藝術論叢

渡越驚濤駭浪的台灣美術

TO TIDE OVER A CHOPPING ENVIRONMENT OF ART IN TAIWAN

林惺嶽／著

藝術家 出版社

序——怒河之石

有憤怒的激流，也有柔情的細水，都可在季節轉換中的濁水溪得到見證。夏日洪流奔馳而下時，浩浩蕩蕩，河岸每一寸砂石都受到無情的沖刷。秋後枯水季到來時，亂石纍纍的河床，向天無語張望，彷彿什麼都不曾發生。激情的與憂鬱的濁水溪，最後靜止凝住於林惺嶽的畫布。

在林惺嶽工作坊看到濁水溪系列的作品，是一九九二年返台以後的事。我從來沒有看過如此巨幅的油畫，八百號的寬長，頂天立地般拉開。好像自己的身體被推到濁水溪的奔流之前，我感受到大河噴濺起來的快意。喧嘩的水聲，又像停滯，又像湧動；時而震耳欲聾，時而空谷回音。那是我最貼近台灣怒河的稀有經驗。傳說的長流，在林惺嶽的畫室裡游移翻滾；隱隱釋出的生命力，幾乎無可抵擋。河的最前端，羅列著凌亂卻又暗藏秩序的頑石，恰可襯托濁水溪的細緻與壯闊。

我不能不凝視半浸在水中的石塊。咆哮的濁水溪，從群山深處蜿蜒直下，最後想必是為了成就河床上的卵石之美。不捨晝夜的水流，用心擦拭每一顆石頭，鉅細靡遺。時間消逝著，季節遞換著，唯怒河之石在沈默中塑造各自的性格。日月精華，滲入了頑石的核心，淺白的、深黑的，都反射了台灣自然生命的不卑不亢。色澤不一的石頭，不也在成就林惺嶽的畫筆。紫色、綠色的石頭，鋪滿了河床，在他的眼睛，每一顆卵石，就是一個生命；既是有生命的，便有不同的個性。林惺嶽尊敬每一個生命的存在，所以他以不同的顏色與光澤為它們命名。

從年少時期以來，我就已無數次跨越濁水溪。在南北奔跑的旅途上，我總是投以匆匆的一瞥。穿越在我內心的長河，其實只是一個地理名詞。縱然我再多看一眼，濁水溪也只是給我蒼茫與荒涼的感覺。它是我的生命之河，但我未嘗細心眷顧。從林惺嶽的畫室出來，我開始思索什麼是土地的愛戀。愛，不是空洞的，更不是抽象的，而是在最細微的地方表達了最深刻的情感，林惺嶽在每一顆頑石賦以顏色時，抱持的就是那一份無需語言詮釋的愛戀吧。

遠在大學時代，我就看過林惺嶽的作品，耽溺過現代主義思潮的我，囫圇吞棗般吸收著翻譯的文學舶來品。那是六○年代末期與七○年代初期的階段，我的品味與風尚幾乎與台灣這塊土地沒有銜接。懷著追求異國情調的態度，我看到林惺嶽超現實風格的作品。

苦澀、孤絕、荒謬，大約可以用來形容他超現實式的油畫。無知於繪畫歷史與流派的我，竟然對那時期的林惺嶽帶著莫名的好奇。凡是流行於現代主義風潮中的各種名詞，像夢魘、淒美之類的字眼，我都可以搬來套在林惺嶽的作品之上。林惺嶽之於

我，全然未曾謀識。後來我離開台灣，接著又過著流放的生活，終於還是沒有獲得任何機會與他認識。在海外時期，如果有人提到他的名字，我照例都會說「那是一位超現實主義畫家」。自以為是的成見，讓我停留在青年時代的感覺之中。遠離自己的土地，使得島上的人與事都變成靜態的記憶。

到了八○年初期，我在《台灣文藝》上看到林惺嶽在一場演講會的講詞，第一次發現他使用「本土化」的字眼。對於那幾年的台灣作家來說，這種說法並非是令人稀罕的事。不過，對畫家而言，林惺嶽似乎是開風氣之先。不過，我頗覺訝異，一位曾經被我定位為「超現實主義畫家」的藝術工作者，何時竟也產生思考上的變化？從未謀識的林惺嶽，難道也與我一樣，割捨青年時期對現代主義的狂亂與痴迷，縱身投入了時代的洪流？我並不清楚他是如何自我改造的，但是可以確知的則是在台灣的精神重塑過程中，我又得到了一位盟友。

歷史的狂流，在越過八○年代之後，便急轉直下。所謂中華民族主義，所謂中國意識，都在短短數年內遭到強烈的挑戰。有人曾經指控台灣畫家過份沈緬在自我藝術的營造之中，甚至責備畫家對台灣社會的抵抗運動漠不關心。這些錯覺與誤解，流傳過相當長的一段時日。我也是這樣認為的，特別是在翻閱日據時期的史料之後，我更相信如此。這種毫無史實基礎的偏見，在林惺嶽的追究下，逐漸得到釐清。

有關林惺嶽的信息越來越多。來自台灣的朋友，每當討論國內文化的流動時，總會有人提及他的名字。超現實主義的尺碼，已經不能再為他量身。我暗自告訴自己，也開始搜集林惺嶽的文字。我慢慢發現，他不只是一位畫家，並且還是一位美術史家。思考清晰，文辭雄辯，正是他的風格。未識的林惺嶽，成為競爭的對手。

說他是我競爭的對手，絕對沒有絲毫的誇張，我從一個大中國沙文主義者轉變為台灣主體論者，應該是時代使然。我揮別宋史研究之後，就已決心整理台灣政治運動史與台灣文學運動史。獲知他著手撰寫台灣美術運動史時，我便知道不能再寬貸自己的懈怠。後來我看到他寫的台灣美術史的文字，更加確信他是正經其事的。他說要以一百萬字寫成時，那簡直是在向我挑戰。我從來沒有建構百萬字歷史書寫的決心，不過，自我期許要追求一部文學史，則是無可否認。到我返台之前，林惺嶽也許已經寫完至少三分之一的篇幅了，我卻還是隻字未寫。

在認識他之前，我已經知道這是一位充滿信心的畫家。能夠與他結識定交，是透過好友陳永興的介紹。初次見面的印象，與我的假想並沒有太大的出入。他的言談，激切而熱情，一如他筆下一瀉不止的文字。也是因為初識，我得以窺見他的「濁水溪」系列作品。在我的審美觀念裡，總以為酷嗜大格局的畫家都傾向於大敘述的主題。所謂大敘述，往往都是以壯美、崇高、光榮的形式出現。林惺嶽的油畫之筆，與他的寫史之筆，可以說是同條共貫。格局都非常巨大，然而細節都未曾忽略。

在美術史的撰寫方面，他旁徵博引，以翔實、周延的史料進行歷史重建。其中有考證，也有詮釋，但最重要的，他從不錯過細微的歷史。他的「濁水溪」連作，也同

樣表現了這樣的精神。面對著他從地板頂到天花板的畫布，似乎必須從較遠的距離，才能掌握他寬闊的敘述。然而，即使貼著畫前觀察，更可發現他的每一寸落筆都是細膩而深刻。爲什麼每一顆石頭都栩栩如生，爲什麼每一株水流都活躍生動？沒有其他的理由，林惺嶽都注入了他的關切與情感，他不放過每一個細節。

濁水溪系列油畫，是史詩型的作品，但那不是粗枝大葉的史詩，而是每個生命都受到照顧的一種頌讚。然而，如果說他是一位寫實主義者，卻又未必。他使用的顏色，並不必然忠實於原來的景色，他以重新敘述、重新詮釋的方式，爲濁水溪刷新了前所未有的定義。愛，不是空洞的語言，也不是粉飾的色彩，而是有情緒起伏與苦甜交織的呈現。在林惺嶽的作品裡，我看到台灣之愛。

回到台灣時，我頗知自己的歸來已是遲的。虛擲的時光，空白的記憶，斷裂的生命，是我返台後的複雜心情。林惺嶽從未在台灣缺席，所以他的油畫與文字總是比我的心情還飽滿。這樣說，對他其實也不公平的。有那樣多的知識份子也從未在台灣缺席，然而，在他的思考與言談裡，台灣反而是缺席的。

林惺嶽開始重建美術運動史時，台灣社會還籠罩在戒嚴文化之下。當他爲美術史寫下本土化的定義時，並沒有受到畫壇的歡迎。他的見識，也正是在那到處都有枷鎖的時代具備了獨到的意義。我在海外流亡，最大的痛苦是不能回鄉，但最大的快樂，則是不必受到權力枷鎖的羈絆。我終於覺悟必須追求文學的本土化，毋寧是對台灣歷史與台灣政治的研究而獲致。林惺嶽在台灣，全然不能擺脫權力的干涉。他較諸當時的畫家與知識份子，顯然有著過人的勇氣。

他不是憑藉勇氣說話的人，閱讀他的文字，不能不爲他的說理方式感到折服，更不能不爲他搜集史料的態度感到驚訝。我第一次知道日據時代畫家對文學運動的協助，便是在他的文字中找到史實。我熟悉日據時期文學雜誌的內容，卻從未注意到楊三郎、李石樵爲抗日作家所作的插畫。林惺嶽點醒了我的盲點，從而使我對殖民地社會的抵抗運動，有了新的看法。從來沒有受過史學訓練的林惺嶽，不僅是我競爭的對手，也是我學習的對象。

台灣歷史主體的重建，並不能止於歷史研究者的努力，而是有賴各個領域的工作者分進合擊。美術家林惺嶽，不滿停留於畫室，不滿自囿於畫布。十餘年來，在文化評論上不斷發出聲音，尤其對美術界的各種奇怪現象提出諍言。據說他的言論曾經使許多人不愉快，這是我相信的。還有一群保守人士視他爲假想敵，這也是我相信的。然而，正因爲有他的銳利語言，終於使許多怪誕的現象暴露了本質，也使一些不公平的事實得到了糾正。他的性格，好惡分明，就像「濁水溪」系列油畫中的石頭，性格磊落。這種性格，我找不到恰當的定義，只好稱之爲怒河之石。

陳芳明

自序

一九七八年搭乘韓航班機誤闖俄境的空難事件，促使我決定提早返台定居。也同時帶回旅居西班牙的經驗及啓示－－親身目擊了一場全球注目的政治豪賭，歷經佛朗哥元帥獨裁的法西斯統治以後，西班牙年輕的卡洛斯國王及其人民，毅然決心走出專制陰影邁向民主化大道。在全面言論解禁及政黨開放的熱烈競逐中，渡過了驚滔駭浪的重重危機，而難能可貴達到了歷史性的政治轉型。給予我十分深刻的印象，不禁回頭盼望久經戒嚴統治的台灣，也能走出法西斯的陰霾。

一九七九年回來定居以後，剛好正逢政治抗爭運動進入突破性嘗試的時機，使我有機會站在適當的距離來觀察美麗島事件前後的演變。雖然大量的在野政治精英遭到逮捕下獄，白色恐怖籠罩全島。但整個事件的震盪已波及到社會的每一個領域，進而醞釀出一種無形的社會共識，即民主化運動應不只是政治人物的事，而是全民必須共同努力的事，台灣的前途與每一個生長於這塊土地的人息息相關，藝術家及文化工作者也不應置身事外。

當我感受及呼吸到普遍覺醒的時代空氣以後，個人的藝術心靈乃油然產生落實斯土的轉變。在繪畫創作方面，從超現實的內省幻象進向台灣山川自然的探索，以開拓出新的空間造形語彙。在文字的理論工作上，則投入現實政治及社會的關注中，建構切合台灣時勢脈動的論述思考。同時並行這兩項工作，委實是相當沈重的負擔。特別是理論工作不斷的出現空前的挑戰性課題，因爲面對著本土特有的赤裸裸的現象及新的問題，難以冒然套用外來學理及既有的概念，必須根據實際的觀察並以貼切的文字思考邏輯去反應。

另一方面，新的思維及論斷，必然會撞擊到既有的權威體系。尤其是那些篤信現代主義爲神聖不可侵犯的當權派，更對我採取非常敵視的態度。他們從六十年代反傳統起家，進而建立「現代化」的主流權威地位以後，已經盲然陶醉在昔日的風光，並安於既有的思考模式而難以自拔，致使他們置身於台灣社會尋求自主成長的大改造運動中，顯得異常的遲鈍、保守，甚至冥頑不靈。他們已經由當年的時代前鋒，不知不覺的淪爲邊際角色。究其原因，乃是他們根本無法適應基於本土社會自主性思變的美術革命。

至於意識型態的敵對更不在話下，凡是先入爲主的堅持台灣人民應該像馴服的羔羊般，安於接受被殖民統治及戒嚴統治的人，都會對台灣自主意識的甦醒及茁壯，感到難以適應，這是必然的，對於經由盤根錯節的歷史所造成的歧異及衝突，相信事實

的發展及友善的溝通能夠逐漸化解。

　　因此，在八十年代初，致力提倡台灣自主性文化建構的論述工作，是面對著逆境衝刺的。十幾年下來，也就或明或暗的飽受攻擊、詆毀及種種的抵制。但我從不後悔，因為從宏觀的視野看來，我深感慶幸的恭逢台灣民主化的大轉型時機，仍然能保持足夠的熱忱及鬥志，得以在本位的創作之餘，投身社會良心的工作，　一份藝術家的時代言責。

　　台灣當代新銳藝評家高千惠對我在十幾年來的表現，有如下的評語：

　　林氏是一位努力在改道藝術主流河道的人，而促使他批判先期畫家，重新為西方近代美術立論，以及支持台灣當代具有社會意識反映的創作者等等信念，乃在於他個人藝術信仰中的衛道精神。

　　目睹解嚴前後民間自覺力量的澎湃洶湧，從知識分子到市井小民，均對自己生存環境關注並認真的反省思考。為了打破不合理的體制及不公平的積弊，許多民間團體紛紛以自立救濟行動走上街頭，從事政治、社會、勞工、環保、農民、學生、婦女、治安及原住民等等反體制的抗爭，強烈的衝擊著既有的威權體系。在此普遍覺醒的時機，台灣美術絕不能再麻木不仁的孤立在象牙塔裡。十幾年來，我的本土化主張及行動，就是致力將美術運動帶進台灣本土歷史性大轉型的驚濤駭浪之中，接受沖刷、淘洗、磨練，唯有如此，台灣美術纔能脫胎換骨強化體質，以邁向充滿變數及挑戰的未來。

　　經過有識之士的一大段奮鬥累積，台灣自主意識已經打開局面，形成時代的主流。但未來尚有漫長的艱難路途，在美術方面，本土化的專業學術工程仍只在起步的階段，有待更優秀的後繼者接續努力。時值世紀末而面迎二十一世紀之際，將過去緊扣八十年代至今的時代演變脈動的美術評論文字，加以整理出版是具有反省及前瞻的意義的。感謝陳芳明為本書寫序，雖然這篇序文一直拖延八個月之久，但強迫這位台灣文學運動的靈魂人物成為本書的第一位讀者，仍有其象徵作用的。

　　最後更感謝何政廣及藝術家編輯群的大力協助，使得本書能夠圖文並茂的順利出版！

林惺嶽

目❖錄

作者簡介：
林惺嶽

1939	生於台灣省台中市
1965	畢業於國立師範大學美術系
1972	參加中華民國藝術代表團赴日考察訪問。拜訪日本元老雕塑家北村西望。
1973	應邀在中華藝廊舉行第三次個人畫展
1974	應台灣省立博物館之邀舉行第五次個展。假台中市議會大樓舉行第六次個展。
	赴西班牙畫遊。
1977	定居西班牙南部地中海邊的太陽海岸（Costadel Sol）從事繪畫創作。
	應邀參加馬德里 Multitud 畫廊舉辦 1977 年新生代畫家聯展。
1978	發起並策動西班牙與中華民國的美術交流展覽，由 Multitud 畫廊負責提供西班牙二十世紀
	名家作品一百多幅原作，順利在《藝術家》雜誌社及國泰美術館合作主辦下公開展出。
1979	遊歷歐洲八個國家。到維也納貝多芬墳墓上獻花。
	到美國紐約近代美術館欣賞畢卡索世紀大作〈格爾尼卡〉。
1982	應聘至國立藝術學院任教。
	假春之藝廊舉行第十一次個展。發表個人畫集。
1986	應邀在台北雄獅畫廊舉行第十二次個展。《文星》雜誌復刊，應邀出任編輯委員。
1987	參與《自立晚報》台灣經驗四十年系列叢書計畫，發表《台灣美術風雲四十年》一書。
	應阿根廷首都現代美術館邀請在該館舉行個展。
1988	參與《藝術家》雜誌及大陸《美術》雜誌交換編輯，代表台灣方面撰寫「彩筆耕耘下的
	台灣美術」。
1990	參與《藝術家》創刊十五週年專題講座「邁向二十一世紀」，
	主講「主體意識的建立─台灣美術邁向二十一世紀的關鍵性挑戰」。
1991	參與《藝術家》雜誌社出版「台灣美術全集」籌備工作，出任編輯委員。
1993	負責策劃「巴黎、東京、台北─印象主義脈絡的探尋」座談會，並出任召集人。
	參與民進黨主辦的「一九九三年文化會議」，負責美術組籌劃並任召集人，發表論文「從
	民間力量的崛起展望台灣美術的未來」。策劃及主持「邁向巔峰」的台灣現代美術大展
	於高雄積禪 50 藝術空間。
1995	負責台北縣美展「淡水河上風起雲湧」。發表「百年來的台灣美術」第一章於《藝術家》
	雜誌 241 期。帝門基金會第一屆評論獎決審委員。
1996	應聘出任台北縣都市計畫審議委員。台北市立美術館諮詢委員。
1997	應聘出任台北縣都市計畫審議委員、文化諮詢委員。長谷文教基金會董事。台北私立中
	華體育文化活動中心基金會董事。帝門基金會第二屆評論獎決審委員。
著作	
	《神祕的探索》、《藝術家的塑像》、《陽光季節的陰影》、《台灣美術風雲四十年》、
	《戰爭對美術的影響》、《渡越驚濤駭浪的台灣美術》、

「紅顏」惹禍

──美術館的「退展」、「改色」事件的透視與評析

一九八三年十二月二十四日，中華民國有史以來，第一座公立現代化美術館──台北市立美術館，在千呼萬喚下隆重開幕了。為了擺闊場面壯大聲勢，館方一口氣推出了十項大展，其中壓軸大展就是國內藝術家聯展。

這項展覽的用意，是要展現國內美術創作的全貌。因此廣泛邀集了老、中、青三代美術家，總共囊括了油畫、水彩、水墨、版畫、雕塑、書法等作品達二百件。展示空間從一樓、二樓的主要展覽室，一直延伸到館外的廣場，氣派堪稱空前。

開幕以後，引來了如潮水湧至的觀眾，也召來了接續不斷的抨擊──軟體規劃不良，會場管理不善。尤其領銜大展，作品參差不齊，難以符合美術館所標榜的目標。另外中庭以至室外廣場的雕塑，也因購藏問題橫生枝節議論。

終於開館高潮過後，作品一一遣還，名家的雕塑也黯然陸續撤走。只剩下了幾件較大型的雕塑。其中最引人注目的，就是李再鈐的〈低限的無限〉。這座類屬幾何抽象的鋼鐵巨構，不但通體朱紅，而且盤踞在最醒目與妥貼的位置──美術館大廳落地窗外的高階台上，面向著中山北路，凡是路過的行人，只要觀望了美術館，就能一眼看出色彩鮮紅而造形崢嶸的立體作品。

由於色相突出、地位顯要，加上長期展示的印象累積，使得〈低限的無限〉，逐漸彰顯為美術館非正式的標誌。不但如影隨形的跟著美術館的建築，不時出現在館方的刊物或印刷品上，而且歷經改期換檔的展覽更替，依然屹立不搖，似有「無限」陳列下去的態勢。這種態勢又暴露在三百六十度的觀賞空間裡，隨著不同的角度轉移，呈現異樣多姿的變化。其中，有一個極為特殊的角度所呈現的形態，竟然意外的令人產生了錯覺，引發了危機，帶來了一大片雷電交加的陰霾。

一封令人「觸目驚心」的檢舉函

美術館開幕半年後的某一天，一位退伍軍人偶然來到美術館走走，當他面對著〈低限的無限〉之際，赫然發現了這個巨大鋼鐵雕塑，呈現出一個巨大的紅色五角星。這是非常奇特而稀有的發現，他所站的位置，觀察的角度，構成了開館以來未曾有過的印象。他認為事態嚴重，立刻向有關機關去函報告，並一直注意檢舉的後效。

一年下來，沒有動靜，不禁寢食難安，在反共意識的煎熬下，乃於一九八四年七月四日，特地寄函總統府，向最高當局申訴，這封以工整毛筆字寫成的檢舉函，特地在此影印如下：

在這封檢舉函裡，把〈低限的無限〉認定是共匪的標幟，是沾滿同胞鮮血，危害國家民族的醜惡紅色五角星。要求總統府查明事實真相，作適當處置。

總統府第二局乃把這封來自民間的檢舉函，經由行政程序，轉交台北市政府，由台北市教育局以北市教字三八二一〇號正式公函轉達給美術館。這一次層層轉下，帶給美術館一股莫

在特殊的角度下，〈低限的無限〉呈現了
「紅色五角星」。〔上〕
被改漆成銀灰色的〈低限的無限〉
（郭少宗攝）。〔下〕

令人觸目驚心的檢舉函〔下〕

正在上漆的〈低限的無限〉。〈低限的無限〉盤踞在最醒目而妥貼的位置，凡是路過的行人，皆能目睹到它的崢嶸造形。〔上〕

總統府辦公室鈞鑒：

　民去年（73）七八月間偶於機會到台北市圓山美術館走走。在進美術館大門右側赫然發現一個巨大的紅色五角星令人怵目驚心。經仔細觀察原來是一個鐵架子的巧妙組合從別的角度看看不出有什麼意義。但從正面看。卻走一個紅色五角星。大家都知道。紅色五角星代表什麼。我不相信原計入連造一熱常識都沒有這是有意的安排還是無心的巧合令人費解。富前共匪對我統戰陰謀無孔不入在國際上很多場合。萬我代表正義民主自由千德同胞布望所寄青天白日在我中華民國以三民主義統一中國的司令台中央政府所在地的台北市鄰有人公然矗地林列一個共匪的象徵常美術品是可忍孰不可忍！自發現後即向有關機關報告。但並未得到重視二年來每息及此都會寢食難安在投訴無門的情況下抵得冒昧上書鈞室謹請鈞室查明事實真相作一適當處置別讓共匪奸計得逞迅即拆除此一店滿同胞鮮與尼官國家民族的恥辱紅色五角星並易設計建造一座充明襄字的青天白日態切切後德惠人民永久瞻仰。這才是真正的美術品。也是全中國人的願望。

　鈞安

　　諸此敬祝

　　　民吳永昌敬啟　中華民國七十四年八月四日

名的震盪，基於從全國最高行政機構的轉達，使美術館蘇代館長不敢等閒視之，馬上去函原作者，表明館方的立場及因應措施。這封致李再鈐的公函，內容主要是這樣的：

先生雕塑大作〈低限的無限〉，純屬藝術創作，普獲讚賞，不意竟引起市民不同的看法，瑞屏同感痛惜。可否煩請先生致函總統府第一局，說明該作創作動機、作品內涵及如何改進，讓社會各階層對先生大作有更深刻的了解，如果可能的話，本館對此作品有三種處理方式，㈠不更動，㈡換漆成銀色，㈢奉還。惟本館經慎重考慮，以第二案為宜，請諒察。

從上述的行文裡可以看出，蘇代館長仍肯定〈低限的無限〉為純藝術創作，並促請原作者出面解釋，最後提出三種處理方式時，還特地在前面加上「如果可能的話」，整個說來，語氣是婉轉的。

公函寄出後三天，原作者李再鈐專程赴美術館與代館長會商。雙方談話的內容沒有公開，也無記錄可查，但從傳播媒體沒有反應，也無顯著風聲傳出的現象看來，似乎雙方有了溝通，沒有齟齬發生。

然而，不知是基於什麼原因，蘇代館長的內心裡，逐漸興起了對紅色的戒心與恐懼，從〈低限的無限〉，蔓延擴張到整個館務運作的領域裡，首當其衝的，就是即將在該年八月中旬舉行的一項別開生面的展覽。

紅色的恐懼

去年夏季，有十幾位年輕的藝術家，應美術館之邀，分別在六月上旬及七月下旬，在館內召開「為倡導前衛藝術之研究風氣」的展覽籌備會議。決議邀請國內藝術家，舉行「前衛、裝置、空間」為主題的展覽。作品限定為裝置類型藝術品，材料與規格不拘，每人展示的面積暫定為三〇平方公尺，展前佈置日期為八月十三日始到十六日止。

於是從八月十三日開始，受邀請的美術家們陸續有人攜帶材料到第一樓主展覽室，就各人所分配到的空間進行布置。當時沒有人預感有任何不祥的預兆。一直到下午四點鐘左右，蘇代館長突然出現了，率領麾下四位工作人員進行突擊式的「評審」，雷屬風行的掀起了一場「紅色恐懼」的衝擊，搞得布置會場雞飛狗跳，使得受邀請的藝術家們驚慌失措。這段經過，當事者之一的張建富，給予我們留下了實況的目擊記錄：

……約四點鐘左右，看見蘇瑞屏站在張永村作品的前面說：「你怎麼用紅色！這塊你給我換成綠色或藍色，我不喜歡這個紅色！世界上的顏色幾百萬種，你為什麼偏要用紅色！你給我換掉！一個好的藝術家，用什麼顏色都可以做作品，你馬上給我換清淡一點。」於是就將離開，張永村說：「館長啊，你也要替我想一想，我作這個花了不少錢哪？」蘇瑞屏說：「多少？幾千塊是不是？美術館的聲譽才值那幾千塊錢啊！」就憤憤的走了，到莊普的作品這邊來，看到莊普貼在玻璃上的整排紅膠帶，又跟莊普說起來了。張永村又跑到蘇瑞屏的前面說：「為什麼不能用紅色，紅色在中國代表吉祥，喜氣洋洋，我們的國旗不是青天白日滿地紅嗎？」蘇瑞屏說：「誰講的！要不要比現代美術史，紅色在現代美術代表暴力、危險、流血，像杜庫寧是不是，你們看看，美術館那裡也紅色（指著窗外李再鈐的紅色雕塑），這裡也紅色，給人家說我們美術館都是紅色，我希望我們的藝術和平一點，清淡一點，天氣這麼熱！」張永村說：「那我減少到最低程度，不要那麼紅。」一邊講一邊拿色帶，這樣那樣比了比，跟蘇瑞屏協調，蘇瑞屏意思叫張永村：「反正你把紅色藏起來！」又指著莊普的紅膠布線說：「你給我減少一點！」蘇瑞屏走進大展覽室，看到地上一些紅綠角板的材料，又問

起這是誰的？因爲作者沒來而作罷，走到謝東榮作品前，看到地上兩面大圓鏡，立刻指示謝東榮說：「你要把這兩個鏡子擦乾淨，展期一個月整潔很難維持。」又走到陳昇志的前面說：「你就作這紙飛機嗎！」陳昇志跟蘇瑞屏講：「這只是一些，我計畫做一萬架，上面空中有些會動的，大一點的紅色飛機。」蘇瑞屏說：「你爲什麼要用白紙飛機呢？白色不好看，會被旁邊的作品比下來，你把它換成銀色來，眞正的飛機是銀色的，銀色也是很現代的！」

八月十四日：

　約下午五點左右，蘇瑞屏來了，她先罵了莊普一頓（據陳介人所見），來到徐揚聰的作品前，看到斜排煤炭，上面寫著海山煤礦殉難工人名的燒焦木牌，還有一大長條直墊在下面的白布麻紗，愈看愈生氣，開始是美術館的人建議把木牌上的姓名去掉，蘇瑞屏說不行，又建議把木牌統統拿掉，蘇瑞屏看見大長白布麻紗，終於咆哮起來說：「全部統統都給我拿掉！美術館竟然辦起喪事來了，這還得了啊！你們趕快給我拿掉！這種作品怎麼會通過啊！」蘇瑞屏看到我跟弟弟阿裕在場，很不客氣的吼：「你們是做什麼的，走開！這是我們美術館的事！」我跟弟弟趕快逃開，不一會兒，蘇瑞屏到了我的作品前面，先看見我的那件「懷念老祖母的話」，大聲問我在搞什麼？我因爲受了驚，所以用很求饒及龜孫子的聲音，低聲向蘇瑞屏解釋說：「我是用比較東方性的神秘主義及中國傳統的民俗題材手法來表達我的創作。」蘇瑞屏大吼：「這裡是美術館！不是民俗藝術館，你懂不懂美術呀！」又望向我旁邊那件作品，問是什麼？我說叫「隔壁邊的石頭公」，是用日常生活所見的敬天畏神的手法來表達我的觀念。蘇瑞屏大吼起來了，她有點歇斯底里的叫著：「你懂不懂什麼叫裝置藝術？我們這裡是美術館啊！不是什麼宗教廟堂，我們美術館不要政治，不要宗教，不要有關生死、道法的東西！」蘇瑞屏回過頭來看那大件「敬天畏神圖」，像超級核子彈爆炸起來，她吼著：「你把美術館做成祭壇，我還沒死就詛咒我起來了！我不喜歡這些作品，你這種程度，怎麼會被錄取！我現在裁判你不通過！你的作品趕快給我拿掉！你懂不懂什麼叫裝置藝術啊！」……。

（以上完全錄自張建富所提供的日記抄稿隻字未改）

　一連兩天的咆哮，前衛藝術家們的創作，縮水的縮水，修改的修改。徐揚聰人不在場，他的作品被裝進塑膠袋當拉圾處理。張建富則當場眼睜睜看著自己的作品被吼、被斥責、被用腳掃成一堆，只有一件作品勉強過關，該件作品中，屬於金紙圍框部分，被指示換成參考書，再改置考試卷在旁邊，以反應升學主義。另外，張建富的弟弟手持的錄音機，也被蘇代館親自用雙手搶走，扣留了錄音帶……。

　一陣「紅色恐懼」旋風，不但摧枯拉朽的掃蕩了大廳裡的裝置藝術，也順風而下，襲捲到了大廳外的紅色鋼雕。八月十六日上午，李再鈴的〈低限的無限〉終於被塗改了顏色，漆成銀灰的面目，當天下午，一通電話打到李再鈴的家，一個年輕藝術家的聲音，如警報似的從電話筒冒出：「李先生，你的雕塑作品被塗改顏色了，你知道嗎？」

自救行動

　受到凌辱的藝術家們，反應最激烈的，首推張建富，他在日記裡記下了他的激憤：

　「我當時的反應很奇怪，怎麼紅燙了臉，對前衛藝術家誓死如歸的藝術正氣跑到那裡去啦！媽的狗屁！卅歲白活了，幹了將近廿年的藝術心血的尊嚴何在！是美術館邀請我來的呀！我是看在前衛藝術的份上，才接受邀請來的啊！我不是來做蘇瑞屏家的乾兒子！我也不是蘇瑞屏家養的豬狗畜牲，爲什麼要受她的咆哮、凌辱！」

　當天晚上，他越想越氣，約集了幾個朋友在茶藝館會商，決定爲受辱的尊嚴據理力爭、討

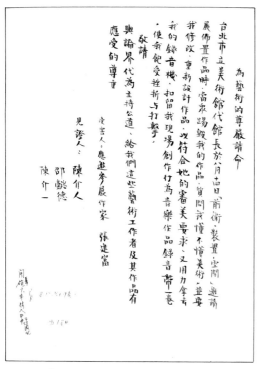

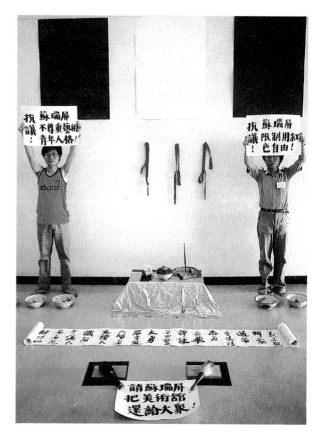

張建富的「爲藝術的尊嚴請命」的影印〔左〕
張建富與他的弟弟站在裝置作品〈敬天畏神〉後面，高舉抗議字牌。〔右〕

回公道，他的藝友陳介人、陳介一及邵懿德，慨然允諾爲他作證。

反擊行動的第一步就是訴諸輿論，張建富親自草擬了「爲藝術的尊嚴請命」的聲明，影印數十份，在隔天十七日下午兩點，投案中央通訊社，當天晚上，中時、聯合、民生、中央、中華等報社記者立刻有了迴響，紛紛來電話詢訪，到了十八日，全國各主要日報，均以醒目的標題，將張建富的控訴內容登出。一時文化界爲之譁然。

面對輿論的壓力，蘇瑞屏只得出面自辯，她否認踢毀別人的作品，只是「用手和腳把東西弄成一堆」，她指出，身爲館長有權審查在館內參展的作品，她之所以取消張建富作品的參展資格，乃是其作品充滿宗教與神道的性質，不合展覽主題。她強調，美術館不是廟堂，更不是靈堂，美術館不要政治、宗教、死亡等意味的東西。至於沒收錄音帶，加以了解，發現錄的都是她的話，因此拿去洗掉。最後，蘇瑞屏的結論是，她有心栽培年輕人，只是對不合宜的作品提出意見並建議修改，並非不尊重藝術。這些辯詞，分別散見在十九日的各報文化、社會版及後來的電視節目上。值得注意的是，民生報在報導中，刊出了下列的一段結尾：

張建富在事後表明他公開這一事件的立場是：要求給予藝術適度的尊重和提出美術館代館長是否有權力要求修改作家創作？
蘇瑞屏對此感想是：假如對方是米開蘭基羅或羅丹的話，她會慎重的考慮，但請問他有什麼成就？

這段報導深深刺激了張建富，加上他對蘇瑞屏的辯詞極端不滿，認爲她公然說謊歪曲事實

。於是在二十日再發表一篇「給台北市立美術館代館長的一封公開信」，針對蘇瑞屏的說詞一一予以駁斥，呼籲「請輿論界給我主持公道」，並提出警告：「蘇瑞屏如不對事實負責，我將為我的生命，及所有的藝術尊嚴，爭取到底！」最後特別署上「毫無成就的藝術工作者張建富」。此一公開信發表以後、張建富正式電告報社，決定採取法律行動。

然而，就在張建富為「作品被踢」而憤怒反擊之際，李再鈴對自己作品被塗改顏色的反應，仍然沒有公開化，〈低限的無限〉已經變色了五天，但各報依然隻字未提，顯然的，李再鈴有他自己的想法與做法，雖然滿腔不滿，但除非不得已，他不願公然與美術館決裂。他私下要求館方漆回作品本來的顏色，對於已經漆成銀灰的事實，他願意給予館方「作品修護」的理由向社會交代，只要漆回紅色，可以不再追究。換言之，李再鈴致力於一種不致擴大事態的方式，以求解決問題。

只是新生代的部分藝術家不以為然，他們把「裝置」被毀與「雕塑」改色視為同樣的遭遇——藝術創作的尊嚴受到了侮辱，他們要李再鈴公開表明堅定的立場，投入共同抗議的行動。他們的理由是，僅僅恢復了紅色，並不能挽回失去的尊嚴。他們尖銳的指出，藝術創作被塗改了顏色，猶如一個女孩被強暴了，難道事後僅修補處女膜就能恢復受辱的自尊嗎？但是李再鈴一直以「恕道」的理由，不願橫衝直撞，他寧以自己的方法奮鬥。

可惜李再鈴冷靜而厚道的做法，並不能得到預期的效果，館方不願改變已成「銀灰」的事實，而自承錯誤，蘇代館長一再聲稱，塗改作品的顏色，事先曾得到原作者的同意！如此私下你來我往的拉鋸，是不能一直維持平衡的，何況，已成銀灰的大雕塑，更是每天顯露在眾目睽睽之下，怎能不成為公開的新聞。果然不久，就被聯合報記者發現，而主動調查採訪，接著在八月二十一日予以公開宣揚出來，立刻一呼百應，帶動報紙、雜誌、電視等傳播媒體，把「變色雕塑」炒成後來居上的新聞焦點。

到底，〈低限的無限〉太搶眼了，不只因為在美術館的整體景觀上，猶如建築物前的「胸飾」，如今這個備受注目的鮮紅「胸飾」，竟然基於非藝術的理由被塗成了銀灰，不僅關係到藝術的原則問題，更涉及到一個早就應該予以析解釐清的政治癥結。於大眾傳播乃由記者的報導提昇到專家評論的層次，許多學者、作家紛紛執筆投入，何懷碩（聯合報）、聶光炎（民生報）、漢寶德（民生報）、龍應台（中國時報）、孟祥森（中國時報）、金恆杰（中國時報）、吳宜信（時報雜誌）等均為文從不同角度加以評論。

〈低限的無限〉既已被攤開在輿論的舞台上，原作者就得上台公開表示明確的立場，否則他的做為藝術家的思想與人格，將會受到嚴厲的質疑。因為雕塑改色的事件，已不再是作者與美術館長之間的事，而是整個美術界甚至是整個社會的問題。大勢所趨，李再鈴已難以顧及事態擴大的後果。更何況，美術館的態度更令他失望，凡此種種，導致他的言論與行動轉向強硬與積極。在記者面前，不但嚴重抗議美術館擅改他的作品的顏色，也信誓旦旦的表示，他不可能同意館方修改自己作品的顏色，並強調：「身為藝術家寧可被誣陷，也不願意創

藝壇硬漢張建富〔左〕
「退展」與「改色」事件發生以後、積極為藝術的原則奔走、呼籲，並挺身在法庭上為張建富作證的郭少宗。〔右〕

作受到損害。」除訴諸輿論的制裁的以外，他還分別向黨、政、民意等機構投書陳情申訴，要求主持公道。除此以外，還大量散發請願書及致藝術界友人書。他的投書控訴與張建富的法庭告訴，不約而同的形成雙管齊下的攻勢，直搗蘇瑞屏頭上。

議會的質詢

「退展」與「改色」事件喧鬧之時，消息很快就傳到了市議會。美術館既屬市政府管轄下的一個機構，一但有問題發生，往往演成議會的議題。加以過去蘇代館長常鬧新聞，早就引起市議員的注意。而當事者張建富與李再鈐，更在事發之後，分別以電話、投書及登門拜訪的方式，將內情陳訴市議員，要求出面主持公道。他們訴求的議員，主要是林正杰、郁慕明、趙少康。尤其是林正杰，不但曾任市議會教育小組的召集人，也同時是美術館諮詢委員會的委員。職責所在義不容辭，乃率先在市議會提出質詢。基於民意代表對文化藝術的關切，實際影響著未來美術的建設，因此我特地在此把質詢的內容序列出來。

九月二日，教育部門質詢。

林議員正杰：

本來我們要質詢美術館館長蘇瑞屏，因為每次質詢之前，她都要鬧新聞，這次鬧新聞又不敢來，我們無法質詢到她，但是希望局長能注意幾件事情。我們提的第一個問題〈低限的無限〉，就是議會的容忍是有低限，蘇瑞屏鬧事是無限的。美術館館長去干涉藝術家的創作，比警備總部查禁還可惡，希望局長給這些藝術家一個答覆。他們到處陳情，局長卻不曾說過一句話，以前她鬧事，只是人事的問題，影響的只是美術館本身，但是干涉藝術家創作，這就令人無法容忍，也超出了美術館館長應有的職權範圍。她說她不能看紅色，看到紅色就會衝過去，這根本是西班牙鬥牛嘛！……我這裡有藝術家的陳情書，本來要請教蘇代館長，現在只有提供給局長，如果藝術家沒有創作自由，美術館就沒有存在的必要。我們花六億建美術館，是要用來展覽，但她卻能攬大權，限制藝術家的創作，這是妨害藝術的發展，不是鼓勵藝術發展，與當初建美術館的原則不符。對於蘇代館長這樣的作風，你的態度如何？立場在那裡？希望局長給我們一個答覆，好不好？

毛局長連塭：好！謝謝！

（後來市政府教育局提出書面答覆，參閱台北市議會公報第三十一卷第十四期935－936頁）

九月十九日，台北市議會總質詢。

林議員正杰：

請教市長，在市政府的一、二級首長與主管中，那一位你最放心？那一位你最頭痛？

許市長水德：

每位首長都有其職務，當然對每一位都放心，才讓他們來擔任首長。至於頭痛方面，找不出對那位首長頭痛，民眾的要求很多，不能滿足民眾的需要，才是比較頭痛的。

林議員正杰：

美術館蘇代館長你頭不頭痛？

許市長水德：

她的新聞不少。

林議員正杰：

新聞不少，所以頭痛。自美術館展覽糾紛以來，很多藝術家來找我，創作「祭禮」的張建富拿了一大疊的陳情書，要求給他們創作的自由。一個藝術家把他的作品送到美術館去展覽，照理美術館只有權給他或不給他空間。但絕不能去干涉創作的自由，否則美術館反而

市議員林正杰身兼美術館諮詢委員會的委員，職責所在率先向市政府提出嚴厲的質詢。

市議員趙少康強調：「我的立場是居間協調以解決問題，圓滿的解決，希望不要節外生枝或產生不必要的擴大與困擾，我在協調工作中，感覺到李再鈐先生似乎受到來自美術界的強大壓力」。

郁慕明市議員認為：「雕塑作品被塗改了顏色，是一件令人遺憾的事」。

紀政認為：「做為一個美術中心機構的主持者，就要有藝術的認知及信仰的原則」。

妨害創作自由。另外，李再鈐的景觀設計，他今天早上還打電話給我，要我千萬記得他絕對沒有同意蘇代館長把他的作品改成別的顏色，對於這件事，經過報紙報導，我們議會也質詢了，我也希望教育局給我答覆，但毛局長沒有擔當，只把蘇代館長的答覆中比較情緒的部分刪掉，然後拿來答覆我，毛局長的立場何在？市長對這件事的看法如何？

許市長水德：

蘇代館長對藝術品的做法，其詳細的調查報告我沒看到，不過美術館有一個諮詢委員會，對美術作品應該有個審查小組……。

林議員正杰：

不管繪畫或景觀設計，裡面紅色部分很多，這有沒有觸犯到中華民國的法律？有沒有思想上的問題？

許市長水德：

當然只有紅色沒什麼？不過詳情如何我不曉得。

林議員正杰：

但是蘇代館長認為有問題，她是鬥牛，看到紅色就有情緒，她跟藝術家都這樣講，所以很多記者跑到蘇代館長的辦公室，發現她不敢有紅色的部分。蘇代館長？你的辦公室掛了國旗沒有？有國旗的話，是不是紅色的部分太多？那你這頭牛不是氣死了嗎？紅色跟藝術有什麼不協調的地方？市長看法如何？

許市長水德：

每一個人對色彩的反應不一樣，不過這恐怕不是只有紅色的問題，還有別的因素。

林議員正杰：

還有什麼因素，這種事情到底應該追究誰的責任？一個美術館代館長去干涉藝術家的創作自由，應該處分誰？

許市長水德：

這件事我再教教育局徹底調查，不過藝術家的展覽應該要符合美術館有關展覽的規則，假如她沒有經過審查小組而自行這樣決定是不應該的。

林議員正杰：

今天全中華民國只有蘇瑞屏一個人敢去審查藝術家的作品，只有局長不敢去處分她，發生這種事情，蘇代館長竟然把過錯推到部屬身上，簽報展覽組王台基記過，有功則攬，有過

則推，她自己做的決策，爲什麼可以處分別人？

毛局長連塭：

我們進一步了解實際情形，然後再由人評會來決定這件事。

一九八六年四月八日，教育部門質詢

林議員正杰：

……要管理美術館，不管她有沒有才幹，應先考慮她有沒有尊重藝術家創作的自由，李再鈐的問題到今天仍未解決，上次質詢的時候，毛局長也講過要把〈低限的無限〉改回原來的顏色，但直到今天，李再鈐還在發陳情書，他的創作，至今仍未恢復原來的顏色，所以一個沒有尊重創作自由的館長，就沒有資格當館長，不要講她有多少才幹，慈禧太后很有才幹，江青也很有才幹。毛局長，美術館的問題，並非見仁見智的問題，議員曾決議在今年三月之前，假使蘇瑞屏拿不到美術館任用資格的時候，教育局應該任用一個有資格的館長，對於議會的決議，毛局長要不要遵守？

毛局長連塭：

當時主要是因爲甲等特考的原因，現在她已經參加甲等特考，如果她甲等特考及格，當然……。

林議員正杰：

問題是先大專聯考還是先大學？沒有錄取以前先去學校唸一唸，以後再參加聯考，有這種道理嗎？議會的決議你要不要遵守？要或不要，你只有一個選擇。

毛局長連塭：

當時原來以爲一月份要甲等特考，後來卻延期了……

林議員正杰：

我講得很清楚，沒有聯考配合學生去參加聯考的，美術館的問題，我們還會陸續請教，但是我先希望蘇代館長先替李再鈐解決問題，把他的作品恢復原來的顏色，若她尊重藝術的自由，很多有關她的任用資格等問題，我們可以用緩和一點的態度來解決，但是假如她連藝術家都不尊重的話，我們怎麼能夠容許這樣的代館長呢？這毛局長認爲有道理嗎？

毛局長連塭：

我覺得應該尊重原作家的意見，我已經請蘇代館長再跟他接觸協調。

林議員正杰：

什麼時候漆回原來的顏色？要不要我幫你請油漆工人？從上次質詢到現在已經一年了，大概要多久，你講個時間。

毛局長連塭：

他們之間現在正在協調，我要蘇代館長趕快……

林議員正杰：

這不是協調的問題，而是尊重的問題，什麼時候做得到？還是等明年此時，再來討論這個問題。

毛局長連塭：

關於尊重藝術家的意見，把它漆回原色，這點蘇代館長已經同意了，但是漆回的時間……

林議員正杰：

已經同意，那我們就等著瞧，看它變回什麼顏色。

（上列質詢內容擇錄自台北市議會公報第三十一卷第十四、十六期及三十二卷第十九期）

除了林正杰市議員鍥而不捨的質詢以外，還有郁慕明與趙少康兩位市議員，也分別接到李再鈐的求助信函，參與解決問題的協調工作。筆者曾經在七月份與這兩位民意代表通過電話，從電話中，大致了解他們的看法與做法，茲簡要記錄如下：

郁議員慕明：

我的工作，主要是擔任居間協調的角色，必須顧及雙方的立場及所能接受的條件，以解決問題。

原則上，美術館方面，願意恢復原來的顏色，只是館方要求恢復紅色後，作者馬上要搬回作品。但作者不同意，希望恢復原色後，繼續展出三個月。雙方爭執不決的關鍵就在這裡。使居間協調者感到相當爲難。因爲雙方都有各自的理由，蘇館長曾一再向我表示，她塗改作品的顏色，事先曾與原作者協商，並徵得原作者的同意。實際上，塗改顏色或後來欲回復原色的問題，不能完全把責任推到蘇代館長的身上，她的上級教育局也要負責任。

總之，我認爲雕塑作品被塗改了顏色，是一件令人遺憾的事。對於這件事，《明鏡雜誌》曾登出一篇文章，表明了立場與看法。但是我要強調，不能以這個個案事件來否定蘇代館長所有的努力與成就。

趙議員少康：

原則上，我認爲把一件藝術品隨便塗改顏色是不對的。不過問題到我手上時，事情已經發生了。蘇代館長既然已經動手塗改了作品的顏色，要她再改回來，就不是那麼容易。大凡行政機關做事，做錯了，往往不太情願承認並改進，因爲改過來，無異承認自己做錯了，這是一般行政機關普遍存在的毛病。

我的立場是要解決問題，圓滿的解決，希望不要節外生枝或產生不必要的擴大與困擾。我在協調工作中，感覺到李再鈐先生的背後，似乎受到美術界強大的壓力，使他不能讓步或尋求折衷的解決。

身爲民意代表，只能居中協調，解決問題，而不能命令對方做事，議員沒有這種權力。

（以上郁議員與趙議員的談話內容，乃是根據通電話的速記筆錄整理出來的，如有差錯，完全由筆者負責）。

以上是三位台北市議員分別在質詢及協調工作的記錄及概況。接下去，讓我們再看看張建富上法庭尋求法律解決的情況與際遇。

法庭的審判

台北市議會進行質詢不久，台北市地方法院也接到張建富遞出的自訴狀，控告蘇代館長毀損及公然侮辱。

一九八五年十月十四日正式開庭，庭長爲推事鄭春甲。

庭長出庭審理，首先引用刑事訴訟法第三二六條第二項規定，宣佈開秘密調查庭，請出了記者及無關的旁聽者，清庭以後，簡單問自訴人問幾個要點，就草草結束，十天後（沒有開辯論庭）即宣告裁定——自訴駁回。

法官裁庭自訴駁回的理由中，有一段話非常值得注意，僅錄於下：

……查被告旣是台北市美術館的代理館長，無論她懂不懂藝術，對該館各種藝術的展示，對社會影響的好壞，必須負完全的責任，所以身爲館長之被告，對展出的作品，理應有監督及最後取捨之權，了毋庸疑。被告於即將展出之前，巡視整個展示場，發現自訴人的作品不合時宜，並對作品有所批評，無論其批評的是否正當，究係對作品的批評而非對人的指責，更非故意侮辱他人。爲館長之被告，因展出時間迫近，請自訴人自行拆收不果時，

命該館工作人員或親自將之拆除，其目的在清理場地，拆除經其判斷不宜展出的作品，並非故意毀棄損壞自訴人之財物。故不論自訴人用以製作作品之材料如手套、紙圈等物，根本並未損壞，被撕成兩半之白色圖畫紙，據自訴人稱也是工作人員於拆收時，不小心所弄壞，非出於故意。刑法第三百五十四條之毀損罪，並非過失犯處罰之明文，自難以毀損罪論處、容或由於被告未經評審委員會評審，即將自訴人的「作品」卸除，對自訴人不無損失，自訴人亦應另謀救濟，仍不能令被告負刑事責任。此外並無其他任何證據証明被告犯罪，爰依首揭法意，裁定駁回其自訴。

上述初審裁定，建立在一個令藝術家們感到不安與困擾的前提，那就是法官把美術館的代館長、當做一般行政機關的首長看待，一個行政機關首長，既然對他所管轄的事物好壞有判斷及裁決之權，以此類推，不管美術館的代館長懂不懂藝術，也應該有權對館內展出的作品，判斷好壞及決定取捨！

張建富接到初審裁定書後，不服，兩個星期後，向高等法院提出抗告，抗告書中，指出初審裁定之推理過程違反倫理及經驗法則，而與事實不符。並再詳述被告觸犯毀損及公然侮辱的事實。

一九八六年一月十五日，高等法院刑事裁定：原裁定撤銷發回台北地方法院。

高等法院裁定發回更審的主要理由是：

一個藝術工作者，若被指摘為不懂藝術，似非單純對其作品之批評。因此，原裁定對自訴人是否藝術工作者，而有無如自訴人所指被告當場指摘其不懂藝術之行為乙節，漏未審認，自欠妥當，又自訴人指被告故意用腳踢毀自訴人〈敬天畏神圖〉之作品，是否確有此事，原審亦未調查論究，遽以被告犯罪嫌疑不足，裁定駁回自訴，自難昭折服，自訴人執此指責原裁定不當，為有理由，爰將原裁定撤銷，發回原審法院，另為適當之裁判。

高等法院裁定後回更審以後，蘇代館長突然專程到三重拜訪張建富及其家人。

三月二十日，台北地方法院重審，開庭辯論。

首先，張建富拒絕法官當庭和解的建議。

蘇瑞屏首次出庭答辯，她首先聲明在過年時，曾親自到張建富家拜訪、道歉，表示誠意。並謂去年八月十三日、十四日當時，情緒是激動了些，故聲音大了點，同時因為公公病危彌留，又目及張建富裝置不吉祥又恐怖的東西，不克自持，冒犯了作者，但她沒有破壞張建富的作品，只是用手腳把它堆成一堆。

接著，原告證人郭少宗、陳介人出庭作證。

郭少宗強調當場聽見蘇瑞屏對張建富說出：「懂不懂美術？把美術館當成殯儀館、祭壇，這裡是美術館，不是宗教廟堂，我裁判你不通過！」等等公然侮辱的事實，也看到蘇瑞屏踢張建富作品的景象。

推事問：「蘇瑞屏是怎樣踢？踢怎麼解釋？」

郭少宗答：「以腳擊物叫踢，蘇瑞屏踢張建富的作品，像人在踢小狗的踢法一樣。」

陳介人出庭指出，他本人也是應邀參展的作家，作品曾被建議修改過，使原本的作品構想和材料損失了三分之一。同時也看到蘇瑞屏在踢掃張建富的作品的情形。

推事問：「張建富的作品有沒有被踢壞？」

陳介人說：「被踢壞了！」

隨後，被告證人謝東山、沈以正、康添旺出庭作證。

謝東山表示，蘇代館長曾交代他把張建富的作品收起來，以後的事他就不清楚了。

沈以正表示，蘇代館長曾與他交換評審意見，認為張建富的作品不適合展出，以後的事他就不清楚了。

康添旺表示，事發當時不在場，所以實際經過他不清楚。

三月二十七日，台北地方法院刑事判決：蘇瑞屏無罪。

此次判決，大致基於兩大理由。

其一是：按毀損罪及公然侮辱罪之成立，須以行為人有毀損他人物品及侮辱他人之故意為要件。

其二是：被告身為館長，擔負全館展出之成敗，當然有審查究問之權。

基於上述兩大理由，庭方的判決書中陳示出下列行文：

被告既係依職權命人及幫忙拆收自訴人作品，則縱因而致自訴人作品之素材受損，亦難認有毀損之故意，依首揭說明，當與毀損罪之成立要件不符，此部分行為不罰，應諭知無罪。

藝術家作品之對外公開展覽，好壞與否，原即可受公評，何況作品仍在審查階段，尚未對外展出，被質問自訴人上開言詞，實難認有侮辱自訴人之故意，依首揭說明，亦與公然侮辱罪之成立要件不符，此部分行為也不罰，應諭知無罪。

遭到二度敗訴，張建富仍不屈服，上訴高等法院。

這一次上訴，經過原告律師的研究，發現了有利於被告的論據。針對法庭一直認定是蘇代館長對參展作品有評審權的前提，蔡欽源律師查出，根據台北市政府公報函，美術館的一切展覽的評審應由諮詢委員會來執行，而官方公布的諮詢委員會的名單，並無蘇代館長在內。因此，蘇代館長根本無權評審參展作品，同時依照市政府公文昭示，審議小組審查作品應作成記錄。

另外，所謂公然侮辱罪也有新的解釋：

按行為是否構成公然侮辱，應就行為人、被害人之教育程度、職業等因素併合考量，本案被告身為美術館代館長，深知藝術作品對藝術家之重要性，亦知藝術修為、名譽等對藝術家重於生命之感受，竟然公開對自訴人嘲笑，大聲質以「懂不懂美術」並以腳踢毀自訴人作品，其行為顯非對作品之批評，而係對自訴人個人之謾罵與羞辱。應構成刑法公然侮辱罪，已不容置疑。

張建富乃根據蔡律師的研究心得，在五月二十七日，向高等法院提出補充上訴理由。使官司進入了可望扭轉局面的階段。

從初審開庭到最後一庭，張建富總共上了七次法庭，始終拒絕法官當庭和解的建議，他的理由是：

我不是要置蘇瑞屏於絕地，只是這樣和解對家人、朋友、美術界交代不過去，同時我的藝術前途都受了影響，蘇瑞屏在報紙上、電視上說了很多不實的話，她有必要登報公開道歉，向社會大眾澄清，不致使社會大眾產生負面影響，事實上，我已經受到影響了。

但是客觀的環境，難以如其所願，我們當前的法治水平還無法對文化官司予以明確有效的裁決，從法官、律師、家人到朋友們的和解意願，一道一道的包圍著他。

最後的一庭到了，他的律師告訴他，如不接受和解，可能百分之九十九會輸掉了這場官司

。但他不願主動和解損及立場，只得拒絕出庭以置之度外。但是審判長同心良苦。開庭到了中途叫停，專程派人電召張建富到庭，曉以和解的「大義」——要蘇瑞屏當庭向他道歉，他無話可說，當場接受了踢他作品的人的鞠躬賠罪。附帶一桌酒席以向他的妻子、證人、朋友、律師表示公開的歉意。

戰果不算輝煌，但戰鬥不失悲壯。以一個沒有名氣、地位、金錢與後盾的年輕藝術家，毅然孤軍為創作的自由與尊嚴孤注一擲的奮鬥，我們還能對他做更高的要求嗎？

顧後瞻前

從一九八四年出現一封檢舉函開始，一直到一九八六年法庭爭訟為止。筆者不厭其詳的把美術館的「退展」及「改色」事件的起因、經過以至後續發展，依序整理析述出來，主要是讓大家看出我們的藝術環境所呈現的面貌及存在的問題。

長久以來，每當有藝術的問題發生，藝術家及其他有關人士，總喜歡在孤高自賞的圍牆裡，根據專業的學說、概念與術語，如是云云一番，然後指控社會對藝術的冷落與忽視。

實際上，精緻文化與自然世界一樣，有其發展的生態體系，這個體系所牽涉的環節項目，不但日趨增多，而且也愈有機化。注意藝術生態領域所相關科際間的互動作用，才能診斷出真正的病癥所在。「退展」與「改色」的事件不是偶發及孤立的。

蘇代館長的任期已經指日可待，把美術館開館以來的一切弊端，糾紛與過錯，通通推到她一個人的身上，跟她一起下台，豈不乾脆了事？但是我發覺我們不能抱持這樣的看法與態度。只要對問題的來龍去脈具有起碼透視的眼力，就能看出責任不能由蘇代館長獨擔，也不能把箭頭全然轉向她的上層機關。因為我們的整個大環境裡，潛在著塑造「蘇瑞屏」的因素，這裡面包括我們的政治格局、法制結構、財經制度、社會風氣及藝術界本身所存在的墮落心態。

美術館很像一面鏡子，開館以來，不斷的照出了我們文化有機體的畸形與病態。僅僅一封微不足道的檢舉函，就掀起了一連串難以平息的風波，正是「一葉知秋」的寫照。

龍應台在她的「啊！紅色！」（發表在七十四年八月二十九日人間副刊）一文中，曾寫下了這麼一段話：

這個塗色「小事」很明白的顯示出來，台灣的藝術仍舊籠罩在若有若無的政治陰影裡。

問題是就目前的「小事」來說，「政治陰影」是如何形成的？如果不深入追究，就可能盲然忽視了我們四十年來的克難成長，及奮鬥習得的反應能力。

回顧一九六〇年的台北，也曾出現了類似的「政治陰影」，國立歷史博物館為配合該館召開的現代藝術中心籌備會議，而主辦了現代藝術展覽。展出的作品中有兩幅版畫，被指出具有「叛逆造形」，頓時疑雲密布，氣氛緊張，導致剛剛成立的現代藝術中心無疾而終。

緊接著一九六一年，一篇「現代藝術的歸趨」在香港的華僑日報登出，指控現代藝術的特性與共黨的唯物主義有共同之處！現代藝術的破壞性將會為共黨世界開路！這篇文章雖在香港出現，但卻給予台北畫壇帶來了甚大的震撼與壓力，考量當時激烈反共氣壓下，現代藝術家的處境是不難想像的。

一場令人感到措手不及的內戰造成了山河變色，使生聚在復興基地的孤臣孽子記憶猶新，痛定思痛。導致極端反共政策的雷厲風行，波及到無遠弗屆的領域。所有戰前與戰後出生的新生代，都必須承擔時代的考驗。在此歷史悲劇的籠罩下，難能可貴的是，六〇年代的現代畫家，憑著過人的智慧、勇氣與技巧，成功的突破了恐怖的挑戰。但是更大的防禦能力的茁壯，是整體展開而默默形成的。從經濟起飛、教育普及、文化交流及長期安定所培養的心智成長和視野開闊，已使反共的氣氛與境界，今非昔比。任何一個站在文化建設崗位上的主管

，如果沒有這種識時務的胸襟與見識，就可能逆對時代精神，犯下觸犯衆怒的愚行。不幸的是，蘇瑞屏的作爲，正提供了一個可悲的抽樣。

經過明查暗訪，我始終找不出任何有力的證據，以證實上層機關曾經給予美術館嚴格明確的指示，或者不可拒抗的壓力。一封署上眞實姓名、地址及電話號碼的檢舉函，經過層層行政序列管道，轉交到美術館的手中，爲了對檢舉者有個交代，附上「妥善處置」是可以理解的。這個「妥善處置」，與其說是一種壓力，不如說是一種考驗，但此一考驗竟然在美術館代館長的內心裡，觸發了「紅色的恐懼」，而此莫名其妙的恐懼，竟然拓展到蒙昧了理性與良知，以致不惜以糟踏藝術做爲解決問題的代價！

與六〇年代的情境相對照，這一次的「政治陰影」，不是外來的壓力造成的，而是由內部的反常心態瀰漫出來的，這個現象，正道出了美術館冰凍三尺非一日之寒的積弊。

童子操刀

查台北市立美術館的硬體工程，是以走在時代尖端的姿態出現的，換言之，它領先在軟體計畫之前。

美術館建築完工之日，有關美術館的內部組織及館務運作計畫，仍然付之闕如。整個籌備工作找不到適當的人選來主持。因爲我們的教育及研究環境，根本未曾培植過這方面的人才，也從未有計畫的送人出國深造。到底誰較適合扮演未來的館長呢？這個問題，曾經斷斷續續被討論了八年，得到的結論是籠統不切實際的標準。更頭痛的是，現存的公務人員資格任用條例，已不適合延攬美術界的才俊。

但是事不宜遲，好不容易找到了一位籌備主任——劉萬航，他答應台北市教育局的聘任以後，立刻進行有關建築物的內部設計、美術館組織章程、職責概要編制及編列預算等規劃，但這些軟體規劃進行之時，卻發現缺少應有的法制基礎，有關當局根本沒有賦予未來館長推行計畫的權力，台北市政府沒有可依的法規及合理的經費，來支持敦聘的人選去實現他的理想。經過四個月的嘗試與努力之後，劉萬航退聘了。他向記者公開了他的理由：「我做這些事完全是義務的，我連一杯水、一毛車馬費也沒拿過。聘書直到五月十七日才接到（按：劉萬航在一月十七日答應教育局的聘任），我做了四個月的地下主任，我深深覺得觀念無法溝通，我覺得我做不好」。

劉萬航的離開，反映了美術館軟體計畫的推行前途上，業已亮起了「紅燈」橫梗著落伍的法規及凍僵的制度。使朝野一時爲之束手無策。在此進退維谷之際，蘇瑞屏出現了，她是一匹道道地地的黑馬，在輿論曾經屬意過的人選裡，從沒有想到過她，因爲她的學歷、資歷、聲望、專業表現及行政歷練，沒有一樣夠得上被考慮的水準。但是她的衝勁獨出心裁。她首先設法取得黨、政、教育、文化及企業界有力人士的簽名推薦函，然後挾推薦函以叩關，而陷於焦慮的台北市政府，也樂於讓這位「來頭大」的自薦「毛遂」，自己去衝鋒陷陣。

於是在沒有納入編制也無薪水的困境下，蘇瑞屏卻能咬緊牙關，私下招兵買馬，喝著稀飯猛幹。這是她步入美術館仕途以來，表現得最好的時期。隨後，不少學有專長而又滿懷理想抱負的年輕人，也紛紛投入蘇瑞屏的麾下，共襄盛舉。可惜起步太晚，距離開館的時間已經不到一年，只能救急開館的節目作業，無暇顧及遠程的完善規劃、註定了台北市立美術館早產的命運。

終於美術館開館了，我們的首任館長，也就經由不按牌理出牌的捷徑，走馬上任。

雖然她的苦幹與衝勁，能夠勉強撐出開館十大展覽的場面，但才學與氣度實難以承擔任重道遠的開拓使命。在沒有傳統可循，也無現代法制可依的情況下，美術館軟體運作所潛在的基本矛盾，開始產生了負面的作用。

市政府既然投下了新台幣八億元的鉅款，築造規模驚人的美術館，卻把它配置在教育局第四科的管轄之下，使美術館的編制、預算、職責，均受到現存法令、制度的壓縮與限制。但是硬體工程已經搶先完成，館不得不開，龐大的人員編制也勢必跟著列出，始能推動館務。不得已之下，只得以約雇的方式，召集大量非法定名額的服務人員，致使素質參差不齊，流動性難以控制。

另外，美術館設計出四千八百坪的展示空間之時，市政府手頭上沒有一件被肯定值得收藏的美術作品，我們從未認真立法去鼓勵美術的推廣與建設。我們的財稅制度鼓勵吃喝玩樂。餐廳、大飯店及其他交際娛樂場所的帳單可以報銷，但收購美術創作品的的款項不能抵稅，以致我們自我解嘲的說，我們國民每年吃掉了一條高速公路，公家機構沒有收藏計畫，民間也缺乏收藏風氣，打前鋒的畫廊一直掙扎於現實的邊緣。

總之，作品的收藏還無著落，展示空間卻以暴發的規模出現。美術館一開始就變成胃口奇大而又隨時嗷嗷待哺的怪物，必須不斷的舉辦各種展覽加以填飽。形成中，帶給館務運作持續不已的壓力。

因此，開館以來，糾紛迭起，風波接踵而至，每遇到問題發生，館方便暴露捉襟見肘，因陋就簡的窘困。

這位身高僅一百五十公分，體重一百磅的女代館長，駕馭起佔地六千兩百坪，員工達一百八十多人的美術館，真像一位勇敢而技巧生疏的小女孩，開上一部超級大卡車，往崎嶇不平的道路，超速狂奔。其巔簸坷坎、驚險萬狀，自然不在話下。

藝壇人士在刮目相看之餘，著急與憤怒的情緒亦日益高張，不管明或暗的均交相責備到蘇瑞屏的頭上。不過蘇代館長對外來的轟隆砲火，並不畏縮，反而一面反擊，一面衝勁十足的幹下去。

因為她的手下，擁有一大批臨時約雇人員，這些未通過文化行政人員考試的眾多員工，唯蘇瑞屏馬首是瞻，他們的聘定與否，全操在她的手中。如此一來，美術館的人事編制上的缺陷，反而使蘇瑞屏掌握了極大的人事權。激使她的官癮日大，頤指氣使下屬，喝呀他們隨地撿紙屑。不堪其擾的人，紛紛拂袖，導致眾叛親離，但是驚人的離職率難不倒她，我們的社會科學人才向來過剩，多的是應徵的人數，一批人走了，不愁無人補充。

另外，應付展覽空間的壓力方面，亦有急就章的解決之道，雖然風評不佳，遭到許多中堅畫家的抵制。但是總還有來自各路的藝術家及創作團體，爭相進入美術館亮相，為的是嚮往寬大而富有氣派的空間；而以堂堂首善之都美術館的名義，花錢邀請國外畫家及團體來台展出，亦不困難，至於展覽的規劃是否得當？作業是否步上正軌？外來的批評已經日漸疲乏，她的上司機關亦無從管起，教育局的社教科，既無專業認知能力，亦無適當的法規加以有效的督導，致使諮詢委員會流於虛設。

於是，在上無督導，下無規範之下，美術館優越的空間，提供了蘇代館長膨脹自我意識的機會。她的獨斷與意氣，也隨著逾越作風的無阻，而日趨於嚴重。她的敵人越來越多，匿名攻擊黑函到處散發流竄，始終扳不倒她。而不斷湧起的新聞波浪，也不見得會沖毀她的形象，反而產生了意想不到的收穫——知名度。這是大眾傳播時代的詭異產品。許多站在外圍的群眾都已知道她的大名，但難以穿透傳聞的煙霧，窺悉到事實的真象。新聞報導常以各說各話開始，見仁見智收尾。對於成為新聞焦點的人物，不明就理的群眾，常會產生錯覺——他或她一定是出眾的人物，否則怎麼會常常見報？另外，有些人透過特殊的角度，對蘇瑞屏寄予奇特的幻想，處在當前推托塞責的官場習氣裡，她的蠻幹，不就突出成一種敢做敢當的魄力嗎？何況她已暴得大名，不管性質如何，在宣傳家的眼中，已成為可資發揮的資源，於是當「女強人」這項頭銜套在她的頭上時，表面上將她高高抬舉，實際上已經毀掉了她，使她

不知節制，一意孤行，罔顧社會清議，蔑視藝術的尊嚴。獨當一面的權柄，握在她的手中，已如童子操刀，失去了準頭，章法與分寸。

因此，一九八五年七月二十二日一道附帶「檢舉函」的公文考驗到她的頭上時，她即犯下了重大錯誤的判斷與抉擇！她既然明知〈低限的無限〉純屬藝術的創作，卻不惜以採行塗改顏色的方法以「妥善處置」，並認為冒犯的對象只不過李再鈐一人，致使她自以為取得原作者同意以後，就悍然下令塗改了顏色，這是多麼無知而魯莽的舉動！

難道含有政治意味的課題，就真的那麼難以處理嗎？既使是一個圈外人，也懂得光明磊落的應付，我們不妨聽聽「飛躍羚羊」紀正的意見：「整個事件所表現的，是一種negative的心態，傾向負面而消極的反應。做為一個美術中心機構的主持者，就要有藝術的認知及信仰的原則。如果我遇到這種事，會讓原作者公開解釋，只要他能說服我，並提供充分的理由，我一定站出來維護他，堅持創作者的創作自由及藝術的尊嚴不容侵犯」。

紀正的話是無可置疑的，針對一個已經廣獲共識的原則，是不需要深奧的學識與了不起的勇氣。事發之後，從市議會一直到文工會，從中國時報一直到民生報，從《時報雜誌》一直到《明鏡雜誌》，從國內藝術家一直到海外的藝術家所發出的聲音與言論，一致否定了告到總統府的有色眼光。令人遺憾的是，蘇瑞屏完全沒有覺察到，她已經站在天時、地利、人和的時空交會點上，整個國家社會的認知水準，已經提供了她輕易破解無聊檢舉的後盾，只要她挺身站出來，公開闡明〈低限的無限〉純屬藝術創作，並決心維護藝術家及創作不容誤解的尊嚴！馬上會撥雲見日皆大觀喜，激賞的眼光與支持的掌聲，就會從四面八方湧來，即使甲等特考落第，也無損她開拓新境界的卓越形象，非常非常可惜的是，她坐失了千載難逢的良機。

〈低限的無限〉的困境

塗改〈低限的無限〉顏色的構想，是美術館首先提出的，但付諸實施，卻是相當的曲折。既然蘇代館長以「漆成銀色」跟原作者商量，並在八月廿一日再度致函原作時明文指出：「……三天後（即廿九日上午約九時卅分）先生以電話告知館長經祕書室轉接（有接話記錄），同意本館全權處理，又於十一時半左右來館與康添旺、王翠萍在貴賓室相談甚歡，並再度表示同意，……」等等，為什麼事發之後，李再鈐會嚴重抗議呢？

在有關雙方爭論的報導中，《時報週刊》第392期有較深入的採訪，其中有一段值得在此錄出：

李再鈐又再次被要求修改作品的顏色，他和蘇瑞屏面談後，以為事態嚴重，乃原則上同意

熱心而衝動的蘇代館長，為台北市立美術館「碰」出了許多問題。

作品漆成銀白，僅要求「品質上要維持相當水準，用汽車噴漆，作時要通知我，讓我選材、監工」。

回家後，李再鈐請人側面打聽，方知館方說法是誇張了事情的嚴重性。他思之再三，遂又拿起電話筒，打電話給蘇瑞屏說：「如果我們改顏色，豈不是承認自己錯誤？況且去年不改，為什麼現在要改呢？再說萬一又有市民反應認為顏色不好，是不是還要把它改回來？」蘇瑞屏的回答是：「我血氣方剛，情緒暴躁，紅色對美術館的風水不好！」李再鈐見情況如此，再談也不會有結果，就丟下一句：「看著辦吧！但這是美術館改，不是我改。」

為了強調不可能同意美術館修改自己作品的顏色，李再鈐說：「身為藝術家寧可被誣陷，也不願意創作受損害。」並認為：「不管我同不同意，身為一個藝術館館長，要求我改作品就是錯誤。」

後面的話說得義正辭嚴，一點也不含糊。問題是，既然自信「身為藝術家寧可被誣陷，也不願意創作受損害」，那又為什麼當初以為「事態嚴重」就原則上同意作品改色呢？如果認為「不管我同意不同意，身為一個藝術館館長，要求我改作品就是錯誤，」那麼原作者大可以在館方提出錯誤的要求時，堅決否決的立場，不留討價還價的餘地。可昔李再鈐太講究「恕道」了。

經過筆者再三的探查，從關係者的口述中，得知實際情形確如《時報週刊》所報導的，李再鈐曾經原則上同意塗改作品的顏色，並認為銀灰色可以考慮接受。最後雙方的協議是，動工改色時，必須先通知原作者，由原作者親自選材、監工，以維持品質水準。耐人尋味的是，時機一到，蘇瑞屏竟毀棄協議，逕自進行漆色。更令人不解的是，她的下屬當面向她反應建議，動工前應該先取得原作者的同意書，以為憑據，這是行政作業上必要的一道手續。沒想到蘇代館長依然不顧，悍然下令動手，如此先斬後奏的舉動，意味著蘇代館長對原作者的「原則同意」，沒有信心。由此推理，李再鈐起初同意過後，「思之再三，再打一通電話給蘇代館長表示不同意」的說法，是可以採信的。

但是從更高層面的水平看來，上述的爭論沒有多大的意義，不論如何，一但作品改了顏色，就不只是原作者與蘇代館長的事，而是整個美術界的事，甚至是整個文化界的事，原作者與蘇代館長都必須向外界代交，已經紅了一年半的雕塑，為什麼突然改成銀灰？理由是基於一封無知的檢舉函，那就太不像話了。不但輿論譁然，專家學者紛紛口誅筆伐，連遠在巴黎的海外藝術家們，也聯合簽名託人帶回抗議書。情況演變到這種地步，才真正是事態嚴重。也難怪市議員趙少康說：「李先生似乎受到美術界強大的壓力了」。

值得推敲的是，原先美術館提出三種處理方式：㈠不更動，㈡換漆成銀色，㈢奉還。為什麼不採行第三種方式，乾脆奉還原作者了事，何況〈低限的無限〉原是開館邀請展延留下來的作品，美術館一直提供場地借展，如今要原作者撤回，於情於法都說得過去。但館方卻寧願考慮以漆成銀色為宜，而原作者也居然還讓作品繼續留在血氣方剛的蘇代館長「躍躍欲漆」的威脅之下。道理在哪裡呢？

只要用心瞭解，就會發現，問題出在〈低限的無限〉本身，原來〈低限的無限〉在開館邀請展中，是一件極為特殊的作品，它的特殊在於體積龐大而又臨場製作，換言之，〈低限的無限〉不是事先完成再送到美術館展出的，而是作者預先選好場地空間，而把切割好的鋼片用卡車運到現場，再雇工臨場焊接起來的，當它完成時，已經牢牢嵌焊進地動撼不得，而且由於體積太大，原作者沒有足夠的私有空間容納，只好在邀請展結束後，繼續讓它留在原地，沒有搬回。

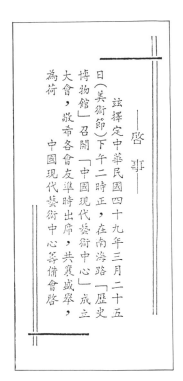

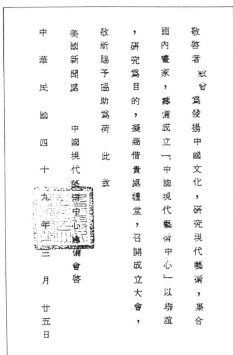

這段「啟事」原登在一九六〇年三月十五日創刊的《現代藝術》第五頁中。〔右〕

因「政治性猜疑」的影響，原定在南海路歷史博物館舉行的「中國現代藝術中心」成立大會，臨時取消，緊急商借美國新聞處舉行，日期則延到三月廿九日青年節。〔左〕

〈低限的無限〉既然開頭就為配合美術館的景觀空間而雕作，原作者自然希望美術館加以收藏，以與建築體相得益彰的永久陳列。而美術館方面也確實有意購藏。館方在七十三年度提交諮詢委員會議典藏四十一件藝術品名單中，將〈低限的無限〉名列前茅就是明證（見民生報九月五日文化版）由此可見，蘇代館長對李再鈐的熱忱支持是相當理解並予接納的。這層默契的存在，也許可以解釋原作者在事發起初的反應，保持溫和與恕道的原因了。同時也讓我們明白館方為什麼不宜採取第三案「奉還」的理由，因為「奉還」就必須拆解作品以利搬運，而一拆解，無疑將毀掉了作品，館方承擔不起。

從以上事實，說明了開館作業未臻完善之一斑，以致留下了後遺問題，後來竟因而演成荒腔走板的結果，豈是當初所能預料！

被藝瀆的殿堂

蘇瑞屏塗改了雕塑的顏色，咆哮裝置藝術的作者與作品，固然應受嚴厲的譴責，但是相對的，藝術家們也要負很大的責任。他們面對粗暴而無禮的凌辱，竟然表現那麼的膽怯、懦弱、委屈求全，實在令人驚訝！

查「查衛、裝置、空間」特展，本是由美術館展覽組召集有關藝術家們開會決定的。參加會議的藝術家，也幾乎就是參展的作者，他們自己開會決定，展覽的主題就是「前衛、裝置、空間」，參展的方式為「邀請國內藝術家展出，作品限定為裝置類型藝術品」。

既然展覽的主題是「查衛、裝置、空間」，就無所謂政治、宗教成死亡的問題。既然是邀請展的方式，就不需評審，也不設名次與獎賞。這些展覽的實施要點，都是參展的藝術家們自己開會決定的，美術館方面也將兩次開會決定的記錄，正式以北市美屏字第一一七五及一二三二號書函認可發出，後面蓋上「蘇瑞屏」三個大字。但是事到臨頭，參展的藝術家們，竟然糊里糊塗的接受蘇代館長的臨場指導與審查，忍氣吞聲的接受她的訓示與斥責，低聲下

氣的乞求她的諒解與包涵。當蘇代館長發起雌威，大聲咆哮作者，對作品動起手腳時，跟她參與「評審」的館方人員及在場的藝術家們，個個不是噤若寒蟬，就是袖手旁觀。這那裡像是所謂的藝術家，簡直都是一群唯唯諾諾的小學生嘛！

我們藝壇的新生代，什麼時候變得那樣的自卑，那麼的無能，那樣的沒有膽識與原則！他們知不知道，他們之逆來順受，無異承認蘇代館長有評審權，他們之退縮忍讓，不啻默許蘇代館長囂張跋扈，他們之屈服於壓力下修改作品，不就是表示蘇代館長有資格指導他們，教訓他們嗎？透過張建富筆下的錄影，讓我們看到了一幅垂頭喪氣的畫面，真是令人痛心！

參與裝置展的藝術家們，領頭標榜「前衛」，但他們對創作原則的態度，連小孩子都不如。小孩子們玩家家酒，大人如果插手攪局或不小心給踢翻了，反應是很敏感激烈的，有的馬上會大聲哭叫，有的甚至翻滾在地揮手踢腿的嚴重抗議！那又為什麼呢？因為家家酒是他們全神貫注的遊戲，志得意滿的傑作，是不容許別人干擾與破壞的。連小孩把家家酒看得那麼認真，更何況大人們的精緻文化的「遊戲」！「前衛、裝置、空間」特展，實在「玩」得太窩囊了，參展的藝術家們，連自己議決的「遊戲規則」都不能堅持，又怎能「倡導前衛藝術研究風氣」呢？簡直痴人說夢！

更令人難以忍受的是，張建富因作品被踢毀，被判不通過慣而退展所騰出的空間，竟然馬上被人填充佔領，而不能讓它保持空白以表示最低限度的沉默抗議！其貪妄自私，簡直跟街頭搶地盤擺地攤的市儈沒有兩樣！

一千九百多年前，宣揚博愛的耶穌基督，生平曾發了一次很大的脾氣，當眾揍人；為的是他看到了神殿裡擠滿了攤販，變質成叫賣的市場，他忍不住怒火揚鞭撻伐，把污染聖殿的人，通通驅趕出去。

人類文化的提昇，是基於能從各種生活領域中，體認出抽象的價值信念，並能不惜代價予以維護與尊崇。在地球處處高聳雲霄橫臥大地的教堂、神殿、廟寺，正是人類苦難心靈昇華的象徵。而散佈各地的美術館，不也就是另一種精神領域的神殿嗎？古往今來，多少刻苦的天才，嘔心瀝血的以個體生命在逆境中擊出的火花，凝造成智慧的結晶，一一被保存在雄偉壯麗的建築物裡，供代代世人景仰與禮讚。

也許時機已經不同了，像理查・華格納要求群眾追隨古希臘年祭的傳統，帶著朝聖的心情進入藝術殿堂的時　已經過去了。美術館與音樂廳的建築，已逐漸脫離殿堂的模式，趨向寬大而平易近人的風格，但是平民化的美術館，難道就必須失去莊嚴、降低水準嗎？

自從市立美術館開館，萬眾矚目，許多人對這座傲視遠東的龐大硬體工程，產生了非常幼稚與天真的幻想，以為建築物一完工，權威性也就馬上從天上掉下來，因此紛紛迫不及待的以登陸搶灘心態，透過各種讚營的管道，企圖捷足先登取得一席地位，而毫不察覺美術館的公信力，已因急功近利的跟蹌起步，加上後天失調，陷於搖搖欲墜的境地。

許多積極參與美術館展覽活動的藝術家們，明明知道蘇代館長氣燄灼人，卻不敢當面醍醐灌頂，給她機會教育，反而自甘軟化成可憐的撲火飛蛾，將自己形象付之一炬，這又何苦來哉！蘇代館長之會愈來愈驕橫自大，藝術家之姑息與懦弱實難辭其咎！

還好出現了一個張建富，他的奮起抗議，縱使蘇代館長的橫行踢到了鐵板，見識到了藝壇真正硬漢的反擊滋味，最後逼得她在法庭上低頭道歉。

張建富的奮鬥決不是枉然的，至少可以發現三個意義：

其一是，從他的表現，讓我們知道，新生代的藝術家中，仍然有挺得起腰板的真正硬漢，也從挺身相助他的朋友中，得知重視原則的藝術家，仍然大有人在。

其二是，由於張建富之訴諸法律行動，縱讓我們具體的發現，我們的法律對藝術的保障與維護，真是何其的冷漠與殘缺，值得朝野警惕與重視。

其三是，張建富在訴訟中，一再簡單明確的陳述出「裝置藝術」的觀念，無疑將國內尚屬尖端的藝術資訊帶到了法庭，讓我們的法官見識。雖然影響沒有立竿見影，但其開拓性是可以肯定的。

任重道遠

「退展」的官司在七月二十五日和解落幕，「改色」的風波也在二十九日決定「還它本色」平息。

當是非爭議逐漸塵埃落地以後，即將卸去代館長職務的蘇瑞屏，會在臨別的餘暉中，顯露出一種令人省思的本色——她實在是一個悲劇人物。在不適當的時機，殘障的法制、推諉的仕途、急功近利的趨勢下，魯莽的上台。

在新官上任之初，她曾向記者宣稱，她之能當首任館長不是靠走後門，而是靠「烈士精神」，如今看來，她的「烈士精神」，倒不是一種自誇，而是一種預言式的註釋。二年多的任期下來，她的「烈士級勇氣」，為我們闖出了很多的問題，這些問題，與其說是她製造出來的，不如說她碰出來的，因為問題本來已經存在。

在本土企業界有一條代代相傳的名訓：「摔倒在地重新爬起來時，別忘了抓住一把泥沙。」意思就是即使失敗了，也不忘記從失敗中汲取教訓！蘇代館長以前鋒角色為我們帶來的，並不全是負面。她以涉世未深的自信及衝動，在混沌未開的情境中，左衝右撞，抖露出了存在於我們文化生態環境中的隱弊與陋象，讓後繼者可資明察殷鑑。不過收拾殘局重新出發的努力，是涉及全面性的。

首先，權掌所歸的台北市政府，該徹底收歛過去漫不經心的態度：藝術家們！大房子已經給蓋好了，以後你們就看著辦吧！

美術館不是一間倉庫，也不是市政府擺門面的客廳，更不是大型畫廊。

花大把鈔票蓋一幢大建築，然後輕鬆的丟給藝術家，並不能解決問題，也不宜隨便將它嵌進官僚的機器體中，成為一個附帶的齒輪。除非脫胎換骨，否則教育局社教科是督導不了美術館的。舉辦就職訓練、康樂活動與舉行美術展覽是兩回事。

事態已經夠明顯了，市政當局應該大悟，為什麼有識之士老早就大聲疾呼，建議把美術館當做獨立學術機構來運作的理由了。如此一來，纔能從落伍的法制中解脫出來，得以配合硬體工程規劃它的職責，人事及預算，以健全內部組織。而推動組織機能的美術行政人員的編選，則賴於教育的奠基及人事任用法規的革新。

但是最重要的是硬體工程的內容——美術品。它是美術館的靈魂。典藏與展覽決定美術館的聲望與地位。而此兩種功能關涉到畫廊的健全經管與藝術市場的建立。而美術市場的建立則需財稅制度的鼓勵。

美術館的典藏大致來自收購與捐贈。收購與捐贈的可行性維繫在美術經紀行業的開拓及收藏風氣的培養。這些理想大環境的開發，不是空泛的口號所能帶動的。

每當文化事物推遇到了困難，常有呼籲工商企業界支持的論調出現，而所謂贊助及支持，露骨說來，就是施捨，在我看來，這是一種錯誤的觀念。美術館、音樂廳、歌劇院、藝術表演中心，應該不是仰賴救濟的機構，我們的精緻文化如果寄望在有錢人大發慈悲，永無前途可言。我們要企業界力量的投入，是一種積極的參與，而不是消極的捐助。道理很簡單，當一個國家決定動用公共資源投入文化的建設之時，不是只蓋出有形的硬體工程了事。必須進一步透過立法的設計，使財經力量經由合法與合理的管道資源源注入文化建設的領域。才有使軟體運作步上康莊大道的可能。舉例來說，如果我們的稅法，含有鼓勵投資藝術創作的明文規定，我們的企業界才會認真而積極去參與藝術投資的事業。假若參與文化投資符合經管

管理的原則時，企業界才能成為文化建設真正的後盾。

本文不是在提供計畫書，只是舉一反三的強調，精緻文化有機體的發展像一棵樹，它的根鬚會四面八方伸張到生態相關的領域裡，吸取必要的養成，以資茂盛茁壯，開花結果。這裡面所涉及的範圍，將會日趨廣大複雜。從美術館的糾紛，引發議會的質詢及法庭的審判，就是明顯的徵兆。美術館不只是美術家的事，而是大家的事。將來它的研究、推廣、展覽、典藏、教育、出版及促進國際文化交流等等多功能一旦開展，就會觸及許多難以想像的國際項目。而一個國家文化水準的衡量，也不再只著眼於台前的表演，更顧及幕後的條件與效率。

當一個未成名的年輕藝術家遭到文化官濫權的傷害而告到法庭時，我們的法官卻當面告訴他，傷害他的文化官的行為是合法時，如此我們就不配稱為有文化水準的國家。

從前面的分析看來，許多基本問題，反而是在事後才逐步發掘出來，以待努力與補救。似乎反映我們的文化建設呈現本末倒置的現象。事實上確是如此。至少台北市立美術館的成立，一開頭就呈頭重腳輕，在沒有收藏計畫與成績以及缺乏完善的規劃下，就冒然迎合龐大硬體工程來開館，就如同先蓋屋頂再往下架柱樑、築地基的進度一樣。蔚為軟體作業的奇觀。但是這種現象並不全然是荒唐而無可救藥的。體察國內特殊的環境，亦顯出合乎實際的一面。

蓋在經濟掛帥的政策領導下，整個社會結構轉型的動力，主要來自於經濟。因此文化創造的意願，很難在經濟力量居於支配性的主導趨勢中，投射出決定性的影響力。如此之故，有關文化的建設，也就難以催促當道從立法基礎上基本做起。

如今讓硬體工程走在前端，雖產生一時的失調及力不從心的無奈，但有形的投資建設所造成的既成事實，卻留給朝野一個必須面對的問題，也同時出現了值得去實現的希望。

因此，美術館的出現，是象徵我們這個時代中的一項非常重要的挑戰，不只是針對美術家，也是對著整個的社會，它將從點而線而面的強迫我們動員各方面的智慧與資源予以適當的反應。只要我們有正確的認知並有心積極的行動，仍然可以倒吃甘蔗漸入佳境，我們不要忽視我們的潛力妄自菲薄。

寫到這裡，不禁使我想起了從美術館員工裡流出的心聲，充滿耐心與毅力的心聲：

從美術館籌備辦公室，在對面動物園裡成立開始，我們就陸續全身投入、不計得失、滿懷理想、任勞任怨，甚至犧牲奉獻！久而久之，我們對美術館已經有了感情，雖屢遭挫折也不會輕易放棄，我們希望把它辦好，也深信可以辦得好。

我們非常希望有關當局的愛護支持，也希望新聞界與文化界的公平批評，我們需要別人的了解。

對未來新的館長人選，我們希望他是：

具有寬大的心胸，知人善任。

沒有介入派系，保持超然的立場，可以容納各種類型的藝術，不管傳統、現代、是多是少。不要建立個人的勢力，而是替藝術家及大眾服務。

他要有專業素養，協調的能力及行政的經驗以跟市政府及市議會協調溝通。也要具備外語能力，在促進國際文化交流的工作中能直接進行溝通工作。

最後容我增加一項，他必須有真正學人的眼界與氣度，為了原則與信念，不惜據理力爭，或者掛冠求去。他的使命，將是任重而道遠！

後記

這篇文字曾刊登在《文星》復刊第一期，也就是《文星》總號第九十九期，一九八六年九月一出刊。由於雜誌篇幅所限，原文的部分被刪除，今特將原文全部發表，以還原完整的面貌。

（原刊載《文星》復刊號，1986年9月）

打開天窗說亮話

在台灣美術運動史上，屬於第一代的畫家中，楊三郎是一位曾經叱咤風雲而又毀譽交加的人物。

只要跟他稍為接近的人，就會發現他是一位年已耄耋而不失赤子之心的畫壇前輩，他個性剛直，脾氣火暴，對朋友豪爽而熱情洋溢，喜怒哀樂的表達仍然激動而鮮明。

在他舉行回顧展之際，筆者特地發表過去與他的輕鬆對談，以揭開他胸中的丘壑。

他的快人快語，不一定句句中聽，但讀者至少可從他的言談中，窺探出一些過去年代中的吉光片羽，並進一步去了解這位老畫家的人及他的藝術。

林：楊先生，如果上帝讓您的人生重新再來一次，您會想幹哪一行？

楊：還是想當畫家。因為畫到現在，才剛剛進入情況，使我意識到未來的創作世界一定更精彩，但可惜我的人生已步入黃昏，真想重新再來一次，以滿足好奇心，看看更好的未來是什麼樣子。

林：在您漫長的繪畫生涯裡，您感到最痛苦的是什麼？最滿意的又是什麼？

楊：我在十七歲時，正式進入美術學校研究，今年已經八十三歲，足足畫了一甲子。回想一生的創作歷程，覺得很幸福，物質上雖不算怎麼富裕，但身體一直健康，飯吃得多又吃得飽（楊老先生的飯量直到今天還不在年輕人之下，至少勝過筆者），有精神能夠作畫，快樂極了。當然，如果說事事都很滿意是不可能的，滿意的程度因人而異，中庸之道足矣！在作畫的時候，能全心全意的投入，達到無我的境界，最為快樂！

說最痛苦的事，那大概是某些新聞記者的發問，我最怕記者問我一個問題：「楊先生，您的畫屬於什麼派？」

然後接著又問下去您的畫將來會不會再變？

我發現我沒辦法回答這些問題。非常奇怪的是，他們總認為不斷的變，變得亂七八糟，或者搞些別人看不懂的東西，才叫做新，才叫做變，才算是有創意，真是天曉得！

藝術的創作不能從浮面的流行眼光去看，最重要的是要了解畫家所要表現的是什麼？他的內心所要求的是什麼？

在我個人的作畫經驗上，常遇到想追求而未能達到的挫折與煩悶，不過這是我樂於接受的。

令我討厭的干擾，往往來自我的想法與外界的看法有很大的出入。外面的人喜歡以流行而膚淺的眼光來衡量你，然後問你的東西什麼時候再變？真膚淺的問題、變！變！變！變就能解決問題嗎？這種外來的無聊壓力，我早就決心打破！

林：您剛才回憶您一生創作的生涯，覺得很幸福。這是很令人羨慕的，難道在時代與現實環境的變動下，您從來沒有遇到過困擾嗎？

楊：太平洋戰爭期間及光復的時期，物質與環境均非常的惡劣，連繪畫的顏料都買不到，那是我最痛苦的時期。有人約我三缺一湊一桌打牌，我竟然跟著去，真是墮落！

　　我認為藝術是至美的，也是最脆弱的，它需要安定的環境保護，社會動亂，沒有章法，只有摧殘文化，還有什麼文化可談？

　　最近一年，出國幾趟，看到許多賞心悅目的東西，心情異常開朗，收穫也不少。因為進步的國家比較上軌道，一切正常發展。至於我們這裡，雖然吃得飽，穿得暖，但交通異常混亂，環境又是髒亂，如果不改進，連出門散步的樂趣都沒有了。

　　林：八十三歲的人生，您覺得從少年到老年，所經驗到的世界有什麼不同？

　　楊：呀！那當然變化很多，但是你要考慮到，小孩到老人之間，心情的變化是很大的，例如小孩子的時候，非常喜歡吃餅乾，年紀大了，身邊仍然有很多餅乾，但你快樂嗎？

　　我少年生活在承平的世界，壯年遇到世界大戰，奔波較多，但是家境還好，老爸會寫詩，喜歡種花，是文化界的名人，來往都是知書達禮的人，所以我的藝術也能夠令人瞭解。

　　但是社會是越變越複雜的，雖然我認識很多的人，受過長輩的照顧，也設法盡力去幫助後輩，但我發覺做人是越來越困難了，從以前到現在，用一句話來形容，就是糖果越來越多道德仁義越來越少。

　　林：就我所知，您是本省第一代的畫家中，作畫最勤奮的一位，畫了六十幾年了，為什麼畫不厭呢？

　　楊：因為目的還未達到。畫得越深越不滿意，越欲罷不能，如挖礦，挖得越深，發現越多，反而興致越高，怎麼會厭倦呢？

　　不過有一點我要特別強調「器」這個字，我的藝術有我的「器」，畢卡索的藝術也有他的「器」，不要用畢卡索的「器」來衡量我「器」，那是行不通的，我不敢與畢卡索比，他是一百年才有可能出現的一個大天才。我只是強調，每一個畫家有他自己要走的路，我能一直

人老了，就必須與藝術進入搏鬥的階段，既緊張，又興奮。圖中為藝壇耆老楊三郎作畫神情。〔左、右頁〕

畫不倦，就很滿足了，唯一不滿足的是，我現在沒有長輩來指導我，督促我，所以常出國去找老前輩談話，請教。例如日本春陽會的中川一政，今年九十二歲，還有曾經到我家作客的梅原龍三郎，已經九十八歲了！（筆者按是三年前的事）。

林：照您這麼說來，您實在比中川一致與梅原龍三郎有福氣的多了，因為九十二歲及九十八歲的人要找老前輩，可就困難的多了。

楊：哈！說得也是，不過去年底，梅原開回顧展時，還有更老的坐輪椅的老仙去捧場呢？這位老仙與梅川，中川在一起拍照，加起來總共三百歲，九十二歲的中川，只是後生小輩，只能敬陪末座！

林：為什麼日本畫家那麼長壽？

楊：因為他們越老越有搞頭，無論藝術的境界及地位的境界，同樣有看頭。他們受到社會的尊敬，賣一張畫可以解決一年的生活，無憂無慮，而又畫勁十足，怎麼會老呢？他們根本沒有時間衰老！所以長壽！

林：您身為畫壇的老前輩，對後輩們有什麼看法？

楊：這個麼，只要有熱忱，全力投入藝術的人，我就會很關心他們，疼惜他們希望他們成功！

林：有人認為你最好的一幅人物畫，就是畫您太太拿扇子的那幅畫，您同意嗎？

楊：沒有錯，因為那時候，剛好是我太太最漂亮的時候。我畫她並不是在畫肖像畫，而是在表現一幅畫。那幅畫完成以後，還有段曲折的遭遇，本來是要參加日據時代的「台展」的，但在作品進行審查的那個晚上，日籍的審查委員鹽月來找我，要我把那幅作品「避一下」，理由是那幅作品展出來，會與其他畫家的作品格格不入；言下之意，似乎表示我的畫可能模仿了別人。我也不與他爭，就把那幅畫拿回來轉寄到日本，在春陽會大展中展出來，隔年，台灣的新民報還拿去印成為日曆。其實那幅畫是面對著我太太畫出來的，她手中拿的扇子是朋友從南洋帶回來贈送的，畫中所穿的衣服一直到現在還保留著，那有什麼模仿別人的地方呢？

林：現在想不想再以太太為模特兒畫一幅人物畫？

楊：想是想，可惜人老了，胖了，坐不久了，要她多坐一會兒，就說疲倦了。何況，你知道，人老了，總要有個孫兒倚偎膝邊或什麼的，那才像個祖母樣，難道要她再拿一把扇搔頭弄姿，擺出青春模樣嗎？那像什麼話！

林：以前，您曾經是畫壇的風雲人物，那時經常交往的那些文化界的朋友，現在怎麼樣了？

楊：差不多都死了，有些則已經出國。留在台灣的，已沒有多少人。

林：因此會感到寂寞嗎？

楊：會噢！常常會想，如果那小子還在，能開開講，聊聊天，多好！差不多四、五年前最

悽慘，一年「倒掉」四、五位，心情實在非常惡劣！

林：人老了，都會稀迷、消極、退縮，但您仍然飯量大，丹田有力，聲如洪鐘，看來非常生猛！

楊：人老了，不更努力，還有多少時間可發呆？何況我能吃，又有老伴不時在旁邊嘮叨，精神旺盛，所以拼了！作畫就是幹一輩子，跟梅原等人相比，還差一截呢。人老了，就必須與藝術進入搏鬥的階段，既緊張，又興奮！

林：在老年作畫的奮鬥階段，太太扮演什麼角色？

楊：護士，保姆兼批評家（楊老太太坐在一旁點頭，溢出滿意的微笑）。

林：可否談您的婚姻生活？

楊：我與她結婚五十多年了，生活一直按部就班，照計畫進行。

林：請您回憶一段當初認識您太太的初戀情景好嗎？印象最深刻的那一段！

楊：我跟我太太訂婚以後，我就帶她出去散步看電影了。那時候不比現在，非常的保守，即使夫妻一起外出，也是授受不親，總是先生走在前，太太跟在後頭。但我們只是訂婚，就手拉手一起走了，這在當時，是非常非常前衛的作風。有一個流氓看不慣，前來興師問罪，要動手打我，我的未婚太太，挺身而出，以手頭的竹製絲綢傘子，痛擊那個流氓，打到傘的桿子都斷了，但那位流氓始終都沒有還手。那個時候，當流氓也有流氓的規矩，對女性是絕不還手的。

林：您對愛情什麼看法？

楊：聖經裡面說，牽手是我的肋骨的一根，是良好的比喻，所以要疼惜太太，為什麼叫做疼？你知道嗎？因為太太跌倒，撞傷了，就等於我的肋骨的一根撞傷一樣，疼極了。太太不對就應該罵，但是罵不是恨。

年輕的時候，希望太太漂亮，也很在意自己是否長得英俊，所謂郎才女貌是也！但是現在不同了，漂不漂亮不重要，漂亮嗎？像花一樣，會漸漸的凋謝。現在只希望太太身體健康，不要生病，少惹我麻煩，就謝天謝地了。

林：您第一次到中國大陸，為什麼選擇到東北的哈爾濱？

楊：那是因為有一位日本前輩夏村先生，他到哈爾濱畫了一些畫，很生動，很合我胃口。在他的介紹安排下，我就到哈爾濱去畫，終於大開眼界。除了哈爾濱以外，我也到過大連、長春看到雪景及俄國人，碧眼長鬚，像夏卡爾畫中的人物一樣。

後來，我也到上海、福州、廈門、汕頭、潮州、廣東、香港、澳門等等，這些地方都很熟，因為幾乎每年都去。

林：楊老前輩，您對全省美展及台灣的美術運動的前途最為關心，在過去，你是美術運動的中心人物，貢獻最多，也是最受爭論的人物，欣賞您及罵您的人都有，這是什麼道理？

楊：我認為這種現象很平常，有不滿表示有進步，有進步才會產生不滿。凡是人都有弱點，依照聖經記載，人是帶著原罪出生的，君不見從嬰兒開始就顯露出來了，嬰兒看見母親的另一邊奶被別人吸吮，就吵就鬧，這就是原罪的表現。

在台灣，過去曾經有一大段困苦的歷史，大家為著吃飯而打拼競爭，養成一種習慣，想到自己也體諒別人，因此遇到人就問候：「你吃飽了沒有？」我們的祖先就是這樣奮鬥出來的。大家競爭的結果，免不了摩擦，我想爭執是免不了的。但是怨恨與嫉妒之餘，也該耐心了解，修養並不等於鄉愿，剛強並不就是野蠻。

為公義為原則，敢作敢當，在關鍵時期更要當仁不讓，表現出切腹的氣魄。因此，謙虛與當仁不讓並不衝突，每當遇到黑白不分時，我總是挺身出來，堅持黑就黑、白就是白。這種作風一定會得罪人，傷害到別人的利益，惹人討厭，因此，在美術運動上，我比別人做更多

的事，卻備受攻擊，甚至許多受過我幫助的人，也在背後罵我，也許這就是美術運動家的悲哀。但我問心無愧、我相信歷史會還我公道。

林：您一生中最難忘的人物是誰？

楊：不講名字，就說什麼典型的人吧？我最懷念豪爽而熱誠的人，一諾千金而能關心別人，能遇到這種人，真是三生有幸，令人終生難忘。如果你一定要我講出名字，那麼我可以舉出一個人，就是我的學生陳春德，他有才氣。有理想原則，又很懂得人情義理，可惜短命而死。

林：七〇年代曾經掀起鄉土運動，您對這個運動有什麼看法？

楊：愛鄉土的氣是我所重視的，但愛鄉土不能流入表面口號。您能關心朋友，才能關心其他的，以至於社會，有這種胸懷的人，才能談得上愛鄉土。

林：很早以前，您就主張興建美術館，現在美術館已經成立了，您有什麼感想？

楊：美術館成立以後，大家最常考慮到收藏藝術家的作品，爭論來爭論去，得到的結論是，從死人的作品買起。這看來不失為聰明的做法，因為大家比較沒話說。咱們的社會，對死去的人，總是比較厚道。所謂蓋棺論定，當棺材蓋子蓋到你冷冰冰的屍體以後，大家就不跟你計較了，就可以大方的肯定你的地位與貢獻了。這種論定所付出的代價，未免太大了。

不過回想起來，也很奇怪與矛盾。死人不說話，大家偏偏對之非常慷慨。活人呢，還要繼續吃飯，大家偏偏不予及時鼓勵，要他耐心的再等下去。這種現象，似乎在表明一條莫名其妙的規律，想要得到人們的尊敬懷念與肯定，最好就是先去死。在為死人送終悼念之餘，我們也該冷靜的想一想，先死去的人，不定就先進入了歷史，因為進墳墓不是依照年齡秩序的！墳墓不是老人的專利。

林：最後請您談談做為一個藝術家的信念。

楊：做為一個藝術家，最重要的，就是創造屬於自己，代表自己的東西。由於受到傳統及現實環境的限制，我們想樹立世紀性的藝術成就，是比較困難，要產生像畢卡索那樣的巨人，在台灣一時還談不到。但是我們仍然不要氣餒，最重要的是努力的耕耘。創作研究挖礦一樣，當你挖到了寶石礦，就要一直琢磨下去。

我自認成就有限，在創作上常有力有未逮之處，甚覺慚愧，我只是盡本分，畢生致力於忠實自己的藝術觀念，要瞭解我的藝術，切不可從畫派流行的浮面眼光去衡量，希望從色彩、形體、筆觸所流露的真情及深度瞭解我，藝術家有權利要求別人從正確方向接近自己的藝術。

寫生對我而言，是表達我對大自然的感動及體驗，進而產生我與自然水乳交融的境界。大自然的偉大是無窮盡的。人無論有很大的能力，不值天之一劃。

同時，我們也必須去重視一個問題，藝術家乃是受人尊敬的行業，我們要靠真實的努力以得名望，在待人處事上，不要辱及這種行業的尊嚴。我算是比較幸運，年輕的時候，得到長輩的疼惜，同輩對我也親如兄弟，但是在洞察世情下，也深深體驗，藝術家常會介於偉大人物與文化乞丐之間。要堅守原則，困難重重，但我們仍需全力以赴。另外，我也敢斷言，對藝術尊重的程度，可反映出一個國家的水準。在先進的國家，對藝術家總是頗為尊重的。

後記

這篇文字，原刊登於中國時報「人間」副刊，遺憾的是人間編輯部事先不經作者同意，擅自更改標題，並將內容大加刪減，嚴重損及原文所要表達的意義。今特將〈打開天窗說亮話〉全文完整發表，以還原本來的面目。

（原刊載《中國時報》人間副刊，1985年10月）

大戰五十周年記
—— 一個台灣人回顧第二次世界大戰的歷史

今年九月，剛好進入第二次世界大戰爆發後的第五十周年。身受這場戰爭洗劫或成長於戰後冷戰歲月中的人們，回首那一段歷史，當會有複雜的感慨。因為這場史上最慘烈、犧牲最慘重的戰爭，一直是本世紀人類最大的噩夢。而二十世紀後半段的世局，也正是第二次世界大戰所鑄造的結果。

做為首遭戰火劫掠的波蘭，舉國上下追昔撫今的舉行隆重的紀念儀式，借悲懷過去來砥礪今後邁向自由化的奮鬥。許多參與是場大戰的國家，亦經由不同的方式表達追懷之意。「美國新聞與世界報導」特別邀請專家製作「五十年回顧第二次世界大戰」的專輯，充分流露了以英、美為首的西方世界的史觀。

鑑於波蘭當今突破共黨獨斷的政局及力圖掙脫蘇俄霸權的陰影，對台灣之由解嚴走向民主化，具有實際的啟發。而《美國新聞及世界報導》，則有中文版發行於台灣，面對上述衝擊，本文就以波蘭及《美國新聞及世界報導》的專輯為討論的起點。

基於立足台灣放眼世界的展望。筆者不是在表達一種專業性的回顧，而是提供一種拋磚引玉的視野。

混世魔王的崛起

《美國新聞與世界報導》的大戰回顧專輯的總標題是：「希特勒對世界的戰爭」，專輯內容也就環繞著「希特勒」這個主題來發展。在論析他的生平、思想、霸業及最後的結局之餘，作者似在強調一個早已成形的定論——希特勒是第二次大戰的罪魁禍首，應為整個戰爭的悲劇負責。以撰述者約翰·季根的資歷及戰史上的修為，其立論自有一定的水準。

但令人不耐的是，事隔半個世紀的時光距離，竟無意調整回顧的焦距，以展開更清澈、更反省性的歷史視野，不無令人對撰述者的立場及心態有所質疑。

「希特勒：一個應為第二次世界大戰負責的人」，此一命題的標舉，也同時在暗示一個事實，希特勒的最後自焚，無條件的為西方世界提供一個推諉戰爭責任的箭靶，同時甘於追隨他作孽的德國人，更難辭其咎。這種歷史結帳的方式既簡單又乾脆。

然而成長於地球另一邊的人，在足夠的空間距離下，卻想著眼於另一層次的疑問：希特勒為什麼能夠崛起？

這位混世魔王，本為不成材的畫家，一個充滿狂想的流浪漢，曾經投入第一次大戰的戰場，官階僅及伍長。他獻身政治運動時，納粹黨只不過是一個近乎兒戲的組織。但在他的領導下，卻能迅速壯大至掌握了整個德國的力量。進而向外侵略，掀起了全球性的戰禍，如此驚人的戲劇性演化，難道只是希特勒魔力無邊的表演？證之史實，當然不是這麼簡單。

希特勒及其所發動的戰爭，其實是第一次世界大戰的產兒，助產士則是英國與法國，俄國的史達林，只不過在緊要的時刻，注入一記決定性的催生劑而已。

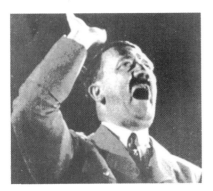

希特勒登高一呼,以撕毀凡爾賽和約相號召,獲得了苦難中的德國民眾的熱烈呼應,於是第一次世界大戰的伍長,經過十六年的奮鬥,一躍為德國命運的統治者,也把世界帶向了另一種戰爭。

在凡爾賽和約的壓迫下,第一次大戰後的德國人民生活於屈辱與貧苦的雙重困境中,最低潮時,中產階級的主婦甚至必須收集酒瓶與鐵罐來典賣以糊口。

　　第一次世界大戰是一場起因於意氣用事的戰爭,最糟糕的是交戰雙方的樂觀自信與戰場境況完全不成比例,本以為半年即可結束的戰爭,竟然膠著成長達四年的陣地戰,造成了空前悽慘的傷亡。當美國的力量介入而導致德國兵疲不支之際,協約國仍持大軍壓境逼迫德國簽下喪權辱國的凡爾賽和約,除喪失許多土地外,並強制德國負起戰爭的責任,賠償戰勝國的一切損失,賠償數額則高到德國無力承擔的程度。

　　另外挑起戰端的奧匈帝國則被分解成六個獨立小國——奧地利、匈牙利、羅馬尼亞、南斯拉夫、捷克與波蘭。這些新興國雖號稱根據民族自決的原則而成立,實際上則在戰勝列強的支配下,形成種族混雜的狀態。特別是緊鄰德國的捷克與波蘭境內均有著相當數量的日耳曼人,並佔據了原本屬於德國的領土。

　　戰後的德國處於民族被分離、土地被掠奪,並承擔了不堪負荷的戰爭賠償,再加上一九二九年經濟大恐慌的打擊,使德國戰敗後的屈辱感跌到了谷底。因此,希特勒登高一呼以撕毀凡爾賽和約相號召時乃得一呼百應。他上台後廣獲民心的第一階段成就,是迅速而有效的挽救了德國面臨破產的經濟。然後才重整軍備以進行擊破凡爾賽和約的行動。一九三〇年代,德國人所迫切的希望是填飽肚子,然後爭回失去的尊嚴,希特勒的雷厲風行,帶給他們受辱情緒強力反彈的機會。這就是野心家在亂世中崛起的典型模式。

　　希特勒控制德國以後,立即向外擴張勢力。依照約翰·季根的說法,由於戰後俄國忙於整頓內部,美國又置身事外,導致英法兩國「被迫自行監督歐陸的和平」。言外不無埋怨之意,令人不解。試想,兩個氣勢凌人的戰勝國合起來監督一個氣餒勢卑的戰敗國,難道倍覺吃力?

　　問題出於英法當局在戰後對德國的心態,極不平衡。對溫和的威瑪共和政府採行咄咄逼人的作風,等到希特勒上台重整軍備之際,反而軟化下來,處處遷就希特勒的虛張聲勢的要求。說希特勒虛張聲勢,一點也不為過,因為當時德國羽毛未豐,實力還不堪一擊,但英法居然一味姑息。

　　究其真相,實有其詭異的一面。自從擊敗拿破崙之後,英國對歐陸執意採取一種微妙的均衡策略,以防止歐陸出現足以稱霸的強權。故對希特勒爭取所謂「生存空間」的擴張,表現

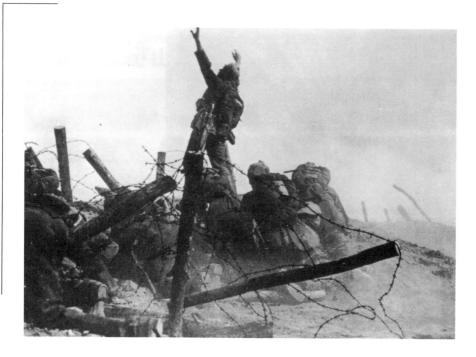

第一次世界大戰，交戰雙方進入了膠著的陣地戰，這是一種攻勢艱難而又犧牲慘重的戰爭。〔左頁〕
一九二五年七月十八日希特勒名著《我的奮鬥》正式出版，同一年，中國的革命領袖孫逸仙博士逝世於北京（三月十二日）。圖為《我的奮鬥》初版時的封面。〔右頁左〕

了默許的姿態，因為希特勒所欲擴張的生存空間，指向地廣人稀的東歐，其中包括了俄國一大片具有農業價值的土地。

至於法國，則一直對馬奇諾防線寄予不切實際的信心，以致在國防與外交上趨於消極，甚至優柔寡斷唯英國馬首是瞻，如此「監督」，無疑縱容了希特勒得寸進尺。

在有關戰後紐倫堡大審的電影中，我們看到德方的辯護律師，憤然指出希特勒之崛起，同盟國也應負起責任，他的詞鋒雖然異常的雄辯，但並非沒有根據。

希特勒上台以後，雖然快速取得獨裁統治的地位，但反對力量依然存在，至少，軍方持重的態度向來與希特勒的急躁作風形成對峙。鑑於第一次大戰德國陷於兩面作戰而慘敗的教訓，德國陸軍參謀本部對希特勒操之過急的對外政策可能挑起全面戰爭的危險，深感戒懼，一再對希特勒的冒進舉動力加勸止。從進兵萊茵河非武裝區、軍援西班牙內戰中的佛朗哥，到兼併奧地利，無不引起軍方的抗議。甚至希特勒欲染指捷克時，當時德國陸軍參謀總長貝克將軍，因進諫無效而毅然辭職。為了安撫軍方，希特勒乃一再保證避免引起戰端。

然而，英法的軟弱姑息，卻讓希特勒的冒進行動步步得逞，無疑證明希特勒的判斷與行動是正確的，而德國將軍們的顧慮則為多餘，如此一來日益成全了希特勒氣壓軍方的無上權威。

荒謬的「獨立保證」

一九三八年，慕尼黑協定成立，整個歐洲大局乃告無形的惡化。在我們的教科書的記載，慕尼黑的協定出賣了捷克。實際上其嚴重性豈只「出賣」而已，在東歐的小國中，捷克的國防工業最為發達，在戰略的天平上而言，犧牲了捷克，等於放棄了可觀的國防資源與裝備，也同時失去了大量部隊（捷克擁有三十師裝備良好的軍隊）。如此具有高度戰略價值的國家，西方盟國都可棄之不顧，造成了希特勒下一步行動的判斷——英法不可能為戰略份量不及捷克的波蘭，而跟德國翻臉。

於是希特勒開始對付波蘭，催討被佔據的土地。但澤問題不說，僅是上西里西亞的喪失，德國就難以忍受。希特勒決的定爭回因凡爾賽和約失去的土地，則波蘭的問題就不能放過。

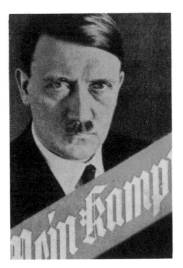

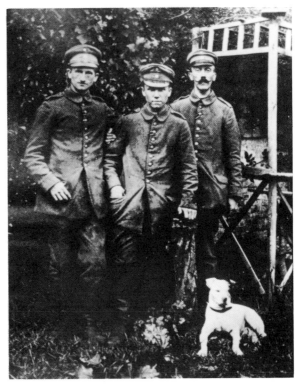

第一次世界大戰爆發時，希特勒剛好是二十五歲的壯丁，以奧地利人的身分自動請願入伍赴前線作戰，他的長官對他的評語是「精明勇敢、本領高、心地善良的士兵」，曾經獲得一等級與二等級鐵十字勳章。德方最後戰敗的消息對他打擊甚大，他曾在其書《我的奮鬥》中寫道：「這種鬼事情眞是愈解釋愈令人生氣，不名譽的恥辱像一把利刃刺痛我的心，每天我的憤怒，和對此一事件之責任的憤恨都在不斷地加深。」圖爲下士希特勒（右邊留鬚者）與軍中兩位同袍合影。

雖然如此，希特勒仍希望經由談判來解決，但波蘭卻不肯讓步。令希特勒深感意外的是，英國突然在此時刻，態度轉成了強硬，不再容忍德國的擴張，竟主動向波蘭提出支持其獨立完整的保證並支援波蘭對抗任何外來的威脅。此項保證的提出，不只極爲唐突，也驅使雙方立場僵化而呈劍拔弩張之勢。

蓋波蘭與英法之間，正橫梗著德國，根本無法在波蘭告急時予以實際的支援。唯一能對波蘭予以支援行動的國家是俄國，但英國向波蘭提出支援保證時，竟然不將俄國考慮在內。如此一廂情願的魯莽決定所形成的危機與惡果，當代兵學大師李德哈特（英國人）在其「第二次世界大戰戰史」裡的開場白，有一針見血的剖析與抨擊。他特地舉出當時英國政治元老勞合喬治的警告：「在尚未首先確實獲得俄國支持之前，就作了如此超過限度的承諾，實在是一種自殺的愚行。對波蘭的保證的確是使世界大戰提早爆發，它是把最大的誘惑和最明顯的挑撥合而爲一。它刺激希特勒想要證明對於一個西方所達不到的國家，此種保證將毫無用處，它又使頑固的波蘭人更不願意向希特勒作任何讓步，而同時又使希特勒無法打退堂鼓，因爲那將使他喪失面子」。

但是「保證」旣已提出，只有取得俄國的合作以對德國產生實際的嚇阻作用。但基於英國過去一向默許希特勒東進而一再冷落俄國聯盟的建議所造成怨隙，滯緩了彼此間的合作進展，另一方面，東歐國家對俄國具有一種傳統的畏權心理，促使波蘭排拒俄國的支援。這些矛盾隔閡給予希特勒可乘之機，於是當他以波羅的海方面的利益及瓜分波蘭相誘時，立即獲得俄國的回應，局面急轉直下，兩個意識形態水火不容的國家，竟然在緊要關頭簽訂了互不侵犯條約，而解除了德國兩面作戰的憂慮。到了這個地步希特勒乃決心以武力對付波蘭，戰爭也就提早爆發了。

邱吉爾在其《第二次大戰回憶錄》中，對英法之一再姑息而延誤戎機，導致後來在最不利

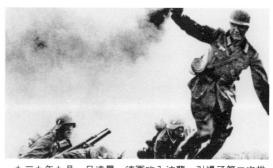

一九三九年九月一日凌晨,德軍攻入波蘭,引爆了第二次世界大戰。〔左〕

一九三八年九月三十日凌晨一時,出賣捷克的慕尼黑協定正式簽定,圖為簽約後的諸巨頭合影,由右方起第二人為墨索里尼,第三人為希特勒,最左邊則為英國的張伯倫。簽約後三小時,德軍便進佔捷克的蘇台德區,張伯倫則回到倫敦揮舞著一紙慕尼黑協定而自豪的宣布:「我相信我們的時代是和平的!」〔右〕

的時機立下最不利的保證的經過,留下了歷史性的指控:「當所有的一切援助和利益都已喪失殆盡之後,英國才開始牽著法國一同保證波蘭的完整,這個貪鄙的的波蘭,僅僅在六個月之前,還曾在捷克趁火打劫。若在一九三八年為捷克而戰,那還是很合理的。當時德國陸軍能用在西線上的精兵可能只有六個師,而法國兵力則約有六、七十個師,所以一路長驅直入越過萊茵河,甚至於進入魯爾地區,都是非常可能的。但當時大家卻認為這種想法是魯莽的,不合理的,缺乏近代化的思想與道德觀念。但現在卻終於有了兩個西方民主國家宣布他們不惜以自己的生命為睹注,來保證波蘭的領土完整。有人告訴我們,歷史主要的就是一種人類罪惡、愚行和不幸的記錄⋯⋯」。

罪惡、愚行和不幸的記錄

　九月一日,希特勒揮兵進攻波蘭,英國為履行保證的諾言,九月三日向德國宣戰,六個小時以後,法國也跟著加入宣戰的行列。這兩個國家之所以向德國宣戰,並無即時的行動與意義。因為在他們尚未有效動員之前,波蘭已遭到德國機械化部隊的蹂躪。俄國則在九月十七日也進軍波蘭,與德國瓜分了這個可憐的國家。前後不到一個月的時間,波蘭從地圖上消失。在此期間,英法始終未能對波蘭的承諾有所作為,也無發動值得一提牽制性攻勢,雙方在波蘭被征服後,異乎尋常的進入按兵不動的僵持狀態。

　　在此「假戰」期間,英法仍從容不迫的在研擬各種攻勢計畫,這兩國的軍事領導階層似乎對擁有軍力數量上的優勢滿懷信心,而沒有充分警覺到德國在波蘭戰場上已表現出突破傳統的新銳戰術,戰車集中使用再配合空軍的俯衝轟炸,展示出前所未見的驚人攻擊力,足以摧毀數量遠佔優勢的敵軍。

　　大戰前夕,邱吉爾在比較法德雙方兵力數字以後,特地跟法國野戰軍總司令喬治將軍說:「那表示你們是贏定了。」此「贏定」的信心一直維持了八個多月,暴風雨前的寧靜過後,一九四〇年五月十日,德軍進攻西歐防線,僅僅第四天,希特勒的裝甲部隊就在色當(Seden,靠近比利時與盧森堡的法國邊界)出其不意突破,一路衝到英吉利海峽的海岸,令英法聯軍倉皇失措。法國新總理雷諾在五月十五日凌晨就打電話向邱吉爾說:「我們已輸了這場會戰」。

　　從「贏定了」到「輸定了」前後變化何其之快,閃電戰的威力快速擊破了兵力的優勢,也奇蹟般的在一個半月內解決了法國,並把英國遠征軍趕下了海。

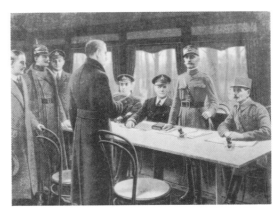

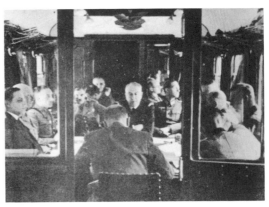

希特勒自焚而亡，無條件的爲西方世界提供了一個推諉戰爭責任的箭靶，也成爲勝利者極盡醜化嘲諷的對象。〔左〕
一九一八年十一月十一日，德國代表被迫在法國康白尼（Compiegne）森林的一個停放的火車廂內，向各戰勝國代表簽訂投降文書。在簽訂降書的火車廂外特別豎立了一座花崗石台，上面刻著：「一九一八年十一月十一日，傲慢的犯罪者德意志帝國屈服了被德國企圖納入其統治之下的世界自由各國所征服。」〔右上〕
矢志爲德國雪戰敗之恥的希特勒，在一九四〇年擊敗法國之後，特地選擇第一次世界大戰德國簽訂降書的康白尼森林火車廂內，逼迫法國簽下了停戰協定。圖爲一九四〇年六月十四日，以夏魯·安吉傑爾元帥爲首的法國代表團，表情沉重的面對德國代表團所提出的苛刻休戰條件，在大軍壓境下，法方屈服的簽下了停戰條約。此時車廂外的希特勒，正爲此最佳地點爲祖國雪恥，興奮的手舞足蹈。〔右下〕

　　希特勒擊敗法國以後，已把大部分的歐洲置於他的統治之下，納粹黨徒更以「古今第一偉大的軍事天才」封在他的頭上，氣燄不可一世，他的獨裁意志不但能夠徹底而絕對的動員他所掌握下的人力與物質，也擁有傲世的空軍及一支具有征服性的強大陸軍來實踐他的侵略野心。到了這個時候，所有反法西斯的陣容所要面對的力量，已與一九三六年希特勒進兵萊茵河非武裝區時的軍力，眞有如天壤之別。其結果是經過了整整六年，犧牲了數千萬人的生命，難以估計的財產與物質，才結束了這場可怕的浩劫。

　　但是戰爭的浩劫過後，並沒有進入光明的坦途，戰前與戰時所犯的罪惡、愚行與不幸的記錄，累積演化作戰後的陰霾，全球被帶進了兩大新強權角逐的冷戰之中。

　　邱吉爾在一九四七年說：「從波羅的海的斯德丁到亞德里亞海的德里斯德，一道鐵幕貫穿了歐洲大陸」。

　　「鐵幕」從此成爲冷戰年代中的國際化反共名詞。但邱吉爾該知道，這道鐵幕早在他的前任執政時就已開始醞釀。由於意識形態的厭惡及暗中鼓勵希特勒的東進，西方與俄國之間早已積下宿怨。打從法西斯勢力膨脹時，俄國就曾主張與西方合作以爲防範，但遭到了拒絕。一九三八年，俄國曾再度建議與英法共商保護捷克的對策，亦備受冷落，甚至慕尼黑協定成

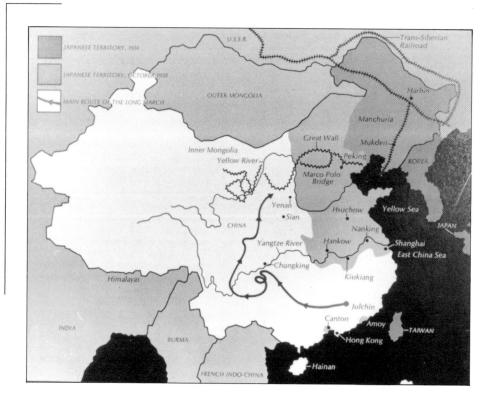

一九三○年代中國處於內憂外患的地圖。右上方顏色較深的東北區為一九三四年日軍所佔據的區域，右邊中間次深顏色的地帶則為一九三八年日軍勢力盤踞的領域。白色部分由下而上的扭曲箭頭連線，則為中共在一九三三至一九三四年的「二萬五千里長征」的路線。

立時，更將俄國排出門外，僅以這些斑斑可考的「前科」，就足以使戰後野心勃勃的史達林當做敵視西方的口實。當年惡名昭彰的德蘇互不侵犯條約的簽訂，難道英法完全沒有責任？

戰後一道鐵幕貫穿了歐洲，只不過在延續人類歷史的野蠻惡習——戰勝的強權可以憑恃武力保持並擴張違反正義與公道的利益。就跟當年西方列強憑大砲威力在中國境內任意劃割勢力範圍一樣，帝國主義嘴臉之醜惡並無地域之分。

同時，史家們該不會忘記，在大戰前夕，英法曾經立下保證波蘭獨立完整的承諾，但大戰結束以後，並沒有兌現。波蘭在大戰中所犧牲的性命，遠遠超過英、美、法、荷、比等國家的總合，付出如此大量的鮮血代價，結果還是被關進了蘇俄的鐵幕。

五十年後的今天，在超級強國控制力量趨於衰退之際，飽受災難的波蘭人民，總算依靠自己的覺悟與奮鬥，難能可貴的踏出蘇俄霸權陰影的第一步，博得了舉世的喝采，也贏得了西德人民的公開道歉與修好的呼籲，更鼓舞了被強國密約所犧牲的弱小國家爭取自立。面對弱小民族力求翻身的風潮，約翰·季根當然樂於重翻當年德蘇密約的老帳。但另一方面，波蘭人民在九月一日集會華沙，悼念第二次大戰中犧牲的軍人及無辜的百姓時，西方國家難道就沒有愧對歷史的歉疚？

如今波蘭第一位非共黨的總理上台，其民主化與自由化的突破，已對解嚴後的台灣在野政治運動產生了莫大的激勵。張旭成教授甚至建議台北基於人道與公義的立場對波蘭伸出援手，我實在懷疑，執政的國民黨會有令人刮目相看的胸襟？不過波蘭民主化所面對的經濟沈重難題，確令世人關切，無論如何，波蘭的民主化如果得不到外援而失敗，西方國家要負很大的責任，這不僅是由於民主自由的共識，也基於歷史未竟的承諾。

亞洲劃時代的轉捩點

　　一九三○年代，西歐正值戰雲密布之際，亞洲亦面臨劇變之時，大清帝國的瓦解，使中國一時陷入分崩離析的內爭，加上西方列強因歐洲危機，而一度無暇東顧，造就了日本擴張其遠東勢力的機會。

　　尤其在一九三一年發動九一八事變進佔中國東北，而國際聯盟又無力干涉以後，日本在中國境內的侵略行動，乃益形猖狂，引起了列強的側目，美、蘇兩國更表示了嚴重的關切。

　　從遠程看來，中國深具未來性的龐大市場及潛在資源，豈容日本獨佔？

　　就近程而言，日本在中國勢力的與日俱增，已造成不利於美、蘇的戰略態勢。

　　蓋蘇俄自日俄戰爭受挫以來，就一直未曾忘懷曾經在中國所取得的利益，何況希特勒崛起歐洲，已使橫跨歐亞的蘇俄，面臨東西受敵的隱憂。至於中國本身，在日本蠻佔滿洲以後，中國人民的仇日激情，更趨於沸騰。

　　因此，在中國境內，如能及時停止內爭而形成抗日的統一力量，不但切合中國人民的希望，也符合了日本以外列強的利益。此一中外共同盼望的契機，終於在希特勒進兵萊茵河非武裝區的一九三六年出現，其產生則導因於一場突發的事變，那就是驚動中外的西安事變。

　　談到這個事實，就得回顧當時中國置身內外交煎的政治環境。

　　嚴格說來，台灣的中、小學歷史教科書上的所謂「完成北伐統一全國」，實在是過於粗糙的結論。

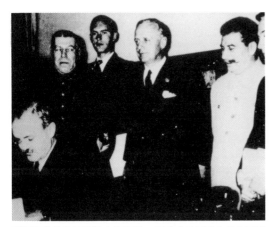

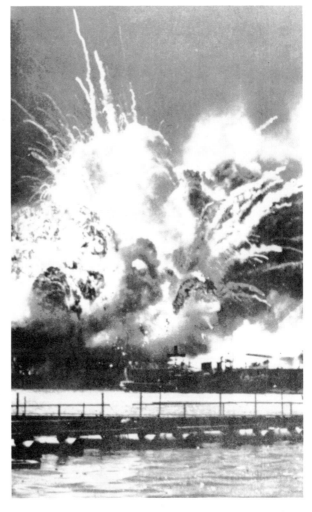

兩個意識形態極端對立的政權，竟因唯利是圖的契合而簽訂了各懷鬼胎的「互不侵犯條約」，圖為一九三九年八月二十三日，德國外交部長李賓特洛甫飛往莫斯科簽訂「德蘇互不侵犯條約」的情景，右起第二人為史達林，第三人為李賓特洛甫，前面坐者為蘇俄外長莫洛托夫。〔左〕
日本突襲美國的珍珠港，注定走向了戰敗的命運。〔右〕

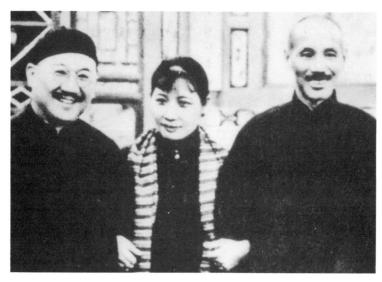

一九三四年十月，中共結束「長征」，在延安設立黨中央，此為紅軍總司令部時的毛澤東（左第一人）及朱德（右第二人）。〔左上〕
歷經西安事變後安全歸來的蔣介石，與迎接他的夫人宋美齡女士、行政院長孔祥熙合影。〔左下〕
一九三〇年代的張學良〔右上〕
領導全國抗日戰爭時期的蔣介石〔右下〕

　　一九二八年北伐後，定都於南京的國民政府，雖然具有了號令全國的名義，但實質上，軍閥割劇的形勢依然存在。當蔣介石統率的國民革命軍勢如破竹的擊潰北洋軍閥之際，全國各地的軍閥，懾於國民革命軍的威勢，均紛紛以歸附中央來保全既有的實力，此種望風歸附的地方勢力，自然還包藏著伺機而動的禍心。一九三〇年再度爆發了內戰以來規模最大的「中原大戰」，就是統一尚未完成的明證。

　　不過「中原大戰」以後，蔣介石及其所掌握的南京政府，的確擁有了威鎮四方的政治、軍事與經濟的實力。

　　在政治上，蔣介石已是全國最高的統帥，享有號令全國的名義，及對外代表中國的資格。

　　在軍事上，他擁有數量最多、裝備最精良的部隊。

　　在經濟上，他控制著華中的經濟精華區，並得到江浙財團的鼎力支持。

　　但上述卓越的地位與修件，也同時承擔著重大的責任與挑戰，他既然是公認的領袖，則領導全國抗日自然是萬方所寄不容推辭。但另一方面，他正面對著中國共產黨的公然挑戰。

　　自從一九二七年，蔣介石以血腥手段整肅共黨以後，雙方即勢不兩立。為了掃除統一的障礙，蔣介石曾先後對共黨發動多次攻擊。一九三三年，希特勒登上德國總理的那一年，蔣介

石動員了百萬大軍，對共黨在江西的根據地進行了一場決定性的圍剿。中共棄地突圍，蔣軍緊追不捨，驅使中共倉皇敗退於漫長的逃亡之途，這就是中共史上著名的「二萬五千里長征」。在「長征」途上，共黨十萬名的隊伍，歷經險山、惡水、嚴寒、酷暑及追兵迫擊，越過了八個省份，前後將近一年，最後到達陝西，只剩下不到一萬人，傷亡極為慘重。儘管如此中共仍重整殘兵敗將，據守延安而擺出企圖反擊的姿態。面對此北伐以來所遇到的最頑強的敵手，頗令蔣介石寢食難安，決心暫時忍受日本的進逼以先行給予共黨最後一擊。

但他的「攘外必先安內」的政策，卻逆對著全國要求停止內戰一致抗日的強大輿論壓力，並與前線負責剿共的指揮階層，發生了嚴重的歧見。

原來奉派前往剿共的部隊，乃是張學良的東北軍與楊虎城的西北軍，這些非蔣介石嫡系的部隊，均離鄉背井遠至陝甘從事不由自主的戰鬥。尤其是張學良的根據地，本在已被日軍侵佔東北，父親又遭日方謀殺，失土喪父之痛，使他堅認抗日遠比剿共重要，也唯有抗日才能獲得重整旗鼓的契機，這一點正與中共迫切鼓吹抗日以解脫受圍剿的困境，不謀而合，因此在中共的統戰下，戰事乃告停頓下來，令蔣介石難以忍受。為了對前線施加壓力，特地親赴前線總部西安巡視，如此一來，遂升高了將帥間的緊張與磨擦。

一九三六年十二月十二日，張學良毅然挾持了他的統帥，以犯上之舉進行他的「兵諫」，後並通知延安的中共派人前來共勸蔣介石改變既定的政策。消息傳出震撼了全國，也驚動了國際，列強紛紛就本身的利益發表聲明或進行某種程度的介入，但決定性的變化還是在於西安，其間的曲折過程及懸疑的情節，一直眾說紛紜，有待史家揭曉。但一個顯然的結果是，蔣介石終於改變初衷，同意停止內戰而致力抗日，此一轉變所派生的意義及影響是非常巨大的，首先使中國抗日力量的集結行動提早到來，儘管仍存在著矛盾，但中國畢竟從此展示了對日抗戰的全國性規模，進之加入了盟國太平洋戰爭的體系裡，成為中國戰區。促成美國的戰爭物質及戰略運作能伸展到了中國，同時由於中國戰區之吸住了日本大量的兵力，使蘇俄後來得以安然的調動西伯利亞的駐軍去增強抗德的實力。

然而劃時代的影響力，還是在大戰結束之後方告明朗化，中共的力量經由抗日戰爭獲得了驚人的發展，不但因而迅速扭轉了過去的劣勢，最後竟擊敗了蔣介石所領導的國民政府，實現了改變亞洲歷史的階級革命。

反省過去，西安事變的發生，實際上已埋下了中國大陸變色的契機。事實的發展顯示，抗日戰爭固然絕對的必要，但這場戰爭並非對國民黨的最重大的考驗，蓋中國以廣大的空間換取時間與日本週旋時，日本已因偷襲珍珠港而激使美國參戰，注定了走向失敗的命運，問題只是時間的長短及犧牲的程度而已。

因此國民黨真正面臨的最嚴酷考驗，是在日本投降以後，至此才是國共鬥爭進入決定性的時刻，可惜國民黨昧於抗戰勝利的虛榮及貪於勝利果實的追逐，而疏於掌握戰後的民心及復元的策略。終因本身的腐敗而難以收拾。

今天在台灣回首西安事變，最大的感慨與沈痛，是這個事變所造成的後果，竟決定了台灣的命運。蔣介石之領導抗日戰爭，使他意外的獲得了台灣，這個從日本手中取回的美麗海島，不期而然的延長了他反共鬥爭的壽命，成為他從大陸敗退後極可貴的最後反共基地。

從更大的層面來說，中共的勝利，使美國在亞洲的戰略防線被迫撤出於中國大陸，及至韓戰爆後，北從阿留申群島綿延至菲律賓的島嶼連鎖防線形成時，台灣又成為美國防堵共產集團的一個中間據點，上述雙重反共據點的交加，塑造了台灣戰後的政治、經濟、文化的發展生態。

以上的戰後演化發展，實非脫離日本殖民統治後的台灣人民所能預料及想像。在某種意義上，反共基地的形成及戒嚴統治的籠罩，乃使台灣重演了不堪回首的歷史際遇，就像甲午戰

「神風特攻隊」的戰術，是第二次世界大戰中最凶狠可怖的戰術，尖銳的凸顯了日本軍閥窮兵黷武的武士道精神。其結果換來了更可怕的報復。圖爲一架日本神風軍機正俯衝攻擊一艘美國航空母艦的利那鏡頭。〔左〕極力鼓吹並領導一致團結抗日輿論的孫逸仙博士遺孀宋慶齡女士〔右〕

爭過後，受到日本統治一樣，經過了一場國際大戰之後，台灣再度身不由己的承受了無可抗拒的外來力量所支配的命運！

歷史曠野中的遊魂

台灣，這塊位居亞洲邊緣而面對太平洋的三萬六千平方公里的海島，在整個大戰中所扮演的角色與分量，可以說是尖銳而渺小，但其中卻累積著強權角逐的錯綜命運，以致難以在戰火劫難後，獲得解脫。特別就精神層面而言，至今仍長埋著未能昭雪歷史冤屈。

在李德哈特的「第二次世界大戰戰史」中，點及台灣部分，僅有幾行字。那是在「日本的崩潰」那一章的第一節「沖繩—— 到日本的內門」裡出現：「……沖繩爲一個大島，其面積之大足以當做陸海軍基地以供侵入日本之用。它恰好位置在台灣與日本之間，距離每一端都是三四〇哩，而距離中國海岸則爲三六〇哩。所以若在沖繩建立一支軍隊，即可以威脅上述三個目標……。

……帝國大本營已在日本和台灣的飛機場上集中了兩千多架飛機，並計畫對於「神風」的戰術，作空前未有的大規模使用」。

從這一小段精簡戰史記載，當可看出台灣爲什麼會遭到太平洋戰火的波及。而其戰略地位及戰爭際遇，卻是完全出乎台灣人民自由意志的抉擇之外。

自從日本從清廷手中奪據台灣以後，即有計畫將它經營成日本經略南洋資源的前進基地，及至太平洋戰爭爆發，此「南進基地」更被積極加以軍事基地化，以迎擊美國自西南太平洋北上而來的攻勢。因此，當美國軍力從新幾內亞進向菲律賓而後撲向日本時，台灣乃陷入戰鬥的暴風圈內。其結果使百萬島民被強迫軍事防禦苦役，二十幾萬壯丁被強徵至南洋及中國戰場，同時全島人民更哆嗦在美國強大而可怕的轟炸機群攻擊陰影之下。

這些身不由己的戰爭災難，卻無法在戰後復元的歷史水平上求取公道。

歐洲戰場盟軍最高統帥艾森豪將軍，在主持受降的勝利訓詞中說過下列一段話：「你們所經過的遙遠的旅程，滿布著以前同志們的墳墓，每一個倒下來死去的人，皆爲你們所屬隊伍中的一員，都是爲了愛好自由、不甘奴役而團結起來的。……我們毋須參加他人質問那一個或那一部門贏得歐戰勝利的無端爭論，現在在這裡代表每一個國家的男女，皆曾憑其能力在

外國漫畫家筆下的日本侵略中國

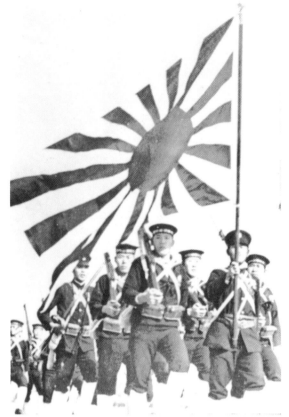

東方海權強國的崛起，不但殖民統治了台灣，也侵略了中國大陸，更開啟了太平洋的戰端。

崗位上出過力，且由於每一個人的努力，才爭取到現在的勝利果實。我們將記得這些，我們應對每一光榮的墓致敬！並對不能生而看見今天的同志家屬，寄予慰望」。

艾森豪的勝利訓詞，隨著戰後復元的開展，與日趨於廣義化，對「每一個倒下來死去的人」致敬，已不只限於戰勝的一方，也廣及到戰敗的國家。德國名將古德林在戰後出版了他的回憶錄《閃擊英雄》，這位敗軍之將在這本風行世界的名著結尾，留下了這麼一段話：「這一本書是用來當做一種象徵，以表示我對於死者和我的舊部們的感謝之情，並且想用它來當做一塊紀念碑，以使他們的令名，可以永垂不朽，而不至於湮滅」。

勝敗雙方名將的名言，在戰後昭告世人，不以勝敗論英雄。甚至做為第二次大戰序曲的西班牙內戰，亦在馬德里北部的陣亡將士谷樹立了縫合歷史裂痕的里程碑，在這裡埋葬著內戰中敵對雙方陣亡的軍人屍首，在高入雲霄的大十字架上，刻下了前瞻的字眼——「為上帝為祖國」。

這些對「每一個倒下來死去的人」的悼念與致敬，揭櫫了戰後重建的真義。不只包括物質生活的復興，也致力精神平衡的恢復。除了化解戰爭的敵意以外，更積極重建被戰爭暴力所破壞的歷史。

於是大量的檔案逐漸攤開，龐雜的史料納入整理，掩蓋的史實重見天日。漫天烽火的消散，清闊了思想的視野。在和平、公道的前提下，犯戰爭罪行的人，受到懲罰，蒙冤的人求得昭雪，受傷的人獲致補償，死去的人一一安葬。特別是為戰爭而犧牲的軍人，無論戰勝或戰

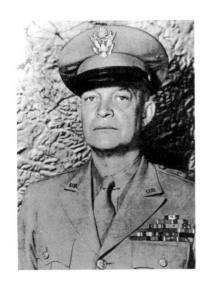

歐洲盟軍統帥艾森豪是最具民主素養的軍人，也是最令美國人民愛戴的名將。〔左〕
第二次大戰的德國名將古德林，是德國裝甲兵之父，閃電戰術的催生者及執行者，更是戰後爲德國軍人爭取歷史發言權的第一人。〔右〕

敗的一方，都紛紛歸入所屬的國家的歷史，立碑於所屬的大地之上。

但是，在太平洋戰區裡，卻有一批極爲不幸的陣亡軍人，無恃無依，無土可歸。那就是三萬多名被強徵服日本兵役而戰死沙場的台灣壯丁。他們在離鄉背井的遙遠異域倒下來死去，變成了可憐的孤魂野鬼，至今仍在歷史的曠野中茫茫地遊蕩著。日本的歷史不能容納他們，因爲台灣已經還給了中國，然而中國的土地也不接納他們，因爲他們在大戰中幫敵人作戰。這個歷史懸案象徵了台灣人民的悲慘命運，也是對「台灣回歸祖國」的極大質疑。

依照一九四三年開羅會議的聯合公報：

……三國（中、美、英）共同作戰的目的，均在剝奪日本從一九一四年第一次世界大戰開始後，在太平洋上所奪得或佔領的一切島嶼，或日本竊取於中國的領土，例如東北四省、台灣、澎湖群島等歸還中國。

這個公報旨在清理日本以武力掠奪的舊帳，其清理期限超越一九一四年，而追溯到一八九四年的甲午戰爭。其後涉及台灣的具體結果是，一九四五年十月二十五日國民政府派遣陳儀率領前進指揮所進駐到了台北，接受日本總督府的投降，並發表接收台灣的聲明：「從今天開始，台灣正式地再度成爲中國的領土，所有的土地與人民都在中華民國政府的主權之下」。

這個聲明，就擺脫日本殖民統治而言，是一項鼓舞人心的宣示，然而實際發展卻出乎台灣人民的期待之外，「二二八」事變及緊接而來的戒嚴統治，繼續使台灣人民的政治權利與地位遭到限制及壓抑，新的政治法統再度輾過了台灣的歷史。從甲午戰爭被清廷出賣而淪爲日本殖民統治以至遭到大戰浩劫的傷痛經歷，不只未能在「回歸祖國的懷抱」中得到撫平，反而成爲新的統治時代中難以啓齒與回首的歷史。那些從戰場倖存歸來的台灣壯丁，徬徨著面對著仇日的逆境，瑟縮在「侵略中國幫凶」的罪行陰霾之下，三萬多名在戰場倒下死去的人，則被棄置於歷史陰暗的角落，任其荒廢腐爛。他們的父母、妻兒、兄弟、親朋只能含悲忍怨，遙想他們流血於千里異域、埋骨於萬里他鄉的悽愴，默默沈痛心底。這就是台灣從戰前到戰後；從日本南進基地轉換爲國民政府反共基地的悲哀。

在此「基地」輾轉的命運下，台灣的歷史肝腸寸斷，一直未能從大戰的噩夢中復甦過來。在這塊「回歸祖國」的土地上，到處銘記著大陸移來的抗日與反共而陣亡的軍人紀念祠，甚

渡越驚濤駭浪的台灣美術

50

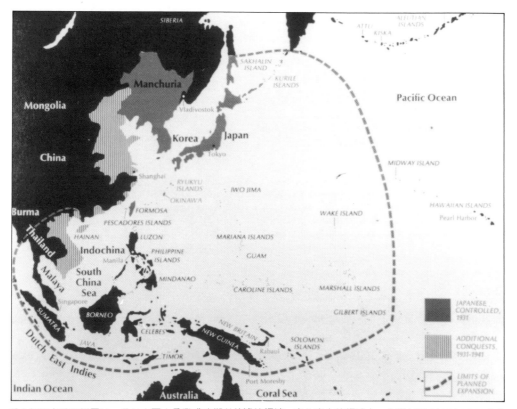

圖中粗黑虛線所圈圍的，是日本軍力最鼎盛時期所佔據的領域，在此龐大的領域中，台灣（FORMOSA）正位於極敏感的核心地帶。

至山西的「太原五百完人紀念碑」亦屹立在台北的圓山，唯獨缺少死於二次大戰戰場的台灣軍人的任何紀念痕跡。這些可憐的冤魂的靈位，至今還被安置在專門奉祀日本軍人亡魂的靖國神社，遺下的骨灰，則被收埋在東京的「千鳥國家墓苑」裡，此一不堪回首的悲慘事實，不啻是「台灣光復」的絕大諷刺！更是對一九四五年國民政府接收台灣的聲明的嚴酷挑戰！

證諸過去的戒嚴統治，國民政府對台灣主權的行使，一直自我設限於外來政權的格局，怯於面對歷史，不願負起主權統治所應負起的責任。也因此而無能使台灣過去的悲慘歷史能真正融進中國的歷史懷抱中，獲致繼往開來的正常歸宿。

在此殘缺主權意識的蹉跎下，台灣人民只得以自力救濟的行動去尋求歷史的公道，一九八二年，曾被日本強徵至南洋作戰而受傷的殘存台灣人及少數戰死者的家屬，遠至日本東京控告日本政府，索討戰爭的賠償。這件備受日本輿論矚目而遭受台灣輿論冷落的案件，前仆後繼的掙扎了六個年頭，最後以象徵性的慰問金譜下了休止符。但問題並未根本解決，因為這不只是公權的問題，也是國民的自尊與國家主權的問題，更是歷史人格的問題。

從這段可悲的戰史透視下來，清楚的看出國民黨政府在戰後統治了台灣，卻背棄了台灣的歷史。因此，當島上人民自覺的尋根探源，想重整殘踏的歷史以開展出自決的前途時，台灣的當道居然感到憤怒與不解，他們憑什麼憤怒呢？他們應該在世人面前感到愧疚！

邁向黎明的契機

台灣在第二次世界大戰後的遭遇，並非突發性的偶然，而是有其歷史的必然軌跡可尋。三

萬六千多平方公里的土地及人民，置身於重要戰略地緣中，成為強權角逐下的犧牲品，是其來有自的。

從戰史中觀察，比其他史觀的角度更能一目瞭然台灣的命運。

位置於中國大陸東南沿海，北望琉球及日本列島，東臨太平洋，南隔巴士海峽遙接菲律賓的台灣，在國際舞台上成為權力角逐的顯著目標，乃是海權時代所派生出來的。

雖然將台灣推向拓荒里程的先民，來自於中國大陸，但並不足以影響大陸帝國對海洋及島嶼的蔑視。中國基本上是一個陸權國家，自古以來外患戰禍源起北方，養成了朝北防禦的陸上國防思想，萬里長城的修築，乃是陸權文化的歷史標誌。因此，對海權時代的來臨的反應，異常的遲緩，這就是為什麼台灣與中國大陸的地緣關係最近，但第一個統治台灣的強權卻是來自地球另一邊的荷蘭的道理。因為首先發現台灣的地理位置具有卓越軍事與商業價值的，乃是海權先進的西歐國家。

後來晚明的鄭成功之攻打台灣，實際上並非基於洞燭台灣深具未來性的地理條件，而是他在大陸遭遇軍事挫敗以後，才不得已南下驅逐荷蘭人，以取得一個暫且養息的腹地。

接下去清廷派遣施琅率水師來犯，也只不過是想消滅反清的殘餘勢力而已，並無繼續拓展的雄心，還好經過施琅以「東南七省屏障」的理由再三力諫，才得勉強列入清朝的版圖，但施琅的海權眼光仍極短視，以致使他向清廷擬出了遺禍二百年的「移民三禁」，造成了台灣長期淪為備受中原歧視的化外之地。

等到一八七四年日本進兵台灣（牡丹社事件），及一八八四年法國艦隊砲轟雞籠、滬尾、澎湖島，才敲醒清廷的海權知覺，但此覺悟已經來得太遲，終被日本在一場決定性的海戰中擊敗，被逼拱手讓出了台灣。

日本之佔領台灣是十九世紀末期的必然發展，因為當時的日本已是最接近台灣的海上強權。同時在其近代化的殖民統治下，台灣的戰略地位開始暴露於更複雜的強權環伺之下。它不僅是亞洲大陸面向太平洋的居中要衝，也是歐洲繞道印度洋進入遠東主要航道的必經要地，更是中東石油及南洋戰略資源運往日本航路的中途據點。因此，日本不只以空前的技術規模開發台灣的資源及產業，還經由台灣將其經略矛頭伸入到了南洋。日本在亞洲的擴張，引發了與西方列強的緊張和衝突，最後再經由一場國際性的大戰，才使日本的勢力退出了台灣。

透過以上海權的競爭，為我們理出了台灣反覆沈淪的歷史際遇模式。

一六四二年，荷蘭與西班牙在台灣北部發生了一場戰爭，結果荷蘭統治了台灣。

一六六一年，明鄭與荷蘭在台灣的南部爆發了戰爭，結果明鄭統治了台灣。

一六八一年，清朝水師在澎湖擊敗了明鄭，而入主了台灣。

一八九四年，日本在跟清廷爭奪朝鮮的霸權所引發的戰爭中，取得了勝利，而佔有了台灣。

一九四一年，太平洋戰爭爆發，中國國民政府加入盟軍而最後擊敗了日本，取得了台灣的統治權。

以上經歷了四個世紀的五場戰爭，其爆發起因全然跟台灣島民無關，但其結果卻因而決定了台灣的命運。

一九四九年，國民政府撤退台灣以後，又將中國大陸的內戰延及到了台灣。在隔海抗衡中，中共「解放」的威脅，帶給了台灣人民面臨戰端而前途未卜的徬徨，而執政的國民黨更將此徬徨加以恐懼的渲染，以強化戒嚴統治的必要性。台灣戰後成長的新生化，就在「中共解放」與「反共戒嚴」的交織困境中長大，那實在是一個令人感到窒息般的苦悶時代。

但是台灣海峽的緊張對抗，因國際關係日益有機互動化，而捲進更大規模的國際權力角逐場。蹉跎了將近半個世紀，終於又柳暗花明的進入戰雲逐漸散去的時機。海峽兩岸人民的重新接觸與兩大超級強權的緩和對抗，其間的微妙關聯正說明了全球有機體邁向和平解決問題

歷經受壓迫的慘痛教訓，讓台灣島民徹底覺悟必須靠自己的力量爭取歷史公道，圖為一九八七年，台灣熱心民主運動人士在「二二八」紀念日示威遊行於豐原街頭。

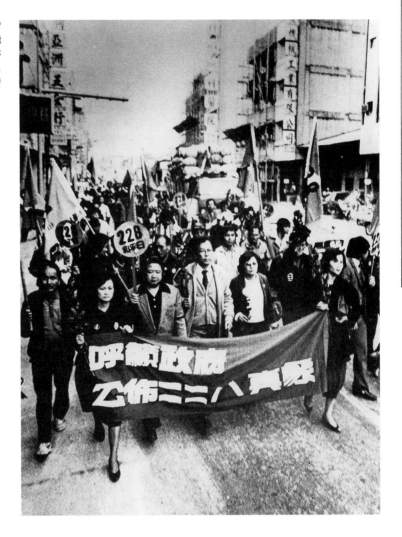

的途徑。

把台灣放置於世界的時空基架上觀察，就會發現台灣人民與世界其他地區人民一樣，都經歷了不堪回首的世紀噩夢。許多標榜自由、平等、人道、正義、幸福、榮譽的各種主義像教堂的鐘聲般的響遍了地球的各個區域，鼓舞了人類的理想與希望，也塑造了神化的獨裁強人，導致千千萬萬的民眾狂熱的向他們信仰的偶像高呼萬歲，並毫不猶豫的獻出了他們的青春、熱情及身家性命，湧激了主義運動的高潮，也形成了民族仇恨與階級敵視，最後必得經過一場戰火浩劫，人們才能從主義與偶像的盲目狂熱中清醒。每一個主義的空中閣樓及政治神話的幻滅，往往使人類付出了不忍卒睹的代價。

然而，畢竟墨索里尼、希特勒、日本天皇及史達林的時代均已過去了。就台灣海峽的兩岸而言，毛澤東與蔣介石的時代也過去了。時光的淘洗使政治強人一一逝去。也啟示了「歷史邁向終結」的哲人呼聲，認為世界的冷戰已經結束，意識形態的鬥爭也走到了盡頭。我不知道歷史是否真正已趨終結，但就台灣的境遇而言，歷經四百年的熬煉，終於等到了難能可貴的不流血革命的機會。接下來的課題，將由兩千萬人民的自主的努力提供解答——如何充分掌握此歷史性的偉大契機，以走出過去歷史的陰霾，邁向民主化的大道！

（原刊載《首都早報》，1985年10月29日）

第二次世界大戰對台灣美術發展的影響

第二次世界大戰，是人類史上戰火波及最廣，犧牲也最慘重的戰爭，身受這場浩劫或成長於戰後冷戰歲月中的人們，回首那一段歷史，常會有悽楚而複雜的感慨。因爲這場空前的大戰，不只是本世紀人類的夢魘，也決定性的影響了戰後的世局。

然而，受到戰火波及的國家，畢竟還能從戰火破壞下重整山河家園，也重續歷史的傳承與建設，而導致文化藝術的推陳出新並開拓新境。因爲戰火的洗劫，能帶給受難的人們深切反省的機會，對歷史的反省，也對文化的反省，更對藝術的反省，從反省中開拓新的視野及突破性的創作理念。由此說來，戰爭對藝術的衝擊是巨大的。

不幸的是，台灣人民在這場大戰的處境及戰後的際遇，全然身不由己。也因而使戰前的美術發展在戰後遭到了一次奇襲。

前進基地

台灣之所以會身不由己的被捲入第二次世界大戰之中，究其遠因，可以追溯到一八九五年。因爲這一年，老朽的清廷在一場決定性的戰役中敗給了日本，被迫簽訂喪權辱國的馬關條約，除了賠償巨款以外，還割讓出了台灣。

日本一仗而勝攫取了台灣，除了垂涎這個海島的美麗與富饒以外，更看重其處於日本東南方貿易航線的要衝，那是中東的石油以及東亞戰略物資輸往日本的經濟航道所必經的要地。基於此地緣戰略的考慮，業已成爲新崛起於遠東的海上強權的日本，當然對台灣寄予深謀遠慮的企圖。除了以近代化的技術規模開發台灣，搾取台灣的經濟資源以外，更積極加以戰略經營，使之成爲日本經略南洋的前進基地。如此一來，日本也進向了與西方東來的勢力形成對立角逐的態勢。更進一步使台灣的戰略地位暴露於更複雜的強權環伺之下。

到了一九三〇年代，西歐正值戰雲密佈，使西方列強因本身危機而一度無暇東顧，遂造成了日本擴張遠東勢力的機會。

尤其在一九三一年發動九一八事變進佔中國東北，而國際聯盟又無力干涉之後，日本在中國境內的侵略行動，乃益形猖狂，引起了列強的關切。特別是海權勢力早就深入太平洋的美國，更是對日本欲獨霸中國並對南洋虎視眈眈深感不安，而極思制衡之道。

因此，當第二次世界大戰爆發於歐洲並漸蔓延全球之際，太平洋地區的緊張關係亦隨之加劇。美國雖未立即參戰，但對日本的侵略野心卻迅速採取了相對應的措施。

首先，在一九四〇年四月，美國總統羅斯福命令把原以加里福尼亞州海岸爲基地的太平洋艦隊，移駐到夏威夷，以就近制衡日本在太平洋的擴張。

接著在一九四一年，當日本進佔越南而威脅到緬甸、馬來西亞與菲律賓時，羅斯福在該年七月也跟著宣佈凍結日本人在美國的一切資金，並悍然對日本實施飛機燃料及機具的禁運。此敵對的經濟打擊行動，無異直接升高了美日間的緊張與衝突。也導致了太平洋戰爭迫在眉

海權時代來臨，凸顯了台灣地位的重要性。圖爲1904年日俄戰爭時，俄國波羅的海艦隊，繞過非洲、印度洋、南洋群島，經巴士海峽到達對馬海峽的航線。從這條航線，可看出台灣的戰略地位的重要性。

睫。因爲日本除了以戰爭的手段來打破美國的經濟制裁以外，已別無他途。其策略是以迅雷的行動侵佔南洋以控制大量的戰略物資，並抗衡美國太平洋艦隊的干涉。

於是日本一方面準備偷襲夏威夷的珍珠港，另一方面準備發動對南洋的攻勢，在此攻勢的要求下，台灣乃積極被加以軍事要塞化，以成軍事行動的前進基地。

一九四一年十二月七日，日本派遣了一支具有航空武力的艦隊偷襲了夏威夷的珍珠港，短短三十分鐘之內，即摧毀了美國的太平洋艦隊。美國隨即向日本宣戰，太平洋戰爭乃告爆發。緊接著在次日，日本即迅速發動對南洋的攻擊，首先進佔香港與菲律賓，而進攻菲律賓的軍力，主要是來自於台灣與沖繩（即琉球）的軍事基地。

在一九四一年底日本征服南洋的戰爭中，台灣所扮演的前進基地角色，給予美國深刻的印象。也使台灣命中注定捲入了美日太平洋爭霸戰的旋渦之中。

因此，到了一九四三年美國開始反攻以後，台灣乃成爲美國戰略攻擊的目標。特別到了一九四四年，美國順利進行西太平洋的反攻策略，重新佔領了菲律賓，進而北上進迫日本時，台灣乃陷入了戰鬥的暴風圈內。在英國兵學大師李德哈特所著的《第二次世界大戰戰史》中，曾經把台灣在一九四五年面臨美軍攻擊的戰略地位點出。那是在〈日本的崩潰〉那一章的第一節〈沖繩──制日本的內門〉裡出現：

沖繩為一個大島，其面積之大足以當做陸海軍基地以供侵入日本之用。它恰好位置在台灣與日本間，距離每一端都是三四○哩，而距離中國海岸為三六○哩。所以若在沖繩建立一支軍隊，即可以威脅上述三個目標。

帝國大本營巳在日本和台灣的飛機場上集中了兩千多架飛機，並計畫對於「神風」的戰術，作空前未有的大規模使用。

從以上一小段精簡的戰史記載，當可看出台灣在二次世界大戰末期遭受戰火蹂躪的命運。其結果是使台灣數百萬島民被迫投入軍事防禦工事的苦役，二十幾萬壯丁被強徵至南洋及中

國戰場，同時全島人民更抖縮在美國強大而可怕的轟炸機群的攻擊陰影之下，當然，島內的美術運動也進入了冬眠。

反共基地

一九四五年八月，兩顆原子彈投擲日本本土所產生的可怕威力，終於迫使日本屈服。一九四五年九月二日，日本投降代表團在東京灣的美國密蘇里號戰艦上舉行的受降典禮上簽下了降書，正式結束了太平洋戰爭。也結束了日本對台灣的統治。

依照一九四三年美、英、中三國開羅會議的決定，台灣歸還中國。因此，一九四五年十月二十五日，國民政府派遣了陳儀率領前進指揮所進駐到台北；接受日本總督府的投降，並發表了接收台灣的聲明：

從今天開始，台灣正式地再度成為中國的領土，所有的土地與人民都在中華民國政府的主權之下。

於是台灣從此接受了代表國民政府的陳儀的統治。然而日本投降及總督府的撤出，並沒有使台灣即時脫離戰爭的陰影。也還無法立即從戰火浩劫下正常的重建，就台灣的實際遭遇而言，太平洋戰爭的後遺戰爭正在繼續發展以決定台灣的命運。台灣雖然歸還給中國，但中國卻在日本投降後進入了全面性的內戰。而這場由國民黨及共產黨所主導的內戰，實際上早在一九二七年已經開始，陸陸續續一直拖延到了太平洋戰爭結束之後，才進入決定性的階段，值得一提的是，在此決定中國命運的階段中，台灣的壯丁被國民政府緊急徵調至中國大陸投入對中共的內戰，再度身不由己的捲入了戰禍。

一九四九年，蔣介石及其所領導的國民政府在大陸遭到了挫敗，被迫倉皇的撤退到了台灣，並堅守此一從日本人手中取回的美麗海島以持續反共的鬥爭。

另一方面，中共在大陸內戰中的勝利，決定了中國大陸倒向了蘇俄的陣營。迫使美國的力量被撤退出了中國大陸。及至韓戰爆發後，北從阿留申群島綿延至菲律賓的島嶼連鎖防線形成時，台灣又成為美國防堵共產集團的一個中間據點。

上述台灣在太平洋大戰後所遭遇的命運演化，實非脫離日本殖民統治的台灣人民所能預料及想像。

蔣介石所領導的國民政府被中共擊敗後撤退到了台灣，無異將中國大陸的內戰延伸到了台灣，使這塊剛脫離日本統治及太平洋戰火肆虐的台灣，重新陷入中國內戰的陰影之下。

為了延長反共鬥爭的壽命，蔣介石以強人的手腕，刻意將台灣經營成極端的反共基地，厲行戒嚴的統治，導致台灣進入了「非常體制」的發展。同時，在隔海的抗衡中，中共「武力解放」的威脅，帶給了台灣人民面臨戰端而前途未卜的徬徨，而執政的國民黨更將此中共威脅下的徬徨加以恐懼的渲染，以強化戒嚴統治的必要性。

另一方面，美國力量隨著第七艦隊的馳入台灣海峽而湧進了台灣，透過軍、經援助及軍事基地的設置，把台灣經略為太平洋防堵共產集團勢力的前哨據地。也自然強有力的把台灣劃歸東西冷戰體系中親美的一方。與莫斯科所領導的共產集團，從事政治、軍事、經濟和文化的敵對競爭。

因此，第二次世界大戰後，台灣的文化生態，就島內來說，受困於「中共解放」與「反共戒嚴」所交織的環境裡。就島外的國防視野而言，則受制於親美而反共模型的範疇中。

大戰後的橫逆

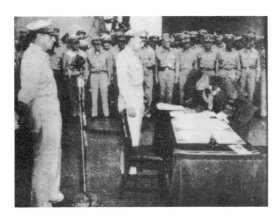

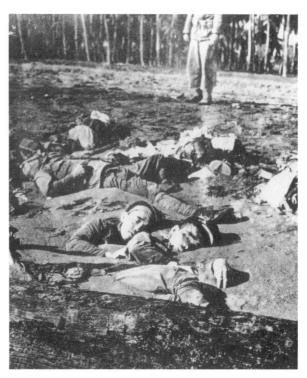

1945年9月2日，日本代表團在東京美國密蘇里軍艦上簽下投降書，正式結束了太平洋戰爭，也結束日本對台灣的統治。同時也開啟了美國力量取代日本進入台灣的序幕。〔左〕

太平洋戰爭中，台灣的命運最爲悲慘，不由自主的被捲入戰禍。圖爲橫死在南洋海島上的日軍，「台灣的日本兵」就在其中。〔右〕

以上兩節大致敍述第二次世界大戰對台灣的衝擊，要探討此巨大衝擊對台灣美術發展的影響，就得先概略談到台灣美術的過去。

台灣美術除在地原住民的創作活動及其產品以外，在清朝治台時期，中原美術隨著官宦及佐幕文人的流寓而移駐進來，並在乾嘉之後，隨著移民高潮及官僚機構的擴大，促成詩、書、畫活動的蓬勃。但介於不食人間煙火的文人心態，使中原移入的美術無法落實於拓荒的社會，也就無從產生社會化運動的意義。

直到日據時代，西洋近代美術才經由日式教育及展覽體制的建立而流入台灣，使學習美術的學子從教育以至展覽獎勵而獻身創作，並藉寫生的創作來表現斯土斯民的景象。因此在三〇年代以至四〇年代，美術創作的人才輩出，也刺激民間美術運動團體的崛起。

不過在落實本土社會的意義上，嚴格說來，日據時代的台灣美術仍嫌單薄。基本上，整個運動實沿行在日本文化體制所設計的軌道中，在思想層面上，尚未達至自立自主的覺醒。同時由於教育權主控在日人手中，在有限而不平等的教育機會下，台灣美術也未能在教育上做較普及化及專業化的紮根。美術運動主要由畫家來推動，並集中進行於展覽活動的單線，尚未擴大至面的普及。換言之，美術的教育、創作、展覽、典藏、研究、推廣等並未全面展開。特別是學術理論的研究更付之闕如。

由於美術運動對展覽的依賴過高，故當戰火波及台灣而使官方及民間的展覽活動中止，即使創作活動趨於消沉。

戰後，日據時代的文化藝術體制及規模，隨著統治的結束而撤出，台灣美術運動仍尋求自立發展，不過其運作的觀念及技巧仍承襲自日本，所幸戰前興起的民間美術團體，在過去的運作中習得專業化及社會化的技巧，並累積成足以傳承的運動模式，得以在戰後復甦的艱難階段，尋機東山再起，不但承擔了官方大展的建構，也重續了過去展覽，更刺激了許多在野美術新團體的興起。

然而在美術史觀及思想層面上，台灣美術卻在戰後的政局劇變下遭到前所未有的橫逆與挑戰。

中原文化意識隨著國民政府的入主台灣，而以在朝君臨的態勢壓抑了台灣本土的文化與歷史。尤其是基於大戰中抗日與仇日的經驗，對台灣戰前日據時代所發展的美術，具有強烈的排斥感。致使戰後由大陸移來而被封為「正統」的美術，難以包融台灣本土的美術，由此造成了「國畫」與「西畫」鴻溝鮮明的繪畫觀。

更嚴重的是，執政當局對台灣的文化與歷史，完全基於戒嚴統治的考量而加以掩飾、扭曲、矮化甚至封殺，並在全島的教育及文化機構中，禁止台語的使用，在教科書上抹去了台灣的歷史，特別是日本殖民統治五十年的歷史，更被框限在官方粗糙的解釋，甚至整個中國當代史的研究，也列入官方的管制。從而導致了台灣歷史的斷層現象。

經歷「二二八」一代的本土文化菁英，已瑟縮在白色的恐怖之下。戰後生長的一代，則與自己生活土地的歷史相隔離，而被先入為主的單方面導向於經過改造的中原歷史與文化系統之中。

其結果，使台灣在戰前已發展的美術，難以在戰後落實於本土生活的脈絡中承先啟後。而官方大力提倡的中原美術正統觀念，因配合戒嚴統治運作，而流入了教條化與獨斷化的提倡，與現實環境的發展背道而馳。

冷戰與內戰的陰影

戰前經由日本感染到西方近代思潮所啟發的新美術，在戰後陷入時運不濟的窘境，不僅在創作上無能公然回首本土化在大戰中的慘痛經驗，在運動方面，也難以繼續波瀾壯闊，展開其藝術社會化的功能。

戰後從大陸君臨而來的中原美術，則刻意被宣導為教條化的「正統」，不但脫離了現實，也妨礙了台灣新生代對中原藝術文化的深廣體認，更朦蔽了我們對台灣美術史觀的透視。

在戰後崛起而受到西潮激發的新生代，對既存趨於僵化的傳統逐漸感到不耐，而萌生抗拒的念頭，但其反傳統的意識因找不到真正踏實的歷史歸依，乃投身於西潮的追逐，以求創作的解脫與奔放，因而顯出了冷戰年代中邊陲地區的偏僻性格。

美國的力量既已取代過去的日本，湧進台灣，則台灣的整個政治、社會生活面染上濃厚美國色彩是一個必然的結果。在文化生活則置身於全然親美而抗俄的宣傳氣息之中。

在某種意義上，冷戰乃是第二次世界大戰的一種後遺戰爭，一種不經直接軍事衝突，而著重在政治、軍事、經濟與文化的鬥爭。因此，在文化思想的視野上，自然受到敵我對立的分割與框塑，不由自主的被導向於唯歐美世界先進藝術觀馬首是瞻的方面。特別在戰後，美國的國力稱霸全球，聲勢如日中天，西方當代美術新潮乃經由美國勢力的介入，而如驚滔拍岸的衝擊到了台灣，其影響是空前的。

蓋台灣在日據時代雖已接觸到了西潮，但那是經由日本維新的文化體制所過濾的西潮，在此溫和西潮的薰陶下，台灣的新美術得以從容由啟蒙步出，而此起步只集中在創作人才的培養，並單純的衍生於展覽的層面上。

雖然展覽的運作有其獎勵創作人才，開發美術欣賞人口，吸收社會資源等功用，唯在異族統治下的封建社會中，其進展呈緩慢而有限的，短短二十年左右，尚未從創作啟蒙擴延到理論思想的研究，更遑論美術史觀的建立。換言之，當時只吸收到西方近代美術經由日本過濾的觀念與技巧。對西方的美術史並未建立通盤而系統性的認知。如今冒然面對嶄新而洶湧的西潮，自然無力從容招架，以致產生了突變，引起了「新」與「舊」的激烈對立與衝突，事實上，也就是前、後不同階段的西潮認知程度的衝突。

戰火的洗劫，能帶給受難的人們深切反省的機會，對歷史的反省、對文化的反省、對藝術的反省。因此，戰爭對藝術的衝擊是巨大的。圖爲大戰後產生的著名雕塑傑作：
柴金　被破壞的都市之紀念碑
1951～53　高6公尺

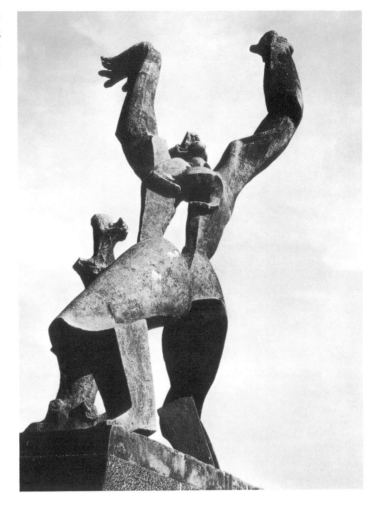

　　在此針鋒相對下，保守的戰前一代與思變的戰後一代，對西方美術都呈現反應失調的現象。

　　老一代經由舊時代的啓蒙觀念來看待當代的新潮，而尖銳的新生代則透過片面的當代新潮來評估西方傳統的美術，特別是古典的美術。如此反應失調產生了奇特的後遺現象——上、下兩代均在不健全的美術史觀上從事不切實際的論爭。

　　值得特別注意的是，冷戰年代對台灣所造成的意識型態的框限，加上國民黨實施極端的反共戒嚴統治，而更趨於嚴重。台灣當局不但全面封禁中國大陸的一切實際的藝文資訊，連民初以至三〇年代的大陸文學與美術，亦在掩蓋之列。在國際上，則屬於共產集團及親共地區的文化資訊，均防堵於台灣島嶼之外。致使戰後的台灣美術及美術家生息於異常封閉的環境裡。

　　從外圍觀察，台灣的文化如蟄居在層層收縮的非常空間裡，整個世界的藝術樣貌，經過親美的過濾而告收縮，再經過反共與排日的戒嚴的過濾再受一層的收縮。

　　因此，戰後生長的台灣美術家的時空際遇是可悲的，他們生來即置身於甚爲封閉的文化環境裡，他們所受的教育，所接觸的文化資訊，所能開拓的眼界，加上生活的「非常體制」的氣壓下，實難以對西方與東方的藝術，做全盤而透徹的觀察。

撥雲見日

由於戰後的台灣，不期而然的成爲國民政府的最後反共基地，並在韓戰爆發後成爲美國遏阻共產勢力的前哨據點，此雙重反共據點的交加，塑造了台灣在戰後的文化生態環境。

於是大陸的美術系統，經由政府的統治權威而被欽定爲台灣美術的「傳統」。

西方新潮經由美國力量而洶湧的介入，被新生代吸收爲速成的「現代」。

從五〇年代末期開始，中原的「傳統」與西潮的「現代」，乃在這塊歷盡滄桑的海島上，展開了天馬行空的爭執，誤導了許多美術工作者，長期消耗於不切實際的目標。

直到七〇年代鄉土運動的勃興，才從西潮的盲目追逐中清醒過來，並擺脫了中原「正統」模式觀念的支配。回歸到土地與生活的草根性文化水平上，企望從台灣經驗出發，以調整美術落實與自立的方向，如此一來，回溯台灣本土的歷史，乃成爲民間帶頭的時代趨勢。

此一回歸的可喜轉變，實爲大時代的背景所催生，那就是國際冷戰局勢的趨於解凍，及台灣島內致力於戒嚴體制的突破。也由此可看出第二次世界大戰後持續的冷戰陰霾，以及中國內戰的陰影，對台灣戰後的美術的影響是如何的深沉。

三百多年來，台灣一直是飽受強權戰爭所摧迫的地區。遠從荷蘭佔據台灣以來，一系列的戰爭造成了台灣的反覆沉淪。戰爭所帶來的暴力，均決定性的改變了台灣的不由自主的命運，也造成了台灣歷史的斷層與扭曲，長期下來，使台灣變成了可悲的史盲區，無能在自由意志下整理出自己的歷史，也就難以累積塑造出自我的文化主體意識。這是台灣美術發展史上所存在的最嚴重的課題。

總之，第二次世界大戰對台灣的衝擊是史無前例的，不但遽然遭到了改朝換代的命運，繼之長期籠罩在國際冷戰及中國內戰所延伸的陰影之下，只有擺脫出上述雙重的陰影，台灣美術才能步入撥雲見日尋回自己的天地。

<div align="right">（原刊載《藝術家》，1990年6月）</div>

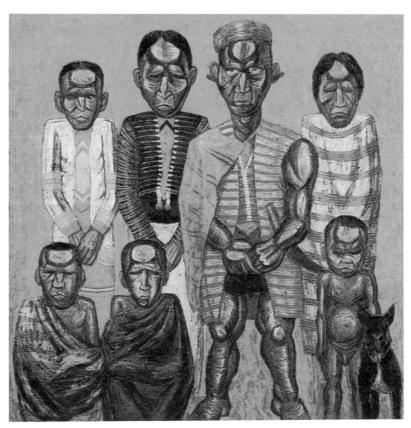

<div align="right">吳天章　台灣家族篇（泰雅族）
175×175 公分</div>

我們必須開拓出自己的方向

前言

一九八九年，畢卡索的〈格爾尼卡〉（原作尺寸編織品）來到台灣，這件本世紀最偉大的傑作，潛在著巨大的啓發性，正迎向看「五二〇」事件所激發的本土文化藝術覺醒而蓄勢待發之際，我深覺有必要掌握此隱然貫通的時機，對台灣美術的未來做通盤的透視與展望。〈格爾尼卡〉像一面鏡子，不只透視出一代天才對專制獨裁與戰爭暴力的強烈控訴，也展演出遼闊的時代背景與驚心動魄的歷史事件，從直覺的觀照及內省反思中，能映現我們自己，更能突顯出挑戰性的問題——我們是否也應該有自己的〈格爾尼卡〉？我們的藝術家及文化工作者在劇變的大時代中，是否有足夠的自覺與能力扮演當仁不讓的角色，並發揮開拓新境界的功能。

藝術家是時代的敏銳目擊者。

他的目擊所激發的創作就是時代的不朽見證。

在充滿變數與希望的廿一世紀，我們的文化開拓要立足台灣、胸懷世界，讓我們將建設台灣文化的希望，安置在世界性的時空架構中觀察，從十八世紀到廿世紀，從歐洲到亞洲的交錯

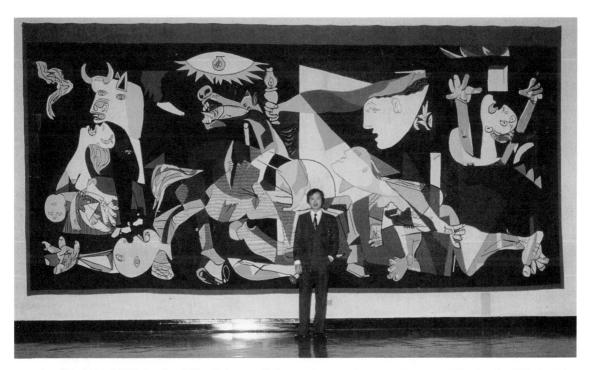

1989年，畢卡索的〈格爾尼卡〉來到台灣，這件本世紀最偉大的傑作，潛在著巨大的啟發性。〈格爾尼卡〉像一面鏡子，不但透視出一代天才對專制獨裁與戰爭暴力的強烈控訴，也展開出遼闊的時代背景與驚心動魄的歷史事件，從直覺的觀照及內省反思中，能映現我們自己——我們是否也應該有自己的「格爾尼卡」？

演變脈絡中，尋找出我們所要的答案。

讓我們從〈格爾尼卡〉出發！

偉大的啟示

我一直相信，現在仍然相信，依據精神價值工作和生活的藝術家，面對人類文明和文化最高成就遭到威脅時，不能也不應無動於衷。

—— 畢卡索

格爾尼卡

一九三六年，西班牙內戰爆發，進至第二年的四月二十六日，一群漆有德國納粹標誌的轟炸機與戰鬥機，咆哮飛至西班牙北部巴斯克省的格爾尼卡鎮，發動毀滅性的轟炸攻擊，不到四個小時，即把該古老文化城鎮夷為平地。這個慘酷的攻擊乃是在右翼軍事集團的授意下進行，意圖在摧毀敵對的共和政府的戰爭意志。這是人類戰爭史上，第一次地毯式轟炸新銳戰術的施為。不但震撼了陷身於水深火熱的西班牙子民，也激怒了一位曠世的繪畫天才—— 畢卡索。當時他正接受內戰時西班牙共和政府的委託，創作一幅畫來當做行將在巴黎舉行的萬國博覽會西班牙館的標誌。格爾尼卡慘劇猶如晴天霹靂，激起畢卡索滿腔悲憤的創作動機，立即以此戰爭悲劇為畫材，日以繼夜的發奮作畫。

一九三七年五月十日，完成了一系列素描原稿，繼而在六月中旬完成傑作〈格爾尼卡〉。

這幅畫是用畢卡索獨創的立體派手法—— 分割客觀物體加以主觀重組。整個畫面以灰、白為主調，造成強烈對比的節奏來掌握出閃電般的驚悚效果。畫面的結構由經過變形的五個人物及兩種動物組成——抱著死嬰而悲泣的母親（左邊），握著斷劍而身首異處的戰士（左下），由外伸進的女人頭部及一隻握著盞燈的手（右上），一個倉惶而驚逃的女人（右下），一個張舉雙手而仰天呼號的女人（右），另外還有猙獰的公牛（左上），及跪地嘶叫的馬，這些立體派手法營造的形體，充滿了畢卡索生長歲月中所累積的西班牙式經驗，透過他獨出心裁的布局，連環緊扣的展現出史詩般雷霆萬鈞的劇力，迸發出戰火暴力下，生靈飽受摧殘的掙扎與吶喊；放眼當代的畫史，從來沒有任何以戰爭為題材的繪畫，能夠表現到如此深刻淋漓的境地。

〈格爾尼卡〉完成以後，曾先後在紐約與倫敦展覽。內戰後，更隨著「畢卡索藝術四十年」展，巡迴展覽於美國各大都市，受到熱烈的激賞與推崇，咸認是當代藝術中，對極權暴力最動人的抗議與控訴。

隨後，二次大戰爆發，為避免戰火破壞，畢卡索乃經由他的朋友出面，將這幅畫寄存於紐約近代美術館，於是〈格爾尼卡〉乃成為漂泊美國最著名的藝術傑作。

畫可敵國

二次大戰後，世界重新恢復了秩序，但〈格爾尼卡〉並沒有返回創作者的祖國。雖然內戰中勝利的法西斯領袖佛朗哥已成為西班牙的統治者，但畢卡索仍然沒有放鬆他的反佛朗哥立場。他客居毗鄰西班牙的法國，再三堅定的聲明，只要佛朗哥的法西斯式政權存在一天，他就拒絕踏入國土一步。這種決定對他來說是痛苦。因為他熱愛他的故鄉，雖身居法蘭西，但心屬西班牙。畢卡索終其一生拒絕入法國籍，以表明他是道道地地的西班牙人。至於佛朗哥這邊，對畢卡索這位「不忠的著名人物」委實感到頭痛，應付之道，只有在權力所及的國土貶斥畢卡索，冷落他的藝術，封鎖他的消息。但這些措施下受到損害的是西班牙而非畢卡索。因為畢卡索的藝術生命活動的天地已遍及整個世界，他的聲望在戰後一直高漲，已遠駕佛

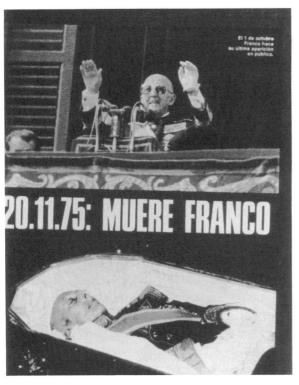

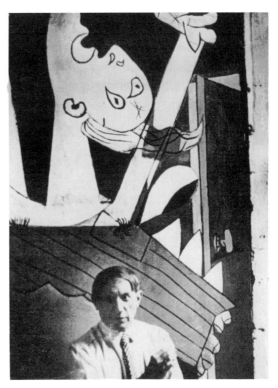

一代強人佛朗哥去世，留下一個混亂的西班牙給他的年輕而缺乏經驗的後繼者。

如果要〈格爾尼卡〉回到祖國，西班牙的政治必須從獨裁改為共和！—— 畢卡索鄭重宣布。

朗哥之上。事實上畢卡索已成為廿世紀最具代表性的人物之一，他的〈格爾尼卡〉更被舉為本世紀最偉大的繪畫傑作之一。

佛朗哥心裡明白，排斥畢卡索及他的藝術，等於自損西班牙的國際聲望。於是私下託人示意於畢卡索，只要稍微改變一下敵對的態度，西班牙政府將以民族英雄凱旋的方式，迎接他歸來，當然在這個禮遇的表面下，是有其現實上的利益的。畢卡索手中握有一大批價值連城的藝術品，最重要的是那幅〈格爾尼卡〉。

但是畢卡索拒絕了，理由為他是一個有原則的藝術家，他不能自毀立場以使萬千崇拜他的人失望。畢卡索直截了當的表示，要他及〈格爾尼卡〉返回西班牙是可能的，只要西班牙的政治體制改為共和。這件事喧騰為國際新聞，世人驚異地發覺〈格爾尼卡〉的政治力量仍未消失，而一位藝術家及一件藝術創作的份量，竟然足以跟一個政權同擺於歷史的天秤下，委實不可思議。從此僵局持續下去，佛朗哥統治著西班牙，畢卡索隱居於法蘭西，〈格爾尼卡〉則寄存於美國。

經過數十年的對峙，畢卡索與佛朗哥先後離開了多災多難的世界，兩人固執的意志隨著肉體的死亡而消逝，繼續存在的是不朽的藝術與西班牙繼起的生命。〈格爾尼卡〉依然常銘西班牙子民心底，新生代更念念不忘漂泊異鄉的傑作。他們要尋回他們的文化自尊及苦難時代的見證。

這幅畫是我們的

步入了一九七七年，西班牙政局再告動搖。從公共建築物到民間的屋宇牆上，到處塗滿了粗糙的標語與口號。使帝國時代留下的輝煌，受到了不堪入目的污染。年輕一代的吉他，所

彈出的已不全是吉普賽的狂熱與拉丁的柔情，而開始譜出「西班牙，你已經死亡！」的嘆調。

一代強人佛朗哥的去世，留下了一個混亂的國家給他的年輕而缺乏經驗的後繼者。

當卡洛斯王子上台揭開了新時代的序幕之際，街頭即出現歷史倒退的現象，尖鋒相對的政治勢力透過集會、遊行、海報張貼與傳單散播等方式延展開來。標榜「上帝、正義、祖國」的法西斯分子，對付共黨的方式，完全沿襲德國威瑪共和時代的納粹黨作風，在必要時訴諸暴力，而共黨分子的反擊亦毫不含糊。兩黨極端對立的遊行隊伍碰面時，流血的衝突即告發生。

除此之外，自由主義、共和主義、分離主義與佛朗哥主義，亦乘機重振角逐的旗鼓。支離動亂的氣氛，使西班牙人彷彿又置身於過去內戰前的光景。

在此風雨欲來的時機，卡洛斯國王任命了一位新的青年才俊蘇瓦瑞茲（Adolf Suarez）出任內閣總理，來整頓危局並推動邁向民主的政治改革。他首先斷然的節制保守派軍人的活動及保安警察的權限，再與反對勢力和平協商，然後再經由全民投票通過了民主化的改革方案，繼之著手大選的策劃。面對層出不窮的衝突、示威、罷工與流血的事件。這位新時代的第一舵手非但沒有採取嚴厲的壓制行動，反而大赦政治犯，並宣布所有的政黨合法化，來爭取全民共襄大選盛舉的熱忱。一序列橫在民主前面的崇山峻嶺越過以後，全民大選的廣闊平野即展開西班牙人民的面前。

而漂泊異鄉的藝術傑作，乃再度成為新時代鼓舞人心的象徵。〈格爾尼卡〉的碩大圖片赫然出現在最暢銷的《Interview》雜誌上，冠以醒目的大標題——〈格爾尼卡——繪畫的流浪者〉。這篇圖文並茂的文字鄭重提醒西班牙人，〈格爾尼卡〉目前仍流浪於國外，它是西班牙的，它將可能因西班牙的民主化而返回故國，重要的關鍵就維繫在六月的選舉是否進行得清廉與公正。

面對著三百八十幾個大大小小的政黨，舉出將近六千個候選人，角逐三百五十位眾議員及二百零七位參議員的席位，清廉與公正，是何其的重要準則。整個歐洲甚至全世界的愛好民主政治的人們，均寄以高度的關切，注視著西班牙人民如何在伊比利亞半島的政治舞台上，扮演著內戰以來第一次大規模的民主選舉的好戲。

一九七七年六月十五日，大選舉行，全國二千三百五十萬左右的合法選民踴躍參加投票，選舉結果，新時代第一位舵手所領導的「中央聯盟」獲得了勝利，更可貴的是，三百多個雜亂的政黨，通過了一次公平而激烈的競爭，竟然能夠導生出二個突出的大黨相對立的局面。西班牙人贏了，精彩的邁進了民主的大道。

躍登為在野第一大黨的工人社會黨黨魁，菲立貝（Felipe Gonzalez）立即看出西班牙的新生代必須負起一件尚未完成的文化使命。他特地在訪美之行時，朝聖般的來到紐約近代美術館，站在〈格爾尼卡〉之前，語氣鏗鏘的道出西班牙人的決心。

這幅畫是我們的！

這句發出西班牙新生代政治領袖的呼聲，引起了世人的注意，美國人更不能坐視新生代的西班牙，將對歐洲共同市場、北大西洋公約組織，及美國在西半球的戰略態勢，產生新的影響，而這種影響力的正面開導，必須顧及一個民族的文化尊嚴。

同時西班牙經過一九七七年大選以後，君主立憲政體漸趨穩固，到了一九八一年，西班牙文化部長Cavero乃親自出馬，先取得畢卡索後人的同意，然後正式揮函直接向紐約近代美術館索回〈格爾尼卡〉。該年十月二十五日，正好是畢卡索百年誕辰；二十呎長十二呎高的〈格爾尼卡〉，被裝進一具有防火功能的包裝設備中，由西班牙文化部長親自護送，搭乘巨無霸飛機飛抵馬德里，機門開處面對著數百位興奮的歡迎人潮，文化部長黨眾大聲宣告：「今天，這一位最後的流浪客已經回家！」經過四十二個年頭的放逐之後，畢卡索對祖國遺愛

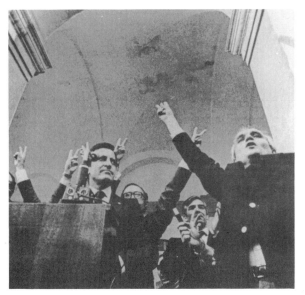

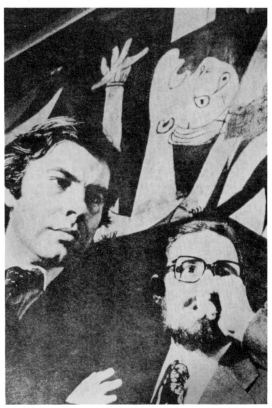

一九七七年西班牙歷史性大選後產生的最大在野黨——「工人社會黨」領袖菲立貝（Felipe Gonzalez） 在紐約近代美術館〈格爾尼卡〉畫前留影。菲立貝後來在一九八二年贏得大選而榮登西班牙總理寶座，現仍為西班牙總理。〔右〕

佛朗哥死後，西班牙由獨裁走向民主的新生代第一號舵手—— 中央聯盟主席蘇瓦雷茲（Adolfo Suarez）。〔左〕

的最高象徵——〈格爾尼卡〉，最後光榮的回歸它的國土。

　　這是一幅畫與一個國家的眞實故事，故事中的人民，捱過窮、受過難、流過血，但窮得有志氣，活得有尊嚴，他們贏回了他們所應得的榮耀！

時代的見證

我們之中所有的人都應該以他們的天賦對國家負責

—— 大衛（Jacques David 1748～1825）

一八〇八年五月三日

　　畢卡索之創作〈格爾尼卡〉，不是天才靈光異常閃現的突發式奇蹟，在歷史眼光的透視下，實在是優異傳統的延伸與發揚。遠在一百多年前，在同一塊土地上，也曾因外力介入而衍生了血漬斑斑的時代悲劇。激動了當時的天才，點繪出了光影重重的不朽史詩。

　　十九世紀初揭，西班牙帝國已因舊弊積深而難以自拔，國王查理四世與王后昏庸，聽任朝中弄臣濫權，導致國家風雨飄搖，給予野心勃勃的拿破崙可乘之機。

　　拿破崙的大軍越境而入之際，西班牙人民反而期待法軍的力量來摧毀腐朽的王朝，以打開改革的契機。不意外力的介入，反而帶來更大的危機。當拿破崙指令西班牙國王、首相、王子及朝中權貴遠赴法國與他們會面，以解決西班牙王位繼承問題時，西班牙人民恍然大悟，如不能阻止法國的干涉，勢將面臨亡國的命運。

　　一八〇八年五月二日，憂國而激動的馬德里市民，包圍了皇宮，以阻止王親的離開，他們認為波旁王朝血脈的留駐，乃是國家獨立的最後保證。

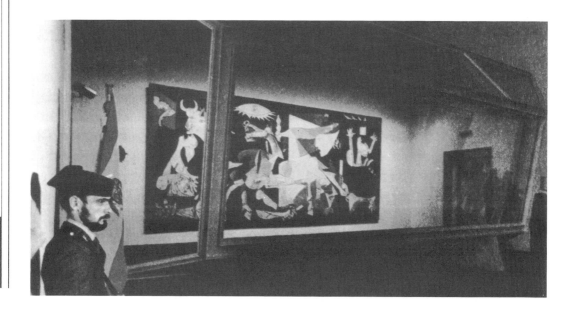

　　但是面對抗議民眾的是兩尊大砲，砲聲響響，十個市民應聲而倒，抗暴之火從此噴發燎原，憤怒的人群由四周郊區帶著鐵棒、短刀、鐵鎚、鳥槍，衝向市區時，鎮暴的騎兵正嚴陣以待，雙方在市中心的太陽門對衝，展開了一場慘烈的肉搏戰。經過三次往反纏鬥衝殺，法方的騎兵終於踐踏著布滿屍體與傷者的廣場挺進，沿途一路燒殺，緊接著展開了血腥的報復行動，法國特別組成了行刑隊將一批批逮捕到手的西班牙人，加以槍決。

　　一八○八年五月三日，夜晚，最後一批共四十三位的西班牙愛國者被帶到市區的一個小山坡上，在行刑隊的槍口下，全部遭到屠殺！

　　一八○八年五月二日及五月三日的慘劇，深深的打進當時最傑出的畫家哥雅（Coga 1746～1828）的心坎裡，他曾是首席的宮廷畫家，當時已屆六十二歲高齡，且聽覺嚴重惡化，但心靈的敏銳未減，時代的呼喚，在他心底醞釀了六年，終於奮筆繪出了〈一八○八年五月二日〉及〈一八○八年五月三日〉兩幅動人的巨構。

　　前者畫面鮮亮清晰，表現抗暴事件正值日正當中，騎兵戰馬踐踏著滿地的垂死者，憤怒的民眾手持短刃由四面八方撲向騎兵，構成了緊張、可怖而極富張力的戲劇性畫面。

　　〈一八○八年五月三日〉，則以凝固集中的構圖，呈現出夜間行刑的殘忍氣氛，特別是大提燈刺眼的硫磺色光彩，突破了夜霧的籠罩，形成強力的對比節奏，迸發出悲劇的震撼力，最扣人心弦的是，穿白衣的畫面主題焦點人物，挺胸跪地，高舉雙臂而怒目圓睜，傲然面對行刑顯示出他在臨死前，仍凜然不懼的擺出挑戰的姿態並口出憤怒的詛咒！這是十九世紀的繪畫語言所能塑造出來的最深刻動人的抗暴形象，也點出了烈士的哲學──悍然面對死亡，乃是抗暴最神聖、最莊嚴、最有力的形式。

革命的狂飆

　　哥雅飽含悲憤的傳神之筆，乃是基於他的特殊體驗與才華，但從更寬廣的眼界看來，實為當時整個歐洲進入輝煌時代的文化徵候，在這裡所謂輝煌不是指大帝國的富裕與尊榮，而是指時代的劇變，對文化精英分子帶來了空前的刺激與表現的機會。這個輝煌時代，由一七八九年法國大革命揭開了序幕。

　　法國大革命的震撼，對歐洲以至現代文化產生了相當深遠的影響。它不但徹底摧毀了過去

現陳列於西班
牙首都馬德里
普拉多美術館
的〈格爾尼卡
〉，特設保護
玻璃罩加以維
護。〔左頁〕
哥雅一八〇八
年五月二日
1814　油畫
266×345cm
〔右頁〕

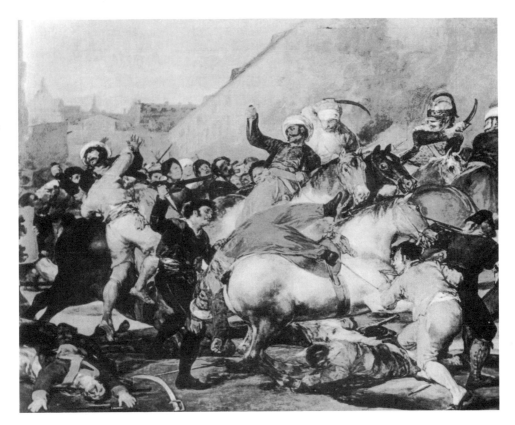

　　封建主義所建構的政治與社會制度，也廣播了自由與民主的信念，再配合工業革命的興起，
導致國家主義、民主政治及中產階級的抬頭。

　　中產階級及經濟個人主義的崛起，迅速瓦解了宮廷的藝術，也掃蕩了封建貴族的文化品味
。透過行政、教育、出版、獎勵、推廣等權力的掌握，全然取得了文化的主導權之後，乃致
力機會的開放。

　　革命的國民議會在一九七一年把藝術展覽開放給學院派以外的藝術家，接著在羅浮宮設立
國家博物館；使出身於各階層的藝術家，均獲得了創作研究與發表的機會，並撥出充裕的經
費，獎勵與購買傑出的藝術家的作品。

　　因此，不但創作的生機獲得激勵擴張，也培養了新的藝術群眾。無論創作與欣賞，都享有
自由的選擇，並置身於時代考驗及社會變動的衝擊之下。如此一來，領導革命的中產階級，
乃突破了封建的審美格式，執意去追尋呼擁新時代的藝術。

　　一七八九年，大衛畫下了〈賀拉提烏斯的宣誓〉，樹立了新古典主義的典範，這幅畫取材
於羅馬的史實，大意是當羅馬與鄰近敵國Alba交戰時，雙方議定各方派出三位勇士，以肉搏
決鬥來決定兩國的勝負，賀拉提烏斯（Horatius）家族的三位兄弟，被羅馬人選出爲代表，
由父親持劍做出征起誓，誓言不計任何代價保衛他們的國家。

　　大衛在此巨型大作中，展現了嶄新的形式與技巧，他放棄了過去流行的浮華與堆砌，把主
題構圖簡化與集中，凝聚成內斂的形式，以表現出理智的活力。這是一種傾向中產階級保守
務實的道德觀在創作中強調單純、實在、嚴肅的品質，以取代貴族式的肉慾與矯飾。同時，
大衛以勇士衛國的羅馬史實爲主題，也正呼應了法國人民爲保衛革命成果抵禦外國干預的國
家意識。

法國大革命初期，選擇了新古典主義為時代的藝術，有力的號召了藝術家，成功的摧毀了過去貴族時代的洛可可藝術。

梅度莎之筏

雖然新古典主義的藝術，對啓迪民眾有卓越貢獻，也一度成為推崇拿破崙與標舉國家觀念的有力形式。但它到底不是眞正代表大革命的藝術語言，一連串迅速而巨大的變動，已使自由口號響遍開來，喚醒了潛在的激情與自由表達的渴望。特別是革命運動衝破傳統造成了思想解放，更使藝術家依照個人強烈的自發敏感來詮釋社會的願望，獲得了前所未有的鼓舞。

於是浪漫主義成為藝術激進分子全力以赴的風格，西班牙的哥雅已在如火如荼的抗暴狂潮中，發揮了他的幻想與才情。

接下來，該是法蘭西的天才登上歷史的舞台。

一八一六年，一艘名為梅度莎「Merusa」的政府船隻，由於船長的無能而在西非洲海域遇難沈沒，船上幾百名船員乘客亦遇惡浪吞噬，僅剩少數人殘存在一塊破木筏上漂流掙扎；歷盡飢餓、日曬、乾渴的煎熬，到被發現時多已歷經折磨精疲力盡而死，餘生者神志為之崩潰。這件海上慘劇，震驚了法國朝野，也暴露了執政當局的頑冥與腐化。因此，海難事件不但成為社會大眾議論的焦點，也被自由主義者當做攻擊朝政的口實（當時拿破崙已下台，波旁王朝復辟），更被有心人編成了劇本。進而深深打動兩年後由義大利回來的畫家傑里科(Gericault 1791～1824)，決心予以繪畫表達。為了求得眞實性及戲劇性效果，他花費幾個月的時間蒐集有關資料，特請木匠仿造出遇難的木筏，然後到陳屍所研究屍體，到醫院去觀察瘋子及病患的痛苦呻吟，描繪了許多原稿，以探索人類在非常情況下的反應與表情，而創下了令人驚心動魄的〈梅度莎之筏〉（Raft of the Medusa）。

這件巨作，沒有英雄，只有受難者堆成的金字塔形構圖，並賦予詭異的蒼白與恐怖的氣氛。傑里科以眞摯感情獻身時事話題的表現，給予後起者深刻的啓發。

到了德拉克洛瓦（Eugene Delacrix 1797～1863）出現，把浪漫主義的繪畫帶上了高潮，他在造型的動感及色彩象徵潛能的發掘上，均有出乎前人的突破，題材則刻意採擷精彩的史實，感人的文學著作及聳動人心的政治及社會事件。結果造成了畫面上富有奇特的幻想及情緒化的絢麗色彩。

〈奇奧斯的大屠殺〉、〈薩里納帕路斯之死〉及〈自由女神在領導人民〉等皆為其傳世的代表作。

〈自由女神在領導人民〉是他在一八三一年所做，為他個人對法國大革命的闡揚，他在描繪革命巷戰的畫面中央，繪上了一個半裸的自由女神，右手舉旗，左手執槍，領導著民眾向前衝鋒。這幅深具煽動性作品之公開展出，造成政府當局的難堪，因為法國斯時，拿破崙已經敗亡，波旁王朝復辟，在風氣大開之下，即使復辟王朝也不能出面干涉，但當局卻也不能對歌頌人民革命暴動的畫面視若無睹，最後只得由政府收購，將它面牆而掛。革命為浪漫主義鋪上了路，浪漫主義藝術則為革命征服了政治的禁忌。

走向群眾

到了一八三〇年代，大革命過後重整的社會秩序及經濟體系，漸顯出較確實的輪廓，文化思想的爭論亦較落實於現實的層面。一種反過度激情的藝術觀乃告崛起，而呈凌越浪漫主義之勢。

蓋一九三〇年開始，工業革命已步入了第二階段，以電與內燃機代替煤與蒸氣機成為工業的基礎。雖進展迅速，但引生的社會問題亦較嚴重，另外生物學、物理學、心理學及醫學之

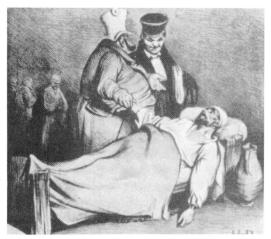

竇米埃　釋放這個囚犯是否安全　1834　石版畫〔左〕
魯德　馬賽進行曲　1833　雕塑　42×26吋〔右〕

進步，亦使科學觀念逐漸普及人心，使文化精英對社會與人生的觀察，從多愁善感轉向科學
與哲學所揭開的事實，從而關心人類行為動機及個人克服環境困難的奮鬥。

另外，中產階級獲得揚眉吐氣以後，勞工階層也開始爭取他們的權利。以上種種，使觀察
力更真切、關懷面更廣大的藝術運動緊隨時代的腳步而茁壯，那就是從客觀、平實出發的寫
實主義。

由庫爾貝(Gustave Courbet 1819～1877)、竇米埃(Honore Doumier 1808～1879)領銜衝
刺。另外，遷居巴比松的米勒(Millet 1814～1879)亦有出色的表現。

他們三人都擺脫浪漫的幻象，進入現實，著重表達親眼目睹的生活實況，並對藝術的社會
意義有著相當的體認，表現在創作上流露出對被壓迫者及被剝削者的深刻同情。為此，庫爾
貝甚至拒絕拿破崙三世頒授的十字榮譽勳章。

米勒則對鄉下農村一往情深，在畫裡一意謳歌農民樸實的勞動生活。

竇米埃則特別對都市的貧民深切關懷，善於刻劃他們的貧窮與痛苦，以反映社會的不公。
同時，他更以畫筆強烈批判政治與社會的黑暗面，敢於揭發中產階級的虛偽與政府官吏的醜
陋。他曾因諷刺時政而被捕下獄，出獄後仍不改其志，繼續創作了四千件版畫，對當時的政
治、社會、民俗及法律，極盡揶揄、挖苦與抨擊之能事。

在雕塑方面，亦出現了寫實的巨匠——羅丹(Auguste Rodin 1840～1917)，他的雕塑寫實
而雄渾，對人類情慾與克難天性的深刻表現，為十九世紀創下了許多不朽的塑像。

另外值得一提的，在德國也同時出現了一位悲天憫人的寫實派大家——柯維茲（Kollwitz

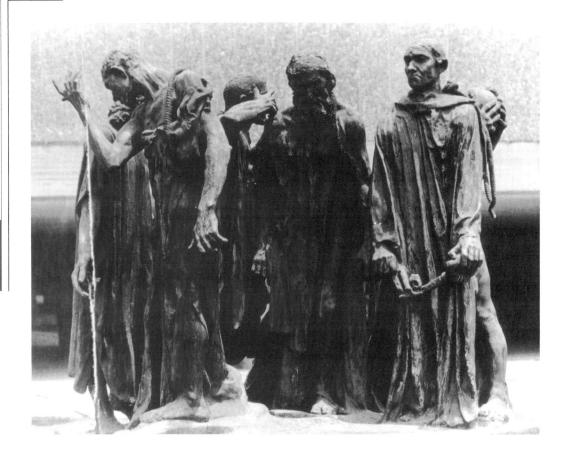

1867～1945）她是一位版畫家及雕塑家，其寫實素描的功力深厚，全心以此功力投注於不合理制度及戰爭所迫害的眾生。她的代表作有〈織工的反抗〉、〈農民戰爭〉、〈戰爭〉、〈母與子〉及〈死亡〉等多套系列作品，表現出農工的痛苦與反抗，並批判資本社會的墮落與黑暗，她深含使命感的藝術，足堪稱刻劃苦難時代的證言，對當代社會主義國家深具啟發的影響力。

　　綜觀法國大革命所造成的文化與知識的氣氛，對藝術創作的薰陶與激勵是異常巨大的，藝術家從此走出權威機構的庇蔭，爭回了獨立的人格，不再屬於教廷與宮廷的侍臣，也不再依屬於特定的社會與團體，也不必再屈從於封建的教條與沿襲的常規，藝術成為表達自我的創作。在自由與獨立的覺悟下，藝術家掌握時機，調整了他在文化舞台上的角色與功能，憑恃自己的良知與意志，來關懷、批判與歌頌他的時代，並為時代留下了永恆的見證！

東方的覺醒

　　……啊！祖國的土地，

　　告訴我吧，播種在妳身上的人，耕耘在妳身上的所謂老百姓，那一家沒有發出苦痛的呻吟？

　　　　　　　　　　　　　—— 涅克拉索夫（Nikolay. A. Nekrasov）1821－1878

從巴黎到列寧格勒

　　法國大革命的影響，除了改變文化的氣象以外，也催生了國家主義，而工業革命則使國家主義向外擴張，演成了帝國主義，強行侵略發展結果，不但歐化了美洲，震撼了亞洲，也瓜

羅丹的〈卡萊市民〉雕塑。這個雕塑是羅丹著名的紀念碑式的代表作，主題是1347年法國瀕臨英法海峽的城市卡萊爲英王率軍所包圍，當城破，英王欲下屠城令時，卡萊城內有六位市民主動出來向英王獻身，以挽救卡萊市民免遭屠殺浩劫。此段史實深爲羅丹感動而創下〈卡萊市民〉。
〔左頁〕
柯維茲
農民的反抗㈤
1901
蝕刻版畫
〔右頁〕

分了非洲。

　　從維他納會議到第一次世界大戰之間的一百年左右，歐洲幾乎支配了全球三分之一的土地。隨著帝國主義的無遠弗屆，也使西方文化成爲一種征服性的強勢文化。強勢壓境所至，在美術方面，不只是創作流派觀念與技法的感染而已，創作人格心理的衝擊，更具劃時代的意義。

　　在西風東漸的歷史性系列革命演變中，首先必須提到的是俄國，它是第一個西化卓然有成的國度，而與西歐文化接觸最前哨的據點，就是聖彼得堡。

　　俄國雖是橫跨歐亞的大國，但在早期歷史發展與歐洲的主流隔離，同時，在地緣上受到波蘭與瑞典的阻隔未能介入歐洲。因此俄國在過去一直被歐洲人稱爲東方國家。但自彼得大帝開始，即積極企圖介入歐洲。他的西化政策早在法國大革命前即已進行，他在一七一四年，遷都聖彼得堡，當做通往西歐的窗戶，引進西方科技文明與藝術，以實現俄國現代化。並決心把聖彼得堡建設成政治、經濟、文化的中心。到了一七五七年，依照法國宮廷的學院制度，創立了「聖彼得堡皇家藝術學院」。把法國學院美術經由教育方法移植俄國，以行奠基之實。聖彼得堡瀕臨波羅的海直望歐洲，加以歐化盛行，使歐、俄之間的文化交流暢通無阻，促成了西歐革命的思潮波及到了俄國。

　　到了十九世紀中葉，歐、俄的文化精英已呈聲息相通的態勢，在文學方面，俄國的屠格涅夫、杜斯妥也夫斯基及托爾斯泰，已足以與法國的巴爾札克、福祿貝爾左拉、法朗士，英國的狄更斯、蕭伯納、威爾斯，並列爲寫實主義的巨擘。美術方面，潛在的民族自覺亦應時突破封建的陰霾。一八六三年，聖彼得堡皇家藝術學院的十四位學生，公然以退學抗拒學院的

藝術規格。該學院的學生車爾尼霍夫斯基與詩人涅克拉索夫共同主持的《現代人》(Sovreme nnik)雜誌極力提倡藝術與社會的脈動關係，並鼓吹社會改革與農民革命，成為當時急進知識分子的大本營，革新的呼聲促成了一八六一年「農奴解放令」的頒布，更蔚成了波瀾壯闊的風潮。

　　一八七〇年，也就是法國米勒畫下著名的〈拾穗〉(Les Glaneuses)後的第十三年反抗學院教條的年輕畫家組成了「巡迴畫展協會」致力以創作與展覽的行動，推行藝術「回歸本土」社會的信念。他們在創作上徹底擺脫學院所標榜的貴族式理想主義，也捨棄神話與宮廷故事，深入俄國社會民間與鄉下農村捕捉他們所關懷的畫材，或者回溯到本土的歷史去探索足以啓發現實的主題。爲了堅持自由的創作，他們脫離了官方的獎勵，投身於廣大的社會中，尋求回響。終於獲得富商托葉柴可夫與馬蒙托夫的鼎力支持。把關懷社會表揚本土色彩的作品，沿著一城、一市巡迴展下去，甚至深入窮鄉僻壤，呈現在千萬民眾之前。

　　「巡迴展覽協會」的成員，不但有心描繪基層社會受苦而勤勞的民眾，也延伸入政治與社會事件，一一揭發社會不公，並紛然強烈批判封建體制下的黑暗。而創下了許多感人肺腑的傑作，其中，最突出的就是列賓（Llya Repin 1844～1930）與蘇利可夫（Vasily Surikov 1848～1916）。

　　列賓最動人的成名作是一八七三年完成的〈伏爾加河上的縴夫〉，這幅畫創作則是受到詩人涅克拉索夫的詩作〈地主宅前佇立之思〉所啓發，這是一首刻畫民間疾苦的動人詩篇，茲錄片段如下：

……啊！祖國的土地！
告訴我吧，播種在妳身上的人，
耕耘妳身上的所謂老百姓，
那一家沒有發出苦痛的呻吟？
「我從來沒有看到這樣的家」
百姓的呻吟，在田野，在路上，在牢獄裡，
也在拖著腳鐐的礦山上，
在乾草場，打麥場和載貨馬車下，
度過露宿的夜晚，仍在呻吟。
連貧寒的小屋中，也在呻吟，
對他們來說，即使沐浴在神賜的陽光下也不快樂；
在全國的鄉村，甚至
在法院、宮殿的門口呻吟。
奔向伏爾加河吧！
誰的呻吟會響徹到
這偉大的俄羅斯的河川上？
倘若，這一種呻吟化爲吟詠時，
它就是縴夫拉船繩時所唱的
伏爾加河啊！伏爾加河，
即使和煦的春風能吹遍了這一片草原，
也無法吹散緊壓在民眾心頭的悲哀
瀰漫在俄羅斯的大地上。
在有人居住的地方必可聽到呻吟……

列賓　意外的歸來　1884　油畫

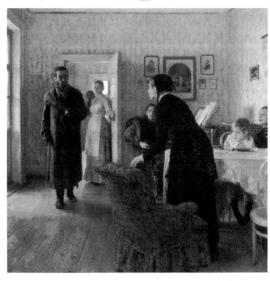

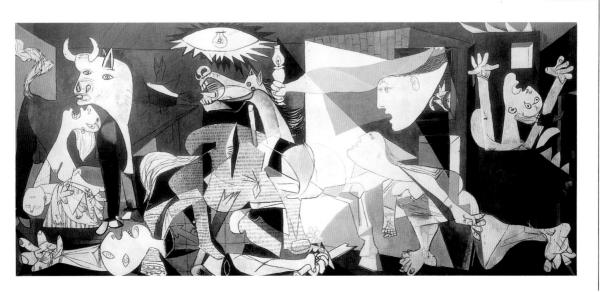

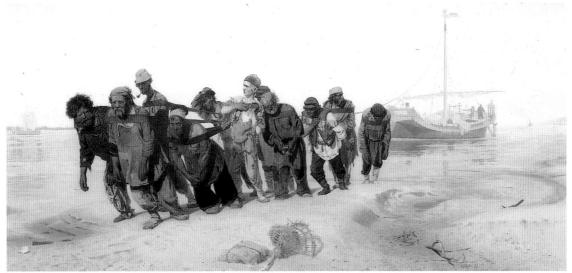

畢卡索　1937　格爾尼卡　油彩　349.3×776.6cm〔上〕
列賓　伏爾加河上的縴夫　1873　油畫〔中〕
德國超現實主義畫家艾倫斯特（Max Erust 1891～1976）的〈雨後的歐洲〉，1940年作，表現文明社會在戰火洗劫下的殘破
荒涼。〔下〕

73

啊！可憐的人們，

你那無盡的呻吟究竟意味著什麼？

到什麼時候，你才能鼓起勇氣，

你才會覺醒？

還是，你已盡你所能，

只在呻吟中歌唱，

默默地服從命運的枷鎖，

讓靈魂永世長眠？

涅克拉索夫的詩篇，字字泣血，傳誦在走向民眾的知識分子之間，列賓的〈伏爾加河上的縴夫〉，則被當時的藝評家史達索夫（Stasov 1824～1906），推舉為俄國歷史上最偉大的傑作。

除此以外，列賓還作了政治犯歸來的〈意外的歸來〉及構圖壯觀〈庫爾斯克省的宗教行列〉等。

蘇利可夫則熱心從俄國的真實歷史中擷取尖銳畫材，喚起民眾對政治與社會的批判意識。他最著名的傑作是〈莫洛左娃〉（The Boyarynia Morozova）作於一八八七年，取材於十七世紀俄國宗教迫害的事件。

「巡迴展覽協會」的美術運動，將十八世紀開始追隨西歐的美術，帶回到自己民族的歷史傳統中，落實到自己的社會，深入到民眾的生活，進而生根於自己的土地，然後再以此基礎邁向國際社會，開展出更多元、更具前瞻性的創作生機，到達二十世紀開端，俄國的藝術已與西歐美術齊驅並進，而邁向了前衛性的開拓。

一九一七年，十月革命成功，共黨當政，把俄國美術邁向國際前衛的步伐，扭轉到政治駕馭的功利方向，並再度肯定在「巡迴展」所奠定基礎。建立社會寫實主義的創作方向，然後隨著共產國際的拓展，傳播到其他社會主義的國家。

從巴黎到東京

當俄國的列賓在一八七三年創下〈伏爾加河上的縴夫〉之時，日本才剛剛步上西化維新之途。在地緣上，日本不比俄國接近歐洲的文化精華地帶。加以幕府鎖國政策的隔閡，日本對法國大革命的文人思潮，並未即時感染。

日本進行西化所成立的第一所官方美術學校工部美術學校，成立於一八七六年，但這所美術專門學校設立旨在改進日本工藝，歸屬工業部的管轄，因此雖有繪畫雕刻的課程，但著重在技術層面的研習，而延滯了美術思想的吸收。不過日本學子也總算從義大利老師學到了西方新技法藉透視法、明暗法與立體法以再視外物的真實感。往後，陸續有人留學法國學畫，回到日本，並未起顯著的影響。

等到直接留學巴黎的黑田清輝回國，才在東京與巴黎之間連繫成一條美術的臍帶，他在巴黎吸收到受過印象派影響的寫實主義，那是一種基於學院寫實而又注重戶外光影效果的繪畫。當他在一八九六年出任東京美術學校西畫部主任，並組成「白馬會」時，仍將外光派經由教育與展覽的層面大力鼓吹，對日本西畫壇產生了甚大的影響力。在此努力下，黑田清輝與他的同道，不只在移植巴黎來的新觀念而已，還企圖使外來的油畫民族化，在這方面，他們特別留意外光派中的法國學院傳統，那就是基於精湛的寫實技巧去支撐壯觀的題材，包括神話、歷史事蹟、政治與社會事件以及文學性的主題等等。這種傳統，在法國大革命以後的新古典與浪漫主義運動時，透過個人化的發揮，而產生了震撼時代的鉅作。黑田清輝等畫家就

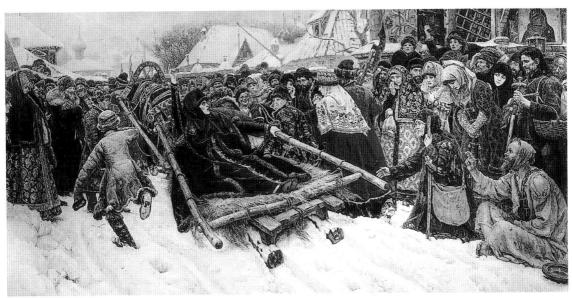

蘇利可夫　莫洛左娃
1887　油畫

（局部）

　　帶頭將外光派的技法，帶進日本歷史及社會生活，以期使創作呈現大和民族的面貌，影響所
及，使日本在十九世紀末到二十世紀初，產生了一批具有寓意內蘊的作品，其中較具份量的
有黑田清輝的〈訴說一個古代的浪漫〉和田三造的〈南風〉及青木繁的〈海之幸〉與〈漁夫
晚歸〉等等。可惜黑田清輝所帶動的風潮，後繼不力。因為在歐洲，學院派已經沒落，印象
派後迭起的新流派，已一波波的湧進了日本。

　　直到本世紀的二〇年代，回歸民族的創作，才又獲得了另一次刺激。那就是俄國十月革命
後所推動的社會寫實主義，一九二七年，東京朝日新聞社舉辦了「新露西亞美術展」，掀起
了日本一陣注重描繪社會性的普羅藝術運動。這個運動還未紮穩根基就因戰雲密布而告衰微。

　　綜觀日本從十九世紀末端到二十世紀的三〇年代之間，移植西方美術以落實本土的努力中
，並未出現具有震撼性的大作，這段期間較具份量的作品，與西歐、俄國的作品比較，委實

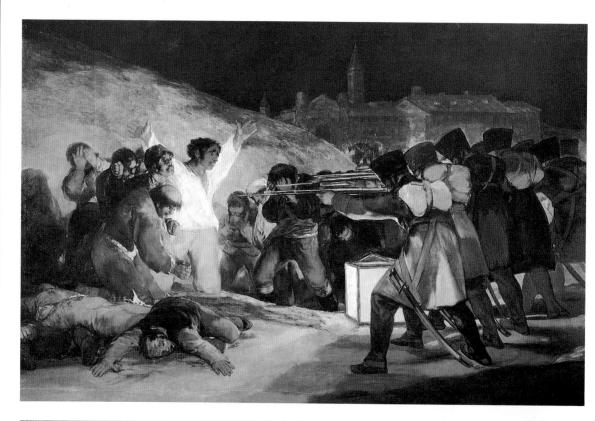

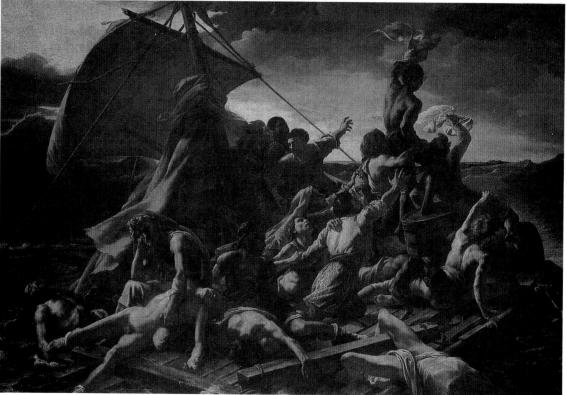

哥雅　一八〇八年五月三日　1814　油畫　266×345cm〔上〕
傑里科　梅度莎之筏　1819　油畫　490×716cm〔下〕

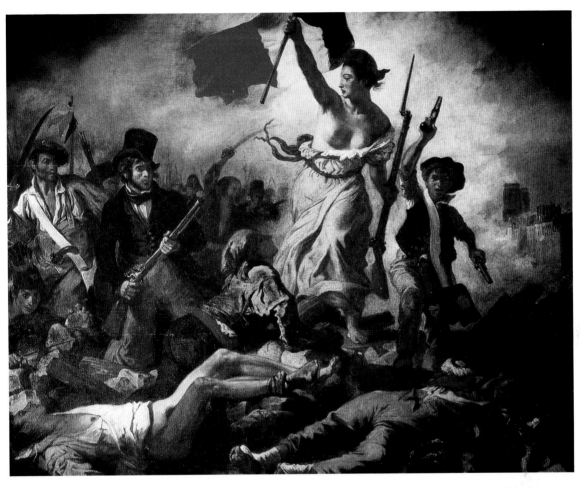

德拉克洛瓦　自由女神領導人民
1831　260×325cm〔上〕
和田三造　南風　1907　油畫
151.5×182.4cm〔下〕

相形見絀，這是必然的，因為移植的時間太短，同時未經充分回歸反省的演變過程。

　　然而，藝術家以獨立而入世的創作心態，去面對歷史、關懷社會、反映時代的思想傾向，並未中止，事實上，上述創作人格心理之衝擊日本，並非只限於洋畫的運動，另外在地的東洋畫系統亦同樣迎受著西潮的影響在蛻變。當整個民族承受重大考驗時，藝術創作也就經受了重大的歷練。

從巴黎到上海

　　黑田清輝入主東京美校西畫科的第二十五年，徐悲鴻赴法深造。這位後來對中、日美術革新最具影響力的人物之留學西歐，乃是反應西潮衝擊的一個重要起步。

　　在他遠赴法國之前，中國大陸已在西方帝國主義的壓迫下，激起了空前的反彈。從洋務運動到五四新文化運動，顯示憂國的知識分子急切尋求變法圖強之道。在美術方面，許多關心美術革新的重要文人，均不約而同的傾向寫實的提倡，從康有為、梁啓超、陳獨秀到魯迅等，莫不如此，他們的主張，主要是針對中國傳統美術長期脫離現實的積弊。

　　當時接觸西潮最頻繁最前衛的上海，已經透過商業、工藝、出版與新興的教育事業，吸收到了西方的繪畫，形成了注重觀察、描繪現實的風氣。

　　同時，在強調美育的教育家蔡元培的努力與號召下，美術專門學校紛紛設立，有志美術的新進，也紛紛投入教育的行列，以推展美術的革新，徐悲鴻、林風眠、劉海粟等就最具代表性的人物。尤其是徐悲鴻的創作及影響力，在當時的中國，最能突顯出民族主義的時代意義。

　　他留學巴黎八年，在國立高等藝術學院就學，也曾師事學院派的畫家達仰（Dagnan Bouveret），另外，經常觀摩巴黎的美術博物館，綜合起來，使他深受帶有古典、浪漫氣息的寫實主義的薰陶，他在研習的過程中，曾對寫實素描下過苦功，從中領悟改革中國繪畫進入現實化的方法。

　　因此，他回國以後，帶回了一套切實可行的訓練方法，在教學上大力提倡寫生求實的創作觀，頗能切合時機而大行其道。但他最異於同道的地方不是改良傳統中國畫，而是有心將西方古典寫實的技法帶進中國歷史傳統中，刻劃具有啓發當代的歷史題材，來展現中國式的寫實主義風格。這在中國是史無前例的開拓，也比日本的黑田清輝懷具更大的雄心。一九三〇年左右，他連續創作了〈奚我后〉、〈九方皋〉、〈田橫五百士〉等巨構。多少反映出了當時因日軍侵入東北所普遍興起的憂國意識。

　　也就在這個時機，另一股積極提倡藝術投入社會的力量也告出現，那就是版畫創作的勃興，開倡者就深切關懷中國社會的魯迅，他在一九二九年起，即連續出版有關木刻的書籍與畫集，並在上海成立中國最早的木刻講習會，另外，還特地編印了德國柯維茲的版畫選集，把西方最具社會主義意識的版畫作品，介紹到中國來。影響所及，使中國木刻版畫的研究、創作，與展覽的團體，如雨後春筍，到處萌芽。形成了美術投入社會、關切國家的命運的風潮。

　　不過，創作技法與風格塑造的火候，尚待磨練與考驗。在中國沒有為民族、為社會及反映大時代變動的藝術傳統。因此，民初的以西潤中改革乃是一個全新的起步，徐悲鴻的〈田橫五百士〉，雖執意回歸歷史、喚發出民族的意志，可惜心雄力拙。他具有素描根底，但油彩的功力仍嫌生硬，人物、表情、動態及全體的布局構思，仍未能全盤靈活的掌握，以呈現出充分呼應與互動的戲劇空間。至於光影的節奏及氣劫的經營，則更不用說了。

　　寫實主義的歷史畫不是那麼簡單，看似平實的畫面，潛存著真正的天才才能窺出的奧秘。但我們不能苛求徐悲鴻，寫實主義在中國的年齡尚淺，俄國的蘇利可夫創下〈莫洛左娃〉時，已經擁有一百多年的古典繪畫傳統。徐悲鴻只不過留法八年。然而更為嚴重的原因必須追究於中國的文化傳統，這一點，容後再予討論。

青木繁　海之幸　1904
油畫　67×178.7cm
〔上〕
徐悲鴻　田橫五百士
1928～1930　油畫
〔下〕

從巴黎到台北

　　一九二〇年，出於台灣艋舺的黃土水的雕塑作品〈山童吹笛〉，入選了日本官方最具權威的美術大展帝國美術院美術展覽會。這件事從本世紀西風東漸的美術發展史上看來，顯示了兩種意義。

　　其一是，西方近代美術思潮業，已經由日本而流注到了這塊位於亞洲大陸邊線的美麗島嶼。黃土水入選帝展的這一年，剛好是他進入日本東京美術學校的第五年，也就是他憑課外自修，從木雕進向泥塑、石雕，而開始受到了羅丹藝術的啓發。因爲當時的日本雕塑界正熱中於羅丹雕塑的吸收與研究，對黃土水具有直接授業影響的北村西望即爲羅丹的信徒。

　　其二是，台灣的美術家，第一次從日本吸收到西方寫實主義的美術創作，並開始懂得以此表現觸目所及的經驗的創作語言，與自己生活的土地對話。從此，台灣的美術才開始落實在自己土地的生活面上發展。

　　一九二一年，黃土水再度以〈甘露水〉一作，入選第三回帝國美術院大展，證實他的雕塑

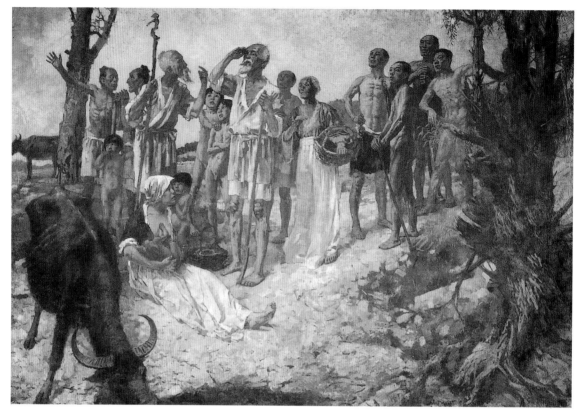

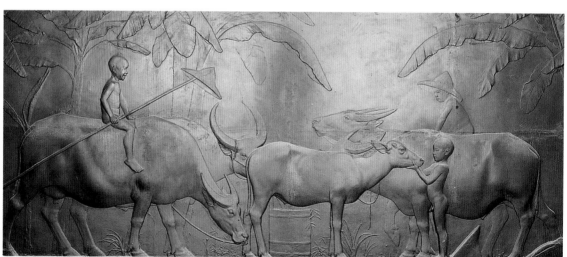

徐悲鴻　奚我后　1928~1930　油畫〔上〕
黃土水　水牛群像　1930　石膏浮雕　555×250cm〔下〕

造詣，已足以與日本的一流雕塑家，相提並列。

黃土水在權威大展中的成功表現，贏得了日本皇親及台灣本地士紳激賞，邀約塑像也紛至沓來。令人驚異的是，黃土水並沒有沈迷在沙龍的唯美格式裡，也沒有陶醉在權貴的寵絡中。反而能回歸到自己生長的鄉土，去尋求最具草根性的質素，來強化他的本土性創作風格。

他獨具慧眼的找到了最感動人的題材──水牛。牠是台灣最具象徵拓荒意義的動物，任勞任怨的與開拓先民度過了漫長篳路藍縷以啓山林的歲月。

黃土水為什麼能在歷史的啓蒙階段，就「驀然回首」，沒有人能確切道出，因爲似乎沒有足夠史料與文獻，來理出他的心路歷程。他也沒有機會自我表白，他的全部心力皆投注於創作，以致積勞成疾英年早逝，一九三○年死於腹膜炎，年僅二十六歲。

但他晚年，卻奮力完成了一件高九尺長十八尺的巨型浮雕作品〈水牛群像〉。爲台灣美術樹立了本土性的標竿。

水牛群像的主題是台灣農村的小孩與水牛。三個活潑赤裸的小孩與五隻壯碩的水牛，各以不同姿態，連串構成了視線與動態向中央交會的橫展空間。表現出天眞的小孩與溫馴的水牛，在亞熱帶香蕉林下的悠閒嬉戲，充分洋溢出台灣自然地理及人文社會的交融與溫馨。

〈水牛群像〉可說是台灣開拓史上，最能點出此地純眞的風土人情的雋永傑作。

黃土水短暫而富有神采的一生，猶如一顆慧星，在漆黑的天空中光芒四射的劃過，閃射出了台灣新美術時代來臨的訊號。

事實上，在他藝業如日中天之際，新時代的黎明已經在望了，一九二四年，台灣第一個民

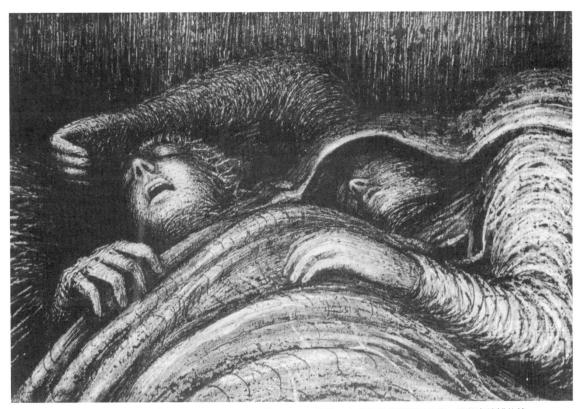

亨利·摩爾（Henry Moore、英國）　粉紅及綠色的睡眠者　1941　粉筆、水彩及黑炭筆的混合畫　倫敦泰德博物館
亨利·摩爾對戰時同胞長期躺在地下鐵走廊上躲避德機猛烈空襲，懷有極深的感觸。他將空襲下冷靜求生的人們，刻劃成紀念碑式的冷硬睡眠形體，身軀覆蓋著布幕，如同地下墓窟裡木乃伊般的等候重生。

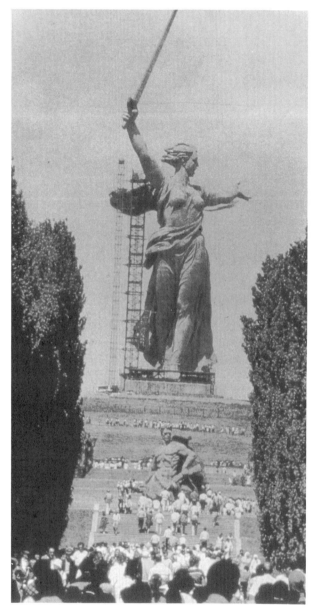

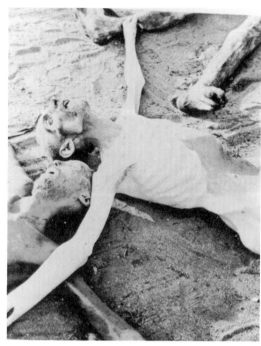

蘇俄最著名的大戰紀念碑〈祖國的呼喚〉，雕像高達101
呎，爲紀念二次大戰史達林格勒之役中殉職的軍人而作。
〔左〕
〈貝爾生的犧牲者〉，**攝影**，1945年攝，現存倫敦國立肖
像博物館。大戰末期，英國第二軍團擊破德軍進至貝爾生
（Belsen）集中營時，六萬集中營裡的受難者已奄奄一息
，飢餓與缺水狀況超過六天。另外許多人早因擁擠在狹小
空間窒息而死，成千上萬掙扎於死亡邊緣的人急待緊急施
救。〈貝爾生的犧牲者〉乃是隨軍記者拍下的作品，堪稱
對集中營罪行最凄厲的控訴。〔右〕

間的美術創作團體——「七星畫壇」宣告成立了，接下去具水準的「赤島社」出現了。到了
一九二七年，日本殖民政府所主持的美術大展也舉行了，台灣美術在民間團體及官方的展覽
提倡下，漸成了風氣，有志美術創作的青年，紛紛東渡日本，以至遠赴巴黎，吸收西方近代
美術的創作觀念與技法，帶回本土去播種耕耘，不久，民間最大的美術展覽團體——台陽美
術協會成立，台灣美術運動，乃走上了自立自發的里程。

戰爭的夢魘

當法國大革命所孕發的藝術理念，隨著西歐力量的擴張而遠播之際，同樣也導源於大革命
的戰爭理念，也揭開了新的世紀，並對藝術家帶來了前所未有的切身之痛與深劇的衝擊。

馬賽進行曲的譜出，不但煽起了民族意識及國家主義的火種，也唱出了戰爭全民化的序曲

。戰爭已不再是國王與將軍的事，也不只是軍隊與軍隊之間的單純戰鬥，而是全民皆須投入的總體戰。拿破崙戰爭開了先例，第一次世界大戰則是首次大規模的實驗，傷亡極爲慘重。緊接著第二次世界大戰，更因武器與技術的更新，而擴增了戰火的破壞力與打擊面。

爲了打擊敵方總體戰的士氣，不只在前線施展，還要擴大到後方的平民身上，以摧毀全面抵抗的意志。如此一來，攻擊與殘殺手無寸鐵的老弱婦孺，也被戰略的理由加以合法化。執行的方法有空中的轟炸、地面的炮擊，以及突破敵軍防線後的屠殺，另外還有俘虜營與集中營的虐殺，這些慘無人道的戰爭暴行，構成了現代人最驚悸的夢魘。藝術家已經無法置身事外，這不僅在總體戰的同仇敵愾下，必須投入戰鬥的行列，更因戰爭對人性尊嚴及道德理想的無情摧殘，而難以坐視。於是總體化的戰爭與藝術創作形成了一種激烈的互動。

在全民皆戰的動員下，藝術創作也轉爲一種戰鬥的方式，但更重要的是一個藝術心靈，目擊戰爭的野蠻與殘暴所激起的反省、批判與控訴。

大體說來，不管是爲了爭取生存空間而戰，或者是爲了生死存亡而戰，戰爭乃是對一個國家與民族生存意志的最高考驗。不只考驗物質動員的能力，也考驗文化的反應能力。一場大戰過後，不論戰勝國或戰敗國，都出現了大量反映戰爭的創作，不只是學理上的探討，還有文學、音樂、繪畫、雕塑、攝影與電影方面更是創作洶湧，以刻畫一個民族所承受的戰爭烙印。並爲同胞甚至整個人類所經歷的戰爭浩劫點出受難的心聲，並留下永恆的見證！

〈流民圖〉與〈原爆圖〉

二次大戰中的中國戰區是破壞與殘殺非常嚴重的地區。一個積弱已久的國家，終於遇到了

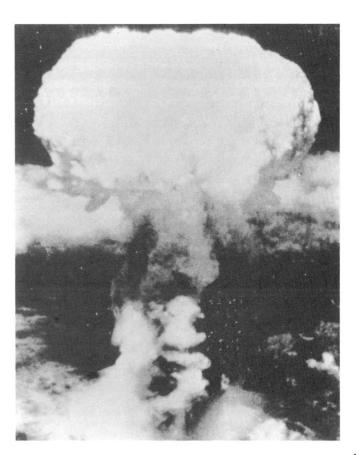

1945年8月2日，人類歷史上第一顆原子彈轟炸日本廣島時，爆炸後冒升的蕈狀雲。這次轟炸，建築物大部被毀，全城1／4的居民喪生。〔右〕
〈原爆圖〉第五部〈少年少女〉（局部），1951年完成。〔左〕

凶悍的強鄰，面對日軍壓倒性的現代化猛烈炮火，中國大陸淪為可怕的戰爭屠宰場。

當時的中國，根本就缺少投入現代化戰爭所需要的技術與裝備。只能仰賴外援，並憑高昂的鬥志與有限的物質抵抗，依靠廣大的幅員且戰且退來與日軍周旋。在敗退中所付出的生命與財產，真是難以數計。而日本軍國鐵蹄踏入中土亦不顧武德的極盡摧殘生靈之能事。不但大舉轟炸各大都市，更在佔領區內到處逞凶肆虐，中國在八年抗日戰爭中，遭遇最淒慘的是廣大無辜的人民。

在全民抗日的號召下，文人與藝術家紛紛投入抗日的行列，示威遊行、街頭演說、露天話劇及投文雜誌、報紙以鼓動抗日的風潮，甚至投筆從戎者亦大有人在。

在美術方面，魯迅所啟導的木刻版畫工作者，早就形成一支戰鬥性的隊伍，除了組成全國木刻抗敵協會，一連串舉辦全國抗戰木刻展覽外，還開赴前線及敵後區參與戰鬥任務，具體的以木刻作報紙的刊頭、刻地圖、漫畫、壁報、畫報，到處張貼，甚至還將心戰版畫縛在箭頭射入敵人基地。真是名符其實的戰鬥美術。這種以集體戰爭意識所強力主導的宣傳畫，不只在中國，在納粹德國與共產蘇聯都曾在戰爭中盛行。

但我們要注意的是，那種基於個人心靈深處所激動出來的戰爭藝術，又如何呢？答案是非常的寒傖，以直接觸及戰爭經驗與題材的繪畫，就我資料所及，大概只有劉錦堂〈棄民圖〉、蔣兆和的〈流民圖〉及司徒喬的〈義民圖〉，在此三圖中，蔣兆和的〈流民圖〉，最公認為最具代表性的分量。

〈流民圖〉高二米、長二十七米；堪稱巨幅畫卷。以散點透視法描繪一百多位姿態不同的全身人像，藉人物的表情、動作及衣著、扮相來表達淪陷區流離失所的戰爭難民，他採用中國的筆墨，以接近西方寫生的技法，經營出以線條為主體的畫面構成，有關人物的輪廓、比例、動態、表情與立體質感的暗示，掌握得體，顯示作者的寫實素描功力不俗。整體看來，樸素而平實，主題的寓意一目瞭然。其觀察與描繪的用心，亦有值得細賞品味的地方。〈流民圖〉之受重視，自有其「力作」的份量。但如視之為經典之作，則為溢美之頌。

丸木位里與丸木俊合作的〈原
爆圖〉，1973年作。〈原爆
圖〉是一套相當巨大的創作，
共有14部，以表現原子彈爆炸
後各種殺傷力的殘酷畫面，這
幅畫是其中之一部，現存於「
廣島和平紀念資料館」。
〔右下〕

基本上，我認為蔣兆和的〈流民圖〉，雖然用心，但尚未達到「史詩」的境界。

他的題材構圖與平實的技法，實際上不足以支撐起因戰爭而落難的強度與重量，蓋水災、旱災都可逼人流離，但戰火下的逃難應與天災有別。八年抗日戰爭對中國人民的打擊，豈只顛沛流離。濫施轟炸及慘無人道的屠殺，才是烽火難民所承受的最深痛的烙印。但是中國的美術家，似乎難以舉筆進向前線，直指大災難的核心，刺中戰爭悲劇的赤裸本質。因為這不是傳統沿襲的形式所能掌握；也非平實的技巧所能深入刻畫。現代化的災難，務必經由現代化的繪畫語言，才能道出扣人心弦的畫面。

在日本，發動戰爭期間，在軍閥的倡導下，也出現了許多戰爭藝術，來助長軍國主義氣燄，這些為既成戰爭體制辯護的御用美術，只能曇華一現，透過反體制的省思，侵略戰爭最終帶給予日本人民的可怕災難，是兩枚原子彈的轟擊，造成了日本民族不堪回首的教訓，也激起了日本美術創作令人刮目相看的反應，丸木位里及丸木俊子合作創出的〈原爆圖〉，堪稱最具懾人心魄的代表作。

這幅巨畫同樣是水墨的創造，但作者的線條異常的銳利，構形傾向主觀化的誇張，以勾勒出人體在極端可怖壓力下所呈現的痛告爭扎。結構佈局更拉大了虛與實的對比，人體交揉擁擠突出了空隙，而強化了空間的節奏，濃重的染墨與詭異的賦彩，散發出窒息般的陰森與血腥的氣息。綜觀整個畫面，令人感受到置身於煉獄般的情境。

失落的悲劇

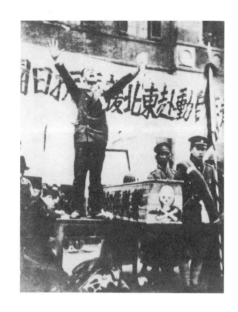
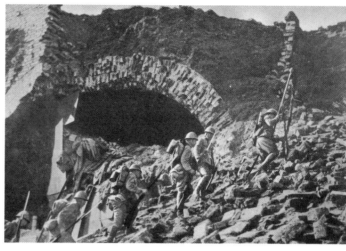

抗日戰爭爆發，上海的中國青年在街頭慷慨激昂地大聲疾呼「抗日救國」！〔左〕
日軍攻破南京城〔右〕

　　如果原子彈轟炸廣島與長崎，是日本戰時所承受的最大災難，那麼中國戰時最慘重的浩劫，則為南京大屠殺。

　　這件發生於一九三七年十二月十三日的慘劇，是攻佔南京的日軍在軍事指揮當局的指使與縱容下，凶殘的對放下武器官兵及平民，進行為期達六個星期之久的姦淫燒殺；據估計，大約三十萬包括老弱婦孺的軍民百姓喪生，死狀極為悽慘，三分之一的房屋被毀，財產飽受搜劫。整個南京幾乎淪為一座鬼域，此一慘絕人寰的屠殺，對中國人民身心的摧殘，實非筆墨所能形容，但從戰前到戰後，除了民間咬牙切齒及政府的例行譴責以外，在文化層面上看不到應有的激盪反應。不但欠缺詳盡深入的調查報告，沒有及時進行的史料整理研究，也無昭告世人的權威論著。美術方面更沒有出現值得一提的創作。

　　令人意外的是，南京大屠殺，反而成為日本戰後，軍國虛榮與民族良知拉鋸爭執的焦點，從六〇年代開始，歷經七〇年代再延續到八〇年代，正反觀點及論證一直激辯不休，並產生了大量的研究報告及論證，反觀中國方面，似乎老僧入定，沒有抓起研究的熱浪，也無進行具有決定性影響力的探究。

　　最令人驚訝的是，連以南京大屠殺為主題的重要美術創作，也是出自日本名家〈原爆圖〉，作者丸木位里的手筆。

　　上述令人納悶的現象，反映了中國知識分子及文化工作者的消極與無能，事實上，何只「南京大屠殺」沒有激起文化反彈，貫穿八年的生死存亡的大戰過後，中國根本就沒有因而產生出震撼人心的樂曲、詩歌、小說、繪畫、雕塑、戲劇與電影。充分暴露了中國文化體質的衰老與僵化。

　　從八年抗戰再回溯悠久的歷史與遼闊的疆域。在這塊亞洲最博大的土地上，經過幾千年的時光歷練，不知產生了多少爭取生存空間的偉大戰役，多少慷慨赴死的英魂悲歌，多少生離死別的斷腸事蹟。到頭來，又有多少經由智慧點化的史實透過動人的畫面及映像，呈展給後代的子孫！

　　中國人之回溯歷史，似乎喜歡鑽進風花雪月裡唏噓，於是妲己、西施、楊貴妃、貂蟬等傾城美人配昏君的故事，一再重演於藝術的舞台，一年一年、一步一步的軟化了中國的歷史。

　　為什麼會如此呢？這是一種重大的文化體質的診斷工作，不是個人的能力所能承擔，但至

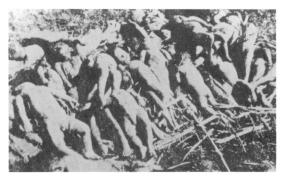

南京大屠殺下受摧殘的中國幼童〔左〕
南京城內百姓慘遭日軍屠殺而屍體堆疊如山〔右〕

少有美術的領域，從創作心理來觀察，不難看出心中的癥結所在。

中國的傳統繪畫，一向由文人所主導，而中國文人所遵循的是「學而優則仕」的信條，志在官場功名，以行治國平天下的抱負。繪畫藝術對他們來說，只是一種標示文人氣質的創作表現，或者是平衡入世心理的人生調劑。他們的一貫作風是入朝當官時，服膺儒家的實用哲學，退而自處時，則傾心道家的隱士思想。因此，道家的自然主義一直透穿著中國的繪畫傳統，特別是山水畫形成主流時更是如此，創作講究清與雅的山林氣，以免沾上人間煙火。

在此風氣下，善於繪事的文人，走向仕途時，志在高官，壯志受挫下野時，也不甘於平民化，而是退穩山林自許為高士以繪畫吟詩自娛。如此兩極移動於高官與高士之間，自不免疏離了現實社會，也冷落了對基層群眾的同情。

中國文人畫家在隱士思想的薰陶下，的確發展出非常高超的創作意境。遺憾的是，歷代文人在科舉制度的模塑下，傾注於經典史籍的記憶與熟悉、習慣躲在書齋裡充實自我，不須步入社會接觸群眾，只要通過科舉之試，就進入仕途。影響所及，養成了不切實際的形式主義心態，染及藝術，則演成墨守成規的創作風氣。清雅飄逸的繪畫，一旦落入沿襲的泥沼，不但斲喪了演化的生機，也中斷了創作與現實環境的互動關係。進至大變動的時機，中國的繪畫傳統業已僵化，創作心態與技法根本無能面對現實挑戰。

一場生死存亡的大戰的考驗，中國傳統美術交了白卷，豈非其來有自乎！

回應歷史的呼喚

展望台灣的未來，已不再是如何去適應來自巴黎、紐約的新潮，而是必須與整個台灣邁向二十一世紀的命運合而為一，去思索、去塑造出具有自己主體意識的美術傳統。

—— 錄自「台灣美術風雲四十年」

徬徨十字路

在第二次世界大戰所波及的領域中，台灣的際遇最為可悲—— 完全不由自主的被拖進了戰爭。

在日本殖民統治下，台灣人無法在這場戰爭中突顯自己的意志與立場。只有無奈的承受戰爭的苦離。台灣的開拓先民雖然來自於中國大陸，但在大戰中的台灣人，卻屬於日本統治下的臣民。台灣的壯丁被徵召為日本兵，命中注定的投入軸心的陣容。以致生活於台灣本土的百姓，無辜的挨受著美國空軍無情的轟炸。

　　大戰結束了，台灣人民所付出的犧牲與所受到的傷害，無從在戰後的國際政局中尋求公道與補償。依照列強會議的決定，台灣回歸中國。但中國所派遣的接收機構卻與台灣人民格格不入，二二八事變的爆發，使戰後的台灣人，遭受到「回歸祖國」的可怕經驗。

　　緊接著，在中國大陸內戰中受挫的國民政府入主了台灣，也把抗日與反共鬥爭的經驗，轉化爲於戒嚴專制的政策，雷厲風行的施加於台灣。在此獨斷的體制下，台灣的歷史與文化，全然基於戒嚴統治的考量，而被篡改、扭曲、矮化，甚至封殺！

　　在全島的教育與文化機構中，禁止台語的傳授使用。在教科書上抹去了台灣的歷史，特別是日本殖民統治五十年的歷史，更被框限於官方粗糙的解釋，甚至連整個中國當代史的研究，也列入官方的管制。

　　經歷「二二八」一代的本土文化意識，已瑟縮在白色的恐怖之下，戰後生長的一代，則與自己生活土地的歷史隔離，而被先入爲主的導向於經過改造的中原歷史與文化系統之中。

　　因此，在戰前經由日本而受到西方近代思潮所啓發的新藝術，在戰後陷入了時運不濟的窘境，不僅在創作上不能公然回首本土在大戰中的慘痛經驗，在運動方面，也難以繼續波瀾壯闊，開展其藝術社會化的功能。

　　黃土水的〈水牛群像〉，黯然的沈寂於中山堂的角落。這件堪稱劃時代的經典傑作，本應成爲開啓美術台灣化的里程碑，但進入新的朝代中，竟然淪落爲發不出光芒的休止符！

　　黃土水的後繼者，既無機緣也無煥發的才氣向前昂首闊步，有的逆退至蟄居的天地，有的則茫然的投入新的政治神話圖騰中，尋求創作生存的空間。

無根的歲月

　　戰前崛起的台灣新美術運動，因受困於戰後政治環境的劇變，而難以發揮其主流作用之際。另一支來自中原的保守水墨畫系，則在入主當局的呵護下，成爲官方欽定的美術，冠以「國畫」的頭銜，領銜著美術的推展。

　　此一泥古不化的繪畫系統，曾在過去造成了大陸美術之停滯，也曾在台灣先民拓荒時期，經由流寓的官宦與佐幕之士，流注到台灣來，這些在明清領台時期來到台灣的文人畫家，雖身居台灣，但心在中原，或宦海失意，或離鄉背井，而寄情於詩畫，他們創作的感情思想、技巧及表達的題材，皆停留在中原傳統的因襲模式裡，而沒有關注到台灣真實的社會。

　　直到日據時代的黃土水出現，美術創作才開始展現吾土吾民的活生生的景象── 水牛、牧童、原住民及天體祖裸的〈甘露水〉。

　　令人感嘆的是，橫跨半個世紀以後，中原的封建畫系，挾政治的力量，在戰後再度君臨了台灣，也照樣重演著明清時代的迂執不悟，無意在台灣這塊土地上落土生根。然而，此種與台灣隔離的創作，卻以「國」字當頭，被刻意宣導爲美術的「正統」。不但脫離了現實，也妨礙了台灣新生代對中原藝術文化的深廣體認，更蒙蔽了我們對台灣美術史觀的透視。

　　「傳統」的獨斷化與教條化，不久即激起了受西潮感染的新生代的抗拒，但抗拒「傳統」的意識因找不到真正的歷史歸依，仍投身於西潮的追逐，以求創作的解脫與奔放，導致了美術現代化陷入了隨波逐流的困境中難以自拔。

　　於是中原的「正統」與西潮的「現代」，仍在這塊美麗的海島上，展開了天馬行空式的鬥爭，也誤導了新生代的創作與理論的精力，長期消耗於不切實際的目標。

　　直到七〇年代鄉土運動勃興，才從西潮的盲目追逐中清醒過來，並擺脫了中原「正統」模式的框根，回歸到土地與生活的草根性文化水平上，企望從台灣經驗出發，以調整美術落實與自立的方向。如此一來，回溯台灣歷盡滄桑的歷史，乃成民間帶頭的時勢所趨。

　　謝里法的《台灣美術運動史》的發表，首先清闢出一片台灣美術的歷史視野，讓文化界大

直到日本篡改教科書事件發生，中國方面才公然表示對「南京大屠殺」歷史慘劇的重視，中共決定在南京城西，日軍大屠殺現場之一的江東門萬人坑，籌建「侵華日軍南京大屠殺遇難同胞紀念館」，並在全市13處大屠殺遺址立紀念碑。圖爲揚子江畔中山碼頭的紀念碑，成立於1985年，距離南京大屠殺發生的1937年，已相隔整整48年之久。〔右〕

受到西洋近代美術思潮啟發的台灣新美術，才開始落實本土，表現出台灣風土與人情的氣息。圖爲李石樵的〈田家樂〉，油畫作品，1946年作。〔左〕

開眼界，系統性的認識到日據時代的台灣美術發展，此一開先河的貢獻，仍刺激了台灣美術史料的發掘與整理的風氣。

邁向九〇年代的呼聲

進入了八〇年代，台灣面臨了空前的劇變，解嚴的宣布及強人的逝去，使得長期受到禁錮的異議聲音冒然湧現。特別是過去不合理體制所積壓的怨氣，演成了各種抗議的行動，突破政治禁忌的呼聲，配合報禁的解除及出版的翻騰，形成一股反體制的言論風潮，吹掃了架空立論的政治神話，不可侵犯的廟堂偶像，也被攤開在陽光底下，公開檢視與批判，連帶使戒嚴統治所形成的政治、社會、經濟、文化等特權，遭到了空前的挑戰。

在政治反對勢力帶頭衝破戒嚴陰霾的新局下，各種抗議團體以自立救濟的方式走上街頭，農民運動、勞工運動、環保運動、學生運動、消費者保護運動等等，推演成一波波社會脫序現象，不但衝擊著公衆生活的理序，也經由大衆傳播媒體放射出激盪社會的資訊。

同時，本土意識的興起，消費文化的氾濫，海峽兩岸的接觸，嶄新西潮的湧入等等，隨著解嚴的步伐，加速催化了既有權威的解體，使自覺意識與日俱增的新生代，獲得更大的自主性空間。特別是文化與藝術的新銳，再也無法滿足於既有的流行創作公式。他們主動的投注十字街頭，去感觸更直接、更赤裸的資訊，甚至逼近尖銳化的抗爭核心，去經驗臨場的衝擊，以激發出切入社會脈動的靈感。於是一種落實本土的前衛藝術，乃配合著時局的腳步向前推演。

綠色小組的出現，首先躍進了時代的前端，他們的銳利神經與驃悍行動；直搗反體制抗爭的最前線，來與壟斷傳播媒體的既得龐大勢力對抗，他們冒險犯難所捕捉的刹那影像，不但如利刃般的刺破了輿論的獨裁，也留下了驚省人心的時代見證！

另外，音樂、舞蹈與戲劇等創作，亦向政治方面伸出了敏感的觸角，尤其是小劇場運動，打破了以往演者與觀衆之間的形式隔閡，致力開闢反體制的表演空間，來與各種改革運動遙相呼應！

美術方面，最具時代敏感的一批新進人物，早就從內省抽象的囈語世界中清醒過來，投身於具體而實在的世界，他們摒棄玄虛迷離的符號，率然以具體而明確的個人創作語言，去註釋、去批判、去反應當代台灣社會的尖端課題。

陳來興的〈520〉油畫之一〔左〕
「受害者紀念碑」的部分〔右〕

例如吳天章的〈蔣經國的五個時期〉就是有心逾越政治禁忌，針對曾經支配台灣的一代強人，提出批判性的詮釋，他遍讀有關將經國的傳記及論著，將心得轉化為繪畫性的表達，他稱之為「傳記繪畫」，以五個巨大的頭像，透過造型與色感的特殊配置，來象徵性的點出蔣經國生前五個不同時期的性格與作風，並進一步暗示一代政治強人五個階段下的政局。

裴啓瑜的〈受害者紀念碑〉，則對戒嚴體制的畸型社會下，受扭曲的人性及受壓迫的人權，有極其強烈露骨的刻劃，他在靈位式羅列的方形格子空間裡，以激情的即興手法，一一塗出造型乖戾、肌肉狂亂歪扭的人頭像，似在暴現極度痛苦下的咆哮與吶喊，令人有驚恐欲嘔的印象。作者似有欲以顫抖性的塑像，對時代提出駭人的質疑與控訴！

陳來興則以他一貫自發性的筆調，直指「五二〇」事件，這可能是台灣有史以來，第一位公然以重大政治、社會事件為題材的繪畫創作。

事實上，「五二〇」所引起的文化反彈現象，是八〇年代突起的典型抽樣，政治、經濟、社會、法律、攝影、繪畫、戲劇、音樂、多媒體創作等專家，不約而同的投注於此驚動社會的事件，各盡所長的伸張切身的感受與關懷的使命。「五二〇」已經不單是農業問題，而被提升為整面文化的問題。

藝術創作不一定要表達出政治、社會的事件，才能落土生根於自己的土地，許多沒有激動性的畫面，也許便具潛移默化的落實意義。但是我必須強調，面臨「政治命運共同體」大轉變的關鍵時機，反映政治、社會的尖銳題目的表現，最能觀測出文化自覺與再生的癥候。八〇年代末期的表現，說明了台灣文化工作者已經紛紛從象牙塔走向十字街頭，欲共同對本世紀最後十年孤注他們的豪情，他們與全體台灣人民一樣期望有更好的明天。

我們有幸置身於空前轉機的年代，就得以立足台灣放眼世界的胸襟與眼光展望未來。從〈格爾尼卡〉到〈五二〇〉，讓我們看出遙相呼應的連鎖。一七八九年法國大革命到一九八九年台灣解嚴後將面臨第一次大選，相隔剛好二百年，二個世紀以前在歐羅巴所揭櫫的革命性藝術理念，直到現在才落實到此東方的海島，其過程是何其的曲折與漫長，道盡了台灣在近代以還波瀾重重的命運。但是只要基於真正的覺醒與自發的行動，就絕不怕太遲。

文化的自立與自尊，不能依靠等待與施捨，必須主動去爭取，讓我們攜手開拓自己的方向！

（原刊載《首都早報》，1989年6月12日）

虛有其表的國建會

早就引起各方議論紛紛的國建會，其存在與功能，更在去年飽受在野人士的強烈質疑與抨擊，無論舉出多麼堂皇的口號與理由，都難以挽回日愈流入虛脫的事實。每年大張旗鼓，廣邀海內外學資歷有看頭的專家學者，會集一堂，杯酒交歡，參觀訪問，分組研討，綜合結論，加上大眾傳播大肆報導，於是廣開言路察納雅言的政治開明秀，終告圓滿收場，拜拜之後，原本存在的重大問題，依然故我。然後明年再來一次……

查國家建設研究會，顧名思義，應是立意甚佳的構想，集海內外英才而集思廣益，誰曰不妥？無奈執行起來，卻流於官樣形式，熱鬧一番了事。

向來為各方質疑的問題是：

所謂學者專家的邀請，是根據什麼取擇的標準？

這些受邀的海外學人，對台灣的實況又瞭解多少？他們的意見是否切合實際？會議的安排又能讓他們發言到什麼程度？

有關當局對國建會的建言之採行又如何呢？

由於國建會的籌辦，一向是執政黨的黑箱作業，外人無從置喙。但從今年國建會進行的實況，我們可加以簡單的傳播。

今年國建會的文教建設研究組，分別從美、日、法、巴西、西班牙、香港、新加坡等地區邀請了二十一位專家學者，國內則邀請八位，加起來總共有二十九位。主辦當局，除教育部、文建會、新聞局等首長以外，還有四十位幕僚人員到席，場面十分浩大，與會日期則從七月十日至二十一日，共十二天。

以七十幾位學、官大人物集會兩個星期，會談五大研討大會，實令人有群英盛會大論宏發之感。

惟細看活動手冊中的進行時間表，則不禁令人納悶不解。十二天的活動歷程，扣掉預備會議、參觀訪問及官方簡報以外，真正進行研討的時間大約只有四天左右，而針對五大研討主題的分配時間，則只有二天半，換言之，每一主題的研討時間，大約只有三小時左右。

三小時共一百八十分鐘，再扣去主席報告及結論，則分配給二十九位專家學者的發言時間，只有五分鐘，短短五分鐘能談出什麼呢？許多學人千里迢迢由國外趕回，針對關係國家文教建設的大題目，只能發言五分鐘，如此研究會的設計，真是奇特得離譜！

試看研討的第一主題：「如何加強中小學的藝術教育與大專院校的通識教育，以提昇國民文化素養」。

題目是何其的重大，但每人僅能對此大題目發言五分鐘，可行之道，當然必須長話短說，短到什麼程度呢？短到僅能唱高調的程度。因此就出現了如下的論調：

統整規劃「藝術教育」課程內容，使中小學至大學院校有其「連貫性」及「整體性」。

藝術教育應採啟發式之教學方式實施，並與生活緊密配合，以達到「生活藝術化」之境界。

加強中小學生的中國藝術知識及鑑賞能力，並將我國歷史上有價值之文物圖片編入教科書

中，使能圖文並茂，達到藝術薰陶與文化傳承的功能。

設立台灣戲劇專門學校，培養台灣戲劇人才，並導正社會風氣，保存發展傳統戲劇藝術……等等。

這些論調看似堂皇其實老調重彈，幾乎等於廢話！說它堂皇，是因在字面上抬出了大道理，說它廢話，是因在國內早就一談再談成了陳腔濫調，在國內的文教工作者難道不懂這些？

遠在解嚴之前，國內許多參與文教建設的工作者，早就從種種實踐的挫折經驗中，看出許多癥結性的問題，一再向當局大聲疾呼切實改進的中肯意見，諸如大學法的定位，文化機構如美術館、國家劇院等組織編制及人員任用法規與條文的修訂，及獎勵藝術研究與推廣的財稅法制的建立等等，均未見有關當局有何積極的反應。卻寧願花大把鈔票，勞師動眾擺出大場面以共擁空洞的道理，這不是浪費納稅人的血汗錢的政治拜拜秀，又是什麼呢？

（原刊載《藝術貴族》，1989年12月）

尋回台灣人文的尊嚴

—— 林惺嶽V.S魚夫

魚夫（以下簡稱「魚」）：目前台灣的漫畫界普遍面臨的一個問題，就是許多的漫畫人才都是經過政戰系統的訓練出身，因此在「中華民國漫畫協會」之中，軍方的政戰系統仍居於主導地位。回顧過去，中國也並無任何漫畫的傳統，至於後來大陸新一代的創作作品，也多是學習美、日、墨西哥的漫畫風格，並不能稱作是中國式的漫畫。近年來台灣的本土意識提升，在漫畫中我們約略可以看出台灣風格的漫畫造型，但是由於沒有任何的傳統或先例可供參考，因此在從事創作時多半只有靠著自己長期的摸索。那麼在我們這一代，美術界是不是也有類似的現象？

本土美術教育仍嫌不足

林惺嶽（以下簡稱「林」）：我想是的。由於台灣地理位置十分特殊，使得歷史的發展盤根錯結；但自解嚴以來，各種多元的聲浪可以並行，反而成為一個創新的契機，因為台灣的歷史，就是一段強權統治者輾斷傳統命脈的歷史，所以我們始終無法建立一套自己通盤完整的史觀與認知。現在，台灣歷史的整理工作方式成為新的課題，而戰後這些未經日據時代、國共內戰的新一代，由於並未受到戰火造成心靈的創傷，反而可能會有更開放的創作胸懷，沒有任何過去的包袱。今天我們要建立台灣文化的主體性，一定要有創新的概念；否則總是以西方或中原來的傳統、是絕對無法應付這個快速變動時代中的文化主體性問題。

舉例來說，去年三月學運時，學生想要塑造出一個運動的精神象徵，由於台灣受西潮的衝擊時間較早也較長，不似天安門的學生運動仍只是引用西方自由女神的造型，因此，台灣學生已有一定程度本土的自覺，想出以野百合作為運動的圖騰，不但代表了和平，更代表了從本土、草根所綻放的生命力，此種意念的本土化無疑是項重大的突破。但是這個由反叛的新生代所創作的圖騰，卻讓一個老式的楊英風工作室負責製作，實在是件很荒謬的事。這也代表了我們美術教育的失敗，即使各種雕塑展上的創作成品琳瑯滿目，呈現人才濟濟的景象，但是一旦要製作與自己的土地、生活密切相關的題材時，創作者所受的教育、訓練便遭受嚴重的考驗。

台灣的政治漫畫大量出現大概是解嚴之後的事。在此之前我第一次注意到政治漫畫的成功，是看到CoCo的一幅〈政治學台北〉的作品，讓我感覺到漫畫作為一種雅俗共賞、大眾化的創作，能夠把一件可能需要長篇大論的事情用圖象表達出來，這不但需要對時事靈敏的反應，更需要高度的技巧，是非常專門的一種創作形式，不過這可能是一般人無法體會的。此外，在台灣畫政治漫畫，不怕沒有題材，台灣社會每天有那麼多光怪陸離的事件發生，根本畫不完。

文化內涵與藝術造型的轉換

現在二二八的問題已經有不少人在討論，但是我認爲目前要討論這個問題，要揚棄純粹反抗者的心態，否則不能符合新時代的要求。過去由於是在重重的壓力之下，談論二二八可帶來某種反抗的精神和勇氣；但是現在的尺度讓我們已有了可以談論二二八事件的空間，問題是，我們到底要說什麼。例如要建二二八紀念碑，我們要如何把這種反抗的理念轉換爲藝術的造型，使紀念碑不僅具有歷史的意義，在美學本位上也能站得住腳。以美國參與越戰來說，越戰成爲美國歷史上深刻的傷痕。基於美國人民具有自主的文化人脈，使得他們有能力去思考、去檢討越戰在歷史中的意義。但是今天我們在台灣的大多數人，多半只知道二二八事件發生的過程，並沒有能力提昇，去思索這件歷史事件的文化內涵，這和整個台灣歷史的重整工作有十分密切的關係。所以美國人紀念越戰，不是以紀念碑的方式——因爲越戰對他們而言並不是什麼光榮的事蹟——而是一道牆，每個美國人走到這道牆，是來悼念與哀思。大陸的情形又是另一種景況，他們做紀念碑、公共建築的工夫要比我們強得多，主要是因爲列寧曾大力提倡過這類的公共造型建築，是有統治上的作用。因此後來社會寫實主義都大量朝此方向邁進，成爲他們藝術工作上一個重要的項目。當年蘇南成想要在高雄建一個〈自由男神〉的塑像就顯得不倫不類了。美國的自由女神是爲了紀念他們爭取民主自由而做，高雄樹立自由男神的意義是什麼。難道是要紀念高雄事件嗎。

由此我們回到創作政治漫畫這個議題，在你從事這類素材的創作時，心理上是否有什麼負擔。

漫畫是美學的匕首

魚：列寧曾說，漫畫是美學的匕首，這句話正足以形容漫畫的威力——可以在敵人重重的包圍中，殺出一條血路。但是我認爲，一個漫畫家一定要有對土地、對人的愛，才可能畫出幽默的作品，否則像政戰系統出身的漫畫，充斥著「恨匪」、「仇匪」的意識，讀者看了怎麼會笑得出來。

林：可是如果有人反問你，說你是因爲恨國民黨，所以才畫這些漫畫，你怎麼回答。

魚：雖然我是對社會現象有所批判，但絕對不是針對某一個政黨，而是基於我們對整個社會的關切，雖然國民黨實在是一個既沒文化，又沒水準的統治階級。在愈專制的國家，漫畫的諷刺性愈高；而愈民主的國家，漫畫幽默的味道就愈濃厚。基本上，我是希望能夠用黑色幽默的方式，來化解政治上的衝突，所以我看到立法院每天吵吵鬧鬧，絕不會想要用炸彈把立法院炸掉，也不會鼓勵別人做這種事。不過很顯然的，現在政壇上的政治人物普遍都太缺乏幽默感了。

林：我覺得政治漫畫有一個很重要的作用，就是漸漸薰陶，半強迫國民黨必須放低身段，知道自己本來就是可以被批評、被消遣的對象，所以不管是消遣黃信介或是李登輝，都具有相同的意義。所以在我看來，政治漫畫實在是民主政治的催化劑。讓政治人物無可奈何，只能一笑置之。

用漫畫打破神格化的禁忌

魚：我覺得他們可能比你說得還進步，現在如果我不畫他們，他們還會擔心是不是自己的知名度不夠！

我們看中國歷代帝王的畫像，都十分的嚴肅，是神而不是普通人。可是漫畫就可以把這種神格化的東西打破，讓政治人物做些好玩的動作……我認爲這正是民主的第一步。不過在台灣要突破這種對政治人物獨特的禁忌，由於還有五千年傳統的歷史大包袱，做起來格外困難。在大陸的漫畫家想要突破就更困難了，有一次我和大陸的漫畫家華君武對談，他看到我的

漫畫作品大為驚訝，說：「你怎麼畫這些東西，像以前我們畫批評國民黨的漫畫也只敢在租界區畫！」昨天也有位大陸的朋友要我寄我的作品給他，我也實在很樂意，問題是我的漫畫裡也畫過鄧小平，就算寄出去也一定收不到！

林：其實以藝術創作來突破政治禁忌及偶像神格化的現象在台灣已經出現了，是一個年輕的藝術家吳天章的作品，他畫的四大王朝，關於毛澤東、鄧小平、蔣介石、蔣經國的統治時期，完全用一張人頭來表示，尤其是鄧小平的那幀畫，不但在造型上很有批判性，讓人震撼之餘，還會產生進一步的反思。而吳天章的這種作品絕對不是自解嚴之後才突然產生的，而是經過長期的醞釀，他的心路歷程事實上也和台灣民主運動的發展有相當密切的關係。

似乎從沒有人曾反叛整個中國畫的傳統

在民主化的過程中，比較大眾化的創作會產生更大的影響，它可以打開某種風氣、開創一個時代的氣象。台灣自解嚴之後，對許多的台灣人而言反而產生了一種困擾，就是：台灣以後要怎麼走？如果我們想要肯定本土、要如何塑造台灣？有人會認為，為什麼沒有一套既定的法則或模式，好讓我們在重塑的過程中有所根本，但我認為這正是一個好處，沒有任何傳統的束縛，創新的可能性才會無限的寬廣。

魚：台灣漫畫的發展，可能會成為大陸的前驅，原因就在這裡。不過在台灣，並不是每個漫畫家都對自己的歷史文化瞭解的夠深刻，像CoCo對原來的文化有所反省就是一個很正面的例子，但是其他很多只是畫些家庭、耍寶漫畫的人，對於中國五千年文化之類的主題，根本不去碰觸，更遑論反省了。在藝術界吳天章的畫可算是一項突破，但回顧整個中國藝術史，我們似乎發現除了在技巧上有所改變，好像從來沒有人曾反叛整個中國畫的傳統。

投注台灣山水的創作是中原心態最徹底的批判

林：李可染的畫可能是比較早開始觸及現實生活層面的東西。不過我想今天藝術界會產生這種現象，多少和傳統文人志向是想作官有關，畫畫大概只是這些官人在業餘或退隱時所做的消遣，所以中國傳統的文人畫，內容都和現實脫節。像是在高山懸崖上，一名白髮老人拄著柺杖站在那裡的構圖，我們在中國山水畫中時時可見，但是想想看：一個白髮蒼蒼，連走路都走不穩還要用柺杖的老人，怎麼可能爬得上那麼高，那麼險峻的山頂呢？

普通山水畫裡的溪水，往往是幽靜的，一旁還有柳樹搖曳生姿，看起來非常詩意。但是台灣的溪根本不是那個樣子，尤其一旦是山洪暴發時，溪流的流速和流量大有千軍萬馬的氣勢，連溪旁的石頭、房子都會隨之震動。而山洪過後，整個河床上全是石頭，水道也會改變……最近我在濁水溪附近畫畫，觀察河水的流向及河岸的風景，發現河流就好像人的生命，有節奏般的周期性、會循環，更像是會呼吸一樣，甚至連河岸、河裡的石頭，都有自己的故事，都像是歷盡滄桑……只要是用心去觀察、去體會，平凡無奇的石頭，你也會感覺到生趣盎然。同樣的，今天我們如果要投注於台灣主體性塑造的工作，基本上一定要對這塊土地有感情，否則任何的努力都會變得沒有生命的動力來持續這種工作。在台灣，很多人生長在此，心裡想的是大陸，手畫的當然是中原的山水。其實從清朝開始，自朝廷派駐台灣的官員，絕對不會讓他久留，每隔幾年就一定調回大陸，目的就是為了避免在這裡生根、結黨，所以養成了從中原來台灣的統治者對台灣始終沒有什麼感情的風氣。因此，台灣始終只是一塊「化外之地」，藝術創作者也不想把心力投注在這裡，中原才是輝煌的王土。不過，我們在批評傳統中國山水畫時，也要拿出一套自己的東西，不能只是消極的反抗，最好的方式就是我們投注於台灣山水的創作，來批判中原心態的水墨畫，這才是最徹底的批判也可以突破現有的反抗模式。

會種植也要會收成

魚：以漫畫界來說，早年的政治漫畫就是反國民黨，這種主題也一再的重覆，也不需要太多的技巧，並未就各層面的問題加以探討。解嚴之後，政治人物開始出現在漫畫中，漫畫家開始必須對政治事件、人物做多方的觀察和理解；同時本土意識的覺醒，也使得漫畫開始有一點「台灣味」了。不過我認為有一點很重要的是，漫畫家不論是從事那一類題材的創作，一定要有自己一貫的看法，像有的藝術家在藝術的觀念上很開放，在政治上卻很保守，這種奇怪的現象在台灣卻是屢見不鮮。

林：不過我覺得台灣的既有體制有一種很強的吸納能力，往往能夠把反叛的力量吸收成為體制的一部分。當然，一個反體制的創作者一旦進入體制，可供利用的資源或許比以前來得豐富，但是反叛和創意往往是一體兩面的，所以在階級性的創作上，他或許會有不錯的成果，但是我想他終究會面臨後繼無力的困境。

魚：藝術家在國民黨控制的這種體制中，很容易被吸收，不論是以利誘或是封殺；沒有被吸引的，一定是本身有很強的反省及批判力，否則誘因太多，要如何執著地把持自己的理念，實在是很困難的事。

林：從事藝術創作，絕對需要一個充分的自由空間，不過有的人被體制吸納，也是身不由己。但還有一種人，是存心進入體制，只是最先以反叛的身段出現，目的是以此作為談判的籌碼，讓體制在吸收他時得付出較大的代價。台灣許多政客，都是這副嘴臉。我常說一個台灣式的伊索寓言：有一個農夫很執著的在烈陽下種一棵水果幼苗，其他人躲在樹蔭下，嘲笑農夫的愚笨，但是農夫仍是不為所動地除草施肥、辛勤耕耘。日復一日，幼苗長得愈來愈大，嘲笑的人愈來愈少，覬覦的人愈來愈多；等到水果結實之後，其他的旁觀者蜂擁而上把果實摘掉，反倒是種樹的農夫被擠在一旁，眼睜睜地看著別人接收自己辛苦的成果。所以在現在這種異常的政治生態中，我認為「會種植的人也要會收成」是一個很重要的處事哲學，否則像辛亥革命，真正拋頭顱、灑熱血的人都死在戰場上，反倒是一些在旁涼快的人接收成果。所以好人往往會變成一無所有。

兩岸交流有助於認同台灣

魚：我一直覺得台灣人比較土直的，所以比較好欺負，可是中國文化裡有一項很重要的項目，就是謀略，不過中國文化實在不是什麼好文化，好像傳染病一樣，你看亞洲的國家，只要是被中國文化傳染的幾乎都沒什麼好下場。台灣在中原沙文主義的心態下，始終被視為邊疆民族，所以命運始終是黯淡的。韓國更可憐，每一朝代的皇帝為了要宣揚國威，總是想要打朝鮮，到了後來，攻打朝鮮似乎成了顯示王威的象徵了。

林：曾有人說，台灣人對日本人很有好感，我認為這種好感是相對的，因為對剛光復時的台灣人民來說，日本人是統治者，國民黨總是自己人，所以，國民黨來時，台灣人歡迎的盛況可謂空前。但是隨著國民黨惡質的統治暴露，台灣人開始產生一種逆退的心理，會認為以前日本人統治時好像反而好。這並不代表台灣人對日本人普通的好感，而是比較後的結果。

魚：我覺得中國實在是一個殘忍的民族，六四天安門的血腥鎮壓當然是個實例，我們光是清算第二十世紀中國從孫中山推翻滿清的十次革命、軍閥混戰、國共內戰、日華戰爭、文化大革命，一共死了多少？所以外省籍第二代實在應該感謝自己的父親渡海來台，選擇了台灣這塊土地生根。有人還想回大陸定居，我覺得真正自找麻煩，也會為他們的子孫帶來麻煩。

林：其實我發現海峽兩岸交流後，許多回鄉的人有兩種情形，不是當地人根本把他視為「台胞」而不是自己人，就是他自己發現大陸環境的惡劣，根本不適合人住，反而促成了這些人對於台灣這塊土地的認同和向心力，這恐怕是政府在實施開放政策時始料所未及的。這種

反共政策的破產，造成了國府處理兩岸問題時主動權的喪失。

　　台灣在發展至上的政策領導下，形成了一個有錢卻無國格的娼妓文化——要錢不要臉，所以若要說台灣對大陸有什麼主動攻擊之處，大概就是食色文化吧！

建築物反映時代風氣

　　魚：最近官方想要把台南地方法院拆掉，理由是那是日本殖民時代的建築，是為國恥。如果照這種說法，第一個該拆掉的應該是總統府！

　　林：以前土地銀行也有類似的情形。但是我們反對拆除這類古蹟可以有一個很好的理由，那就是這建築不只是日本統治的殘留，裡面還包含有無數台灣人民的血汗，及西方建築的若干理念。我們看那時的建築，到今天都還保持得很好，代表了那個時期人民的守法紀律精神，不會偷工減料……由此來看，日本人帶給台灣的不全是破壞的影響。就拿對政治犯的態度來說，在日據時代搞反對運動若是被捉，判你幾年的刑就一定關你幾年；但是現在呢，你一被捉進去就看人家高興判你幾年，你就得待在監牢幾年，根本沒任何標準可言。

　　魚：小時候教育灌輸我們情、理、法的觀念，法是最終不變的依據。可是現在的台灣人幾乎沒有守法的觀念，更沒有羞恥心，我們在電視上看到犯人被捕時，臉上仍帶著倨傲的表情就是一個例子。現在的社會是非觀念不清，我想才是最大的隱憂。

　　林：我認為這是統治者本身的問題，所謂上樑不正下樑歪，連老賊都公然勒索，任全國怎麼罵他們都不在乎，這種「民代」要人民怎麼能信任。

「新台灣人」的覺悟

　　魚：反正國民黨的原則是：「你守法，我例外。」所以大家都變得不守法了。其實最近完成的「公共秩序維護法」，我覺得罰的金額太少，不能達到效果；此外，訂定的法律從不執行，自然公權力會遭到人民的挑戰。我認為目前最重要的工作，是要有「新台灣人」的覺悟，所謂「新台灣人」是要以作為台灣人為榮，而且有教養、有文化、不拜金、願守法。這種新台灣人形象的塑造，對反對運動非常重要也需要所有的台灣人共同來思考這個問題。

　　林：要做一個台灣人，最重要的是重拾個人的尊嚴，擺脫傳統士大夫那種腐朽的觀念，虛偽的身段。這陣子法國有一位很出名的廚師去世，法國各媒體都以很大的篇幅處理這則新聞。由此來看，法國實在是一個很有文化的國家，因為他們對職業完全沒有貴賤的看法，若是在台灣就絕對不會有這種情形。所以我認為，在自己的工作崗位上敬業，就是建立台灣人自己的尊嚴最好的起點。現在或許是一個沒有英雄的時代但也或許可以說是人人都是英雄的時代，因此，每個人只要對自己的社會角色盡心，就是塑造新台灣人形象的第一步。

<div align="right">（原刊載《自立晚報》，1991年1月29日）</div>

揮別無根年代的祭品

——論三毛之死

三毛死了，傳播媒體卻活了，熱絡了，喧騰了。這是很現實的現象。蓋三毛擁有大量的讀者群，三毛之死，必可衝擊出可觀的群眾心理效應，大眾傳播機構豈肯放過此因勢利導的良機。

從電視、電台、報紙到流竄街頭巷尾的雜誌刊物，莫不全力以赴，除了大量搜集文字與圖片資料以外，更挖空心思繪聲繪影以利渲染。存心把三毛遺留的新聞價值搾乾為止，然後把剩下的殘渣丟進歷史的垃圾堆裡。

許多衛道的學者，眼看三毛熱由死亡中狂舞而起，不免興起憂患意識，迫不及待的為文醒世——不要將三毛之自殺淒美化。

事實上，這是做不到的，三毛之死早已登上頭等新聞，她的突然自盡，不就是美麗女作家非常戲劇性之死嗎？不淒美怎麼行呢？不淒美還有起哄的戲可唱嗎？還會感召大量讀者爭相前來哭祭與悲頌嗎？在消費文化氾濫的時機，衛道的言論顯得何其的微弱，很快就被濫情的狂瀾所淹沒。

追根究底，所謂淒美的始作俑者，就是三毛本身，撒哈拉與荷西的一段戀情，透過生花妙筆加以淒美化，不知迷倒了多少善男信女。傳播媒體只不過是將現成題材加以一番炒作而已。

三毛之生前死後，為什麼會掀起一陣陣熱潮，風靡大量的群眾，許多專家從美學、心理學、病理學、社會學、文化人類學等等專業觀點加以分析，也各自言之成理。然而學理探究之餘，不要忽略了現實層面的觀察。在整個大環境結構解體的年代，已經為我們揭露了三毛熱的興起，實有其特殊的歷史淵源及社會背景。

綜觀三毛的一生，可以看出她的確是一個縱情縱性而勇於行動追尋目標的才女。她敢於反叛制式教育，敢於挑戰封建的傳統，敢於愛她所愛，當橫遭挫敗以後，哭乾眼淚，步上流浪天涯，以對自己的生命負責。

從此，三毛踏上了傳奇的旅程，也開始塑造出一個傳奇的三毛。

「不要問我從哪裡來？我的故鄉在遠方……」委實是一個很妙的開始，唯有把故鄉推到很遠很遠，遠到鮮為人知、罕為人至的地方，才能隨心所欲的向自己的同胞訴說它的神秘！

那麼為什麼而流浪呢？答案是「為了天空飛翔的小鳥，為了山澗清流的小溪，為了寬闊的草原。」

多麼的浪漫與灑脫！這是大量閱讀三毛語錄的芸芸眾生達不到的境界。因為他們必須每天排隊擠公車，惡性補習，升學競爭，被編入工廠、公司，各公私立機構上班，成為社會大機器的要件，為前途為三餐勞心勞力，那能放浪於小鳥、小溪與草原之間呢。三毛有幸遠赴異鄉，將為苦海眾生神遊於夢想的天地。

三毛到了西班牙——這個充滿古堡、教堂、皇宮、美術館，兼具阿拉伯吉普賽色彩的拉丁國度，確實令她開了眼界，並且更幸福的是遇上了令他為之「驚艷」的美男子荷西。六年相

戀，共締鴛盟，相偕遷居撒哈拉。然後三毛基於跟異國伴侶共居北非沙漠的經驗，編織成動人的異國情夢，一篇又一篇的飄回台灣，很快的催眠了眾多生活於文化沙漠中的飢渴心靈。於是一位極富感染力的天才女作家乃告產生，大領文壇風騷。

不幸好景不長，可愛的荷西竟然猝死，擊碎了才女的心，使她揮淚離開了傷心的撒哈拉，回到了東方的文化沙漠中，也投入了多愁善感的群眾的懷裡，數不盡的關懷、同情、呵護及帶著崇拜的唏噓，環繞著她，治癒了她的創傷。

當她再度擦乾眼淚重新振作時，已被她所征服的群眾簇擁她上了充滿掌聲的舞台，各種傳播媒體爭相羅致她，讓她盡情現身說法重溫舊夢，並施展演說與文字的才華，使三毛掌握了比以往更多更大的發言權。

處在資訊的時代裡，掌握傳播發言權等於掌握了操縱群眾心理的權力，而權力則容易侵蝕心靈。三毛從此身不由己的濫智與濫情，因為無論她說什麼話都有很多人在聽，在供不應求下，她已不再只是散文及小說的作家，而漸漸演變成獨出心裁的各種專家，她的言論輕易的超越了文學與真情，開始大談宗教、論人生、談命理、話教育、談男女、言愛情，最後則進入了凡人所不及的靈異世界。

在談情說理上，三毛表現出絕頂的聰明及引人入勝的技巧。在談吐處世方面，善於擺出孤拔脫俗的機智及身段，傾倒了無數的眾生。紛紛對她報以慷慨熱烈的掌聲，但也同時愈發顯出嗷嗷待哺的需求，需求三毛不斷供給新鮮的故事，醉人的夢境，及指示脫出現實困境的迷津！

但三毛畢竟祇是一個身軀單薄的女子，她何德何能憑己力滿足眾生的寄望與需求，只得不時發出不近情理的懸空妙論，帶引讀者共遊太虛。

她曾公開演說：男女相愛共處，如果一方覺得累了，不想持續下去，提出了要結束這段感情的要求，另一方應該說，謝謝你給我這段愉快的經驗，不應……。

這是多麼柏拉圖式的木偶對話。除非雙方恰好同時都累了，或者逢場作戲。否則人非草木，遭到戛然而止的感情重擊，怎能處之泰然輕鬆愉快呢？不只凡人做不到，三毛自己也做不到。

然而高談做不到的事，正是維持名作家魅力的要訣。君不見某些喜談男女情愛的婚姻之道的作家，正是個人感情生活及婚姻都出了問題的人，也許正因為遇到挫折，所以談得越起勁。試看七〇年代有位專欄女作家，一再向讀者告白——做個女人真好！她並且說，當她結婚的那天晚上，就感到了後悔，後悔什麼呢？後悔不早點結婚。善哉！如此出奇制勝的囈語，不知羨死了多少曠男怨女。煞風景的是，真相事發，原來自命最幸福的女人，其實正受盡了不幸婚姻的折磨，最後幾乎崩潰！只好抱著吉他，哀唱著要到很遠的地方去……。

是的，到很遠的地方去，是一種解脫，也承續了虛矯文人的傳統，不如意時，即隱入茫茫天涯或人跡罕至的山林。

從瓊瑤到三毛各領十年風騷的現象看來，正反映了中國五千年文化遺毒嚴重侵蝕的社會病態，這種病態社會的基本心態，就是一種根深蒂固的沒落貴族的心態，從官方承襲封建的威權統治一貫由上而下，全面強制灌輸一種麻醉人心的教條信念，那就是信誓旦旦的告訴下一代，我們是炎黃子孫，是龍的傳人，所以為人父母，理當望子成龍成鳳，以期在神州王土上龍飛鳳舞，當上人上之人，進而光宗耀祖嘉惠後代，這種人上人的傳統教育積習，浸淫人心至深，導向典型化的理想模式，則在朝當為聖君賢相，下野則為奇人異士，講婚姻該是門當戶對、郎才（財）女貌，走入江湖也必須俊男美女配對。在武俠小說家筆下的天涯俠侶，男主角必定劍眉星目之型，女主角則為落雁沉魚之姿，各兼備驚人的武功，以拼湊成醉人的神話。總之，五千年文化薰陶下的為人之道，就是不甘於平凡，視平凡為可羞的罪惡。

如今二千萬人共擠在海角孤島，對外受盡國際冷落，居內則受困於僵化的體制，怎麼辦呢！國之大老告訴我們，不要氣餒，我們擁有五千年文化，有過漢唐雄風，我們可以沉緬在昔日天朝的光輝日子裡，忘卻眼前的窘境。只要發揚傳統文化，必能復興中華，揚威世界。此種空洞大調的催眠術，誘導了眾多的順民，把理想升入雲端，來平衡腳陷泥沼的現實，造成了國民的人格分裂。流風所及，蔚成了沒落貴族式的空幻與夢想。幻想有朝一日，出現翻身的奇蹟。

我們可在瓊瑤的小說中，慣常看到如此的劇情；就是貧苦而有氣質的俊男與美女登場，在受盡了迴腸蕩氣的歷練以後，突然柳暗花明的發現，窮小子或酸姑娘，原來是某王公貴人的子女，或者是某董事長、大富翁的繼承者，於是苦盡甘來，破涕為笑。此種天方夜譚的結局，最能滿足牛小妹與豬小弟的白日夢。

三毛與瓊瑤之最大不同處，是她不似瓊瑤在自築的象牙塔裡製造夢，而是以流浪天涯的方式追尋夢，因而也就更具傳奇的吸引力。三毛不只在異鄉流浪，也在本地流浪，不停的流浪，似乎找不到落腳生根的地方。她就以不斷流浪去過萬水千山的姿態，獻身在熱門的傳播媒體舞台上，搬演著千變萬化的角色。

有人認為三毛善於虛偽，但身為舞台上的明星角色，又怎麼能不虛偽，不虛偽何能神通廣大，維持票房？三毛為了滿足親愛觀眾的求新求變，付出了一切，也淘空了自己，最後窮變之極而飄入了通靈之境，已至山窮水盡荒腔走調，也預示了三毛疲憊不堪的走到了滾滾紅塵的終站。

因此，即使三毛不自絕，也會感到她的時代已趨沒落。在解嚴後的台灣歷史重整水平上，龍的神話已在瓦解，代之而起的是面對歷史真相的踏實心態。美麗寶島的開拓先民不是中原貴族，而是天朝的棄民，他們為了避難求生，不惜離鄉背井，冒險犯難的來到被中原貴族所鄙視的化外之地，以篳路藍縷的鬥志，打開一片拓荒的天地，他們出身卑微，但求生的意志異常的堅韌，前仆後繼而屢挫不折，刻苦耐勞的開啟出勤與儉的傳統，這就是台灣人民的真正先祖，凡是認同這塊土地的子民，應將追懷披荊斬棘的先民。我們不應逃避與自卑，反而應引以為榮，因為踏實奮鬥才是打開台灣未來前途的最佳美德。我們不能老是生活在遙遠的天朝美夢裡，正如三毛自己所說：「人在回憶中徘徊，也在裡面撲空。」但願三毛是台灣的最後一位「台北人」。

寫到這裡，不禁黯然，落筆為文並無責備之意，只是在沈重指出，三毛實在是揮別無根年代的祭品。她曾以流浪的青春，孤注一擲的在虛幻的時空上構築動人的空中閣樓，最後也親手將之毀滅！

（原刊載《自立晚報》，1991年2月9日）

政治陰霾下的美術研究

執教於美國堪薩斯大學藝術史系的李鑄晉教授，在《藝術家》雜誌一七三期發表了〈民國以來對中國現代美術史的研究〉大文，針對海峽兩岸八十年來現代美術史方面的研究發展，做了鳥瞰式的概略探討值得重視。

他在文章開頭指出，由於民國以來的八十年間，軍事、政治、社會、經濟及文化上經歷了急劇而複雜的變化，造成現代美術史研究的困難，因此他特別提出三項比較重要的問題來探討。

其一是資料蒐集的問題。

其二是政治的問題。

其三是方法的問題。

這三個重要問題，並非截然分隔，而是具有密切的關連。其中，最具關鍵性的嚴重問題莫過於政治。

蓋資料的搜集，決定於史料發掘的判斷與取捨。而研究的方法又維繫在史料的詮釋與辯證。此兩者都容易受到政治環境的影響，尤其是海峽兩岸從過去到現在，文化建設一直承受著政治掛帥的壓力。

民國成立以來，內爭外患不斷，緊接二次大戰之後的國共內戰，更不因海峽的阻撓而中斷，在強調「革命」的氣壓下，歷史，特別是當代史正受到治政暴力的扭曲與模塑。也就使有心通古鑑今的學者，難以從容於史料之內，沈潛於解釋之中。

就李教授大文所攤開的現代美術史研究的六大階段中，中國大陸的分量與成績，遠勝於台灣。究其原因，除了大陸承接著民初以來的美術發展規模，及官方的主導作用以外，最主要的是美術史的研究享有得其所在的落實環境。

大陸雖然受制於共產主義教條的支配，但到底掌握了實質代表中國的龐大自然與人文資源，經由官方的教育，文化機構的推動，美術史的研究，能落實於土地及人民的生活面，來承接過去並開拓未來。

但台灣則不然，國民政治自撤守台灣以來，執意延續國共內戰的僵局，一直宣稱擁有大陸主權，但實際有效統治的領域僅限於台灣。而台灣在過去三百多年曾經先後受過荷蘭、明鄭、清廷及日本的統治，與民國的銜接，乃在第二次大戰以後才開始。

遺憾的是，在反共戒嚴統治下，政府既無心也無力去包融與消化台灣過去三百多年的歷史，只能加以掩蓋，淡化或粗魯的扭曲，以配合戒嚴體制的需要。為了加強長期統治的合法性，官方刻意標高提倡中原文化的正統意識，以壓抑本土意識及草根性的文化。例如將來自於大陸水墨尊稱為「國畫」，欽定為美術的正統。即令如此，亦礙於戒嚴的政治心態，無能將大陸中原美術的研究帶上正軌。

在現實上，中原美術已喪失了廣大的文化腹地，又基於反共的政治理由，封禁了民初以來

大部分的美術研究成果，特別是三〇年代的理論著述，如此自我截斷，造成了中原美術難以在台灣生根滋長的困境。僅以木刻版畫的部分而言，就因魯迅的理由，而怯於面對歷史從事史料的整理工作。

同時，為了維護非常時期的體制，被封為正統的中原美術，乃成獨尊的權威，進之流為教條化的提倡，一些登上廟堂的「國畫」大師，亦享備受推崇而免受批評的地位。故宮博物院雖擁有傲世的收藏，可惜被嵌進官僚體系之中，未能開誠布公的成為獨立的學術機構，也就難以形成現代化的研究環境。因此，四十年下來，只注意中國美術傳統的部分，未能產生出一部切合時代要求的美術史。

戰後崛起的新生代，為了突破美術傳統教條化的框圍，乃狂熱的追逐西方新潮以求脫離困境，在六〇年代獲得了相當的突破，但介於先入為主的中原意識，導致六〇年代的美術革命，陷入了承繼「正統」的槽溝，並疏於印證生活土地的現實演變，飄浮無根的現代化，最後走上了盲從西潮的隨波逐流之途。

從更大的視界來看，戒嚴統治下的台灣，執政當局所真正關注的乃是政治與經濟這兩股力量，決定性的支配著戰後台灣的發展，教育及文化淪為次要，甚至為政治服務，更遑論學術的研究。更何況，戒嚴統治最怯於面對歷史的真實，許多重大關鍵階段的史料一直被官方凍結，造成台灣地區存在嚴重的歷史認知障礙，在史盲的迷惘下，美術史研究之坎坷與孤落，可想而知。不僅官方的教育及文化機構，未做長遠奠基的打算，也未能提供研究所需要的資料，致使民間本已微弱的研究，必須從田野的調查做起。

總之，台灣地區，在過去反共戒嚴的統治下，不但使美術史的研究陷於停滯不前，連「傳統」與「現代」的觀念認知都成了問題，「傳統」被積壓成定型與僵化的權威，「現代」則成盲從西潮的浮游概念。影響所及，已經在重要的文化機構的展覽作業上，呈現了負面的後果。

一九八六年初，台北市立美術館在蘇瑞屏代館長的掌職下，舉辦了所謂「現代繪畫回顧展」，其展覽構思，竟然倒退到六〇年代的心態，斷然以畫會組織的流水帳來支撐起三〇年的美術現代化發展，並以西方新潮流派演遞的史觀來主導展覽的運作，造成了以偏概全脫離史實，難以切實掌握台灣自六〇年代以還的美術演變脈絡。事實上，畫會組織主導美術運動發展的現象，早在六〇年代就告終結，而仰望西潮流派為馬首是瞻的現代化觀念，更在七〇年代受到嚴厲的質疑。因此，台灣的「現代美術」，勢必重新加以落實本土的界定。

一九八六年底，文建會籌辦「中華民國當代美展」，計畫推出最具代表性的美術家，竟然不從資料的收集，整理與研究著手做起，而倉促的邀請十六位評審委員，在短短的一個下午圈選出爐，並標舉出「美術中國」的五十五位最具代表性的美術家，其草率的行徑，充分暴露了人治至上的濫權作風。

一九八八年，台中省立美術館開館舉辦的「中華民國美術發展史展覽」，及配合官方「擁有大陸主權」的意識來策劃，其堅持包括大陸地區的理念，乃使展覽的範疇超出實際作業的能力與條件之外，致使大陸部分極為殘缺，也連帶影響了台灣本地的系統化整理。其結果是整個展覽呈現了遠非當初籌備小組所能預料的窘態。

由台灣住民血汗錢建立的台灣省立美術館，其奠基的本分工作，就是先把台灣地區的美術加以落實的整理、收藏、研究與展示。但礙於「代表全中國」的政治包袱，驅使官僚掌管的美術館，堅持於非本分及能力所及的大陸領域，而怯於面對份內所能掌握的台灣地區的美術，徒招政治禁忌介入的困擾。如此足以抽樣的反映，在政治陰霾下，台灣美術建史工作的悲哀。也就難怪李鑄晉教授在論及台灣十年來的美術史研究發展，僅能著重民間方面的努力，肯定出有限的成績，他的「研究風氣的成長」的說詞，鼓勵性大於實質性。相對於十年來台

灣美術在創作、展覽及市場的熱絡潛力，美術史的研究，委實顯得難以配稱的寒傖。

嚴格說來，我認為台灣在美術史方面的研究，直到八〇年代後半，才出現起色的徵候，這主要是一批在國內外專攻美術史的後進的參與，才為本土注入了較為專業的活力，石守謙、林保堯、顏娟英、李玉珉、莊素娥、張元茜、賴瑛瑛、白雪蘭、賴香伶、許燕貞、石瑞仁、賴素峰等等，紛紛投入了教育與研究機構之中，默默耕耘。但問題仍然存在，除了不合時宜的文化及教育的法令體制須要改革以相配合外，文化上的解嚴，還有待努力。

一九八八年，台灣的政治解嚴促成了兩岸人民的接觸，實為破天荒之舉，但在文化交流的先頭活動上，仍脫不出政治的陰霾。

有關中共當局對台灣的「統一政策」，筆者在此不予置評，但假若大陸的美術研究及出版機構，仍執意以「台灣為中國的一部分」的政令宣導模式來評估台灣的美術，並因而有心將台灣美術壓縮為中國美術的邊陲或「一小部分」的附屬地位，以達「收編」進現代中國美術史的目的，實為對台灣近四十幾年奮鬥的莫大侮辱，勢將嚴重損及雙方人民的感情，令人不齒！

反過來說，台灣方面亦不該再以刻板的反共政令及教條，去干擾對大陸美術的接觸與認識。

在尋求平衡的觀點下，台灣與大陸的美術交流活動，尚未真正開始。在邁向解凍的年代中，首要的工作就是重整歷史，致力去掃除過去因黨政、政爭、戰爭及國際強權介入等所造成的歷史認知障礙。共同去清闢出一片不受政治污染的純淨空間。果真如此，美術史的研究，才能究天人之際以道古今之變！

（原刊載《藝術家》，1989年11月）

台灣省立美術館開幕舉辦「中華民國美術發展史展覽」

台灣美術一九八八

一九八八年元月一日，董橋先生在中國時報發表了〈國與國魂〉。為我們開啓了遠見：

藝術家、思想家、發明家、工業家才是一國國本之所繫，一國國魂之所在。進入二十世紀，不論中國的帝王將相大臣小吏會給中國政治點染出什麼樣的畫面，但願中國的詩人、藝術家、思想家、發明家、工業家的生平事業，都能影響遍及全中國乃至全世界，從而滋補國本、喚醒國魂。

「國本與國魂」顯示了國人已突破了政治與經濟長期掛帥的格局，拓開了更廣闊的奮鬥視野。在點及國本所繫的精英份子中，將藝術家擺在首位。實足令精緻文化的創造者，深感榮譽之隆與使命之重。

時值邁入充滿變數與希望的解嚴時機，我們有必要對被寄予重望的美術前途，深致關切。但展望未來，必先反省過去。因此筆者特在一九八九年的開始，回顧一九八八年的台灣美術，主要是想透過活動層面來檢視台灣美術發展的體質。希望針對幾項具有代表性的重大活動事件的檢討與糾正，導引出未來努力的方向。

第三屆「現代美術新展望」展

「中華民國現代美術新展望」展，乃是台北市立美術館成立後，最具冒進性的大展，在起步時，似乎沒有經過妥善的規劃，而以一種急就章的方式推出。證諸前蘇代館長不按正規的開館作業背景，是不難想像的。令人不解的是，步上正式新館長就任的階段，仍然蕭規曹隨。以致在第三屆時，累積的弊病乃一舉暴露了出來。

更耐人尋味的是，公然將展覽作業的流弊揭發出來的，竟然是參與評審的陳傳興先生。他在記者訪問及發表的文章中，沈痛的指出面對兩百多件尺寸巨大而理念分歧的作品，竟然在短短的以一個下午內快速評審解決，尤其對大量平面繪畫性作品之忽視與輕率的淘汰，簡直近乎「屠殺」。

他並認為「新展望」的評審，已面臨了類似威尼斯雙年展在第一次大戰左右所遭受的困難與挑戰，他特別引用阿洛威（L.Alloway）對威尼斯雙年展的批評：

藝術批評現在面臨了這些癥結的問題：（Ａ）前所未有的（巨）量（藝術家和作品）（Ｂ）風格的多樣可能性。它們的題材變得難以控制，其界限不再是清楚，其幅度尺寸不再是緊湊的。……知識層面的國際化，削弱了個人批評的權威性，他將無能瞭解或是誤解一旦（上述之各項）超越了他自己的理念範圍。事實上，觀眾是遠超過先前，但是當做結果的共識卻很難獲得。一個資訊和意見的網絡，已經取代了對於那些在先前曾引動早期批評的一致有效之

準則的追求。

陳傳興在他的大文中所搬出的理論及引用阿洛威的觀點，無疑是深具警惕的啓發性。但是用來衡量「新展望」的評審，顯然太過堂皇而近乎抬舉。實際上，「新展望」的認知水準並不類同「威尼斯雙年展」，其潛在弱點也是台灣地區的特產。處在國際藝術演化生態圈的邊緣地帶，實有其短期內難以克服的無力感與無奈。

「新展望」應徵參與的作品之遽現繁複多樣、分歧的現象，以及創作巨型化的傾向，實有其現實的原因。一方面，「新展望」開頭唯新潮是尚的作風，強烈誘導了新生代熱中去反應當代前端而多元化之外來美術創作資訊的衝擊。他方面，則是受到美術館近乎暴發戶似的龐大展覽空間的刺激，似乎沒有提出巨型尺寸的作品，不足以在大空間中展示出分量。

遺憾的是，面對創作類型與體型的急遽擴張，主辦單位的反應措施卻是相當的遲鈍，尤其是競賽大獎的設計及評審制度的運作，與日據時代並無差異。

先從五位評審委員陣容看來，顯示主辦單位著眼於權力均衡及學、資歷的考量。分別從師大、東大、藝專及國立藝術學院等延攬人選以示公平。同時應邀的委員中，有三位是負責院務、系務的主管級人物，另外兩位則是留法的博士。這些頭銜擺出來是夠氣派的。但深入追究，則反映了我們的文化行政機構對專家的認定，有待進一步落實與分際。

院長與系主任是負責教育行政工作的主管，不一定就是權威的專家，但在「官大學問就大」的封建積習下，導致一般人認定了一旦當了系主任或院長者，就是學問成就高人一等的人物。至於博士學位者，固然有其專精，但也有其侷限。專門研究印象派的專家，對印象派以外的領域，不一定懂得比別人多。

另外值得注意的是，五位評審委員，幾乎均爲缺少創作經驗的理論型人物。流行於台灣的看法是，搞理論的人比較客觀，這種看法不無道理，但誰能看出其中亦存在著詭異的一面呢？

王哲雄先生在其〈評第三屆現代美術新展望得獎作品〉一文中，開宗明義的寫道：「藝術在廿一世紀的辭彙裡，已經不是指掛在牆壁上的畫，或是雕在柱座上的雕塑。自從杜象「現成物」（ Ready Made）的藝術觀問世以後，對藝術品的定義，已經擴充到不能再擴充的地步，藝術的表現也達到不能再自由的自由」。

這一段話的語意是否得當，在此姑且不論。但既然以藝術的定義與表現的自由已經擴充到了極限的觀念來體察「新展望」的參選作品，然而在實際的評審工作上卻頑固得可怕。悍然將之框擠到單元化的優劣系統標準下，以短短的時間，快刀斬亂麻式的加以裁決，這是多麼令人震驚的魯莽之舉。

主辦單位設計了非常落伍的「遊戲規則」，評審委員們竟也因陋就簡的「玩」起來了，其評審過程沒有困擾、沒有爭論、沒有「疑難照辦」的警覺與質疑。這到底是認知上有問題呢？還是良知上的脆弱？

僅僅陳傳興一個人看出了問題的嚴重性，而提出了危機的警告，可惜馬後砲已經無力回天，他沒有當機立斷的退席抗議，誠屬不智。須知「但礙於制度的規定，只能妥協地參與決定」，不但喪失了立場，反而成爲「屠殺」的幫凶，這是多麼悲哀的抉擇！

從評審委員事後對得獎作品的評論，看出了他們對作品的評審，著重在創作理念的理解層面。這是透過藝術新潮的知識來掌握評審的慣常現象。問題是僅僅知悉創作的理念，就足以判斷出創作的優劣品質嗎？這一點鮮少受到追究。

依我看來，創作理念的瞭解只是初步，只是知道了「作者想表現什麼？」進一步要深入「用什麼方法表現？」及「表現的結果如何？」後面的問題需要觀察與解析的能力，看出作者對材質的選擇動機，駕馭材質的能力，以及整體造形結構與布局的經營走向。最後的判斷是

，材質的選擇是否適當而準確，技巧的火候是否高度發揮了材質的特性與機能。整體經營的結果，是否顯出了值得肯定的意義，或者說是否展示出了近乎精確與完美的空間架構。

進入解析與評價的層面，涉及了專業的觀察敏感度及判斷的精確度。同時對「意義」的肯定及造形空間經營的評價，所根據的標準與道理，也須有說服性的交代。

透過上述評審的要求，來觀察風格種類令人眼花撩亂的「新展望」作品，實令人對評審委員所面對的龐雜課題捏一把冷汗，因為這裡充滿了比較研究上困難。但他們竟然以「屠殺」的方法硬幹了！

陳傳興從「新展望」作品所呈現的「分歧語言」與巨大尺寸的偏好，看出「暴力」和「不安」隱然成為一種內在共同精神取向。蔣勳則感嘆看不到特別令人感動與景仰的藝術，並認為傳統性的繪畫和雕塑都不多見了，代之而起的是對各種新媒體素材的實驗。

上述的觀感，點出了台灣美術對外來新潮的反應，已經進入了轉型的危機。大量先進國家的前衛藝術潮流，經由印刷資訊及展覽呈現分歧並進的洶湧注入，激起了另一次求新求變的浪濤，攪亂了既有的批評法則。無論是直接仿冒也好，加工改造也罷，或者是真正起於自發性的突破，都構成了空前未有的光怪陸離景觀，但主辦單位及評審委員，卻執意以老朽的方法與獨斷的品味加以應變。怎麼能夠「展望」出「新」遠景呢？

如果市立美術館再因循苟且，組織編制及展覽作業不力求脫胎換骨，我敢斷言，「新展望」展將淪為趕熱鬧的「台灣春季沙龍」。

對新生代的創作獎勵，絕對必要繼續下去的。為今後計，我建議主辦單位成立專案研究小組，開誠布公的徹底檢討與研擬，假若不能規劃出具有公信基礎的展覽作業法則。即使推出更多的獎金，也將流於「大家樂」的調調。

墨與彩的時代性── 現代水墨畫展

「現代水墨畫展」是市立美術館有心將水墨視為民族藝術來發揚，所推動一系列展覽的第三梯次。前兩次依序為「國際水墨畫展」及「抽象水墨大展」。

其間，「抽象水墨大展」的題目及展出內容引起了激烈的爭議。管執中先生及張建富先生甚至公開為文加以抨擊。管執中在其〈真理的定形、真形的曲影── 中華民國水墨抽象畫展〉的批判一文中，道出了他的觀展印象：「……進入會場目之所視，不是一堆凌亂雜蕪、支離破碎的形式，就是一片虛無死寂的頑空，再不就是為求貌似抽象而給扭曲了的物象。凡此種種，實無異於扼殺藝術的一刀兩刃，不但戕害了中國水墨畫的真精神，也醜化了抽象畫的真形象……」。

他並指名道姓，抨擊八位一向排斥抽象藝術而以正統自居的水墨畫家，竟也受邀來「隨興之所至信手揮灑」，實有自欺欺人之嫌。

接著張建富亦在其〈狹窄曖昧的創作語彙── 從水墨抽象的義理及現象思索評市立美術館的水墨抽象展〉一文中，提出了精闢的批評。他的大意是，「水墨抽象」似乎是「五月」、「東方」時代才被中國人喊出來的，由於當時時空機緣下的侷限及本身之心雄力拙，導致「水墨抽象」以偏蓋全，把中國藝術傳統和現代藝術樣項，侷限於山水意象的文人情思，忽略了豐富的中華文化整理之不可任意切割和現代藝術的多元性格。由此，張建富認為：「東方畫會理性簡約和五月畫會的山水遐思」，可說是水墨抽象的當下定義，而這種藝術性格，因其本身原始界定之不完整，故無法對後來產生明確的語意支配力量。

基於以上的結果，使他對「抽象水墨大展」的印象是：「……比賽性的徵件與拉雜的邀請，展出方式本身即缺之落實的學術態度，應景、玩票、名利心態皆為必然尾隨而來之事…」。

筆者在此重提管執中與張建富的尖銳批評，意在提醒前年大展所潛在的問題，依然以不同

的方式重現於去年。那就是展覽題目語意之曖昧及展覽策劃之不切實際。

「墨與彩的時代性」是語意抽象層次甚高的題目，在詮釋上有很大的彈性，因此展覽的作業上如不能明確的規定及可行的範疇，定會滋生糾紛與困擾。

沈以正先生在第十八期館刊所發表的〈由墨與彩的時代性——現代水墨展，論水墨畫發展的必然性〉，似乎在暗示館方的立場：

台北市立美術館開館以來，辦了國際水墨展及抽象水墨畫，而今年更提出了「墨與彩的時代性」，闡揚彩墨繪畫在現階段發展的重要性，以喚醒國人，共同致力於新繪畫的研究⋯⋯

但如何經由「彩墨繪畫」的闡揚，將傳統導向現代，仍難以在沈文中疏理出具體而明確的概念。他強調：「墨與彩，內容涵蓋了物性的外表與本質，以彩來描寫目光所視及的表相，以墨的蘊藉和變化來詮釋宇宙的變化與道行」。

這一段行文之抽象程度，實有其外人難以窺悉的玄奧。落實到館方訂出的標準，則為「以紙、墨、彩為媒材，平面創作為主，鼓勵創新風格作品。

這些規定的字眼看似簡單明瞭，但在多元化的今天，就變得不單純了。「紙」與「墨」的界說與選擇，已今非昔比。「平面創作為主」似並不拒絕非平面的創作。至於「創新」更是見仁見智，往往取決於評審委員的大腦構造。

難怪乎造成了參展作品之新舊雜陳、形式多端，仿古、臨摹有之，寫意、抽象有之，立體造形及壓克力彩墨有之，甚至還出現了拼貼藝術。以致又引發了「傳統」與「現代」的評審爭執。

擺開動聽的宗旨不談，一系列力圖開拓新境界的水墨大展，似乎有著隨勢所趨的傾向。在前蘇代館長時期，一連串的推出以「新」、「現代」、「抽象」、「前衛」等名頭掛帥的大型設獎展覽，標榜出走在時代前端的假象，的確造成聳動一時的氣勢。以「國」字招牌的水墨畫，豈能自甘落後，尤其以水墨畫起家的館長上台以後，如不力圖振作，豈不忘本？因此「鼓勵創新」的水墨畫系列大展的推出，是大家樂觀其成的。只是神州意識積習已深的水墨畫，刻意切入西潮領銜的現代化大勢中，難免方寸大亂，不克自持。

現代乎？傳統乎？業已爭論了幾十年，與其全然歸咎美術館的作業，不如徹底檢討中原水墨畫系移入台灣的歷史命運。一個孕育於大陸性文化區的深厚繪畫傳統，來到了充滿海洋性文化氣象的島嶼，實有其難以調適的困境。

不過只要反省與應變的潛力，能從落實生活土地中樹立前導性的方向，未來仍大有可為。

中國—— 巴黎：早期旅法畫家回顧展

「中國——巴黎」展是市立美術館開館以來，最具歷史使命感的專題展。

這個專題展的主題，界定的時間是在一九一八年至一九六〇年之間。空間則為中國大陸與巴黎。在此時空的交織下，巴黎是國際藝術的大熔爐，為世界各國有志投奔前來的藝術家，提供了自由而富啟發性的環境。在中國則正值民族意識崛起的新文化運動時機。而此風起雲湧的時機之興起，原是中土遭到西方強權與強勢文化挑戰下的反應。因此，以展覽的方式來探討此一時期中國畫家至巴黎所產生的創作成果及其影響，是具有史料整理及史觀透視的意義的。

值得檢討的是，美術館以一年的時間籌備，邀請了兩個協辦人，十七個借展單位，十三位參與協助的人士。結果只能展出林風眠、徐悲鴻、劉海粟、常玉、潘玉良、趙無極、朱德群等七位畫家的九十七件作品（依館公布的數字是林風眠二十二件、徐悲鴻十三件、常玉二十

三件、潘玉良兩件、劉海粟十二件、趙無極十三件、朱德群十二件）。如此分量，在龐大空間與展覽主題的對照下，委實顯得寒傖。

不過我們不能苛求美術館，責任必須由整個時代承擔，海峽兩岸長期隔閡及戒嚴的封鎖，已使台灣對大陸民初美術的研究，困難重重。在此逆境下，能夠張羅到九十七件原作，已屬難能可貴。特別是林風眠的作品，最具分量，其中，有幾件堪稱精品，是台灣地區從未展示過的。

雖然目前尚難對「中國——巴黎」展寄予高度的學術性要求，但整個說來，展覽作業仍然具有值得肯定的成績。最可觀的是呈現在館方編輯出版的《早期旅法畫家回顧展專輯》。這本專輯在內容整理及編排方面，頗費功夫，文字部分中英對照，並編出具有參考價值的對照年表。對七位畫家生平的介紹簡單而扼要，尤其作品圖片的說明相當週到。列在前面的三篇探討性文字亦具可讀性，分別由李鑄晉、梅漢唐（A. H. Van der Meyden）、張元茜執筆。三篇文章對民初年代的中國與巴黎的美術環境，均提供了特殊角度的觀察，並探索及一些過去在台北似未曾論及的領域。

綜讀三篇大文之後，我在此特別提出對梅漢唐文章的個人感想與管見。

以一個外國漢學家的身份，他對早期中國畫家與巴黎畫派（1910～1950）的接觸，表現出相當的洞察力，有關徐悲鴻在巴黎的經驗，更具獨到的討論。但最後的評價，我無法同意，這不純是學理上的問題，而是文化立場與觀察角度的問題。

梅漢唐對徐悲鴻有如下的評語：

十年留歐，他成為法國古典藝術的二十世紀代表。如果他繼續留在法國，一定不會有任何成就。正如英國漢學家克拉克（John Clark）在其文〈中國畫中的一些現代化問題〉（載於倫敦之Oriental Art雜誌，1986秋）中所述：「徐悲鴻和吳作人只是二流畫家；但他們卻形成了一個足以影響全中國的繪畫王朝」，在歐美各國，藝術家只因其才華而得到肯定，而非因其社會或政治的關係良好……。

上述一段話，十足顯示了依據西方美術發展史的評價所導致的偏差。實際上，西方史觀下的標準，並不全然適用於中土。「如果他繼續留在法國」，這個假設既無必要，也無意義。最大的關鍵，是徐悲鴻回到了自己的國家，去面對大傳統的改革重任。他在巴黎之事師達仰及傾心古典藝術，或可說是個人偶然的機遇。但更大的必然原因，該從中土的大環境去思索。

成長在民初那種迫切尋求改革傳統積弊的良方的時代趨勢下，以及往後中國處在強敵壓境的生存奮鬥下，徐悲鴻之欣賞達仰、林布蘭與盧本斯，是有其時代性的原因。蓋西方的古典藝術中，含有改革中國繪畫所必要的因素，也提供了介入社會反映現實的方法。寫到這裡，觸及到一個前提，那就是西方美術流派觀念，移入中土所產生的影響後果，應該由中土的史觀來評價。在此觀點下，西方美術流派的新舊序列，是沒有什麼意義。

徐悲鴻之引渡西方的寫實主義，旨在給予久已脫離現實的中國繪畫，注入寫生求實的活力，以恢復中國美術與社會環境的互動關係。在中國近代美術史上，那代表一個特殊的階段性使命。他的影響力，主要是移入一套切實可行的訓練方法，帶進教育層面迅速發揮作用的結果。將他的名望與地位歸之於社會與政治的關係良好，委實有失公平。

要論徐悲鴻個人的創作成就，大可從他的水墨畫去著眼。值得注意的是，從中國水墨畫的領域來看，徐悲鴻乃是民初最具前衛眼光的畫家。他雖然輕視西方的馬諦斯、布拉克與莫迪利亞尼，但卻重視中土的齊白石、傅抱石、黃賓虹與李可染。許多三〇年代最具創發性的水墨畫家，幾乎都受到徐悲鴻的賞識、禮遇甚至提攜。此看似矛盾的有趣對照，正應證了史觀

的歧異所導致的評價分殊。

同樣是留學巴黎，但從徐悲鴻到趙無極是有區別的，主要不在於時序的先後，而是文化意識與創作的心態。基本上，徐悲鴻是一個中國畫家，有心留在自己的國家扮演繼往開來的角色。趙無極則一意想成為一個法國的畫家，決心留在巴黎以從潮流與環境的適應中，爭得一席之地。對兩者的成就評價不能全然擺在西方現代化的尺度上去衡量。

只有從歷史的觀點去透視「中國——巴黎」展，才能拓開眼界，為民初的畫家安置在適當的時空定位。

張大千紀念展

去年五月十六日，是已故水墨畫家張大千先生的九十冥壽。故宮與史博館分別舉辦了頗具規模的張大千遺作展。

故宮博物館展出二十五件原作及二十三件敦煌摹本，其中最壯觀的是一九六八年完成的〈長江萬里圖〉。

歷史博物館則展出一百二十件作品。其中較具分量的是工筆鉅作〈六會圖〉及最後的巨幅大作〈廬山圖〉。為了擴大紀念展的意義，史博館特地同時安排了學術研究會，邀請七位專家——李鑄晉、傅申、王方宇、莊申、李霖燦、劉文潭、姜一涵、蘇瑩輝及鶴田武良等分別在研討會上宣讀論文。另外還有一位史博館的助理研究員，在報上發表了一系列肯定張大千的專文。誠為一九八八年五月中，台北最引人注目的藝壇盛事。

張大千生前藝海騰達，多采多姿。不但經歷了兩個朝代，也跨過了兩個世紀。

在中國，他走過大江南北，遍遊名山大川，寫下萬水千山與雲林氣象。在創作心路歷程裡，不但深入窺探傳統的奧秘，亦曾遠至西北的敦煌，摹研古典的壁畫。及至大陸變色，而遊走天涯，足跡遍及歐、亞及南北美洲。其豐富的時空歷練及傳統涉獵之廣，堪稱所謂「讀萬卷書、行萬里路」的典型大師。

有關張大千的討論文字，累積至今，已甚可觀。在我的印象中，較具水準的是李鑄晉在一九八三年發表的〈張大千在現代中國畫的地位〉。這是一篇概論性質的文字，但大體上對張大千創作歷程及歷史背景有脈絡疏理的探討。在最後的評價上，亦提出具有見地的看法。

此次史博館紀念展所引生的討論文字，亦不乏專業性的佳作。美中不足的是，有些立論浮現了趨附官方的御用色彩。

自從張大千倦遊歸來，定居台灣以後，備受當道的禮遇與推崇，不但名動公卿巨賈，大眾傳播機構亦爭相呼擁，加上大師廣交的豪情及處世的達練，自有其不同凡響的排場與架勢。其聚積的聲望之隆及地位之高，放眼台灣藝壇，無人能出其右。久之，張大千被捧成了高入雲端的超級偶像。衍生了動人而溢美的歌頌，從「南張北溥」開始，邁進「五百年來一大千」，再越「墨染河嶽筆驚天」，直登「宇宙難容一大千」等等，匯成了張大千神話，無可避免的流出似是而非的論調。

其一是張大千會見畢卡索的問題。

其二是有關張大千仿造假畫的問題。

一九五六年，張大千在法國會晤了畢卡索，被台灣報章雜誌認為是當年國際藝壇的一大盛事。實為誇大而離譜的哄抬。從〈東西兩大宗匠的會面〉這個大標題冒現並一再被渲染以後，已經塑造出深入人心的印象——張大千與畢卡索互因慕名而演成歷史性的會晤。

究其真相並非如此。當年張大千在巴黎市政廳的畫展，談不上轟動，也無畢卡索光臨的影子。他們之會面，根本不是在巴黎，而是在法國南部坎城附近的尼斯港。為什麼在威尼斯呢？原因是張大千單方面仰慕畢卡索的大名，不惜苦苦追蹤求見的結果。其委屈與受氣的過程

，不必到巴黎、坎城及尼斯求證，僅在謝家孝先生所著的《張大千的世界》，就有坦然的披露。

兩人好不容易在畢卡索別墅見面，沒有高談闊論，更無思想激盪，只是像天真小孩般的各戴畢卡索所製的面具，相互嬉戲，並做簡單的交談然後互贈速成的作品而已。這段往事之所以會在五○年代成為台灣的文化大新聞，基本上乃是處在當時自卑與崇洋的低迷情境下的過度反應。延至時移勢遷的今日，如果還在重彈此調，那就未免太不識時務了。

說穿了，會晤畢卡索之事，在張大千充滿光彩的一生中，乃是不光彩的小插曲而已，根本不足討論。我們應該這樣想，即使張大千求見畢卡索而碰了閉門羹，亦不影響張大千的創作評價及在中國畫史上的地位。

至於有關張大千的偽畫問題，多少年來一直充滿著自圓其說的詭辯與強辯。遠在五○年代末至六○年初，以具時代批判精神著稱的《文星雜誌》裡，就出現了這麼一段話：

> 我國古人之製作假畫，以米南宮的傳聞最多，刑警總隊不能鑑定他們偽造文裡的罪證，法院亦不為他們偽造而定罪，他們憑一己之智慧與技巧，騙取古董商人與富有的收藏家。張先生（指張大千）用這種錢來扶植美術事業，救助窮困的友人，搜求古人的真蹟……。

在我國，作假畫無損於一個藝人的嚴肅，而是一種風雅的遊戲而已。（參閱第十八期文星雜誌）

時至今天，這種狡辯的論調還在蔓延，還在曲予優容。即使一九八四年，史博館舉辦「海外珍藏八大、石濤書畫展」中，出現了一幅張大千高價售出的偽畫——〈松下高士圖〉，也無人公開提出指責，反而在字裡行間，流露出讚嘆的口氣，似乎每一高明仿作之出現，就愈增高大師天才的身價，就越增添大師畫法無邊的魅力。

仿摹古人之畫以探傳統之秘是一回事。

以假亂真而出售圖利又是一回事。

無論如何，張大千造假偽畫流入市面，甚至混進中外美術館中，實為不可原諒的惡行，其遺染後代，嚴重損及中國水墨畫在國際市場的威信，決非任何辯詞所能粉飾。

人非聖賢，熟能無過。對一代大師溢美與飾非的立論，經過時間的考驗，終將成為歷史天平上的負面承擔。

高雄港的「新自由男神」問題

去年六月一日，中國時報宣布了一條醒目的藝文新聞——第一位俄裔名畫家將訪華，副標題則是：六月三日起，恩斯特·倪茲維斯尼將在全省巡迴展出，國內畫壇又添一盛事。

果然隔天中時、聯合、民生等大報，均以頭條新聞共襄盛舉。在報導中，不約而同的冒出了〈新自由男神〉——這位俄國的藝術家將為高雄塑造一座與紐約自由神像比美的新神像。這就鮮了，敏感的人士馬上嗅出了玄機——高雄市長蘇大頭又要大搞藝術秀了。鑑於過去搞「千人美展」、「萬人壁畫」的記憶猶新，這一次噱頭之不同凡響，是可以想像的。接下去蘇南成鼎力推舉的俄國佬的「傑作」有了進一步的消息，預計與紐約自由神像同等高大，並將花費五億左右的台灣人民血汗錢。正如各大報被蘇南成催眠所導出的新聞字眼——「為我們帶來了珍貴的禮物」。

問題是這個昂貴、巨型而具港都標誌性的大雕像，竟然事先毫無民意徵候，也無任何研議的基礎，就突然空降而至，顯然其中潛在著耐人尋味的內幕。

獨具隻眼的《新新聞》週刊不久就將其來龍去脈揭發出來。原來〈新自由男神〉之出現，

是蘇南成與倪茲維斯尼私誼醞釀出的產物。試看《新新聞》的一段報導：

倪氏和蘇南成的私交深厚，從七十三年自由日大會認識後，彼此都留下「深刻的」印象。倪氏稱蘇南成是「一個非常不平凡的人物」，蘇南成也稱倪氏的「國際地位比索忍尼辛高」……。

七十六年三月、四月間，倪氏的經紀人艾塞克‧杜芮來台，帶來了〈新自由男神〉的畫稿去看蘇南成，並轉達了倪氏希望替高雄市塑造一尊「神像」的意願。

蘇南成看了倪氏的畫稿後，表示「很喜歡」，並告知杜芮將在六月初赴美拜訪倪氏。

六月初，蘇南成如約到紐約探訪倪氏，受到了極為豪華隆重的歡迎，受寵若驚之餘，蘇南成盛情邀請倪氏來台訪問。於是一場由政治特權所導演的藝術大秀就告登場。蘇南成動用了所能動用的黨政及民間的力量，大舉為倪氏的藝術捧場，不但請出了總統、文建會、世盟會及亞盟總會全力為倪氏包裝，運輸作品、印製精美畫冊、開記者招待會、籌畫巡迴展、拜會黨政要員及晉見李登輝總統。如此挾權勢之威推動出了強勢文宣，似乎演成〈新自由男神〉即將泰山壓頂的態勢。

然而台灣在野的文化輿論也非省油之燈，〈新自由男神〉的模型與圖片大量曝光以後，馬上引起了強烈的反彈與質疑，新聞標題也接連冒出了問號──俄國味太重了。從頭形、表情與鼓起的肌肉，均充滿了俄國革命的氣息。甚至手上所執的雷射火炬，都令人想起蘇維埃革命的鐮刀。處在反共教育宣傳四十年的環境裡，上述敏感是不足為怪的。

事實上，不管如何強調投奔自由的志節，倪茲維斯尼的藝術，仍然脫不出俄共革命所模塑的格式。自從一九一八年蘇共當局在列寧的授意下，發佈了關於紀念碑宣傳計畫的命令之後，蘇俄藝術家的創作力乃被導向於歌頌共產主義理想及個人崇拜的方向，致力塑繪具有公眾號力的巨型創作，於是紀念碑式的藝術，乃成為俄國藝術家的專長。我們從倪氏畫冊上所呈現的作品，就可一目了然。

不過就事論事，從藝術的觀點看，倪氏的〈新自由男神〉是否適合屹立高雄港呢？依我看來，答案是否定的，這不只是不合國人的文化品味，在造形上說來，也不高明。

美國著名作家沙利斯布利（H. Salishury）曾談及倪氏：「倪氏是一位飽嚐蘇維埃專利文化冷酷的待遇，而又享有西方國家所賦予雕塑家高度自由的偉大藝術家；他在兩極對立的環境洗禮下，吐露出他對這個充滿矛盾時代的心聲」。

這一段話，在某種意義上，剛好是〈新自由男神〉的最佳寫照。綜觀〈新自由男神〉的整體造形結構，下半部乃是自由世界流行的幾何抽象理念的延伸。上半部則是社會寫實主義的典型塑像。兩者生硬的接在一起，顯得異常的唐突，令人有不倫不類之感。難怪楊英風認為「政治氣味太濃了」，李再鈐則認為「很恐怖」，指蘇南成弄了個「怪人」來台灣。

再從「意義」層面來說，紀念碑式的「神像」之建立，一般說來，是基於銘誌重大歷史事件以激發大眾的心志。當年法國贈予美國一座自由神像，乃是祝賀美國獨立戰爭的勝利，並鼓舞美國人民爭取自由的鬥志。如今欲在高雄樹立〈新自由男神〉，是基於什麼理由？難道是為紀念高雄曾經發生爭取自由的重大事件？

蘇大頭的大腦裡到底打什麼念頭，令人高深莫測。但無論如何，將藝術當做個人政治籌碼來操作，應該予以嚴厲的譴責！

「文建會」邁向「文化部」

當行政院政策決定增設文化部以後，文建會之升格已成必然之勢，正值大家期待全國最高文化建設機構重整新局之際，文建會突然易長，由郭為藩取代陳奇祿走馬上任。如此臨陣換將，到底基於何種權力的布局，外界無從捉摸。所關心的只是文建會進向文化部以後，如何

真正提升與發揮主導全國文化建設的角色功能。

查文建會之成立，本就先天不足。究其原因，應遠溯一九八〇年國建會之時，參與國是建言的作家、學人與藝術工作者，深感整個國家文化的政策，存在著消極性、教條性，以及脫離社會現實的積弊，企盼政府能振弊起衰。為此，國建會文化組三十位專家聯合簽署一項提案，呈交行政院孫運璿院長，力促政府鄭重考慮設置強有力的文化部，以負起文化建設的執行工作，下設諮詢委員會，聘請專家學者做審核、督促的工作。但行政院卻表示短期間無法達成，只能依照經建會的編制，籌設一個諮詢性質的「文化建設委員會」。

從上述緣由，可以看出「文建會」實為執政黨執意固守戒嚴體制而又不得不虛應在野輿論壓力的一種權宜措施。加上主掌文建會的陳奇祿，為人溫文敦厚。致使文建會成立以來，歷經曲折坷坎，走的是一條委曲而又想負重的道路。雖曾費盡心思，渴望有所做為，然始終無法成為強勢的部會。

如今郭為藩上台，暢談未來的計畫與抱負，強調不再演「默劇」，以勇往直前，讓社會大眾瞭解文建會的做為。但依我看來，要診斷文建會以至將來文化部的潛在問題，必須從整個國家政治體制著眼。在四十年的戒嚴統治下，所謂文化建設，長期以來一直居於附屬的御用角色。執政當局向來把文化事業當做戒嚴政策的宣導工具。根本無意讓文化事業積極、獨立而自由的發展，也就始終提不出一套長遠可行的文化建設方針。

因此，未來文建會能否真正脫胎換骨，關鍵在於執政黨回歸民主憲政的承諾到底有多大的誠意。以及在野的文化輿論的力量能否發揮足夠的督促作用。以使得文化部在未來的權力機構重整中，取得內閣組織中應有的重要地位。

在此歷史性的關鍵時機中，新立委的迫切工作，是堅守立場、擬定計畫、據理力爭。能在職掌調整及國家資源的分配上，為未來的文化部爭取到一定的分量。否則將重陷有志難伸的困境。

「達達── 永遠的前衛」大展

「達達─永遠的前衛」展，是立市美術館號稱花費最多、資料最豐、策劃最下功夫的專題展。遠在展覽前的兩個月就散發消息，在傳播媒體上開始宣傳的暖身運動。在執導愈演愈烈的氣勢下，六月十一日隆重開幕，場面果然「非常不凡」。

當場有人在神聖的藝術殿堂上「急」出了抗議性的糞便。

有一位過氣的老政客突然光臨，居然攪亂了開幕禮的氣氛。

做為開幕儀式之一的室內表演節目，以莫名其妙的念頭，糊里糊塗的演出。

當然，整個大展所費的苦心及呈現的規模，還是不能抹殺的。這次展覽主要是透過美國愛荷華大學達達美術檔案中心的協助，向全球卅個收藏達達藝術品的美術館及私人收藏家，商借得展品共達三百餘件，不只包括視覺作品，還有當年的海報、雜誌、筆記等文獻資料，並配備完整的達達年表。展示規畫則依照年表序列，分成蘇黎世、德國柏林、漢諾威、科隆、荷蘭、比利時、中歐、蘇俄、紐約以至巴黎等單位的達達。另外還包括六〇年代在美國紐約及德國科隆等地發起的弗拉克斯運動。

為了應付此國際性規模的展覽，館方投下了六百萬鉅款，動員了大批人力、物力，還請來了一批外國的達達專家來助陣，並同時大手筆的印出海報、專刊、研究論文以及厚達三百多頁的專書。除此以外，宣傳作業更是使出渾身解數，召引了各大報雜誌投下了大量的篇幅資源來共襄盛舉。

結果呢？搞得絕大多數的進場觀眾一頭霧水。繼之責備與譏諷紛至沓來。某報記者更率然指出，「達達」展難道只為少數的「社會精英」服務？事實上，即使這「少數精英」，是否

真正有會心的領悟，都成問題。

翻遍所有「達達國際研討會」的論文抽印本，坦白說，我仍然無法確立一個認知概念——什麼是「達達」？反而得到一種印象，那就是達達藝術家及理論家們，似乎在強調出一種不斷質疑與可塑的精神狀態，而不願意停下來做一個總結的反省。如此一來，任何肯定性的言論，都將可能面臨立即被懷疑與推翻的命運。又何來「達達」的定義與界說？也許「達達」是什麼？根本就是難以成立的前提。

在歷史的透視下，儘管有些達達主義者不願承認，「達達」運動緣起於一場大戰的刺激。一再宣稱「達達」的意識早在大戰以前即已醞釀。但是第一次大戰的殘酷打擊，促使達達主義者以極端叛逆的心態去推展運動，已無疑問。他們反抗西方傳統文化系統中的一切價值信條，宣稱唯有徹底否定與掃蕩既有的一切，才能期待新文化創造的奇蹟。

然而現實的發展卻是極端的諷刺，當掃蕩了一切舊有的一切理想信念以後，歐洲的確出現了奇蹟——異軍突起共產革命與法西斯主義，然後再度把歐洲以至整個世界帶進了另一場更可怕的戰火屠殺。面對當頭棒喝，達達主義者只得發出了另一種質疑——也許這個世界根本就不可能會出現最理想、最進步、最具人道關懷的文化奇蹟。

不過西方文明科技化及理性制度化的危機，卻提供了「達達」不斷演繹發展的生存空間，達達主義者強調自然性及偶然性的重要，在某種意義上，被視為藝術模式化與邏輯思維化的解毒劑。只是以否定與懷疑出發的「達達」運動，是否能為西方的文化藝術揭櫫了具有前瞻希望的選擇契機呢？答案仍然是個未知數。

如今「達達」登陸了台北，逼近眼前的問題是，這個曾經不斷以褻瀆神聖的破壞行為以求建立新奇蹟的藝術運動，經由大展帶給我們什麼樣的影響與啟示呢？處於弱勢文化地區，似乎起不了什麼積極的作用。

從種種作業迹象，暴露出美術館的認知能力難以負荷「達達」的壓境。除了有關「台灣達達」部分的拼湊性膚淺展示以外，由十位國內外學者提出論文為主導的「達達國際研討會」的設計構想，也嫌心虛而牽強。基本上，台灣根本就缺少「達達」的研究環境，也無研究「達達」的專家，又如何與洋專家共聚一堂舉行「國際研討會」？因此，台上的我方主持人，擅自主張與會人士只能針對論文的狹義範圍提出問題來討論，實為獨斷的裁決。這種裁決，無疑封殺了由本土文化立場提出不同角度思考的可能。

雷諾・魯茂德在他提出的論文裡明文表示：

現在達達作品有幸來到亞洲展覽，而且目前來到了台北，我們應該把握這個嶄新的機會，跳出以歐洲為中心的觀點，跳出有關達達的幻象，重新來省視它的精神，重新來思索一些問題。

令人遺憾的是，當有人「跳出以歐洲為中心的觀點」提出問題時，卻遭到台上、台下台北人的抵制與干擾。這種啼笑皆非的現象不是突然的。

長期以來，我們每當面對外來優勢文化的壓境，就往往魂不守舍，忘了我們是什麼人，生活在什麼土地。「達達」大展既然在台灣舉行，則經由時空觀念的調整，關注到這個緣起於第一次大戰的藝術革命運動與八〇年台灣文化社會的關係，並從中思考問題，乃為極合理的現象。捨切實的問題不談，一意鑽進「達達」的牛角尖，除了觀念的搬弄與言不及義的爭論以外，還能有什麼呢？

台灣省立美術館開館及其問題

經過整整四年的籌建，建地達九千六百三十坪的台灣省立美術館，終於在六月二十六日隆重開館了。來自各縣市的文化名流、美術家及國際友人擁擠在高闊的廳堂上，共祝盛典。省主席及中外貴賓的致詞，透過麥克風播放，攙雜著低沈的來賓交談聲，迴盪在令人仰之彌高的樑柱之間。洋溢出這個花費十億左右新台幣所建構的硬體空間，是何等的氣派！

但是財大氣粗的巨型硬體，卻經不住專業運作的考驗，開館所遭遇的困難及暴露的缺失，隔日就成為各方抨擊的話題。特別是「國際美術名作展」部份的嚴格作業要求，及隨名作而至的外國專家的尖銳批判下，我們的外型體積引以為傲的美術館，無論硬體與軟體都出了問題。

硬體部分，被評為設計錯誤得可怕——幾乎百分之五十的空間浪費——連帶也消耗了大量沒有必要的能源及保養經費。

軟體部分，則是藝術品的維護與展覽的作業，缺乏專業的水準，不夠資格展出古典的名作。管理上也存在著令人擔憂的缺陷。

有關內容，報章雜誌已有深入的報導，在此不必贅述。令筆者頗為納悶不解的是，前有台北市立美術館的前車之鑑，後有籌備期間集思廣益的先期作業，怎麼會在四年後，再出現那麼多早已被討論與提醒過的紕漏與錯誤呢？

這些匪夷所思的現象所潛在的問題，絕不是美術館籌備處所能全部承擔，而是整個政治與社會環境積弊的後遺症。一個令人震驚的事實是，遠在一九八四年，負責籌備規劃的省教育廳及美術館籌備處，曾特地舉行了全省分區座談會，邀請南北文化藝術界人士舉行座談，以廣納建言，彙集參考資料，沒想到這些經由上述可觀的作業所擬成的工作計畫報告，呈上去以後，竟然一直沒有下文，非常不幸的應驗了筆者在四年前所提出的警告：

主管機構的「籌備簡介」、「座談會手冊」，及分區座談的舉行，是否會流入紙上作業的表演，如果不幸是的話，那將再度糟蹋美術館軟體工程的寶貴資源。

當省立美術館開館作業逐漸暴露問題之際，做為枱面人物的館長，備受攻擊與指責。究其真相，除了人為的因素以外，還隱藏著先天幾許的無奈！

省政當局派遣了一位館長，卻交給他一座巨大而難以更改錯誤設計的硬體工程（籌備主任正式上任之時，美術館的硬體建築設計案已定案），也賦予一套僵硬而不合理的人事任用法規，注定了美術館面臨了設備不足、人才不專的困境。

今硬體與軟體的沉重問題，壓在劉館長的雙肩，往後推動館務的艱辛可想而知，但既然在位，就得勇於承擔，一步一步的設法克服。路是人走出來的，要能察納雅言，借重真正的專家參與，並依照原則向當局據理力爭，以使館務漸入合理的制度化，仍有走出陰霾的希望。

一九八八年已經過去了。這一年是台灣歷史上最具轉型契機的年分。

戒嚴的解除及強人的逝去，使衝開既有體制的步伐呈脫韁之勢邁出，無論政治、經濟、農業、工運、環保、教育等等都湧現了突破性的言論與姿態，社會脫序現象的發生，乃是長期戒嚴統治過度壓抑下的一種必然反彈。從正面的眼光看來，何嘗不是對安定假象與粉飾太平的一種積極的反動。短短的一年所發生的重大變化，超過了以往的二十年、三十年……。在這期間所暴威的問題，正是我們從戒嚴獨裁過渡到民主開朗大道上所必須面對的考驗。

藝術也不能抽身於這場大考驗之外。

自從我們有文化中心、美術館與文建會以來，我們的文化與美術的建設發展，已伸展到遠比過去更大更複雜的領域，也同時顯現了較為完整的美術發展生態的雛形，讓我們發現到許許多多前所未見的問題與挫折，這些問題與挫折，都不是只憑美術專業的頭腦與方法就能解決。而是必須從整個大環境去診察。

當美術經由研究、整理、典藏、展覽、教育以至推廣等等序列展開，就會更清楚的暴露我

們的美術生態成長關連到政治體制、法制結構、財經制度、教育措施，社會風氣以及文化的價值觀等等的變動。

因此步入解嚴，脫離過去「定於一」的秩序，而遭向分解與重整之時，關心美術前途的人士，也應進一步警覺到美術生態與相關的其他科目之間的互動關係，才能開闊眼界，診察出問題的癥結所在。

透過一九八八年八項重大美術活動事件的檢討，我對負面的批評比正面的肯定爲多，這是也然的，因爲每一項活動事件都像一面鏡子，映照出了我們美術生態有機體所潛在的弊病。唯有勇於揭發並面對這些積弊與病根，才能將美術帶進解嚴的時代。

所謂解嚴的時代精神是什麼呢？絕非只是反抗舊有的獨斷權威而已，最重要的是揭發弊病並勇於承認錯誤。

知恥近乎勇，唯有勇於承認錯誤，才能激發智慧以尋索出推動改革的途徑。

讓我們的美術界，以知恥與改革的信念，邁進西元一九八九年！

（原刊載《藝術家》，1989年1月）

台灣省立美術館開幕典禮一景

台灣省立美術館硬體被評爲設計錯誤得可怕
——幾乎百分之五十的空間浪費。

欣慰與建議

──〈台灣早期西洋美術的發展〉讀後

顏娟英發表在《藝術家》雜誌的〈台灣早期西洋美術的發展〉，業已連載完畢，讀後深覺興奮與欣慰。

興奮的是，有關台灣美術歷史的整理研究，已有新人做專業性的投入。

欣慰的是，顏文中的史料蒐集工作，青出於藍，比前人更為周延。並且對史料的處理，亦顯出受過方法訓諫的穩健水準。

顏文在開頭前言，曾表明討論的重點在於：「台灣的西洋美術如何在美術教育的前提下，由無而有，乃至於成為社會文化的重點」。

由此，作者對日據時代的台灣美術，由點而線而面的發展所相關的教育背景及社會結構，付出了心力，善於運用統計數字來掌握大局。資料的發掘也有新的突破。特別是關於鹽月桃甫的部分，顏文提到鹽月除了任教於中學和高校，也同時長期在台北博愛路（原京町二丁目）的「小塚美術社」二樓的「京町畫塾」，免費教授油畫，受業學生以日本人為主，而這些日籍門生在台展與府展的表現甚為突出等，正是對以往認為鹽月不收門弟且無派系偏袒的說法之有力質疑（註1）。同時，鹽月曾在台展中展出近似抽象風格的作品，亦令人大開眼界。

另外，台展沒列入雕塑項目對東京歸來的黃土水造成了打擊。黃土水還有第一屆台展盛會之時，特別假台北博物館的二樓舉行兩天的個人展，似有互別苗頭之意。這一點，過去似無人道及。

上述兩項資料的突破，看似小事，其實潛在著啓發性。

基於對台灣美術歷史的關注及對顏文的肯定。我想在此表示一些讀後的意見。

顏文在第二章曾言：「一般討論日據時代台灣近代美術的發展，多以一九二七年的第一回台灣美術展覽會為標準，個人則越來越傾向於一九二〇年，台灣留學生黃土水入選帝展為劃時代的指標。此時期的特色之一，是台北師範畢業生相繼前往東京，接受良好的學院美術訓練」。

以上的看法，有其獨到。但反面的現象，亦不容忽視。

既然以黃土水之入選帝展為劃時代的指標，但為何往後的官方大展，沒有設立雕塑的部門？固然此一缺憾不足以否定黃土水率先入選帝展的時代意義，他的個人英雄色彩也的確經由傳播產生了甚大的感染，但實質影響於運動層面上的措施，似乎有限。

大致說來，有關台展之創辦，論者都會顧及時代背景之必然，那就是當時日本殖民統治進入所謂文經拓展期，文人總督上台，教育與文化之推展已成必然趨勢，台展之成立自屬此趨勢下的產品。

然而從已知的資料顯示，台展之創辦，並非官方主動之舉，換言之，並非官方在既定文經政策推行下，水到渠成的產物。實際上是來台熱心推廣美術的日本畫家們，主動向官方建議獲得採納而實施的。因此，台展之成立，有其偶然性因素的催生。石川欽一郎、鹽月桃甫、

鄉原古統、木下靜涯等畫家來台任職與創作之餘，曾積極推展美術運動，並非官方既定政策的計畫。像木下靜涯，更無官方色彩。據林玉山老師面告筆者：「木下靜涯三十多歲來台，本來是要到印度Asenda佛洞遊覽的，但因途中經過台灣之際，隨行友人病倒，木下靜涯留下來照顧他，經費告罄，因而留台，定居淡水以賣畫為主」。

總之，旅居台灣的四位日本畫家，以在野的熱心及當時現有的條件，促成了官方舉辦年度大展，自然呈現了先天上的侷限——遷就在四位發起人的格局之中。

石川欽一郎專攻水彩，鹽月擅長油畫，鄉原與木下則以東洋畫見長。如此一來，似乎就決定了台展只由東、西洋畫平分秋色的局面。

因此，我們可以合理的推測，台展之無雕塑部，是因為當時沒有具分量的日本雕塑家來台的緣故。

至於黃土水，以他當時連續入選帝展的分量，足堪擔當台展的大任。可惜在由日人主導文經的殖民統治環境裡，是不可能讓一位嶄露頭角的本土年輕天才，進入開創性的領導階層的。此種現象顯示了兩個事實：

其一是，黃土水的天才表現，雖然光芒四射，但介於被殖民統治的地位，仍無法進入制度化的美術運動層面上，發揮具體的啟導力。以致島內的雕塑風氣，難以因黃土水的成名而起色，台陽美協崛起時，也無雕塑家在內，一直到陳夏雨、蒲添生留日回來時，才在民間美術運動中，增添了雕塑的項目，而官方大展則一直與雕塑無緣。影響所及，使雕塑在日據時代處於弱勢的地位。

其二是，旅居台灣的日本美術家，實為台灣新美術由無到有，由教育到展覽推廣的啟蒙者與開導者，他們的人格，才能與風度，在美術教化的影響下，跨出了殖民統治的門檻。但也因他們有限的專業見識而劃下了侷限。因此，從教育與展覽的制度運作，來探討日據時代的台灣美術，不只旅台的日本美術家甚為重要，在日本曾經授業予台灣留學生的日本美術家更不能忽視，很值得當做專題研究的題目，史料蒐集及研究的地區也就不應只限於台灣，更應擴大到日本。據悉，台北市立美術館已委託日本京都教育大學的美術評論教授中村義一，負責有關帝展、鮮展（韓國日據時代的官方大展），台展的比較研究論文，值得期待。

另外，顏文中點到「台展」曾在一九三二年起聘請陳進、廖繼春、顏水龍等三位台籍畫家擔任審查委員，三年後全被解聘，並從此取消聘請台籍畫家當「台展」審查委員之舉。其中緣故非常值得推敲。至少有兩個問題值得探討。其一是「台展」當局為什麼會聘請台籍畫家擔任位高望重的審查委員？又根據什麼標準遴選前述三位台籍畫家為審查委員？

另一個問題是三年後又為什麼解聘他們並從此中斷了聘請台籍審查委員之舉？

在有關「台展」內部軟體作業資料甚缺的情況下，只能衡情度理。「台展」既然採行進階式的獎勵制度，則台籍畫家表現出色，經由入選、特選的成績累積，進向審查委員乃是合乎進階邏輯的。更何況到了一九三〇年代，當時台灣第一線的畫家在日、法、台的學歷、畫歷的努力成果，已呈凌駕旅台日本畫家如鹽月之流的態勢。

至於審查委員的聘請標準，筆者曾經請教陳進女士，答案是基於帝展入選的成績，以此標準類推，則廖繼春合適，而顏水龍就另有原因（顏無帝展入選的紀錄），是否由於留法的資歷？

再者，帝展的入選與留法的資歷可以成為進階審查委員的條件的話，那麼「台展」當局又將如何安置陳澄波、李石樵、楊三郎、李梅樹及陳清汾？

至於為什麼突然取消聘任台籍審查委員之舉，就我所知有兩種全然不同的判斷。

第一種說法，也是較普遍的看法，就是基於日本殖民統治當局的歧視與迫害。鑑於日人的驕橫統治心態，及日治下政、經、文、教等不平等的措施，取消台籍審查委員以長期讓日人

1932年報上刊出廖繼春被聘為台展審查員

廖繼春氏受託 為臺展審查員

臺南市高砂町一ノ一一臺南長老教中學圖畫主任廖繼春君（三一）於本月十六日被臺灣教育會臺灣美術展覽會長平塚廣義氏招聘為今秋在臺北開催第六回臺灣美術會審查員。廖君是臺北京公風會展、白日會展、臺展、帝展等。世人都嘱望主任廖繼春君（三一）於在期待將來他是有為青年畫家。廖君對往訪記者說

這回被委託為審查員我覺得責任重大。到底能否完了我的責任、

非常擔心。不論如何我要誠心誠意大々的勉強。我們臺灣關於洋畫的研究還沒脫了幼稚的時期、幸得臺灣人的藝術研究者都抱着遠志苦心研究、此後確信能夠大進步（寫真廖繼春君）

中州豐原人、大正十一年臺北師範畢業、約二年間執豐原公學校教鞭同十三年留學東京美術學校。昭和二年畢業該校、即歸臺在臺南長老教中學奉職。到了今日廖君的作品數回入選東

全然把持官展，是不難想像的。至於為什麼在實施了第三年才突然予以停聘？一般認為關鍵可能是由於台陽美協的成立。

鹽月桃甫在台的嫡傳弟子許武勇先生曾在其〈鹽月桃甫與自由主義思想〉（註2）一文中，提出他的臆測：

為什麼三位台籍審查委員被解聘，當時只是中學生的我當然不知其內幕如何。但鹽月先生當時對我說過台陽展內之台籍畫家批評台展之不對云云。所以我想是為維護官展之面子，不得不解聘屬於台陽展之二台籍西畫部審查委員（東洋畫部之陳進女士可能是受連累的）……

另外，《夏潮》雜誌第一卷第六期也刊載一篇題為〈台陽美協的創立與民族主義——『台灣美術運動史』的商榷〉一文（註3），論及同一問題，其結論是：

日據時代台陽美協這個美術運動，亦由於其先天的民族主義性質，便招致日方的敵視，原來第八屆的三個台籍審查委員至台陽美協創辦後的第九屆便被剔除。此後連府展在內的第八屆中，就不再設有台籍的審查委員。此間更有輿論界指其為「反抗台展（府展）」的責難。此皆因台陽美展本身民族主義之性格使然。

上述臆測與論斷，都基於一個大前提——台陽美協是抗日的，存心與「台展」對抗，引起日方緊張，故斷然封殺了台籍審查委員的聘任。筆者一直對此看法與說法存疑，主要是筆者並不認為「台陽美協」是具有抗日意圖的團體。其理由已在拙著《台灣美術風雲四十年》中加以討論，此處不再贅述。

倒是另一種不同的說法，引起了我的關注。那是楊三郎先生的夫人許玉燕女士親口告訴筆者的，她以目擊者的身分，述說當年的情況：

……一九三四年第八屆「台展」收件時，陳澄波、李石樵、李梅樹、陳清汾及楊三郎等人，不約而同的感到難以接受提出作品受同輩畫家來評審的事實。他們聚集在楊三郎的家，交換意見，對於是否提交作品受審而參展，甚覺猶豫，因此拖延到收件的最後一天，仍未付之交件的行動。終被鹽月察出端倪，認為事態嚴重，乃於當天上午十一時左右趕到楊三郎家，並探出了究竟，對於這些有分量的台籍畫家之猶豫參展的理由，表示「能夠理解」。乃當機立斷，一律讓他們在本屆展覽享有「推薦」（免受審查）展出的待遇。並從此取消聘任台籍

畫家擔任「台展」審查委員。（註4）

　　許女士的憶述，值得進一步查證，也須更充分的資料與證據來支持。她提到有關鹽月所承諾的「推薦展出」，可能只是內部作業上的權宜辦法，而不是表面化的制度更改。查《第八回台灣美術展覽會目錄》，並無推薦名單，倒是特選欄中，共出現了李石樵、陳清汾、陳澄波、楊三郎四人，另外陳澄波與陳清汾還分別獲得了台展賞與朝日賞（註5）。雖然如此，我仍認為許女士的陳述大意，具有相當的可信度。理由如下：

　　一、日本對台灣的殖民統治，雖然處處顯示歧視的作風，唯在美術展覽方面尚稱公允。他們的統治技巧，大概不會粗笨到主動聘請台籍畫家當審查委員而又突然無理取消，以徒增議論與困擾。

　　二、注重輩分，本來就是台灣社會的積習（日本與中國也一樣），特別是日據時代的台灣，更是封建。造成了美術界論輩排名的風氣。而在美術界所謂「輩分」，不是根據宗譜與年紀，而是著重在進入師門的序列，學歷的先後與高低，展覽的入選與特選的資歷等，這些與創作品質沒有必然關係的學、畫歷的累積，強有力的支配著美術家的等級評價。也難免發生難分軒輊的意氣之爭。

　　三、一九三四年在台陽美協成立時，其組織一反當時日本通行的美術團體組織體制。既非委員制也非理事制，更不設立會長。每一個構成分子地位平等，都是會員，每一個會員都需要對畫會的會務及展覽的活動負責。如此不分高下沒有領導頭銜的組織，可能受到「拒展風波」的影響。以避開排名與輩分的心理作業。

　　四、筆者擁有一分石川欽一郎寫給陳澄波的信函影印本，頗具參考價值，其內容譯錄如下：

澄波大兄：

　　你的來信所說的詳情，我已拜讀。

　　大兄勤於作畫身體健康，實在可賀。希望你再接再厲，蓋藝術是一生至死都須持續不斷研究的。

　　有關審查員的問題，實在非常的困難，若廖君（筆者按即指廖繼春）與你相比較，我是屬意你的。惟你經常到上海，因而疏遠了與台灣的關係。至於其他的候補者，我又認為並無適當人選。不過現在是運動的世間（指人間活動的社會），其結果也就很難預料。雖然如此，

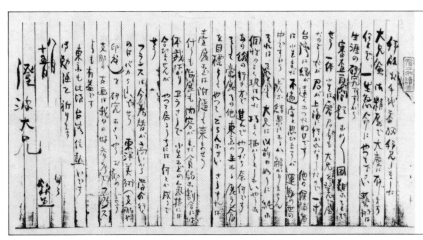

石川欽一郎寫給陳澄波的信函

以你一向純然的個性，實在不必介意這些事。你的畫就如同你的性情一樣的純樸，繼續努力創作下去不是很好嗎，你大可以帝展或其他東京的展覽為目標去努力當會更好，果能如此，台展也就自然附隨上來了。

美中不足的是，關於鹽月桃甫參加第六回台展的一百號鉅作，作者認為「此作品當時已被認為是唯一控訴日軍在霧社事件（一九三一年）中，施放瓦斯毒氣的美術作品」，實值得進一步加以探討，或補充證據資料。因為我認為這是一件非常重要的論題。

台展的內容實在是貧弱不堪，但表面格樣卻擺出虛張的架式，我是不以為然的。但如此下去，說不定也會有其結果。

現在法國貨幣增值，暫時非常不適合前往。在這期間，去從事研究東洋美術（中國與印度）可能較有意義，依我看來中國古代繪畫比法國繪畫更具創作參考的價值。

東京嚴近氣候與台灣一般炎熱。

期勉保重

八月十五日（註6）

石川的信文，透露了不少值得注意的訊息。

首先我們可以從中窺出陳澄波希望與廖繼春一樣的受聘為審查委員，他致函石川當在廖繼春登上審查委員之際，時間可能在一九三二年（石川的回函僅標出日、月而無年分），以他擁有的資歷希望與廖繼春並駕齊驅是可以理解的。同時也可知台灣畫家有意審查委員席位者大有人在。而「運動的世間」與「內容貧弱不堪」等字眼，更暴露了台展之水準停滯及體制運作的缺陷。在日人壟斷展覽作業之下，有限度的開放台籍審查委員之聘用，無疑正製造了台籍畫家的角逐並派生人際的困擾。也難怪石川不想介入太深，而鹽月也始終不曾推薦台籍畫家當審查委員了。

不過信文中最可貴的是，流露出石川欽一郎的通情達理的智慧。他不只安慰陳澄波，並加以開導以提昇其胸襟與眼界，尤其最後指點出研究東洋美術（包括中國與印度）來啟發創作，更證明他非凡的遠見，石川不愧是一位良師。

寫到這裡，有必要對日據時代台灣畫家之熱中官展說幾句話，基本上，日據時代的台灣畫家最大的現實難題是找不到謀生的職業，教育崗位幾乎為日人佔有。出身地主與豪門之家者可以安心作畫，但需養家活口的人，則陷入理想與現實的夾縫之中掙扎。最佳的脫困之道莫過於靠畫謀生，處在當時風氣未開的時期，欲得社會的接納，就得靠畫外的名譽與頭銜以提高身價，而這些名譽與頭銜的來源就是權威性的大展。

因此，儘管台陽美協之成立，象徵本土美術之力求美術運動的自主。但實際上，他們對日本的大展及在台的官展的仰望心理並無多大的改變。整體說來，日據時代的台灣美術，乃發展於日本構設的文化提倡與獎勵的園地中，尚未切實耕植於自己的社會。我們對早期台灣美術家的討論常著眼於突出表現的點，而較忽略實際平常的面。試看缺少家世支持的早期畫家中，廖繼春幸而謀得長榮中學（台人所辦）的教職；李石樵得到楊肇嘉的呵護，顏水龍則投身於工藝設計。陳澄波呢，只好遠赴唐山求職謀生，他之遠走上海何嘗不是生計所逼。這些事實說明了美術家之如何在現實上立身於社會，是研究美術發展不可忽視的一環。回想六○年代台灣繪畫革新運動之際，劉國松執教於中原理工，莊喆謀得東海大學的教職，韓湘寧則工作於廣告公司，固定的謀生職業支持了他們生龍活虎的運動。由此回過頭來可看出，顏文後面「支持美術發展的工商社會仍待形成」的剖析，深具社會性眼光，令人激賞！

固然，以某種觀點看來，再計較當年帝展、台展等入選、特選的次數與高低，已不切實際，我們更不應該以上述展覽的記錄當做那一代美術家創作評價的主要依據。不過至少，參展的成績與紀錄，卻是不可否認的參考史料，鑑於當時日、台的大展，乃是成名的主要階梯，

台展各屆審查委員一覽表〔右〕

審查委員	審查委員長	東洋畫審查委員	西洋畫委員
第一屆	石黑英彦	木下源重郎、郷原藤一郎	石川欽一郎、鹽月善吉
第二屆	幣原坦	松林桂月、郷原藤一郎、木下源重郎	小林萬吾、石川欽一郎、鹽月善吉
第三屆	幣原坦	松林桂月、郷原藤一郎、木下源重郎	小林萬吾、石川欽一郎、鹽月善吉
第四屆	幣原坦	勝田蕉琴、郷原藤一郎、木下源重郎	南。薫造、石川欽一郎、鹽月善吉
第五屆	幣原坦	池。上秀畝、矢澤弦月、郷原藤一郎、木下源重郎	小澤秋成、和。田三造、石川欽一郎、鹽月善吉
第六屆	幣原坦	結。城素明、陳氏進、郷原藤一郎、木下源重郎	小澤秋成、和。田三造、廖繼春、鹽月善吉
第七屆	幣原坦	結。城素明、陳氏進、郷原藤一郎、木下源重郎	小澤秋成、藤。島武二、廖繼春、鹽月善吉
第八屆	幣原坦	松。林桂月、陳氏進、郷原藤一郎、木下源重郎	顏水龍、廖繼春、藤。島武二、鹽月善吉
第九屆	幣原坦	荒。木十畝、川崎小虎、郷原藤一郎、木下源重郎	藤。島武二、梅原龍三郎、鹽月善吉
第十屆	幣原坦	結。城素明、村島西一、木下源重郎	梅原宇三郎、伊原宇三郎、鹽月善吉

台展各屆特選得賞及推薦一覽表〔左〕

屆別	特選	臺展賞	朝日賞	臺日賞	推薦
第一屆	村上英夫〔東〕、陳植棋〔西〕、廖繼春				
第二屆	郭氏進〔東〕、陳澄波〔西〕、陳雪湖				
第三屆	呂鼎鑄〔東〕、陳氏進、郭雪湖	楊佐三郎〔西〕、任瑞堯、陳植棋、陳澄波、顏水龍、服部正夷			
第四屆	林玉山〔東〕、郭雪湖	陳植棋〔西〕、陳氏進、林玉山	廖繼春		蔡嬌達〔東〕、李石樵〔西〕
第五屆	郭雪湖〔東〕、呂鐵州	李石樵〔西〕	李石樵〔西〕、南風原朝光	呂鐵州〔東〕、李石樵〔西〕	廖繼春〔東〕、黃靜山
第六屆	郭雪湖〔東〕、林玉山、呂鐵州	南風原朝光〔西〕、御園生暢哉、松ケ崎亞旗、堀部一三男	御園生暢哉〔西〕、松ケ崎亞旗、林玉山、呂鐵州	松ケ崎亞旗〔東〕、林玉山	藍蔭鼎〔東〕、郭雪湖、呂鐵州〔東〕、郭雪湖
第七屆	陳清汾〔西〕、林玉山、呂鐵州	陳敬輝〔西〕、李石樵、村澤節子、不破周子、村上無羅	太齋春夫〔西〕、顏水龍、李石樵、陳敬輝、林玉山	陳清汾〔東〕、林玉山、呂鐵州	林玉山〔東〕、松本光治〔西〕、李石樵〔西〕、村上無羅〔西〕、陳敬輝〔東〕
第八屆	陳澄波〔西〕、立石鐵臣、盧雲友	李石樵〔西〕、佐伯久、石本秋圃、秋山春水	楊佐三郎〔西〕、李石樵、陳澄波、盧雲友、石本秋圃、秋山春水	盧雲友〔東〕、陳澄波、使伯久	陳澄波〔西〕、立石鐵臣〔東〕、高梨勝瀞、陳清汾〔西〕、石本秋圃〔西〕
第九屆	陳清汾〔西〕、立石鐵臣、李梅樹	李梅樹〔西〕、秋山春水、黃水文、陳德旺	村上無羅〔東〕、黃水文、秋山春水、陳德旺	郭雪湖〔東〕、陳清汾〔西〕	楊佐三郎〔東〕、李石樵、村上無羅、洪水塗〔東〕、呂鐵州〔西〕、郭雪湖
第十屆					

對於台灣美術家的模塑力，也就具有決定性。

因此，日據時代的日、台的重要大展的研究，實爲掌握當時台灣美術發展的重點之一，特別是處在相隔半個多世紀的八○年代，我們享有更寬廣的角度與視野來探索，不只較能以批判性的眼光看出展覽的內容與性質，並能呈現出支撐大展的時代背景。

我非常盼望作者能在系統性研究建構之餘，也陸續發表專題性的論文。

（原刊載《藝術家》，1989年9月）

附註

註1：許武勇在〈關於『鹽月桃甫與自由主義思想』〉一文中，提到：「但事實上，他（指鹽月）沒有收門弟，所以沒有派系偏袒之問題……」該文發表在一九七六年四月號《藝術家》雜誌。

註2：〈鹽月桃甫與自由主義思想〉一文發表在一九七六年一月號《藝術家》雜誌。

註3：《夏潮》雜誌第一卷第六期出版於一九七六年九月一日。

註4：此一段文字乃是筆者根據許玉燕女士的口述大意加以簡化寫出，如表達與許女士的口述原意有出入，由筆者負責。

註5：在《第八回台灣美術展覽會目錄》中沒有推薦的名單，惟在《第十回台灣美術展覽會目錄》裡所附錄的「各回特選受賞並二推薦一覽」裡的推薦欄第八回中，卻出現了陳澄波的名字。

註6：此石川信函的原函現存於陳澄波大公子陳重光先生家。譯文則是筆者根據台灣文藝聯盟的前輩林快青先生口譯而筆錄。

眾目睽睽

—— 剖析我們的藝評環境

我們沒有藝術批評！

從五〇年代開始埋怨，一直延續到九〇年代，依然如故！

新生代畫家在抗議，畫廊業者在呼籲，新聞記者在質疑，學者專家在抨擊，美術愛好者在觀望，美術雜誌也做專輯呼應，電視台更開闢節目來討論。看來茲事體大！

到底我們是否真正缺少藝評？其原因又在哪裡？

依我看來，全面否定的論斷，大有商榷的餘地。

八方風雨會藝評

首先，我們要先確立，何謂藝術批評？這個問題有家家說法，可以寫成三萬六千字的文章。本文只想舉出平易近人的說法：「以審美的觀點與立場，針對藝術作品，加以描述、分析及評價。」

以此說法來探視台灣的美術環境，我發覺我們不但有藝術批評，而且一直很活躍，參與的人很多，多得如過江之鯽。

詩人、小說家、散文家、新聞記者以至文化官都在寫藝評，另外，藝術創作者兼事批評亦大有人在，甚至專談政治及思想方面的社會名流，亦來插一腳，以示才子風雅。

在我的剪報資料中，一九八〇年雕刻家朱銘先生在香港藝術中心開展覽，中國時報副刊即時在醒目的位置登出一篇藝評〈朱銘木雕展〉（二月二十八日），執筆者赫然是專談政治大問題的金耀基先生。

由此看來，台灣的藝評實為頗熱鬧的活動，幾乎會搖筆桿談點藝術問題的人，都可參與。這些藝評文字廣泛流散在報章、雜誌、畫冊、展覽手冊、請帖及美術書刊的序言頁裡，幾乎都兼具「描述」及「評價」的功能。場面熱鬧極了，怎麼可以全面抹殺的斷言：我們沒有藝評？

面對上述的事實，持懷疑態度的人，仍然不服氣的指出，至少我們的藝評環境太亂太糟了，根本沒有制度，沒有建立起評論的制度！

「藝評應該建立制度！」這似乎是匡正浮濫藝評風氣的堂皇大論。問題是，何謂「藝評制度」？向來大聲疾呼的人，從來沒有提出清楚的概念及可行的方法。針對這一點，何懷碩先生曾為文駁斥：

「評論制度」，指的是什麼呢？

「制度」（System）指的是構成一個組織、系統、體系所遵循的法則、秩序與紀律。望文生義的說，「制度」就是「制約」的「法度」。因為藝壇並非一個有組織的系統，藝術家從事自由的創造，不能像軍人、企業從事人員、學校教師…一樣納入一個嚴整的組織中。如果評論有「制度」，請問由誰來訂立制度？誰來監督制度的推行？檢核制度執行的情況？

他的結論是「建立評論制度」，是一個錯誤的概念，不應以訛傳訛。他進一步指出，在爭取言論自由、理性辯論權利的前提下，「我們期望評論更發達，參與評論的人更多，在自由競爭之下，產生更多優秀的評論家，樹立評論的權威性……」（參見《雄獅美術》一一三期）

我大致同意此點看法。不過在此，我願意以善體人意的立場，去看待埋怨國內藝評沒有建立制度的論調。我猜想，這種看來不通的論斷，言外的意思可能是，我們的藝評太浮濫了，根本沒有上軌道，以致沒有水準，藝評工作應該由立場公平的真正專家來負責，以期建立超然而有深度與權威性的藝評。

問題是具備什麼條件的人、才稱得上是真正的專家？同時此種人才又如何能產生於我們的藝術環境呢？

詩人的藝評

真正夠格的藝評家應該具備什麼條件？這是一個大可討論的題目。理論上說來，應具備專業水準的藝術知識，並對現實藝術活動保持關切，還須有高度的敏感與分析的能力，另外還得能文善道，也就是將所見所感轉化為文字表達的能力。

但就台灣地區而論，實際的發展，並非條件齊備以後，才告上路。

從五〇年代起，藝評隨著美術現代化運動展開，是以文字表達能力掛帥上演的。處在理論異常荒涼的階段，能文善道的人，優先衝鋒上陣。尤以抽象主義狂飆的年代，現代化的創作，一窩蜂傾向排除客觀形體的抽象建構，所強調的是表現「內在的真實」。因此詩人就欣然登上了藝評的舞台。的確，有誰比詩人更適合進入「內在的真實」中從事心靈的探險？

面對社會的冷落，現代詩人與現代畫家可謂同病相憐，逆對傳統的壓力，雙方更是同仇敵愾。詩人當然樂於挺身為現代畫的旗手們發言。首先祭出了「靈視主義」為號召，以茲乘風破浪。「走在時代前端總是孤獨的！」這是五、六〇年代交接的激動歲月中，最豪氣干雲的標語。

試看詩人羅門的詮釋：

我一直認為「孤寂感」是藝術家創作世界的一股最佳與永久的推動力，它能凝聚藝術家全部的生命力，使靈視專一地進入具深度、準度與實力的觀視位置與焦點，而將一切從存在的深層挖掘出來，使創作生命散發個人最高「沸點」的熱能。

這段宣言，足以鼓舞面臨絕望邊緣的畫家們，挺起腰板，悍然的向落魄與飢餓宣戰！

詩人們強調，反傳統的現代化創作是超凡的，惟有透過超越肉眼的「靈眼」，才能窺其堂奧。因此批評的用字遣詞也跟著昇華起來，突破了學院派的嚴謹與刻板，而精工推出了「道」、「太極」、「生命」、「心靈」、「內在真實」、「存在深層」、「時空撞擊」以至「乾坤二氣」等等高超的用語，不但讓凡夫俗子仰之彌高，也使附庸風雅的人頂禮膜拜，更感染了其他參與藝評者的大腦，蔚成了一股風氣。

再看詩人兼畫家的朱辰冬先生的創作自白：

我的畫是由「詩」素中迸裂出一種內在不定點的構成，不是為技巧的功夫去鑄造成形的作品。而是從詩中感知一種擴大靈視所投擲的「語言」。

如此提煉文字的能耐與靈氣，委實讓王白淵之流望塵莫及！

詩人既能從一粒沙看出整個宇宙，也當然能夠從簡單的線條及圓圈，探出禪理及玄奧的乾

坤。

只是靈感的過度氾濫，不免令人起疑，玄虛莫測的靈視感應，到底是真正基於繪畫作品的實質內蘊呢？還是詩人越出畫外的脫軌玄想？以致有人怒斥道：詩人怎麼可以寫畫評！

要反駁這種質疑並不難，君不見本世紀知名的藝評家阿波里奈爾與布魯東，不是曾經在二次大戰間的歐洲藝壇，大領風騷開拓美術新潮氣象嗎？

主觀創作的抬頭，自然激發主觀批評的雲湧。詩人的敏感及善於行文的能力，的確能從看來晦澀而具深度的作品中，點出潛在的精華。但濫情縱筆，也常造成藝評浮而不實。到了八〇年代，當極限主義感染台灣，而出現了刻意排除人文聯想的純然空間造形的創作時，詩人藝評家還執迷的想從此形式主義的作品中，尋索出「生命在時空撞擊出的火花」，豈不離了譜！

記者的藝評

進入七〇年代，詩人主導的藝評隨著現代化運動的落實而衰退，代之而起的是新聞報導式的藝評。

一方面報紙進入競爭及美術相關刊物的出現，使大眾傳播開闢出了藝文報導的空間。

另一方面，畫廊的此起彼落，試圖開拓美術市場，使展覽活動日益需要傳播宣傳的配合。

因此，新聞報導式的藝評，快速的匯成了影響大眾視聽的美術輿論。

起初，記者只是從事展覽活動的報導，而專業圈內的人士也將記者的文字歸入新聞報導的範疇。但往後實際的發展並不單純，由於新聞性的考慮及畫家、畫廊業者的人情要求，很自然使報導文字漸漸發展到分析及評價的領域。累積演變下來，企圖心較旺盛的藝文記者，也不知不覺的在進行藝評的工作。而產生了正、反兩面的影響。

以正面來說，報紙每日出刊，能立竿見影的反映藝壇的動態，即時增進藝術家與群眾的關係。同時，報導講求簡短和快速、此短捷出擊的密集連環效應是相當驚人的。可以這麼說，美術一直能維持文化領域中的強勢身段，記者以報導寓藝評，實為主要的助力之一。

然而記者的藝評，究竟有其非藝術的包袱，受制於短捷報導的催迫，無法深入了解畫家，也無充裕的時間研究作品。僅能接受對方提供的資料而做出有評價而缺少有力分析來支持的結論。同時，還要顧及新鮮感，常不克自持的偏向新聞性而抹殺了藝術性。影響所及，造成了藝壇投機份子刻意製造新聞以利宣傳的惡習。

從另一角度觀察，藝文記者擁有固定版面，幾乎天天執筆發表，其傳播性遠非專家所能及。一篇新聞性的評論，隨著報紙的大量銷路，可能有幾十萬甚至上百萬的人看到。但登在專業刊物的專家藝評，可能只有幾百人或上千人過目。因此，藝文記者掌握了甚大的傳播權力，加上外界的奉承，往往產生了自我澎漲的心態。

曾經有一位女小說家榮任一家大報的藝文記者，很快的成為藝壇炙手可熱的人物，可惜當超現實主義巨匠米羅逝世的第二天，她的筆下就穿幫了，為了敬悼大師，她特地投出了大標題──「超現實主義的最後一筆」。這一「神來之筆」高高舉起了米羅，但另一端卻暗中刺入了達利的心臟，將這位與米羅齊名的僅存大師給「做」了。如此紙上謀殺作業，是否緣於她對達利的痛恨呢？非也，因為不久，達利居家發生火災震驚了國際，同一報紙版面也跟著報導──「當代超現實主義大師達利被火灼傷⋯」前後對照，無疑給自己一個巴掌！但她似乎渾然不覺，照樣容光煥發，因為我們的環境已經寵壞了她。

一位上了年紀的畫家曾經當眾指出國內的所謂名畫家都是記者胡亂捧出來的，他舉手一劈道：「那些藝文記者懂什麼？根本亂寫！」不過等到他本人開畫展時，面對藝文記者光臨，卻又擠出了笑臉，和顏悅色一番。這就是藝壇現實的一面。

平心而論，藝文記者有時越過報導向批評挺進，乃是基於我們藝術環境的需要。同時全然否定記者所寫的藝評，也不見得公平，實際上，在不斷接觸、吸收及充實下，不乏出現觀察敏銳、報導深入、批評切中時弊而彰顯公道的藝文記者，這類記者也可能寫出相當出色的藝評文字。

總之，我認為刻意對藝文記者要求太高是沒有必要的，因為記聞記者的角色，有其特殊的功能，因此也就有其限度，與其對藝文記者求全責備，不如另闢更專業化的批評空間。

學者的藝評

七〇年代後半以至八〇年代，留學海外專攻藝術理論的學人，紛紛學成歸來，帶回一股藝術理論即將提升的新展望。

我記得一九八二年，一位留美的美術史博士回來，在台北接受記者訪問時，開門見山的批評國內藝壇根本沒有批評，並強調我們必須建立藝術批評！

他的話引起一些經常寫藝評者的不快，但我當時卻反而抱起希望，因為我似乎看出了他談話背後的姿態——「你們這些三教九流搞得藝評算什麼？看我的！」以學術眼光審視台灣的藝評環境，當會有橫掃千軍的氣概！

果然不久博士級的藝評家就在大報露了一手，發表了一篇藝評，我以景仰之心細續，發現整篇評文從頭到尾塞滿了旁徵博引的學術名詞及名家觀點，結論呢？不知所云！完全缺少本人直接針對作品的分析與探討，更無獨特的落實評價。這種吊書袋的藝評，比起當時未留學的李長俊先生還差了一大截！

藝評不是讀書心得報告，更非旁徵博引的堆砌。

何謂藝術批評，向來是學者們最拿手的題目，無論在雜誌專輯或大型座談會上，他們都能輕易從洋書上搬出一大套道理來，令人開了眼界，也助人增廣了見識。他們喜歡根據名家的學說標立了高超的準則，但輪到本人親自上陣，卻又是另一回事。

最近看到另一位美術史博士在座談會上強調：所謂批評，應含有「獎勵」與「懲罰」兩種意義。如此兩極化的理論，與斷言台灣的批評，不是瞎捧就是謾罵的論調，同樣的粗暴！

在此誠懇的建議，留洋歸學的美術學人，對台灣的藝術環境要下評語以前，最好先對這塊他們曾經長期隔閡的土地，下一點了解的功夫，先察看事實與證據，然後再下結論，不要安然的以他們出國以前的印象，來衡量回國以後的環境，果然如此，則為台灣美術前途之幸。

我對學有專長的人，向來是尊重的，對本著專長默默從事奠基的研究工作者，更是非常的敬佩！也許期待太高，常不免有失望之嘆！

我認為受過正規系統化訓練的學者，應該負起更大更重的藝評工作，也能做出非常有價值的貢獻。因為他們具備了相當的學術研究基礎，照理說思想視野較為開闊，對過去與現代的藝術，能理出通透的評估，可超越新舊、傳統、現代等簡單二分法的好惡觀，能欣賞不同時空的各種類型的藝術創作，最可期待的是，他們大可將基於周延的資料整理的學術研究成果，應用到當前藝術發展的環境上，從事史觀的藝評，也就是從長期美術歷史發展的透視角度，去評析當代的藝術家及其創作，這是一種相當繁重的專技性工作，但卻是最重要的一種藝評。在此藝評下，不但可能發掘到受俗世或時潮的浮論所淹沒的藝術家，也能對短視及感情用事的妄斷批評，有所匡正。更重要的是，可以逐步給予本土美術創作建立系統性的歷史定位。這一方面，正是缺少史觀的台灣美術環境最迫切需要的。

「裁定」與「探究」之間

什麼是真正的藝術批評？什麼是我們所需要的藝術批評？往往是兩個意義不同的問題。依

我看來，大家表面上強調的是前者，私底下眞正關心的是後者。

我們要建立藝術批評，從五〇年代呼叫到現在，當然有其強烈的客觀需要。

自命前衛的新生代畫家們，眼看被他們視爲落伍的老朽畫家的作品價碼，竟然高得嚇人，市場又那麼的熱絡，難免心中不服！

埋頭苦幹的畫家，發現不甚紮實而善於交際的畫家，春風得意、名利雙收，自會滿腔憤世嫉俗！

擁有高學歷的專家，面對許多似懂非懂的人，也在搞藝評，深覺不以爲然。

畫廊業者自認自己專屬的專家最優秀，辦的展覽也最夠水準，怎麼不受輿論與收藏家的重視？

一些自命正派的文化衛道之士，憂心投機畫商的強悍傾銷與炒作的後遺影響，急思制衡之道。

新聞記者洞悉許多畫壇的不堪內幕，也希望有權威的聲音出現，加以獅子吼！

藝術的收藏者及愛好者，置身於五花八門的流派及衆說紛紜的理論中，感到耳昏目眩，期待有公信力的言論出現，來指示迷津！

這些來自於藝術環境各個角落的「不服」、「不滿」、「不以爲然」…。不約而同的共同指望建立超然而有權威性的藝評，以主持公道，昭彰藝壇正義。因此他們心目中的眞正藝評家，說穿了，就是藝術的包青天！能鑑眞假、判優劣、定高低、一言九鼎…。相當的一廂情願。

可惜的是「包青天」的時代已經過去了，今天，藝術的思想已嚴重的分岐化與多元化，曾經放之四海的金科玉律正陷於風雨飄搖，各種標新立異的想法及作法，不斷的出現，也都在爭取生存空間，加上政治及商業力量的嚴重介入，造成了價值混亂的藝術生態環境。怎麼可能產生藝術的包公？即使出現了，我看也將陷入是非與利害交織的漩渦。

一些自認有見解的理想主義者，有心重整藝評秩序，但想法極爲天眞，好像認爲地球可以暫時停止轉動，大衆也跟著暫時停止呼吸，好讓他們安置規則與法度的新發條，然後重新上路，這樣藝評的制度也就建立起來了。這怎麼可能呢？

坦白說，對經由藝評所產生的價值標準，我是不太寄予厚望的。我認爲一個夠水準的藝評家最重要的工作並不是做藝術的裁判（雖然這方面有其必要）。換言之，我寧願藝評家是一個眞理的探究者，而不是眞理的裁定者。藝評家當然可以對某種作品判出好壞與優劣，但更重要的是向大家揭開那件作品的優或劣是如何形成與產生的。此創作過程及作品內在結構的分析說明，才是夠格的藝評家最出衆的本事，不但可以幫助人們瞭解藝術創作，更能讓藝術的觀賞者從中獲得啓發，以悟出欣賞的門徑，經由此門路可以窺探到藝術品的精華所在。

否則，僅僅計較好壞的判斷，或搞什麼排行榜的圈選方式，除了更攪亂美術市場的行情以外，又如何能提升我們藝術環境的品質？　　　　　（原刊載《藝術家》，1990年4月）

野百合的訊息
—— 一朵藝術野花在水泥地上綻開的故事

參與學運的青年，其理想與熱情卻是來自一種「救國團」式的與非政治主流的反省。像這次學運的幹部們，主要是來自各校的異議社團，不論是對教育、政治或是整個社會利益分配不均的問題，都有自己的反省，並且透過這些反省才聚集在一起。因此，他們的集結並非是歷史的偶然，而是經過長期的反省累積才會在這個關鍵的時刻，透過他們過去的組織經驗與實力，匯集許多社會資源，展現了撼人的力量，這是政治當局必須負擔的社會成本。

<div style="text-align: right;">—— 范雲</div>

同胞們，我們怎能再忍受七百個皇帝的壓搾！

一九九○年三月十六日，正當選舉總統而暴露了台灣憲政危機最嚴重的時刻，激發了學生走出了校園，進駐到象徵國民黨法統權威的中正紀念堂，向全國人民呼喊——「同胞們！我們怎能再忍受七百個皇帝的壓搾！」

呼聲所及，感動了關心國是的同胞，紛紛前來呼應與支援。

大批教授及熱心民運的人士，毅然前來參與靜坐示威。

他們的集聚一堂並非歷史的偶然——1990年3月18日下午中正紀念堂廣場學生靜坐示威的場面。〔左〕
中正紀念堂廣場的水泥地上綻開了野百合，準備向法統的權威挑戰。〔右〕

許多有心人慨然贈送食物、音響、布條、雨棚、雨衣、睡袋及報紙等等。

各方反體制的弱勢團體紛至沓來聲援。

黑名單工作室、實驗劇場、小型弦樂團、民間歌手、表演藝術家……等等藝術工作團體及個體爭相介入，以盡心力。

國內外各傳播媒體的記者，即時從四面八方湧進示威廣場進行採訪。

在野的政治團體的抗爭宣傳行動也在廣場如火如荼的展開。

更多的認同學生示威的社會大眾，更踴躍前來圍觀。

甚至連曾經參加北京天安門學生示威的老外，也及時趕到台北中正紀念堂，共襄盛舉！

僅僅不到四天，即匯集了六、七千名學生，鼓舞了千千萬萬切望政治改革的人心。

一條標示學生自主的繩索在靜坐廣場圈圍起來，也同時開闢出了一片突破政治禁忌的空間，學生們決心公開展示撞擊舊體制的力量。他們已經在充滿艱辛坷坎的民主抗爭運動環境中，耳濡目染太久了，悶在心裡的憂國意識，總算獲得了集體宣洩的機會。

「望春風」、「綠島小夜曲」、「民主阿草」、「天黑黑」、「丟丟銅」、「牽亡歌」……等等陣陣揚起，這些潛流於民間各階層的抗爭歌謠，經由學生有目標的集體合唱，從中正紀念堂飄向了咫尺之遙的總統府，明白的向當局宣示，我們的新生代認同這塊土地，決心與廣大民眾站在一起！

草根性的音符，融合著抗議文學的字句，貫穿著眾多共擁改革理念的心靈，洋溢出一片撼動朝野的「憤怒之愛」。

隨著民主化的時代腳步，崛起於本土社會基層的音樂，已經由下而上的湧現在具有開創性的反叛文化運動的舞台。那麼美術呢？這一支向來尾隨於音樂與文學之後，長期與政治與社會的變動脈博若即若離，是否會在新舊體制過渡的歷史性關頭，有所突破呢？

答案就在萬頭鑽動，情緒激盪的廣場。

鍾馗出現

既然要做一個精神象徵物，在所有參與者之間能發揮凝聚力，就不應像天安門學運從西方抄一個自由女神的東西，這樣是很粗糙而無意義的—陳永龍。

靜坐示威進入第三天，已有二十五所學校的學生會集廣場，在自主、和平、隔離、秩序四大原則宣佈以後，二十五所學校各推代表輪流上台發言。

國立藝術學院由美術系學生蕭雅全代表，他上台直接了當的宣佈，將為這次學運塑造足以象徵其精神的創作物，他的發言得到了在場學生的熱烈反應，並獲致校際會議的一致通過。同時他發現其他一些社團的學生也早有相同的意願。其中最積極且較具概念的，則為台大城鄉研究所的學生。他們在初步製作討論會議中，取得主導的地位，強調台北不是天安門，更不能隨便從西方抄襲一個自由女神之類東西來湊數，為了使精神象徵物能實際發揮凝聚的號召力，應該去尋找代表中國的形象。

他們理想中的形象就是鍾馗！隨著「鍾馗」之後，東海大學美術系的學生，則提出抽象的造形當做學運精神的象徵。

「鍾馗」與「抽象造形」的出現，非常值得尋思。正如范雲同學所言，這次學生的集結並非歷史的偶然，而是經過長期反省累積下的展現，因此，「鍾馗」及「抽象造形」皆有其歷史必然的脈絡可尋。

查「鍾馗」這個形象，原本產生於中國第八世紀的唐朝，創始者為當時的天才畫家吳道子。此人卅多歲奉紹，進階為宮廷畫師。根據傳說：唐明皇自驪山講武還宮，在寢息中夢見群鬼繞殿奔戲，唐明皇正值受驚而欲召呼侍從武士之際，忽見有藍袍粗臂者出現捉鬼而啖，乃

問其姓名，藍袍者回答爲鍾馗。唐明皇夢醒之後，立刻召來吳道子作畫，結果繪出的鍾馗正如皇帝所夢見的模樣。

唐明皇是否眞的夢見了鬼，無史可考，但吳道子畫鍾馗有史記載，宣和頁譜上就有這麼一段：「後主衍當詔黃荃於內殿，觀吳道子畫鍾馗……」。

吳道子之後，續繪鍾馗者代不乏人；五代的周文矩、黃荃、石恪。宋代之劉松年、李伯時、董源。元代之趙松靈、王叔明、錢夢舉。明朝的沈啓南、丁雲鵬、陳老蓮等等，都畫過各式各樣的鍾馗。到了清朝，臨摹風氣盛行，繪鍾馗者更多了。代代畫家刻意構思介於道、鬼之間的詭異造形感染，使鍾馗成爲鎮制鬼邪的典型人物，繼之潛移民間，成爲降邪驅鬼的圖騰。而這種起於大陸中原的圖騰，會在一九九〇年代的台北中正紀念堂的示威意識中冒出，是有其文化地緣的流程可追蹤的。

蓋清廷入主台灣以後，中原美術也跟著流寓台灣的官宦與士人流注進來。當時大陸的江浙，乃是人文薈萃的繪畫中心地帶，緊鄰移民台灣最多的福建，故「鍾馗」隨著中原美術，經台由福建的廈門、福州兩大管道輸進台灣，是合乎文化地緣的邏輯的。

可惜清朝繪畫已陷入臨摹的陰霾，來台的官宦文人更皆承襲文人畫的陋風，加上他們心繫中原的做客心態，致使清廷治台二百一十二年中，流注台灣的中原美術，始終未能落土生根於這塊「化外」的拓荒之地，更全然與原住民的人文相隔絕。

二次大戰之後，國民政府入主台灣，中原美術挾統治的權威再度君臨了台灣，也依然不食台灣煙火。唯我獨尊於「國畫」的正統圍牆之內。

「鍾馗」也歷經「移民」台灣三百年的演變，自然享有代表中國的正統圖騰地位。只是這種「代表中國的形象」，已成缺少自我批判與反省的僵化模式，實不適合安置在反體制運動的時空焦點上。「鍾馗」即使有堅持，但終被否決。依我看來，並非只是由於「雙手持劍太過暴力」及「製作極爲困難」，基本上，這種套取自定型而現成的圖像，即使賦予新的意義，也無法成爲學生運動的專有象徵物。其他敵對團體也能任意套用並施出反制之道，誰能保證「鍾馗之劍」不會被統治階層用來砍伐反體制運動的學生？

繼「鍾馗」之後被提出的「抽象圖形」，正是拒絕「傳統」即倒向「現代」的兩極反應模式。五〇年代西方美術新潮洶湧而入，抽象主義最爲大浪滔天，曾經睥睨一切，造成長期「抽象」即是「現代」的嚴重誤導。到了今天，「抽象圖形」終於面對了「解讀過於困難」的質疑。

而談「傳統」，即走進中原文化正統的慣性模式，想「現代」就倒進外來新潮的流行格式，乃是台灣戰後夾在國民黨法統高壓及劃入東西冷戰的美國勢力範圍的文化宿命。台灣的文化發展從此失去了自主性，脫離了自己生活土地的自然與人文，也棄絕了原住民的呼聲。

百合花開

第一代的台灣藝術家大多有明顯的日本印記，第二代的藝術家則多從巴黎或紐約朝聖回來，在這些人的教育下，現在的學生得到反思，毫不猶豫地要從這塊土地上尋找精神的根源。多麼崎嶇而辛酸的一條漫長道路，而這又是多令人歡呼的覺醒！　　　　——曾若愚

「鍾馗」及「抽象圖形」被否決以後，一個新的共識出現了，那就是從本土出發，去追尋具有草根性的事物，來當做學生運動的精神象徵。

於是文大的曾若愚想到了花，以其柔和美麗的形象代替鍾馗的殺氣。這個理念獲得了共鳴，繼之，一位東海大學美術系的姓追步提出了台灣的野百合花，立刻被接受而決定採用了。

野百合花本生於台灣的山野，潔白芬芳，生命力強，在春季開花正迎合政治抗爭的時機，

也更符合學生們關懷本土的和平示威及堅定的意志。同時台大教授夏鑄九更告訴學生們，野百合是原住民魯凱族用來代表崇高純潔的圖騰。如此一來，野百合的象徵意蘊更豐富而與本土水乳交融了。

前後的構想過程相當的戲劇化，但結果卻不是偶然的，短短兩天思路的演變，正反映了台灣戰後四十年文化發展的心路歷程的縮影──困擾於「傳統」「現代」兩極爭執以後，終於歸向本土尋得落實的方向。

二十幾位來自各校美術系的學生群策群力的趕工製作七公尺高象徵學運精神的巨大野百合花豎立起來了，馬上立竿見影聲威遠播，呈播射狀的清白造形，透過新聞媒體快速而醒目的躍登各大報紙、雜誌及電視螢光幕上。野百合！野百合！更傳遍社會各個角落，成為學運的代字。

從本土化的空間橫斷面剖析，野百合不但是本島的自然植物，也寓有原住民的人文價值理念。如此將藝術創作歸入本土自然與人文的根源之處，由時間的縱貫面加以透視，並非是九○年代才覺悟的，而是遠在三○年代就已經成了氣候。

看來頗為諷刺的是，台灣美術關注本土生活氣息及原住民風采，乃是開始於異族統治的日據時代。

一九二○年，本島第一位雕刻家黃土水的作品一馬當先入選日本的帝國美術院大展。入選的作品即為刻劃原住民的〈山童吹笛〉。他遺留給鄉土的最後傑作則為〈水牛群像〉。僅僅這兩件作品，證以日據時代的台灣美術家，已懂得回歸本土自然與人文世界，胸懷原住民。

但此紮根於斯土斯民的新美術，卻在戰後國民政府入主台灣時遭到空前橫逆的打擊。中原的「政治法統」及「文化正統」，經由戒嚴統治輾過了台灣的土地與歷史。〈山童吹笛〉下落不明，〈水牛群像〉則黯然被冷藏於中山堂的角落，淪為發不出啟示光芒的休止符。

在中原主流意識的強勢支配下，黃土水的後繼者不只難以持續的投入本土文化的根源深處，探索創作的靈感。反而身不由己的受到國民黨統治神話的誤導，茫然為新的政治神話圖騰塑像。〈吳鳳公銅像〉的出現，反映了戰後的台灣美術被引入歷史歧途的悲哀！

這座標舉「捨身取義」的雕像，傲然的站立在阿里山下的嘉義市火車站前，殘酷的糟踏了阿里山上原住民的歷史與尊嚴！以杜撰的神話摧殘別人的尊嚴來標榜自己的道德，是何等卑劣的行徑！

為了突破戒嚴的法統神話，不知多少熱血志士逆對著專制，前仆後繼獻身於政治民主與文化自主的抗爭運動，這些痛苦而寶貴的經驗，經過長期的累積，才匯集成一九九○年中正紀念堂的「憤怒之愛」。

從〈山童吹笛〉，歷經〈吳鳳公銅像〉，以至今天的〈野百合花〉，整整度過了坎坷的七十個年頭。曾若愚同學說得一點也沒有錯，那是「多麼崎嶇而令人辛酸的一條漫長道路」。

奄奄一息的歷史

我眼見代表原住民知識青年的玉山神學院的師生們，含淚傷心地離開廣場。……他們傷心含淚，是因為他們的代表在校際會議中沒有發言權，無法參予決策……他們來時全校一起來，回去時全校一起回去。在他們的身上，我看到百合花的最純與最美。教育部體制內的學生們，你們可曾反省？
　　　　　　　　　　　　　　　　　　　　　　　　　　── 林美容

示威靜坐進入第四天，出現了突破性的發展。

其一是一位東海大學社會系的學生率先發起絕食，推使抗議行動邁向激烈化。這位學生激動的說出腑肺之言：

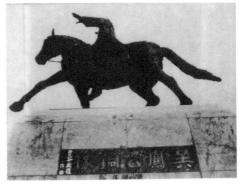

產生於第八世紀的中國唐朝鍾馗，到了一九九〇年遭到台灣新生代否決其圖騰地位。圖爲清朝高其佩繪製的鍾馗。〔左〕

1920年台灣第一位入選日本「帝展」的藝術家黃土水的入選作品〈山童吹笛〉。使台灣原住民的形象溶入了新藝術的舞台。〔中〕

羞辱原住民的政治神話圖騰——「吳鳳公銅像」，原屹立在嘉義市火車站前的廣場。〔右〕

　　我是一個外省人，但是我生在台灣廿多年了，可是不會講台灣話。面對省籍的隔閡，感到非常的痛苦，希望大家不要有省籍的觀念，外省人並非都是壞人，也沒有受到政府特別的待遇，最起碼我的父親就沒有，不要再讓上一代的恩怨留到下一代。

　　其二是九位玉山神學院的原住民學生，遠從花蓮趕到廣場，加入靜坐示威的行列，這第一批來到的原住民學生，包括阿美族、排灣族、賽夏族及泰雅族等等，他們向記者強調：

　　台灣是我們的鄉土，原住民比漢人更早在這裡定居，如今，這個家內部殘缺，如果我們再不站起來表示關切，將來也不配分享重建的榮耀。

　　第一位率先絕食的學生，代表了一個荒謬時代錯誤政策受害者的控訴。四十年前蔣介石領導的國民政府，在中國大陸的一場決定性的內戰中失敗，倉皇撤退到了台灣，雷厲風行的實施戒嚴統治，國民黨統治階層及大批簇擁者，斷然以中原主流君臨邊陲的心態，支配台灣歷史的解釋權並全面控制著教育權。隨著國民政府撤遷的大量大陸移民，也不自覺的自囿於歷史文化的優越藩籬之內，他們的下一代在台灣出生了，身份證卻印上了大陸的省籍，在獨尊國語（北京話）罷黜方言的獨斷教育政策下，他們生活於斯卻與斯地的母語隔離。致使他們茫然承襲的中原文化意識難以在台灣落地生根，而日益懸空蒼白。如今面對著九〇年代民主化的巨浪及省籍矛盾的衝擊，驀然回首，感到了徬徨與悲哀！

　　一個腐敗政權所錄下的時代錯誤，竟然由一個單薄的赤子之心以絕食來承擔，是何等的殘酷，是多麼的令人感到不忍！

　　原住民比漢人更早在這裡定居的聲音，至今仍然顯得微弱與沙啞，從中道出了不堪回首的歷史，比早期來自大陸的開拓先民更爲凄慘。

　　遠從荷蘭人登陸台灣開始，一序列先後支配台灣命運的強權，長驅直入的馳騁施威於台灣歷史的時空，一再蠻橫割切了開拓先民的傳承血脈，更把原住民驅迫至面臨覆沒的邊緣。

　　經過三百多年的朝代興衰與生息起落，不知扭曲了多少事實，壓抑了幾許真相，連開拓先民曾經大量與原住民通婚而混血的事實，也遭到了埋沒。致使台灣的真正歷史備受踐踏。爲

了還本溯源，讓我們在這裡耐心的傾聽原住民瓦歷斯‧犬幹的指控：

當我們檢視「二二八」及白色恐怖的傷口時，翻翻台灣原住民的歷史，原住民早在數千年前的史前時代就頻繁地活動於台灣島嶼；隨著荷鄭政權、漢移民、日本政權、國民黨政權的掌握，慘遭殺戮的族人又何止於「二二八」及白色恐怖。甚至原住民的悲劇非某一時期產生，而是時間持續之長，面積分布之廣，人數死難之眾，都堪稱歷史的大浩劫。今日，除了「霧社事件山胞抗日起義紀念碑」？我們何曾聒躁地要求建立「原住民受難紀念碑」？我們又何嘗希冀執政當局代表台灣人向死難的原住民道歉？

然而我們原住民的願望在還原大撤退信史的面貌，台灣的歷史解釋不能是跳接式的演繹，台灣歷史的起點是要從台灣這塊島嶼的祖先開始談起，我們希望歷史學家、人類學家能摒棄大中國的面具，以做一個新台灣人自居，深入調查大撤退的歷史真相，使信史得以存真；只有從文化入手，才能撫平原住民的傷口，也只有從歷史的再現中，才可能消弭「原─漢」的衝突，所謂「關懷本土」，就讓我們從歷史出發。

是的，應該從歷史出發，如果我們想期待一九九〇年三月二十一日「野百合」的豎立是歷史的新出發點，那麼曾經靜坐於示威廣場的學生們，以及認同他們的台灣人民，還得冷靜的反思，示威的學生們選擇了野百合，也欣然吸納了魯凱族的圖騰，擴大學生運動的道德光環，但卻壓抑了原住民學生的發言權，如此自我矛盾將如何面對歷史的批判？

浴火重生

廣場七日過去了，數千名學生逐漸散去，留下了孤單的「野百合」，由幾根木棒勉強交叉穩住，顯得落寞而削瘦，接著，在黑夜燃起了一把火，將它焚燒得只剩寒傖的殘骸。

是誰火燒野百合？似乎不曾引起多大的注意，因為更大更多值得反省的後續問題，已經超越了黑夜一把火。

從長遠看來，「野百合」是應該被焚的，因為它出現得太倉促，太早熟，存在著許多尚待蛻變與提升的課題，一把火乃是它最戲劇化演出示威廣場的最後儀式，換言之，「野百合」需要經過「浴火」，以求重生。就像整個學運必須面對抹黑的考驗，當先鋒的學生承受被迫向國旗下跪的折磨一樣，抗爭運動向來就是從苦難中成長苗莊的，這似乎是歷史的鐵律。

為什麼「野百合」需要浴火以求重生呢？因為學生們賦予「野百合」自主、草根、純潔、崇高、生命力強等象徵意義，但還未為它雕塑出獨特而足以雋永的造形，此一造形層面的工作乃是展示反叛文化具有未來性與建設性的證明，也唯有經過明確而有力的造形塑立，才能真正給予那些象徵意義凝結成具體而動人的視覺詮釋。這是標示一個開拓時代氣象的運動所必要的「造像」工作。這項工作是一種美術創作的考驗，是無可取代的。

我們可以給「野百合」賦予可資朗誦的文字篇章，那是文學。

我們能夠為「野百合」譜成音潮澎湃的曲子，那是音樂。

我們也可根據「野百合」的象徵內蘊，編成街頭或舞台的表演節目，那是戲劇。

我們也能將「野百合」的精神軟化為肢體動作的展現，那是舞蹈。

上述的創作將可能會陸續出現，而使「野百合」的時代精神隨著藝術性的表達向外傳播擴張。

然而，基本的中心塑像，務必由美術創作智慧來造形。學生們應該記得，當思索學運象徵物的理念成形以後，「野百合」的雛像就出現了，這是第一線的工作。二十幾位美術系的學生臨場授命，急就章的塑立了「野百合」，其立竿見影的應變能力是值得肯定與喝采的，但

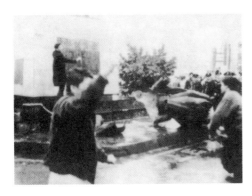

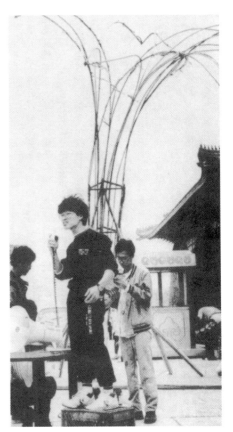

台灣解嚴後的一九八八年,「吳鳳公銅像」終於被憤怒的原住民拉倒摧毀!〔左上〕

學生運動的「四大原則」與「四大要求」〔左下〕

野百合遭到火焚,乃是其在水泥地上演生的最後一道儀式。圖爲「野百合」火焚後的殘骸。〔右〕

就前瞻的要求而言,那到底只是草創,是粗糙、牽強而不承擔象徵的大任的。

蓋「野百合」會在一九九○年的中正紀念堂水泥廣場上綻開,是有其特殊的時空際遇的,以歷史回溯,乃是台灣過去波瀾重重的命運推演所催迫。在現實上,可以解釋爲新生代想從四○年僵硬體制中脫困而出,其起步必然是踉蹌的,是粗糙而不穩健的,必須依賴幾根木棒來支撐。

但火浴後,重新出發,應該是深思而有前瞻的。我們旣然給予「野百合」特殊的人文意義,就得賦予獨特的造形。正如文大曾若愚所說的,揚棄了慣性思考模式,直接從土地去尋找一個更有生命、更有泥土味的象徵。

本土化的覺醒只是一個起點,能夠批判獨斷的「傳統」與外來的新潮,只是初步的工作。能從抗爭走向自立才是邁入新時代的關鍵。惟有創作是最佳的雄辯,有能力樹立自我文化的形象,就是對外來的文化霸權最有力的反擊!

一條「繩子」已經圈圍起來了,儘管受到自絕於群衆的批評,但在某種觀點下,自然應予肯定,那表示我們的新生代要自立與自主,決心當推動時代巨輪的主角,他們對當局的四大要求是否能及時得到切實的回應,以現階看來,並不樂觀。蓋一個龐雜、老朽而等重的政治機器,是不可能經由一場學子的溫和示威而告脫胎換骨的。

然而,將此次學運擺在大歷史的視野中觀察,卻可從「野百合」的豎立,發現潛在其中的文化再生力量,這是非常令人驚喜的訊息!

法統的空間已被擊破,中正紀念堂已不再是神聖不可侵犯的空間。從此法統空間的突破出發,我熱烈期待學生運動能從逆來的火浴中,重新思索並推動本土文化的造形使命!

<div align="right">(原刊載《藝術家》,1990年5月)</div>

新潮 • 市場 • 政治

楔子

戰後台灣美術四十幾年的發展，已因政治解嚴的實施，而面臨新的衝擊與挑戰。跟以往最大的不同是，此嶄新的衝擊與挑戰，主要並非來自西潮，而是起自台灣本土空前而急劇的變動。其中，最激烈最具直接影響力的，莫過於政治。

政治強人的逝去，使過去建立的權威統治趨於解體，權威統治的解體及解嚴的宣佈，則導致社會體制與規範的鬆動，促成蟄伏於戒嚴壓制下的各種在野力量，開始公然翻騰，甚至以自力救濟的行動走向街頭，演成一波波社會脫序的風潮。不但衝擊著公眾的生活理序，也經由大眾傳播媒體投射出激盪社會的資訊！

這一次因解嚴所造成的內部動盪，不但是空前的，也是全面性的，二千萬島民幾乎無人能置身事外，甚至一向安身於書齋與校園的學者與學子，也一起公然以行動表態，投身街頭抗爭的行列。

影響所及，喚起了精緻文化階層的工作者們以具體行動反應時局的衝擊，許多在野的藝術個體與團體，毅然以新的表現形式及運作技巧，公開聲援農民運動、勞工運動、環保運動、競選運動、學生運動及反軍人干政運動……等等。美術方面，更明顯的反映了解嚴後的徵候——對政治環境表現出前所未有的敏感度。

放眼八〇年代到今天，本土意識的興起，政治禁忌的突破，反抗權威的風行，消費文化的氾濫，海峽兩岸的接觸，嶄新西潮的湧入等等，不但加速分解了既有的體制，也使反省自覺與日俱增的藝術新生代，獲得了更大的自主性空間。他們主動投入十字街頭，去接觸與感受更直接更赤裸的資訊及真相，甚至去逼近尖銳化的抗爭核心，去經驗臨場的衝擊，以激發出切入社會脈動的靈感。於是一種落實本土的前衛藝術，乃配合著時局的腳步向前推演。

綠色小組的出現，首先躍進了時代的前端，他們以銳利的神經與驃悍的行動，直搗反體制抗爭的最前線，與壟斷傳播媒體的既得龐大勢力抗衡，他們冒險犯難所捕捉的剎那影像，不但如利刃般的刺破了輿論的獨裁，也留下了扣人心弦的時代見證！

另外，音樂、舞蹈、戲劇等創作，亦向政治方面伸出了敏感的觸角，尤其是小劇場的運動，打破了以往演者與觀眾之間的隔閡，致力開闢反體制的表演空間，與各種改革運動遙相呼應。

美術方面，最具時代敏感的一批新進人物，早就從內省抽象的囈語世界中清醒過來，投注於具體而實在的世界，他們摒棄玄虛迷離的符號，率然以具體而明確的個人創作語言去詮釋，去批判，去反應當代台灣社會的尖端課題。

如此一來，台灣美術乃透過與本土社會的互動作用，展現了新生的現象，一種預示開拓新境界的突破可能，這種可能強烈的暗示我們的評論視覺必須有所調整。

回顧五十年代以還，在西方新潮推波下的台灣美術現代化運動，逐漸衍生了一種挑戰與反

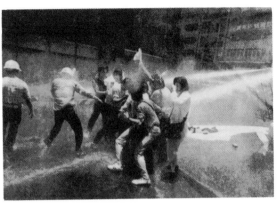

行動劇場介入環保運動,爲蘭嶼居民高張反核廢料的抗議旗幟。

走上街頭的抗爭行動,不但衝擊著公衆的生活理序,也經由大衆傳播媒體放射出激盪社會的資訊。

應的模式,執意求新的新生代,熱中以個人的敏感去直接反應外來新潮流派資訊的衝擊,這不只是一種創作新靈感的動因,也被認爲是投入新潮邁向國際藝術社會的途徑。

而外來新潮的拍岸,總有既成的先進創作成品爲前導,這些創作主要是透過印刷圖片的引介,直接對本土的新生代產生示範的啓發作用。換言之,追隨新潮的新生代乃是參照國際前衛藝術創作品的資訊來構思的新的創作,因此在起步階段,出現了亦步亦趨的模仿,加工改造的嘗試,或者是舉一反三的推演。如此反應外來新潮的「現代化」腳步,雖有愈來愈快的趨勢,但整個說來,其反應模式歷經四十年並沒有根本的改變。即使七〇年代鄉土運動勃興,趕鄉土時髦的畫家們,仍然急就章的套用西方「超寫實」的模式。

直到進入八〇年代,因面臨本土經濟與政治強力因素的介入而有所改觀。

首先是充裕的游資,承接了七〇年代大衆傳播曾經強力介入及民間畫廊初步開發所共成的規模,支撐出美術市場熱絡的景象,並衍生出市場導向的作用,從畫廊一直向文化中心及美術館延伸,而提供了遠比以往更多的發展機會及更大的突破性空間。

另一方面,隨著政治解嚴所導致的後續效應,催生了前所未見的現實時局變動,不期而然的形成了刺激藝術創作的更新、更直接的因素,也使有心投注社會關懷本土的藝術家,面臨了基於本土所產生的新挑戰,並迫切在創作上尋求新的反應模式。

因此,進入九〇年代,對台灣美術的觀察、研究與評估,已到了必須重新反思的時刻。

長久以來,我們習慣於套用西方嶄新流派的理念,來當做檢驗本土藝術「前衛性」的標準。這種移植的檢驗標準,也因外來新潮的前仆後繼的拍岸,而一再被迫的更新立異,並掀起了一陣陣創作變動的風潮,如此慣性模式,在戒嚴體制凍結本土社會及文化的境況下,是有其必要及階段性的功能的。但當解嚴而促使社會潛力勃然翻騰而激動文化層面之際,外來新潮就不再是唯一催化台灣美術演進的強勢因素。激發美術創作的資訊,已不只從巴黎、紐約傳來,也同時迫在眼前的從台北冒出。如果前衛藝術仍然根植生活並在反映時代的尖端課題,那麼還有什麼比發生在我們自己環境中的事物更具切身之感!

反映本土政治、社會及文化氣象的創作,也許最能觀測出藝術的自主覺醒的徵候,從八〇年代至九〇年代,可以預測台灣的文化工作者,將會自己經營出一種時代的趨勢——走向十字街頭,共同對本世紀的最後十年孤注他們的豪情,他們與全體台灣人民一樣,切望有更好的明天!

基於以上的體認,在一九九〇年,我打算重新調整批評的視覺,試圖以肯定的眼光,發掘

在本土奮鬥的人才及創作，以呈現台灣美術新生代的實際創作成長。從七〇年代後半以至八〇年代爲立足點往後推移，在這裡，我抽樣的舉出三位畫家（我爲什麼會推舉出這三位畫家，後面會有交代），先就影響台灣美術最重要的三項要素——新潮、市場、政治，跟他們三位做直接的對話，以從現身說法中探尋出一些訊息，並借此機會表達我個人的看法，我希望經由觀念溝通的基礎上建立穩健的評介。

評介

「一〇一」現代藝術群成立於一九八二年十二月十一日。成立時發表了三項主張：

㈠有感於國內經濟掛帥之影響，現代藝術的發展已經出現了斷層的現象，七〇年代的台灣商品裝飾畫充斥藝壇，年輕的畫家鮮有學術性的探討。

㈡我們反對商業的裝飾風氣，膚淺狹窄的鄉土主義。

㈢我們認爲由「藝術」的手段，直接由作品來「正名」。

這三大主張多少反映了八〇年代初期的台灣藝壇狀況，及新生代的處境及想法。抽象主義的狂飆已經過去，後繼的新潮陸續登陸，但民間美術團體風起雲湧的現象，卻告消沈。因此由繪畫團體爲主導帶動的思潮探討風氣亦陷低迷。而政治勢力壓殺支持現代化的文化傳播機構，亦加速藝術現代化運動的中挫。不過縱面透視下來，七〇年代對八〇年代具有開闊反省視野的貢獻，鄉土運動的勃興，全面的批判盲目追逐西潮的現代主義，使後繼者能夠調整腳步，同時鄉土運動後繼無力，特別是美術方面呈現一窩蜂浮面鄉土題材的現象，無可避免的會遭到反彈。另一方面吸收新潮的求新創作雖經六〇年代的衝刺仍未顯然拉近與群眾的距離。因此當民間的商業畫廊紛紛崛起之際，迎合低俗的作品自然充斥市場，這些現象差不多就構成了「一〇一」成立的時代背景。

因此「一〇一」的出現，亦可以說是台灣美術現代化再出發的一支隊伍，正當其時西方世界再度飄來了嶄新的潮流——新表現主義，這個流派在法國、義大利、美國及德國各具不同的稱呼，但卻互通聲氣的匯成浩大的主流。從「新表現」的稱謂多少意味承續第一次大戰前表現主義的特性，即放縱感情、誇張技巧以來批判社會。所不同的是，此八〇年代雲湧的新潮已受科技與強大資訊傳播系統的洗禮，因此技巧更爲粗筆豪放，形式更爲複雜與多元。此種潮流的東來，極適合激發年輕一代對現存環境的不滿情緒，並重新思索新的藝術語言。不過由於七〇年代鄉土運動的緩衝作用，使「一〇一」藝術群調整吸收新潮的心態，懂得去考慮外來新潮與本土的關係，試圖將新潮觀邁向解嚴的時機，於是新潮資訊與本土社會的脈動乃經由新的實驗，呈顯了個人性的色彩。盧怡仲、楊茂林、吳天章的創作心路歷程都顯現同一傾向，逐漸的遠離新潮的原始定義而投入個人的生活領域。

以下簡單析述三位畫家的創作。

盧怡仲部分

在開頭，盧怡仲以「肯定新潮，走出傳統」做爲出發的理念。他刻意引用中國古典人物造形、鳥獸圖騰、民俗傳統等，經形與色的主觀變化及新的空間布局，以使傳統題材展現具有時代感的視覺。

接著在一九八六年，再由減低題材的敍事性入手，以更早更原始的工具、器物、兵器來取代人物、鳥獸及傳說故事。最後歸原到石器時代的最簡單的器物造形上。並且加以放大而安置成懸空的紀念碑似的形式。

在題材轉換及造形演變中，盧怡仲的創作理路潛在著有趣的邏輯顛倒程序。他一方面有心提煉出足以進入九〇年代的造形語言，但另一方面則沈迷入遠古的題材。也許這正是當代藝

藝術家盧怡仲

藝術家楊茂林

藝術家吳天章

術的一種詭異特質——越古老的題材有時反而有利於提升繪畫性的純度。

很顯然的，題材的原始化，能夠逐步淘汰敍事性與說服性的成分，也就是可過濾煩人的知識包袱及文明的狡辯，簡單而堅硬的石器，只存在著天然的本質及原始的人文刻痕。盧怡仲再將它膨脹放大而使之脫離了工具的範疇，並懸空的安置在崇曠的空間上，造成充滿懸疑的布局。

如此單純而碩大的主題造形及曠蕩的空間配襯，給予自己留下了預設的課題——留下更多的空間機會以待繪畫性技巧的奔馳。為了充實大而簡的主題及曠蕩的空間，他特地用樹脂與石膏把整個畫面造成細密凹凸的質感，加上彩色點筆成均勻的韻律感，生動了整個空間，似乎充滿著無數的生靈在蠕動著。同時，他還將畫面用心的控制在特定的色系裡面。據他的解釋，那是取之中國的顏色—石綠、石青、朱砂等等，以企圖將新的繪畫構思落植他心目中的中土。

另外，他經常將兩個不同形狀與體積的石器放大並置，例如上下對置時，上大下小，重量由上而下，光線則由下而上；營造成富有戲劇性的氣氛，據他解釋，大與小、重與輕、上與下的配對安排下，上方通常代表陽剛力量與重量，此種具有重大壓力的陽剛造形，是否暗示他成長的歲月中「不敢去觸摸的威權」？

整個說來，盧怡仲的畫面，展現出一種古已有之的生命力，此象徵啓示的內蘊則建立在紮實的繪畫性基礎上。說明了作者有心將他的風格盤踞在具象與抽象的平衡點上，就這一點來說，他的表現是相當具有火候的。

然而，以簡單的造形主題支撐著龐大畫面，是一種能耐，也是一種負擔，中心造形的可變性及延展性是留在未來的課題。

楊茂林部分

楊茂林的畫面，經當充塞著蠻勁與鬥爭的張力。人物是畫面的舞台的主角，但他對人物的刻劃不從合乎比例的解剖觀念入手，執意以簡化而貴張的造形與大面而對比的色相來製造反諷與戲謔的效果。這是他跨出神話影射的階段，而投入政治角逐場的轉變。「爭鬥」成為他創作邁進解嚴階段的主題。

的確，不只在朝的權貴在鬥，朝野之間也在鬥，在野的好漢之間也在鬥，從街頭鬥到議場再延鬥至廟堂，鬥！成為台灣解嚴以後朝野力量的「併發症候群」。似乎在楊茂林的眼中看來，爭鬥不只是強、弱、勝、負的問題，其中還充滿著荒謬與無奈的悲劇特質。這些特質對他的繪畫表達是一種挑戰，為將爭鬥的本質淋漓盡致的表達出來，他故意將人體往唯力是鬥的物性方面誇張，大而化之的五官，大塊頭的肢體，在大刀闊斧的場景中對擊，而併發出漫

畫式的火花,產生了猛烈兼嘲諷的視覺震撼。

最近他又將爭鬥的主題提升到更高的象徵層次。製作了一系列「 Made in Taiwan 」的主題,作品並列出不同焦點及場景的圖面。據他解釋,如此構思在展示歌頌及嘲諷的混合體,以及自信與批判的雙重空間。

也許作者有感於目前政治與社會派生了多重矛盾的發展,在朝的傳播權力的壟斷與濫用,虛偽口號與誇張標語的橫溢,掩飾了抬面下的赤裸鬥爭,也引起在野的抗議反彈。這些紛爭景象看在畫家眼裡,使畫面浮出了標語、象徵符號及肢體符號等大眾文化表徵物。例如「 愛到最高點 」的「 愛 」字,愚民政策的胡蘿蔔等。對於當做肢體符號的手部放大特寫,則賦予造形的心思,將版畫木刻的效果透過油彩畫筆的機能呈現出來,造就了刀刻似的線條造形及黑白對比的節奏,以強調手部筋骨的強韌及較勁的力道。色彩則一反過去的強烈,改走凝肅的低調,以隱喻白色恐怖的籠罩。經驗了白色恐怖的年代,使灰、黑、白為主導的低色調,又多了一層地域性的象徵意義。

最值得注意的是楊茂林大膽的啓用了大眾文化的表徵物,但一反曾經流行的現成物及印刷物的直接移用,寧願以油彩的機能來掌握,從中看出他對油畫的專業執著,既使畫面摻進報紙以製造暗示效果,仍然力求嵌進畫面以顧及繪畫性的質感要求。

由於他的新作,乃是過去造詣的一種延伸,故仍維持著創作本位的一定水準。但表徵物的移入及象徵層次的提昇,乃投下了未來的變數。

吳天章的部分

從吳天章的自白及提供的資料看來,他的心路歷程一直保持著對社會脈動的敏感。

一九八三年,他創作〈疏離〉系列,採用硬邊平塗與冷色調的技法,企圖表現七〇年代的「 現代人的冷漠與疏離 」。

一九八四年,發表〈我進入冥界〉系列,依他的說法是想結合新潮與東方,以八〇年代的新繪畫理念探擷東方輪迴觀的題材,以批判人生,從此開始嘗試新的材料與技法,以原木板、稻草、麻繩、白堊、乳酪素、尿素等等綜合製造出如敦煌壁畫般的畫面。

一九八五年,發表了〈傷害世界症候群〉,進一步投入「新表現」潮流,以在畫面強調出社會批判意識。他採用繁複的構圖及不定型的畫布結構,來突顯「 衝突 」與「 張力 」。

一九八六年至一九八八年,又發表了〈關於紅色傷害〉系列,有意將過去的「 社會傷害意象 」,提升至民族的傷痕表現,到此乃不可避免的碰上了歷史,於是透過近代史的審視,以「 國共不同意識型態的對峙 」暗喻民族的傷痕,由於承擔了歷史意識,故情感的表達及畫面的結構趨於內欹。

一九八九年至一九九〇年,則往〈四個王朝〉系列邁進,所謂「 四個王朝 」,海峽兩岸各佔兩個:蔣介石、蔣經國、毛澤東、鄧小平。

到了這個階段,吳天章積極以個人的方法介入近代史的探討,遍讀所有能到手的書籍與雜誌資料,當然包括許多在野抗爭運動的出版物。他特別鎖定上列幾個當代史上受爭議的代表性人物及事件,進行剖析省思,以拓開個人的批判性視野。由於對「 人物 」、「 事件 」的批判性視野本身必須貫穿歷史,因此,「 時間 」及「 敍事 」乃成為平面與固定的繪畫所要克服的問題,突破這個關鍵以後,具有創意的風格乃告建立起來。

他為其苦思的作品取名為「 傳記繪畫 」。這是一種有雄心的嘗試。吳天章的人頭掛帥畫面,跟超寫實的巨頭像或安迪‧沃荷的毛澤東像,最大的不同是,他的人像中包羅相當思考性的內容,他的出眾表現是將此複雜的思考性內容,簡化成幾個必要的象徵性圖形,然後綜合集中於一定的平面空間上,展現出思考性的視覺圖像,其造形結構布局是頗費心思的。

以「關於蔣介石的統治」來說，這幅巨像在表現蔣介石統治下的時代，灰白色的背景，象徵白色的恐佈，上海清黨、北伐及國共鬥爭的經歷，則轉化成巨大黑色軍服上的花紋造形，這些花紋造形的布置又暗示成龍袍的格式。端置在兩膝上的巨掌，筋骨凸現，在強調強人的權力掌握。

再如〈關於鄧小平的統治〉，也以相同的構思理路形成，他特別強調鄧小平二萬五千里長征的經歷及國共鬥爭的經歷，來裝飾鄧的「龍袍」，以反襯鄧小平在天安門事件上的強硬立場。對於一個經歷犧牲幾百萬人命的內戰起家的人，是不可能向集中天安門的小學生們讓步而下台的。

吳天章畫鄧小平及毛澤東、蔣經國等半身像，均採用正面端坐的姿態，這正是中國古來封建的威權坐姿。從在朝帝王到在野民間的一家之主在客廳的掛像，都是這種德性，足以象徵東方國家家長式的封建獨裁權威。

大體看來，吳天章的「傳統繪畫」是可以解讀的，但此（可讀性）卻凝固在繪畫本位的結構上，這是相當令人激賞的能耐。往後他決定將上述四位強人的政治生涯，分成幾個階段畫出不同的巨像，以茲連串成一部史詩，這是相當具有雄心大志的壯舉，有待他繼續的衝刺，因為他遇到的問題比別人多。

討論

林：很高興能拜訪你們的畫室，欣賞你們尚未公開的作品。其實你們過去的展覽活動，我一直在注意並留下了一些印象。七○年代末期開始步入藝壇的戰後新生代中，你們是相當積極推展台灣藝術現代化的團體，因此也是曾經接受西潮衝擊的實踐者。

一九五○年代，西方當代藝術新潮透過美國力量注入台灣，跟日據時代大不相同，日據時代來到台灣的西潮是經由日本教育體制過濾的。而戰後注入台灣的新潮則是遽然而異常的洶湧，因此對台灣美術的衝擊遠比戰前更為激烈。

然而台灣地屬海洋文化區，接受西潮衝擊而產生應變是必然的趨勢，我想先聽聽你們對於台灣美術與國際新潮之間關係的看法。

盧：我想藝術與新潮的關係，是每個藝術家踏入創作時都會面臨的問題。在八○年代尚未成立「一○一」時，我、楊茂林、吳天章、葉子奇四位朋友在一起，常參與當時藝壇的許多座談會，對於新潮有一個看法，認為年輕藝術家應該創新，不該重覆守舊。而另外有一批國外華人藝術家，對當時剛開始醞釀的新表現主義大肆砍伐，他們認為新表現主義是畫商與藝評家炒作的行情而已，他們之不能接受，可能與他們本身的畫風與新表現繪畫截然不同有關。

雖然當時我們面臨了一般人對新潮很不能接受的反應，但歷經八、九年後的今天，一切都已定案了，當初持反對意見的人也不會再講話了。所以在此時回想新潮的反應時，心中有頗大的感觸，就是說當世界性的思潮開始醞釀進行的時候，我們沒有必要像以前的畫家的反應那麼的乖張，不需要對一個表現和自己不一樣的新東西，有那麼大的反感與杯葛，倒是應更執著地去探索和研究，其發生的背景和追求的目標方向，以及跟我們的關係，是否適合在國內發表，就學術性加以討論，這樣才有積極的意義。

楊：一般年輕人對於思潮的感受是很「吊詭」的，因為思潮每天都在進行，當一個藝術家，就應具備有思潮類型分辨和技術分析的基本能力。分辨它是什麼樣的理念的思潮，如何用技術來詮釋它。所謂「吊詭」的問題，就是你是否要去實行它，或受它影響，這是年輕藝術家面臨新潮時常有的疑惑。但我認為不應去排斥它，而應去瞭解它，至於是否適合我們使用，就需要類型分辨和技術分析了，畢竟西方的思潮是外來的，冒然全盤接受，也可能發生水土不服，思潮如何和本土結合，「一○一」歷經八、九年的時間，到最近才較能掌握到，它

和本土的接合在那裡。

吳：傳統與現代怎麼調適的問題過去已經談了很多，我個人覺得文化和文化之間的影響不一定是相減的，比如有成吉思汗西征和十字軍東征，才產生東西文化交融，豐富了原有的文化，因此面對新的文化時，實在不需要有閉鎖害怕的心理，尤其資訊發達的現在，我們都是地球村的成員，訊息幾秒鐘就可傳到世界各地，比如能源危機，冷戰時的核戰陰影，如現在的環保問題，都是全球性的問題。

而西方藝術的新潮和流派有一定的時代背景，受當時時代的思潮影響，有那個時代的環境與時勢造成的特質，而這個特質也許是「全球性」的，台灣面對西潮時，除了注意本土的問題，應該以開闊、不卑不亢的精神去接受新潮。無可否認，「現代化」跟「西化」有很大的關連。

盧：曾經有幾位國外的藝術家朋友問我：「你是東方人，但所使用的材料形式是西方的，你自己有何看法和感受？」我的回答是，我們在學校所受的訓練和畢業後的一大段時間，是完全的西化，也就是在做西洋美術史中探索的工作。但到了一個階段，每個地域的畫家都會反省咀嚼，想到了自己本身的文化與如何面對世界的問題。

「一○一」在八四年發表一次展覽，針對本土的問題提出探索的發表，雖然是運用西方的形式和材料，但是內容的探索和問題的觸摸，都是屬於我們自己這個地域的，經過了這個階段，我們又各自往自己的主題中探究進去，發展自我的風格（當然是屬於本土性濃烈的）。

林：從你們的現身說法中，我發現到一個重要的事實，那就是接受新潮需要勇氣，更需要執著。在八、九年前當「新表現」備受質疑與砍伐時，你們接受了它，是勇氣，隨後歷經了八、九年，才掌握到了真正的東西，樹立各自的風格，這是執著的結果，而此執著在某種意義說來，就是一種保守。由此說明了急進保守的心態有時不是截然對立的。因為吸收新潮以體現現在自我的追尋研究，需要時間，但這一點卻往往被忽略了，這是台灣美術現代化環境中一直潛在的重大危機之一。

四十年透視下來，一波波新潮登陸，一再造成冒然排斥與否決既有創作的惡劣負面作用，究其原因乃是提倡者與鼓吹著犯了妄斷的錯誤，先入為主的給其中意的新潮賦予「進步」與「現代」的價值判斷，這是極為荒謬的。在台灣這個新潮移置區裡，外來新潮只是一種具有啟發性的資訊，是中性的，要肯定任何一種新潮對本土的意義，務必落實在吸收與突破的創作實踐中加以檢驗。到頭來，值得重視的，還是吸收新潮後的創作蛻變程度。流行於我們環境中的「前衛」認定標準，常是時髦的新潮色彩，而不是個人的造詣色彩。回顧以往，曾經風行不是「抽象」就不「現代」，接下去則是只有「超寫實」才能當「新人」，然後再一度又是搞極限主義才能「前衛」，到了現在，則是「多媒體」才能展望出「震撼」來。似乎每隔一段時間，總會出現外國時髦新潮的駐台總代理商，把持大型展覽，專門品題合乎熱門潮流的作品，以茲造勢宣揚，這對那些執意深耕的藝術家，造成了不公平的排斥與傷害。流風所及，甚至浮出了一種看法，認為搞現代藝術就得勇於不斷捨棄既有的東西，以擁抱新的創作觀念。問題是當代藝術新潮的交遞轉換，並非純然是一種前後銜接的伸展與演繹，而是一種辯證的過程，後起的流派往往正是對既有流派的一種反動與否定，例如唯心的抽象表現過後，出現了歸向通俗文化的普普藝術，講究純淨理性形式的極限主義過後，湧現了放縱感性的自由形象藝術等等，前後的流派之間的理念不只截然不同，技巧與媒材也相乎迴異，逼得趕時髦的畫家只得拋棄既有的創作經驗與研究心得，另起爐灶，於是追逐新潮成為花樣的翻新與趣味的品嚐，搞藝術淪為淺嚐新潮的遊戲，這是極可悲的。

就個體來說，難以樹立茁壯的藝術人格；就集體而言，無法累積出日益雄厚而具有統續性的傳統，這就是台灣地區的美術現代化，容易陷入隨波逐流的主因之一。

我相信，你們三位在過去八、九年中，如果缺少執著的毅力，只不斷的「迎新」與「送舊」，是不可能樹立如此明顯的個人風格的。

楊：我舉個例，在一九八五年「一〇一」把新繪畫引進來，往後那幾年中接續有「新幾何」、「新抽象」、「新超現實」出現，我們在聊天時談到，新思潮每天都有，我們要不要每天趕？因為那可能不是辦法，而是個陷阱。應該下決心的是抓住我們掌握到的，瞭解新繪畫和台灣有何關係，台灣本土的現況如何跟新繪畫結合。

林：那一陣子，我看你們衝到很前面，掌握新的東西，接著你們也有你們的執著，當你們進入執著的時期後，有沒有受到「不夠前衛」的批評？

盧：批評還沒有收到，但我們自己有這種警覺，總會有這麼一天。

林：八〇年代中期，多媒體的創作觀念逐漸在藝壇抬頭，逼得省立美術館大門廳的原大畫、大雕塑的徵選項目改為「平面美術製作」及「立體美術造形」，市美館的「繪畫新展望展」也改為「美術新展望展」。多媒體的創作似乎突破了過去繪畫與雕塑主控美術的局面也突破了雕塑與繪畫的界線。你們三位仍堅守繪畫的崗位，對多媒體的觀念與創作，有什麼看法？

吳：我個人樂觀其成，沒有特別排斥它，這種現象反映台灣的藝壇更自由，更多元化，更多的人想到更多的方法來從事藝術，這種打破以往創作界說的現象，也讓我反省自己在繪畫的領域，一直存在很多難題尚待克服，我個人在創作上的思想和內涵發展到必須用多媒體來完成不可的階段，自然就會去研究。目前我用繪畫的形式，雖然還是平面的空間，但還是有很多東西讓我去探索。

楊：我認為百花齊放對藝術是一種好的現象，但藝術本身是嚴肅的，雖然有各種藝術的表現法，但第一要「真誠」，第二要有專業的態度。而非因為在流行這個趨勢，比較容易得獎，於是大家一窩蜂去從事這種創作。有的人一年只做參加比賽的那一件作品，平常就搞別的事，這就是不誠。任何方式的表達我都贊成，但表達要「誠」，以我個人來說，我把不同的表達方式，當成一種資產，我去研究分析它，當我創作需要借用的時候，我一點都不會客氣，就把它借用過來。

盧：「一〇一」的兩位成員剛才說過的，也就是我要講的，我們有一個一致性，就是面對藝術，一直是嚴肅與嚴謹的，不認為過多的自發性與遊戲性質的創作行為和觀念是可取的，當然，我們也絕對允許別人持有自發性及遊戲性的想法，因為那是他們的事。在藝術的環境中有多元性、多面貌的各種想法，是一種好現象。但基本上我們在想，在台灣這樣的藝術環境裡，是需要多一點嚴肅和嚴謹的藝術家，因為我們的「根」與「體」並不是很健康，實沒有足夠的條件去進行隨便的「遊戲」跟任意的「自發」，因此，我們還是以我們最擅長、熟悉與執著的方式來進行，面對一種新的形式和思潮進入時，我們仍要強調根源的成熟性。

林：聽完你們的高見，使我感到你們跟六〇年代搞新東西的前輩的確不同，寬廣多了，比較具有包容的胸襟，這是時代使然。

不過我對多媒體藝術的出現，有不同的觀感。我認為從事創作者要怎麼做是誰也管不了的，我所注意的是展覽與評論層面的反應，一般說來，許多提倡者與擁護者的認知心態卻是保守的，他們喜歡將多媒體的創作與傳統的繪畫相比較，從中強調突破性及挑戰性的優越。實際上這種比較不一定站得住腳，倒是多媒體創作因突破了以往的繪畫界說，而投進更多的可能與可塑的領域，但同時也碰到了許多已經存在的事件、物體及現象，也就是暴露在更大更多的考驗與質疑中。

舉個大家都熟悉的具體例子來說吧！一九八〇年台灣旅美藝術家謝德慶在紐約舉行「自囚」的人體藝術表演，繼之再舉行自囚中每一小時打卡一次的人體藝術表演，時間整整一年，以表現他所謂的「時間雕塑」，對於謝德慶的表演創作，報導反應最熱烈的不是紐約，而是

台北，不但大報巨幅的報導，藝術雜誌並爲之製作專輯，開座談會討論，專家也在報章雜誌發表專文評論，參論者不是在美學玄理上打滾，就是透過美術史的流派傳遞分析去尋找答案。但我的反應是馬上想到了兩件轟動國際的事件，其一是一九六三年六月十一日發生在越南西貢（現改名胡志明市）街頭的和尚自焚事件。其二是一九七〇年十一月二十五日日本名作家三島由紀夫的切腹自殺事件。

這二件自殺事件之所以廣受世人注目，是基於動機及採用的姿態與形式具有極其突破性的震撼。自焚的和尚是爲抗議當時的西貢政府的專制與鎮壓，他採取佛教的典型盤坐姿態淋汽油自焚，在熊熊烈燄中，依然不改其端坐的姿態。三島由紀夫則是爲了實踐畢生的追尋的尚武理念，毅然採用日本傳統的武士切腹儀式自殺身殉。這兩件自殺事件都是以生命做代價，也都有強烈的表演性質及莊嚴的形式。它所給予我的衝擊與印象遠比謝德慶之舉強烈與深刻得太多了，最大的差別只是那位和尚與三島由紀夫並沒有宣於他們在表現一種特殊理念的藝術。

自從人體藝術觀念創作出現以後，的確使傳統的藝術理論難以適應與掌握。既然把人的自身當做藝術的媒材來從事各種表達，免不了產生自虐的現象，有的自囚、有的用鋼釘刺進肉臂、有的刻意接受槍擊、有的用電流觸擊自己的生殖器等等，但這些表演都讓我感到不及三島由紀夫，因爲他的「表演」展現出遠比波登（Chris Burden）之流更卓越的美學形式。講到這裡，不禁讓我苦思，什麼是藝術呢？我提到這些主要在強調一個本土的文化立場，那就是我們對源自西方世界的新潮，不但要勇於接受，也要勇於質疑，接受與質疑都是坦然的面對，在兩者之間求得一種平衡也正是我們所需要的。由於時間及篇幅所限不能再談下去，讓我們接下去談市場吧！

盧：自從有作品進入市場，就有作品風格跟著市場走的現象，如果市場中只有這種現象就是危機，應該還有一部分的市場進入比較真誠的，著重創作品質的開拓，現在日本人正在炒印象派，因此日本印象派的畫價高的不得了，自然等號的台灣的印象派也是不得了，所以從老畫家、中年畫家到年輕畫家一窩蜂的都在做這種畫。當有人說畫家不偷不搶靠作畫維生有何不可？但這麼大的市場中，應該還有一部分進行中規中矩的交易，如果沒有，那麼這個市場就有危機。

楊：我來談市場是很外行，因爲我作畫尺寸的習慣都是幾百號的，不太可能到畫廊去展覽，我到現在幾乎沒畫過五十號以下的油畫，因此對市場很陌生。

林：爲什麼你的畫都畫得那麼大？

楊：因爲目前來說，我畫圖就是要那麼大我才會感受到創作的快感，畫四、五百號的大畫和作小畫的感覺不太不樣，我現在可能還不知道縮成很小要怎麼畫，因爲沒時間研究，我的工作時間一向是排得很緊的。不過常聽到有人說，現代畫家賣畫是不太光彩的事，我想這是很不好的觀念，因畫畫有人買是很好的事，清高的想法是應該校正的觀念。

林：你畫大作就跟市場陌生，那表示台灣的藝術市場還不夠靈活，還有待提升。事實上，大畫也應有它的生存空間，有待人去經紀與開拓。

吳：我們認識一位收藏家，有一天他到我的畫室來看我，問我說我知道有人要收藏我的作品時，會不會覺得很興奮，我很平靜的說，好像不會，因爲沒有那種心理準備，因爲我們對市場真的很陌生。賣了畫會歸於運氣好，我們三人一直是很專心在個人的領域中創作，從來沒想到畫能賣出。我常花很多時間在讀書思考，甚至有時沒有從事養家賺錢的考慮。我想，既然這些企業家累積這麼多的財富，一定把精力投注在事業上，我懷疑他們在從事藝術投資時，能有這種眼光嗎？

像美術館賴瑛瑛、白雪蘭、張元茜，出來從事藝術經紀，可能形成中介機構，建立溝通的

日本名作家三島由紀夫在切腹
自殺前發表慷慨激昂的演說

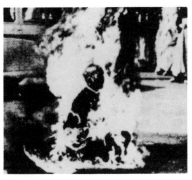

東方僧人的自焚儀式震驚了西方的世界。
圖為六〇年代越南和尚在西貢自焚的剎那
鏡頭。

1980年旅美藝術家謝德慶在紐約自囚鏡頭

橋樑，讓畫家安心創作，不去想業務行銷的問題，中介扮演者應是有一定學養，導正台灣的風氣，把繪畫市場導入較嚴肅隱健的途徑。

盧：我們從發展到現在八年了，也發生過市場的心理變化，剛開始時，有棄絕市場的心理，那時連市立美術館都還沒成立，大概只有美國文化中心可以發表，第一個聯展是在那裡開始，在那裡三、四百號的畫是陳列的極限，和我們現在作品尺寸還差很多，所以那時發表時，覺得賣不出去，所以想，這樣也好，乾脆把藝術創作與賺錢謀生完全分開，還能保持創作的純度。現在學校剛畢業的學生，和我們那時很不相同，有些學生在校時就在研究如何進入畫廊，如何進入市場體系。我們那時的想法還是在於如何面對美術史、藝術環境，是不是有可能發展出地域性的思潮。現在的年輕人似乎也該保持這種純度，這很重要。

林：你們在開頭跟繪畫買賣市場隔開一段距離，對你們往後個人風格之建立是有一定的關係的。創作人生有那麼一股傻勁與熱忱，是很有意思的。

不過我對所謂藝術市場的看法是從整個大環境去考量，基本上我認為機會的擴張就是市場的形成，包括研究、發表、展覽、傳播、推廣、收藏或典藏等等。因此市場並不只限於民間的商業畫廊。實際上已包括到文化中心、美術館及其他展示與推廣的機構，尤其目前的省、市兩大美術館，還真像兩家特大號的官營畫廊。像「美術新展望展」的實施，實際上就是一種市場的開闢、大獎的設立、評審的眼光及龐大的展示空間等三項主要因素形成了一種強力的市場導向，強烈的誘導了年輕藝術家及藝術院校在學的學生，爭相搞體積龐大迎合「新展望」類型的作品。有人認為美術館辦的展覽代表學術性，能夠容納藝術純度高的創作，依我看來這是一種天真的想法，至少在台灣地區是如此。最近美術館市場及民間畫廊的市場都出了問題，備受有識之士的抨擊。只是關於美術館的領域，大家不用市場這個字眼而已。我認為這是一般人的時代警覺性還不夠，實際上連《藝術家》及《雄獅美術》兩大專業雜誌都可納入藝術市場的機能體系來討論。

我從大環境的視野來考量藝術市場，所要強調的是，把市場與市儈劃上等號，是一種狹隘的偏見。自從藝術家及其創作脫離了教廷、宮廷及世襲特權階級的供養與支持以後，藝術家就得面對社會大眾，而當中產階級崛起形成支持藝術創作的新階層時，經紀市場的產生乃是時代的必然發展，一直到現在，特別是在自由民主的開放社會裡，如果沒有藝術市場的存在那麼藝術的發展是不堪想像的。因此我敢斷言，在可見的未來，美術市場的興起對台灣美術將是不可忽視的推動及塑造的力量，既然如此，我們就得坦然面對藝術市場，把「市場導向」的意義完全看成負面，是值得商榷的。

當然，在藝術市場的開闊發展中，是產生了許多流弊，特別是量的氾濫及商業促銷的運作常嚴重的混淆了藝術品質的評價。這是有待匡正，同時這種嚴重而失衡現象也暴露了我們的藝術環境的成長有待充實，特別是美史的整理研究、及批評機能與空間的拓展、美術館典藏作業的步入正軌等等。剛才盧先生說過：「在這麼大的市場中，應該還有一部進行中規中矩的交易。」這一段話，我深有同感，曾經有人語重心長的告訴我：「即使三流的畫家也應有生存的權利！」這是一項事實，因此，要求每一家畫廊都屬一流水準是沒有必要，也是不可能的，但我們至少應努力使量的擴張中產生品質的提升。我想這是比較合理的期待。我特別在這裡要揭櫫一個事實，那就是，台灣美術市場的建立，乃是培養自己的美術家及樹立本土美術風格的必要條件！

接下去讓我們談談藝術與政治的問題，這是九○年代台灣美術的新興課題，你們不但是目擊者，同是也是走在時代前端的實踐者，我非常想聽你們的意見！

楊：我本人畫政治題材是在台灣解嚴之後，這可能與我的個性有關，講好聽點，比方說好打抱不平。但我不是街頭的運動家，也不是搞政治的人，但是我對政治卻是蠻喜歡與關心的，對不公平卻無法解決的事，卻可以用畫來發洩，所以把政治不平的事用圖畫來發洩。

在解嚴以前，我畫些神話題材來影射個人的崇拜，解嚴之後開放很多，我一直認為生活在這一代三十幾歲的年輕人是最幸福的時候，因台灣這四十年的建設，經濟達到一定的程度，民主化亦一步一步的走，但長遠看來，二十世紀中國人好的時代來臨，因而我認為應該在這個時候留下這方面的紀錄。

但是我認為有關政治的事情是很難畫的。畫到累時常想，我為何不畫些抒情的東西，而要畫這些硬的。因為它前面沒有先輩留下的東西可參考，完全要自己去揣摩，想是很簡單，但要把它轉變成繪畫的語言，那是比其他題材更難，畫得不好會變作宣傳畫或插畫。以前畫神話題材，還蠻好畫的，因為它可以躲躲藏藏的，最近局勢開朗以後，躲躲藏藏沒有意義了，有時候要直接有力，但怎麼將它變成藝術化呢？那是最感困難的關鍵，所以我一直強調，既然要畫政治的畫，要批判，本身要很有情。要刻薄的話，本身要很厚道。就是要這樣的認識和心胸，才會有它應有的內涵，而且強調要藝術化，絕非只是政治而已，因我是個畫家，它要是個藝術品，而不只是個政治宣傳品，所以我認為政治畫真的是很難畫。

吳：剛才楊茂林講過，我們這一代的畫家比上一代的畫家幸福，這一點我有同感，因為那個時代的畫家生活在日本殖民統治之下，視野較狹窄。

我開始想到藝術與政治的問題在七○年代鄉土運動之時，那時許多人開始討論如何把藝術落實在本土的問題。也就從那時開始與政治問題長期的接觸。記得高中時，我爸爸跟我講康寧祥在萬華競選的事，並看到康的〈台灣政論〉，覺得不大能接受，同時還認為爸爸有問題。不過〈台灣政論〉中提到〈台灣地位未定論〉，說美國曾經想放棄蔣介石，為了韓戰而改變了主意並扭轉了整個遠東的戰略情勢，使我對既有的想法產生懷疑。到大學時，剛好接觸到《夏潮》與《美麗島》的政論雜誌，同時大陸北京也有許多地下刊物出現，如魏京生的《北京之春》，一時似乎海峽兩岸好像蠻有民主的希望。但不久，那邊抓人，這邊也抓人，兩邊的民主思想同時萌芽也同時熄滅。

美麗島事件發生時，我曾畫這個題材，不過由於那時整個台灣的政治氣候不太對勁，所以沒有繼續深入。但在解嚴之前，我的創作面臨一次轉變，開始畫暴力的題材，楊茂林講過，喜歡政治的人，性格上都是打抱不平追求正義感的理想主義者，記得最早畫〈傷害事件症候群〉時，是由於看到報紙登出立委蕭瑞徵被一營造商槍殺，原因是該營造商與蕭合夥營造工程而被蕭吃掉了錢無法伸冤，走投無路之下拿把槍在電梯裡把欺侮他的立委殺死。這件事給我一種感覺，如果司法不公正，走白道不能得到公平，那麼受委屈的人就會去尋求黑道。這

盧怡仲 追思 1990 油畫、多媒體
150×101cm

楊茂林
台灣製造·肢體記號Ⅰ
1990 綜合素材
175×350cm

些感觸，使我畫〈暴力症候群〉。

我一直覺得國民黨這四十年的教育裡，缺乏灌輸一種正義感的教育。我漸漸感到暴力現象後面，存在著很多社會問題，這些問題又歸咎到戒嚴統治的環境。於是我開始去思考政治問題，那時台灣的情勢發展已有解嚴傾向，所以那時創作轉入了近代史的題材，想從近代史的介入，分離出台灣目前的情形。如國共糾合不清的對歷史的扭曲。我讀到了方勵之的《我在寫歷史》，我看台灣的的鄉土文學，也看大陸的傷痕文學。

台灣解嚴後，突然發現台灣滲進入了一個新的領域，就是說威權制度解體下，變成了多元化的社會，也普遍出現自由化及國際化的呼聲，使我想將所想的表現出來，從最靠近自己台灣的年代畫出手，慢慢向前推進，因而製作了蔣經國的五個階段，我希望除了繪畫題材的開拓之外，應經由政治題材的表現而呈現出繪畫的創造性，所以我覺得表現政治題材的創作，最後還是要用藝術本位的尺度來檢驗它。

盧：我先講個笑話，我有一個朋友，有一天正在睡午覺時，他太太是記者，打了電話給他而有如下的談話：

「行政院長的人選公布了。」

「是誰？」

「郝柏村。」

「不可能，不可能，不可能」

「去看報紙就知道。」

看了報紙，果然是郝柏村，跌破了專家的眼鏡！

第二天中午他也打電話給他太太：

「知不知道總統府祕書長發布了。」

「誰？」

「豬哥亮。」

「不可能，怎麼會有這種事！」

「不信晚上看電視。」

他太太懷疑的聲音變小了，暗想，搞不好這是真的。

這是個笑話，但不可思議的事情真的在我們生活周遭出現了，政治這個題材，是我們這一代年輕人非常好的題材，因為它與我們的生活關係密切，甚至變成我們生活中的笑料、憤怒…。自從吳伯雄上台亮相以後，政治人物流行唱歌。從小丑唱起，唱到最近李煥唱綠島小夜曲。很多表演藝術、藝術形態的表達，都不如政治人物的表演來得精彩強烈。

其實到今天，我才講得比較透徹，我的創作裡所表現的可說是不是治政的政治。因為我是外省人的第二代，很多事情我的上一代、我、及我的背景（我太太是本省人）形成錯綜複雜的關係，處在這種情況往往讓我將想法及感受藏在心底，也所以我一直強調我的創作是談心靈的反射，其實我心靈反射的很多東西和政治還是有關係，但我不能去講，這就變成矯情。我沒有辦法像你或他那樣的直接碰問題，甚至投入問題，因為我沒有這種背景，我的父母親和我從小生長的環境，不太允許我對那些比較敏感的政治問題去觸摸，我這個情況其實也是蠻多人的情況，所以我想雖然無法直接搭上這部車，不幸而幸，說不定我能因而往另外的方面去發展。

林：記得在一九七四年四月五日，在台北耕莘文教院曾舉行了一次規模盛大的藝術座談，題目是「藝術與社會問題」。在那次座談中，我特別推舉了十九世紀浪漫主義畫家傑里珂（Gericault）的作品〈梅度莎之筏〉（Raft of Medusa）與本世紀最著名畫家畢卡索的〈格爾尼卡〉，做突出的範例來闡述我的看法。在七〇年代初期，我已經開始注意藝術與政治、社

會之間的關係問題。〈格爾尼卡〉這件傑作一直給予我深刻的啟示與感觸，它的創作動機、時代背景、製作過程、令人震撼的形式、漂泊異鄉的遭遇以及最後榮歸故土的歷程，活生生的勾勒出本世紀一段極其悲壯的歷史。而這件偉大傑作的產生是有其優異傳統的，特別是法國大革命以後，藝術脫離了宮廷與世襲特權的庇蔭，藝術家紛紛投入群眾，毅然參與社會的塑造，並當仁不讓的扮演時代的見證者。

自從印象主義革命成功以後，西方的美術逐漸走向本位獨立的發展，使繪畫擺脫了宗教、政治、道德、文學及神話的糾纏，但是如此強調高度自主性的創作研究，在某種觀點看來，並非有意使藝術與政治、社會隔離，反而使藝術語言因自立的提煉更為靈活銳利。以立體主義繪畫來說，此種創作的出發是基於理性分析的，但畢卡索卻能將他所創立的冷靜繪畫語言轉化為表達憤怒的形式，產生了刻劃時代的偉大傑作。

反觀我們中土，呈現一片低迷與空寂，中國近代史充滿了分崩離析的動亂，尤其是民國以來內憂外患經歷一場生死存亡的八年抗戰，然而在一大段時代悲劇的考驗下，竟然沒有產生出傲世的樂曲、震撼人心的美術傑作，不朽的文學篇及令人刻骨銘心的電影。從這些令人沮喪的事實，反映了中國長期封建的帝制統治，對民族的文化心靈，是帶來了何其重大的傷害。

回首台灣本土，比大陸更為淒慘，一系列外來的政權一再的踐踏了台灣的歷史與文化，使台灣的歷史與文化受到了壓抑、扭曲、埋沒甚至絞殺，戰後成長的一代在國民黨黨化的教育下，無法從制式教育中得知台灣的過去，長大以後，也看不出台灣未來的遠景，台灣成為嚴重的史盲區。在文化思想視野中，根本難以落實的回顧過去與展望未來。在長期的白色恐怖的鎮壓下，關心政治成為一種禁忌，關懷社會使不上力。造成文化工作者與自己生活的土地隔絕。美術的創作不是逆退到過去的傳統裡去，就只有從外來的新潮中尋求突破的啟示，因此，台灣美術現代化運動，一直仰賴巴黎與紐約的新潮資訊，有其時勢的必然，惟積久成習也成為一種惰性的反應模式。不過文化心靈的自覺力量是不可能全然壓制的。解嚴前後，整個體制開始鬆動，許多反抗既有權威的力量也大量湧現出來，美術方面也開始出現突破的跡象。當綠色小組投入抗爭最前線，尤其是「五二〇」事件的核心，以銳利的鏡頭衝破政治集團的輿論封殺時，就讓我感到攝影將是八〇年代走在時代前端的藝術，看到綠色小組那令人驚心動魄的攝影，令人想起羅伯‧卡帕（Robert Capa）的一句名言：「如果你的照片拍得不夠好，那是因為離砲火不夠近」。

接著「五二〇」事件發生後的一年，有志之士有意紀念「五二〇」並將它提升到文化的層次，有人再三邀請我到北投廢火車站參觀「五二〇」美展，並參加座談會，然後也看到了「星星十年」的台北的展示，但最令我訝異的是台北美術館地下室展出的台北畫派，強勁的流露出對社會的批判色彩，吳天章的「蔣經國的五個階段」正跟政治偶像的批判風潮形成強烈的對照。這些現象再再說明政治題材將成為一種衝擊美術創作的強烈因素，這是不合乎現實邏輯的，因為台灣的政治層面一夕數變，政治新聞已躍居成大眾傳播的主導資訊，台灣民眾每天盯緊政治新聞的報導，因為其中的訊息與變化密切關係大家的生活及台灣的未來命運。「藝術是生活的反映」終於在解嚴之後在台灣本土體現出來。

但在此我必須闡明我的立場，我之重視反映政治題材的創作，並非在鼓動藝術家參與政治，投入街頭運動，而是透過對政治的敏感反應可能產生新的且更具創造性的藝術語言。同時以藝術為本位來談政治，不是狹義的只指突出的政治性事件及題材，而是廣義的推及政治變動所造成的整個大環境的時代氣息。因此從外在尖銳題材的捕捉到內心的心靈反射都是屬於這種範疇。

同時我也必須強調，以藝術創作來反映政治問題，不是一種時髦，而是一種自發的責任，因此擁抱政治題材不能享有特權，同樣要接受藝術性的檢驗，楊茂林剛才說的好，表現政治

盧怡仲　追憶　1990　油畫、多媒體　120×95cm　〔上〕
楊茂林　台灣製造・肢體記號 II　1990　綜合素材　165×330cm　〔下〕
吳天章　關於蔣經國的統治　1990　麻布油畫　310×350cm　〔右頁上〕
吳天章　關於蔣介石的統治　1990　麻布油畫　310×330cm　〔右頁下左〕
吳天章　關於鄧小平的統治　1990　麻布油畫　310×350cm　〔右頁下右〕

題材是高難度的創作！最後，我就以一九七三年座談會上講的一段話做為我的結論：

　　藝術不是一種遷就時勢效果的記錄，現實題材出現在傳播報導上與表現在藝術創作中具有顯然的區分，現實題材只是觸發創作靈感的一種動因，藝術家對現實題材有感應，他必須為此心中的感應設計一個主觀而具創造性的形式，將來自現實的感應融入於一個獨立而永久的形式之中。

　　事實上，這種「形式的設計」才是藝術家最重要的工作，「形式的設計」成功與否決定了一件藝術品的地位，也連帶的使現實題材獲得新的肯定。　　　　（原刊載《藝術家》，1990年7月）

從〈亞維濃的姑娘們〉說起

馬 諦斯端出一具黑人木刻交給畢卡索，這是畢卡索第一次見到黑人木刻。畢卡索在整個晚上撫摸著這個木刻。第二天早晨，當我進入畢卡索的畫室時，我看到滿地都鋪上了畫布，每張畫布都分別畫著同樣的雕像——長著一隻眼睛的女人臉上，長長的鼻子一直伸到嘴中，肩上垂散著一把頭髮。立體主義就這樣產生了。 ——詩人馬克·雅可布(Max Gacob)

一九〇七年

一九〇七年的春天，畢卡索的藝術生命邁進了一個全新的階段，醞釀在他腦中的嶄新造形靈感，開始落實畫面的研究，他反覆沈思，經過了四個多月，前後畫了十七張的研究草稿，最後完成了一幅相當於一百五十號(224×233cm)的大油畫，取名為〈亞維濃的姑娘們〉(Les demoiselles d' Avignon)。

亞維濃(Avignon)是一條街道的名稱，位於西班牙西北邊靠近法國的大城巴塞隆納，是畢卡索青少年時期待過的地方，畢卡索曾絕對德國籍的畫商坎維勒爾說：「這幅畫最初稱為〈亞維濃妓院〉。你知道這怎麼回事嗎？因為我很熟悉亞維濃大街，它同我的以往經歷有密切關係，我就住在那亞維濃大街上。現在，這幅畫叫〈亞維濃的姑娘們〉，它的名字激勵著我！」

故鄉街名的激勵，並沒有使畢卡索沈緬在懷舊的情緒中，也無興起情慾的幻想，他反而刻意將亞維濃的姑娘們帶進理性分析的手術臺，加以分割與重組。

〈亞維濃的姑娘們〉畫面共出現五個女人，但個個看來悖離常態，不但毫無嬌媚姿色，反而個個面目全非，呈現唐突怪異的變形，裸露的肉體被改造成有菱有角的粗糙形體，臉部更被嚴重的扭曲，中間兩個女人的眼睛瞳孔瞪得大大的，看似正面又像側面，其餘左右三個女人的頭部，則被粗筆塗繪成如同非洲土著的雕刻面具。更令人驚異的是，畫面(包括人體、背景及前面的水果靜物)被切割成支離碎般的感覺，但整體看來卻又形成統一的結構規律。

〈亞維濃的姑娘們〉的出現，立即驚動了當時的畫壇同儕，野獸派畫家馬諦斯與特朗(Auder Derain)無法認同，均出惡言抨擊，特朗揚言：「那個畢卡索實在自暴自棄。過幾天，他會在那幅畫的後面上吊。」

然而賞識者仍然大有人在。旅居巴黎的美國著名女作家史泰茵(Gertrude Stein)及德國籍畫商坎維勒爾均能擺脫成見加以接納。往後的發展證明了作家與畫商也偶而比畫家更具未來性的敏感。事實發展支撐起一個驚人的結論。〈亞維濃的姑娘們〉的產生，不但是一九〇七年巴黎畫壇的一件大事，也是西方美術史上的一件大事，因為它象徵西方美術走入立體主義的里程埤。

〈亞維濃的姑娘們〉揭櫫了一個新的空間造形觀念——在同一平面上表現三度空間。因為畫布是兩度空間的平面，但繪畫欲表現的客觀對象卻是三度空間的立體，是多面性的，可以

畢卡索　亞維濃的姑娘研究草圖
1907　47.7×63.5cm

因不同角度的視點觀察而呈現不同的面貌。而如何將多重視點的觀察同時呈現在單一的畫面上，乃成為立體主義創始者率先想突破的課題。畢卡索所嘗試的方法是將客觀物體加以分析與重組。在理論上首先將物體結構加以分解，使之脫離感性空間的慣性範疇，再將分解的物體結構因素重新組合成一個畫面組織。這是一個全新的繪畫理念的開拓，是繼表現主義及野獸主義之後，更徹底的空間造形革命。

從承先啟後的觀點來透視，〈亞維濃的姑娘們〉的靈感到底承受何種既有因素的啟發？公認的說法是塞尚的繪畫及黑人的雕刻。至少在時間秩序的追蹤上，存在著可考的史實。

一九〇六年的巴黎秋香沙龍中展出塞尚的作品。

一九〇六年春天，在巴黎羅浮宮展出古代伊比利亞的雕刻。

一九〇七年在巴黎盛大舉行塞尚作品回顧展。

一九〇七年春天，畢卡索在巴黎人類學博物館裡看到了線條隱晦、形體奔放的黑人雕刻——《畢卡索傳》的作者彭羅絲在第四章〈立體主義的建立〉中如此記述著。

再從畫派交遞演變的脈絡上觀察，畢卡索早期立體主義的作品，可明顯的看出受到塞尚晚期作品〈聖維多山〉的影響的痕跡。然而〈亞維濃的姑娘們〉的畫面形體卻更突顯出非洲土著藝術粗野率真的風格。因為這幅畫裡所表現的女人其橢圓形的頭，粗長的鼻子，小巧的嘴巴及簡單的軀體結構，展現出非洲象牙海岸土人的雕刻特徵，而在左邊及右邊上下的女人的面部造形，更令人聯想到前法屬剛果Itumbs族木頭面具的造形。這一點非常值得注意，特別在今天更值得加以重新的溫習反思。

在歷史傳承的道路上，畢卡索吸收塞尚的養分是很自然的。但是承受非洲土著藝術的啟發，卻是一種驚人的異數——一個曠世的天才竟然吸收未開化民族的雕刻的啟發來反抗西方古典的教條，它象徵藝術創作走在時代前端，突破了文明社會的成見，這個偉大的叛逆意念之形成，是有其時代背景的，而此時代背景又如何形成的呢？讓我們回溯歐洲史加以粗略的探

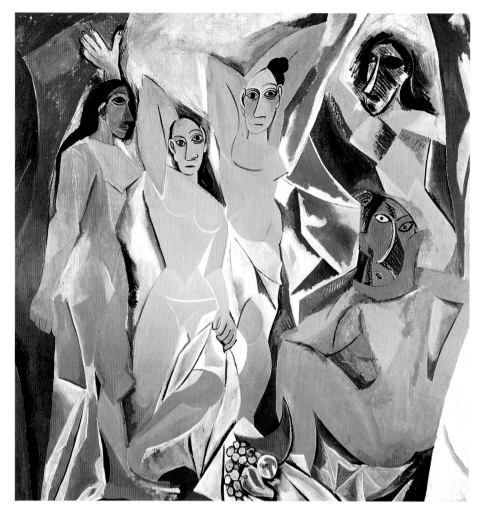

畢卡索　亞維濃的姑娘　1907　油畫　243.9×233.7cm〔上〕
畢卡索　亞維濃的姑娘研究草圖　1907　47.7×63.5cm〔下左〕
畢卡索　戴黃帽的女人　1962　油彩　91.5×73cm〔下右〕

討。

唯我獨尊

Robert. O. Paxton在其所著的《二十世紀歐洲史》的第一章開頭就有這麼一段開場白：

當二十世紀肇端，歐洲人估量他們自己所屬的地位時，他們覺察到歐洲在世界上扮演著一個非常特別的角色，此一角色與它的面積完全不成比例。歐洲具有密集而且高度技術訓練的人口，龐大的工業生產力，不斷創新的文化，以及接近壟斷性的現代軍事力量。這些條件使歐洲人在一九一四年時，屬於領導世界的地位。歐洲人自認他們是「文明世界」，其他民族均受其影響而學習他們，未來的趨向是世界的歐化。

的確，產業革命的興起及航海技術的猛進，使歐洲人野心勃勃的向全世界擴張他們的勢力，憑其高度技術訓練的人口及龐大的工業生產力，快速的將帝國主義力量所及的地區納入由歐洲所支配的單一經濟體系裡，同時不斷的向外擴大貿易市場及掠奪被征服地的資源，並以政治及軍事力量來維護既得的優勢與利益。因此，到了一九一四年時，歐洲人業已控制了全球三分之一的土地，三分之二的國際貿易，四分之三的商船噸位及五分之四的軍艦。

另外，經由政治、軍事、經濟的全球性擴張，也使歐洲不斷創新的文化，躍進為全世界最強勢的文化，其征服性的影響所及，不但歐化了美洲，震撼了亞洲，並滲入非洲及大洋洲。不但其工業化的政經規模及船堅砲利深為他國震撼與仿效，歐洲的文化與藝術更高居世界最時髦與高雅的典範，吸引著美洲、亞洲各國的社會菁英，眾相朝聖般的前來膜拜及學習。

上述輝煌的成果，強有力的印證並支持著西方十八世紀延續下來的樂觀思想信念——理性與進步。在此兩大信念下。絕大多數的歐洲人深信，世界是可以理解的，整個宇宙乃是一個有秩序的物質結構系統，其運作的方式是根據科學發現的定律，而人類均有一種天賦的能力以充分瞭解宇宙的秩序及運行的方式，這種天賦的能力就是理性。能夠經由教育使之從迷信的約束中解放出來，以來認識宇宙與世界的秩序與真理，順此合理的大道邁進，將可迎向光明而進步的未來。如此樂觀的信念，在步上二十世紀之際，依然為新興的中產階級所信仰，並體現在教育的提倡與普及化的推行之中。中產階級認為，透過教育，能夠培養理性成熟的公民，享有政治及法律的平等地位，合力塑造和諧的社會，並促進經濟成長。

十九世紀科學與技術的進步，識字率的增加，政治自由的擴大及空前的經濟成長，不只令中產階級對世界的未來滿懷信心，也使他們的力量迅速膨脹，而逐步掌握了教育權與文化權。因此，文藝復興以來所建立的古典而嚴謹的藝術傳統，乃刻意經由學校教育與展覽的控制來加以維護、傳承、研究及推廣。從法國、奧地利、德國以至英國等主要歐洲國家的博物館及美術學校，均由力主承繼優異傳統的人文機構所支配。這就是藝術的學院主義的形成背景。

然而，正當歐洲欣欣向榮之際，一些走在時代前端的敏感知識精英，已在開始突破舊信條的防線，丹麥的哲學家祁克果及德國哲學家尼采等人，早在十九世紀中葉即在叩敲宗教及哲學的權威大門。物理學的研究更伸入前所未知的領域，並對過去認為理所當然的宇宙規律質疑。物理學家不但發現原子是可以分解的，而且進一步的窺探出原子的結構存在著「不定性」，促使物理學家拋開力學上的確定論，轉而以統計上的可能率來解釋宇宙。而後愛因斯坦「相對論」的推出，更加深了人們對傳統宇宙觀的懷疑，愛因斯坦指出，絕對的時間與空間是不存在的，時間與空間實際上互為相對而形成單一的連續系統（Continuum），他的解釋更動搖了過去秩序井然的宇宙觀。

另外，法國哲學家柏格森提出了著重本能貶低理智的生命哲學，奧國精神分析學家弗洛依

德更發表了「夢的解析」(一八九九)，揭開了潛意識的世界，他告訴世人，人的心理底層存在著不爲理性、道德所容納的本能與慾求，這些潛在的力量才是個體生命最實在的「本我」，也是支配人類作爲與思想的最根本的原動力。

宗教、哲學、物理學與心理學的探索與質疑，逐漸衝破了「理性與進步」的堡壘，也影響了人們漸漸傾向以主觀的方式來瞭解這個世界。

置身於「主觀」與「不確定」逐漸抬頭的時代空間裡，藝術家們亦同時有所行動，他們分別集中在巴黎與慕尼黑從事新的審美實驗，表現主義及野獸主義的運動，乃是美術走向主觀化的具體行動，感染所及，演成了掙脫文藝復興所奠定的藝術傳統的風氣，強調個人自發的創造慾遠比學院研習的規範與技巧更爲重要，新進的藝術家們乃熱中注意童稚的心境及無意識的靈感。於是歐洲自我中心的「進步」信念漸趨解體，藝術的思想視野乃開始越過文明世界的藩籬，導致西方藝壇拓出了更大的空間，以迎接未開化民族的藝術登上文明世界的舞台。

黑暗大陸的藝術曙光

首先透過創作的體現，使未開化土著的藝術受到注意的是印象派後的著名畫家高更，他在一八九一年因厭棄文明社會的病態與虛僞，毅然避居到南海的島嶼，開創他的繪畫生涯，在他長期居留大溪地島時，不但從該島的原始風光裡吸取創作的靈感，而且將當地土人的工藝裝飾模型及圖樣，帶進他的木刻與繪畫的作品裡，造成一種純樸厚重且平面裝飾意味很濃厚的畫風，給予後進的畫家莫大的啓發。

另外，隨著航海技術的發達，南海及大洋洲的土著日常用具與工藝品，諸如船槳、弓箭、魚叉等土產，也被西歐商人在航海中加以收集，而公開展示於一八七八年及一八八九年的巴黎博覽會上。

後來探險的箭頭伸向了黑暗大陸的內部，非洲黑人所作的木頭雕刻，即被大量的搜集而帶回到巴黎公開展覽。接著，巴黎與德國的德勒斯登(Dresden)亦建立了人類學的博物館，以收納陳列從非洲帶回來的土人用具及雕刻品。從此，在學者與藝術家之間，即廣泛的抓起了研究原始藝術的高潮，有關非洲雕刻的論文及著作，遂陸續出現。

由於完全異乎文明社會中的理知觀念，大洋洲及非洲的原始性藝術給予西方畫家一種新的激動，並促成一個新的展望，而它單純拙澀富有裝飾趣味的表現法，更啓示了色彩平面效果及新的空間造形觀，於是研究原始民族的藝術以吸收創作靈感，即蔚成了一種時潮，研究的對象從現存的未開化土著的藝術追溯到更久遠的舊石器時代的雕刻與繪畫，其間存在著相連貫的特質。原始的初民及現仍停留於漁獵社會的民族，其藝術具有一種粗簡坦率的創造特質，因爲他們能把握生活印象中最深刻的部分來支配整個造形的結構，他們對外物的觀察有獨到的敏銳，雖不合乎科學，也不懂透視法、配景法及解剖學，創作的工具也甚爲簡陋，但他卻能以簡化的想像、誇張的手法，與裝飾的構思；來伸張藝術造形的特質，這些特質所呈現的主觀變形，正是本世紀開頭新銳的西歐畫家最感興趣的。蓋藝術創作傾向主觀化以後，藝術家乃致力於淘汰客觀實物中非必要的成分，而強化合乎主觀要求的感覺成分，來做更精純的表現。因此，就擺脫模仿自然的牢固觀念而言，原始藝術正給予力求主觀創意的歐洲畫家激發出一種奇異的解脫力量。

很幸運的，畢卡索的青春期，正落在文明前端的創造思想與原始初民的想像相互溝通的時空際會上，他來自西班牙，繼承了艾爾格列克，維拉斯貴茲與哥雅所累積的優異傳統，來到巴黎承受印象派的洗禮，並適時置身於尖端的審美實驗中心的氣息中，使他靈智閃現，能先人一步的將目光越過文明社會的成見，投注於更純樸更有自發活力的藝術領域中，尋求突破，由此看來，〈亞維濃的姑娘們〉的產生，是有其歷史演進的必然。

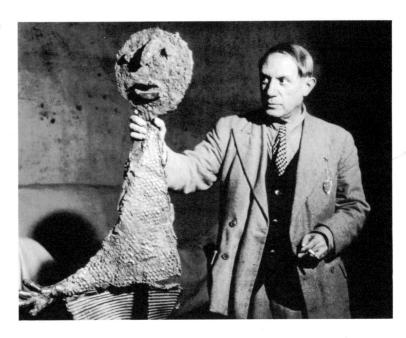

工作室中的畢卡索　1939

（right margin vertical text）

從〈亞維濃的姑娘們〉說起

但我們在此不宜停留在天才的歌頌與創作奇蹟的讚嘆，應該越過一九〇七年的奇蹟來觀望更遼闊的世紀視野，十九世紀末以至二十世紀初，大洋洲與非洲土著藝術在歐洲的精緻文化舞台上發出光芒，乃是顯示一種思想解放的徵兆。

蓋本世紀初所掀起的藝術革命，在起步並不順利，不但一時難以取得歐洲中產階級的認同，也遭到既有文化體制的抵制。更大的阻礙是，整個大局仍然籠罩在歐洲人樂觀而自大的文化邏輯裡。

不過時代的巨輪是擋不住的，歐洲人的自信不久就遭到空前的考驗。第一次世界大戰爆發，使歐洲各主要交戰國陷於兵疲久戰，最後還得靠美國介入始導致決定性的結局。第一次世界大戰使歐洲人首次暴露其自身無力解決歐洲的問題。更嚴重的是，經這場殘酷戰火的洗劫，致命的打擊了歐洲人的樂觀與自信，也使過去長期經營的壯觀藝術體系及美學信條，遭到全面性的懷疑與抨擊。既有文化體制威信既已喪失，戰前被壓抑的藝術革命乃浩然匯成了戰後的主流，迫使西方唯我獨尊的審美尺度向更大的世界開放。

然而，更大更持久的考驗還在後頭，催迫歐洲領導地位趨於衰弱的潛在主因，乃是太平洋國家的崛起。

俄國的東進政策及美國的西部拓荒達到了西海岸，均使此兩大巨型國家成為太平洋的國家，再等到甲午戰爭日本崛起遠東，乃使美、俄、日的勢力擴張形成了與歐洲對峙的態勢。終於決定性的時刻來臨，第二次世界大戰爆發，美國與俄國的力量全面投入，乃無可抵擋的支配了整個戰局及戰後的世局。決定性的結束了以歐洲為中心的時代，也使世界文化的發展，由歐化走向多元化的里程。

文明的視野

歐洲霸權的結束，對歐洲人來說是不堪回首，但對整個世界的文化與藝術的多元化開展，則有其正面的意義——人類對世界文明的視野日趨擴大，對歷史的透視也更趨深廣。

在二十世紀以前，主宰全球的歐洲人，總認為世界的歷史是以歐洲為中心而展開的。歐洲的沒落及其他強權的崛起，則反擊這種獨斷的想法。加以二次大戰後第三世界的紛求自立

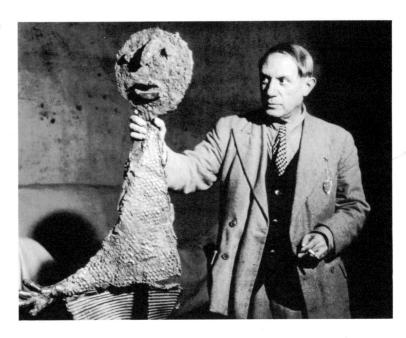（頁碼）155

與自主，更促成世局的複雜化。另外交通、通訊及考古學的一再突破發展，更使以「歐洲為中心」的文化霸權趨於崩潰。代之而起的是一個更寬廣更兼容並蓄的新紀元，這個新紀元最著名的發言人，就是英國史學家湯恩比。

湯恩比在他的《歷史研究》一書中，以文明代替國家做為歷史研究的單元，他把人類歷史分為廿一種文明，在漫長的興衰起落之後，目前仍有五種主要的文明在活躍著。

身為英國人的湯恩比，坦然認為英國只是西方基督教文明的一部分，而西方基督教文明又只是當代五大文明——西方文明、回教文明、印度文明、中國文明、墨西哥文明的一小部分。如此謙沖的心胸，反而帶給世人更深遠的史觀。

文明視野與歷史胸襟的重大調整，導致了當代藝術觀念的擴大與深化，西方人從此逐漸放棄他們舊有的成見與標準去衡量非歐洲體系的其他系統的藝術。此歐化意識型態的鬆解，衍生了兩大革命性的觀念。

其一是，西方自文藝復興所建立的藝術信念及其演繹系統，不再成為理所當然的唯一支配性的主軸。西方人擺脫了以往自我中心的公式與成見，逐漸能以較為平等的情操來看待異類文化的藝術，並加以研究吸收。因此，中國的書法、日本的浮世繪、非洲土著的雕刻、波斯的圖案、南美洲的圖騰工藝……等等，都被西方新銳的畫家予以吸收轉化，而產生具有突破性的新類型創作。

其二是，對創造藝術的「人」，本位觀念的平等化與多元化，認定所有文化類型下的「種族」或「人」，都具有創造動人藝術的可能。藝術的評價從此擺脫了種族、文化、地域等先入為主的偏見。也日趨超越了政治勢力的干預與壟斷。

透過上述多元化的開明史觀，及反省台灣的美術發展，就會發現我們在這方面的覺悟實在來得太晚，因此在姍姍來遲的台灣美術歷史的重整中，一直存在著盲點——原住民的藝術。

在五○年代末以至六○年代初，台灣正進行如火如荼的美術現代化運動之際，中國旅法畫家趙無極揚名巴黎，曾經成為台灣革新一代畫家的仰慕偶像，他不但進入抽象新潮的主流，也沾上了西歐吸收原始藝術的風氣，懂得回到中國古老的文化領域中尋覓靈感，他將殷商甲骨文帶進抽象畫面的蛻變造形，確曾感染台北追逐新潮的畫家們，一度熱中於殷商廢墟中挖掘靈感，流行在抽象畫面上製造出石器、鐘鼎花紋與書法的線條，唯獨忘了他們生活土地上，存在著豐富的原住民的藝術，這是不足為怪的。台灣戰後發動反傳統的美術運動，主要成員乃是隨國民黨撤退到台灣的外省新生代，他們的中原心態及對台灣的無知與無情，是歷史與政治的環境造成的，也因為這種缺憾，使得他們的藝術革命無法落實於台灣。

不過開放社會的藝術觀，雖然已成當代的氣候，但每一個文化區及民族的文化藝術尊嚴，還得靠自己爭取去建立。「原住民」代替了「生蕃」與「高山族」，是台灣邁向「命運共同體」的一種覺悟與提升，在此覺悟下，邁向未來仍面對著漫漫長途。

一再被殖民統治的台灣，在戰後更遭到國民黨戒嚴統治的封閉，已成嚴重的史盲區。大陸的中原文化意識被官方強制欽定為正統，與政治的法統並駕齊驅的壓制台灣的人權與文化。原住民的文化更淪落至自生自滅的困境。官方機構四十年來極力將台灣的歷史與文化單方向導入大陸中原體系，全然以中原意識為主軸來支配與解釋台灣的一切。但覺醒一代的反彈，將暴露統治階層文化心態的短視與霸道。他們不但主動的整理研究在日據時代的台灣文化耕耘，也決心將台灣美術的歷史視野穿透明清時代，而著落到更深遠的原住民領域。

弱勢文化的心聲

最後一章，特地抄錄一段尚未發表的原住民文化心聲，做為本文的結語：

「只有我們自己的文明才是唯一的文明，這一錯誤的觀念得到了重新檢驗並被否定。」

畢卡索
阿爾維尼的貴婦
1907　帆布油畫
243.9×233.7cm
〔左〕
面具
象牙海岸或賴比瑞亞
材質　高24.5cm
巴黎人類美術館藏
〔右〕

　　一個普遍通過人道主義檢證的法則是：「文明無優劣高下之別，每個文明本身既存著自足的生存與對待的法則。可惜的是，不察文明無優劣高低之別的社會(包含該社會人底思想)，往往以相對地論點稱說自己的文明乃是唯一的文明，假如他不是欠缺應有的人類學、社會學的知識的話，這樣的稱說適足以暴露出強大的侵略性格(為的是穩固自我的生存利益)。

　　以我們所接受的知識為例，中國人(特別是中國的統治階層)大致從秦漢以降便普遍存在的觀念：「相信並且無疑地認為天底下除他們所居住的土地之外均非『天之樂土』，而皇帝所直接統轄的那片疆域便是『王土』」。這樣的謬誤在今天提出來顯然要令人啼笑皆非。通過秦漢千年後抵達民主思潮隱然自全球點爆的今日台灣現狀來觀察，我們卻要非常悲哀地承認以上的謬說依舊深植在台灣統治階層腐舊的腦袋裡。四十多年來台灣不倒的執政黨，一直堅持它所治理的「中華民國政府」是中國唯一的合法政府，且信誓旦旦地宣稱它「擁有」中國大陸的主權。在如此蔑視「立足台灣」的現實面上，持續且無悔地建構出「中國神話」的幻想面，相對於文化的施政上，則透過教育、文化、政治、思想下手，一點一滴、一層一層建立「中國神話」的統治基礎，摒棄現存的台灣文化的乃至於原住民文化。

　　我們得出對文明定義的理解可以結出以下的論點：「中國文化不必優於台灣文化，台灣文化不必優於原住民文化。」這是站在求取文化公平、正義原則的底線，因此也才不會導致文明族群間因文化差異所伴隨的磨擦、誤解乃至於更嚴重的爭戰的悲慘命運。

　　今天吾輩提原住民文化運動的旨趣，自然不可能是全面地重塑文化原貌(因為其中不已失傳、失落、無跡可循)，而是側重在文化精神的精義是應否可以和台灣文化握手，從而挽救日漸沈淪的庸俗文化面向？考慮並且認清這樣的事實才不致落入「孤芳自賞」的窘境，也才能夠獲致除了原住民族群以外的台灣住民的認同、鼓勵與嘉許，畢竟原住民群生活在台灣島上，命運共同體的形成自是責無旁貸的責任。

　　── 錄自〈隨想錄──關於原住民文化運動的思考〉(作者為原住民瓦歷斯・尤幹，現執教台中縣豐原富春國小)

　　　　　　　　　　　　　　　　　　　　　　　　　　(原刊載《藝術家》，1990年8月)

烈日光環

—— 梵谷熱的掃瞄與省思

楔子

有 這麼一段關於畫家命運的比喻，常盤繞在我腦際：勇往直前奮鬥的畫家，有如賽馬場中的一匹賽馬，牠拚命衝刺狂奔，最後終於脫穎而出，但到頭來獎金卻不是牠的⋯

從過往斑斑可考的史實看來，才華出眾的藝術家，往往難以脫出與現實失調的宿命。當其嘔心瀝血的創作漸露光芒之時，常是本人已赴黃泉之後。文明社會的生態環境，似乎總存在著讓某種特殊天才享有非凡際遇的機會 —— 生前潦倒，死後榮華。繼之累積成一種悲劇公式 —— 偉大的藝術傑作總是從痛苦中產生，藝術家燃燒了自己以照亮眾生。經由這套天才公式的習慣反應，世人樂於為苦難的天才封上超凡入聖的道德光環，以茲酒足飯飽以後加以哀思與膜拜。這種隱含虐待的崇拜天才的心理，已隨著時代推移發生變化。讓我們從最具悲劇天才型的梵谷說起。

焚膏繼晷

文生・梵谷（Vincent・Van・Gogh）不但是西方美術史上承先啟後的大師級畫家，更是一位狂熱的藝術殉道者。

他出生於富有宗教與藝術氣息的家庭，滿懷宗教與人道的理想，在服務社會遭到一連串挫折與橫逆以後，慨然將宗教的熱忱，轉注於藝術的領域。經過十年焚膏繼晷式的創作奮鬥，終至心力交瘁。舉槍自殺，死時年僅三十七歲。

一個充滿愛心的天才之悲劇，總有其宿命的原因。綜觀梵谷的一生，存在著先天性格與後天境遇的極大矛盾與衝突。他懷著近乎絕對的道德理想，撞進了現實的社會，自會橫遭阻力及反彈，以致傷痕累累。我們可從他的經歷中，看出斑斑的事例。

他先後當過畫廊的店員、法文教師及礦區的傳教師。

他既然為畫商工作，欲不按商場的圓滑及因應之道，反而公然點出「商業是有組織的偷竊」，當然無法見容於雇主。

他到倫敦開班教法文，所收授的是一批面黃肌瘦窮得無法交學費的兒童。

他志願往礦區傳教，有心為那些可憐的地下勞動者付出一切，將自己的所得及所有分給他們，造成自身幾乎衣不蔽體，打赤腳度日。另外還熱心參與傳染病院的工作，最後陷入了不堪負荷的困境。以血肉之軀行聖人之誼是極可敬的，但也免不了可悲。畢竟梵谷無基督的能耐，無法行神蹟以克現實之困。

當他於一八八○年捨傳教而就繪畫之後，終於找到了較能全然傾注熱情的天地。他極思以畫會友，以尋得知己與友誼，但最後卻欲以剃刀對付高更，把這位唯一前來共聚的天才夥伴給嚇跑了。

總之，梵谷渴望愛人及被愛，但他情緒激動、行為唐突，使愛情、友誼及人際的關懷逐漸

遠離了他，並數度把他逼入精神病院裡。也許孤寂的心靈更適合全神貫注的創作，造成了他短暫創作生涯驚人的多產，僅僅十年，即創下了數千件作品（包括素描、版畫、水彩、油彩）。他的活動空間從荷蘭開始，然後涉足巴黎，接著移到巴黎南方的阿爾，一年三個月以後，再搬至聖瑞米，最後落腳到巴黎西北郊外的小鎮奧維。來到此流浪生涯的終站，已是歷盡滄桑，精疲力竭。貧窮、病痛、孤寂交加折磨著他，但他依然捨命做最後的一搏，在殘餘的七十天裡，創作了八十三件作品。可見其自焚式的創作狂熱。

從今天看來，儘管討論與研究梵谷的著作汗牛充棟，他的生平成為詩人及作家熱門描述的對象，最後並被拍成了電影。不過拂開這些道德及文學的面紗，仍可發現梵谷藝術成就之堅實與鼎立。

梵谷在美術史上的地位，毫無疑問是建立在他的質與量均甚可觀的作品之上。他到了二十七歲時才正式研習繪畫，從素描、水彩、石版以至油畫，由揣摩林布蘭、戴拉克瓦、米勒、杜米埃等前輩大師的作品，再浸淫於印象派的風潮，並吸收日本浮世繪的線條，短短五年左右，即能消化而形成自己獨特的風格，當他來到阿爾投入陽光田野的世界寫生時，其創作生命已漸臻高峰，而產生大師水準的傑作，如果沒有過人的才華，絕不能達到這種成就。

他創立以蠕動線條為主的構形技巧，再配合極富主觀情緒機能的調色，把寫生的天地整個扭動起來，造就了扣人心弦的耀眼畫面。這些數量驚人品質動人的作品，又從飽受現實折磨的痛苦生活中產生，更增添了一股道德的激動。這是為什麼梵谷作品頗具群眾魅力的原因。

令人黯然神傷的是，如此一位滿懷人道熱忱兼具藝術才華的畫家，竟然步入了自殺的末路。當世人隨著傳記家筆下神遊梵谷的心路歷程，來到奧維小鎮的麥田時，悲憐的情緒已達了高潮，槍聲一響，天才倒地，所有「目擊」的世人均為之心碎，感傷之餘，都深覺虧欠了梵谷，補償與自贖的心緒油然而生，蘊釀了梵谷的人與藝術的龐大潛能。整個奧維小鎮願意奉獻出來，凍結在梵谷的時空裡，所有梵谷住過、走過及畫過的景與物都儘可能保持原貌以茲紀念。

梵谷向老弟西奧傾吐心聲的書簡及大量的畫作，均被蒐集、整理、研究、出版、展示、典藏，而向世界擴散，喚起了世界各地一波波惜才的心靈，共同塑造了一位頂著殉道光圈的偉大天才形象。感召了多少後進的學子，毅然追隨巨匠的足跡邁進。也使眾多懷才不遇的苦難畫家，得以來到先人的光環下尋求慰藉。更使評論家從中深受啟示以開展鼓舞世道人心的視野。美術史家亦滿懷信心的給予梵谷的人與藝術以崇高的定位，並試圖從天才的奉獻中提煉出繼往開來的優異質素。日月生息，梵谷留給了人間與日俱增的巨大文化資產，並揭示了一項真理，藝術就是一種至高的宗教，一種崇高的信仰，值得為它付出一切！

麥田烏鴉

如與過去的一些懷才不遇的倒霉天才相較，世人對梵谷的發掘與賞識並不算太晚。事實上，在十九世紀末葉的西歐美術前衛運動，到了二十世紀初葉，已迅速匯成了主流，特別是經過第一次大戰的洗劫，摧毀了舊有的阻力，使印象派以後的新興藝術大領風騷。

梵谷在一八九〇年三月賣出生平唯一售出的作品〈紅葡萄園〉，只得區區四百法郎。經過二十四年的一九一四年，畢卡索的〈賣藝人一家〉已售得了一萬一千多法郎的高價。前後對照，除了機運的問題以外，最主要的差別是壽命。

非常遺憾的是，梵谷實在死得太早，與畢卡索相較，恰成強烈的對比。

梵谷的繪畫生涯起步太晚，而結束的又太早。

畢卡索則是童年就開始作畫，一直創作到九十三歲的高齡。

倆相對比，梵谷的藝術生命只及畢卡索的八分之一。

梵谷　麥田烈日　1889年11月　素描〔左〕
梵谷書簡中的素描〔右〕
梵谷　烏鴉飛過麥田　1890　油彩〔右頁〕

唏嘘之餘，人們不免關注，梵谷為什麼在三十七歲的壯年自殺尋死？關注的焦點不約而同的集中到最後的遺作上尋求解答。

其一是梵谷給予他弟弟的最後幾封信。

其二是一八九〇年七月中所作的油畫〈麥田烏鴉〉。

梵谷臨死前的書信中，的確流露了苦不欲生的心聲，在自殺前一個月的信裡（一八九〇年六月中旬），梵谷就向弟弟傾訴：

…前途愈來愈黯淡：我一點也看不出快樂的未來。我目前只能說，我想我們全都需要休息，我覺得疲倦極了。困逆重重——那是我的命運，不會改變的命運。

在最後的一封信，更開頭就透露了厭世的嘆息：

我收到高更一封頗為陰悒的信，他模糊地提及決定去非洲東南方的馬達加斯加島，可是其語氣如許模糊，令人看得出他只是想想而已。因為他實在不知還可想什麼別的。此刻喬安娜（梵谷的弟媳）的信剛到。它不啻是降臨我身的福音，把我從極端的痛苦中釋放出來。此痛苦乃由於我上次和你共渡時光引起的，那段時光對我們而言都難挨。當我們均感到我們的每日麵包有危險，感到我們的生命何其脆弱之時，豈能視為一件輕微的小事。

回到奧維來，我覺得非常悲傷，而且不斷感覺威脅你的那場風景也在壓迫我，該怎麼辦呢？你瞧，我通常總設法使自己快活起來，可是我生命的根基飽受脅迫，我的腳步也搖擺不定。我害怕由於我是你的負擔，你會覺得我是一個令人畏懼的東西……

（以上錄自《梵谷書簡全集》，一九九〇年三月藝術家出版社出版）

上述的字裡行間，反映了一八九〇年夏天的境遇對梵谷帶來致命的打擊。他的弟弟西奧向來是梵谷唯一能傾吐心聲的精神支柱，更是唯一物質生活的支柱。遠從一八八〇年開始，任職巴黎左伯畫廊的西奧，就一直每月匯錢（一百五十法郎）給梵谷，並不時供給顏料及畫具，支持梵谷的生活及創作，整整十年沒有間斷。但到了一八九〇年的夏天，西奧本身的財務也出現了嚴重的危機，他所服務的畫廊營運不佳，使他面臨被解雇的命運，加上兒子重病急需花費治療，使家庭經濟更形危急。這些逆境在該年五月梵谷到巴黎與西奧相聚三天時，就瞭解清楚。因此，使他回奧維後耿耿於懷，沮喪的說出：「我害怕由於我是你的負擔，你會

覺得我是一個令人畏懼的東西。」長期在理想與現實的夾縫中掙扎的神經，一旦面臨唯一的支柱動搖，就可能趨於崩潰。

只有置身赤貧困境的人，才會體驗出：「當我們均感到我們每日麵包有危險，感到我們的生命何其脆弱…。」根據傳記的陳述及最後書信的傾訴，大致可推斷，面臨經濟絕境的恐慌壓力，逼死了梵谷。因爲經濟的面臨絕望，會使梵谷的精神病、憂鬱症、孤寂感及長期承受現實壓力的疲憊，集中惡化，只有自殺以求解脫。

但是心儀梵谷的人並不甘於在冷酷的現實邏輯下就範。他們深信天才的神經是不會被窮困擊倒，因此，梵谷的自殺，應該基於更高層次的理由，於是他們著眼於創作的層面，集注於象徵最後遺作的〈麥田烏鴉〉。因爲這幅畫充滿著不祥的徵兆及不安的氣息。梵谷的麥田寫生一向炎陽熾烈，氣色熱血沸騰。但麥田烏鴉的天空卻是由藍中帶黑的不規則線條交織成一片莫名的壓抑，加上烏鴉翻飛而過，使被野徑分割的麥田更蒙上了一層令人感到凄厲的聯想。

試看詩人余光中的感性詮釋：

藍得發黑的駭人天穹下，洶湧者黃滾滾的麥浪。

天壓將下來，地翻露過來，一群烏鴉飛撲在中間，正向觀者迎面湧來。在故土透視中，從麥浪激動裡三條荒徑向觀者，向站在畫面，不，畫外的梵谷聚集而來，已經無所逃於天地之間了。畫面波動著痛苦與憂慮，提示死亡正苦苦相逼，氣氛咄咄迫人。

他並引用西方評論家的觀點，認爲畫中充滿絕望，那是一種基督式的絕望，基督釘上十字架而解脫了痛苦，以基督自任的梵谷，也上了十字架。那兩條橫徑就是十字架的橫木，而中間的歧徑正是十字架縱木的下端。基督之頭即畫家之頭，卻在畫外仰望著天國。（以上參錄自余光中的〈破畫欲出的淋漓元氣── 梵谷逝世百週年祭〉）。

〈麥田烏鴉〉並不是梵谷最後的一幅畫，但梵谷卻是來到這幅畫的現場自殺，〈麥田烏鴉〉也許是最能點出梵谷臨死心境的遺作，頗能令人想像〈麥田烏鴉〉正是苦難的天才自殺前對土地的最後一瞥。因此，有人從這幅畫的暗示中，推測是梵谷的創作才具可能到此時已經走到了盡頭。理由是〈麥田烏鴉〉雖然畫面劇力萬鈞，但線條與色彩的火候已呈入暮途窮的跡

象。可不是嗎？從創作歷程做比較考察，梵谷到奧維小鎮時，油畫作品已不如往昔之亢奮有力，技巧亦呈鬆弛。顯然梵谷的創作到此已遇到了瓶頸。再試看我們的作家廖仁義的精彩詮釋：「與其說他是因為生活上找不到生路而自盡，不如說他是因為發現了生命的意義而回歸大地。事實上，在他自殺前這段時間，他最感痛苦的並不是生活的困境，而是創作的瓶頸，他覺得他已經畫不出更好的作品了，而他又不願意抄襲自己。他會有這種無法突破的感覺，只是因為他的生命已經在自己的作品中找到了歸宿，而他的作品已經是意識和世界的統一。因此死亡，既是他創作生命的終點，也是他歷史生命的起點」。

（錄自廖仁義的〈尋訪梵谷臨終前的足跡〉）

這一段詮釋提升了梵谷之死的境界。然而，回到現實，梵谷到底為何要自殺呢？真確的理由，大概只有上帝與梵谷本人最清楚。梵谷舉槍自殺，射入了自己的腰部，但沒有當場死亡，還一路忍痛掙扎的回到了拉露酒店，弟弟西奧聞訊趕來看護，梵谷臨終之際並不對自殺感到後悔，反而平靜的抽著煙斗，向弟弟訴說了最後一句話：「但願我現在就死去！」語氣平淡，但已飽含了辛酸的淚水。

梵谷嚥下了最後的一口氣，西奧痛不欲生，這位支撐梵谷藝術生命的兄弟，也承擔了梵谷之死的最深遠的悲痛，他寫信給母親的信中流露出難以言喻的悽愴：「一個不能找到安慰的人也不能寫出自己有多悲痛。…這悲痛還會延伸；只要活著，我就不能忘記；…哦！母親，他是我最最心愛的哥哥啊！」

陷入悲痛深淵的西奧，也在半年後死了，最後兄弟倆合葬在奧維小鎮的麥田邊的小墓場裡。

梵谷的故事，不只顯示一個偉大而悲愴的藝術心靈，也流露了最真摯的手足之愛。長埋世人心底，永誌不忘！

嘉舍醫生

梵谷的自殺，猶如一塊重石，投入曠蕩人文大海，溢出浪花與漪漣，陣陣的向四方擴延，他那富有傳奇性的悲劇生涯，令人著迷而感染力無遠弗屆，感動了千千萬萬的人群，帶著憐惜與思慕之心前來擁抱短命天才的藝術。

梵谷死後大約五十年，他在美術史上的地位即告確立。他的生平及作品的魅力，經由歷史定位，很快的突破專業的圍牆，播散到大眾文化的領域，造成了驚人的週邊效益。經過了一個世紀，梵谷已成世界性的梵谷，其人其畫的傳播感染累聚成壯觀無比的文化資產。使他的祖國荷蘭滿懷信心的在一九九〇年發起梵谷逝世百週年的紀念活動，大規模的展出他的作品及數百封的信件，另外還透過音樂、舞蹈、戲劇、電影及大的量書籍、畫冊、圖片、油報的印刷發行，來共襄紀念的壯舉。立刻引起了國際文化界與傳播界的高度重視，很快的掀起了全球性的梵谷熱潮。在此高潮中之最高潮的焦點，乃是梵谷在自殺那一年所畫的〈嘉舍醫生〉，出現在紐約佳士得藝術拍賣公司拍賣，結果以破世紀的八千二百五十萬元成交。

此嚇人的價碼，使梵谷的〈嘉舍醫生〉躍居世界高價畫的榜首。一個生前窮途潦倒的天才，死後畫值達天文數字之譜，錦上添花的激增了梵谷的傳奇性。

然而，透過八千二百五十萬美元的炫眼數目，落點到作者梵谷，畫題〈嘉舍醫生〉，與買主日本紙業大享齊藤英身上，更能發掘耐人尋味的視野。

擴大時空對照，上列三者之間，似乎冥冥之中存在著微妙的機緣。讓我們倒退一百年前說起。

十九世紀進入後半葉，正當西歐印象主義欲「日出」之時，也正是東方日本突破封建鎖國之際。

一九五四年三月，美國總統派了培里將軍率領了七艘軍艦砲轟日本，逼使日本幕府簽訂了

荷蘭舉辦的紀念梵谷逝世一百
周年特展結束日，觀眾大排長
龍要把握最後機會，一睹梵谷
三百幅眞蹟。〔左〕
梵谷書簡中梵谷筆下的嘉舍醫
生素描〔右〕

通商條約，開放島田和函館爲和美國貿易的商埠。緊接著，英、俄、法、荷、德等西方列強亦乘機先後向日本施加通商的壓力，結果均告得逞，於是日本的鎖國海岸，遂被列強撕開了一個巨大的裂口，使西方文化經由商品交易湧進了日本，同時也使日本文化透過貿易而流進了歐洲。其中，對正崛起的繪畫革命產生直接激發作用的，則爲日本的浮世繪。

所謂浮世繪，本是十七世紀後半興起於日本江戶的一種民間藝術，自由自在的充分表達了江戶庶民喜、怒、哀、樂的生態，其線條造型所流露的異國風潮及特殊裝飾趣味，引起方興未艾的巴黎印象主義畫家的極大興趣，紛紛加以採擷與吸收。梵谷生逢其時，置身於東西藝術的際會之中。他在一八八六年來到巴黎，參與熱中日本浮世繪的風潮，從研擬中悟出了線條主掌畫面結構的技巧，進至阿爾時期，畫風已趨成熟，一八九〇年，他就挾著深受浮世繪影響的創作技巧，來到奧維小鎮。他之移居奧維小鎮，乃是特地來此接受嘉舍醫生的治療，由此交緣而成知己的朋友。

梵谷在寫給西奧的信中，曾再三提到嘉舍醫生，茲例如下：

我見過嘉舍醫生了，他給我的印象頗爲怪異，但他當醫生的經驗必然使他鎮靜得足以對付神經過敏的毛病，他在這方面所受的折磨，似乎不亞於我…

我將去嘉舍醫生家裡作畫，接著與他一塊用餐，然後他要來看看我的作品。他似乎非當通曉事理，但他對於他的醫生職務感到灰心，正如我對於我的作畫一樣；可是他還是個十足的醫生，他的行業和信念使他依然支持下去。他似乎像你我一般疲病且苦惱；他年紀更大，喪妻多年…

我正在繪製他的肖像畫，戴著一頂白帽子的頭部明亮姣好，雙手亦呈淡膚色，藍色的長外套，鈷藍的背景，靠著一張紅桌子，桌上有一本黃色的書和一支指頭花，花紫葉綠。嘉舍本人迷死了這張畫，要我為他畫一張完全相同的。　　　（以上錄自一八九〇年五月下旬的信）

我想我們不可仰靠嘉舍醫生；況且他的病，若不比我嚴重，至少也相等。讓一個盲人引導另一個盲人，二人不都可能一起跌進溝裡嗎？我不知該說些什麼才好。

（以上錄自一八九〇年六月中旬的信）

由梵谷信中的透露，可知嘉舍醫生是上了年紀而同樣是飽經風霜而身心疲憊的人物。他的神經質看來不在梵谷之下。因此，他對梵谷的治療，看來只能施用「同病相憐」術。值得一提的是，嘉舍醫生是位藝術的愛好者，鑑賞能力頗高，與印象派畫家素有往來，家裡並收藏有一幅畢莎羅的畫及二幅塞尚的作品。經由溝通，梵谷得以畫作償付嘉舍醫生的醫療費。因此，梵谷不但畫嘉舍醫生，也畫了他的女兒及家園。

嘉舍醫生是梵谷人生旅途終站難得的知己，他給予梵谷的友誼比醫療更為珍貴。梵谷自殺尚未斷氣時，前往救治的就是嘉舍醫生，但他取不出梵谷腹中的子彈，只得緊急寫信通知西奧前來。梵谷死去時，嘉舍醫生曾特地為這位可敬與可憐的知己畫了一張素描，並在靈前獻上一束向日葵，那是梵谷生前最心愛的花。

如今物換星移，昔日萍水相逢的知己皆已隱入黃土，當年嘉舍醫生的住家仍保存在奧維小鎮，屋前的街道就叫嘉舍醫生街。但更永存溫馨的，還是會心共鳴下產生的藝術創作。梵谷前後為這位醫生朋友畫過四幅肖像，其中較具完成度的油畫，構圖與色彩都差不多。正如信中所言，梵谷果然應對方要求重畫一幅完全相同的。第一幅桌上有花也有書，第二幅有花而無書。第二幅現被珍藏在巴黎的歐賽美術館。第一幅則流落到紐約歸私人所有。

梵谷死後，他的人格及藝術的光芒從奧維小鎮向全球播射，在靈光所及的東方，最受感動的莫過於日本人，日本人對梵谷具有一種特殊真摯的感情，因為他們不但從梵谷的畫中看出人道，更從中發現了文化的血緣——梵谷的畫不就深受日本浮世繪的影響嗎，如此創作的血脈相通，不只鼓舞了日本人的文化自尊，也對梵谷的藝術倍感親切與推崇。因此梵谷的作品運到日本展覽時，受到空前熱烈的歡迎與禮讚。進入本世紀九〇年代，日本人財勢傲視全球，更能以財力來表達對梵谷的肯定。因此，當流落美國的〈嘉舍醫生〉正值全球梵谷熱潮而出現在藝術拍賣會場時，熱愛梵谷的日本財主，豈肯錯過良機，放手一搏的結果，創下了有史以來最高畫價的記錄。

歷史的演變真是充滿了諷刺與嘲弄，而此諷刺與嘲弄倒也能在某種意義上撫平歷史的積怨，滿足世人藉今諷古的心態。聽到拍賣會場爆出的空前畫價，忍不住讓人重溫一百年前梵谷呼天的窮困：「…我非常害怕我將發狂，我訝異我絲毫不知被置於什麼情況下——不知是否像以前一樣每個月可收到一百五十法郎。我正為此苦惱不已…」（一八九〇年六月中旬的信）

一個苦難天才向人間的要求只是每月區區一百五十法郎，但連這一點最最寒酸與起碼的要求都面臨岌岌可危，當年的梵谷可曾想到正為一百五十法郎的生存費焦慮時所畫出的作品，在百年以後會稱霸於國際的藝術市場。而嘉舍醫生又曾想到他在一八九〇年因結識了一位神經質的天才，竟使他得以進入了歷史，邁向了永恆，並在百年後的一九九〇年躍居全球身價最高的「人」。

世道日落

梵谷逝世百週年的大展已經落幕，但後續的展覽與推廣活動仍會持續。經由百年歷史推演累積的龐大梵谷資產，務必以嶄新的企業眼光來經營。在講求數字效率的時代，很顯然的，「梵谷」的經濟效益將比藝術理念更具開發運作的未來性。

當梵谷逝世百週年年祭來臨時，多少有心人投入了這場偉大的藝術盛宴，表達了傳道的熱忱，他們熱心為文，公開講演，發揚梵谷的道德光圈，期待再度喚起更多的藝術良知。然而時移勢遷，勢將難以力挽商業化的狂瀾。

梵谷頭頂上的光環是巨大的，但經過百年的持續擴大，也將同時淡化了光輝的強度。儘管藝術的光輝因具有人道的內蘊而益發動人，仍然很難越出量的暴增而導致質變的鐵律。

當龐大的商業機器掌握了天才的資產而運作於文化消費市場時，梵谷勢將成為一種商標，

梵谷　嘉舍醫生的畫像　1890　油畫

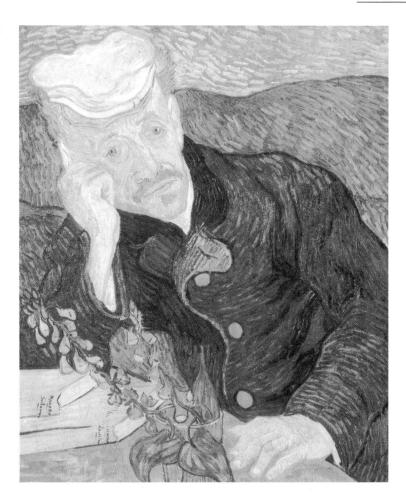

　　密集而反覆的打進群眾的心坎，也因而逐漸疲乏了人們的神經。在廣為招徠的企畫上，梵谷的名作從高掛在美術的殿堂到轉換成商品的圖案，都是基於同一企業理念下的一貫作業。但我們不能片面的提出批評。要向舉世發揚天才之光，必須花費龐大的預算，沒有商業頭腦的策畫勢將難以為繼。這雖是一種無奈，但何嘗不是必得面對的事實。這牽涉到整個大時代體制的轉型與變化，我們不宜再盲目沈緬在一廂情願的想法。

　　首先，我們要認清，梵谷之所以成為一個偉大的藝術殉道者，是因為他心中有道，而此道深存於他所追尋的藝術之中。換言之，梵谷具有非常執著的藝術信仰，他甘冒窮困獻身創作就跟深入礦區獻身傳敎一樣。只有心中有道，有信仰的人，才能做毫無保留的奉獻。

　　不幸的是，天才殉道以後，西方卻遭到了空前殘酷的浩劫——第一次世界大戰。大戰洗劫過後，讓西方人對過去整體文化價值系統感到強烈的懷疑。達達主義的狂飆，代表著西方人對第一次大戰大屠殺的徹底抗議。雖然半個多世紀過去了，但海明威在《戰地春夢》中的控訴，依然令人記憶猶新：

　　我總是被神聖、光榮、犧牲、徒勞這些字眼弄得很難堪。我們聽到這些，有時候站在雨裡幾乎聽不到的地方，所以只傳來大聲喊的字，也看過它們，在貼布告的人叫一聲貼在其他的告示上，已經很久了，而我們沒有見過一件神聖的事，而光榮的事並不光榮，而犧牲就像芝加哥的屠宰場，如果除了埋葬以外別無處理肉類的辦法。有許多字你不忍卒聽。所以最後只

有地名才具有尊嚴。某些數字跟某些日期也是一樣，而這些再加上地名便是你能夠說出而有點意義的一切了。抽象的字眼如光榮、榮譽、勇氣或是空虛，比起具體的鄉村名字、街道數目、河流名字、部隊番號以及日期，簡直是一種褻瀆。

如此對大戰浩劫的文化反彈，是何等的令人怵目驚心。當大戰把人類文明的潛在荒謬、虛假暴露出來以後，自認爲時代良心的藝術家們，寧願擊破傳統的「神聖」、「光榮」的空洞假象，毅然的面對虛無，他們的代言人依然指出，現代藝術是以坦承精神匱乏開始，有時也以此而終。這便是截然向傳統挑戰的代價。

「達達」的狂飆過去了，存在主義也如大江東去，大叛逆運動所期待的新文化奇蹟，看來遙遙無期，但當代藝術已如脫韁的野馬，後續演成一種難以控制的運動，一波一波的摧毀既有的理念與形成，促成了藝術創新可能性的無限發展，也滿足了一代代叛逆心靈對神奇形式的貪婪追求。然而價值的信念已趨支離破碎，到頭來，致命的一擊來臨—— 什麼是藝術？又有什麼崇高不移的美學信仰值得去付予毫無保留的奉獻？

每一項新興而具革命性的理念與詮釋，都面臨被推翻的命運，每一個企圖統合的立論都陷於遭受質疑的窘境。那麼當代藝術何去何從？似乎沒有人能提出解答！

但是，轉換另一個現實的角度看來，價值的追尋並不重要，而前途未卜的日新月異，就是一種適合加以經營推廣的活力。因爲支持藝術活動的力量已由教廷、宮廷轉爲中產階級爲主力的商業環境，而此轉變，一方面是民主化及自由化的必然發展，另一方面，也是封建時代偏差的一種修正。

蓋梵谷的悲劇乃是一種警惕與教訓，在自認文明的社會裡，既然懂得欣賞天才，就不應讓他餓死。於是整個文化制度往維護天才的方向整頓。從教育、研究、展覽、推廣、獎勵制度及市場開拓努力，加上資訊的發達與流通，已經逐漸形成四通八達的網路，在這個網路的運作下，藝術的價值理念模糊了，創作的種類形式急速多元與分歧，藝術的展示與推廣朝向普及化及大衆化，不知不覺的，整個藝術的大環境淪爲科技與商業所支配。

科技的突飛猛進，直接、間接刺激著不斷翻新與變化的創作形式。正好爲推陳出新的商業推銷作業，提供了源源不斷的貨源。

如此一來，孕育孤高天才的生態環境反而被無形的摧毀了。今天，天才已不需要從充滿血淚的奮鬥犧牲中產生，而是可以經由包裝與推銷的商業技術運作來塑造。這是很顯然的，當日益激增的大量藝術人口對思想的分歧與爭論感到無所適從時，自然會輕易的服膺一個非常現實的統一指標，那就是市場的價值，說得露骨一些，就是金錢的數字。這種誘人數字既明確也極具說服力，對群衆心理的征服更是立竿見影。眼睜睜的實例就在今年發生，對一般大衆而言，又有什麼抽象的光榮理念能比八千二百五十萬元的數字，更有力的肯定一個天才作品的價值！

在梵谷熱的高潮中，多少傑作隆重在梵谷祖國的藝術殿堂展出，但最轟動國際的，卻出現在美國紐約的拍賣會場上，〈嘉舍醫生〉經由美金桂冠加冕，獨領梵谷藝術的風騷，它的彩色圖片經由新聞傳眞散播全球各大傳播媒體上面，比其他美術館中的作品更能普及人心。而這種商業掛帥的演變，已非藝術本位的專業評價所能節制，這就是當代藝壇最重大的考驗之一。

梵谷雖然死了，但他的精神不死，這是當然的。不只文化的衛道者充滿信心，藝術經紀商們更是信誓旦旦的強調著，可不是嗎？梵谷的精神已被包裝成一匹超級的駿馬，投到藝術的賽馬場中狂奔，由〈向日葵〉、〈鳶尾花〉、而〈嘉舍醫生〉，一場又一場的超前，最後的獎金由誰所獲？只有天曉得！

（原刊載《藝術家》，1990年9月）

評一九九一年台灣美術現象

問：一九九一年台灣的美術現象，無論是創作、學術、思潮、人物、藝術市場各方面，可以說風起雲湧，充滿新機與議題，並且形成一股新的文化震盪，而與社會產生更密切的互動關係，你一向關心美術與社會文化的問題，是否請你就一九九一年國內美術的重要課題，先做瀏覽回顧，再逐一探討？

林惺嶽答（以下同）：美術的問題不能孤立起來討論，必須關注到與其他文化項目的互動關係。換言之，要透過整個文化大環境的互動去探討美術的問題，因此，我想從去年的文化大環境先做概略性的回顧，再來討論美術的問題。

一九九一年的台灣文化環境有很大的變動，是延續解嚴以後威權統治鬆懈民間力量奔湧的擴大發展。面對空前轉型的時機，在朝與在野的陣容具有不同的想法與反應。

統治與既得的階層，目睹社會嚴重脫序及權威遭到嚴重挑戰，而感受重大的危機感，除了應變性的政經防範措施外，也急想透過文化政策的研擬及推行，試圖重整社會秩序。值得注意的具體行動有下列幾項：

其一是在一九九〇年底舉行文化會議，推出六大議題，分別是文化事業的獎助、地區的平衡發展、建全社會倫理、兩岸文化關係、國際文化交流、長期發展規劃等。其中第三項建全社會倫理，可看出當局對目前社會人心浮動道德鬆散感到憂慮。

其二是一九九一年成立文化總會，由李登輝總統親自領銜，並指示工作方針如下：①振興學術，落實社會風氣的改進。②改善文化環境，提升國人氣質及道德水準。③加強文化藝術活動、充實生活內涵及思想。

其三是在年底行政院公佈的六年國建計畫中，有關文化倫理的道德軟體部分計畫，決定動用八十億元的經費加以推行。

由以上的具體行動與反應，可看出在朝統治階層仍承襲封建威權的牧民心態，希望以由上而下的統御方式，將官方的文化政策落實民間，以興起道德重整的作用。環顧當前局勢及可見的未來，如此以威權的宣導灌輸達到順化人心的方式，恐難有實質的效應。

在野方面的反應則與在朝階層完全不同，特別是反既有體制的改革者們，反而認為威權崩解鬆動，正是革新得以伸展與實現的機會，他們積極想從民間社會的反抗運動及自主性的反省思考能力中，去發掘未來的希望。他們認為社會脫序是由一元化的威權崩解到多元化競爭所必經的過程，而面對傳統結構分解的危機，務必培養出現代化的公民文化來應變，而威權統治正是阻滯現代化公民文化的絆腳石。因此改革之道，必先凝聚廣大的民意向統治階層施壓，以達到民主化的真正突破。由此看來，在野陣容的心態及想法是由下而上的全面性革新，剛好與在朝的官方大相逕庭，而演成了朝野對立的局面。

一方強調維持安定的重要，以推行不致損及既得統治地位的有限度改革。另一方則極思經由民主化的抗爭來號召強大的民間力量，以達脫胎換骨的革新。此朝野對立較勁，必然會推

向一個新的平衡點，而彼此較勁的波及面也愈來愈大

由於長期流於教條化的提倡以及意識型態的僵化，使官方主導的文化政策或運動，趨於形式化的疲乏，有關當局如文建會及其他文化機構雖思有所作為，無奈政治的包袱太重，許多不合時宜及不切實際的政治性考量依然拖延，以致難以廣獲社會的迴響。

至於在野方面的反體制抗爭運動，因多方面持續不斷的突顯長期被不合理體制所壓抑的切身問題，反而對文化層面產生強烈的衝擊，也激發文化、學術、教育界的菁英分子紛紛投入抗爭的行列，形成一股改革的清流。更使新生代的藝術工作者從社會抗爭的行動及對政治權威的批判中，找到了本土化的切入口，從而促進了藝術與現實社會的互動關係，這大略是一九九一年文化大環境的氣候。

問：現在回到美術本位的問題，在過去談到美術活動，總是以創作為主，但現在似乎有了新的趨勢，就這一年以來，理論、創作研究的發表風氣方興，並且受到極大的重視，你認為這對未來的美術發展，是否提供了什麼訊息？

答：美術理論的研究日益受到重視，尤其是有關台灣美術史的整理研究風氣，顯出空前的蓬勃，我認為這是整個文化大趨勢的一個部分。由於台灣命運共同體的主張成為普遍共識，台灣知識界在解嚴前後，對台灣史的研究投注了相當的心力，產生了許多有價值的論述與論文，也促成許多回憶錄及可貴資料的出土，大大的拓寬了台灣歷史的視野，也感染出一片反省及思考台灣歷史命運的風氣，這些進展，提供了研究台灣美術史問題更有利的基礎條件，立竿見影的效應是台灣美術史研究的史料發掘整理，推向了更廣與更深的境地，研究發展也從粗枝大葉的概論，進向區域性及專題性的研究，最可喜的是已經有不少人做專業性的投入。

另外有許多在國外攻讀美術理論的人才紛紛回來，也讓人寄予希望，台灣美術史的整理研究，有必要從業餘性走向專業性，以提升水準，但國外學成歸來的人士，雖然學有專長，特別是在研究方法上，有專業的概念，但回台灣仍需要調整心態來對本土現實面做一番冷靜的觀察與認識，才能有所做為，否則隨便將外國所學套進台灣的現實面，會產生水土不服的現象，如留美的美術史博士郭繼生所主編的《當代台灣繪畫文選》中，很明顯的可以看出主編者所透現的觀察視野及編選眼光都有嚴重的偏差，令人遺憾。我認為本土美術史方面的研究正在起步，專業者的心態理應較為嚴謹。中央研究院的顏娟英博士回來後，從田野的調查做起，目前已建立可觀的資料庫，這種起步較能走上具有未來性的長途。

至於理論研究的發表風氣方興，對未來美術發展的影響，是可以預估的，那就是詮釋工作的抬頭，及其重要性的與日俱增，例如美術史的研究風氣，已經影響到史觀藝評嘗試推展。從整個大環境來看，建立台灣主體意識的呼聲已經日益高漲，在政治上強調主權獨立，在歷史的研究上，爭取獨立的解釋權，在文化層面上，主體性的覺醒也進入了實踐的行動。在大勢所趨下，美術理論的研究，也會朝向建立主體性的方向發展，具體的來說，就是從自立的史觀中，建立對本土美術的自主解釋能力，換言之，我們應該懂得以自己的觀點去詮釋與分析本土美術家的創作，也應建立自主的定力去面對外來的美術，以能夠反應我們自己的看法，這絕不是輕易就能達到的理想，且必須付出心血與毅力往前走。在可見的未來，理論詮釋與創作發展會產生更切實的相互激盪，更進而會影響美術市場的取向。

問：去年十一月十二日至十四日，由行政院文建會主辦，台北市立美術館承辦的「中華民國美術思潮研討會」，即邀請國內外專家學者，就民國以來台灣地區現代美術思潮的演變為重點，發表十篇論文，對這項具有開創意義及範例性質的研討會，你認為其影響性與效果如何？

答：「中華民國美術思潮研討會」是由文建會美術科所策劃的，基本上此研討會是文建會為慶賀建國八十年暨創會十週年紀念活動的作業之一。遠在一九九〇年十月十五日，文建會

過去一年新生代美術工作者的創作發展值得注意。〔左〕
1990年底舉行文化會議推出六大議題，希望由上而下將官方的
文化政策落實民間。〔右〕

就已邀請專家王秀雄、黃光男、黃才郎、陸蓉之、蕭瓊瑞等人舉行諮商會議做初步定案，
「研討會」表面上是由市美館承辦，但執筆及列席抬面人選實際上仍由文建會主控，而在十
一月十二日舉行亦配合國父誕辰紀念日的文化復興節，如此由官方主導的政策性考量下，其
品質如何大概可以預估，事實也顯示於研討會舉行結束所得到的風評不佳，我拜讀了其中的
四篇比較切題的論文，感到相當失望。研討會的用意及宗旨既然是期望能就民國以來的現代
美術思潮以及發展與現象，試做一番釐清整理及定位，這是何等重大的工作目標與理想，但
所發表的論文的實質內容及分量，卻跟所揭櫫的目標不成比例。

他們既然標舉了「美術思潮」這個大題目，並想加以「一番釐清整理及定位」，但實際做
法都非常小兒科，有些概念根本釐不清，定位也非常草率，在此，我特別要指出，所謂思潮
，不是死的東西，不是停滯在那裡等著你靜態觀摩，思潮是會動的，會延流下去的，會與週
遭條件互動而演變的，他們對於思潮中的動與變的因素缺乏敏感，基本上他們對跟美術思潮
密切相關的台灣政經結構及社會動脈的轉變沒有深入的關懷與理解，甚至令人感到作者站在
邊緣角度冷眼旁觀，然後急就章的找一些資料做一番自以為是的詮釋，不但有關資料收集廣
度不夠，同時對到手資料的適用性及解釋也沒有節制。

例如對藝術本土化思潮的探討，竟然片面根據有限的文學運動方面的資料來做漫無節制的
申論，實際上，七〇年代的鄉土運動與九〇年代自主性建構運動的內外客觀條件已經不同，
而美術也由過去被動的弱勢項目，演變成主動而強勢的表現，其中經過的政經體制轉折及社
會運動的擴大衝擊，如果沒有加以相當的體察，怎麼能夠談問題呢？最令人不解的是，竟有
作者對自己標舉的題目與概念，完全引用別人的觀點來堆砌，沒有自己的思想主體，似乎顯
示作者沒有獨立的思考及分析的能力，這種論文怎麼可能具有代表性呢？

問：從過去一年的展覽活動中，可看出什麼創作的新趨勢嗎？

答：最值得注意的是新生代美術工作者的創作發展，顯然的，他們對官方主導的文化意識
的崩解有迅速的反應，意圖在時代的重大轉折中，尋求新的突破機會及自主性的發展空間，

因而相當程度的改變了過去對西方思潮的依賴,而積極試圖介入本土社會的現實面,去尋求新的啓發及蛻變,這種轉變是可以理解的。從現象面觀察,已經愈來愈多的社會大眾改變過去的旁觀態度,感到眼前的政經變動及社會運動,密切關係到台灣及個人未來的前途。新生代更受刺激,幡然覺悟並懂得認真思考自己生存環境的問題,因此在大環境的巨大轉變中,渴望扮演積極參與的角色,想透過本位創作來做時代性的呼應。

因此,不管個人性的創作語言的來源如何,西潮已不再是目的,而是一種手段,因為其中源源不斷提供不同手法與類型的啓示,使他們能各自採取不同的角度及思考方法介入本土社會,以轉化成多元化的切合現實脈動的新藝術語言。

過去新生代追逐新潮,常旨在強調及突顯個人的標新立異的能耐,現在一些值得注意的跡象已顯示,他們轉而重視與本土社會人群的溝通層次,企圖在臨場經驗的衝擊下,開發出一種可資號召群眾凝成新共識的藝術形式,或者以獨到的叛逆形式,企圖顛覆觀眾的視覺習慣,以對生存環境重新省思,在這方面,小劇場運動走在最前線。美術方面,新生代亦有可觀的表現,例如〈嘻笑怒罵畫生活展〉、〈二號公寓聯展〉、〈鹽寮雕塑實驗創作展〉、〈台灣當代藝術趨向展〉、〈黑名單裝置藝術展〉……等等即是明顯的例子。

問:剛才所談的都是以台灣新生代畫家的創作為主,除此以外,去年海外畫家的活動也非常頻繁,官方的美術館與畫廊都辦了許多活動,這些現象,是否說明了台灣美術發展的空間較過去更為廣闊,或反應了其他問題?

答:台灣政、經大環境的變化,出現了新的多元化發展空間,國民所得的普遍提高及社會游資的流入,促進了美術市場的活絡,這些客觀條件吸引了浪跡海外的畫家們。另一方面,畫廊的激增及多角化的經營亦需要挖掘海外畫家,除此以外,台灣美術發展史的整理亦會想到他們,這種種因素促成了海外畫家的陸續回來活動,也當然反映了台灣的美術發展空間比過去更為廣闊,不過海外畫家絡繹於歸途,也產生了適應不良的現象。例如市立美術館隆重推出〈台北——紐約現代藝術的遇合〉展,展出十七位畫家的作品,報紙與雜誌都以顯著的版面加以報導,惟在美術館為他們舉辦國內外畫家的座談會上,他們踴躍出席想與國內畫家溝通座談,但本土的畫家的出席,據說是小貓兩三隻,出奇的冷淡。同時一些海外畫家也感到要與本地畫家對話的機會似乎很少,因而深覺受到冷落,更有人認為本土意識的提倡興起,有意在排斥海外畫家,我不同意這樣的解釋。

基本上,我認為海外畫家們對久離的故土,要改變心態再來認識與適應,不適宜用六〇年代或七〇年代的眼光,來看八〇年代或九〇年代的台灣,八〇年代以還,台灣的變化節奏就逐漸加速,特別在解嚴前後,一年的變動比過去十年二十年的總合都來得大,當主體意識逐漸在文化層面崛起時,仰望東京、紐約、巴黎的時代就漸過去。在以前海外畫家回來時,國內記者及年輕畫家們立刻簇擁周圍,請教問題,接著各種飯局聚會、座談會、演講會……連串下去,形成一股旋風,尤其是趙無極回來,簡直是一場龍捲風過境,如今風光不再,乃是時過境遷,資訊與交通遠較過去開暢,台北、紐約已不再如同過去般的隔閡,加上新生代的眼光正盯緊著本土熱鬧滾滾的演變,因此,請教海外歸來畫家先進經驗的意願自然大為降低,不值大驚小怪。我建議不習慣的海外畫家們坦然處之,因為這種情形才是正常的現象,台灣不能老是不長進,老是帶著崇洋的奶嘴,而不崇洋也並非就是排外,再怎麼說海外畫家都是在台灣長大的,跟台灣有其臍帶淵源,當整理戰後的台灣美術發展史時,不會忘記他們,市美館為他們隆重辦聯展並相當的禮遇,就是證明。如果他們認同台灣本土,想回來一同奮鬥,自會受到歡迎,像陳英德每次從巴黎回來,都有很多人主動找他談,因為他對台灣藝壇一直保持關懷。

問:去年有許多項盛大的回顧展舉行,如顏水龍、林玉山、陳慧坤、袁樞眞、廖德政、陳

其寬……等，回顧展的盛行已儼然成為大規模展覽的新趨勢，此一風氣，是否會帶來什麼影響？

答：回顧展的舉辦跟台灣美術的研究風氣當然有關，尤其對台灣美術史方面的整理研究，會催促大型回顧展的舉辦。以目前來說，回顧展的正面功能還未深入評估以前，畫商已捷足先登的從中吸取商業上的利益，不過這種現象也不足怪。

我認為就個人的回顧展來說，其意義是對一個創作生命的生長及過程加以系統性的整理展示，並在作品序列展示時，提供有作品直接印證的研究及反省的時機。從國內回顧展舉行的周邊效應看來，我們的藝評人才還是相當的缺乏，同時基於歷史累積條件的單薄，使回顧展還停留在酬庸性的評介階段，即對老畫家一生的辛勞與成就，在晚年回顧展時，予以全面的介紹並加以肯定，如想進一步擺進更大的時空架構中探討，還得看今後的發展，不過回顧展至少讓我們能從較完整的作品觀察中認識一位畫家的分量，也給予美術史的研究，提供了系統性的資料。

問：剛才談到關於美術的發展，政經體制的變化，使民間和社會的力量得到更大的自主空間，刺激了文化藝術的伸展，但是從另一方面來說，支持美術文化發展，藝術市場的蓬勃也有不可忽視的推動力量，你認為去年的藝術市場有什麼轉變？其形態與發展性如何？國外拍賣中心的加入，會帶來什麼影響？

答：從一九九〇年開始，台灣的美術市場有欲向上突破的傾向，即是第二市場的開闢。近幾年來，由於社會游資的流入及商場推銷術的強力介入，造成了交易熱絡的市場景象，但各商業畫廊出奇制勝互顯神通的推銷經營，很難建立具有公信力的行規，所以有人企圖開闢第二市場，也就是拍賣市場以進行第二層次的市場考驗來制衡畫廊市場的亂象。一九九一年，則更進一步有人以進入國際拍賣市場來刺激國內市場，像漢雅軒畫廊的主持者，就已進行這一步驟的作業。但是不管市場的層次如何從國內伸展到國際，都擺脫不了人為的操縱，認為在國際拍賣會場諸如蘇富比或佳士得拍賣場上冒出頭，就比較權威，在我看來也不見得，外國的炒作特別是香港比台北還要厲害，像吳冠中油畫作品之炒作，就已走火入魔。唯利是圖的商業運作，總是道高一尺魔高一丈，有關藝術經紀的專業問題，我是沒資格講話的，但以一個藝術專業工作者，我所關心的是量的推廣中的品質問題。

一個以喜好為出發點去選購作品的收藏者，及一個以增值的投資考慮為前提去選購作品的收藏者，存在著基本不同的性質，而所造成的影響是不一樣的。純以增值的念頭去購藏藝術品的心態，對市場的刺激是立竿見影的，畫商也喜歡迎合這種心理，從事短期性圖利作業，如此一來，一幅畫的藝術評價會變成沒有意義，甚至跟股票一樣。有意義的是非藝術的因素，是利於促銷的商業化標誌，例如年齡、資歷、頭銜、知名度……交易記錄以及李登輝總統是否親臨參觀過其畫展，這些因素都跟藝術的本質無關，但卻利於宣傳促銷運作，所以非藝術的因素會隨著市場短期炒作而大量介入藝術的領域，產生扭曲及假象，這就是所謂文化的異化及物化的現象，我想這就是有識之士真正關心的問題所在。牽涉到整個大環境的文化水準問題，如何制衡不是三言兩語所能道出，但是以往美術專業工作者之消極、懦弱與懶惰，也要負相當的責任，只是一味冷眼旁觀與冷語譏諷絕對無濟於事。

我覺得我們有必要對台灣的美術市場擴大眼界來觀察，從教育、創作、批評、研究、推廣、展示、大眾傳播等去考量，從畫廊、美術館、文化中心及民間各種相關機構的機能互動去觀察，我們的傳統累積及客觀條件都不足，都還在起步衝刺，就要求市場又發達又健康是不可能的，但是正面的努力總會一步一步的改善體質。值得重視的是，新生代已漸改變與社會疏離的心態，想積極去面對市場的挑戰，到底美術市場仍是資本主義社會支持美術創作活動的重大原動力，而如何在商業化與藝術化之間尋求一個平衡之道，是美術家必須去面對的課

題，但我相信，專業創作及理論研究的提升，絕對能對市場產生強烈的正面作用。

問：你提到過去從事現代藝術創作的藝術工作者，有排斥市場的傾向，對商業化的藝術，更維持相當的距離，這一股力量，是否對一些完全以利益為前題的市場取向有所制衡，或提供一些反省的空間？

答：畫廊業者已逐漸的關心新生代的藝術，美術館也逐漸開放空間及資源讓新生代展示，但是很多新的創作，並不適應商業畫廊的空間，例如多媒體及裝置類型的作品，跟以平面創作為考量的畫廊空間常格格不入。另外，觀念藝術本來就是反對作品商品化的，如以此類創作希望商業畫廊接納豈不矛盾？因此新的創作類型的提倡，也同時要考慮生存空間開闢。除了美術館擁有龐大的硬體空間提供實驗性展示以外，實際上新生代的美術團體，已經以克難的方式在自立經營前衛性的展示空間，這些展示空間如行之日久而有所突破，也會衝擊到市場。

藝術創作向來被視為是文化菁英的專業行為，本來就有反庸俗化的性質及傾向，但不向群眾妥協，不一定就要脫離群眾。在國際上或回溯歷史上，無論多麼排斥低俗諷刺大眾化的作家及作品，最後都會被市場所吸納，而市場因吸納藝術性高的創作，也會壯大內蘊。我認為每一個時代，總有走在時代前端的人，執意做文化反思的角色，而這種角色要發揮其制衡的功能，也須客觀條件的配合，除了自力救濟的行動外，公立美術館、文化機構及非營利性的民間機構，都應有遠見的提供空間及機會來配合。

問：前面所說到政經體制、文化思潮與藝術市場，都是足以影響美術發展的因素，此外，大眾媒體在近年來的藝術活動或事件中，其推波助瀾的作用也是不可忽視的，而媒體的功過也常在事件後被提出來討論，不過其中有不少是失之情緒化的言論，就去年而言，你認為大眾媒體究竟扮演了什麼角色？

答：處在資訊時代，大眾傳播對文化發展的影響是無遠弗屆的，由於大眾傳播機構及其機能，往往需要投注大量的資金始能持久運作，往往被官方或民間的財團所掌控，特別是台灣傳播資源一直被統治集團所壟斷。但大體上，仍然受制於政治與經濟的集團。換言之，既得的政治集團及商業財團操縱著大眾傳播媒體，因此雖然在表面上支持藝術的推廣，但在對群眾心理的影響上，政治邏輯與商業邏輯仍往往取代藝術的邏輯，即使是明舉著藝術的標題，因為政治須向人民宣導及訴求，以獲支持，商業則對消費大眾促銷，兩者都需要講求對群眾心理的操控，因此，政治及商業的集團，表面上可以慨然支持藝術，然而一旦藝術理念的自主提倡損及政治及商業利益時，就得被壓抑、扭曲或犧牲。

從傳播媒體與美術發展的互動，常令人意識其間存在著矛盾，表面上，大眾傳播機構一直支持著藝術的活動，但實際上藝術在大眾傳播的政策及商業取向掛帥下，仍很脆弱。在幕後掌握的主持者心目中，藝術似乎還只是點綴國家與社會顏面的櫥窗擺設，並無影響國計民生的重要性。在台灣，精緻文化工作者想將藝術自主性強化到與政治、經濟相抗衡，還得走上漫漫長途。

因此，傳播媒體對藝術的影響，常被抨擊為新聞取向及流行取向，這是必然的，為了顧及群眾心理的感染，報導常會偏向以流行及熱門的題目為走向，而對所報導的題材、事件本身的意義及可能造成的影響，是不可能去認真考慮的。事實上，我們的文教記者已經相當努力，但個人的認知是無法抗衡整部傳播機器的。

一九九一年的大眾傳播媒體對美術的影響，仍然延續以前的模式，在政、經新聞強勢掛帥下，能維持著一定的附屬地位，已經很不容易了，雖然如此，報導傳播的幅度，仍然隨著時代的腳步擴張，特別對市場的關注顯著增加。我認為美術的發展絕對需要大眾傳播機構的支持，但也不能對它做過度的依賴及幻想。專業刊物的重要性及影響力應該與日俱增，但該檢

美術新生代有可觀的表現，台灣的美術市場有必要擴大眼界觀察。

范曾畫展在台北市新光美術館開幕。（右圖）

討的是，我們的專業美術刊物還未充分切入時代的脈膊。

問：是否能舉具體的例子？

答：我現在就舉范曾事件為例子來剖析說明。

范曾是一九九一年台灣文化新聞中最出風頭的人物。因為他第一次來台踏出機場出口時，即被恨他入骨的高雄畫商胡雲鵬迎頭拳擊，頓時成為各大報及其他傳播媒體的頭條文字新聞，不但新聞圖片火爆，文字的報導更是聳人聽聞，然而通過這一劫以後，范曾隨即意氣風發的週旋於台北權貴之間，傳播媒體更為他極盡形象打扮之能事，他的畫展氣派十足的開幕了，場面異常熱鬧，也使他躍為台灣的文化明星，畫壇的超級大師。其傳播造勢的聲威，如摧枯拉朽般的征服了「假畫」的爭議，花大把銀子購藏他的作品的人，自動畢恭畢敬的拿畫到他的面前接受裁判，以讓他一眼定生死。經判定為假畫者，大筆一揮題上「贗品」兩字，擁畫者頓時破財，但似乎毫無怨言，反而心中升起了一絲希望，至少「贗品」兩個字是真蹟，此情此景，真個令人拍案驚奇。台灣畫壇對他冷落與抵制，絲毫損不了他的聲勢與架勢，而迎頭痛擊范曾的台灣畫商，在機場被簇擁范曾者揍得鼻青眼腫以後，抗議無力而黯然回到高雄老窩蟄伏。在我所接觸的畫壇人物中，沒有人欣賞范曾的人與畫，咬牙切齒的人更是大有人在，但范曾卻仍能以所向披靡的姿態在台灣來去自如，這是什麼道理呢？

讓我們退到較遠的距離，以擴大視野來診察。從浮上抬面的資料可知，范曾是八○年代才冒出大名的大陸水墨畫家，他的名氣從日本響起，據說他善於攀結政治權貴，受中共當局推舉到日本開展覽，由於他的畫意通日本浮世繪，並自稱「范仲淹」的後裔而受日人激賞，由前日相田中角榮收購開其端而得寵於日本政商界，隨即被產經新聞推舉為「中國近代十大畫家」，與齊白石等大師同列，並請出財經元老出面設立范曾美術館，後援單位則有中共駐日大使館、日本外務省、日本國交流協會等等。范曾在日名利雙收以後，不但聲勢銳不可當，還捐出巨額人民幣助母校南開大學建東方藝術大樓，而被中共《文藝家》雜誌選為「一九八七年文藝術界十大神秘人物」，與中共文化部長王蒙，女明星劉曉慶同榜，於是范曾的名氣身價在大陸炙手可熱，他的畫更在國際拍賣市場上與民初的水墨畫大師爭鋒頭。

當海峽兩岸因探親打通，大陸熱剛發燒時，嗅覺敏銳的台灣畫商早就盯住了范曾，透過各種管道經紀他的畫，使范曾的作品流入台灣美術市場成為熱門新寵。及至「假畫」風波鬧出，喧騰一時，范曾又被中時副刊選為十大新聞人物之一，接著在一九九○年十一月，范曾又突然棄離祖國投奔巴黎，在李鴻章住過的巴黎羅得西亞大飯店公開記者會發表辭國聲明，以

帝王之尊的口氣宣稱「我愛江山，也愛美人」，馬上又成為台灣傳播媒體的超級重頭新聞，在一陣陣新聞震波之下，一個天才浪漫的反共藝術大師乃告粉墨登場。

因此，范曾在一九九一年十月首度來台前，台灣的傳播媒體已為他做了充分的熱身運動。范曾的「范曾美術館」畫歷，反共藝術大師加上三個「十大」的頭銜，以及不斷鬧出新聞且備受爭議的知名度，不但具有政治宣傳的價值，也有巨大的商業促銷潛力，使台灣的超級傳播機構願意出面邀請他來台開畫展。范曾更是有備而來，沒想到出機場即遭突襲，加上畫廊業界起而聲援，論實力，簡直是太歲頭上動土，激起了范曾及超級傳播機構的絕對壓倒性優勢的反擊，於是盛大的記者招待會召開了，與在台親友擁抱的溫馨畫面出現了，各種拜會活動展開了，總統府資政出面接受范曾捐畫（贈「國父孫中山先生像」予國父紀念館），故宮博物院院長親自登場為范曾的畫展隆重剪綵了，一時冠蓋雲集，政、商、名流致贈的花籃擺陳出氣派的場面，加上大報的頭條報導的推波，吸引著觀畫的人潮流入了新光美術館，爭睹范曾的人與畫之餘，也爭購「范曾巴黎新作集」，再接著，范曾與朱銘相見歡上報了，鑑畫作業展開了，親作輓聯追悼已故前輩大師黃君璧也成新聞了，然後邀約美人明星至KTV高歌……一波波的強勢行動及傳播巨浪，沖擊得反范曾的陣容招架無力，黯然失色。台灣藝術界的抵制，只贏得大報角落的寒酸位置，小標題是「范曾畫展藝術界大量缺席」。

對於藝術界的大量缺席，范曾是絕不在乎的，擁護范曾者早就指出，「北京百分之九十九點九的畫家反對范曾」又何足道哉，若與北京街頭千千萬萬的范曾迷相比，簡直是小巫見大巫。這話說得有道理，范曾及其支持者所在意的不是藝術界的反應，而是文化消費大眾的心理，在這方面，傳播媒體的運作輕易的掌握了全盤的優勢。

范曾來台的經過，充分為我們揭開了怵目驚心的真相，在大眾傳播媒體的影響層面中，展開了一次赤裸裸的政、商邏輯與藝術邏輯的對壘，也讓我們看出藝術的自主力量在傳播媒體的戰場是何其的脆弱，對群眾心理的感染是何其的無奈。

有人批評范曾的人格有嚴重的問題，說他是「內靠官僚，外靠奸商」，說他在六四學運，公開肯定中共對天安門的血腥鎮壓，說他翻雲覆雨，為人無格，這是沒有什麼奇怪的。成長在中共統治下權力鬥爭波詭雲譎的環境中，必得養成應變之道，正如羅大佑的〈愛人同志〉的歌詞：「每個人必須學會保護自己，讓我相信你的忠貞，愛人同志！」范曾既然能在「愛人同志」的世界裡混出頭，自有其超乎眾生的政治敏感及人際應變技巧，這是一般藝術家難以望其項背的，但從整個經過看來，我認為范曾個人根本不是值得批評的對象，我們要關注批評的是范曾現象，而整個現象正是一面鏡子，為我們反映出在強大政、商力量操縱支配下，文化生態環境受了多麼嚴重的扭曲與壓抑，我們應該反省我們自己，我們的藝壇上也不正是存在著不少的范曾嗎？依靠政、商權貴來包裝自己以征服群眾心理的藝術家，不是也一直活生生的出現在我們的環境中嗎？

問：談過了許多問題，回到人文思潮方面，今年以女性意識，女性藝術為主題的活動不少，其訴求方式與方向也引發見仁見智的討論，你的觀點如何？

答：所謂女性藝術有兩種，其一是指女性創作者的藝術，其二指女性主義或女權運動意識下的藝術創作，我想你所問的是指後面一種。以女性藝術為主題的風潮，可視為七〇年代美國女權運動對台灣衝擊下，衍生推進到美術領域裡反應。在一九九〇年曾掀起高潮，該年六月，婦女新知基金會和誠品藝文空間合辦舉行「婦女藝術週」，除了開辦演講系列及座談以外，還以「女性的空間與意識」為主題，邀請郭禎祥、楊世芝、李惠芳、洪美玲、郭挹芬、湯瓊生、李美容、許鳳珍、吳瑪悧、嚴明惠、侯宜人、薛保瑕、杜婷婷、陳美岑、梁美玉、黃菊敏、林靜芳、謝伊婷等十八位女性藝術家，舉行頗具規模的聯展，希望從展出作品中，探討女性生活空間及創作意識。

接下去，八月中高雄的阿普畫廊也特地邀請幾位年輕女性藝術家舉行聯展，同時舉行以「女性藝術家的崎嶇之路」為主題的座談會，座談會記錄還發表在八月十六、十七兩天的民眾日報副刊上。從北、南的高潮活動中，可以看出台灣新生代女性藝術家，不但數量空前可觀，思想上也比傳統女性藝術家更具銳氣與衝勁，尤其在言論上，突顯了前輩所沒有的挑戰性。到了一九九一年，女性藝術的觀點仍持續在提倡，而新生代的女性藝術家更大舉活躍於美術教育、行政、經紀、創作及理論研究的領域，這股女性力量之注入台灣藝壇，極其自然，也廣受接納，但其挑戰性觀點之提出及強調，能產生多大的作用，則有待觀察。

台灣的新女性主義既然受到歐美的啟發，加上東方的社會向來由男性主導，因此，以西方新知來批判本地的男性沙文主義的傳統，不但犀利，也流露出了相當的歷史反彈情緒。從私下意見及公開的言論中，大致說來，女性藝術觀的提倡者，對傳統及時下的社會有強烈的指責，認為由男性主導的社會，長期矮化了女性的角色，也壓縮了女性生命潛能的發展空間，女性不但備受岐視，也長期在社會扮演被宰制性的角色，所衍生的權利與義務，只在適應男性的主導要求。影響所及，使文化的思維及藝術的表現都傾向以男性為主的偏差，實在需要調整，甚至有必要開創一種女性文化來加以顛覆。

她們對時下流行的「一個成功的男人背後都有一位了不起的女性」，頗不以為然，因為女性之「了不起」，其實只是當男人配屬地位的奉獻犧牲。她們反問，為什麼不說「一個成功的女人背後都有一位了不起的男性」呢？她們指控女性一向被男性主導的社會體制安排成「主內」的角色，相夫教子，長期被要求安分、忍耐、犧牲、奉獻，但如此重大的付出是否累積女性的地位與尊嚴呢‧?所以她們主張女性應該起而闖蕩出與男性並駕齊驅的空間，與其生育出一個偉大的藝術家兒子，嫁給一位偉大的藝術家丈夫，不如自己起來做一個偉大的女性藝術家，這覺悟是可以理解的。的確，如卡蜜兒‧克羅代的重大犧牲及悲情命運，對新時代女性是一種深刻的警惕。

不過反彈及顛覆的意識有時不免會流出過激化的煽情模式，無意間變質成恐怖的復仇女神或女巫，刻意向「父權陽具」反撲。在我多次旅遊日本時，看過復仇女王蜂式的電影，也看過類似的小說，常在描寫美麗善良的弱女子，受盡了沙豬男人的欺凌之後，幡然醒悟，憤然變成了一位可怕的女王蜂，把好色的臭男人一個一個加以閹割制裁，在血腥四濺中，固然製造了顛覆性的戲劇高潮，平衡了被男人強暴的潛意恐懼，但也造成另一種矯枉過正的失衡，及不切實際的狂想症。

想要提高女性地位及尊嚴，並不一定必須處處與男性擺出對抗的戰鬥架勢，這種意識姿態將消耗不必要也無意義的心力。要求在法理的制度及人權上平等是應該的，但越出這層意義，而漫無限制的要求男女平等，就顯得離譜及牽強。女性能生育的天賦，是男性無法取代的，女性的子宮不只生出男人，也生出女人，母性生產的貢獻不只是負責生命的誕生，小生命在懷裡撫育中牙牙學語及初試啼聲，正開啟著人類文化的傳承，所謂「母語」，即由此而來，因此一但母性文化沒落，並不意味著兩性的平衡，而是文明不堪想像的悲哀。

有些新時代的新女性因對傳統反彈，不願被她認為不平等的社會文化所定型，表現在日常行為上，例如髮式、服裝及其他打扮，執意表現顛覆性的冒進，造成看來男女不分的時髦形象，對此我沒有意見，不過確信女性藝術家基於特殊的生理構造，所衍生的心理氣質潛能，可以開拓出有別於男性的文化思考模式及藝術感性特質，我樂觀其成，而女性藝術家有拒絕依照男性願望來塑照成閨秀派及淑女型的藝術家更是可以理解。既然同樣是藝術工作者，女性當然同樣有自主抉擇的權利去面對人間世，甚至坦然去表現黑暗面及醜陋面的現實。我在一九八七年曾在美國波士頓觀賞到前衛女藝術家辛蒂‧雪爾曼（Cindy Sherman）的回顧展，這位三十歲就成名的女性藝術家，以攝影機代替畫筆，對人性及美國社會的掃瞄捕捉，有

獨到的敏銳及戲劇化的煽情。也許品味不同,我並不欣賞她的作品,尤其對她後期的作品有嘔心之感,但我仍對她創作展示之氣魄,留下了印象。

放眼台灣,隨著快速的工業變化,傳統的社會結構已起了重大的轉變,女性自我發展的機會大增,特別在藝術領域,已看不出女性受到什麼矮化或壓制。在大專藝術院校,招生考試並無性別歧視,課程及科別也無存著性別成見的暗示,在黎志文、張子隆兩大石雕好漢所領銜的雕塑主修課程裡,選課的學生並非清一色都是孔武有力的雄性學生,反而許多清肌秀骨的女性,熱中拿著鐵鎚敲打又重又硬的頑石。學園之外,展覽與評論天地,女性更是大肆活躍縱橫奔馳,不落男性之後,連陸蓉之的髮型及新潮打扮都能容許上學術研討會的抬面,可見藝壇對女性的包容及禮遇。

我認為在台灣社會愈開放愈自由化的今天,女性主義藝術家根本無需以西方尖端的女權理論來做精神的武裝,即使當代先進的女權運動觀念對婚姻受挫或執意單身的女性,在自我獨立重建上有積極的啟發與鼓舞,但是藝術不比政治,沒有也不必要有保障名額,只要真誠以赴,憑創作的實力與品質,應可在公平的競爭裡脫穎而出。基本上,一幅畫在展覽空間出現,很少人會去追究它到底是男人或女人的創作,最重要的是作品本身是否有出眾的特質,唯有創作本身才是最佳的雄辯。文化與藝術已趨多元化,人的品味彈性也會跟著擴張,任何派別種類的創作,都有人欣賞,只要表現出專業的水準,都會受到注目,如果一味想用特殊的理論來包裝,反而令人覺得多餘。

總之,我對女性藝術家的看法很簡單,一言以蔽之,歡迎她們上台表演!

問:海峽兩岸美術交流,由點而至面的接觸,有越來越朝全面性發展的趨勢,而其間所引發的問題,受關切的層面也越廣大,由剛開始的試探,到預先評估有計畫的交流,請問你認為海峽兩岸美術文化的未來發展,將採取什麼方向?有什麼值得注意的問題?

答:這是一個很大的題目,我沒有介入,也未曾到過大陸,所以無法以親身的接觸經驗去做評估分析,只能依據觀察來討論。

由於海峽兩岸的意識型態、社會結構、經濟制度的截然不同,而呈現很大的差異。

在台灣,是人民走在前面,而政府跟在後頭。

在大陸,則是政府主導一切,人民在看官方的臉色行事。

台灣人民衝破禁忌爭先進入大陸,開頭是由於好奇、返鄉省親及開拓經濟地盤,這裡所透露的信息是對長期反共戒嚴的政治反彈,以及急於突破產業升級的困境,並開闢投資空間的試探。

後來執政當局及政治保守勢力對兩岸交流表示重視,並採具體的行動,實有其形勢逼迫的原因,諸如漁船走私、大陸客偷渡、海峽糾紛、台獨聲浪高漲等等,都使台灣當局必須急思應變的辦法。

大陸方面,統治階層急於統一台灣,當然迫切想經由交流、溝通來拉近雙方的距離,大陸百姓大體上是隨著政府的節拍起舞。

美術的交流,在整個兩岸有限度互通的表現,還停留在陪襯的階段,儘管畫商、古董商、美術刊物及染上大陸熱的藝術家早已直搗黃龍,深入大陸的許多都會、鄉鎮探遊,但實質上只浮游在資訊的流通或交誼性及商業性的層面,真正進入文化實際相激相盪的歷史性際會,還言之過早。

一九九一年最值得注意的是台灣當道為反制台獨聲浪所推出的大中國形象鼓吹,加強了大陸新聞及大陸風光的報導,特別是三家電視台同時推出〈八千里路雲和月〉(台視)、〈海棠風情〉(華視)、〈大陸尋奇〉(中視),這些美麗的大陸奇景、塞外風光、江河浪漫,都在黃金時段播出,怪不得有人譏評為如同大陸觀光局在台灣頻道上的宣傳影片。

由「匪情分析」到「海棠風情」的轉變，可看出國民黨的政治氣球飄向何方。

在「海峽兩岸」成為台灣解嚴後崛起的熱門題目之時，政、經力量仍然以強勢的動機及資源介入操控，文化藝術只是次要或裝飾門面的角色。

在中共統治下的大陸，藝術向來必須為政治及人民服務，國家機器掌握著所有的資源，藝術家及其創作仍然受到管制，六四天安門事件過後，當權派一度對熱中與台灣互通聲息的美術開明派加以清洗，使台灣一廂情願的大陸熱被迫降溫。

至於台灣，由官方主導的交流活動，脫不出政治考量的範疇，對代表台灣的文化立場及自主條件的充實，仍無積極的作為，民間則以散兵游勇的姿態，隨著大陸熱而起伏。

依照我的主觀看法，儘管從活動的現象面，可看出兩岸交流由點而面的擴大，但皆文勝於質，無論交換展、交流展、大會展、國際展或交誼會、座談會、研討會等等的如何設計、舉行及宣傳，都只能視為未來「正式交流」的探頭熱身運動。

我認為所謂雙方「正式交流」，就是兩岸美術主流力量的正面大舉碰面與互動，但現今雙方的主力都還在沈潛整合階段。中國大陸非常之大，其政、經正存在著重大的變數，加上外來潮流的衝激及本身的自省，未來的美術主流人馬還得觀察，而台灣方面，則時機根本還未成熟。

對於兩岸交流，我確信並堅持一個原則，那就是平等互惠，雙方都是獨立的主體，在平等的基礎上交流，才能產生相激的文化意義。因此台灣文化及美術的主體性建構運動，如隨便以分離意識的罪名加以誣衊，實為荒唐與無知。一個沒有文化主體意識的地區，是沒有資格在國際上從事文化交流。同時，我們也應該認清，在創作意識及經驗上遠離自己的土地及人民，存心將自己的文化歷史命脈切斷關係，都將喪失代表性。因此，想促進海峽兩岸的美術交流，就得先充實自己，浮在眼前的一個迫切事實是，中國大陸已經推出了《中國美術全集》，那麼我們的《台灣美術全集》又在哪裡？《台灣美術全集》編印，是何其的重要！

（原刊載《藝術家》，1992年1月）

林惺嶽參觀香港舉辦
的亞洲藝術博覽會

《台灣美術全集》
推出的感慨與憧憬
── 美術全集一小步，美術歷史一大步

前言

台灣美術全集的籌劃與出版，是台灣美術斷代史上的一件劃時代的大事。而《陳澄波》以第一集的頭銜推出，更具有突破性的意義。不僅它的裝訂、版面設計、資料收集、圖片及文字的內容，達到了空前的水準，也當仁不讓的展示追尋本土美術發展的真相及彰顯歷史公道的意義。除此以外，全集的出版運作工程，也印證著時代的腳步。

本人生逢其時，得以共襄盛舉，並親瞻《台灣美術全集》踏出第一步的堂皇風儀，深覺莫大欣慰；欣慰之餘，也想在此盛會時機，訴說心中的感慨及無限的憧憬。

不堪回首的往事

一九七七年，我畫遊於西班牙的第二年，在馬德里中心的西班牙廣場上，目睹了非常難堪的現象。一群來自台灣的觀光客，從廣場對面的五顆星級豪華旅館走出來，集體遊逛廣場中心，廣場中心是以唐吉珂德大雕像為焦點，而雕像紀念碑周圍正環繞南歐洲的橄欖樹。當這群旅客發現來自故鄉遊學的青年時，極為興奮，帶頭的幾位長者立刻向我探聽迫切想知道的資訊，進一步說明之下，才知他們想知道的是，馬德里有沒有如台北新北投般的「風月好去處？」生活於天主教國度的首都一年，我完全不知道也未曾聽說過此地有「拉丁式新北投」，只得據實以告。他們失望之餘，突然發現橄欖樹上的橄欖，並摘了一些問我是什麼水果？可不可以吃？我回答是橄欖，可以吃，但此廣場的橄欖千萬不可以摘……。但已經太慢了，話未說完，已驚見他們爭先恐後的爭著摘橄欖樹上的橄欖，無法阻止。眼睜睜的看著故鄉來的同胞在舉世聞名的廣場上醜態畢露，我只有憤而走開眼不見為淨。但此令人發窘的印象一直困擾著我。試想荷包滿滿的台灣觀光客，來到文化氣息濃烈、古蹟精彩動人的拉丁國度中，心中所思所想，竟然還停滯在肚臍以下的境地。

台灣經濟起飛，並沒有即時提升生活的品質，精神建設遠遠拋落於物質猛進之後。台灣在戰後百廢待舉時，曾被西方學者評為文化沙漠，似乎是積久弊深且難以回春。台灣人民刻苦耐勞及勤儉致遠的守成美德，有目共睹，但急功進利，投機貪婪的習性，也根深蒂固。有人評之為島國心態。然而放眼天下環顧衡量，並不見得公平。蓋克里特島及英倫之島，在文化、藝術上放射的光芒並不在歐陸之下。因此，台灣地區的文化困境，絕不是由於它的面積及地理位置所促成。應該有其後天的命運及人為的積因。從萬里外的伊比利亞半島上遙想故鄉寶島，反而能開展更寬闊的反省視野。

把台灣放在亞洲大陸邊緣甚至整個世界時空交織水平上衡量，台灣人民之近利與短視，不是身處海島之故，而是與政治際遇有關，是政治際遇延及思想及文化的問題，更徹底的來說

「台灣美術全集」榮獲金鼎獎

，是整個歷史的問題。從政治際遇回溯歷史的透視下，台灣人民雖然有錢，但處境是可悲的。從開拓先民奮鬥以來，一直受到外來強權的欺壓，在不斷受人宰割的命運下，根本沒法展望出落實而自立的康莊遠景，只能得過且過的追逐近利。但另一方面，台灣的歷史被外來強權輾壓得肝腸寸斷，使島上人民無法縱深地回顧歷史。如此生活在無從縱深回顧又難以展望遠景的土地上，台灣人民又怎麼能培養出開闊的胸襟與格局呢？

每一個離鄉背井的天涯遊子淪入失落之際，總會驀然回首自己生長的土地，進而追尋落土生根的歷史源頭及其發展，企望釐清疏通歷史的視野。這就是文化自覺的第一步。

做為一個美術專業研究者，在萬里他鄉的反思中，更會省悟到，美術家在思想及創作上一但全然脫離了自己的土地及人民，將會淪為浮游族群。戰後的美術現代化運動風起雲湧，戰後崛起的新生代從西潮中學會了反傳統的個人主義，也習得了孤芳自賞的驕傲。卻聽任藝術的革命與社會大眾拉開了距離，然後一個個遠走高飛。我就是其中之一。由此看來，美術家又怎麼能隨便批評故鄉同胞之不懂藝術及沒有文化氣質呢？對台灣人民的可悲處境，該負最大責任的是台灣人民自己，尤其是有反省能力的知識份子，更是難辭其咎！

一九七九年，我回到了台灣定居，正是鄉土運動步入了尾聲，隔一年，美麗島事件爆發，政治氣壓一片低沈。但鄉土運動的後續發展不輟，草根性的文化事物受到發掘及重估，久被忽視的日據時代的台灣美術家及其創作，受到了專業美術刊物及畫廊的重視。使我有機緣參加台灣美術家的專輯撰寫工作。從與老畫家的訪談及相關資料蒐集中，窺知了戰前的台灣美術環境及社會生態。李石樵、楊三郎、林之助等專輯的文字工作，開始了台灣美術史的初步接觸，就在這個時機，使我再度遭到了發窘的經驗。

一九八一年，有一位對台灣地區的美術深感興趣的英國青年，由何傳馨介紹專程來拜訪我，請教有關台灣美術的問題。交談之下，這位英國來的有心人慨然表示，想研究台灣的美術，特別是戰後的台灣美術發展，不但異常困難，甚至可以說無從著手。不但缺少專門而有系統的研究與整理的資料可供參考，連起碼的文獻與檔案都殘缺不全，難以在文化機構與學術機構(包括學校及圖書館)收集。如此史料荒涼的現象，頗令他感到驚訝與失望，簡直與台灣目前的生活水準及經濟建設毫不相稱！面對他的批評，令我窘困的是他居然開口求助於我，希望我能提供研究資料，我當時手頭所擁有的寒酸資料怎麼擺得出來，心虛之下，只得以資料被人拿去為由加以堵塞過關。經過這次的衝擊，催促了我以積極的行動去關切台灣美術在戰後發展的問題。

經過創作之餘的時間及精力，做有限度的發掘及簡單的整理之後，我迫不及待的在雄獅美術發表了戰後的台灣美術運動史。我心裡明白，就學術的要求來說，準備的條件及時機並未成熟，但我毅然推出，其用意在拋磚引玉，鼓動風氣。因爲謝里法的《日據時代台灣美術運動史》業已出版多年，戰後部分應該有人接下去，不能脫節太久。雖然連載僅僅一年即告叫停，但影響已經開播。接下去到了一九八六年，自立晚報爲慶祝創報四十年，而委託台大李鴻禧教授出面召集籌劃台灣經驗四十年叢書，邀請我負責美術部分的撰寫，我欣然接受下來，就已發表的文字及手頭的資料重新整理發揮，在短期間交出了十二萬字的手稿及相關圖片、圖片說明、附註。書稿交出以後，未及校對，就匆忙搭機飛往南美，應阿根廷首都現代美術館之邀，到布宜諾斯艾利斯舉辦個人展覽。沒想到南半球的展覽之旅，又讓我經驗到窘困的逆襲。

展覽開幕後的第二天，館長特別爲我召開一個與當地文化藝術界人士的正式會面座談。時正是阿根廷經濟陷入低迷之際，交談話題自然由藝術轉到經濟。我記得當時有這麼一段對話問答：

問：「台灣的經濟情況如何？」

答：「還可以，尚稱穩定。」

問：「所謂還可以是什麼意思，可不可以講得具體、清楚一些？」

答：「好的，可以這麼說，我們所儲存的錢跟你們所負的債一樣的多。」我的意思是台灣的外匯存底是六百億美金左右，阿根廷當時的外債也差不多是這個數目。在場阿根廷人皆驚訝羨慕之餘，使我深感台灣同胞的辛苦成就，帶給我與有榮焉的驕傲。但是不久，此基於經濟上的優越感就遭到了意想不到的打擊。

首都美術館展覽結束以後，北部Sonta Fe省的美術館館長專程到首都與我約見餐敍，當面邀請我到該省美術館展出。館方願意特地空出檔期及場地來配合，我欣然答應。唯一的問題是我的入境簽證。這原本也只不過是多一道手續而已。沒想到阿根廷外交部突然在此時機宣佈，持中華民國護照者的入境簽證或延期加簽一律暫停辦理。理由是阿根廷當局發現了一批從台灣來的入境者持有僞造的簽證及居留證。茲事體大，難怪斷然下了一道嚴厲的應變措施。爲了解決困難，Sonta Fe美術館特地交給我正式的邀請函做爲延期加簽的憑證。當我滿懷信心與朋友到出入境管理局辦延期加簽時，主辦主管嚴肅的向我們表明了官方的立場。他首先數落台灣人僞造居留證的劣行，並接著舉出首都發行的中文刊物刊登爲人在短期內申請辦妥居留證的廣告。他生氣的表示，外國人申請阿根廷居留權有明文的規定及辦理程序，那有如中文刊物廣告上所說的那麼容易。他怒氣凜然的指責，大意是你們同胞以爲有錢就可以在阿根廷橫行無阻嗎？接著他困惑的表情問我們——台灣那麼有錢，爲什麼有不少人千方百計要跑來阿根廷呢？

這道質疑對我猶如一記重擊，當場無言以對。辦完加簽，心中卻頂著一片陰霾，久久難以釋懷。

台灣僅憑經濟成就，即足以傲世嗎？答案是否定的。我們雖然有錢，但卻生活在沒有尊嚴的天地裡，人民擁有金錢，卻面向著沒有遠景而彷徨的未來，以致無法維持落土自立及自尊的格局。身在萬里之遙的他鄉，反而能以寬廣的視野反思台灣的過去與現在。回溯四百年前，我們的開拓先民，爲了逃避天災人禍連年肆虐而民不聊生的大陸，冒死渡過大海兇濤，頂著大陸帝國的絞殺律令，踏上了瘴癘橫行的蠻荒海島，勇敢的與險惡的自然與慄悍的土著搏鬥，經過篳路藍縷以啓山林，開闢出一片大好的農耕寶島，沒有想到幾百年後的子孫，在享受空前繁榮的物質生活之餘，卻懷著自我放逐遠走高飛的打算。

我在此舉出三件不堪回首的往事，來當做探討《台灣美術全集》的開場白，是想透過一個

畫家親自經歷的心路歷程，來闡明重整歷史以接續這塊土地血脈傳承的重要性。我們不能再盲然在虛假的政治神話及文化的空中閣樓上，也不能再繼續偷生於沒有落實遠景的徬徨歲月裡。台灣人民長久流血流汗於斯土，竟然不能享有安全感，最基本的原因是沒有獨立建構的歷史，欠缺自己的政治人格及文化的主體，又怎麼能傲然立足於世界呢？

因此，重整歷史是建立命運共同體自立自尊的奠基工作，而研究與整理台灣美術則是重整台灣歷史的一個重要環節。由此看來，《台灣美術全集》的產生，不只是美術界的事，也是全體台灣人民的事，值得大家共同來關注！

時代的腳步

一九八一年四月十一日，民謠歌手陳達遇車禍死亡，似乎象徵性的為風雲一時的鄉土運動落下了休止符。

然而運動高潮過後，潛移默化的後續作用不久就告明朗化。在朝的統治階層積極推展文化建設計劃，以收編吸納鄉土運動的人馬及資源。文化建設委員會成立了，各縣市文化中心硬體工程也紛紛動工了。立法院通過了文化資產保護法，全國第一所藝術學院宣告成立，台北市美術館開館了，台中省立美術館也跟著破土動工，官方的文藝季及藝術季次序推出，中時、聯合兩大報的文學獎活動辦得有聲有色。另外，自然科學博物館也在動工興建，國家公園規劃案也逐步實施……

與在朝的文化建設同時，民間的自覺力量也暗潮洶湧，從知識份子到市井小民，越來越多的人對自己生存環境做認真的關懷及思考，為了打破不合理的體制及不公平的積存現象，許多民間弱勢團體，紛紛以自立救濟的行動走上街頭，從事政治、社會、勞工、環保、農民、學生、婦女、消費者及原住民等等的反體制抗爭運動。這些民間力量的澎湃，導致父權控制下的社會體系逐漸鬆動而脫序。也使文化工作者面臨了社會轉型反省及再出發的心理調整。

八〇年代充分承受了七〇年代所播下的文化反省酵素，開始全面性的釀成濃烈的草根性氣息，滲透到無遠弗屆的領域。許多走上街頭的示威事件佔據了傳播媒體的枱面，而掩蓋了許多影響力更為深遠的發展。

從九〇年代回頭來看，八〇年代最大的突破，除了政治解嚴，反對黨成立及民間社會的抗爭行動以外，應該是台灣歷史意識的空前勃興。

大量的戰後新生代，在本土化尋根風潮的感染下，紛紛質疑，為什麼我們對美國、歐洲、中國大陸(民國十五年以前)的歷史大事瞭如指掌，卻對本土的歷史一片迷惘。在教科書上，為什麼民國十五年以後的中國歷史以及整個台灣歷史，只草草予以帶過，甚至嚴重加以扭曲。我們大家生活於斯的土地的真實歷史到底被隱埋到哪裡去了？

驀然回首，面對一片荒煙蔓草，不禁令人黯然神傷，正應驗著七十四年前連雅堂在其所著《台灣通史》自序中的感嘆：「然則台灣無史當非台灣人之痛歟。」

當歷史的回溯意識普遍甦醒之時，久已默默耕耘的成績乃浮出受到大家注意。台灣的歷史不但有人關心，而且早就越過漢人中心主義的藩籬，進入到考古的史前領域。一九六八年台大宋文薰和林朝棨兩位教授率領台大考古隊，在台東縣長濱鄉八仙洞發現了非常豐富的舊石器時代先陶文化以後，二十幾年下來，已把台灣地區從舊石器、新石器、鐵器，一直到漢人時代的演進輪廓初步釐清。在漫長而遼闊的時空視野，正等待覺醒的一代披荊斬棘的歷史拓荒。

一九八二年十一月，陳永興醫師接辦了由日據時代賴和等創辦沿經吳濁流接手的《台灣文藝》。第二年九月《台灣文藝》即推出了《看台灣史》專輯，刊出了台大教授鄭欽仁所撰〈台灣史研究與歷史意識之檢討〉，文中指出，台灣史的研究和台灣未來生存問題息息相關。

因為研究台灣史，可以幫助台灣藉以生存的「總體力量」之重估。亦即對人文、生態、資源與海島的國家型態做一分析和評估，以對華人社會在這樣與大陸不同的生態環境中如何改變，適應和生存，做進一步的研究。

另外，李永熾教授更在〈我看台灣史〉一文中進一步指出：

台灣的歷史傳統並不孤立，並不缺乏自主性，而是與社會文化、思想息息相關，是以本土文化為基礎，而展望世界文化。如果說清朝統治時期的台灣第一期文化是拓植文化與本土文化的接合，日據時代的第二期文化是以台灣本土文化為底層，而接日本文化與西洋文化的薰染，那麼，光復後的第三期文化應該是怎麼樣的一種文化型態？今後努力的方向又如何？這是值得大家深思的。

〈我看台灣史〉專題，向時代投出了台灣為主體的歷史研究的訊息。於是不約而同，從不同角度不同時段研究台灣史的熱忱及行動，從四面八方連續不斷的冒出，本已存在及更多新生的機構相繼投入了台灣史的研究工作，從「林本源中華文化教育基金會」到自立晚報文化出版部，總共大約有二十個左右的出版機構(註1)加入出版有關台灣史關係文獻的行列，有關台灣歷史發展的論著，在八〇年代中先後就出現了：

台灣先民奮鬥史(鐘孝上編著、台灣文藝、一九八二)
日本統治台灣秘史(喜安幸夫者、周憲文譯、武陸出版社、一九八四)
台灣通史(連雅堂著、國立編譯館、一九八五)
日本帝國主義下的台灣(矢內原忠雄著、帕米爾、一九八五)
台灣史(戚嘉林著、自立晚報、一九八五)
台灣小史(林衡道著、南投台灣訓練團、一九八五)
台灣歷史百講(馮作民著、台北青文出版社、一九八五)
台灣近代史論(尹章義、自立晚報、一九八六)
台灣史與近代中國民族運動(王曉波著、帕米爾、一九八六)
台灣史研究暨史料發掘研討會論文集(中華民國台灣史蹟研究中心)
台灣抗日史(王同璠著、台北市文獻會、一九八六)
台灣開發史(程大學編著、台灣省政府新聞處、一九八六)
台灣漢人武裝抗日史研究(翁佳音著、台大出版委員會、一九八六)
台灣人四百年史(史明、自由時代、一九八八)
台灣政治運動史(連溫卿著稻香出版社、一九八八)
台灣社會運動史(警察沿革誌出版委員會策劃、創造出版社、一九八九)

有關台灣史文獻大量出版之際，公家機構亦有了相互呼應的行動。從行政院文建會、省政府新聞處、各縣市政府、文化中心，以至文獻會、鄉志編委會等，亦同時進行各種地方性史料及文獻的調查、整理、研究與修復。

另外，中央研究院成立了「台灣史田野研究室」，財團法人吳三連台灣史料基金會組成，自立報系文化出版部亦出版了《台灣經驗四十年》的叢書。

除上述進展以外，最值得注意的是編年史的出現。

一九八七年，紐約編年出版社出版了《二十世紀的編年》(Chronicle of thezoth Century)，把一九〇〇年一月一日至一九八六年十二月三十一日在世界各地發生的大事，按時間的順序編排報導，較次要的按日期先後在月曆裡簡述，重要的另撥篇幅以新聞的方式詳加記述，並配上有關的照片。讓讀者可以提綱挈領的掌握二十世紀錯綜複雜的歷史。這本巨型出版物的西班牙版亦在同年就出現在阿根廷首都的書店，被我購得帶回到台灣，這使我依此經驗到台灣反應的迅速。一九八八年，日文版的《二十世紀全紀錄》醒目的陳列在台北的永漢書局

。再經過二年，僅僅二年，中文版的《二十世紀中國全紀錄》、《中國全紀錄》，以及《台灣全紀錄》等全部隆重在島內的市面推出。緊接著，《台灣年鑑》及《台灣歷史年表》亦告產生。從此揭開了九〇年代——立足台灣放眼世界的年代。

歷史視野拓展的風氣所及，催促了美術領域的探本溯源。

回想七〇年代鄉土運動由文學領銜，美術只是處於被動的跟進。洪通、朱銘的出現，乃是階段性的樣板角色。等到鄉土運動落幕，草根性文化意識的擴散，啓發了美術新的生機，逐漸爲美術專業人才提供了新的發展空間，使理論工作者面對了台灣美術史的嶄新曠野，進行拓荒探索。也刺激創作者回首關注本土的空前社會轉型，走到十字街頭與現實層面的變動節奏相呼應，市場亦在本土化巨大感染下大量推舉出本土畫家的作品。台灣美術人口不僅大幅增加，也開始學習去接受與欣賞本地美術家的作品。

風氣既已打開，雜誌、刊物、報紙、電視等傳播媒體，亦逐步放出了相當的資源投注在本土的美術。加上文建會、美術館、文化中心等同時推動了不同層次的研究、展示、典藏、整理、出版等工作，造成了朝野相互帶動的局面。美術本土化在八〇年代的醞釀是不約而同的由點而線而面的擴展開來。吸納了海內外有心專業的美術工作者，也挖掘了久被忽視的潛在資源，更喚醒了社會各階層有誠之士的關注與參與。大勢所趨，使不同層面不同角度的本土化匯成了美術發展的主流。徹底扭轉了六〇年代以後對政治、社會的隔絕與冷漠。

當美術的活力投注本土的現實大地時，整個文化環境已有配合的態勢，台灣歷史的研究走出了戒嚴的陰霾，許多被埋沒的人物、圖片、文獻、史料及事件眞相一一出土公開討論，有關台灣史的論述一波波出版，儼然成爲九〇年代的顯學，帶動了台灣美術歷史的研究腳步，也造就了《台灣美術全集》的出版時機。

同時，海峽兩岸的接觸與溝通，亦產生了新的催激作用，在對等交流相激相盪的展望下，彼岸的挑戰已經大軍壓境，巨大規模的《中國美術全集》經由本地錦繡出版社的發行，堂皇的推出，帶給了台灣美術研究及出版的重大挑戰。而應付此迫切挑戰的劃時代工作，務必由民間的團體所承擔，這是很顯然的，因爲本土化向來由民間帶頭衝鋒，何況我們的文化行政官僚機構背負了太重的政治包袱。

在民間美術專業出版機構中，雄獅美術已在八〇年代致力本土美術家專輯的連載及出書的工作，接下來，該是藝術家雜誌社大顯身手。此雜誌社既已創刊十七年，累積豐富的經驗，掌握可觀的人脈，擁有了四通八達的美術資訊網，以及必須的資料庫，絕對值得整合實力放手一搏，尤其其主持人何政廣更是一位對市場具有透視能力的人，良機豈可錯過。決心立下以後，就需要一位專門負責的適當人選來統籌執行。

於是乎張瓊慧的出現，是應時的際會。她是八〇年代投入的美術工作者，具有大專藝術系的學歷，曾經先後在兩大美術雜誌社工作過，也主持過兩家畫廊，當過一家報社的藝文記者。如此豐富的歷練是六〇年代或七〇年代的美術工作者難以享有的。使她在可塑而充滿朝氣的年紀，即能接觸到台灣美術生態的各種領域，適合來扮當執行主編的工作。

因爲《台灣美術全集》的編輯出版，會像強大磁鐵般的吸引著相關的人才、資源、史料、技術、傳播及人際溝通等等因素。執行主編務必有能力將這些必要的因素串連集中而加以整合，這是一種特殊的文化觸媒的智慧。

另外，張瓊慧出身淡水商紳之家，從小耳濡目染，對本土的風俗、人情、世故有相當的認識，加上對本土美術的廣泛閱歷，使她具備了與各界，特別是上一代人物溝通的極佳條件。

《台灣美術全集》既然要從日據時代的老一輩畫家起步著手，溝通的能力及對史料追蹤的毅力頗爲重要。首先是畫家一生作品的收集與拍攝就非常繁重。其次是畫家生平圖片、筆記、書信及其他文字資料的蒐集，並邀請適當的主筆人選。

雖然老畫家的畫集早先就陸續有人出版，回顧展亦已紛紛舉行。但就已浮出枱面的資料來說，仍與全集的要求還有一段距離。所謂全集，應顧及畫家一生創作的全貌，對每一個階段，每一個年分的重要作品，均應盡最大的努力予以收集。

同時想要編出較完整而具可信度的美術全集，就得承擔台灣美術史長久荒廢所累積的負面成本。在憂患重重的荒蕪歲月中，台灣美術史料曾經遭到人禍及天災的浩劫，最嚴重的莫過於一九四七年的二二八事變及一九五九年的八七水災。前者不但使許多不少珍貴史料遭到破壞、毀棄、流失。其破壞性不只是有形的，還無形的滲透到當事者及其家屬、後代的心理，使他們隱藏的資料不敢輕易公開曝光。當我第一次拜訪陳澄波公子陳重光時，就從他臉上感受到疑懼的眼神。八七水災則是戰後第一次最嚴重的水災，使新竹以南十三縣市遭到了措手不及的災難，致使不少的文字及圖片資料跟著房舍遭殃。再者，潮濕及蟲害也是經常性的威脅。台陽美協主腦人物楊三郎的一整箱寶貴資料就遭到了白蟻的吞噬。

除此以外，戰後改朝換代混亂、匱乏及脫序，也使老一輩畫家的作品遭到各種橫逆，要犁庭掃穴的清理就不是短期間能竟全功。至於戰後，十幾年的困頓時期，常使藝術作品陷於遭受忽視、糟踏、損毀的邊緣。廖繼春老師生前告訴我曾經以油畫作品當窗板遮擋夜來風雨的往事。至於作品捐出、送人、寄放、賣出成為公家機構收購等等而流落在外，更是茫茫難尋。因此，要掌握一個畫家一定數量的作品極為容易，但想依照畫家創造生命的發展來囊括各個階段的代表性作品，就是件高難度的工作。

值得欣慰的是，負責執行者經過鍥而不捨的執著努力，已經相當程度的達到了預期的目標，可以想像其中經歷了多少耐心誠意的溝通、磋商及說服的工作。從已出版的〈陳澄波〉及〈陳進〉的全集看來，作品及資料的收集編列，雖不能說沒有遺珠，但至少已達空前的分量及水準。足以有系統的展示作者一生創作的面貌及成就。值得一提的是，主事者為了求全負責，還曾經遠行大陸，以探察挖掘陳澄波旅居上海時期的資料，雖然所獲寒酸而敗興歸來，但仍有其嚴謹執行及負責的意義。

屬於台灣的「勇者」

《台灣美術全集》的〈陳澄波〉全集一馬當前推出，除基於輩分及畫歷的考慮以外，也可以說是當前整個時代氣候所決定。

陳澄波全集的主筆者，是畢業哈佛大學專研美術史的顏娟英博士，她受到正規的方法訓練，回台後致力台灣早期美術史的田野調查工作，從民間各個角落苦心發掘及蒐集到可觀的史料，還曾遠赴日本探索，建立了堪稱目前私人最出眾的田野調查資料庫。她寫陳澄波的繪畫生涯，就是完全根據豐富的史料來立論。她的生長年代及背景，以及負笈新大陸的見識，使她擺脫戰前的歷史包袱。得以享有從容的立場及較緩衝的時空距離，來觀察與掌握這位台灣三〇年代畫壇的代表人物。她有根有據的娓娓道來。

從顏娟英筆下行文所展示的形象看來，很清楚的可以看出陳澄波實在是日據時代唯畫是圖的狂熱人物。由於幼年橫遭家變，受苦挨窮負擔家計而蹉跎了歲月，使他進入東京美術學校時，已是三十歲的高齡，加上已婚生子的責任，更帶給他矢志早日出人頭地的壓力。他全心全力的投入創作研究，果然過了三年即入選當時美術學子夢寐以求的帝國美術大展，一登龍門名聞鄉里。陳澄波如此戲劇化的成名高潮，正式步上了專業畫家的生涯。也從此深深的影響了他的一生——熱中展覽的成績及頭銜，堆砌出他的藝術事業。

陳澄波的繪畫生涯，最突出的是參與美術運動之緊湊及活動空間之遼闊。他幾乎緊扣著日據時代以至戰後島內美術運動每一個環節。還曾旅居上海五年，熱心的投入美術教育及美術展覽的活動，同時也不間斷的持續參與日本的朝野大展及台灣的官展。因此，旅居上海期間

陳澄波手書履歷書

，是陳澄波一生藝業最活躍的高潮期。他的活動空間，實際上已同時遊走台灣、日本及中國大陸。以當時的政治背景來說，台灣是他生長的故土，也正受日本殖民統治；日本是他受美術教育及成名的發源地；中國大陸則是正在反抗日本侵略的祖國。

陳澄波從一九二九年至一九三三年之間，實際上已置身在歷史、文化及政治的糾結與矛盾的網路中。他對此際遇到底有多大的感觸，以及如何在心理上去調整上述的三角關係，後人實在難窺出其全貌。

從他遺留的手札、書信及其他文件資料，很難看出他有超乎美術創作本位以外的更深層的思考與掙扎。正如顏娟英所說的，陳澄波是實踐型的畫家。從他啓蒙到成名以至當專業畫家，只一心埋頭於作畫研究及畫歷的耕耘，無暇也無機會伸入文化、社會、歷史的領域去做時代的鳥瞰及透視。他的反省思考主要是基於繪畫思路及畫歷經營碰到的問題所引發。

顏娟英在她的行文中，特別以相當的篇幅探討陳澄波在上海期間的繪畫反省及創作思變，有幾個重點值得注意。

其一是，陳澄波改變了以東京爲馬首是瞻的美術中心的念頭。

其二是，陳澄波在大陸的全國性大展中見識到水墨畫的聲勢，並深受感染，曾明白表示欣賞倪雲林及八大的作品，並決意加以吸收來改變自己的油畫風格。

其三是，陳澄波從大陸回台後，曾公開表明決心盡一己之創作力量爲發揚東洋文化而努力，縱然爲貫徹此目的而半途逝世，也要讓後代子子孫孫將意志傳承下去。

就第一點來說，陳澄波的改變，顯然是由於經驗到日本美術權威性所不及地區的畫壇活力所啓發。中國大陸的畫壇，本來就有其龐大的傳統重心及文化主體，大陸的文人向來視神州爲日本文化的宗主國。更何況，三〇年代的上海正興起抗日的濃烈意識。在全國性的大展中，水墨畫名家輩出，其作品在展覽會上的架勢及威儀是不可能輕易爲舶來的油畫所懾服的。像當時台灣畫壇視之爲權威偶像的石井柏亭或梅原龍三郎之流的畫家及作品，是難以權威的姿勢君臨大陸畫壇的。陳澄波在上海畫壇見識到另一個自擁傳統及文化價值觀的天地，目睹到國畫聲勢壓倒西畫的事實，使他深有感觸的寫信告訴我們台灣畫友林玉山：「……看這情形中國國畫不是無出路，我們還要認眞用功啊，大大來喚起我東方的藝術前途……。」

上述的感觸更因得志的際遇而倍受鼓舞。以一個回家鄉找不到謀生職業的台灣繪畫青年而言，來到上海，就當上了藝術專科學校的教授、科主任、全國性美展的評審委員，並受官方委派爲日本工藝考察團的團員，且受邀代表中國參加芝加哥的博覽會等等，不禁使陳澄波針

對大陸畫壇興起了無限的憧憬，也同時試圖經由創作的轉變以進入大陸的東洋文化圈。

他欣賞倪雲林的使畫面生動的線條，欣賞八大山人偉大的擦筆技法，身體力行的將上述線條及筆法帶進油畫寫生中加以實驗。這當然是一種浪漫而勇敢的嘗試。而他旅居上海時期，到西湖、蘇州、太湖的江南山水寫生的作品，多少也流露出了注重線條及擦筆的意味。這些作品可能帶給了後來的理論工作者從事新詮釋的靈感。

但以專業創作的經驗尺度來衡量，吸收倪雲林的線條及八大的筆法來改革油畫，不是一件簡單的小事。僅就技術層面而言，就面臨材料與工具的屬性機能的岐異問題，倪雲林的線條之飄逸生動，八大山人擦筆之靈妙造形，乃是基於毛筆的精湛機能及水墨材質的敏感度所造成。陳澄波要吸收水墨畫的神髓，理應在油畫技法及材料的運作上有所轉化，以提煉出異於外光派的油彩特質。事實顯示，陳澄波的創作並無明顯的轉變，他仍然沿用既有的技法模式來探索，其結果自然難以產生值得重視的突破。

像日本籐田嗣治的油畫中，表現出富有東京意味的線條造形，就是開拓出異於一般油彩筆法的線條畫出來的，其造形面的處理，也拂拭了原塗的肌理堆砌，改以薄彩平塗來表現。

陳澄波欲在油彩畫面表現出水墨畫的筆趣及神韻，在西湖風景上較能有所發揮，但在描繪上海都市的題材時，就難以適應，顯示他無法將吸收水墨畫的油彩實驗延伸到現代化的都會景觀上。這一點正是問題的關鍵所在。因為倪雲林及八大山人是陶醉於道家自然景物中的畫家，他們的作品樹立了山水及花鳥寫意的典範，但並未在都市生活題材中留下可資追隨的成績。由此說明了陳澄波之欲投入東洋文化圈，存在著遠非他初步印象所能觸及的更深刻複雜的問題。因此，陳澄波在上海時期的創作轉變嘗試，對他一生的繪畫生命，帶來了什麼意義，值得謹慎評估。

顏娟英提到陳澄波雖然在上海有所發展，但無法打入畫壇的核心，取得影響力，這是很平實的說法。陳澄波為什麼無法打進上海畫壇的核心，從現實環境上的觀察是不難理解的。

蓋三〇年代的上海，已是人口超過三百萬的大都會，差不多等於當時全台灣人口的一半，不但排名世界的第五大部市，也是亞洲最大的都市。更何況上海位於長江出海口，京滬、滬杭兩大鐵路的交會點，是南北洋航線交會的中心，也是大陸對外最大的門戶。再加上外強租界的設立，造成萬商雲集、土洋文化混雜，同時中國正陷於內戰及日軍壓境的危機，使亞洲最大的都市充滿著波詭雲譎的權力角逐。以陳澄波的出身及經歷，是難以全然瞭解及適應此大都會的文化生態環境。

他雖然身兼「新華」、「昌明」、「藝苑」的教職，但都只是小規模的私立學校，影響面有限，當時具有舉足輕重的大都會藝術院校，是徐悲鴻先後主掌的北平藝專及南京中央藝術大學，林風眠主掌的國立杭州藝專，劉海粟創辦的上海美專等等，而這三個人也就是二〇年代至三〇年代大陸美術教育最具分量的人物。依照顏娟英的考證，無法證實陳澄波跟上述三人有過密切的交往。陳澄波在上海的教育頭銜與畫歷，表面看起來雖然顯嚇，但實質只表示他參與上海的美術教育及畫壇的活動，並不足以當做進入畫壇核心的證明。到底，上海是太大太複雜了，外地來的人要參加藝壇活動容易，要進入核心是何其的困難。這不只是政治、社會背景迥異及人際關係的生疏而已。

依我看來，還有一個繪畫本位上的原因，使陳澄波難以進入大陸畫壇的核心。那就是陳澄波有心仰慕中國水墨畫，但搭不上民初大陸美術改革運動的主調。

在當時的大陸，水墨畫仍然是美術的主流。這不只是基於悠久的歷史淵源，也擁有絕對壓倒優勢創作人口及欣賞人口，其市場基礎根深蒂固。更重要的是，民初具有新觀念的畫家，雖然渡洋到外國取經，但回國後都得以在完全自主的文化體制中進行新美術的提倡及推廣。他們負笈巴黎、東京吸收外國新的創作觀念，帶回中國，其用意不是取本土傳統而代之，只

藤田嗣治　抱貓的自畫像　1928　水墨畫〔左〕
陳澄波　少女　畫布油彩　1932〔右〕

是當做改革傳統的良方，正是所謂「中學爲體，西學爲用」，最終的關懷還是由中國繪畫傳統本身的現代化發展。

　　但在當時的台灣，情況完全相反。日據時代的台灣畫家們，乃是奮鬥於異族統治者所經營支配的文化體制中，他們從日本吸收了西方近代美術的創作觀念，其結果是在展覽運動的層面中，完全取代了本土原有的從明清以來陷於停滯的水墨書畫。因此，油畫變成了新時代的美術主流。

　　由此看來，陳澄波基於東京美校及日本官展所模塑的創作人格，投身唐山，是很難進入當時大陸美術的主流脈絡。他既有的油畫主軸意識與大陸主流派畫家的水墨畫主軸意識，存在著基本不同的走向。

　　陳澄波是一位對繪畫功名具有旺盛企圖心的人。這是一個「從很小的時候起就時常抱著要做大事的願望」的人極正常的心態。然而繪畫功名與繪畫創作之間，有時難以兩全其美。陳澄波渴望出人頭地，同時也想在創作上精益求精，但內在的創作心理及外在的活動環境難以搭配，似乎令他難以定下心來。

　　當一位畫家想改變畫風時，通常都會儘量擺脫外務，以使自己進入沉潛的情境以資內省研究，但由於客觀處境及外在的個性使然，陳澄波似乎未替自己安排出沉潛修陶的機會。爲了家計，他不只忙於上海的教學及展覽，還一直盯緊著日本的朝野大展及台灣的官展，甚至還

參加朝野的展覽。當廖繼春榮任「台展」審查委員時,他怦然心動,特地寫信求助於石川欽一郎,並表明負笈巴黎之願,這與他之嚮往東方文化圈是背道而馳的。還好石川老師以經濟的理由勸止了他,轉而鼓勵他從事研究東洋美術(中國及印度),並提醒他中國古代繪畫比法國繪畫更具創作參考的價值。另外還在信中,向陳澄波建議以「帝展」或其他日本的展覽為目標去努力,比在「台展」的耕耘更實惠。

從陳澄波往後的發展,證明他接受了石川老師的建議,他不只向記者表明將盡一己之力為東洋文化而努力,也同時熱中參加了日本朝野大展,除了繼續叩敲帝展大門外,還熱心參加在野的「槐樹社展」、「一九三〇年協會展」、「中央美術展」、「春台展」、「白日會展」。「槐樹社展」及「一九三〇年協會展」解散後(一九三一年解散),陳澄波轉而投入「光風會展」,這個日本在野展團體創立於明治四十五年,乃是繼承「天真道場」、「白馬會」的傳統,也就是東京美校元老黑田清輝、久米桂一郎等人所領銜而延續下來的在野展傳統。陳澄波的作品入選光風會展的紀錄是從一九三六年開始,連續到一九四二年為止,年年入選。

寫到這裡,不妨回過頭去思考一個有趣的問題,固然,陳澄波若執意西渡巴黎深造,會導致多大的創作進展,因他沒有成行而無實質討論。但從外在因素來考量,仍多少是可以假設性的探討。從日據時代旅法的台灣畫家的創作看來,留法前與留法後的創作之間,並無脫胎換骨的變化,因為他們已在日本的美術教育及展覽環境裡,塑造了基本的繪畫意識。他們來到巴黎,很自然的會尋找適合既有眼光去體認或吸收的繪畫來觀摩研究,這就是他們都曾熱中羅浮宮的理由。陳澄波如果到了巴黎,是否會產生全然不同的反應及作法呢?在我看來,可能性不大。這不只是種族、文化的背景不同而已,更重要的是語言文字的隔閡。當時的巴黎,美術的演進醞釀核心,已從美術學院到文人、學者、藝術家聚會的貴族沙龍,再從貴族沙龍轉移到平民自由出入的市井咖啡館,這些咖啡館則設置在文化大道、拉丁區及蒙馬特區。可以想像的是,受過日本學院洗禮而安份守己的台灣畫家,千里迢迢來到巴黎,是不可能會投身到蒙馬特區或蒙巴那斯區跟放浪不羈的異國天才廝混,以共襄繪畫革命的大業。

一九三三年,陳澄波從上海回到了台灣定居,這並非他不想在上海發展,而是因一九三二年一月二十八日,日軍進犯上海爆發一二八事變,在戰雲籠罩下,逼使旅滬台僑紛紛返台。

陳澄波雖被戰火所逼而回到故鄉,但此返鄉的時機,對他一生的繪畫生涯卻是極重要的轉捩點。返台第二年,他就跟畫壇同儕共同發起了台陽美術協會,而奠定了他在台灣美術運動史上無可動搖的地位。同時他在創作上亦有可觀的進展,他回到了故鄉,與親切的自然與人文景物接觸,水乳交融的使他的油畫表現更得心應手。綜觀他一生的作品,仍然是以在台時期的作品較為紮實。其中以嘉義與淡水為題材的油畫最夠分量。嘉義是他生長的故鄉,淡水則是他與同儕畫友經常切磋畫藝的寫生勝地。每年台陽展舉辦的前後,畫友們會相偕到淡水寫生,然後在楊三郎家攤開作品相互討論批評。

如今走出了帝展的陰影,越過西潮的氾濫,回到本土的自主立場來看,陳澄波的繪畫生涯雖然橫跨台灣、日本及中國大陸,但他不屬於日本,日本美術史上不會有他的名字,他也不屬於中國大陸,因為海峽對岸的美術史,不會留位置給他。陳澄波是道道地地屬於台灣,落葉歸根,只有在台灣的美術史上,陳澄波才能找到明顯的歷史定位。

一位畫家之死

陳澄波全集在「二二八」紀念日發表,乃是切合時機的抉擇,在紀念戰後台灣人民最深沉歷史傷痛的日子,一本投注眾多心血結晶的畫集,最足以對此一位遇難的悲劇天才,表示懷念與敬意。

陳澄波是「二二八」事變橫遭殺害的台灣菁英人物中,唯一的美術家。在過去白色恐怖籠

罩的戒嚴統治時期，有關陳澄波的討論文章，都著重在戰前的生涯。對戰後的活動及第三年遇難，則都輕筆帶過。時值解嚴後及「二二八」翻案及研究成為時代課題之際，我覺得有必要公開討論陳澄波在戰後的不幸際遇。

陳澄波為什麼會在「二二八」事變中遇害身亡？他的死是置身動亂中的意外不幸？還是有其必然的原因？如果存心把他當烈士的預設立場來說，不難找到蛛絲馬跡的資料來申論，但從他的美術生涯來透視，則又會發覺陳澄波與台灣戰前戰後民族運動主流人物有所區隔。

最直接的史料證據，莫過於陳澄波本人所留下的親撰資歷表、請願書及手札筆記。從這些資料赫然顯出陳澄波獨有而其他美術同儕所沒有的政治性資歷及經歷。

陳澄波遺留多分的履歷書，大約可分為兩類：

其一是以日據時代年號為準的履歷，從明治四十年四月一日「嘉義公學校入學」，寫到昭和十三年十月「台灣美術紀念章ナ授ケテル」。

其二是以民國為年號的履歷表，從民國六年「日系總督府國語學校師範科畢業」，寫到民國三十五年「嘉義市西區區民代表主席」。

前後兩種履歷書，除了年號有別以外，期間及年分事項內容也有差異。前者只從一九〇七年寫到一九三八年。後者則從一九一七年記錄到一九四六年。顯然的，後者較完整的從戰前一直延伸到戰後，因此事項內容也增列了戰後的經歷及資歷。

最值得注意的是一九三九年中，民國年號的履歷出現了日本年號履歷中所沒有列出的經歷，那就是民國十八年欄內的「上海市學生聯盟抗日宣傳會的宣傳部主任」。這是陳澄波的生平資料中，所呈現的最早參與政治性活動組織的頭銜。往後，就已知的資料查出陳澄波參與政治性團體的經歷共有：

一九三五年參加「台灣文藝聯盟嘉義支部」。

一九四五年任嘉義市各界歡迎國民政府籌備委員會副主任委員。

一九四五年加入三民主義青年團。

一九四五年出任嘉義市自治協會理事。

一九四六年申請加入中國國民黨，並出任嘉義市西區區民代表會主席，三月廿四日當選嘉義市參議員。

另外在其遺留的札記及二分建議書裡，亦流露了對日本殖民統治的嚴厲指控，也都白紙黑字的寫下了：「吾人生於前清，而死於漢室者，實終身所願也。」

透過以上的資料，可以約略的勾描出陳澄波從戰前一直到戰後懷有抗日民族意識的浮面輪廓，只是覺醒及認知的程度又如何呢？這得從比較上析辨出來。

一般說來，日據時代台灣知識分子的抗日意識之演成有組織的行動，乃崛起在第一次世界大戰之後，斯時，美國總統威爾遜倡導民族自覺，鼓動全球及殖民統治的獨立運動潮流。加上俄國大革命、中國辛亥革命以及朝鮮獨立運動的刺激，使留日台灣學子深受啟發，開始組織抗日意識的團體，並發行機關刊物廣為鼓吹宣揚。

一九一九年，林獻堂、蔡惠如、林呈祿等在東京組織「啟發會」，繼之在一九二〇年創設「新民會」，以「研究台灣所有應予革新的事項，以圖謀台灣文化向上」為宗旨，並發行機關刊物《台灣青年》。一九二一年，由原班人馬再召集更多同志發起組織《台灣文化協會》及《台灣議會設置運動》，蔚成了台灣政治及文化的抗日運動。而《台灣青年》也在一九二三年改為《台灣民報》，一九二九年再改為《台灣新民報》（週刊），一九三二年進一步改為《台灣新民報》（日刊），成為日據時代台灣人民唯一的喉舌。

上述由東京緣起，再匯注本島的抗日運動主流，除了地主、仕紳、醫生、律師、商賈以外，亦網羅了相當數量的文學人物為主幹。主導美術運動的畫家們，並未介入這個抗日主流的

脈絡。日據時代的美術家們，從留學深造開始，就單純埋首於學院的研習及展覽的經營之中，唯一的例外，大概只有王白淵。

王白淵在一九二三年進入東京美術學校師範科，剛好比陳澄波、廖繼春早一屆。但王白淵早年的際遇特殊，加上具有詩文天賦，使他以文會友而進入了反殖民統治的文化圈裡，導致他偏離美術運動的主流，而投入了文學抗日的主流。其往後生涯也就與晚一期的陳澄波分道揚鑣。

一九二六年，王白淵擔任在《台灣民報》特約撰稿人時，陳澄波則正興高采烈的第二次入選「帝展」。

一九三一年，王白淵出版詩集《荊棘之道》時，陳澄波則到上海任教並出任全國美展之評審委員。

一九三二年，王白淵因在日參加一個具有抗日意識的文化組織而涉案，坐首次政治牢時，陳澄波提出〈松村夕照〉入選第六屆台展無鑑查展出。

一九三三年，王白淵與文友張文環、吳坤煌等組成「台灣藝術研究會」，並創刊《福爾摩沙》時，陳澄波的〈西湖春色〉入選第七屆台展。

一九三七年，王白淵在上海以抗日分子罪名，被日警逮捕送回台灣坐牢時，陳澄波的〈淡江風景〉正第二次入選日本的光風會展。

一九四三年，王白淵出獄，在《台灣文學》(註2)發表〈府展雜感〉批評台灣的美術時，陳澄波正獲「推薦」的名義參加第六屆府展。

從以上的簡單年表對照，可見王白淵介入抗日意識強烈的文學運動之坎坷，而陳澄波則集注於繪畫創作與展覽之經營。就已出土的資料看來(註3)，王白淵曾先後在日本岩平縣盛岡女子師範及上海美專擔任美術教職以外，未曾有參加日、台朝野展覽的記錄。他雖擁有東京美校的學歷，但實質奮鬥已經落實於關切台灣命運及前途的文學運動。

因此，到了戰後，王白淵與陳澄波也明顯的分別奔馳於不同的領域，也由此反映出台灣文學運動及美術運動在戰前及戰後的不同際遇。由於日據時代台灣文學運動具有強烈的抗日意圖，因此備受日本當局的壓迫(註4)。美術運動則不具抗日意圖而沿行在日本文化體制中順利的發展，因此到了戰後，日本文化體制崩潰，美術運動一時進退失據而陷於停頓狀態。倒是文學運動反而獲得解脫，在戰後即發揮了蓄勁已久的潛力，於是報紙、雜誌及其他刊物紛紛冒出，而很快的形成風起雲湧的氣候(註5)。

大致說來，戰後的台灣所面臨的迫切課題是政治、經濟、社會秩序之重建，以及文化教育價值體系之重建。這些迫切的重建課題，實際上在國府成立台灣調查委員會(註6)，擬定「台灣接管計劃綱要」時，已可看出端倪。該綱要分為「通則」及「教育文化」兩項，「通則」主要針對接管後的政治、經濟、文化之設施。另「教育文化」項目，主要針對教育體制及文化事業方面的接管及整編。

在教育文化方面，其接管計劃的宗旨，當然在「清除日本殖民統治的思想，以增強中國的民族意識，崇奉三民主義」。在這方面，駐台行政長官公署麾下，有直接及間接的兩大機構及組織在一九四六年成立。

其一是一九四六年七月十三日設立的「台灣省編譯館」，其工作重點在學校教科書的編輯及中文教學之推廣。

其二是一九四六年六月十六日成立的「台灣文化協進會」，這是網羅當時台灣文化界菁英的最具代表性的一個文化團體。在正式成立發表宣言裡，有這麼一段結尾：建設民主的台灣新文化！建設科學的新台灣！肅清日寇時代的文化的遺毒！三民主義萬歲！(註7)

「台灣文化協進會」理事長是游彌堅，他本是台北內湖人，早在一九二七年即赴中國大陸

進入仕途求發展，任職財政部，台灣調查委員會成立時，被邀聘為委員，由他出面領銜，可知台灣文化協進會具有官方色彩。協進會成立之後發行機關刊物《台灣文化》，並展開一連串的文學、美術、音樂、中國語等等運動。顯然的，協進會想透過文藝活動來剷除日本文化的影響，《台灣文化》乃成為戰前抗日的文學工作者們東山再起的重要發表園地。王白淵基於過去參與文學運動的淵源，很自然的成為被網羅的重要人物之一，他不但擔任協進會的理事，也是「台灣文化」的作者，更是政論性雜誌「台灣評論」的主編。可見王白淵在戰後的活躍，放眼當時具有美術專校學歷的文化工作者中，沒有人比王白淵更適合從事剷除日本文化的工作。

這時，陳澄波人在嘉義，由於美術運動一時停頓，他在台北已無發展的空間，他也沒有參與文化協進會的盛舉。但他在嘉義擁有日據時代即已經營累積的可觀地方聲望，從他一九四五年出任嘉義市各界歡迎國府籌備委員會副主委，就可看出他在嘉義市的領袖地位。同時基於他在戰前有過旅居大陸的經歷，並受到抗日意識的感染，使他在國府入主台灣的新朝代起點上，抱持著遠比其他美術運動的同儕們更興奮的期待與憧憬。他熱烈的投入「祖國的懷抱」，不但加入了三民主義青年團，也把女兒許配給外省籍的憲兵，但他最關注的，仍然是美術本位的理想。他早在陳儀廣播：「從今天起，台灣及澎湖列島已正式重入中國版圖。」之後的第二十天，也就是一九四五年十一月十五日，即親撰一份上呈行政長官公署的建議書，由於其具史料價值，特抄錄如下：

張參議邦傑先生教正
建議書呈上（民國三十四年十一月十五日）
轉瞬間，離開祖國已有五十星霜之寒暑矣，旭日一變，青天白日滿地紅的旗幟下，眾生草木皆復起回生，再生萌牙，與天同慶可欣可賀，抗戰八年之結果，台灣光復了！此去得受完美之教育，這就將要來建設強健的三民主義的新台灣，以進美麗的新台灣的完美之教育，就來啟蒙省民之美育，再進一步，還要來提高協助政府來完成台灣的新文化，來做一個新台灣的全國的模範省者，總而言之，皆是我們美術家之責任呀！當然總要迅速來建設強健的三民主義的美術團體來工作去嗎？才疏學淺的不才，吾人（陳澄波）想要將這個民間代表的有力美術團體，經已開幕到了第十次的台陽美術協會的美術展覽會的工作，來呈上於國民政府（省政府）來創辦的中央直屬的美術展覽會如何？就可以來打破了舊日政府壓迫下的專制主義的審查和鑑查的方法，就來啟發未來偉大的新青年美術家的一條光明正大的進路來嗎？帝國主義已經倒戈了！所以為抗日的目的，我們的工作自然要來打消才好！竟加一步，來建設強健的新台

陳澄波寫給張邦傑參議的建議書（民國34年）

灣，總要來組織一個國立的或是省立的三民主義的台灣美術學校來成立了嗎？欲達到這目的的時候，我同志甘願當受犬馬之勞，為國民完義務，來幫助政府工作，來啟蒙六百萬名的同胞之美育呀？也可以來貢獻於我大中國五千年來的文獻者能達到此目的，吾人生於前清，而死於漢室者，實終生之所願也。

　　　　　　　　　　　　　　　　　　　　台灣省（嘉義市）美術家陳澄波頓首敬白

　　從這分建議書的內容，我們可以窺探到一些重要史實。

　　首先，陳澄波上書的對象是張邦傑，書中尊稱他為參議。查張邦傑，原來是一九四五年國府接收台灣的最前鋒機構——前進指揮所裡的核心人物之一。這個前進指揮所由兩大系統的人馬組成，一個是行政長官公署，另一個是警備總司令部。張邦傑就是屬於行政長官公署裡的幕僚，前進指揮所的主任是葛敬恩，他同時是行政長官公署的秘書長。而張邦傑的職銜就是秘書，也是葛敬恩麾下秘書群中唯一的台灣人。陳澄波上書給他，可能基於跟他有相識之緣，也可能因張邦傑是台灣人容易溝通。

　　其次，在上書的內容裡，為我們透露了陳澄波急於上書政治中樞，以求突破美術展覽及美術教育困境的強烈意圖。

　　建議書裡首先表示，對台灣光復之歡欣鼓舞，以及美術家協助政治建設台灣新文化的當仁不讓的責任感。然後進入主題，鼎力推薦台陽美協的組織，希望以此具有歷史累積的民間美術團體替政府效勞，來承辦中央直屬的美術展覽會。另外建議政府成立國立或省立的美術學校，建議書後面還附帶美術學校創辦的章程。

　　陳澄波對台灣光復之歡欣鼓舞，正表示了一九四五年，台灣全島人民掙脫日本專制壓迫的普遍情緒，而他之鼎力向政治層峰推薦台陽美協的角色及功能，也反面說明了這個號稱日據時代最大的民間美術團體，在戰後之無力東山再起。這跟文學運動在戰後熱烈自組團體、創辦報紙刊物、鼓動重建風潮的生龍活虎景象，恰成懸殊的對比。

　　陳澄波之建議創辦中央直屬的美術展覽會，顯然是基於日據時代的見識，他親身體會到「台展」、「府展」帶動島內美術風氣的強大影響力。另外他到上海教書的經歷，也瞭解到成立美術學校來推動美育的重要性，這是日據時代台灣本土所欠缺的。陳澄波的兩大建議如能實施，不但對戰後美術復甦有立竿見影的作用，更可為戰前的美術家們開拓出戰後的發展空間，因此是非常切實際的建議。

　　陳澄波隨後再以毛筆寫下了一份〈關於省內美術界的建議書〉，除了修辭更加潤飾以外，內容完全相同，並在自己署名下記上五十一歲看來，應是在一九四六年寫的。前後對照，前者可能是草稿，後者是正式的書函。原函遺留至今似乎證明了他的建議書遲遲未能提出上達，箇中原因外人無從知悉。不過到了一九四六年已經有人捷足先登帶頭做了重大的突破。當時避居淡水的楊三郎，因緣際會的認識了陳儀麾下的紅人蔡繼焜，得以透過他的引薦晉見了陳儀，當面向行政長官提出官辦大展的建議，立刻獲得支持，使得戰後第一屆全省美術展覽會即時在該年十月二十二日隆重開幕舉行(註8)。也許楊三郎後來居上的突破成績，加深了陳澄波審時度勢的印象，認定戰後體制及秩序未上軌道之際，人際關係及政治力量具有決定一切的重要性，使他進一步想透過政治層面的參與來開拓美術運動的新境界。

　　事實顯示，一九四六年正是陳澄波最積極介入政治的一年，不但加入了國民黨，出任了區民代表會主席，更當選了嘉義市的參議員，就此一步步接近了政治的暴風圈裡，顯見他缺少政治的敏感及警覺。

　　實際上，陳儀雖然以解放者的姿勢君臨台灣，但從行政長官公署正式成立僅僅不到幾個月，施政的嚴重失衡及社會脫序的亂象就逐漸暴露出來。

　　陳儀在一九四六年一月二十四日所組成的治台班底就排斥了台灣人。從行政長官公署直屬

陳澄波手書「關於省內美術界的建議書」原稿

機關首長以至十七個縣市長中，純本地台籍人士僅有一人(省立台北保健館主任)，其餘五人黃朝琴(台北市長)、劉啓光(新竹市長)、謝東閔(高雄縣長)、宋斐如(教育處副處長)、陳尙文(天然瓦斯研究所所長)，則皆爲由重慶跟隨陳儀回台接收政權的所謂半山人士。另外，雖然三十三萬五千名日本人已被遣送回日本，但本省籍人士在公敎任職的機會並沒有顯著的增加，反而在總數的比例上減少(註9)。

除此以外，陳儀執政不到四個月，即悍然下令禁止日文通行，使受到日文敎育的大量台灣份子(接受日據中等敎育以上者約二十餘萬人，留日大專以上的菁英人才約六萬餘人)，被隔絕於政府主導的重建行列之外。更使通曉日文達百分之七十的廣大台灣人民中斷了資訊及求知的管道。

最嚴重的是經濟掠奪行爲所導致的危機急遽昇高，主管當局擅自將日人囤積的大量民生物質免費運往中國大陸，而公賣局及貿易局的獨佔更成爲貪污的根源，造成了空前的通貨膨脹及嚴重的失業率(註10)。

台灣人民受到政治及文化岐視、行政官僚腐化、軍隊漫無紀律、社會嚴重脫序、糧荒及失業嚴重、衛生管理不善而令本在日據時代已消滅的傳染病流行……等等，很快的動搖了台灣人民對祖國的向心力，特別是日據時代反歧視反壓迫的文化菁英更不能忍受，紛紛在民營的報紙、雜誌上抨擊失當的時政及反映民間的疾苦，而與官方漸成水火不容的對立態勢。一九四六年，台灣已經從光復的狂歡，很快的陷入失望及憤怒交織的社會動盪之中。

在此風雨飄搖之際，台北位於政治中樞，也是文化菁英的薈萃之地，政治的鬥爭及文化的衝突也最激烈，因此「二二八」的導火線乃在台北引發。當時嘉義原只不過是中部的一個中型都市，沒想到武裝衝突擴及全島以後，嘉義竟然快速的演成了一級戰區，究其原因是嘉義擁有島內最大的軍械庫(在紅毛碑)及飛機場，乃是高度的軍事敏感區，因此「二二八」事變爆發當天，消息就已傳到了嘉義市。

二月二日，嘉義市中心的中央噴水池邊，出現了來自台中載滿武裝青年的三輛卡車，拿麥克風向市民報告台北情況，並呼籲市民響應抗爭行動打倒陳儀腐敗的統治。

二月三日，嘉義市的三民主義青年團及市議會出面舉行了市民大會，組織「防衛司令部」，當天下午，嘉義民兵就攻擊了第十九軍的軍械庫，並控制了嘉義廣播電台。

到了三月四日，就集結了三千名左右的人民，武裝部隊，大規模的猛攻駐嘉義的國府軍，最後把國府軍困在水上飛機場的要塞裡，兩方相持不下。國府軍一方面派人向台北的長官公署求援，一方面派人向嘉義民兵和談，陳澄波身爲三青團圓及參議員，又通曉北京話，乃被推派爲和談的代表之一，不自覺的承擔了致命的角色。當三月十日及十一日兩天，受困機場

的國府軍接到台北長官公署「援兵即到，死守機場」的兩次急電後，陳澄波的命運就已經被決定了(註11)。

十一日下午陳澄波等和談代表們，護送兩卡車滿載食米、青菜、青果、紙煙等到機場，立刻遭到拘捕。過不了數天，陳澄波等以死囚身分被送上卡車遊街示眾，然後嘉義火車站前廣場慘遭當眾槍決。槍決後，軍隊還嚴禁家屬及時收屍，而任令屍體暴棄街頭，讓蚊蠅飛繞，以收嚇阻之效。但災難乃未完結，死亡的陰影一直禍延到陳澄波的畫作，一向對陳澄波甚為欣賞及支持的嘉義張氏夫婦，驚恐之極，毅然燒毀了所收藏的陳澄波油畫，以免受到牽連。可見當時暴戾及恐怖之一斑！

鑑往事而知未來

對於被強權宰制的族群而言，歷史常充滿了荒謬與諷刺。一九四七年的一場大災難，加諸台灣人民的考驗是何其的慘酷。幾百萬剛剛脫離日本殖民統治的子民，就身不由己的再度面對另一個更粗暴的政權。在「回到祖國」的狂歡口號下，甚至連政治人物都措手不及，更違論一個單純而熱情洋溢的畫家。

陳澄波還算是台陽美協中最有政治意識的美術家，但他在戰後三年的表現，顯然與王白淵之流的文學運動菁英差了一段距離(註12)。到底陳澄波只是一心熱中創作事業的畫家，可以想像的是他浪漫地用油畫寫生的眼光，去觀察中國的政治風景，猶如霧裡看花，迷惑在動人的口號及虛張的儀式裡，而看不出朦朧的光景中潛藏著多少的毒蛇猛獸。

從他在戰後第一年，即迫不及待寫出的建言書裡，可以看出他與絕大多數的台灣知識分子一樣，陶醉在中國政治傳統的愚民文字魔障裡，以為「青天白日滿地紅的旗幟下，草木皆可復起回生」。他在文章結尾強調「吾人生於前清，而死於漢室」真是一語成讖，直到大禍臨頭時，才驚醒過來，但付出的代價實在太大了，他臨死之前的眼神，只有一個人看得清楚且深刻，那就是他的長子陳重光。根據他的追憶，臨刑的那一天清晨，他徬徨的跑到嘉義的一條大街的巷口等待，在一輛馳過的卡車上，看到了淪為死囚的父親，父子四目短暫的投注接觸，留下了死別的最後一瞥。

這一瞥對陳重光帶來了什麼樣的心理衝擊，非外人所能形容，但往後的發展，完全迴異於中國章回小說的模式。父親橫遭槍斃後，經過了三十七個年頭，兒子登上了行善的排行榜，陳重光當選了一九八四年的好人好事代表。以愛來化解仇恨，陳澄波的後代做到了。

楊三郎在台北市立美術館與藝術家雜誌合辦的陳澄波作品展上致詞，圖右為陳澄波的長子陳重光。

《台灣美術全集》第一卷問世，陳澄波夫人張捷自美術全集編輯人員手中接受《陳澄波專卷》。

　　陳重光盡人子的孝行之一，是妥善地保存父親的遺作及遺物，包括一批珍貴的美術史料，這些史料及遺作資料交給了顏娟英，顏娟英加以整理而構成了《勇者的畫像》，在一九九二年二月二十八日，假台北市立美術館，隆重的發表。在莊嚴的儀式中，執行主編張瓊慧將成果呈獻給「勇者」的遺孀。就在前一天，「勇者」的遺孀也出現在「二二八」受難家屬代表的行列中，接受國家元首李登輝總統的敬禮致歉。兩個意義重大的儀式底下，不知傾注了多少戰後的文化新生代菁英，迎擊逆境的勇氣與心血。

　　隨著陳澄波全集之後，陳進全集、林玉山全集、廖繼春全集……依序出版，其中展現了新生代美術工作者的智慧及熱忱。他們與進入歷史的前輩畫家，既非親也非故，他們的努力不是為了私人的利害關係，主要是為了負起承先啟後的時代使命。整理過去的歷史，不是為了清理宿怨及舊債，而是為了重新有系統的建構長期陷於殘破荒廢的族群記憶，從集體生命的記憶中銘記歷史的教訓。

　　陳澄波人身橫遭死難，其畫作也歷經三次火焚的浩劫。當他在東京美校時，送了一張四號油畫給房東以報答受禮遇之恩，但作品卻被歧視他的房東太太燒掉(註13)。接著在第二次大戰台灣遭受空襲時，一幅被收藏在陳姓摯友家的代表作跟房子一起燒毀(註14)。第三次畫作遭焚即是本文前面所提(註15)。

　　第一次的油畫被焚，是由於民族的歧視。

　　第二次的油畫被焚，是遭到戰火的蹂躪。

　　第三次的油畫被焚，是受到白色恐怖的摧殘。

　　此三次橫逆正象徵了台灣人民近百年來的命運，五十年的異族殖民統治，大戰中身不由己的受到戰火的襲擊，接著是戰後四十幾年白色恐怖的籠罩。

但畢竟戰後成長的新生代，仍然能熬過艱苦的歷練而茁壯地站起來了，並主動的打通歷史的視野來診察台灣的命運，九〇年代的文化菁英，已經從歷史的教訓中知道「可以原諒但不能忘記」的眞正意義。我們可以用愛來化解仇恨，但必須正本淸源的爲未來及後代子孫著想，台灣務必尋求自立自主的途徑，以擺脫外來強權的宰制。這是可能的，因爲我們已經正在往這條路上勇往邁進！

<div align="right">（原刊載《藝術家》，1992年8月）</div>

附註

註1：八〇年代參與有關台灣大文獻的出版機構，在張炎憲、李季樺、王靜霏編的《台灣史關係文獻書目》一書中有詳細統計列出。該書在一九八九年由台灣風物雜誌社出版。

註2：《台灣文學》是一九四一年由張逸松出資，張文環所主持創刊，爲第二次大戰時唯一的台灣人文學雜誌，總共發行了十期後，一九四三年底被迫停刊。

註3：有關王白淵生平，台灣文藝及有關台灣文學史的文章及著述都或多或少點描到。但較深入的討論的首推謝里法所撰〈王白淵·民主主義的文化鬥士〉，收編在他的《出土入物誌》一書中，一九八四年台灣文藝雜誌社出版。

註4：日據時代台灣文學運動最著名的兩本刊物《台灣文藝》及《台灣文學》，都先後被日本官方壓迫而停刊。前者是台灣文藝聯盟的機關刊物，在一九三四年十一月五日創刊，共出十五期，後者見（註2）。

註5：關於台灣戰後初期的文學及文化運動，讀者可參閱《台灣新文學運動四十年》，彭瑞金著，一九九一年自立晚報社文化出版部出版，及蔡福同所撰〈二二八前後的蘇新〉，刊登於一九九一年三月八日自立晚報副刊。

註6：一九四三年十一月，中、美、英三國領袖，舉行開羅會議，決議台灣在戰後歸還中華民國，當時的蔣委員會，乃於一九四四年四月十七日在中央設計局內成立「台灣調查委員會」，統籌收復台灣的事宜。有關「台灣調查委員會」內容，讀者可參閱逢甲大學副教授鄭梓所撰〈試探戰後初期國府之治台策略——以用人政策與省籍歧視爲中心的討論〉，該論之被編進一九九一年台美文化交流基金會等機構發行的《二二八學術研討會論文集》。

註7：參閱黃英哲撰〈許壽棠與台灣(一九四六～四八)——兼論二二八前夕台灣省行政長官公署的文化政策〉。該論文編入《二二八學術研討會論文集》。

註8：有關全省美展產生的緣由，筆者在一九八五年十月分《雄獅美術》發表的〈戰後復甦—楊三郎與台灣美術運動〉一文中，有大要陳述，讀者可參閱之。

註9：同（註6）

註10：同（註6）

註11：有關「二二八」在嘉義的武裝衝突經過，主要參考李筱峰著《二二八消失的台灣菁英》(一九九〇年自立晚報文化出版部出版)、莊嘉農著《憤怒的台灣》(一九九〇年前衛出版社出版)、林木順著《台灣二月革命》(一九九〇年前衛出版社出版)。

註12：王白淵及其他文化菁英人物在一九四六年已看出陳儀政府眞面目，而爲文批評。在這方面蔡同榮的「二二八前後的蘇新」一文中可供參考。王白淵在「二二八」之後被捕下獄，後經游彌堅保釋出來，逃過一劫。

註13：見顏娟英撰〈勇者的畫像〉第四章〈台灣來的高砂族——東京習畫五年〉後段。

註14：見陳源建撰〈雜寫陳澄波〉，發表在一九九二年四月出版的第四十一期《現代美術》，台北市立美術館發行。

註15：陳澄波被槍決後畫作遭焚的事，由陳澄波遺孀及長子陳重光親自口述，筆者根據他們的口述而寫。

一個重新建構的時期

挑戰官方説法

問：面對龐雜的台灣美術史論各問題之前，想先請問您是如何界定台灣美術史範疇的。

答：台灣美術史和台灣的歷史密不可分。可以這麼說，台灣美術史是以整體台灣的歷史爲基礎來建構的。因此，刻意將台灣美術史的整理研究與政治、經濟、社會及其他相關項目分開以做單純的研究，是幼稚與天眞的想法；認爲藝術歸藝術，政治歸政治兩者互不相干，乃是戒嚴統治造成的心智分裂，是文化認知殘障。我們只能堅持避免以政治成見去曲解藝術的本質與發展，但我們也無法將藝術截然脫出政治的影響之外；體察台灣的命運及處境，政治的宰制力眞是無遠弗屆。一個迫在眼前的事實，正顯示台灣歷史的重整，已面臨寸土必爭的險象，僅看「大盆坑文化遺址」、「十三行文化遺址」的搶救過程，就可看出台灣當道統治者對本土歷史文化的輕視。目前，惟有靠民間的力量以自力救濟的行動，喚起社會普遍的共識來維護台灣的文化遺址，因爲這些史前遺跡的發掘整理，對重構台灣的歷史圖象，具有重大的突破性價值。一旦我們莊嚴的回首進入史前領域，台灣的歷史勢將遠溯至考古發掘的石器時代，而這正是任何外來統治者所不願面對的。例如十三行遺址的發掘研究，可以讓我們窺知上千年前築居淡水河口一帶平埔族的一支的生活型態，他們如何煉鐵、製陶，如何與島外民族進行海上交易。對這一頁歷史的考古發現及承認平埔族爲台灣島上的主人之一，無疑是對官方的中原君臨心態及習行已久的漢族主義的挑戰，如果他們能以開闊的心胸回應這種挑戰，將可拓展出本土嶄新而宏偉的史觀。講到這裡，我要請大家關注曾若愚曾在《雄獅美術》所發表的＜關於十三行事件的一些省思＞。這篇文章象徵走在時代前端的台灣美術新生代的覺醒。

台灣美術史的整理，當然還無法跟台灣史的研究並駕齊驅，但至少透過整體歷史的重構，可以爲我們開啓台灣美術史的展望視野。

由於台灣過去接續受到外來強權的統治，而這些外來強權對台灣社會的主控及形塑的影響甚大，造成截然分明的階段，因此，台灣史的斷代研究順勢依不同政權的興替來劃分的話，大體可分爲荷蘭時代（一六二四～一六六二）、明鄭時代（一六六二～一六八三）、清廷時代（一六八三～一八九五）、日據時代（一八九五～一九四五）、戰後（一九四五～），另外往前可追溯至史前時代（～一六二四）。最前及最後的階段都存在著尙待發掘及發展的未知數。

台灣美術史的研究，也大致可從這些框架的各個階段切入做斷代的研究，這是一種權宜性的方便。我要在此強調，做爲美術史根基的台灣歷史，是以落實於本土耕耘奮鬥的人民爲主體，而不是以政權的統治爲主體，如果以政權爲主體，在依照統治朝代更換轉折來做分期研究時，常容易陷入由政權主導一切解釋的獨斷，而忽略了被統治的民間社會的沉潛發展。例如

研究日據時代的美術，常集中於日本文化體制所主導的新美術，而冷落了明清時代的書畫潛入民間社會後的接續發展。再者，談到戰後國府統治下的台灣美術史發展，也絕不能忽視日據時代的美術生態的後遺影響。

另外，過去台灣史的研究，常習慣以漢族的立場主掌一切解釋，以致歷史的回溯遭到了斷層，現在研究者都已超越了「台灣人四百年史」的藩籬，而正視原住民的存在。尤其美術方面，原住民的創作智慧及美術產品，更是不容忽視，未來如何容納原住民的美術以重整更壯觀的美術史架構，是必須面對的課題。

掌握本土自覺的力量

除此以外，由官方主導的展覽、整理及研究計畫，固然能掌握較豐沛的資源，但對其品質不能寄予奢望。蓋官方向來背負了太重的政治包袱，很難避免因維護既得統治心態所造成的獨斷與偏差。例如文建會主持的研究工作，常由官方的中原史觀所主控，至於台中省立美術館的「中華民國美術發展史展」，則是國民黨史觀下的產物。硬要將推翻滿清、北伐統一、抗戰剿匪、反共抗俄的階段發展框架套進台灣的現代史，根本無法契合。

我相信，未來台灣美術史的整理研究，必須以自主的主體意識，做為建史的立場，同時並以世界美術史的眼界來考量台灣的美術。所謂「立足台灣、放眼世界」，才能突破過去強權一再輾過台灣所造成的歷史肝腸寸斷的命運。

我們不能再一味依賴別的文化主體而寄生了。在過去，台灣的命運總是被人宰制，久而久之養成了一種依賴的惰性。在清朝，台灣是備受中原歧視的邊陲化外之地；在日據時代，則以日本的權威馬首是瞻；到了戰後，則又成為美國與西歐的盲目附從者及追隨著。直到七〇年代，才落實本土重新省思，美術方面雖然起步較晚，但經過八〇年代的醞釀，終於在九〇年代湧現本土自覺的力量。我們必須掌握此全面覺醒的時機，開拓出自己的方向，這就是當下研究台灣美術史的積極意義之一。

台灣命運的典型抽樣

問：您認為原住民文化生態的研究是當務之急，那麼，這對於台灣歷史或美術史的意義是什麼呢？

答：整理原住民文化的迫切意義在於，它足以做為台灣命運的典型抽樣——在地人民的原始生命力及創造力是如何的被外來文化霸權所壓抑、扭曲而告淪喪。原住民與我們這些閩粵及其他大陸地方的移民都來得早，他們的靈性與土地的對話表現在早期的雕刻、圖繪及生活工藝品的創作上，均具獨特的族群性格及自發性色彩。然而由於他們長期停留於某種生存狀態裡，文化的競爭力較弱，特別是生產力及經濟組織方面，難以抗衡後來的移民及外來強權的壓境。首先遭到的逆境是自主性生存空間的萎縮，致使自發性的藝術創作潛力逐漸的衰退，從當代的眼光看來，這無疑是台灣美術的重大損失。這不光只是原住民的創作是台灣美術的重要資產，更是建立本土化藝術的重要根源之一，正如同墨西哥當代藝術吸收消化早期的本土藝術以成自立的氣候一般。記得五、六〇年代西方傑出美術家吸收原始藝術及非洲土著木雕而轉化成新銳創作所形成的風氣感染到台灣時，追求新潮的新生代也跟著鑽入殷商甲骨文、銅器花紋中尋索靈感，而忘了自己腳踏的土地上正存在著更鮮活的原住民藝術。如此藝術本土化再生的盲點，適足以反映中原文化霸權的心態。

事實上，台灣民間早就有不少人大力蒐集原住民的雕刻物及工藝品，我曾經在豐原參觀過一家私人的收藏館，所收藏的原住民雕刻甚為精美動人，可惜的是民間的收藏作業只停留於商業保值的運作，而未進入文化研究的層次。至於官方做法則一味推行同化政策，以強制原

住民向中原文化看齊，要不然就往觀光性的文化櫥窗著想。九族文化村的設置，在當局者自認為是德政，但在自覺的原住民看來，是荒腔走板。如果有關當局有遠見的話，早該建立一個台灣原住民的藝術博物館，對原住民的藝術創作做有系統的典藏與整理，以營造出本土獨有的研究環境。但以目前看來，此種可能性依舊很弱。

對原住民文化生態關注的另一重大意義是文化平等情操的培養。我們不能斷然以科技及實用的「進步」觀念去低估非我族類的文化。從審美的眼光看來，我實在看不出漢文化有何絕對的優越。強迫蘭嶼雅美族脫掉丁字褲，穿起西裝褲，拆掉人家的木柱屋而改建水泥房，以為是施惠的德政，事實上，乃是一種蠻橫的虐政，完全不尊重當地人與水土氣候的自然調和的生活文化，就是一種對人權的侵犯，對原本優美文化的破壞。我們不妨聽聽一位蘭嶼青年的抗議心聲：

當我們憑著上蒼賦予我們的智慧和雙手，去創造我們的特殊文化時，你怎麼能說那是野蠻和落伍呢？當我們的祖先為順應自然去生存，而跟大自然發展一個息息相關的生活型態時，你又怎麼能說，我們是二十世紀的文化低能兒呢？……當我們遵循一個無需「文明規條」制定的社會規範，而能安全安祥的生活在一個沒有殺人、放火、偷竊、搶劫的世界裡時，你如何把我們界分為未開化的土著呢？（註）

蘭嶼特異文化及純樸環境備受觀光與商業的侵擾，以及同化的政經體制的破壞，實為台灣文化的嚴重損失。蘭嶼的雅美族乃是台灣唯一的漁洋民族，異於其他高山原住民族群而自成獨立族群，其文化風格放眼世界，也是稀世之珍，如今竟被自大與歧視的政策所破壞了。蘭嶼的變色只是一個尖銳的例子，其他原住民文化生態之受難，更是可想而知。重新關懷與尊重原住民的文化生態，不僅可透過文化多元化以促成各種族群的互助與互動，而凝聚成命運共同體，也是相應於舉世日漸興起的保存原住民文化的共識，從北美洲的印地安人、南美洲亞馬遜河域森林的土著、澳洲的原住民，以至於非洲的人民，都可聽到保持與延續原住民文化命脈的呼聲。關懷與研究原住民文化生態，在美術史上的意義是，保留與延續本土最具原創性的潛力，以豐富本土藝術的創作泉源，因為原住民的自發性藝術，是最具有本土原創作的。

拓荒社會的深層意義

問：除了原住民以外，日據時代以前台灣美術的研究還有那些要做的呢？

答：較踏實可行的是，明清時代台灣美術的整理與研究。至於荷蘭時代距今較遠而且荒廢已久，有待荷蘭治台時期的斷代史的研究提供基礎，有關當時的美術探究，得從田野調查及調閱荷文檔案做起，設法發掘當時隨荷蘭統治機構來台的傳教士是否帶來了宗教性的美術品、工藝品，以及經由貿易活動而移入的外來工藝裝飾的創作。當然，那個時代從唐山移入的拓荒先民在建築及工藝方面的遺跡及遺物也值得發掘，而且，當時的台灣原住民的美術樣貌，更是值得研究。我不知道有誰在進行這方面的工作，不過遲早總要面對的。

有關明清時代的台灣美術，官方及民間都已起步進行，但到達深入的程度尚有一段距離，我想，專業性人士的相繼投入，會使工作進度及潛在問題之浮現逐漸明朗化。我在此只想強調一點，當我們談到明清時期的台灣美術時，往往輕易的套進「台灣美術來自中原」的簡單公式裡，而忽略了拓荒社會的深層意義。不錯，基本上，台灣的開拓先民來自於中國大陸，當大陸漢人移民台灣時，當然會把母社會的文化連帶移入，美術更不例外。但我們要注意的是，移民台灣的漢人所面對的是一個完全陌生而又荒蕪險惡的環境，在從事艱苦拓荒的奮鬥

中，移入的母社會文化並不見得全然適應新的土地，故開拓先民務必對新的生存環境的挑戰，做相當程度的反應，此種面對新挑戰的反應會催生新的生活文化。因此母社會文化的簡單移植，並不能全然適宜解釋拓荒社會的新經驗，其中所產生的文化轉化、改造及演繹的過程，就值得特別研究。另外，漢人與平埔族的接觸、通婚而混合異文化的現象，也不應忽視。

因此，我對明清時期台灣美術的看法與官方大相逕庭，官方的做法是偏重文人書、畫的移入及流傳。我對這方面的評價不高，因為當時台灣被視為化外邊陲，移流入台灣的書、畫及作家乃屬旁枝末流，同時其不食人間煙火的臨摹惰性，更與當時台灣的拓荒社會脫節，無能反映出斯土斯民的真實氣息。倒是流入台灣的宗教藝術及民間工藝，進入了生活，介入實用的民俗層面而潛在著草根性的力量。從洪通與朱銘的出現，及李梅樹晚年之全心投入三峽祖師廟的建造，都可窺探出唐山基層社會的美術移入台灣的拓荒社會中的演繹及沈潛延展的啟發性。因此，我認為不應偏重文人的藝術，實在應更重視宗教藝術與民間藝術；我不同意把文人藝術當做主要，而宗教藝術及民間藝術當做次要來評估，因為這種沿襲中原的美術觀，並不契合於台灣的史實。

擺脫「抗日」的中國結

問：接續下來的日據時代台灣美術史的研究方向又是如何呢？

答：謝里法的《日據時代台灣美術運動史》具有開先河的貢獻，以他當時身在國外的處境，我們不能對它要求太多，後起者與其要挑剔它的毛病，不如另起爐灶做更進一步的研究。

要研究日據時代的台灣美術發展，就得擺脫抗日的「中國結」，冷靜而實際的把當時台灣美術放進日本主控下的文化環境中加以探索，特別是當時崛起的新美術來自日本的啟發，並在日本的文化體制中發展，我們就得對日本明治維新以來的西化體制有全盤的認識，而在此基面上了解日本的美術生態發展。因此研究日據時代的台灣美術，就得把研究的範圍從台灣擴及到日本，並與日本的專家從事交流研討。同時也要對當時的西歐美術發展做相關性的研究，從中探索出影響及傳承的脈絡。除此以外，對當時中國大陸的美術環境也要顧及，因為日據時代有一些台灣美術家到中國大陸發展，例如僅僅探討陳澄波及郭柏川的創作，就不能忽略中國大陸的美術環境的影響。在研究的視野通透以後，研究工作大可朝區域性及專題性的方向發展，事實上，目前已在起步進行了。

從已可看出的現象觀察，後起的研究者最具突破性的進展是在史料的蒐集與編纂上，下了更多的功夫，史料發掘及收集之廣度，會使詮釋工作更為冷靜沈著，令人感到往後的發展，會更穩健而樂觀。不過我在此要強調，當我們研究日據時代台灣美術受日本及西歐影響的情況時，同時也不能忽略台灣畫家回到本土創作後的轉變，從中探索創作個體與生活土地接觸時所產生的意義，而分析出畫家自發性的創作成分，這是很重要的。

從零開始、務實做起

問：關於光復後到現在的美術史問題，我會立即聯想到範疇的擴大，不知您對此有何看法？

答：戰後台灣美術史範疇的擴大與世界觀的擴大密切相關。在戰後，台灣被劃入兩大超強冷戰對峙體系中美國的主導系統中，又因台灣逐漸發展出貿易經濟，致使台灣與非共黨世界的關係活絡，而經過歐、美、日的消費文化及藝術思潮的沖激。此後，台灣內部解嚴，國際冷戰的對峙形態解凍，台灣更進一步暴露於全球有機而互動的磁場上，如此內外解凍的轉變，將激發台灣海洋文化區的潛在屬性，美術發展會更複雜化與多元化是必然的趨勢。為了未雨綢繆，我認為應早日從事史料庫的建立。

問：最後，想請問您對於研究台灣美術史論可能會有的陷阱的意見。

林惺嶽書房中貼著
台灣美術史研究計畫

答：任何地區的美術史研究，都會遇到特殊的問題，尤其台灣的歷史際遇盤根錯節，又坐落於極敏感的地理位置，台灣地區美術史的研究，必然存在著許多特殊的問題。因此，我認爲不能隨便以外國學理先入爲主而粗糙的套進台灣的事實經驗中，也不應對本土的努力加以冷眼旁觀的非議與譏諷，我們最需要的是訴諸行動，而不是一味謹慎的等待。所謂「陷阱」，是以行動去發現的，而不是架空立論去預設的。我們必須認清，台灣美術史的整理研究是從零開始的，務必起而行的去發現「陷阱」，而不是坐而言的去空談「陷阱」。

其次，我們不要抱著等待大師出現的心態而趑趄不前，蓋大師的出現不是突然冒出的，而是有其歷史累積條件的，我常想起黑格爾的觀點，即天才是一堆石頭上最後堆上去的那塊最高的石頭。台灣美術史的研究需要更多人投入參與，即使開始時顯得粗糙也不用擔心，冒出枱面的東西一定會受到批判、指正與有價值的建議，再經過不斷的修改，將逐漸擴大而趨於康莊，這是必然過程。此外，在研究發展中，應避免將理念輕易的予以圖騰化而下太早的結論，以預留迴旋的空間。我堅信，文化主體的建立不是憑理論空想而成立的，務必在實踐的行動中模塑出來。

當我們從史料整理與貫徹中培養出文化主體的意識，並賴之以建立自己的立場與解釋美術史觀時，必然會得到國際的尊重，而國際社會也正在等待我們努力的成果。

（原刊載《雄獅美術》，1991年12月）

註：摘錄於蘭嶼青年波爾民特的抗議文，錄自張春申〈同化政策與文化交流〉（《自由時報》副刊1991.1.29）有關蘭嶼的文化生態際遇，讀者可參閱：

- 黃美英〈維護蘭嶼雅美文化之芻議〉（《自立晚報》1986.10.30）
- 關曉榮〈蘭嶼紀事㈠—— 孤獨傲岸的礁岩〉（《人間雜誌》1987.4.5出版）
- 關曉榮〈蘭嶼紀事㈡—— 飛魚祭的悲壯哀歌〉（《人間雜誌》1981.5.5出版）
- 關曉榮〈國境邊陲蘭嶼—— 土地的創傷等人的吶喊〉（《自立早報》1990.5.7）
- 李疾〈請再賜給他們信心—— 夏本・巴飛和他的雅美之歌〉（《中國時報》人間副刊1990.10.16）

台灣美術團體及其發展

台灣美術到了日據時代才步入近代化的發展，蓋彼時美術開始得以經由教育與展覽的運作推廣開來，影響所及，帶動了民間美術團體的崛起。

就「運動」的意義來說，民間的美術團體，雖在組織的規模及社會資源的掌握上，不及官方之財雄勢大。但其落根於社會的潛在影響力則不容忽視，特別在運動的彈性與韌性上，有其超越官方組織的長處。因此，在某種程度上，能夠反映出台灣美術發展史上的一些特質。

本文所要討論的美術團體，是指非屬官方行政體系內的組織，包括已立案及非立案的，同時，探討其重點，著重在美術團體與時代環境之間的互動關係，以從中尋繹其演進的脈絡。

從「七星」到「台陽」

從晚明到清朝二百多年期間，參考的美術主要來自於中國大陸，不少唐山的詩，畫人物遊寓台灣。特別在乾嘉之後，移民拓荒達到了高潮，經營出了足以支持藝術活動的經濟環境，加上人口的膨脹及官僚機構的擴大，從事於詩、書、畫活動的官宦及名士，也就增多，其間可能出現若干詩、畫雅集之類的團體組織。可惜並無落實於拓荒的社會，也就無從產生社會化的運動意義。同時在朝與在野也缺少一套提倡美術的觀念與制度。因此，美術的創作，不是飄浮於官宦之流的階層，就是沉澱在民俗文化底層，成為一種謀生的技藝，缺少反省思辨的自覺。

從美術發展史的觀點看來，台灣第一個具有近代化意義的民間美術團體，乃是一九二四年所成立的「七星畫壇」。誕生地就在台灣的首都台北。而台北之成為政治、經濟、文化的中心都會，則是經過劉銘傳駐台後的經略成果。日本據台以後，就在劉銘傳所經營的基礎上加以近代化的建設，並播種了新美術的種子。

決定性的關鍵事實是，一八九八年在台北設立了培養公學校教員的「台北第二師範學校」。另外還有四位具有影響力的日本畫家移居台北，他們是鄉原古統、鹽月桃甫、石川欽一郎、木下靜涯。這四位畫家來台雖屬流寓性質，但跟以前中國大陸來台的文人畫家有所不同，他們既不在衙門做官，也不在豪門家做客，而是投身美術教育專業創作及美術的推廣工作。

其中公認影響力最大的則為石川欽一郎。他兩度來台先後任教國語學校及台北師範，總共達十八年之久。除了熱心教育以外，還同時扮演了深謀遠慮的美術運動家角色。他一方面啟導了許多台灣有天賦的學子紛紛走上了獻身美術的途徑，甚至遠渡日本專攻美術；另一方面則號召弟子組成團體，以在島內推展美術創作的風氣。同時還更與上述三位日本畫家建議日本當局，促成了官辦美術大展的創辦。

「七星畫壇」的成員都是石川門下的弟子，同一年成立的「台灣水彩畫會」亦由石川的學生所組成。

「七星畫壇」雖然只持續了三年即告解散，但它卻有歷史性的開端意義，因為它誕生於全

然新的時代背景，並擁有社會化的運動理念。換言之，它是美術進入全民化里程的團體組織，其成員不只互相砥礪創作，更負有突破封建積習、開拓繪畫人口、推廣欣賞風氣的文化使命。基於此文化使命感，使「七星畫壇」解散後，能接續衍生了水準更高的美術團體「赤島社」。

另外，島內從事東洋畫研究的青年學子，亦在鄉原古統及木下靜涯的領導下，於一九三○年在台北成立了「栴檀社」。「赤島社」與「栴檀社」的成立，使東、西繪畫的研究皆進入團體運動的途徑，也激發了其他民間較小型團體展覽的出現。

由於赤島社的成員，多為在校研究的學生，各奔東西，凝聚不易，苦撐六年，無形鬆散。但組織運動的觀念已根植在各成員的心中。後來這些基本成員紛紛留學或遊學歸來，不但恭逢了官辦大展所開闢的蓬勃美術空間，也面迎了台北工商都會的形成及新文化運動的衝擊。時勢所趨，乃在一九三四年隆重組成了聲勢浩大的台陽美術協會，成員皆為一時之選——陳澄波、楊三郎、廖繼春、陳清汾、李梅樹、李石樵、顏水龍、立石鐵臣等八人，他們不但有留日、法的學歷，也在日、台的朝野大展表現了出色的成績，故每年舉辦的向外公募作品的年度展，頗具社會的號召力。

後來台陽美協增設東洋畫部，乃使過去「赤島社」及「栴壇社」的精英合流。到了一九四一年再包容雕塑部時，乃匯成了陣容強大的民間美術運動的主流，而與官方的組織大展，形成了並駕齊驅的態勢。

雖然從大局看來，台陽美協展覽運動的觀念與技巧，均移自日本，茁壯於日本殖民統治所經營的文化園地之中，並與日本的朝野大展存在著臍帶依存的關係，但就落實於本土的努力而言，實有值得肯定的成績。

其一是，以民間主動與自主的精神，維持美術研究與推廣的風氣，基本成員必得交出年度的創作成績，並分工合作共舉展覽的作品，並不時集體出外寫生，觀摩與研討創作問題，互勵互勉。如此為共同信念而凝聚的運動意識，為本土美術專業化運動樹立了示範的模式。

其二是，台陽美協既為民間團體，則其人事、經費及組織運作，必須群策群力，一方面向外公募作品舉行展覽，另一方面要四處爭取地主、士紳、工商業界及傳播媒體的支持，因此其年度展的運作，實際上發揮了發掘人才、開發美術欣賞人口、爭取美術社會資源的功能，因此，台陽美協也同時是一種進入社會的文化運動。

其三是，台陽美協的成員皆為公認的本土美術菁英人物，並定期舉行公募作品的展覽以發掘與獎勵新生人才，無形中匯成了領導美術運動的主流。不但能夠吸納社會資源，更能根植於民間社會，形成傳統的命脈。這點在面臨朝代更替的轉變中，顯得極為重要。

從「台陽」到「五月」

一九四五年，日本戰敗結束了對台灣的殖民統治，改由中國的國民政府入主台灣。不久，美國的權力也取代了過去的日本進入了東亞，並強有力的注入了台灣。使台灣在戰後遭到了改朝換代的劇變。

就影響美術運動的層面而言，可分四個層面來說。

其一是，西方的美術新潮，隨著美國力量的介入而直接湧進了台灣。

其二是，國民政府從中國大陸撤退到了台灣，也帶來了相當數量的移民及美術人口，同時戰前滯留日本及中國大陸的台灣美術家，也紛紛回到了本土。

其三是，戰後的台灣教育邁向普及化及平等化，與日俱增的培養了美術的專業人才。

其四是，政治的變局衝擊了經濟與社會結構，特別是土地改革後，在農村復興及工業化的推動下，快速瓦解了舊式農業社會的封建體制，導致地主士紳的沒落，造成新興工商企業家

族及中產階級中的崛起。

以上的變動現象，決定性的影響了戰後台灣的美術團體的發展生態。

首先，值得注意的是，戰前居於主流的台陽美協，在戰後迅速掌握時機取得官方的支持，而以原始班底及既有的組織運作模式，負起了新時代官辦美展——台灣省美術展覽會——的大任。隨後並恢復了台陽美協本身的年度展這些復甦之舉，鼓勵了其他在野美術團體的冒出。

例如在台陽美協恢復的同一年，以台陽美協中生代為主的美術家另起爐灶的成立了青雲美術協會。

戰前反台陽主流勢力的MOUVE美術家協會（通稱行動美術集團）的核心成員，也在一九五四年邀集其他同志成立紀元美術協會。

一九五〇年，郭韻鑫、李澤藩等人在新竹發起新竹美術研究會。

一九五三年，從大陸回台的郭柏川在台南故鄉領導成立台南美術研究會。

一九五三年，留日回台的劉啓祥，也在高雄組織了高雄美術研究會。

民間的美術團體，隨著戰後的復甦，而呈現普及全島的趨勢。

另一方面，大陸移民而來的美術家們，也以在朝的態勢，逐漸與本土的主流美術家會合於官方的美術組織與大展中。少數較具有新意者，則意圖另起新興的團體勢力，但隔於既有的形勢與包袱，未能形成可觀的氣候。

直到一九五七年，新生代美術團體崛起，反映新時代的美術運動才形成一股突破性的力量。這股力量主要由大陸來台並從美術專校畢業的新銳美術家所帶動，他們欲在充滿困難的環境裡，打開發展的空間，乃毅然以吸收當代西方新潮的急進姿態組成革命性的美術團體，來向既得的傳統勢力挑戰。其中最活躍的先鋒團體，當數五月畫會與東方畫會。尤以五月畫會表現出驚人的革命性的衝刺力。此一團體內的成員，較具學識素養，善於組織運作，也長於展覽活動與理論宣揚。

他們對保守派所投射的挑戰壓力，主要是透過報章雜誌所發出的具有攻擊性的宣揚文字，而此凌厲文字的攻勢，不久即與整個新生代的文化現代化運動合流，匯成了強大的反傳統風潮。終使美術現代化運動開拓出新的生存空間，並吸引了新生代的繪畫人口，使展覽活動的機會不斷的擴張，理論的雄辯與宣傳也取得了壓倒性的優勢。

五月畫會的衝勁與鋒芒，刺激了許多新進畫家組織畫會的風氣。到了六〇年代中期，台灣島內各地的新生美術團體，已如雨後春筍到處萌芽，進而呈現百家爭鳴的景觀。至此以後，既有主流勢力所支配的全省美展的權威性乃走入了下坡，使台灣的美術運動，從官方大展的權威一統的局面，分解到眾多畫會競爭的里程。

綜觀六〇年代新銳畫會的風起雲湧，從其開拓美術運動新境界的表演中，展示出了戰後新崛起的美術家異於戰前一代的革新氣質，特別是戰後從大陸來台的新生代，顯露了空前的叛逆性格。因為他們在成長的意識中，沒有承受到任何日本殖民統治下的權威性影子，也無存在於台灣社會的人際倫理包袱，故能悍然發動突破舊有權威與規範的美術革命。

不過最重要的是他們之中，出現了開拓新氣象的人物，展現出戰前美術家們所缺少的能耐——能文善道。能同時兼事創作研究與理論批評的工作，行文之流利與尖銳，投射出所向披靡的煽動性與傳播力，因此能攻入許多傳播媒體而主導了美術運動的輿論。

除此以外，他們的青春期，剛好落在台灣處在戰後新國際強權角逐場的時機，也正是台灣知識份子極思仿效西方文化以求解脫困境的年代，因此，他們比戰前的上一代更具遼闊的世界觀與國際藝術視野。這些時代背景啓發了新生代畫家以追隨國際美術新潮來抗拒傳統的壓力，從而獲得個人創造力的解放。

因此，那些自命前衛的美術團體，在年度展中強調求新求變之餘，也同時喊出了向國際畫

壇進軍的口號。

不過從相隔二十多年時空距離的今天看來，象徵兩個時代的「台陽」與「五月」，在特定的意義上，都曾經是走在時代前端的新銳團體，各領不同時代開拓新境界的風騷。

可以這麼說，台陽美協經由日本吸收到近代西方美術思潮，以革台灣過去二百多年死氣沉沉的舊美術(明清時期)的命。五月畫會則是追隨當時流行世界的抽象藝術思潮，以革台灣既有美術傳統的命。兩個代表性美術團體的革新努力，各自代表了不同時代的階段性使命。

七〇年代

六〇年代是民間美術團體勃興的年代，由於帶頭衝鋒的畫會，以新銳的運動方式，突破傳統權威而闖蕩出一番新的氣象，感染了許多後進畫家爭相仿效，熱中吸收美術新潮標榜「前衛」。

另外，由戰前主流畫系所繁衍延展的後生美術家，亦紛紛糾合同輩或同道，成立各種名目的團體，定期舉辦公開的展覽活動，畫會團體之蜂擁，逐漸突破了朝野主流性大展的獨斷局面，而開拓了更多文化的發展機會。不同的畫會成員，各自合力向社會推展他們的創作，宣揚他們的主張，以尋求社會群眾的共鳴。

然而到了七〇年代，民間自組畫會競爭的風氣，漸漸陷入低潮。

究其原因，主要是支持現代化及自由化的文化傳播機構，一度遭到戒嚴當局的政策性鎮壓，造成美術展覽與推廣運動的中挫，尤以《文星》雜誌及文星藝廊的先後被迫停刊及停業，對新生代美術運動帶來了嚴重的打擊。

另外，吸收新潮以求新求變的創作，雖然蔚為強勢的風氣，但新潮的創作與社會群眾的隔閡與距離，並非理論的造勢所能輕易拉近。使不少傾心現代化的畫家，因難以打開現實的困境而紛紛出國，另闖天下。

再者，六〇年代新銳美術團體幾乎孤注一擲的投進抽象主義的狂潮，狂潮退後乃遭到了更新的質疑，一時呈現反應失調的現象。

雖然如此，將七〇年代因而論定為美術現代化的消沉或多眠階段，實為異常短視與膚淺的見識。

蓋美術團體的運動並不等於美術運動的全部。美術團體的角色有其因時際會的功能，但也有其限度。到底創作的品質還是必須回歸到個人化的成績來肯定。當我們熱中討論美術團體的此起彼落之餘，千萬不要忽失尚有多少特立獨行的美術家在默默耕耘，在執著自我的信念而不懈的奮鬥。這些沉默奮鬥的創作個體往往構成時代的潛流，也更能實質展現創作的成就。此一現象的提出，旨在強調一個常常受忽略的認知——美術創作與美術運動應該有所分際，也由此可看出，將整體美術發展史看成美術團體的運動史，是多麼的片斷與魯莽。

因此，依我看來，七〇年代雖然是畫會運動的低潮年代，卻也是戰後台灣美術運動進入轉捩點的年代。

有幾個層面的發展事實，值得我們注意。首先是專業美術雜誌的創刊，如《美術雜誌》、《雄獅美術》、《百代美育》、《藝術家》等等，先後出刊，其中能形成氣候並建立風格的，則為《雄獅美術》及《藝術家》。

另一方面，受到經濟邁向繁榮的鼓舞，商業畫廊也開始陸續出現，以投石問路的步伐，試圖開拓美術的市場，同時提供美術創作與展覽材料的美術社，也日益普及化。這些現象在說明美術運動無形中由點而線而面的邁向更周延的領域。

上述發展在六〇年代末期已促成美術資訊的流通與傳播更趨明朗化。也相對的緩和了新生代美術運動的狂熱尖銳化的情緒。在「普普」、「歐普」、「硬邊」、「極限」、「地景」

、「觀念」等嶄新美術流派的後續湧入之際，那些曾經挾抽象主義以對國內美術現代化發號施令的人，乃告沉寂下來。繼起的美術團體不是有心超越抽象主義，就是傾向更大的包容。

「畫外畫會」的成立(1966年)，就公然否定抽象藝術的前衛性，並且每一個年度展均舉出不同的理念與主題。

而一九六九年組成的「國際造型藝術家協會」，所網羅的美術家，也各擁不同的觀念與創作取向。

但是六〇年代追逐西方新潮的片面狂熱所產生的負面作用，逐漸在七〇年代暴露出來。一言以蔽之，就是一窩蜂注意國際美術前衛行情，而疏於關注自己生活土地的現實面，致使美術家們對七〇年代台灣社會所醞釀的巨大變革脫節，並喪失了應有的敏感度。

從中華民國被迫退出聯合國以致後續的外交挫折，以及國內權力結構的轉型，加上經濟繁榮表象下的貧富不均現象等等，形成了時代的危機意識，使具有良知的知識份子毅然善盡言責，再度掀起改革的風潮，這股風潮由問政雜誌、報紙副刊及文學刊物所帶動，號召了許多青年學子及文化工作者走入農村、漁村及基層社會去觀察與瞭解社會潛在的眞相。多方力量的匯聚，終於演成影響面甚廣的鄉土文化運動。一方面發掘與表現本土現實性的問題，一面展開對盲目追隨西方新潮的現代主義的全面批判。

素人畫家洪通及民間雕刻家朱銘之被抬舉歌頌，乃是鄉土運動者對標榜「現代」與「前衛」的美術運動的反擊。新生代畫家雖然及時引入外來的「超寫實主義」去擁抱鄉土的題材，以此移花接木的倉促應付，終嫌薄弱而難以與掌握先機的文學創作並駕齊驅。

總之，七〇年代是美術團體運動的低潮，也是整個美術運動面臨於擴大與反省的年代，不但對六〇年代的過激現象加以反彈與檢討，也調節了「傳統」與「現代」兩極化的對立，並對未來的發展奠下更踏實的心理基礎。

展望未來

從七〇年代末期開始，台灣民間美術團體又趨活躍，以吸收新潮推動畫運的團體紛紛崛起。如：自由畫會(1977)、午馬畫會(1978)、南部藝術家聯盟(1980)、饕餮現代畫會(1981)、中國現代畫學會(1982)、現代眼畫會(1982)、台北新藝術聯盟(1983)、一〇一現代藝術群(1984)、第三波畫會(1985)、互動畫會(1985)、台北畫派(1985)……等等，彷彿再現六〇年代的光景。

事實上，不以「現代」爲標榜的美術團體，早就如地氈式的潛移延展開來，不過其組織的動機、理念與類型，也趨向多元化與複雜化。

大體解析起來，可分爲下列幾種類型。

地緣性的團體

如各大縣市的美術協會，葫蘆墩美術研究會，中部水彩畫會，南聯畫會，港都畫會，大高雄畫派，九分藝術村委員會……等等。

校友或師門爲主的團體

如：天人書畫學會(郭燕橋學生爲主)，台北市畫學研究會(張德文教授的門生爲主)，芳蘭美術會(以石川欽一郎門下及日據時代台北第二師範學校畢業的台、日學生爲主)……等等。

創作類聚的團體

如：中華民國變形蟲設計協會(1971)、十青版畫會(1974)、中華民國油畫學會(1974)、中華水彩畫協會(1979)、台灣省膠彩畫協會(1981)、中華民國水墨畫藝術協會(1984)……等等。

聯誼性及業餘性的團體

如：星期日畫家會(倡導業餘美術活動)、台北西畫女畫家畫會(女畫家聯誼展)、三E畫會(以「娛樂」、「充實」、「教育」爲宗旨的業餘同好組成)、大地美術研究會(以美術教師爲主的聯誼組織)、得璇畫友會(以成年婦女繪畫愛好者爲主)……等等。

標榜國際化的團體

如：國際藝術家聯誼會(1984)、亞細亞國際水彩畫聯盟、國際美術協會(1988)、亞洲美術協會聯盟(1988)、三、三、三現代美術群(1986，以中、日、韓三國年輕現代美術家各三人組成)……等等。

以上大致的分類舉例，在反映出八〇年代美術團體普及化的熱絡景象。此種景象，當然有其相關時代背景的催動條件。

從政治層面看來，政府開始投資文化建設，文建會、各縣市文化中心、三大美術館的籌建，以及政治解嚴等等，鼓動了全島各地美術家以組織團體的行動遙相呼應。

從經濟層面而言，經濟的繁榮及生活水準的提高，促進了美術市場的開闢，畫廊乃順應時勢相繼在工商化的都會興起，增進了展覽活動的機會，同時台灣國際貿易網的擴張，也促進台灣美術國際化的展望。

從文化層面觀察，鄉土運動過後，國際藝術新潮後續的湧入，使本土化及國際化相激相盪，配合美術館、畫廊提倡了大量展覽活動的空間，喚起了新銳團體踴躍的參與感。

然而，八〇年代及可知的未來，雖然政、經、文化開放局面的發展，有利美術團體的滋生，但同時也無形沖淡了美術團體的角色功能。換言之，像「台陽」及「五月」開拓運動新境界的風光時代，已逐漸沒入普及化的浪潮。除非團體運作的方式與技巧能有革命性的重大突破，否則很難再有美術團體能如當年的「五月」那樣的獨領風騷，叱咤風雲。

這是因爲當代美術已解構向多元化並進的發展，尤其是台灣地區經過七〇年代鄉土運動的制衡，外來新潮已難以君臨的態勢征服本土，同時當代新潮流派的興衰起落的轉換節奏也愈來愈快，致使六〇年代挾新潮以造「前衛」氣勢的運動模式，再也無法持久而有效的施展。「新」與「舊」、「現代」與「傳統」的兩極化理論爭辯，也漸失去意義，創作的實際品質是最重要評價依據。

另一方面，美術運動的客觀環境也今非昔比，畫廊的增多、文化中心的林立、大型美術館的興建、美術刊物水準的提升及大眾傳播多方強力的介入等所營造的環境，無形中降低了民間美術團體的重要性。

蓋「台陽」、「五月」之所以能發揮重大的運動功能及時代意義，是基於當時美術的社會資源貧弱，展覽場地缺乏及資訊封閉的緣故。因此美術家有必要以合群的力量克服困難，以合聲的氣勢打開局面。如今整個美術的大環境已經全然改觀，只要有卓越的創作品質及數量、配合充分而妥善的籌劃，個人展覽的分量與聲勢不但能與團體展相抗衡，甚而可凌駕之。更何況大型個人回顧展及國際性的大展都可舉辦之下，相對的減低了美術團體突破時代水平開拓新氣象的機會。

寫到這裡，也概略可透視出台灣美術運動由集中而分解的演變發展。五〇年代以前是權威性朝、野大展領銜的時代，進入六〇年代，則是美術團體風起雲湧的競爭時代，到了八〇年代，則是個展決定美術家評價的時代。

當然，美術團體的角色功能仍有發展的餘地，但已不再是美術運動唯一能夠造勢的力量。

(原刊載1990年台灣美術年鑑)

九〇年代本土化前衛藝術的展望

問：由於你以往對於台灣早期美術運動的研究及論述，使得大眾曾經留下一個印象，認爲你較關注的範疇在於銜接日本印象派的台灣前輩畫家，以及承續這個系統的類印象派作品。直到一九九〇年，你在《藝術家》雜誌大篇幅揭櫫你對「一〇一現代藝術群」三位作者：楊茂林、吳天章、盧怡仲他們的作品和時代的對應，並深入予以討論及肯定，也揭示了你對於屬於這個時代之藝術的關心。

然就我所知，你在爲文討論「一〇一」作品之前，曾直接到三人畫室瞭解其創作風格及風格題材演變的脈絡，觀察瞭解之後才決定爲文予以肯定。但這次對於「台北畫派」的「台灣力量展」，你卻是在尚未進一步接觸前即已表示對此的濃厚興趣，之後才展開對每一位成員畫室的拜訪，因此是否可以推論，這是你一個「策略性」的選擇？這個策略背後，你所欲闡述及標舉的時代性命題是什麼？

答：我必須坦白承認，我對台北畫派的「台灣力量展」的關注，及特別拜訪該畫派每一位成員的畫室，的確是一個「策略性」的選擇，而此「策略性」的動機，早在一九八九年就已萌生。就在這一年我參觀了台北畫派在北美館的聯展。不過在談到這個主題之前，我有必要對你在開頭所問到的問題，先做釐清。

我以往的研究及論述，給予大家留下較關注銜接日本印象派的台灣前輩畫家、以及承續這個系統的類印象派作品等等之印象。實際上到現在仍然根深蒂固，因此有不少人抨擊我在「護短」，特別在類印象派作品成爲市場交易最熱門的搶手貨時，更有人非常看不慣的背地指責我，認爲我應該負最大的責任。而對這些指責，我一直不作答，只想以事實的發展來疏解。事實上，當我在《藝術家》雜誌以大篇幅品題「一〇一現代藝術群」時，仍然揮不走已經流傳開來的印象。現在你既然提出來，我樂於趁機公開我的想法。

基本上，我並不是比較喜歡或欣賞類印象派的作品，我之所以曾經比較關注銜接日本印象派的台灣前輩畫家，以及承續這個系統的作品，主要是基於歷史透視的體認。同時也是對六〇年代繪畫革命過渡偏激傾向的一種強烈反彈。我一直認爲每一個時代有每一個時代的觀念與創作，日據時代的台灣前輩畫家畫他們那個時代的畫是理所當然的，而且我認爲他們表現得相當出色。不錯，他們的觀念、創作曾經形成權威、達成體制、凝成主流，一直延續到戰後，以致對新生力量造成壓制與排拒的作用，這種現象當然值得我們警惕與反省，不過這也是古今中外都會發生的現象，革新的新生代所要反擊與革命的，實際上應該是阻止舊有權威對後代產生不合時宜的延伸與壓制，然而舊有權威過度延伸的作用一旦崩解，反抗舊權威的意義也就自然的消失。更具體的來說，戰前台灣前輩畫家的創作觀念形成經典化及教條化，而對戰後新生代產生支配性的壓力時，應該加以批判及反抗。不過上一代權威的教條化負面作用受到制衡時，「破舊」的作用也該有所收歛，不宜過度盲動而脫了軌。我們有必要認清楚，前輩畫家的創作成就是一回事，其權威化的影響力又是另一回事，特別在歷史傳承的透

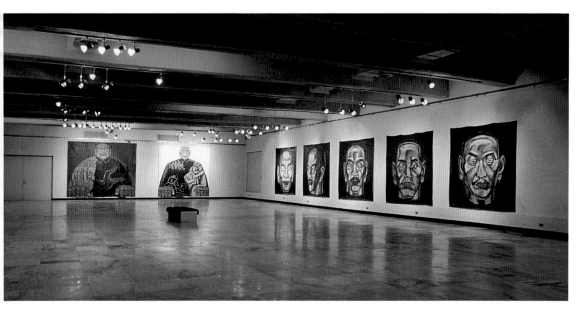

吳天章　1990　史學圖像〔上〕
盧怡仲　1990　窗〔下左〕
楊茂林　1990　MADE IN TAIWAN標語篇〔下右〕

視中，我們應該有所分際，我們不能因爲反抗前輩畫家的權威性而全盤否定他們的創作成就，這種想法及做法是不對的。我們也應反省，老畫家的畫作及觀念會形成權威化及教條化，並不全是上一代的固執造成的，下一代的盲從、依賴及蕭規曹隨的情況，也該負很大的責任。實際上到了六〇年代的中期，日據時代前輩畫家們對台灣畫壇的支配性已經趨於沒落，代之而起的新潮畫家及後繼者，已可以海闊天空追隨西方新潮而創作，並形成了主導性的時代主流。我對六〇年代主張繪畫革新的團體致力打破舊權威教條及壓力的努力，一直表示欣賞，同時對經由他們的努力把台灣藝壇從官展統御時代過渡到民間畫會競爭時代，也予以肯定。然而對他們的革命運動所派生的負面作用，也早就有警覺。

基本上，台灣戰後的藝術現代化運動，是崛起在戒嚴統治相當嚴密的非常時期，而所謂「非常時期」就是極爲不正常的時期，在此環境中的革命新生代，不但對台灣的歷史際遇及現實處境認知殘缺，對在古、今、中、外美術史的透視也受到了相當的侷限。以致造成了有問題的世界觀及歷史觀，雖然此種思想及史觀上的嚴重失衡是時代及環境造成的，但他們根據殘缺的認知基礎來推動革命，其衝鋒陷陣的勇氣固然如初生之犢，但所造成的負面作用也就相當的嚴重。當他們破舊成功，形成主流力量時，一個新的權威即告建立，而且透過運動及傳播的層面迅速擴展，此一新的權威觀點，不但流傳開來匯成評估台灣美術的過去與未來的主軸意識，同時一直支配了台灣藝壇二十幾年之久。所以在我看來，在戰後所樹立的權威其不合時宜的延伸及負面作用，比戰前權威還要可怕，但這一點很少人能看得出來，主要原因是五〇年代出生而活躍於七〇年代的大量新進美術工作者，都生活在「五月」「東方」的陰影之下，很難擺脫「五月」「東方」派生下的思考模式，因此面迎鄉土運動衝擊時，整個畫壇乃一時呈現反應失調的現象。

當六〇年代的現代畫家在展覽會場上看到日據時代台灣畫家的作品而嗤之以鼻時，也就立下了叛逆的模式傳承下來，時間過得眞快，如今，崛起八〇年代的畫家看到六〇年代的畫家作品時，嗤之以鼻者，也已大有人在。如此循環報應實在可悲，考量台灣的單薄歷史條件，我們實在經不起這種代代相剋的循環。因此，要健全台灣的美術體質有必要打通歷史視野，從寬闊的觀察角度來調整我們的心態與眼光，這就是促成我去關注戰前台灣前輩畫家及其創作的原因之一。另外，戰前的台灣畫家，在經受戰後的改朝換代的劇變，而曾淪爲沒有聲音的一代，我覺得有必要爲他們說話。至於承續戰前傳承的類印象派學徒的作品，我並不關注、但也從未刻意去批評，主要原因是它們已起不了什麼負面作用，但有繼續發展的必要。爲什麼呢？全國美展，全省美展、台北市、高雄市美展、以及民間的台陽美展、中部美展、南部展……等等，雖然一面被新銳的藝術家們看不起，作品水準也缺少突破性的朝氣，但在維持台灣美術創作人口的穩定成長上，仍然是有其重要性的。我們談問題，最好先做全面性的考量再下判斷。自命時代前鋒的人，喜歡看金字塔的頂尖，而往往忽略下面的基盤。正是台灣民間成語的所謂「看高不看低」，如果不夠「前衛」的美術創作及活動通通消失了，那「前衛」也就不成其爲「前衛」了，還有戲唱嗎？

到了一九九〇年，我以長篇評介「一〇一現代藝術群」，的確使許多人感到意外，也讓一向對我有成見的人感到唐突。雖然在表面看來是一種機緣，但實際上，這件事對我來是一種機緣，但實際上，這件事對我來說，應該是蓄意已久的事。這話得從台北市立美術館成立以後說起，台北市美館開館以後，很快的成爲年輕藝術家們搞新潮創作展示活動的熱門場所，其中「新展望」展的設立及推行最引起我的注目。不僅由於它是以新生代爲對象的公開性展覽，同時美術館龐大的硬體空間也形成空前的號召力，使有志出頭的年輕畫家拼足了勁全力以赴。兩度觀賞評選後的展示，我發現我對展出作品的評估與評審委員們存在著幾乎完全相反的看法。評審者在發表的文章及談話中，強調評審是基於前衛性及原創性。但我看完整體

展覽的作品，反而認為得獎的作品不見得較有原創性，甚至有些是落伍的作品。而不得獎的作品中，反而潛在著巨大的前衛性。這是什麼道理呢？我有必要在此強調我的觀點。從六〇年代以還，隨著西方美術新潮一波波的拍岸而來，激發了一波波的西化前衛運動，就讓我警覺到台灣的所謂「現代藝術」，實在太廉價了，大家陶醉在隨波逐流中輕快的浮沈，而忽略了根植實際生活的文化創造品質。僅僅速成的模仿新潮流派的模式或粗糙的加工改造，就足以登上「現代」的殿堂？一波波前仆後繼西潮的東來，使熱中求新的畫家在應接不暇之際，被誤導進時間秩序的進步假象中，竟然認定越後起的流派就越新，越前衛，越有創造性。我完全不能接受這種現象。我堅信時間的秩序不等於進步的秩序，追趕西方新潮的腳步絕不能解決台灣美術現代化的根本問題。模仿抽象派藝術並不比模仿印象派藝術更為高明，同樣都是模仿，同時由於台灣只是西方新潮的移植區，根本不是發源地，因此台灣對外來新潮的檢驗能力異常的脆弱，這個弱點更使得新潮的引渡存在著許多難以剖析與理解的盲點。換言之，因難以深入檢驗而使追隨新潮的前衛性創作活動，存在著虛偽性及投機性。另一方面，我們對知識的理解及藝術的領悟也常混淆不清。僅僅曾經介紹幾篇新潮的文章或擁有留洋的學位，就認定足以評審吸收新潮的創作，實為「新展望」潛存的危機，蓋理論層面的認知，乃是一種文字的知識，擁有文字知識的人，不一定就同時具有介入作品層面的能力，想評審作品還要具備敏感性及識別藝術家表現實質的慧眼。如果缺少這方面的條件，勢必會根據文字的概念硬生生套進創作實質，以得出定型僵化的評價後果。難怪留法歸來的陳傳興參與「新展望展」評審，而發現其他評審委員對平面性的繪畫創作毫不猶豫貶低與淘汰，大感震驚，而斥之為「大屠殺」。很顯然，根據新潮理論的引介秩序來判斷，平面性繪畫是過時的東西，多媒體是後起的新秀，而裝置性的創作更是最摩登的類型，因此最具原創性的扮相。

如果我們甘心隨波逐流，這種「新展望」標準不妨繼續延用，要是我們要立足自己的土地，那就成為荒謬可笑的蠻幹！

遠在七〇年代的末期，我回台灣定居，而全面反思台灣美術的過去與未來時，就體認到必須採取本土化的文化立場及眼光評估台灣的美術，我認為台灣可以有自己的前衛藝術，當小說家能基於本土的經驗寫出極新銳的小說時，畫家為什麼不能。這裡面所存在問題，不只是創作而已，還牽涉到批評、鑑賞、教育、推廣、大眾傳播及美術史的研究……等，也就是整個美術生態環境的改革。但總得從創作做起，它往往是時代的火車頭，經過觀察及分析，我認為台灣的前衛美術因地處海洋文化區，不應拒絕外來新潮，但卻必須擺脫外來潮流的宰制，爭回創作的主動權，在這個前提下，使我確信，具有本土化意義的前衛性畫家，必然是對自己生存環境具有關注敏感的人，他不但能從切身的時代環境中悟出他的創作所要反應的挑戰及課題，也從而能開發出解決創作新課題的思考方法及相關的專業技術。以此觀點來審度新展望的作品，我發現有些得獎的作品雖然新鮮，卻仍然套用六〇年代以來全然從西方新潮資訊吸取模仿靈感的推演模式。至於抄襲之作就更不用多說了。倒是在沒有得獎的平面繪畫作品中，讓我發現了反應當代台灣環境的內蘊，不但空間的處理觀念異於往昔的台灣繪畫，在著色及構圖上也散發著一種慓悍的氣息。我還記得當時看到李民中的作品，強烈的顯現出電子時代青少年消費生活的影像及節奏，畫面的造形及色彩極為繁複，但能控制在相當嚴密的空間結構中，呈現頗為可觀的繪畫性火候。像這種具有反映台灣當代社會生態學觀的前衛性優異作品，之所以不能得獎，只因它是平面性的繪畫嗎？創作的評價可以依類型的觀念做先入為主的定奪嗎？我不同意，所以我決心在適當時機向整個畫壇投射出我的批判觀點。

一九九〇年，吳天章打電話給我，問我可否為「一〇一藝術群」寫篇文章，我的回答是先參觀他們的畫室，瞭解作品再說。他欣然答應配合。於是我一一拜訪他們的工作室，觀賞他們完成及未完成的作品，並看看一些創作草稿，聽聽他們的創作理念及瞭解作畫的過程及技

偏執航行啟示　1992〔上〕
楊仁明　1992　失調的天平〔中〕
陸先銘　1993　橋下的夢魘〔下〕
郭維國　1993　無題〔右頁上〕
劉獻中　1991　紅毛城〔右頁下左〕
周奇霖　綠色萬歲〔右頁下右〕

巧的運作。讓我覺得他們的確是具有未來性潛力的優秀畫家，值得為文討論及評介。「一○一藝術群」找上了我，可說是新銳藝術團體主動向我提供瞭解他們的機會，也使我及時找到了本土化前衛藝術探討的切入口。有關「一○一」的討論就不用再多說了，往後再看到吳天章及楊茂林在美術館的個展，果然展示了他們的時代敏感及個人化深入推演的潛力。接下去參觀台北畫派在美術館的聯展，並認識了一些新面孔，事實上早在一九八九年我就參觀過台北畫派在木石緣的聯展，並留下特殊的印象，基於物以類聚的聯想，我認為台北畫派的成員，可能多少有與「一○一」成員相同傾向的創作質素。所以這一次，換我主動出擊，在他們行將準備大規模聯展之際一一拜訪他們的畫室，來滿足我的好奇，二來探索我想迫切探索到的東西。所以我承認是一種策略性的選擇。

問：你繞了一大圈，還是沒有針對我問題的重心提出解答，你透過這個「策略性」的選擇，想要闡述及標舉的命題是什麼？

答：要標舉兩大時代性命題，其一是累積性的成長，其二是多元化中的共識。我選擇台北畫派的成員做為探究對象，是想從他們個人性的創作發展中看出是否呈現出累積性成長的傾向。也同時想從他們主動揭櫫的「台灣力量」主題表現中，探察出從多元化創作中歸屬到一個共識方向的可能。因為我深信累積性的成長及多元化的共識是展望九○年代台灣本土化前衛藝術的茁壯最重要的兩大信念，這不是架空立論的口號提倡，而是已經存在而逐漸在發展中的特質與力量，值得發掘出來，加以強調及鼓舞。

問：何以你標舉出「累積性的成長」及「多元化的共識」，是九○年代台灣本土化前衛藝術最重要的兩大命題嗎？

答：好的，我公開論介「一○一藝術群」時，正好是一九九○年，是邁入本世紀最後十年的開端，我非常重視這個年代，不但國際的形勢空前的變動轉型，台灣的政治改革及經濟建設也將進入決定性的階段，而命運共同體意識隨著草根性的政治社會運動激盪到文化運動的層面，把這種全面性的運動稱為第二波鄉土運動並不為過，不過其性質已與七○年代不同，七○年代的鄉土運動主要是由外來的壓迫所激發及反彈，所以在文化藝術上的反應是首先攻擊與批判已成氾濫的現代主義。但九○年代進入冷戰解凍時機，台灣所面臨的最大課題是內部的重大自覺及全面體制改革，在文化上的首要課題是文化主體的建立，在文化主性建構運動中，文學已無法像七○年代那樣大領時代的風騷，一方面由於既有體制力量的收編，另一方面許多主角人物過度消耗於政治運動中，以致到了九○年代，似乎呈現相當疲乏的現象。倒是美術方面經過八○年代的醞釀，而有了後來居上的態勢，不但創作及理論的新生人才紛紛出現，教育、展覽、研究、推廣的風氣也在官方、民間相關機構的成立，而日益興盛，加上市場的擴大，已足以支持前端開拓的工作，整個說來，美術方面已展示取代文學走在時代前端的可能。在這樣的展望及期待下，我認為首要的就是標舉出潛在的可貴因素來擺脫西潮的負面影響。

回顧過去，台灣地處由西方先進國家主導的藝術思潮的邊緣地帶；對於西方洶湧而至的新潮，一向逆來順受，而西方藝術潮流波波推演，不但流派間的觀念往往互不相干，而且前後的演變也往往不相接續，後起的畫派往往是針對前一流行畫派的徹底反動與顛覆，使得台灣的吸收西潮的前衛運動，陷入應接不暇而難以自持的困境。為了跟隨新潮的腳步，使得創作個體必須不斷拋棄未成熟的吸收研究，而從頭開始嘗試遷就另一個更新但完全不同性質及理念的新潮，造成創作人格停留在不斷可塑的不確定狀態，像個變形蟲。求新求變本來是達到一個突破創新的理想目標的手段，但盲目的投入使求新求變的手段變成了目的。其結果是創作人格的分解及創作凝聚力量的鬆散，這是非常可惜的現象。一個藝術家的創作生命不能隨著身心生命的歷練而與日俱增的累積成長，勢將難以產生具有深度及厚度的傑作，一件令人

震撼性的作品，絕不只是Idea新而已，應該更含有生命內聚的氣勢及力量，這種力量及意境是需要經驗的累積及歷練的。

如果個體的創作生命不能累積性的成長，那麼集體的創作生命也將無法累積出傳統來，又怎麼能夠建塑出台灣美術的主體人格呢？

另一方面，多元化的共識更是九○年代最值得去追尋與建構的信念。所謂進入「後現代」時代，對於「後現代」的定義，我是沒有興趣的，但創作的多元化已是國際性的趨勢，眾多龐雜的藝術流派資訊已呈氾濫現象，什麼花樣都有，似乎任何材料、技法、形式、念頭都可以成為藝術，反抗與推翻既有的藝術已成流行的自由，藝術演變成了無政府狀態，藝術家放浪而自我膨脹的取得空前絕對的權力，認定什麼東西是藝術就可成為藝術，這種現象如同掀起一個至高的巨浪，然後也斷送在浪花之中。不錯，藝術家只要喜歡，認定一堆垃圾為藝術又有什麼不可以，只要能提出新的解釋而又能自圓其說，但把觀眾迫到死角也會遭到反擊的，只要基於主觀、高興，觀眾也可以振振有辭的指藝術家的創作是一堆垃圾，又有何不可？到了這個地步那就天下大亂了。我看，這種紊亂風潮早晚會波及到台灣來。記得去年我曾跟你提過，西方人用腦創作分析與解剖對象無所不用其極，懷疑與反叛既有的觀念也漫無邊際的發揮，用腦過度而失去了心，太強調觀念與理念的翻新而失落了信念，當然可能造成心理分裂及人格的支離破碎。藝術創作不能長期往漫無限制的荒野狂奔，也許在西方經得起這種離經叛道的打擊，但我們不能，我們尚未整建的歷史及尚未穩固的傳統，承受不起如此的風暴。但是多元化已是擋不住的趨勢，因此往本土化的方向推展可能尋得一種共同歸屬的共識，我們應該開拓出自己的方向。這次台北畫派推出「台灣力量」的聯展主題，可想像乃是本土化大趨勢下的一種嘗試，我樂於從這個主題展中，觀察及探索會員們的各種創作詮釋。

問：在你分別拜訪他們每個畫室之後，發現到了你所想要探索的特質或徵象嗎？你又以什麼樣的檢驗根據，去看出他們的創作發展是否有累積性的成長及多元化的共識？

答：由於沒有充裕的時間，我得承認目前談不上深入觀察的理解。根據初步的接觸，我仍然得到樂觀的印象，這並非表示每一個人都給我這種印象，但潛在力量似乎已越來越明朗化。我的檢驗根據，具體的說來，就是看他們最近幾年的前後創作思考，有沒有連貫性的推演，是否能將舊有的訓練及經驗帶進或融入新的架構之中；同時累積性成長的創作，在材質的選擇及技術的運作上一定會呈現專業化的造詣及火候，換言之，創作的品質或效果，能讓人強烈感受到具有特殊才具及經過專業研究訓練的人才能產生的水準。在這方面，台北畫派的成員多數都有這種能耐。固然我所強調的特質，會有人提出異議，當代繪畫不是有強調觀念而輕視技巧的主張嗎？不是有人故意捨棄訓練及任何有規則的束縛，成全粗糙、放任而隨心所欲的技巧嗎？何況「壞畫」也成為一種類型的美感品味了，我的看法是西方世界如何流行，那是他們家的事，他們已累積出非常壯觀而紮實的傳統。當然可以消遣傳統為能事的去放縱，但台灣美術的歷史累積很單薄，我們沒有放縱消遙的本錢，我不反對有人「只要我高興」的嘗試，但也不會去鼓掌助興，我承認我固執，固執於台灣實在需要更多專業化的嚴肅創作。

至於多元化的共識，台北畫派的大聯展祭出共同的主題，顯示他們有心從異中求同，在各顯神通的個人化創作中展現「台灣力量」的繪畫語彙。結果如何？還要等到正式大展中做全面而同時的觀察，才能有較清楚的評估，不過我以為即使在大展中有看頭，也不能太早下的結論，這個問題需要較長的時間來觀察。

問：台北畫派是一個集結成員相當龐大的畫會，但其組織約束力和動員力亦是其他畫會少見，包括每月定期聚會的創作討論，及其中劃分出理論組的藝術思想激盪等等。除了幾乎全數創作者皆是強調繪畫性的表現之外，也幾乎每位創作者的風格及發展面貌皆全然不同，這些現象和台灣現代藝術畫會濫觴的年代──「五月」、「東方」時代，有何區別，又有何相

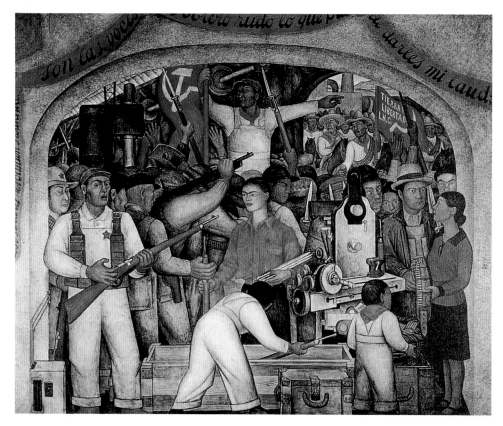

里維拉　1928　革命軍分後〔上〕
奧維茲科　1932　美國文明—拉丁美洲（局部）〔下左〕
西蓋羅斯　Forth Complete Sofety of all Mexicaus at Work（局部）　1952〔下右〕

似處？

　　答：「五月畫會」對台灣六○年代以後的新生代畫會組織有很大的影響力，原因在於這個畫會在發動繪畫革命運動時，表現出強大組織動員能力，其作品展覽及理論宣揚雙管齊下的運作，極為成功，給予後起者留下一個仿效的典範，不過往後繼起的民間畫會所投射的力量，都無法如「五月」般的捲起時代風雲，這並非全然表示一代不如一代，而是時機不再，主客觀環境的變化很大，整個美術生態結構也演進到六○年代的畫家難以預料的地步。

　　拿六○年代的「五月畫會」與九○年代的「台北畫派」互相對照比較，我們可從時代背景、現實環境、組織運作等等方面來探討。

　　從時代背景來說，「五月」產生在由兩大超強分別領導自由世界、共產集團，截然對抗的冷戰時代。台灣被歸畫在親美反共的陣容這邊，斯時抽象主義形成自由世界的主流，透過美國對台的影響力而衝擊到台灣，我還記得當時美國抽象表現主義陣容還有人專程到台灣來廣為宣揚，因此「五月」成員的世界觀及美術史觀很自然的受到冷戰時代的模塑。在國內則戒嚴的陰霾籠罩，海峽兩岸截然分隔對抗，「五月」成員對中國傳統及對台灣的認識，都侷限在思想控制及資訊管制所構設的模式中。

　　「台北畫派」成立於國際冷戰解凍、共產集團分崩離析的時代，國際藝壇百花齊放，美術風潮呈多元交激並進而取代主流領銜的態勢。俄國、東歐、中國大陸及第三世界的文化藝術資訊皆已流進了台灣，使「台北畫派」成員的世界觀及美術史觀遠比六○年代的畫家更為開闊。在國內則經驗到後蔣經國時代過渡到解嚴、民間力量奔湧、威權體制解體、本土意識高漲、海峽兩岸交通的衝擊，因此「台北畫派」成員的大腦已能脫出冷戰及戒嚴的桎梏，重新自主的各自去重建對中國及台灣的認識。

　　在現實環境方面，「五月」時代，台灣的美術生態並未充分發展，畫家專業化的生存環境困難，巴黎、紐約成為最具吸引力的市場，因此進軍國際畫壇成為動人的口號，會員們也都一一投入紐約及巴黎。

　　「台北畫派」則置身於台灣美術生態全面性發展的時機，美術院校、美術館、文化中心、畫廊、美術社、美術出版機構和其他組織及傳播機構，環環相扣地形成欣欣向榮的市場，再加上本土意識勃興，因此「台北畫派」的旺盛企圖心是進軍台灣畫壇，他們全部都想留在台灣發展。

　　組織形態上，五月畫會以師大美術系畢業生為組織的主軸，再向外吸收志同道合的會員，定期開年度展覽出畫冊；台北畫派則以文化大學美術系畢業生為組織的主軸，再向外吸收同志，定期開聯展有計畫出百萬元的畫冊。

　　以上大致可比較出一個輪廓來。

　　問：台灣美術自日據時代自東洋引渡的藝術思想、形式，到國民黨政府遷台後中原文化強勢主導的面貌，及到第一代現代藝術家全面引渡西洋藝術的流行思潮，及至文學主導的鄉土運動思想的反撲，再到解嚴之後對於政治、社會、環保等議題反映的大鳴大放，到如今鳴放之後的深層化之沈澱期，及本土藝術風格的重新開發期；這可以說是短短數十年來，台灣美術發展的素描。

　　以原「一○一」的三位成員，也是台北畫派創始員之中的三位，楊茂林自解嚴後對於政治、社會氣象，以最直接的圖象陳述／嘲諷／批判，到今日進入到以更本質性深層的台灣文化史為切入口；吳天章則是自以繪畫語言對當代中國政治強權的解剖，轉換到以俗民階層的台灣先民家族圖象，重詮台灣命運共同體的意義；盧怡仲則是自紀念碑式意涵的石器時代圖象階段，走向豁然開闊的、以台灣嘉南平原為主題的歷史性記事風景現今風格。可以見到這批初在解嚴時代，最直接反應當時公眾對社會、政治現象的共同思考之藝術界菁英，皆已轉入

更沈潛的思考層面。

而其他多數較年輕的成員，包括李民中反應電子時代的視覺映象；楊仁明自知識分子定位及社會功能的思考；連建與以台灣地形地物發展出的象徵性、神秘性風格；陸先銘與周奇霖共同自都市風景發展出的不同意涵之作；陳俊明、連淑蕙、林金標、許淑鉚自現代文明中各自走出一條心象風景的樣貌；及裴啓瑜、林國武、周沛榕、潘麗紅、蔡志榮、劉文寶、蔡良飛等等，每位自不同的關懷面發展出的作品。儘管各自截然不同的樣貌，但共同的是，皆是自這一代的生命、生活經驗發出的，相當誠實的作品，和解嚴前依託各種轉借的藝術形式，以迴避討論公眾生命經驗、歷史經驗的作品，顯然有很大的不同。對於這種的轉變，你的分析是什麼？

答：你所問的題目非常之大，我在此僅能以台北畫派成員的表現與解嚴前的台灣美術一般現象做簡要比較分析。我記得林玉山老師曾當面對我感歎說：「寫景容易寫情難。」這句感歎，道出了他們那一代人的無奈，在被殖民統治的境遇下，台灣人民只是次等國民，不但政治、經濟、教育、就業機會等等遭受歧視與壓迫，也沒有自主的歷史及文化的思考；藝術的描寫，投入自然及人文的風景中寫生比較自由單純，如想表現出內心的苦悶，可能動輒得咎，赤島社的成立，就被日本政府懷疑有共產主義的色彩。不過最根本的原因，還是過去台灣自開拓先民移民拓荒以來，由於一系列外來強權的入主，使得島上人民未能獲得充分的喘息時間來培養出全島的共同體意識，歷史傳承的命脈也一再被輾壓得肝腸寸斷，未能疏理通透，更未能充分掌握自己歷史的詮釋權，更遑論教育及文化權。

另一方面，戰前的台灣前輩畫家雖從日本吸收經過學院過濾的西方近代美術，其接觸研究範圍非常有限，可以這麼說，日據時代的台灣畫家不管是留日或留法，均未研習到以藝術創作投入到本土的人文大海中，批判社會、刻劃歷史、見證時代的觀念與技巧，也似乎從未自覺到他們可以扮演這樣的角色。

我在《台灣美術風雲四十年》一書中，曾點到在本世紀初葉，台灣與中國大陸的新美術開展，呈現了並駕齊驅的現象，有志進一步研習美術的青年均同樣以日本、法國為兩大留學目的地，我也特別舉出徐悲鴻、林風眠、傅抱石等來與楊三郎、廖繼春、李石樵等對照，我希望有人能針對這個題目做深入的比較研究。我在此僅舉出一比較的例子。純粹從油畫的造詣來說，我認為徐悲鴻的油畫不如李梅樹及李石樵，但徐悲鴻的創作取材及畫面構思的格局，遠比同時代的台灣油畫家博大得多，徐悲鴻從巴黎習得寫實主義的油畫技巧回國後，不但投入到中國的自然及人文的地理風景中，也伸入了歷史，進入了中國人民的集體記憶中去取材，去刻劃民族的圖象，〈愚公移山〉、〈奚我后〉、〈田橫五百士〉等巨構，就是代表作，戰前的台灣畫家，則沒有人有這種類型的作品出現。從台灣老一輩油畫家的作品看來，李石樵可算是比較有社會意識的人物，但他的〈田家樂〉及〈建設〉也都是在戰後完成，而他本人非常欣賞畢卡索的〈格爾尼卡〉，這些跡象顯示他有反映時代的想法，不過這種想法在創作中的體現仍無值得稱道的分量。

在戰後，國民黨政府入主台灣，實施戒嚴統治，歷史研究受到嚴格的管制，政治及社會批評更是統治階層高度關切的敏感問題。同時湧入台灣的西方藝術新潮，剛好又是對現實冷落對社會疏離的抽象主義，所強調的是藝術的自主性及絕對自我的表白，此種純粹形式主義透過水墨工具的表現而與中原史觀接通，順利的在戒嚴陰霾中打開一條現代化的通道。其他大量畫家的作品，也多是你所說的，依託各種轉借的藝術形式，以迴避探討公眾生命經驗及歷史經驗，一般說來，從日據時代到戰後解嚴之前，台灣畫家的普遍弱點是缺乏歷史感及現實感，這是一個喪失主化主體的族群，在藝術上所必然會流露的現象。但這種現象到了解嚴前後起了重大的轉變，由於威權宰制力的鬆綁，使久受壓抑的民間社會的力量洶湧，並沿著政

治、經濟、社會、教育、文化、勞工、環保……等等寬廣的正面展開，醞釀於八〇年代的美術新生力量，紛紛投入十字街頭來與各種民間力量接觸與互動。從某一特殊的觀點說來，「台北畫派」的成員是非常幸運的一代，他們生逢其時，恭逢大轉型的時機，能夠呼應時代召喚而大顯身手。由於他們沒有歷史與政治的包袱，創作心理還維持在可塑性的階段，再加上比過去的畫家承受更充分的當代藝術資訊，使他們能以多元的形式及技巧，去投入台灣複雜的人文世界去探索。從他們的正在完成中的作品及創作自述，可以發現，他們的敏感觸角及畫面思考，已經分別由不同角度伸入政治、社會、歷史、考古、環保、心理學、生態學、人類文化學的領域。對於這種轉變，我的分析很直接了當，九〇年代的一群具有旺盛企圖心的新生美術家，已經具有命運共同體的意識，他們將走在時代前端的參與建構台灣文化主體工程的行列。

問：但有人已經對這種轉變的現象質疑，認為藝術創作熱中政治社會題材演成風氣，不但吸引了投機與附庸的創作，製造速成的假象，就算態度認真，也可能喪失藝術創作內在的自主性，甚至淪為意識型態的尾巴，你對這些批評有什麼看法？

答：有批評出現絕對是正常的反彈，嚴肅的批評會使走在前端的藝術家更為深思。但我也在此指出，在台灣有些喜歡標榜「前衛」的畫壇人物，也往往最沒有前衛的眼光與耐心，對於任何他們看來不順眼的嘗試，總喜歡抬出曾經風行於西方的藝術自主論的觀點來興師問罪，什麼藝術不應該涉及政治、服務社會、役於現實之類的論詞，這些論調都跟目前台灣正在發展的美術新生力量不相干。我深信不只「台北畫派」的成員，其他許多進入九〇年代的新生畫家也瞭解變化中維持繪畫自主性的必要，而他們也有能耐表現出高度的繪畫性品質。

我特別在此要強調的是，在西方促成美術演進的重大原因中，有兩項最值得注意，其一是大領時代風騷的藝術風格已達登峰造極，難以再行邁越，因此必須發動革命將它束之高閣以另闢他途，其二是權威性藝術所賴以建立的時代背景及社會基礎根本動搖，甚而崩解，因此藝術家，必須吸取新生力量及事物，以新的觀念及技術詮釋新的時代。前一種原因，台灣從未發生過；後一種演進模式在解嚴前後，才在台灣出現，我們豈可錯過良機？我們目前迫切需要的是產生台灣經驗為基礎的現代藝術，此種本土化的前衛性創作，充滿了許多可能與變數，我們應有耐心觀察及等待。

至於投機附屬的現象，是免不了的，而此現象也是畫壇體質的一種經常性考驗；依我個人看法，我寧願承擔這些負面現象的成本去展望突破性的新境界。無論如何，具有許多缺點的卓越時代，絕對比沒有什麼缺點的沉悶時代更值得期待！

問：前面你也提過，現今是台灣第二個鄉土運動發軔的時代，強化本土化的基本精神，在於爭取在中國美術史上，此刻台灣美術史的獨立解釋權。但台海兩岸的統獨問題，無可置疑地是台灣知識分子心頭揮之不去的陰霾，也是台灣美術主體權建立，最大的影響因素。在這次畫室拜訪中，身為外省第二代，在台灣受過完整美術教育，再到國外受到西洋當代藝術衝擊的年輕畫家周沛榕，也曾直指這個問題對他個人所產生的困惑，你是否藉此闡明你個人的看法。

答：本土化的藝術運動或者是藝術主體性建構運動中，會涉及統獨之爭，在目前台灣朝野對峙、省籍糾葛的政治空氣下，是很難避免的。但我要在此指出，從前瞻性的眼光看來，橫亙在本土化藝術運動的障礙，不只是虛幻大中國的抵制，某些對藝術無知的極端獨派人物的獨斷言行更會帶來嚴重的破壞性。

有人批評吳天章的〈史學圖象〉，悖離本土化，認為畫毛澤東與鄧小平幹嘛？這二人又與台灣有什麼關係？這種狹窄到可怕程度的觀點，簡直是本土化的劊子手。難道本土化就只能畫台灣島上的東西嗎？我們應該廣義化來看，台灣畫家可以畫任何題材，不但可畫蔣介石、

毛澤東，也可以畫日本天皇及美國總統；問題又在畫中是否表現出本土畫家的觀點及獨特的繪畫詮釋。就如同波斯灣戰爭，台灣學者也應該關注，提出分析與討論，不是套用美國人的觀點來看問題，而是發表基於台灣自主的立場與看法。今年初一個國際著名的藝評家來到台灣，在玫瑰收藏室看到吳天章的毛澤東的〈史學圖象〉，很不以為然的表示為什麼把毛澤東當政治圖騰偶像來表現，他表示西方畫家眼中，如安迪・沃荷，只不過把毛澤東當做如瑪麗蓮夢露般大眾化人物，搬上畫面，楊茂林當場反譏，在東方國度，如果有人把基督看成只不過是十字架上的一塊排骨，那又怎麼說。那位藝術評家無法回應。我欣賞楊茂林的膽識，對這種外來的文化霸權主義應該不客氣的反擊。

我不太喜歡在九〇年代再套用鄉土運動這個字眼，它容易令人聯想到鄉村運動，引發莫須有的嚴重誤解。我常強調是文化主體建構運動，也就是要從本土歷史的重建及落實本土的關懷中建構我們的文化及藝術的獨立人格，有了獨立人格才能自主地反省過去、瞭解現在及展望未來，才能有獨立自主的觀點去觀察世界，去判斷各種問題，也能自持的反應外來的挑戰；而不是要大家一窩蜂去鄉下挖古董及民俗的玩意，標舉鄉土。

自從七〇年代鄉土運動崛起之後，為了排除現代主義的感染，鄉土主義者一度傾心鄉村，因為他們認為台灣的農村是較少受到西方現代主義污染的最後據點。沒想到傾心鄉村的純樸演成不可收拾的風氣，到處盲目的瀰漫，甚至有人說：如果你到中南部鄉下，看到農夫流汗耕耘而不感動落淚，就是缺乏本土的愛與感情，真是濫情！我記得英哲羅素在他所著的西哲學史中，曾經譏評頹廢的浪漫主義者，看到貧窮的農夫會落淚，但對改善農村生活的經濟計畫則毫無興趣。隨便看到假圖騰化的東西就掉眼淚，只能造成藝術的墮落。有深度有氣魄的藝術家是有淚不輕彈的。

自從鄉土運動風行以來，「台灣」可以重如泰山，也可輕如羽毛，有人將「台灣」當十字架扛起來，勇往向前奮鬥犧牲，有人則把「台灣」當商業標籤貼在自己的產品上到處推銷販賣。本土化不能淪為浮面流行口號，也應避免濫情化而產生沒有理性的排斥性，要不然，本土化運動將會很快枯竭。同時我不認為本土化運動會造成外省第二代之危機感：不是認知有問題，就是運作出了問題。不管外省第幾代，只要認同台灣，他就是這塊土地的主人，除非他自己要自我放逐。事實上，步入九〇年代的本土化運動將是波瀾壯闊的，將是包括多元化創作而協同並進的。

我在此要特別提出我個人的主張與想法，我認為藝術的本土化運動最終的意義及收穫，將落實在美術本位上，而不是淪為政治意識型態的工具。時下一般朝野政客對美術發展的認識相當膚淺，根本趕不上時代腳步，那有資格來駕御美術！

放眼世界各國的美術史，我們會發現許多實例來印證本土化運動不是台灣獨有的專利，實際上許多國家都曾有過美術本土化運動，特別是曾經受過外來強勢文化宰制的地區，本土化運動更是邁向現代化及國際化必經的階段。其中最值得我們借鏡的是俄國及墨西哥。

俄國在十八世紀中葉仿照法國的美術學院體制設立了「聖彼得堡皇家藝術學院」，並引進法國學院古典的寫實主義的美術，經過了一百年左右的紮根，雖然奠下基礎，但也流於獨斷，在西歐新思潮的啟發及本身擺脫僵化的自覺下，在十九世紀中葉，自主地引發繪畫的革命，最成氣候且造成深遠影響力的是出身「聖彼得堡皇家藝術學院」的一批年輕畫家組成的「巡迴畫展協會」的團體，他們不但將美術的創作從學院制式圍牆中帶出而投入到廣大的社會民間，也進入了俄國的歷史，汲取創作的題材及靈感，並將反映社會高舉批判寫實主義的作品巡迴民間各地展覽，演成了感染整個時代的本土化繪畫運動。等到藝術負載社會使命的運動過於疲乏時恢復藝術性本位的運動乃告崛起，經過此第二階段的革命，俄國的美術即向現代化昂首闊步。到了本世紀初的十月革命之前，俄國藝術的現代化腳步已與西歐並駕齊驅。

在整個演進過程中，最值得我們注意的是，第一階段的本土化運動不是被外來的力量所逼而被動的反應，而是起於內部改革的自覺，此種內部自覺所引發的運動最大的歷史意義是建立落實本土的主體意識，使之能自動自發的在適當時機帶動美術演化的機制，這是俄國能從被動西化轉型到自動現代化的關鍵。

墨西哥方面，它本來擁有非常豐富的古文明遺產；十六世紀西班牙入主墨西哥經由傳教帶來了西方的美術——巴洛克新古典主義、浪漫主義及印象主義，都曾強烈感染及支配墨西哥的畫壇，隨著獨立戰爭以至內部的政治革命，本土意識日益高漲，進入本世紀初，墨西革命成功帶動了社會及經濟的鉅大轉變，激發了藝術家的自覺，紛紛投入本土的歷史及民間社會生活中尋求創作的啟示，以表達對社會及人民的關懷。到了一九二二年，懷著「新社會」理想的一群藝術家發起了壁畫復興運動，經過幾十年的奮鬥，演成一股強大力量，把墨西哥的美術史推進一個全新的里程，他們懷著人文主義的熱忱，進入廣大的民間社會及縱深的本土歷史記憶中，汲取靈感，再創出公共建築物中的大型壁畫，透過這些大壁畫的製作，把人道關懷及歷史批判傳播到社會各個階層，從而產生了世紀性分量的大師，里維拉（Diego Rivera・一八八六～一九五七）、奧羅茲科（José Clemente Okozco一八三三～一九四九）、西蓋羅斯（David Alfaro Siqueiros），就是最傑出的代表人物。他們的藝術光芒，足以與西方當代頂尖大師競輝而毫無遜色。

墨西哥在本世紀初葉的本土化藝術復興運動，也不是外來思潮衝擊下的被動反應，而是由於本土內部革命激盪出的普遍自覺所發動，因此產生了非常獨特燦爛的現代化藝術。由此看來，俄羅斯與墨西哥的美術史，對台灣九〇年代的藝壇具有非常重要性的啟示。

回顧台灣的日據時代以來的美術發展，可以清楚看出各個階段的轉型模式。戰前日據時代的西化啟蒙，是由日本的教育及展覽的體制所主導，戰後的美術現代化運動，則是西方美術新潮直接衝擊下的速成反應，到了七〇年代鄉土運動，也是由於受到退出聯合國，美、中斷交，日本進佔釣魚台以及西潮在台灣過於氾濫等等衝擊下的反彈開始。一直到九〇年代本土化的運動才真正主要是基於內部全面體制改革運動的激發，這是台灣美術經過幾百年來才等到的歷史性重大轉機。美術本土化運動必須從這個歷史性的眼光來評估及展望，才能掌握到落實的真義。

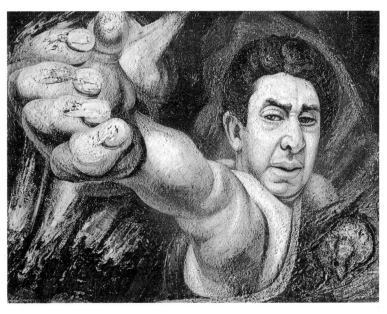

西蓋羅斯　自畫像　溼壁畫　1943

問：你剛才指出本土化創作，不一定就要表現台灣島上的題材，而後面又強調要進到本土的歷史及社會生活層面去，或許有人會認為其間有矛盾，你怎麼說？

答：沒有矛盾，原則上，表現任何題材都可能成為本土化藝術，最重要的是有否立足於台灣的觀念及根植於生活中所培養的個人化氣質。我相信，從這塊土地經驗所提煉出的藝術語言，對任何題材的詮釋，應該與歐美不同。這也許就是吳天章畫面的毛澤東與安迪‧沃荷作品中的毛澤東完全不同的道理吧！不過我所強調的進入本土歷史及社會領域去尋求創作啟示，是有其階段性的重要意義的。俄國在十九世紀中葉的繪畫革命之所以會熱中歷史及社會的題材，乃是對隔離已久的生活土地及人文源頭回歸及關懷，試想當俄國的畫家一直在古希臘、羅馬的神話世界中編織將近一百年的夢，難道不應該醒過來看看自己同胞的喜怒哀樂嗎？

墨西哥在十六世紀西班牙入主後，基督教君臨斯土大肆破壞古文明遺產，建立教堂權威，並經由教化，把墨西哥藝術家帶進巴洛克、新古典、浪漫派等等的世界中，當本土意識因政權劇變而抬頭的走出西化的宮殿，回首探望本土古文明豐富的藝術寶庫飽經憂患的眾生時，難道不怦然心動？更何況墨西哥的本土藝術傳統存在著異於遠東及歐美的原創性品質，像馬雅文明遺蹟中的宮殿、墳墓、太陽金字塔、月亮金字塔中的壁畫、雕像及複雜的裝飾造形，正充滿著高度的裝飾性，當受過充分西化訓練的墨西哥畫家，有能力回頭去消化自己的歷史傳統及刻劃社會眾生時，本土化的藝術就建立起來。

在台灣，經過長期被殖民統治及戒嚴統治下，不但本土歷史受到嚴重的壓抑及扭曲，斯土生民的血淚經驗也淪入歲月的灰塵中，像所謂「台灣人日本兵」，日本及中國的歷史都容納不下他們，統治階層截然宣稱台灣回到祖國的懷抱，但卻任由那些冤死戰場的野魂繼續遊蕩在歷史的曠野，任由他們屍骨被遺棄在日本東京的千島墓園。再如台灣人民血淚災難「二二八事件」，官方竟然以戒嚴手段予以掩埋，拒絕在歷史教育中承認它的存在，係諸如此類有血有肉的史實，在解嚴後出土，重新公開進入社會族群的集體記憶中，如果竟然未能在文化思考及藝術表達中有所反映，那只表示我們藝術心智是何其的虛弱與無能。自從西方藝術新潮流入以來，求新求變的時代前鋒們，學會了個人主義的藝術身段，來打破已經習慣了的美感經驗，但當面對自己土地的歷史、山川及人文經驗時，卻呈現反應癱瘓的現象，目睹這種現象，使我不禁對過去幾十年的美術現代化運動的實質成績，徹底的質疑。

因此我認為回到本土自然及人文世界中去，不只是銜接文化血脈，也希望從中提煉出真正具有原創性的藝術語言。

我常常在想，假若中原水墨畫系的畫家來到台灣，能虛心而熱忱的投入台灣山川自然及人文社會，歷經三百年下來，一定能在寶島產生相當具有原創性的水墨畫革命。

問：有兩個相對性的問題，一是六○、七○年代以來，台灣美術界當然地以西方不斷遞嬗滾動的藝術思潮，做為檢驗台灣發展中的現代藝術之絕對標準；二是台灣在整體文化層面共通的海島性格，顯現的強悍性及封閉性。這是一體之兩面的問題。在現今台灣藝術表現之思想、形式，不可置疑走向多元化的時代中，我們也不能迴避地必須自問，台灣美術是否要，又如何能，以如何的性格面目，以步上競爭激烈、標準多重的國際畫壇？你的觀點為何？

答：台灣地區長久以來，一直仰賴西方藝術新潮觀念來當做檢驗本地美術現代化的標準並非天經地義，而是一種無奈，因為我們的美術生態環境的發展片面而不成熟，我們缺少從歷史的整理研究推展出來的史觀理論傳統，更別說美學思考了。因此我們一直沒有能力去獨立解釋自己畫家的作品。其結果是藝術家套用西方的思考方法來創作，評論家也套用西方的觀點來檢驗作品。

至於你所說的海島性格，理論與實際有著差距，在理論上台灣是屬於海洋文化區，但在文化層面上，台灣的海島性格卻長期備受壓抑，自清廷打敗鄭氏政權取得台灣以後，對島上移

民一直懷著強烈的敵意，深怕他們在島上形成反清復明的力量，因此上山下海都受管制，禁止他們上山，是防範他們與原住民勾結對抗官府，禁止他們隨便下海，是怕與海外勢力互通聲氣而不利於清廷。到了日據時代，則又阻撓甚而隔離台灣與中國的溝通連繫，至國府統治台灣，實施戒嚴統治，更嚴重的侷限台灣的海島性格，直到戒嚴前後，文化上的海島性格才得以開始做較大幅度的發揮。在此將要全新開展的時機，你的問題未免問得太早，也許在二十一世紀提出，較有明朗的局面做為解答的基礎。

說到台灣美術以如何的性格面目，步上競爭激烈、標準多重的國際畫壇這個問題。首先要努力的，不是委曲的以低姿態設法在歐美主導的國際畫壇取得一個邊緣的寒酸位，而是全力健全台灣美術的體質及步伐，再持穩邁向國際。同時我也要提醒大家不要對國際畫壇抱著仰之彌高的神聖幻象；從現實面觀察，所謂當代國際畫壇，只不過是基於西方資本主義體制所建構出來的市場，再征服性的擴張成世界性的秩序。這個市場有其基本運作模式及遊戲規則，實際上是以資本主義生產與消費的互動模式來運作，從創作、展覽、評論、推廣、銷售等等，都可由畫廊經紀、媒體宣傳、社會公關所構成的行銷系統所操控，甚至連學術研究也被吸入這個產銷互動的磁場。弱勢文化區的藝術，想要擠進由歐美主導的國際藝壇，務必完全服膺西方的市場運作模式，學習國際畫壇的遊戲規則，以從外圍邊緣向中央邁進，其結果是文化主動權的喪失，以犧牲自己的自主思想來追隨西方文化的價值觀。如此一來，很容易陷入隨波逐流的困境難以自拔。從五〇年代至今，多少台灣畫家，為了想在國際藝壇爭得一席之地，不惜離鄉背井，在人地生疏的異鄉，努力將自己適應於巴黎、紐約的市場模式及遊戲規則，當然也就身不由己的以市場機制所推演的潮流觀念為馬首是瞻。到頭來又有多少人能進入核心的圈子裡呢？海外台灣畫家備極辛勞、事倍功半，不見得才華及努力不如人，而是往往置身異域淪為浮游族群。我一直認為藝術創作最理想的地方是自己生長的土地，它使我們的創作能浸緬在血脈相通的氣息裡，能夠通往生命成長的記憶投入族群共同的歷史記憶中。因此台灣美術是在本土化的紮根階段，沒有必要急於自己的成就放置在歐美為主導的國際網絡中受制於人，等待別人的眼光與標準來宰制我們。我們應該同時建立我們評價眼光及自主的解釋能力，進而全面性的經營本土的美術生態環境。這並不表示自棄於國際藝壇，反而是厚植挺進國際藝壇的實力。

問：對於這個展覽的命題「台灣力量」，你的詮釋是什麼？在拜訪過「台北畫派」每一位畫家的畫室之後，你認為他們所集結呈現的「台灣力量」是什麼？其中是否有針對這個命題具有獨特性且具強度的作者及作品？

答：做為藝術展覽的命題，「台灣力量」具有無窮的潛能，它的原本詮釋在於藝術家的創作，而非理論的先決假設或預設立場。台北畫派成員所集結呈現的「台灣力量」還必須等到全面而全整的展出時，才能評估。但畫室的拜訪已經讓我感到他們集結呈現的共同性質，他們可說是美術館時代的產兒，北美館龐大的硬體空間刺激了他們製造巨型創作的旺盛企圖心，但此企圖心與他們的現實物質條件則完全不成比例，具體的來說，他們的展覽空間是龐大的，但創作的空間（工作室）是狹小的，迫使他們發揮克難的智慧去平衡這種矛盾。因此在材料工具的運用及技術方法上有令人欣賞的開拓，為了充分的、靈活的適應狹小的工作室，有人不用內框，而選擇特殊的畫布，創作出可以折疊，可以捲軸的作品，或者開發由小幅獨立畫作，再合組成巨型畫作的拆解式組合創作。另外為了解決緩衝空間的不足，先行製作小幅作品，再據之精確地放大成巨型的畫面……等等，這些突破性的創舉，也可算是本土化的收穫。

你最後的問題，針對「台灣力量」，是否有獨特性且具強度的作者及作品，我的答案是肯定的，到底是那些人？讓大家拭目以待。

（原刊載《雄獅美術》，1992年6月）

美術本土化的釋疑及申論

前言

從 八○年代末期以至九○年代初期，美術本土化意識的普遍甦醒及創作展示運動，已經對島內造成全面性的影響，其衝擊面的擴大，搖撼了西潮對台灣的主導權威。無可避免的會召來各式各樣的質疑與反擊。較具水準的質疑及反彈，是正式公開行文於專業美術刊物上。在某種意義上，這些專業上的反彈，實可視為東土化所派生的一種收穫。因為有反彈，證實了東土化的力量已實際發生了強大的作用。因為有反彈，可資做為東土化運作再反省的參考。

由於筆者在去年底全心投入個人畫展的工作，無暇也無心對陳傳興等人的批評做正式的回應。等到畫展結束後，已看到倪再沁在九二年十二月份《雄獅美術》正面答覆了陳傳興與梅丁衍的批評，實用不著筆者再介入做浮面文字概念的爭辯。但陳傳興與梅丁衍的行文中所潛在的問題，則不容忽視。加上去年十二月中旬，筆者受邀南下參加「新生態藝術環境」所舉辦的座談會，當場領教許多異議，使我覺得有必要再為「本土化」做進一步的闡述及澄清。因此本文的論述，將從答辯再延伸到台灣戰後美術發展中所積存的問題，以及正在演生的美術現象。

疏離社會的藝術詮釋體系

戰後的台灣美術現代化運動，與戰前日據時代的新美術運動，都各具有階段性的革命意義。所不同的是，日據時代的美術革命，是由日本的教育及文化體制所主導。在戰後，則為西方美術新潮所催化及開導。

從六○年代美術現代化運動進入狂飆時期，一個在本島堪稱空前的新式美術觀即告興起，並被強烈鼓吹成新時代的信條。這個信條，一言以蔽之，就是「求新求變」，幾乎所有熱中走在時代前端的新生代，都深信不疑的接受並全力遵行。從來就鮮少人認真的去省思，美術創作為什麼一定要「求新求變」？為什麼「求新求變」成為評估創作品質的最高準則？而「求新求變」的最終意義又是什麼？

盱衡當時的台灣處境，不難理解其所以然，蓋朝野上下正從歷史挫敗的谷底中起步，自卑與崇洋的風氣普遍瀰漫。尤其是知識分子，極思仿效歐美先進文化的思想模式，以求突破現實困境，進而追尋速成的現代化捷徑。

當時投入現代化運動的美術新生代，不但恭逢其盛的投入了席捲全球的抽象主義風潮，也及時經由新潮展覽機會的開拓，獲得了切入參與國際新潮運動的管道，即使是隨波逐流的陪襯性質，也帶來了振奮人心的鼓舞。巴西聖保羅的國際雙年展，是當時最受注目的熱門焦點。

熱切吸收西方新潮資訊的求創新突破，既然成為銳不可當的「前衛」風氣，繼抽象主義而來的「歐普」、「普普」、「最低限」、「偶發」、「觀念」、「新寫實」……等主義流派

乃接踵而至，持續提供了一波波「求新求變」的現成時髦資訊。

值得注意的是，這些源於西方的美術新潮流派，不只提示了各式各樣的新奇創作形式，並且每一種創作形式背後，都各具一套創作的理論詮釋，最令人困擾的是，這些前仆後繼的流派理論詮釋之間，並非全然順著傳承的邏輯關係來推演，反而往往前後對立而彼此分歧，甚至後者顛覆前者。綜合起來，構成了極為錯綜複雜的理論詮釋系統，泰山壓頂的掌控了台灣美術現代化的趨勢。

平實說來，台灣位置海洋文化區，較無內陸型地區的歷史包袱。對外來文化較易感染。而戰後的西方美術新潮，對台灣美術現代化的啟發，有其時機的必然。同時也的確空前激盪了台灣美術家的求變頭腦。表現出來的思想視野及突破性銳氣，也的確遠超過戰前一代的美術家。這是我們要正視的。

然而，唯西方新潮馬首是瞻，也無形中累積了可慮的負面作用。

其一是，為了追隨西潮以「求新求變」，使通曉外文的人，經由語言文字的接觸，而輕易的獲得了先進的美術資訊，也就掌握了新潮美術的解釋權，這種由先行掌握新潮資訊所造成的知識權力，隨著國際化主張的推波，而有日漸專橫的趨勢。由於欲迎接每一波嶄新流派的美術，必先通過重新理解的關卡，既有的創作認知及經驗，往往無法成為新知的基礎，有時甚至成為阻礙新知的成見。如此一來，接受新潮就得依賴掌握新資訊的專家的詮釋，始能解惑。造成了知識論述權力的膨脹。

其二是，使台灣美術的後進在置身於叛逆的年代裡，很輕易的經由不斷拍岸而來的新潮資訊，取得了抗拒傳統價值觀及既有藝術信念的合理化藉口，而掌握新潮資訊者更樂於推波助瀾散播影響力，而共同執迷於「顛覆」的模式中難以自拔。有一陣時期，「創作的真義在致力於美術史上提出新的解釋」的說法，不只流行在咖啡館裡，也滲進在最高的美術學府裡。於是「創作理念」成為最時髦的標榜，然而取自西方的「創作理念」，如果不經過個人化創作實踐的充分落實，就往往流為浮面觀念的強辯及詭辯。影響所及，呈現了一種創作貧乏而理論解說莫測高深的不相稱現象。蓋「理念」的提出，只是「想表現什麼」的明確交代，並不必然就能交分顯示「表現的結果是否成功」的評價。特別是觀念藝術的淺嘗及以偏概全的強調，使創作鑽入了純腦力的思索，以挖空心思推出新點子，嚴重疏失了創作人格成長所必須的藝術信念的確立。

其三是，使台灣嚮往國際化的美術家，不自覺的受制於西方美術史觀所建構的理論詮釋系統，並從中導出速成的藝術觀及創作思考模式。最要命的是，還透過上述藝術觀及思考模式來觀察及瞭解時代課題及社會現實，而此時代課題及社會現實往往是屬於西方世界而非屬於台灣。因此盲目國際化而專注於西方美術史觀的流派變化起伏脈絡中的人，也就同時日漸疏離了他實際生長於斯的本土社會。

上述潛在的負面影響，之所以在過去長達三十年沒有突顯在論爭的檯面，成為重大的反思課題。乃是因為戒嚴統治及文化法統的籠罩下，台灣的社會受到嚴密的制約，而缺乏來自於民間力量自覺變動的激發，另一方面，有心突破困境以求個性解放的人，則投向台灣當道親美政策所容許的西潮管道中，開拓思想自由的空間。在挾西潮以突破制式傳統的考量下，長期下來，使西方新潮的美術流派及學說觀念，成為衡量台灣美術是否現代化的檢驗標準，也同時視美術現代化之脫離本土化社會大眾為理所當然。因為「一般大眾都是庸俗無知的，而走在時代前端的人總是孤獨的」。在這條證諸歷史的流行公式被盲目的濫用下，催眠了搞「前衛」的人，樂於沉迷在孤芳自賞，而毫不反思他的「走在時代前端」，是在踏天馬行空的虛步，還是走落實於土地的腳步。

西潮在台灣地區過渡氾濫的現象，一直到七〇年代的後半，才受到文學領銜的鄉土運動的

批判及反擊。美術方面，則到了八〇年代，立足於本土的自主思考力量才逐漸甦醒，特別於解嚴前後，產生了重大的轉變。

在這裡，我要特別提醒侈言解嚴對台灣美術沒有影響的理論型人物，廣大觀察角度注意一個事實，那就是解嚴前後的最大變數，主要乃起於民間力量的全面性而大規模的湧現，許多自力救濟的社會運動蜂起，並牽動衍生了廣泛的周邊效應。可以這麼說，解嚴之後，一年的變化量，可以超過過去十年甚至二十年變化的總合。如此在野民間力量的自主洶湧，不但動搖了戒嚴專制下的規範與秩序，也同時對挾西潮以君臨台灣的知識論述權力帶來極大的衝擊。事實顯示，西方移入的理論，並不能全然掌握台灣空前遽變的走向。

台灣解嚴前後的政治、社會、文化的改革運動，都有其特殊歷史淵源的累積，及複雜的現實變數的牽連，並非依外文書裡的理論公式來轉動。導致許多關懷台灣命運的學者專家，紛紛放下身段，投入社會運動，走進民間層面，或其他相關的角落，從事實際的體驗及田野調查，來印證及修正自己的學說成見，以更能切入社會脈絡中，來建立切實的文化反省及強有力的時局批判。

沒有用心關注台灣及理解台灣，很難成為時代的良心，負起知識分子的言責。如果說美術方面，可以完全隔絕於這場大改造運動的磁場之外，那實在是太天真的想法。

許多土生土長及沒有出國留學的在地奮鬥的美術工作者，已展現出空前未有的前瞻性實力，不少留洋歸來的美術工作者也很快的投入本土的變動環境中，從事心態調整及再思考的工作。這些傾向，無論在美術史的整理研究及創作的研究推廣，均已逐漸展現出主導性的氣候。這種態勢也同時在顯示，西潮的理論詮釋長期控馭台灣美術現代化的局面，已面臨崩解。因為本土的自主思考已經呈現撞擊西潮論述權力之非理性的力量。換言之，西潮理論欲檢驗台灣美術，而台灣美術的本土意識亦起而欲檢驗西潮的觀點。兩者已呈互動的現象。一個從事理論的工作者，應該有此時代的警覺及體驗，遺憾的是，陳傳興仍然留意在西方大師的理論雲端裡，而不願放低身段走下人間。他發表在二五九期的《雄獅美術》的批評文字，如果出現在十幾年前，可能會具雄辯的殺傷力，但在九〇年代出現，只是自暴其短，而成為值得檢驗的樣品。

可悲的台灣經驗及虛張的學術身段

首先我要指出，陳傳興的文章暴露了嚴重消化不良的弊病。他明明在討論台灣的美術問題，卻祭出四大幅西方思想巨頭的臉譜。並全然根據西方大師的學說做立論根據。再拋下大量專有名詞及抽象高層次很高的形而上術語，顯現他沿襲了六〇年代以還的西化惡習，喜歡大舉推出來消化的西學名詞及專業術語，以示文章的闊氣。這些擺場面的抽氣字眼加上特用的框框，適足讓人怯步，難以登其門檻窺其堂奧。例如：「原本潛在「現代性」、「現代主義」中的那一分「理性——分法性」／「非理性——顛覆性」之辯證關係……」。等等之類的文字結構，讀來令人頭皮發麻。他批評《文星》雜誌在五、六〇年代鼓吹現代主義，主張全盤西化，是台灣冷感年代最主要的文化「進口商」，他本人何嘗不是九〇年代的「進口商」。完全以西方大師的學說來包裝推銷自己對台灣的美術批評，徒然增添了莫須有的閱讀負擔及文字糾纏。

要探討台灣的美術生態的諸般現象，用不著高深的學術語彙來包裝。因為這些現象正在我們的環境裡發生與進行，直接了當的掌握與剖析，更能引人入勝。一個真正對學理融會貫通的人，一定能用本地共通的語言文字，深入淺出的手法，把問題說清楚，所謂文字清暢而述理明晰，這是說理文字最起碼的水準。也許這個水準在陳傳興看來太起碼了，不夠脫俗高超，因此，他施出「語言學博士」的怪招，真是讓其論戰對手吃足了苦頭。

值得注意的是，陳傳興對八○年代初台灣美術現代化的抨擊，鎖定在國立藝術學院及市立美術館為起點，來支撐起往後整體的美術大趨勢的論述，顯示他觀察眼力的限度。究其原因，實與個人的淺嘗即止的台灣經驗有關。

一九八三年，陳傳興在《雄獅美術》發表〈從前衛到超前超〉，長篇大文介紹第七屆「文件大展」，持續連載達六個月之久。聲勢喧赫，馬上被視為前衛藝術的理論大師，不但被延攬到國立藝術學院當專任教席，也旋被市立美術館及雄獅畫廊禮聘為「新展望大展」及「新人獎」的評審委員。因此，陳傳興認為八○年代初在台灣美術界出現的種種「學院現代主義」現象，他正曾經是此一現象進行中的參與者之一。但他的參與經驗卻遭到了挫敗。

當藝術學院因學生的叛逆行動與院方體制衝突（這本是司空見慣的現象）而波及到他，他即畏怯而自動辭職離開。他參與一九八八年的「中華民國現代美術新展望」展的評審，目睹評審團對平面性創作之粗暴歧視及輕率的淘汰，大感震驚亦不滿，斥之為大屠殺（事後評語）。但他竟然沒能當機立斷，當場據理力爭，或以退席抗議來凸顯評審作業的荒謬，寧願委屈妥協的為「大屠殺」的結果簽字背書，這是多麼的可悲。

按照他的說法，八○年代初的「學院現代主義」，是已被「馴化」的現代主義，不幸的是，他本人也被馴化了。他在藝術學院受挫，沒人要他辭職，他卻自動畏縮離開。他在美術館受挫，沒人強迫他妥協，但他卻「礙於制度的規定，只能妥協地參與決定」，而無奈的為「大屠殺」背書。充分顯露他沒有勇於實踐行動的擔當。當一位有理想知識菁英欲以其理論影響及模塑現實時，最好的方法莫過於親自落實行動，參與改革的行例，並當仁不讓的勇往直前，甚至屢挫不折。遺憾的是陳傳興沒有做到。

陳俊昇在其所撰〈作者已逝、觀眾未死〉一文中，有一段話值得在此錄出供大家省思：

人民民主的基礎是在於具有自主性的群眾，脫離神聖、權威宰制的民間社會。這個社會形構的過程，除了須要藉助知識分子理論做批判武器之外，將論述者自身做群眾之一員所從事的實踐才是解構的開始。文化批判亦然，沒有深入民間生活所做的文化批判，包括所謂找尋台灣的生命力，或者對於人民、群眾、概念式的否定、批判，是沒有現實基礎，也是缺乏實踐基礎。（註1）

這一段話，在「當代」出現，是時代的必然。其中，「將論述者自身做為群眾的一員所從事的實踐才是解構的開始」，更是切中時弊，值得挾西學以目空一切的人三思。

我同意陳傳興所說的：「八○年代初在台灣美術界出現的種種學院現代主義現象，只不過把六○年代的野蠻問題不加思考尋求解答，而是當做既成現實來加以繼承和改善」。

事實上，「不加思考尋求解答而是當做既成的現實來加以繼承和改善」，何只是八○年代初的現象，而是戰後一直到今天還在持續發展的美術現代化現像。這種現象正是筆者長期不斷關注及批評的所在。

但是有一點我絕無法同意，即是陳傳興將歷史主義、本土意識、自主性等視為片面、不完整的現代主義基礎上的產品，實為對本土意識的極大誣衊。我的看法剛剛相反，唯有透過台灣歷史的反省透視及本土自主性的思考，才能清清楚楚的看出西潮主導下的台灣美術現代化所潛在的問題及危機。

蓋台灣美術現代化，從五○年代以還，即一直沿行著依賴西潮資訊以架空立論的思考，疏於考慮如何轉化而落土生根於台灣。如此不顧及自己地緣文化背景的抽象去想，之所以能大行其道，就是依恃西方大師的學說加以專業的論述包裝，以維持其合理化的架勢，導致本土美術現代化的主動權長期的淪喪。

陳傳興抨擊本土化主張者，「徹底漠視了美術（及其他文化活力）自身之內所蘊藏的變異因素是如何更替突長。」針對這一點，有人告訴我，是基於陳傳興本人特別重視「內批評」，因此，對透過政治、社會的變動來詮釋美術的演化，相當的感冒。但依我看來，根本的問題，在於陳傳興對台灣美術生態環境的觀察眼力陷於模糊所致。

我們應該有所思辨，美術自身之內所蘊藏的變異因素之更替突長，在西方世界及台灣地區的發展，呈現著全然不同的現象。在西方世界，美術自身之內蘊變異因素，有其歷史的脈絡演繹關係，同時，美術的本位意識也能主動與時代趨勢及社會現象產生互動關係，而內化為變異因素，以促進更替突長。但在台灣，則一意依賴西方的美術資訊來當做變異因素以利更替突長。這種更替突長是被動的，不但與自己的歷史脈絡脫節，更長期對本土社會所潛藏的大量人文資源棄之不顧。

主張本土化並非根本反對美術的現代主義，只是強調務必建立文化的主體意識，以自主的眼光面對西潮來推展操之在我的美術現代化。

從戰後到今天，台灣社會已經給予追隨西潮以求美術現代化的運動，長達三十幾年的造勢機會，到頭來，依然停留在被動的惰性模式中難以自拔。因此，本土意識的崛起，絕不是一種怯於面對現代化所派生的產物，而是想積極以主動落實的心態來掌推美術現代化，甚至國際化的強然企圖。

錯亂的歷史認知及邏輯專橫

陳傳興一口咬定台灣美術的「主體意識」的提出，乃是迴避「現代主義」的問題所具現恐懼和藉詞託護，並認定「歷史」的慰藉與庇護，一向是混亂變動的社會秩序之最佳選擇。

梅丁衍接著為文呼應（261期《雄獅美術》），借用李維對本土化運動的批評，指認本土化運動具有強烈的非理性動機，是「原物主義的反動」，也就是不斷的想回復到歷史的黃金時代中。

前後呼應，恰成大哥二哥的異曲同工大合唱。這種大合唱，如果在外蒙古、中國大陸、義大利、德國……等國度中高歌，也許能唱出一些門道，獲得某些迴響。但在台灣這塊土地上唱這種老調，委實荒腔走板。

不錯，陳、梅兩人的論調是有其道理的，但並非放諸四海皆準，而是有其特殊適用的指涉範圍。尤其是對曾經有過大帝國光輝歷史的區域，最為適用。

在外蒙古，如果要排拒現代化，大可以鑽入成吉思汗的輝煌裡去神遊太虛。

在中國大陸的清末明初，為撫平列強壓力下的心理挫敗，為了抗拒身不由己的改革，保守勢力常回逆退到漢唐雄國的歷史記憶裡去，尋求慰藉與庇護。

第一次世界大戰後的義大利，陷於政治紊亂及經濟危機，社會普遍人心惶惶。墨索里尼乘機崛起，即是以恢復古羅馬帝國的光榮號召人民供其驅策，進而建立逆抗民主自由時潮的法西斯政權。

在同時期陷在凡爾賽和約壓力下陷於困境的德國，也出現了希特勒，以種族優越論號召人民，起而撕毀凡爾賽和約。他強調德意志民族是最優秀的，有過光輝的帝國歷史，從第一帝國——神聖羅馬帝國、第二帝國——俾斯麥所締造的霍亨佐倫王朝，一直延續下來，到希特勒掌政改組的政權，則號稱為德意志的第三帝國，隨著第三帝國勢力的擴張，演成了龐大可怖的時代逆流。

回首探視台灣本土的歷史，有過可以迴避現代化而可資慰藉與庇護的光輝歷史嗎？陳傳興可能一頭撞進了國民黨史觀的架構裡，從三民主義統一中國、反共抗俄、抗日、剿匪，到北伐、辛亥革命，以至銜接到大漢帝國的歷史回溯視野中，來對主張台灣意識的人無的放矢。

屹立於嘉義火車站前的「吳鳳銅像」於一九八
九年初被原住民敲毀〔左〕
一九二〇年黃土水第一次入選帝展的作品〈山
童吹笛〉〔右〕

　　陳傳興何不冷靜想想，他所生長土地的歷史，是可以隨便使用他的既有學術理念來加以框
塑套牢嗎？至於梅丁衍所謂的「想回復到歷史的黃金時代」，難道指的是一八九五年宣佈獨
立不久即告夭折的「台灣民主國」？否則台灣歷史的「黃金時代」又是什麼指謂呢？

　　要是我們以落實於本土耕耘奮鬥的人民為主體去回顧台灣的歷史，可以說歷盡曲折坎坷而
血淚斑斑。外來的統治者不但欺壓在地人民，並一再依照維護權力的意志來主控歷史的教育
及詮釋，長期宰制了台灣人民的歷史思考。在戰後，台灣在野的有志知識菁英，一直逆對著
戒嚴的壓力，埋首挖掘受到掩埋與塵封的史實，也苦心疏理銜接遭強權輾過所造成的歷史斷
層。多少參與是項艱苦的修史工程的人，抱著沈痛的心情，頂著現實的壓力，一點一滴艱苦
而緩慢的將台灣苦難的信史帶出了政治的陰霾。林山田教授就曾當面向我感嘆，放眼世界，
鮮少像台灣的「二二八」屠殺那樣悲哀，連一張見證歷史的照片都沒有。如此慘淡經營，那
來閒情逸致的回到「黃金時代」的回憶中尋求庇護的慰藉？

　　我的思考跟陳傳興剛剛相反，我堅信，處在當前此一關鍵性的階段，強調自主意識及歷史
詮釋的重要性，絕對不是一種逃避，反而是積極將本土社會及文化推向落實現代化的奠基工
作。一個沒有自主歷史及文化思考的族群，那有資格談什麼現代化呢？

　　陳傳興飽讀洋書，腦中似乎塞滿了各式各樣的「主義」，五花八門的「名詞」與「論說」
，推砌得像個「辭典」，造成思路的交通堵塞，使他依腦中的「辭典」的現成邏輯，浮面反
射般的檢驗台灣文化主體運動的諸般現象。我們希望從本土的史觀去重新探討台灣美術的發
展，他就套上「歷史決定論」貶詞。我們提醒美術家關懷自己生存的環境，他就丟下「環境
決定論」的帽子。美術上作者切身的感受到台灣政治的激烈轉型並形諸於論述及創作，他就
封上「泛政治主義」的罪名。如此動不動就拿「帽子」砸人，那像是認知上受過理智訓練的
人所應有的作為。

「野百合」的塑像，是台灣美術史上的一大敗筆。

　　他之熱中「美術自身之內所蘊藏的變異因素」，再加上架空立論的邏輯過濾作用，使他的藝術觀似乎患上了嚴重的潔癖症，深怕歷史、政治、環境污染了藝術的純潔。因此當他看到「歷史」、「政治」、「環境」等意識修辭大量出現在一九八〇年代至今的美術運動檯面上，顯然感到混身不自在，於是悍然祭出邏輯專橫手段來興師問罪。這種道行，如何能有效回應美術本土化運動的挑戰呢？

真切的台灣圖說與意識修辭

　　陳傳興在他的大文中提出：「從一九八六年《雄獅美術》開始大量的引介有關『後現代主義』思想的譯作（長篇巨著者像羅青譯作的《後現代階段大事年表》從十一月開始連載）之後又陸續有不少此類的文章（不論是簡介或理論分析）出現在藝術類雜誌或大眾媒體，雖有這麼大量且長期的引入，『後現代主義』的思潮並未帶起台灣美術任何較具體的全面性的回應。這種對於外來思潮的冷漠疏離對待和一九五〇～一九六〇年代的『東方』、『五月』、《文星》雜誌的全盤擁護西方『現代主義』思潮的態度相較起來可說是一南一北的徹底相悖，不僅遙遠地和二、三十年前台灣藝術界的接受西方思潮反差對比，甚至和八〇年代初期因為大量留學藝術家返國任教而造成另一次的西方藝術思潮輸入移植的高潮兩者之間產生斷裂」。

　　從這一段話，透露了為文者對待西潮與本土的雙重心態。八〇年代後半，所謂「後現代主義」思潮經由引介而大量湧入，固然表示西方思潮之新陳代謝更替，「後現代主義」取代「現代主義」而流行當代。但台灣為何不似從前那麼樣的熱中，而呈現冷漠的現象。難道這不正是表示台灣本地也在改變嗎？西潮在改變，本土也在改變。難道台灣就該一直停頓在渴

一九八八年的二
二八紀念促進會
，只能象徵性地
在內湖郊外豎一
個木碑，田野上
一片黃土。〔左〕
宜蘭人對二二八
的歷史埋冤，有
比其他縣市民眾
更深沈的情結。
（張立明攝影）
〔右〕

望西潮的嗷嗷待哺狀態？

以「五月」、「東方」時代對西潮的全面性回應（按：這是陳傳興的說法，依我看來只能
視為片面的回應）模式，套用及要求八〇年代後期以至九〇年代的台灣美術發展，根本不把
本土的自我意識的成長看在眼裡。

在陳傳興挾西潮以傲視本土的眼光裡，對本土的境遇及尋求脫困的奮鬥，非常的冷漠。不
惜運用兩極邏輯的技倆，來片面指責關注台灣政治解嚴的變數對美術的衝擊，就是徹底漠視
了美術自身之內所蘊藏的變異因素。暴露了他的偏差心態，完全忽略了多少新銳美術家積極
的投入本土翻騰的人文大海中，尋索及提煉新的視覺圖象語彙的努力。

陳傳興也不想想，此時此地的台灣所面臨的空前歷史性轉機，對每一個文化工作者的意義。

他抨擊台灣美術沒有具體和全面性的回應「後現代主義」思潮。我在這裡倒要反過來質問
鼓吹「後現代主義」者，為什麼沒有具體而全面性的回應解嚴前後的遽變所引發的迫切文化
課題。

一九八九年初，屹立嘉義火車站前廣場的吳鳳銅像，被憤怒的原住民拖垮了。這件原住民
自力救濟的抗爭行動背後，具有極其重要的值得徹底省思的歷史、政治、文化及美術的問題
。在整個一九八九年度一直到今天，沒有任何一位鼓吹「前衛」或「超前衛」的美術界人士
，對此事件予以應有的關注，更遑論發表代為探討性的文字。

吳鳳的銅像倒下來了，但倒下來的，不僅僅是一件公共空間的具體雕像而已。更重要的是
其背後所代表的歷史認知、思想模式及意識型態。這些因素不只長期深植在台灣人民的腦中
，成為理所當然的信條，也支配了文化工作者與美術家的思考方向。只有懷具自覺意識的人
，會從久受塵封的歷史事實中去揭開真正的答案。

自從一九一二年，日本總督府為了積極開發山地資源及馴服原住民的反抗，不惜刻意將原
住民本來恨之入骨而知名度也不出嘉義鄉里的吳鳳，加以脫胎換骨的修飾包裝成為名聞天下
的慈愛仁者。如此竄改歷史來製造神話圖騰，其目的就是想教化原住民，以合理化外來殖民
統治的掠奪。

於是當時民政長官後藤新平為吳鳳立碑，兒玉總督主祭及題匾，文部省再將吳鳳故事進一
步美化而編入教科書。全面而強制性的灌入台灣子民的腦中。

國民黨政府接收台灣，承續了日本人的愚民政策，不但將吳鳳的故事編入中文教科書裡，
更變本加厲的渲染而搬上了銀幕。到了一九七九年美麗島事件爆發，國民黨的御用政論家更
透過官方電視媒體，再度祭出吳鳳神話圖騰，猛烈撻伐美麗島事件的受刑人，並進一步企圖
馴服台灣人民。

　　吳鳳神話愚化台灣人民達半個多世紀之久，其影響層面不只限於歷史及政治，也透進到美術創作的思考領域。嘉義火車站前的吳鳳銅像，正是成名於戰前的主流雕塑家的作品。足以象徵性的顯示台灣美術家被官方欽定的歷史所誤導的悲哀。也反映了戰後台灣雕塑家茫然的投入政治神話圖騰中尋求創作生存空間的無奈。從戰後政治銅像氾濫的可悲現象回顧戰前新美術的生機，能不令人感慨？

　　遙想當黃土水在一九二〇年第一次入選帝展時，正是以為原住民塑像的〈山童吹笛〉樹立了他的專業化標竿。沒想到他的後繼者欲為歧視原住民的政治神話圖騰塑像。終至遭到了被摧毀的命運。從一九一二年吳鳳神話的圖騰化，到一九八九年之吳鳳塑像被推倒，整整經過了八十七年步入歷史歧途的漫長歲月，驀然回首，能不徹底重新思考我們應走的方向！

　　接著，一九九〇年五月，六、七千名學生集結在中正紀念堂的廣場，舉行靜坐與示威，以向執政當局施壓實行民主改革。召來了各方反體制弱勢團體前來支援，也吸引了黑名單工作室、實驗劇場、小型弦樂團、民間歌手、表演藝術家……等等在野藝術工作團體前來投入。就在此萬頭鑽動情緒激盪的廣場，一個嶄新的美術課題浮出了枱面，由國立藝術學院學生上台宣佈，要為這次學生運動塑造出精神的象徵物。一呼四應，即獲得了全體共識並訴諸行動，首先迅速製作了一個由簡單素材構成的野百合的雛形。然而往後的發展卻是令人感到相當的納悶。他們竟然委託楊英風工作室來承作野百合的塑像。一個集結反體制新生力量所共舉的精神象徵，倒頭來，卻落入長期與既得體制合作的藝術工作室來負責製作。其中所透露的訊息，難道不值得省思？

　　參與野百合示威運動的文大學生曾若愚曾發表談話：「第一代的台灣藝術家大多有明顯的日本印記，第二代的藝術家則多從巴黎或紐約朝聖回來，在這些人的教育下，現在的學生得到的反思，毫不猶豫地要從這塊土地上尋找精神的根源。多麼崎嶇而辛酸的一條道路；而這又是多麼令人歡呼的覺醒」。（註2）

　　然而歡呼的覺醒過後的實踐行動才是真正面臨了坎坷，從這塊土地尋找到了精神的根源地帶來了新的創作挑戰── 如何賦予此「精神根源」永久而經得住考驗的視覺造形語彙。這才是台灣美術現代化所面臨的最尖端課題。

　　從吳鳳銅像到野百合塑像所暴露的問題，都不是偶然的事件。而是深植於台灣歷史的主軸脈絡中，在解嚴後被民間反體制推舉到文化水平上，嚴厲考驗著新生代的美術菁英。這些解嚴後的挑戰課題，實為對過去台灣美術現代化運動的極大批判與諷刺！一意要求熱切回應西方新潮而怯於面對本土社會，也無能回應自己族群共同記憶的呼喚的美術現代化，難道是我們所要提倡與追求的嗎？

　　我在這裡要正告陳傳興，假若我們有心要將「現代主義」經過思辨、辯證與抗爭的實踐來完成，那麼此種完成不是依賴哈伯瑪斯、詹明信之流的理論，而是對自己生存環境的歷史、政治、社會、文化的際遇做全面性的自主思考，特別在創作層面，應勇於去掌握自己族群與土地交融所蓄藏的人文資源。西方大師的理論及創作典範在特殊的情況下可以啟發我們，但不可能提供全然可套用的模式及解決的方案。我們必須自己去實驗、去探索、去尋找解決我們的問題的方法。這種時勢所趨的使命及努力，豈可以「泛政治化」一筆抹殺。

　　隨著吳鳳銅像的倒塌及野百合塑像的挫敗，另一個更大的挑戰隨之出現，真正在考驗著我們。

一個紀念空間的挑戰

　　一九九〇年底，宜蘭縣政府邀請張炎憲、張萬傳、張子隆、林惺嶽等專家到宜蘭開會，以替宜蘭縣政府籌建「二二八」紀念碑。這項工作對台灣美術家是一種全新的挑戰。雖然決定

一九八九年建立於嘉義的台灣第一座二二八紀念碑
，所突顯的最大時代意義是突破政治禁忌。〔左〕
一九九五年二月二十八日落成的二二八紀念碑〔右〕

硬體造形及景觀由張子隆設計。但身爲召集人的我，卻承擔著整個詮釋及各方的溝通工作。這些工作實際上已超出純美術的範圍，觸及到政治、社會、歷史及地緣文化的領域。

一九九一年一月十九日，空間雜誌社及樂山文教基金會舉辦了「如何塑造二二八紀念空間」的座談會，邀請我參加，使我獲得了機會發表久埋心裡的看法，並得以聽聽與會專家的意見，以探索當前社會對「二二八紀念碑」的一些訊息。雖然與會專家各抒己見，均有參考價值，但仍流露了難以切入正題的疑惑。

其一，是對政治的畏懼心理所衍生的迴避或淡化政治主題意義的傾向。

其二是對「二二八」歷史印象的模糊及生疏。

例如擁有巴黎大學建築博士學位的謝偉勳就坦然表示了他的質疑：「二二八事件發生時，我才剛出生，但是我念到高中時，還不知道這件事，「台灣的教育實在是很成功」。二二八事件最近幾年才能被公開討論，而最近我們也從報紙上看到「很多」鄉鎭要建紀念碑。要求興建紀念碑的人士包括政治人士、地方人士等，但我不瞭解興建紀念碑的目的究竟爲何？現在談的幾乎都是在某個年齡層人士，這個年齡層以下知道的人就很少。歷經四十幾年了，政府都無法公布事實的眞相，所以就有很多人在追查，現在有「很多」鄉鎭要蓋紀念碑，這是另外一個被壓迫的勢力突然突顯出來的訴求」。（註3）

謝偉勳的話，道出了教育壟斷的史盲現象對戰後一代所造成的困惑。這種缺憾是屬於時代，而非歸咎個人。

在會中，我試圖從歷史與美術的關係角度中導出較切題的意見，大致如下：

「二二八紀念空間包含的意義非常的廣，最終是一個歷史的問題。今天談二二八紀念空間，如果沒有歷史的認知，這個問題就沒辦法談。在全世界各地、民族、國家的發展史上都會發生重大事件，也產生了重大影響，此影響經過歷史的定位，最後歸結到文化層面，由藝術家賦予永垂的形象。

做一個紀念碑，最重要的是要有文化主體意識，沒有文化主體的認知能力，是不可能塑造二二八紀念空間。舉例而言，美國有兩個紀念碑，一個是硫磺島紀念碑，豎立了一個很大而莊嚴的國旗。因爲第二次世界大戰對美國而言是一種光榮的回憶。但到了越戰，這場戰爭對美國就不再是光榮。美國的越戰紀念碑在形式上並不是很莊嚴。它是一面牆，可以說是一面美國當代的「哭牆」。因爲這場戰爭給美國帶來了太大的傷害。因此他們認爲越戰對他們而言並不值得歌頌。以色列也有一面哭牆，這面哭牆對他們而言也是個慘痛的歷史記憶。俄國的史達林格勒也有個紀念碑，建立了一座非常大的雕像，因爲史達林格勒會戰，在第二次世界大戰中是一場非常慘烈的戰爭，樹立那麼大的紀念碑是表示爲保衛他們的國土，付出了很大的代價。又如日本廣島、長崎也豎立了紀念碑，這個紀念碑的意義是「和平」。上述這些紀念碑都有很清楚的意義。

將來很多歷史學家、學者對『二二八』的歷史眞相開始去挖、去整理、定位，這些是二二八紀念空間的先決條件。

二二八紀念空間在意識的本位上有很大的課題要去面對。我們的歷史太弱、太殘缺不全，『傳統』與『現代』無法幫助我們，兩方的模式無法完全移到台灣來，二二八紀念空間的意義我們自己要去追尋」。（註4）

最後談到目前是否是籌建二二八紀念空間的適當時機時，我提出了較積極的看法。我的意思是，目前是否適當的時機，很難在理論上先決設定，但訴諸行動已經展開，從實踐的層面著眼，如果做得好，表示時機已經適合。

然而，上述的積極想法，卻被親身經驗的挫折打了折扣。

一九九一年四月二十八日，宜蘭縣長游錫堃帶領了一批包括學者、專家及二二八受難者家屬，來到我的畫室，大家共同探討張子隆所構設的二二八紀念空間的設計理念及創作模型。討論進行中，我發現在座發言者絕大多數對張子隆的設計表示質疑，尤其黃春明的反對態度最爲突出。面對反對聲浪，我可以舉出許多理由來爲張子隆的作品辯護，在專業上，我深信比在座持異議的專家更具雄辯的本錢。但我相當的自我克制，沒有據理力爭。結果整個計畫案宣告擱止。而擱止的理由並沒有對外公開，一時引起諸多的流言及猜測。郭少宗在一九九二年台灣美術年鑑例舉到這件事時，也只能以「因故計畫中輟」了結。（註5）

今天，我願意在此把當時埋在心底的話說出來，因爲這裡存在著值得省思的問題。

讓我不願致力口舌爭辯的原因，不是在座專家反對的壓力。而是看到游縣長及「二二八」受難者的立場及表情。他們的立場及表情讓我感受到宜蘭人對二二八紀念空間的寄望及要求。他們希望從張子隆的計畫案及模型中，看到他們熟悉的造形語言及切題的感動力量。顯然的，張子隆的作品，沒能立竿見影的滿足他們的需求。這一點不用明說，我就能一目了然。這並非表示對張子隆做爲雕塑家的專業造詣水準有所質疑。而是反映了當前台灣專業美術發展與社會群眾之間難以即時溝通的差距。

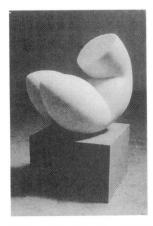

從黃土水到張子隆之間，我們可以輕易診斷出其間的演進步伐及歷史累積是何其的薄弱。左圖為張子隆的作品〈瑤〉，右圖為黃土水的作品〈甘露水〉。

特別是透過「二二八」紀念碑的籌劃來體察這種差距時，我們不能把責任冒然的片面歸咎於一方。基本的問題導源於台灣美術發展長期與本土社會脈絡脫節。從黃土水到張子隆之間，我們可以輕易診斷出其間的演進步伐及歷史累積是何其的薄弱。我非常清楚，宜蘭人所期待的是寫實的風格，一種平易近人而又含義深刻的紀念空間。問題是放眼島內，寫實的高手又往哪裡找呢？

以台灣的水準來說，張子隆無疑是出色的雕塑家。但是要求他在設計中確立「二二八」的主題意義，顯然是太重也太難了。這種難度不只限於張子隆個人，對其他的同道也都是一項極為困難的挑戰。今天，我們要紀念「二二八」，其紀念的意義在哪裡呢？其歷史定位又如何呢？對「二二八」受難家屬及政治抗爭運動的人士來說，其立場是鮮明的，但對廣大的族群來說，又如何呢？我們這一代的人所面臨的最嚴重的時代課題，其實是歷史的斷層。

尤其宜蘭人對歷史埋冤的平反，有比其他縣市民眾更深沉的情結。因為一九四七年的浩劫過後的第三十四年，也就是一九八〇年二月二十八日，他們尊敬的民主運動領袖林義雄的家，橫遭滅門屠殺的災難。

今天，許多關心或參與二二八紀念空間討論的文化精英，或多或少總希望淡化建碑的政治訴求或歷史批判，以歸結到公共空間的藝術機能本位上去。依我看來，是不合理的，我們不能逃避歷史的傷痕與指控！

所有關心及參與紀念空間籌建的文化精英，都應該意識到自己是當代本土族群的一員來思考問題。體察二二八紀念空間的時代課題是如何從政治的陰霾中走到陽光下來。在這裡，我

特別錄出曹欽榮在第二次座談會中的一段話來供大家省思：「我們回顧一下，一九八七年二二八和平促進會成立的時候，以當時的政治氣候想要建一個二二八紀念碑，根本是不可能的事。一九八八年的二二八紀念的促進會，只能象徵性地在內湖郊外豎一個木碑。四野一片黃土，一群人圍繞著木碑，馨香、水果，大家的心情是多麼的沉痛！誠如蘇先生（筆者按，蘇南洲，二二八關懷聯合會理事長特別助理）所說，今天這扇歷史性的門能夠打開，是所有關心人士、二二八家屬、當事者、社會運動者共同協力的成果。但我相信，建築界少有人士會參與這樣的活動。到目前為止，從手上的這份徵圖辦法來看，建碑運動如果是一個非政治化的引導過程，我覺得不可能。從第一個小木板上綁著紅布的象徵性紀念碑，受到警察的跟蹤，無謂的干擾；到嘉義建碑時（筆者按，台灣第一座二二八紀念碑在一九八九年建立於嘉義市），建築師竟然還要遭公會的警告，這已不只是專不專業的問題，而是公會在背後究竟隱藏什麼樣的心態呢？當權者的惡質政治陰影真是無所不在。因此，任何公共建築或議題是避不開政治的，只有面對一途。二二八對台灣最大的傷害是對人的心靈傷害，事實被扭曲，甚至整個社會的價值觀都被全盤倒錯，延續至今。因此，我認為在歷史真相還未大白之前，這個碑會建得很辛苦，也不會如大家所預期的。這時間，我們可能不只開始動手畫圖，而更應該去辨明歷史的真相」。（註6）

一九九二年，在民意的壓力下，行政院終於出面成立二二八紀念碑委員會，並公布二二八紀念碑設計圖徵選辦法。但仍無法平息在野有識者的質疑及挑戰，他們要求主事者當局應先公布評審小組名單以昭公信。但是最大的問題在於主辦當局依什麼專業標準去聘請評審委員？而被聘請的評審委員又憑什麼檢驗標準來審定參與徵選的建碑設計呢？

問題的釐清

筆者特地點出〈吳鳳銅像〉、〈野百合塑像係〉到〈二二八紀念空間〉等一系列問題，其目的不是在藉此誇大美術的政治課題，而是藉著有力的抽樣來解說為什麼美術不可能全然抽身於台灣空前轉型的大考驗的理由。幾乎每一個時代課題的出現，都有其歷史淵源及政治積因，我們曾經遺落了大量珍貴的族群共同記憶，疏離了對自己土地的人文資源的耕耘。因此面臨解嚴後的開放時機，得有自主思考的機會來全面重新認識自己的土地及歷史，如此再認識、再出版的意識，必然匯成了浩大的趨勢。

因此，今天美術本土化已經不是「要不要」或「可能不可能」的問題，而是已經在浩蕩進行而如何走上康莊大道的問題。大趨勢的走向，不是任何預設理論或冷嘲熱諷所能抵擋。高千惠在其〈圓桌武士大風吹〉一文中指出：「『為藝術而藝術』在台灣已逐漸成為一種過去式的口號，除了應市場需求或『星期日』畫家們尚致力於純視覺上的『美化工作』之外，大多數的藝壇活躍者皆注重賦予作品歷史上或時代上的表徵意義。儘管很多藝術家們強調個人的作品建立於後現代風的普普與達達精神上，但普普的大眾意象與達達的無意義（meaningless），在台灣目前的大環境中似乎很難得到創作者預期的效應，因為，以意識為前提的創作，本身一定具有一個闡揚與教化的目的性。而普普與達達的基本精神正與此相悖。因此，在世紀末的台灣，本土意識的創作與個人心象的表現，似乎形成並行二線的發展。藝術在趨向『自治』途徑之後，附著於人文科學上的屬性亦日漸薄弱，但藝術可以自稱無意義，其締造歷史的過程則不可能無意義。生存於台灣目前的創作環境，以個人醒覺的自我意識或社會意識作為創作的源頭，似乎是水到渠成，難以避免的趨勢，正如蘇聯畫家們走到了社會寫實的盡頭，不得不又回歸到美的懷抱」。（註7）

高千惠的觀察是敏銳的。但我也要在此指出，喜歡標榜「為藝術而藝術」的人，也沒有必要與本土化的趨勢劃清界線。因為對第一流的美術家來說，「為藝術而藝術」及「為人生而

依照年代時間秩序，羅列出不同流派交替轉換的演遞網絡，此乃理論系統整理上的一種權宜方法，不宜當做指導創作現代化的指標。〔上、下〕

藝術」的分野是可以不存在的。畢卡索之能運用高度形式化的立體主義造形語彙來畫出震撼人心的〈格爾尼卡〉，證明眞正的天才可以來去自如。只要時代召喚，他隨時都可從專業的尖塔上回到人間。處在一九三七年，畢卡索無法對他的祖國同胞橫遭血腥屠殺保持沉默。要他在〈格爾尼卡〉的創作意識中，抽掉對政治與戰爭的悲憤控訴是不可能的事。然而反應政治課題的大作，照樣能成爲世紀的經典。

因此，具有前瞻性的本土化其實早與現代化並沒有基本的衝突。可以這麼說，美術本土化就是立足於台灣的美術現代化。秉持文化自主意識及獨立建史立場來放眼世界、邁向未來。在此認知下，「島國心態」、「不夠前衛」，或「迴避現代化」的批評都是嚴重的誤解。

本土化不是劃地自限，不是與中國大陸的文化切斷關係，也不是要毫無理性的排拒外來思潮，基本關鍵乃是心態的重大調整。

立足台灣以面對中原文化，就是解除「邊陲」及「附屬」的心理枷鎖，以台灣經驗爲基礎的自主眼光去審視大陸文化。基本上，從十七世紀移民開始一直到現在幾百年下來，絕大多數的台灣人民並沒有親身生活於大陸的經驗。特別是第二次世界大戰後出生的一代的生長過程，更沒有與中國大陸的土地產生直接的關係。他們對中國的認識，實際上來自於國民黨政府的教育宣傳，戰後移民台灣的上一代的口頭陳述，以及其他經過政治過濾的資訊。如此僅限於語言、文字及影像的知識層面所建構的中國印象是虛浮的，甚至淪爲統治者愚化人民的政治符號。

鑑於經歷被「祖國」拋棄、凌辱、恐嚇仍能打開一條自立奮鬥途徑的實力，台灣沒有理由再盲然屈居邊陲的地位來承受中原老大的歷史包袱。從虛像回到務實，台灣人民有必要根植於自己土地的經驗來重塑信心，以特殊的海洋風土長久孕育的文化性格來面對大陸。

在可預期的未來，海峽兩岸會快速的脫離極權式大一統文化專制的箝制。特別是中國大陸，飽經「普天之下莫非王土」的中原沙文主義的籠罩，使許多地方性的特殊活力遭到長期的歧視與壓抑，造成了中原獨大的擁腫與僵化。但隨著專制與封建之沒入歷史，地方性力量的甦醒所導成的文化多元化趨勢會代之而起，除了中原文化以外，嶺南、湘湖、閩南、關西、南苗、東北及西北游牧……等等文化，都應有其發展的空間，另外，開放局面所帶來的外來文化的洶湧注入，更增添了難一預估的變數，面迎走向開放、多元化又整合的太平洋世紀，台灣豈能妄自菲薄。

立足台灣放眼世界，除了文化視野要突破反共與冷戰年代的模塑框限以外，面對歐美思潮，更要擺脫盲目膜拜與追隨的自卑心理。從日據時代以至今天，整整半個多世紀，西潮的美術理論一直控馭著台灣美術家的現代化思考，如此支配性的影響，固有其階段性的必然及必要，但行之過久，會養成盲目的惰性，麻痺了獨立反省的覺醒。

我們要認清，任何國際性的思潮理論，都不是建立在無可質疑的神聖標準之上，同樣都是基於特殊的歷史及社會的背景，有其時宜的限度。歐美的演進不是現代化的唯一模式，現代化可以有許多不同的模式，每一個地域依其特殊的歷史條件及現實際遇，可以自行走出獨特的現代化途徑。最重要的務必掌握操之在我的主動。

因此，首先要擊破的惰性思考模式，是本世紀西方主導的主要藝術流派序列網絡所帶來的創作誤導。我們可以舉西洋美術辭典中的圖表來說明，從寫實主義開始，依照年代時間秩序，羅列出不同流派交替轉換的演遞網絡，網絡中的每一個流派都清楚的安置在其時序的位階上，如此依時間序列疏理出的演變網絡，乃是理論系統整理上的一種權宜方法。並不宜當做指導創作現代化的指標。不幸的是，在「迎頭趕上歐美」的心理驅策下，國內流行將時序位階與現代化評價劃上等號。認爲吸收越後起的流派就越現代化，就越是創新的意義。怪不得有人斷然指出，印象派是一百年前的東西，吸收印象主義無疑是開了倒車。照此邏輯推演下

，那麼吸收殷商時代的甲骨文、冰河時代的洞窟壁畫的人，豈不成了古人？

美術史上所產生的創作流派，都是可資吸收的智慧資產，都對後代具有新的啓發性。一個藝術家的創作是否現代化，不是基於他吸收那一種或那一時階的流派，而是在於他如何吸收，以及吸收消化的再生結果如何。所謂熔舊鑄新，創作是可以產生奇蹟的。

因此，創作個體所面對的古今中外的美術流派，都是中性的，年代時間的秩序位階根本不具新或舊的意義。基於此種體認，我們面對西潮流派，應從隨波逐流的被動轉爲隨心所欲的主動。我在此試著舉出一個較爲切合創作實際的思考架構，具有自主意識的創作個體居於中央，西潮流派則環繞在創作個體的四週，每一個流派均與創作個體維持等距離。沒有「新」、「舊」、「傳統」、「現代」的先決意義。處在資訊流通的紀元裡，我們要接觸西洋美術從原始到當代的機會可以說是均等的，從博物館、美術館、印刷傳播、映象記錄等等管道，都可接觸吸收到各種年代及流派的美術資訊。

透過以上的分析，可以預料，台灣美術本土化運動，很自然的會走出不全然與西方演變節奏相符合的步伐，我們對「前衛」的認定，也不必然要隨著西潮的節拍起舞。因爲基於最深刻及最能理解的經驗來激發創作，仍然可能產生具有開拓性及實驗性的創作，這不就是一種立足於台灣的前衛藝術嗎。

最後，我要特別闡明的是，美術的本土化不是永久性的課題，而是當前務必充分掌握與實踐的階段性課題。本土化運動會進行多久，沒有人能預測，如果能穩健而壯闊的進行，會強力吸納本土潛在的人文資源以邁向國際化。當到達成熟時，本土化的主張會自動的消失，代之以更新更迫切的時代課題。

（原刊載《雄獅美術》，1993年2月）

附註

註1：《當代》第79期。

註2：《新新聞》第159期。

註3：《空間》第19期，1991年2月空間雜誌社發行。

註4：同（註3）。

註5：見1992年台灣美術年鑑專論部分郭少宗撰〈官方無力，百藝待舉——重看1991台灣美術新聞〉。

註6：《空間》第39期。〈二二八紀念空間的塑造——座談二二八紀念空間的塑造與設計圖徵選辦法〉。

註7：《雄獅美術》第255期。

這篇文字曾刊登在一九九三年二月號的《雄獅美術》，只因批評尖銳，受到了刪改。現決定全文發表以存眞貌。

展望一九九二年

—— 從解構到重建

跨向一九九二年，台灣正置身於國際及國內空前變動交相激盪的時機。展望台灣美術的未來，正充滿著嶄新而複雜的動因與變數，逼使我們必須正視正在發展中的現實，並對整個文化大環境重新加以掃瞄，以掌握向前推演的可塑性脈絡。

內外交激

在國際方面，由於蘇俄領袖戈巴契夫為了挽救本國日益惡化的經濟，毅然實施政治改革，逐步消解了蘇共中央集權體制，連帶放鬆了對東歐的控制，使東歐得乘機邁向自由化運動，導致東歐共黨政權紛紛垮台，促成蘇俄從東歐撤軍，柏林圍牆倒塌，東西德統一，以至華沙公約組織的解體。

一九九一年八月，蘇俄保守派反撲改革的政變橫遭挫敗，更加速敲響了蘇共的喪鐘。相對提高了蘇聯各加盟國的自主地位，也成全了波羅的海三小國的獨立並順利進入了聯合國。再繼而造成美、蘇雙方大量裁減核武。一序列骨牌式的空前變局，從蘇聯向全球播散，不但使東西緊張對峙，豁然開朗，更瓦解了東西兩大超強支配全球的冷戰對立結構。

民主化及自由化的浪潮，不只衝擊著蘇聯及東歐，也波及到中國大陸，一九八九年北京爆發六四天安門事件，中共以血腥手段鎮壓要求民主化的示威學生，引起了自由世界的公憤與抵制，至今餘波盪漾。

在美國，雖然仍能維持超強的架勢，但內部的文化體質亦蘊釀了空前變化的酵素，以西方白人文化觀為中心主導的一元化傳統，遭到了空前的挑戰。紐約州教育廳公布了中小學歷史及社會學科教材修訂計畫，公然提倡了多元文化觀。負責研擬計畫的二十四人小組發表了「一個國家、多種民族、文化相倚宣言」。強調美國的教育，應調整過去以白人文化為主導的眼光去詮釋一切，應包容與尊重原住民及其他有色人種所代表的文化，彼此相倚尊重。「文化相倚宣言」雖然立即召來保守勢力的反擊，但已足以象徵文化多元主義的崛起。

以上國際局勢的劇變，所顯示的時代性意義，是單一統御威權的沒落及多元權力體系之逐漸成形。在此全球風潮的衝激下，台灣本土亦顯出了空前的敏感度及反應度。

政治強人的逝去及戒嚴統治的結束，使台灣民間社會的力量獲得解脫而膨脹，並積極拓展自覺運動的空間。對外，以自力救濟行動爭取主權獨立的國際人格，對內，則力圖廢除戒嚴時期殘留下來的壓迫民主與人權的惡法。由民間團體發動而演成全島風潮的重返聯合國運動，以及學界反軍人干政，反老賊修憲，以及反制國慶閱兵、力主廢除刑法一百條等示威行動，即是切合時機突破專制威權宰制的具體表現。

國內外變局的交相激盪，波及文化層面上的效應，是國際潮流的多元化及官方文化意識型態主控局面的崩潰。使民間力量朝向現實化及本土化發展，逐漸突顯了從自己生活土地中建立自己文化主體的希望。

　　做爲文化重要族群之一的美術，在此重大轉型時機，表現出了遠比七〇年代更主動更全面性的蓬勃朝氣。尤其是新興事物與力量的湧現，已使美術生態呈現脫胎換骨的可能。影響所及，已從創作擴延到理論建設，展覽典藏、教育推廣及市場傳播等領域，值得吾人加以廣角度的觀察與探討。

一元化統御威權的崩解

　　首先就創作層面來說，「現代」及「傳統」的固有理念都遭到了質疑。

　　新生代面對西方新潮的認知心態有了顯著的轉變。究其原因，一方面當代國際新潮的演生，已不似過去單純的由一個強勢流派一統獨霸的領域，而漸分解爲多元新潮此起彼落或並行拍岸而來的局面，另一方面，國內對新潮的鼓吹者及倡導者的心智，曾一再執迷於六〇年代的光景，以至落入反應失調的困境。

　　自從七〇年代鄉土運動高潮過後，國際藝術新乃在八〇年代重新湧入，主張國際化的前衛主義者，在北美館運作未穩之際進駐操控，以速成的方式假龐大展示空間進行新潮的移植運動。「新展望展」、「現代雕塑展」、「抽象畫大展」、「裝置藝術展」……等等，陸續推出，其中以二年一度規模巨大的「新展望展」對新生代的影響最大。惟倡導者及評審者昧於時局及島內現實，致使新潮推展孤絕於社會。同時評審作業更無法對多元而複雜的創作類型切實的掌握，任由武斷「屠殺」於先，抄襲得獎於後，公信心快速淪喪。自覺意識較強的新生代美術家乃自闢團體運動的途徑。

　　在固有「傳統」理念上，長期與台灣社會脫節的官方欽定中原文化正統意識，亦正式在檯面上遭到攻擊與否決。一九九〇年，由在野黨立法委員所舉辦的文化聽證會上，文建會所擬定的「文化建設方案」，受到出席的文化界專家學者一致的批評，尤其「文案」中所強調的「中原主流」及「文化控制」心態，更被嚴厲的抨擊，事實上，在野的文化有識之士，早已唾棄官方主控的文化政策，而轉移關注到文化的認同落實，致力重整台灣的歷史，開拓出新的文化視野。藝術史觀的拓展，則越過了漢族中心主義的框架，進入了原住民的時空探索，甚至深溯到考古挖掘的石器時代。

　　一九九〇年舉行的全國文化會議預備會議上，與會學者更嚴正抨擊官方大漢沙文主義的心態，建議政府組成田野調查團，將原住民的多樣儀式恢復原貌，而避免以漢人的觀點強加詮釋。除此以外，更建議當局邀原住民代表參加全國文化會議，以及將原住民的文化編入教材。

　　觀念上既已擴大包容，實際行動隨之展開，原住民阿美族及布農族的樂舞，乃隆重登上了國家劇院的殿堂。在美術方面，雄獅美術特地組團深入原住民區採訪，製作了「新原始藝術」特輯，以呈現台灣原始藝術的面貌。

　　原住民藝術的抬頭，象徵性的顯示了台灣美術落實本土的認同已成覺醒的趨勢。在此趨勢下所展開的創作視野，正充滿著尚待開拓的新課題。

　　七〇年代鄉土運動的藝術創作，雖然曾走入鄉村及民俗的圖騰化胡同裡，但落實本土的精神，仍能隨著時勢潛移到八〇年代，而與日漸勃興的草根性社會運動合流。創作的關懷面也從鄉村擴大到更切身的都市生活層面，並對現存的政經結構及商業化社會進行探究與反省。這些反體制意味濃厚的新興創作心理，終於在解嚴後全面迸發。

　　威權意識對文化的掌控一旦崩解，創作個體及團體長期受壓抑的不滿情緒，乃以強烈批判、抗議及露骨諷刺的姿態出現。於是政治性題材掛帥的嘲諷創作，一時風起雲湧，從攝影、漫畫、小劇場、黑名單工作室的「捉狂歌」，蔓延到相聲、電視、電影、詩及小說的領域。呈現一片以嘲諷的創作爲主流的反判文化。美術在這場高潮盛會中亦有當仁不讓的表現。不但美術院校的學生主動投入政治抗爭運動，新生代創作者亦自發性的以各種嶄新的創作形式

尋求一種落實本土的前端意義。西方眾多新潮流派的觀念對他們來說，已不是盲目追隨的理想目標，而是用來突破政治禁忌及批判社會的新銳手段。他們大膽的將當代新潮觀念，帶進瞬息萬變的現實環境，做切入本土的轉化嘗試，因此創作的媒體及手法之複雜及多樣亦屬空前。僅管水準參齊不齊，但新生力量的沟湧，潛在著許多變數及創新的可能。

市場的崛起及危機

與創作的翻騰同時，美術市場亦呈現活躍熱絡的景象。由官方的美術館與民間的畫廊並駕齊驅的帶動。

先從美術館來說，台北市立美術館位居文化首善都會，掌握了優勢的資源，加上硬體空間龐大，使其運作漸能顯出氣候，不但能舉辦大型的國內外的大展，回顧展、團體展及研究性質的展覽，也不時配合大展舉辦美術研討會，邀集國內外專家共襄盛舉。另外，典藏與研究出版及社教工作亦陸續進行，這些多功能的運作，不但提供了美術家舉行大型展覽，增加了較具規模的觀摩國際名家原作的機會，也發揮了促進美術研究，培養美術欣賞人口的功能。雖館務運作不時露出弊端，尤其學術研討會的品質有待提升，惟此過渡性現象牽涉到整個法制基礎的完善奠定，以求改善。

民間畫廊方面，從七○年代開始，隨著台灣經濟的波動呈高低起伏。到了八○年代雖遭若干低潮的波折，仍能維持不衰的局面，不但畫廊的數量增多，經營的方法也推陳出新，顯見台灣具有開發美術市場的潛力。而市場潛力則有其相呼應的社會背景。顯而易見的事實是，台灣企業界的第二代已陸續接班，這些受到較完整教育且較具廣闊見識的企業新銳，較能將經濟力量注入文化的領域，但最顯著的力量來自所得普遍增加的大量中產階級，他們不但已有餘力關注藝術，也享有遠較過去更多的悠閒。

不過市場的崛起，從已發展的事實觀察，已經出現了正、反兩面作用的現象。

從正面現象來說，美術館、文化中心及畫廊業的崛起，需要大量的美術工作者，不期而然的增加了專業美術研習者的就業機會，同時市場推廣的廣告需求量的與日俱增，支持了專業美術刊物的成長，亦刺激了其他的周邊效應，諸如教育、研究、評論及大眾傳播等等。而愛好美術人口的增加所產生的另一市場意義是，欣賞的取向及風氣已逐漸成為參與塑造台灣美術體質的因素之一。

然而市場的暴起，特別是商業畫廊的急功近利，已衍生了可慮的負面現象，最被廣泛議論的市場交易集中在所謂「印象派」範疇的作品裡，而冷落了新生代較富新意的創作。究析起來有其必然，蓋社會大眾對能直接印證視覺經驗的寫生性創作，較易接受。再者創作與欣賞之間本來就難以並行發展，回想西洋油畫在二○年代正式引入台灣，直到七○年代，才開始普受社會接納，其間渡過了半個世紀的慘澹奮鬥。戰後湧入台灣的新潮所啟發的創作，與本土群眾所造成的隔閡，自然需要時間及人為的努力來解決。不過戰後的新生代也該反省，在以往「狂飆」的年代裡，許多自命走在時代前端的人物，孤高自賞於象牙塔中，鄙視社會現實，如此無根而自絕於社會的心態，已漸被回歸本土的參與感取代。從新生代抗議市場停滯在「印象派」的呼聲，流露他們重視市場的心理，這是極為正常的。

依我看來，問題不足憂慮，因為美術館已提供可觀的展覽機會，而民間亦陸續出現了針對新生代新創作為開發對象的畫廊。事實上，只要用心觀察，有眼光及遠見的藝術鑑賞者及收藏者已逐漸出現，其欣賞的敏銳度亦超出一般的想像之外，把專業以外的美術人口一概視為低俗，並不公平。從另一角度觀之，未被大眾接納的現代化藝術，正是充滿尚待經營的潛在資源。

值得關切的是唯利是圖推銷術之介入畫廊經營，強調「增值」的觀念以利推銷號召，一度

吸引了房地產業及股票族的游資，造成暴發的景象。爲了方便作品的增值炒作，竟然演成依輩份與年紀序列來決定評價高低的行情規則，不但嚴重扭曲了藝術的本質，也誤導了社會大衆對藝術的認知。當藝術創作進入文化消費時代被商品化之時，非藝術的因素大量介入而混淆了價值判斷，正是所謂文化生活被「異化」及「物化」的現象。此種不能等閒視之的藝術危機，有待文化反省工作的制衡。

三大美術區域的形成

經由以上簡要論析來展望一九九二年的台灣美術，可以合理的期待出下列的可能。

從大方向前瞻，藝術創作與政經大環境的互動關係會更有機化，命運共同體的意識將主導文化轉型的機制。一九九二年是修憲的關鍵年，也是國會全面改選的時機，是否眞正達到民主化的要求，在民意高張的大勢所趨下，舊體制會瓦解，而新體制建構所涉及的政治資源的重新分配，會成爲朝野競逐的主題。

因此，一九九二年，將是進入重建的一年，也是台灣從解構轉入重建的里程。在重建的觀點下，展望美術的往後的演變，可以預期出一九九一年已進行而延至一九九二年會更明朗化的發展。

從整體環境觀察，分別建立於台北、台中、高雄的三大美術館的運作功能將演成三大美術區域，各擁若干腹地，而各美術區的腹地大小，將取決於美術館爲主軸的市場功能。以各自吸納美術人才及社會資源。

因此美術人才及資源過度集中於台北的現象可能會有變化，基於區域均衡發展的政策及民間共識的配合，文化資源會從北部往中、南部做某種程度的流注。

台中的省立美術館雖已成立，但由於硬體工程設計嚴重錯誤，加上軟體組織體質不良，以致尚難發揮出主導性的氣候。雖然如此，美術館的周邊效應遲早仍會出現，例如民間美術服務業的布局隱然有蓄勁待發之勢，另外，埔里藝術村的籌劃，也出現了吸引美術專家的地理條件。

不過表現最爲令人刮目相看的則爲高雄，全國硬體工程最大的美術館行將成立不說，僅僅美術人才的凝聚，已展現了鼓動風潮的力量。一九八八年爲反制金陵藝術中心承辦的「高雄市國際戶外雕塑公園規劃案」，透過輿論發動了自立救濟的行動，產生了決定性的影響。繼之在一九八九年強力反彈了台北師大教授王哲雄所主持的高雄雕塑公園規劃案。到了一九九一年，高雄畫家倪再沁在《雄獅美術》發表了探討台灣美術的一序列長文，引起了海內外甚大的注目與議論。不管其立論是否經得住考驗，但以特殊觀點看來，其潛在的象徵性訴求則不容忽視。一言以蔽之，就是久居台灣美術的邊陲地帶的高雄，將要展示力量。以爭奪全國美術的發言權。倪再沁文章之引起反彈，除了時機敏感及看法岐異以外，乃是向久由台北主導的美術觀點提出挑戰。

一九九一年十月，高雄的新生代美術家在民衆日報發表了＜高雄「黑畫」── 創作與地緣環境之時空關係＞，及＜談高雄、當代、美術＞，更擺明了與台北抗衡的姿態，強調地域性的批評精神，掌握高雄的自然及人文的地緣性格及資源，以表現出草莽性的邊陲文化特質，而此邊陲文化特質不再是自卑，而是自覺與自信的標舉，以擺脫「台北中央」主導已久的美術主流。

從理論說來，三大美術區域已隱然在發展，落實地域鄉土而掌握地緣性的文化特質來自起創作的爐灶，應是合乎後現代多元化時機的發展。不過從現實條件探析，台灣海島幅員不大，三大美術區域所各擁有的文化腹地相當有限，加上高速鐵、公路的擴建，其地緣性的文化特質是否能長期維持獨特的鮮明，不無疑問。然而高雄畫家的「地域宣言」，仍具有未來性

的啓示，那就是由台北觀點爲主控的一元化美術運動，將可能崩解轉型爲全島多元化爭輝的局面。一個值得正視的新生人力資源已漸凝成氣候，從七〇年代起美術院校的畢業生及出國留學歸來的美術專業人才，已匯集空前數量，這些蓄勢待發的新生代如何分配落居到三大美術區域，值得觀察。一旦他們發揮了爭取生存空間的力量，將可能使台灣美術生態結構重新改組。

邁向重建

從全國美術資源分配轉移到創作與市場的互動層面觀察，台灣史的研究將更風起雲湧，成爲最熱門的顯學，連帶使台灣美術史的研究進入更積極而深入的境界，除了參與的專家及機構更多以外，粗枝大葉的概論性文章會淪爲次要，而專題性的研究會有突破性的進展，換言之，分工化與專業化的研究是必然的趨勢，這是邁向未來大系統建構所必經的奠基過程。目前《台灣美術全集》及台灣美術家資料庫的籌建，即爲較重頭的工作。影響所及，可能使史觀藝評的重要性與日俱增，這是一種較高層次的藝評工作，作者必須有沉潛的準備功夫，以茲從史觀透視去評析當代台灣美術家及其創作。其累積的最終意義，在將本土美術家及其創作，建立系統性的歷史定位。

因此，史觀的藝評勢必引起反彈及爭議，但無論反彈及爭議多大，都不能阻止史觀藝評的衝刺。因爲長久缺乏通透史觀的台灣美術環境，史觀的藝評正是本土化所迫切需要的。從良性的角度預期，史觀藝評的挺進及召來的爭議及論辯，都可能交織成正面的作用，史觀藝評在台灣屬拓荒階段，須經受不斷的考驗與挑戰，才能穩健成長。

與本土美術史的整理研究相對應，有關國際藝術資訊的引介，也會受到時勢衝擊而開闊視野。這牽涉到當代國際美術史觀的調整，不但要突破反共的僵化意識型態，也將跨越唯歐美馬首是瞻的依賴性思考模式，國際藝術的觀瞻，會從歐州、日本擴及蘇俄、東歐、中南美洲以至其他第三世界的領域，對中國美術的印象，也會衝出國民黨式的圖騰格局，而從直接與中國大陸的接觸觀察中，重新構圖。諸如《雄獅美術》之＜墨西哥藝術專刊＞，藝術家出版社出版《俄羅斯蘇聯美術史》，及錦繡出版社發行之大陸編輯的《中國美術全集》，都是開拓國際美術新視野的徵兆。

而視野開闊會導致理論引介品質的提昇，在以往將強權文化區的新潮理念當聖經般向國內宣讀的時代會成過去。在認知水準日益進步之下，我們不但要求客觀深入的引介，更期待批判性介紹文字之出現。在文化主體重建的大勢下，我們不能再一味仰賴別人的眼睛看天下，我們必須培養出台灣的眼睛看天下。

在專業創作方面，移植或吸收任何當代國際新潮，都難以如同過去般的輕易大領「前衛」的風騷。在多元性及分歧化時勢衝激下，「新的」、「舊的」、「前衛的」、「保守的」，會逐漸喪失字面意義及兩極邏輯的對立，代之以「類型」的觀念分頭並進，一個畫家擷取最新興的畫派理念來創作，並不就代表「前衛」，而只是選擇了一種新的「類型」。對於創新的評價會從時潮風行轉注到更實際的個人化品質，以及其獨特技法的精熟度。

不過可以預見的是，日益繁雜的創作類型，會大致朝向本土化的時空探索，以與台灣文化血脈相通來尋求新的藝術註釋。置身於瞬息萬變的轉型時機，台灣社會層出不窮的活力及資訊，對創作的刺激會匯集成強勢的風潮，特別是政治層面的題材對反叛一代的藝術家的吸引力還會持續下去。一九九二年，統獨之爭的題材會出現於美術創作的舞台，投射出更尖銳的批評與嘲諷。

不過創作類型的複雜化將進入本土的各種層面去發掘創作的靈感。久受忽略的台灣自然地理及人文際遇正充滿著豐富的啓發性。諸如野性充沛的海島性山川及環海景觀，以及歷史縱

深回溯的嶄新視野，現實的個人處境及社會的物化現象等等，但表現方式不會再重演過去的老套，而力求翻新以表現出反叛意識的銳氣。順此大的方向前瞻，一個新的本土化人文主義將會興起，從破解政治禁忌、嘲諷威權神話、摧毀腐化教條、批判異化社會及深入大地自然，以徹底剖析與省視脫出威權壓制的生存環境，最終的焦點就是關懷生活於這塊土地的「人」的問題，探究擺脫一切假象後的人的真義在哪裡。

然而，重振本土的人文主義是一項重大的挑戰，在創作本土上，具體說來，就是從挖掘本土的自然與人文的經驗資源中，去提煉或轉化新的藝術語言，充滿了許多必須自行解決的高難度問題，因此，未來投入本土化主流的新生代，將承受台灣美術發展史上最嚴酷的考驗。

至於海峽兩岸的文化藝術交流，除非有重大的實質突破，在可見的未來，仍是浮面性的發展。只有台灣本身的文化主體意識確立，具有本身的文化立場及藝術史觀的共識，才能使兩岸的藝術交流產生平衡與落實的意義。

最後展望美術市場，有關這方面的評論此起彼落，藝術的衛道者的危機意識不時溢於言表。無奈的是，處於一個資本主義社會龐大媒介傾銷網的籠罩下，市場的滲透與擴大是無法抵禦的。無論精神性多高多純的創作，只要有市場的價值，都會被商品化，美術作品更不能例外，可以斷言的是，想要參與新時代的重建而又要自絕於無遠弗屆的商業化磁場，已愈來愈不可能。蓋所謂市場已非狹義的指商業畫廊的交易，而是包含整個藝術大環境的供需互動範疇，事實上已不容否認，市場乃是資本主義社會的藝術發展所必需的動力，我們只能改良而不能棄絕。特別是台灣社會已身不由己的被拖進消費性格主導的後現代境地，新生代勢必調整觀念去積極的面對現實。這並非表示隨波逐流自甘墮落，而是積極的在藝術本位與商業體制之間，尋求一個發展的平衡點，站在文化反省的角色立場，從寬廣的正面去關懷美術的環保，致力在商業化的趨勢下，開闢出仍能超乎凡庸的創作空間。

總之，一九九二年充滿著改革的希望，也隱伏著失控的危機，我們有幸能挺身於驚滔駭浪的時代，讓我們全力以赴！

（原刊載1992年台灣美術年鑑）

《台灣美術全集》的出版及台灣美術家資料庫的籌建，是較重頭工作。藝術家出版社推出《台灣美術全集》受到媒體一致的好評。

從一八七四年到一九九三年
—— 試論印象主義對台灣美術的影響

印象派大師莫內的一批原作運台展出，是一九九三年初的一件藝壇大事。帝門基金會全力促成這件大事之餘，也同時舉辦所謂「台灣的印象派畫家」聯展，並希望我為這個聯展寫篇文章，我考慮後決定執筆不是為了應景及捧場，而是想趁此國內外印象派盛會之際，提出一些重要的問題來讓大家共同關注及思考。

印象模糊的「印象派」

對於「印象派」及「印象主義」之類的題目，在新潮迭起後浪洶湧的當代，常被認為老舊不堪。持正面或負面看法的人，似乎都視之為早已定論不值多談。其實認真追究起來，會訝異發覺國內對上述題目及相關領域的認知程度，仍然停留在相當混沌的階段。不是概念籠統就是印象模糊。而此現象之存在，則導因於台灣近代以還美術發展的特殊歷史際遇。

在戰前，從日本吸收到經過學院過濾的近代西洋美術的上一代，大致埋首在技術層面的耕耘。未能開拓歷史及思想的視野，來省思印象派及其影響範疇中的繪畫問題。在戰後，發動繪畫革命的一代，則熱中新潮而存心與上一代劃清「傳統」與「現代」的界線，當然對印象主義的問題不屑一顧。

如此上下兩代對印象主義影響到本土美術的現象，所存在的不自覺或有意的輕率認知心態，造成了許多理論上的盲點及後遺的誤導現象。這是我們要予以正視及檢討的。

翻開西洋美術史的論著，我們會發現美術史家對印象派繪畫及印象主義的觀念，均給予相當大的篇幅論述以表重視，主要原因是基於印象派繪畫的產生，乃是西洋近代美術史上的一個重大的轉捩點。往後許多突破文藝復興奠基而成的傳統規範的美術革命，都或多或少從印象主義導出或更新。

印象派繪畫之產生，有其特殊的歷史時機，包括當時的政治環境及社會經濟背景，還有自然科學氣候的形成，另外，當時巴黎都市生活經驗的薰陶也是具有影響力的因素。因此，要討論印象主義的觀念及創作，實際上可以從不同的角度開闢出不同的觀察視野。同時被歸類為印象派的畫家們，也各自發展出不同的風格。不過在理論上，仍然可以歸納出集中的焦點。藝術史家亞諾・豪斯在其所著《西洋社會藝術進化史》裡，談及印象主義時，有一段精闢的論述：

印象主義用簡單的公式來說，就是它認為「片刻」（Moment）是操縱「永恆」（Permanence）與連續（Continuity）的，而每一個現象都是瞬時的，它像波浪一樣滑入時間的大海裡永不回頭。印象派所有的花樣和技巧都在說明現象不是固定存在的，而是不停演變的，它不是一個情況，而是一種過程。每一幅印象派的圖畫都像在永恆的鐘擺裡存在了一剎那，是在許多競爭外力裡的一個不穩定的平衡。在它的眼光中，自然是生長與死滅互換的過程，而

所有一貫的過程又都可以分解為不完全及片斷的角色。這種無視於客觀的事實，而只是複製主觀的感受，把現代透視畫法帶到了巔峰。他們把一片均勻的色彩分解成小點及小塊，而小塊又可依透視的價值觀繼續分解著。

這一段話，把印象主義的創作理念，剖析的極為中肯與貼切，因為我們可以輕易的在印象派大師的原作裡，具體的感受出上述的特質。尤其是莫內的「白楊木」與「乾草堆」的系列連作，已成為最具詮釋印象主義精神的經典傑作。

然而在台灣，戰後的一代，似乎並沒有從上一代承受到思想層面上的清晰開導，也未能從老一輩畫家的作品中，領會出莫內、畢沙羅般掌握光與色交織變化的瞬間魅力。

李石樵老師就曾在公開的場合中指出，印象派並沒有真正落實日本，他以留日學畫的經驗做見證，認為真正引入的是外光派，繼外光派以後，馬上越過印象派而進入後期印象派、野獸派、立體派……等等。

我們再從日據時代的主流畫家的一生代表作中，加以認真賞析，更會發現不只風格各異，甚至很難用西方印象主義的理念加以界定與詮釋。廖繼春的創作在進入六○年代時，顯著進向抽象主義的蛻變。李石樵則一度熱心消化立體主義的影響。李梅樹的代表作則洋溢出巴比松派感染的氣息。顏水龍的畫面特有的造形設計構圖，更與印象派的理念分道揚鑣。楊三郎雖然執著於直接寫生，但他的筆觸及色塊的質感趣味，並非向莫內等大師看齊。他心儀的畫家反而是日本春陽會的翹楚中川一政。

然而在台灣藝壇一般流行的討論水平上，大家仍然對成名於日據時代的畫家及其後繼者們的創作，一律以「印象派」視之，要不然則以「類印象派」加以統稱。顯見我們的藝評陷於修辭貧乏的困境。有必要透過歷史及理論的反省自覺，自立新的修辭策略，來重新檢驗已成習慣而流行氾濫的各種概念模糊的論述。

巴黎、東京、台北

要釐清籠統的觀念及印象，不能全然從抽象的理論思考及分析著手。更重要的是探察西洋近代美術如何從巴黎移入東京再轉注台北的傳遞脈絡。而在此脈絡經過時空轉折，產生了許多遞減效應及新的變數。

印象派畫家的第一次集體大展是在一八七四年。總共展出二十五位畫家的一百六十五件作品。雖然未能一舉奏功。但大規模展覽持續推出七次以後，終於打開了市場，也匯成了新時代的主流而擴大感染的領域。其影響所及，不只啓發後續的新潮，也衝擊到舊有的學院派繪畫，使之有限度的放鬆古典的規範，以吸納印象派戶外寫生所強調的光色特質。結果產生一種基於嚴謹古典寫生基礎而又帶有印象派鮮明色彩效果及生動筆觸的折衷畫風，通稱之為新學院派或外光派。其中最著名的人物就是柯林（Louis-Joseph-Raphael Collin. 1850-1916）。他在巴黎設有工作室並開班授徒。

一八八七年，也就是印象派集體展最後一屆的次年，一位熱心藝術的日本青年黑田清輝，放棄原先的法律課業下決心走進了柯林的畫室，而踏上了他成為「日本近代洋畫之父」的生涯的第一步。黑田清輝並非柯林的第一位日本學生，在黑田之前，已有山本芳翠及藤雅三捷足先登。但黑田卻是甚有才氣及富使命感的人物。在他學成歸國的第四年—— 一八九六年，即受到當時東京美術學校校長岡倉天心的賞識，而被任命為西洋畫部的主任。同一年，黑田更與留法同學久米桂一郎發起組成「白馬會」，網羅同道推展畫運，於是黑田清輝及其同道從巴黎吸收的新油畫觀念，仍沿著東京美校及「白馬會」雙管齊下的傳播，而漸蔚成了一股強大的新洋畫風潮。一九○七年文部省美術展覽會開辦，「白馬會」與東京美校的人馬陸續

梅原龍三郎　黃金的首飾　1913　油畫麻布　47.4×45.3cm　東京國立近代美術館藏

進入此日本最高權威展覽機構，更壯大了其影響力。由此看來，黑田清輝等人的新繪畫觀之能順利播種而迅速繁衍，乃是他們能進入體制內建立一套切實可行的運作模式。從石膏像的素描訓練起步，延及人體素描打下基礎，繼之進階油彩研習及創作。然後再伸入朝野大展的考驗中發揚。這一序列從柯林畫室及巴黎沙龍展帶回來的美術傳授及推廣模式，帶回日本運作，影響極為深遠。

　　儘管東京美校的西畫老師及「白馬會」畫家們，在留歐期間，皆曾畫遊各地，對印象派及其前後的各種流派的繪畫均有所涉獵，彼此的風格也不一致。但對學院的研習規範均有共識並認真執行。其影響面，實際上擴大至其他的洋畫學校及私人畫室裡去。

　　一九一五年，黃土水首先進入東京美術學校，其後從一九二二年開始，顏水龍、陳澄波、廖繼春、陳植棋、李石樵……等等紛紛進入東京美校洋畫科。楊三郎及陳清汾則入關西美術

從巴黎經東京再流入台北，經過層層轉折所產生的所謂「類印象派」範疇中的繪畫，自然跟亞諾‧豪斯所標示的印象派創作精神，拉開了一大段距離。

由於體制化的創作研習連貫到官展的修陶磨練，長期擴大發展的主導下，理論建設及美術史觀的透視反省乃瞠乎其後，使台灣自認是印象主義者或類屬此影響系統下的畫家，似乎很少人能認眞去思索印象派創作在變化萬千的自然中掌握「瞬間」的眞義，更談不上吸收到莫內畫作所濃烈散發的「瞬間」連續變化的永恆魅力。

因此，嚴格說來，印象派的原始精神及創作特質，並沒有在台灣的「類印象派」畫作中眞切的顯現出來。不過我們也不必冒然將之視爲遺憾的現象。蓋發源於先進國家的美術思潮對其他文化區的影響後果，原就難以預估的。一個必須正視的事實是，印象派在法國的歷史際會中之時機背景及思想氣候，很不可能重現於日本及台灣。更何況馬內、莫內、竇加、雷諾瓦……等等印象派大師，均爲原創性很高的天才。他們的藝術精髓原就難以歸納成任何公式來掌握。繪畫的精神性本質基本上是無法排入課程中傳授的。從繪畫理念的認知轉化到技術實踐的創作，存在著許多變數及文字難以分析的詭異。一個畫家吸收某種思潮是否能消化成個人性的風格，完全取決他特有的敏感及才氣，而創作個體的敏感及才氣又會受到他的生存時空因素的左右。

因此，黑田清輝及其他後進將西歐繪畫觀帶進日本發展，無可避免的會相當的日本化。在空間的轉換下，創作於東瀛的土地，自會受到山川地理及人文資源的孕育啓發，例如面對新鮮題材所造成的技術應變，以及對桃山、德川時代的裝飾性藝術的吸收等等。在時間的流程下，更新的西潮源源不斷的流注所攪動的思想氣候的變化，也會產生甚大的催化作用。我們可以顯而易見的從對台灣美術較有影響力的日本畫家中，看出異於西歐的日本化氣質。

同樣道理，台陽美協的主幹人物，從日本吸收西歐近代繪畫帶回台灣發展，除了師承的影響以外，他們的創作也會相當程度的顯現台灣化的色彩。諸如台灣亞熱帶的島嶼風情，農村社會的氣息，民間工藝的色彩，原住民世界的異樣情調等等，均明顯的反映在廖繼春、李石樵、顏水龍及李梅樹等人的成熟畫面上。同時戰後台灣暴露在西潮的直接衝激下，更增添了催化的變數。

雖然如此，從廣義化的視野來觀察，我們仍然可以診察到法國印象派及其影響圈的繪畫思潮對台灣繪畫的影響。特別是戰前美術主流所傳承繁衍下的繪畫，約略呈現了幾個共通的特點。

首先可以看到的普遍現象是，直接面對視覺所及的自然題材來寫生的嗜好。寫生的題材也就簡單的化約爲人物、靜物、風景等三大類。其中，風景畫最爲盛行，已儼然成爲寫生創作的主流，這多少與台灣較保守的社會體制及民風習俗有關，使畫家在野外的世界裡，較能悠遊自在的取材作畫。同時把畫架搬到實地直接寫生的做法，也框限了四方形畫面捕捉自然世界的固定而片面景物的格局。如此戶外性及片斷性的寫生效應，或可視爲印象主義廣義化的影響。

另外，在畫面的技法運作上，也普遍表現出注重筆觸趣味，並習慣將題材景物輪廓大而化之的處理。

印象派在十九世紀末葉的革命，在作畫的技術層面上，就是打破古典繪畫向來遵崇的形體明確而塗色均勻細密不留筆觸的畫面。印象派的畫家不但刻意彰顯筆觸性格，讓色彩的點與線飛揚，而經營出題材輪廓模糊的瞬間印象效果。針對這一點來說，日據時代的台灣畫家及其追隨者們，的確深受印象派的作畫技術的影響。

除此之外，寫生的創作觀及技術表現，在台灣的長期發展的評估，還必須顧及到美術社會功能的領域來觀察。儘管「類印象派」繪畫不斷受到台灣新銳美術家的抨擊，但它對開發大

學院。這些台灣學子在求功心切下，不但在學校按部就班的學習，還追隨某一心儀老師進入其畫室請益用功。因此黑田清輝、藤島武二、岡田三郎助、和田三造、有島生馬、田邊至、吉村芳松、梅原龍三郎……等等，這些在學院及展覽中具有地位的畫家，乃深深啓導著台灣來的習畫青年，並提拔他們進入日本朝野美展中。

一九二〇年代晚期，留日的台灣美術青年相繼返鄉，不但及時投入日本總督府支持的台灣美術展覽會，也把習自日本學院的洋畫研究方法及制度移入台灣。從戰前一直延續到戰後，從私人畫室授徒推展到公立美術院校的課程設計。同時也將仿效法國沙龍展的日本朝野大展的模式，移植到戰後的台灣全省美展、台陽展以及其他的團體展。

從上述由巴黎到東京再轉往台北的美術運動傳遞脈絡看來，首先應予注意的是，後進地區的美術學子朝聖般的到先進國家美術都會求藝，均會進入體制內循階入門研究，並再接受既有體制中的展覽競爭的考驗。換言之，他們相當重視體制內的學歷與畫歷。可能的解釋是，這些畫歷及學歷帶回故土較能交代出學有所成的客觀標誌以茲被自己的社會所接納，並得以順利進入體制內發揮承先啓後的工作。

我們都知道，印象主義繪畫是在落選展中崛起的。黑田清輝到巴黎時，已是印象主義如日中天之際，但他仍然投入較保守的柯林門下學習。並熱心參加巴黎官方沙龍展的角逐。一八九三年，他就是挾柯林畫室的學歷及入選沙龍展的畫歷載譽歸國。在河北倫明與高階秀爾合著的《日本歷代繪畫史》中，論及黑田清輝歸國時有如下的評語：「入選沙龍是一件了不起的事，清輝就在成功光輝的照耀下，回到久別的祖國。他的出現，給日本美術的油畫，帶來了新的生命」。

黑田清輝留歐的經歷，帶給了日本後進一條遵行的門徑，不但後繼投入柯林門下者大有人在，入選巴黎沙龍展，也一時成爲留法的日本畫家嚮往的資歷。因此，當這些西化的美術先進投入日本學院及大展中經營成氣候時，日本乃成爲台灣學子朝聖的美術先進國，並提供台灣學子專業深造的模式，以讓他們熱心在此模式內取得學歷及畫歷，載譽回鄉。

由以上傳遞脈絡的分析，可以清楚的看出近代西洋繪畫對日本及台灣的影響，並非經由放任式的自由吸收。主要是納入體制化的架構中進行。因此，我們要探討印象派及其前後畫派對台灣的影響，務必從創作研習方式及展覽運作的模式上觀察，才能切實掌握到其轉化的格局。從石膏像以至人體的素描紮下根基再進階水彩或油彩的創作研究，然後通過朝野大展的評審尺度的考驗，以立足於藝壇。如此一序列過程，幾乎決定性的塑造了戰前及戰後大量台灣美術家的創作人格的成長。這種傳承模式，並不因五〇年代末期的反體制美術革命的衝擊，而全面的崩解，一直到今天，仍然在不斷的修改中持續發展。

時空轉折下的省思

量美術人口及戰後美術教育推廣的奠基上，仍有其不可忽視的貢獻。因爲寫生的繪畫，容易入門學習，也容易喚起觀眾的共通視覺經驗。今天，台灣的美術市場流行「類印象派」熱潮，自然由於人爲的炒作及交易的操縱。但它持續半個多世紀的耕耘而累積可觀的群眾基礎，則爲無可否認的事實。

當然，任何一種繪畫思潮，流行過久，總會趨於疲乏老化，神采斷失而形殼僵化，台灣從戰前所主導而繁衍下來的繪畫系統，當然積存著許多有待反思及再評估、再批判的問題，但我希望在九〇年代出現的批評及論述，應該更爲客觀，更爲深入、更爲專業化。

從一八七四年印象派第一次集體大展，到一九九三年的台灣「類印象派」集體展覽之間，已經相隔了一百二十年，這段漫長期間的時空交織複雜演變，給予台灣新生代的藝評工作者，留下了大量的課題。本文的用意在拋磚引玉，希望引發出新的省思及新的批評視野。

從民間力量的崛起
展望台灣美術的未來

一九四五年日本戰敗，結束了日本對台灣的殖民統治，也同時結束了日本文化體制主導下的台灣美術運動。而進入了由中國國民黨政府所主控的時代，使台灣的政治、經濟、文化等，遭遇到另一次身不由己的劇變。

國民政府雖然以戰爭勝利者的姿態取代日本入主台灣，中國大陸卻在此時開始陷入關鍵性的全面內戰。一九四九年，國民政府在內戰中全面潰敗，被迫撤遷到了台灣，乃屬行極端反共及長期戒嚴的統治。

到了一九五〇年韓戰爆發，美國改變了遠東政策，即時派遣第七艦隊駛入台灣海峽，以確保台灣的安全，並軍、經援助台灣，進而將台灣劃入，北從阿留申群島南至菲律賓的島嶼連鎖防線的中間據點，以圍堵蘇俄及中共為主的共黨集團。

上述太平洋局勢在戰後的重大轉變，構成了台灣在二次大戰後的時代背景。影響所及，可以從幾個方面來討論。

其一是，國民政府從中國大陸撤退到了台灣，也隨之帶來大量逃避共黨統治的移民，這些移民的歷史觀、文化觀以及生活習慣均與在地居民不同，因此給予台灣的人文環境投下了重大的變數。國民政府為了在風雨飄搖中鞏固政局，除了宣布政治戒嚴以外，還實施教育及思想的管制，框限了台灣人民的文化思考空間。同時在中原文化掛帥下，也促成大陸保守水墨畫系透過政策性的護航，進入教育、展覽、獎勵、推廣的體制中，成為官方欽定的美術正統。大陸保守的水墨畫系君臨台灣，經由政治體制擴大其統御的作用，結果使得台灣美術傳統意識被單方面的導入中原美術史的觀裡。

其二是，戰後美國力量大規模的介入台灣，為西方的美術新潮，開闢了直接湧進台灣的管道，促成當時主導西方藝壇的現代主義強烈也衝擊著台灣，尤其是風行一時的抽象主義潮流，在戰後相當程度地支配了台灣美術現代化的走向。影響所及，使台灣美術現代化運動的發展喪失了自主性，並與本土社會的真實脈絡脫節。

其三是，戰後台灣所承受的政治變局，衝擊了經濟及社會的結構，特別是土地改革及工業化的推動，瓦解台灣舊有的農業社會，導致地主士紳的沒落，代之而起的工商家族及新興中產階級，熱中物質的競爭及財富的累積，無暇也無心關注藝術。更嚴重的是，鄉村人口大量外流，集中到少數工商業化的都會，造成城鄉之間文化差距的擴大，也使流行民間的藝術活動趨於沒落。此外，精緻文化的發展也面臨了困境。當戒嚴的非常體制促成大政方針集中於國防及經濟建設時，國家資源分配乃嚴重失衡，影響精緻文化的創作渡過了漫長苦澀的歲月，直到七〇年代末期才逐漸改觀。

以上三點，曾經決定性的影響了台灣戰後美術發展的際遇及格局。為了鑑往事而知來者，筆者在此試著從台灣美術在戰後的發展脈絡中，探析出累積的現象及問題所在，做為把握現在及策勵未來的參考。

疏離台灣社會脈絡的「傳統」與「現代」

在日據時代形成氣候的台灣美術，主要是水彩、油畫及日本的膠彩畫。代表性畫家的創作觀念及技法，主要是從日本的美術教育及展覽的體制內得到啓蒙及薰陶，而當時日本明治維新所產生的美術教育及展覽體制，則仿效十九世紀後半的法國學院派美術教育及官方美術沙龍展。其創作主要是面對客觀的題材寫生，在寫實的基面上表現個人化的風格。這一套創作模式很快地取代了明清時代，流傳在台灣不食人間煙火的文人水墨畫，啓發台灣畫家以切入實際寫生繪畫語言，表現吾土吾民的生活景象——水牛、牧童、農夫、村婦、原住民及亞熱帶的田野風光，而揭開了台灣美術近代化的黎明，使台灣美術家開始懂得透過創作來表達當時移民社會的氣息。

雖然如此，日據時代，本土只出現畫家及雕塑家，尚未出現研究評論及美術史之類的專家，也未曾出現理論研究的風氣。因此，美術運動僅停留在單純創作及展覽運作的層面，並未提升到思想層面，從事歷史及文化的思考。尤其自始即依賴日本文化體制的扶持及引導，缺乏如文學運動般抗拒被殖民統治的草根性意識，加上當時台灣社會尚未形成支持本土美術自立發展的客觀條件，美術運動也就難以吸納民間的資源以紮根於本土的社會。凡此種種，使日據時代的台灣美術無法在思想層面上，累積出自己的傳統及自主的史觀，以致戰後國民黨入主台灣，中原畫系之美術史觀乃輕易透過政策的宣導，成爲台灣的當家傳統。

中原的美術不只具有悠久的歷史，也有豐饒的創作及理論系統，給台灣帶來了一套現成的傳統思考模式。

令人遺憾的是，國民黨政權不只掌控教育權、文化權及歷史的解釋權，而且爲了維護戒嚴及獨裁的合法性，不惜將歷史詮釋成神話性及一言堂，將美術的傳統提倡成僵化的定型模式，以與封閉的體制相配合。政治權力嚴重介入的結果，使中原的美術傳統在台灣演成特權化及教條化，無法吸納本土的自然資源及人文經驗，從而喪失其演化生機所必須具有的社會性及實踐性。換言之，定型及僵化的中原美術傳統無法生根於台灣的社會，也難以融入群眾生活的血脈中。

爲了擺脫中原美術傳統教條化的束縛，戰後的美術新生代乃一意追隨西潮，以求個人創造力的解放。他們在六○年代吸收抽象主義思潮，突破保守派的壓制，爲美術現代化打開了新的局面；緊接抽象主義而來的西方一波波美術新潮，乃持續的進入，提供了台灣美術現代化運動前仆後繼的資訊。於是，西方美術史觀及其所導出的理論詮釋系統，從此牢牢支配台灣美術現代化的思考及走向。西方美術新潮對地處海洋文化區的台灣，有其必然的意義，除了爲台灣美術工作者開啓某種程度的國際視野以外，也激盪了求新求變的創作頭腦。

然而值得注意的是，西方美術史觀所導出的錯綜複雜的理論系統，與所反映的時代課題及社會現象，均是屬於西方世界，而非屬於台灣。因此，盲目於國際化而專注西方美術史觀主導流派演變脈絡中的人，也就往往與台灣的社會脈絡脫節，甚至日漸疏離了實際生長於斯的本土社會。這是追隨西潮容易陷入隨波逐流的原因。

中原美術之君臨台灣與西方美術新潮之衝擊台灣，造成了長期的「傳統」及「現代」之爭，具體的反映國民黨政權的入主及美國力量的介入，在台灣地區造成文人思想矛盾及衝突。由於這種矛盾及衝突，乃是基於外來強勢文化介入的結果，因此日漸形成脫離本土的虛幻表象，掩蓋了本土子民以生活奮鬥爲主體所形塑的歷史命脈，也長期冷落了與台灣人民生息相關的本土藝術。

朝野文化意識的衝突

七○年代，台灣在外交的一連串重挫及內部政經問題所激起的危機意識，演成了普遍覺醒

的鄉土文化運動，使湧入台灣已成氾濫的現代主義遭到反擊與批判。影響面的擴大，感染了知識分子以至社會大眾關懷自己的鄉土，尤其對草根性文化事物的熱中，蔚成了一種改變生活品味的風氣。流風所及，在美術運動的領域裡，也形成了關注本土自然風光及人文景觀的氣候，尤其是美術的菁英，也在新的時代趨勢下，逐漸調整心態，反思長期以來唯西潮是從的認知，並重估現代化的思考模式。

同時，台灣的經濟起飛，亦凝聚了足以支持藝術自立發展的資源。教育普及與生活水準的提升，使具有知識水準的中產階級與日俱增，擁有遠較過去更多的閒暇及能力來欣賞精緻文化。因此，鄉土運動高潮過後，潛移默化的後續發展不久就告明朗化。在朝的統治階層自七〇年代晚期開始，積極推展文化建設計畫，以收縮及吸納鄉土運動的人馬及資源。於是，文化建設委員會成立了，各縣市文化中心硬體工程也紛紛動工，立法院通過文化資產保護法，全國第一所藝術學院宣告成立，台北市立美術館開館，台中省立美術館也跟著破土動工，官方的文藝秀及藝術季序列推出……等等。

與在朝的文化建設同時，民間的自覺力量也暗潮洶湧。從知識分子到市井小民，愈來愈多的人對自己生存環境做認真的反省及思考，為了打破不合理的體制及不公平的積存現象，許多民間弱勢團體紛紛以自力救濟的行動走上街頭，從事政治、社會、勞工、環保、農民、學生、婦女、消費者及原住民等等的反體制抗爭運動。這些民間力量的澎湃，導致父權控制下的社會體系逐漸鬆動而脫序，也使文化工作者面臨社會轉型的反省及再出發的心理調整，不約而同地以具體行動反應時局的挑戰。民間學者及出版機構亦積極的投入以台灣為主體的歷史研究與出版；藝術團體則以新的表現形式及運作技巧，公開聲援各種來自民間各階層的社會運動。特別在解嚴之後，以政治及社會題材掛帥的嘲諷創作，更是一時風起雲湧，從攝影、漫畫、小劇場、蔓延到相聲、電視、電影、詩及小說的領域。

美術方面，在這場大改造運動中並沒有置身事外，不落人後地表現出前所未有的敏感度及反應能力。不但新銳的美術團體冒出運動的檯面，創作關懷面也從鄉土擴大到更切身的都市生活領域，並對現存的政經結構及商業化社會進行批判及反省。有心走在時代前端的青年美術家，更主動投入十字街頭，接觸及感受更直接、更赤裸的社會真相，甚至逼近尖銳化的核心，去經驗臨場的衝擊，以激發出切入社會脈動的靈感。結果產生了散發濃烈本土化前衛氣息的創作，從北部的「二號公寓」、「台北畫派」到南台灣的「高雄現代畫學會」的展覽活動上，都可以看出這種傾向。

上述在朝的文化建設及在野文化力量的勃興，雖呈平行發展，不可諱言地，彼此仍存在著基本的矛盾與隔閡。

執政當局雖然動用國家資源成立文化專屬機構，並建設大量的文化硬體工程，卻仍以戒嚴的惰性支配全盤架構。

行政院成立了文化建設委員會，但只賦予諮詢機構的性質，至今事權不一、角色功能模糊。而全國十九所平均建坪達四千多坪的文化中心落成了，但政府在其內部的組織編制及行政運作上，卻祭出了老朽的公務員任用條例把關，阻擋了許多專家人才的任用與參與，反為文工系統的人馬開闢了介入文化行政的管道，使其得以紛紛進入各地文化中心的主導崗位上，進行外行領導內行的工作。我們擁有了佔地七千兩百坪，斥資六億兩百萬元所建構的巨型美術館，卻將此稱雄亞洲的美術殿堂，壓低行政位階，置於台北市教育局第四科的管轄之下，使它的組織編制及運作機能備受侷限、節制及困擾。

凡此種種，顯示執政當局在文化建設上，依然固執父權心態，執意由上而下的將文化建設的各個機構，納入行政官僚體系之下，以利層層節制管轄，並為行政干預文化，提供了一貫掌控的設計。其結果造成體制僵化，專業人才不足，行政包袱沈重的弊病。更嚴重的是，使

官方的文化建設，與民間日益蓬勃的文化力量及發展趨勢格格不入，逐形成官僚體系主導下的文化推展活動，往往事倍功半的流於形式，無法掌握真正的優秀藝術人才及時代脈動。

立足台灣放眼世界

進入九〇年代，民間力量的澎湃，已經形成全面民主化改革的氣象。

在政治上，民意高漲，在野黨在國會席次及制衡力量空前劇增。

在經濟上，國家機器對民間企業的突困及脫軌的行動，已漸無法掌控。

在文化領域，民間研究台灣歷史、文化及藝術的腳步，早已走在官方的前面。民間企業支持文化活動的意願也日益增強，以推動文化藝術為宗旨的民間基金會陸續出現，民間藝術團體的表現強勢主導了時代的風貌，民營大眾傳播媒體的影響力已漸凌駕官方，同時民眾透過民營傳播媒體所獲得的文化資訊，更是與日俱增。處處顯現解嚴後民間自發性的文化活力，欣欣向榮。

美術，已成為台灣文化中心的一支強勁且深具未來性開展的力量。根據一九九二年文建會印行的文化統計，包括公、私立命名為畫廊、藝術中心、展示中心、藝術廳或藝廊者，共有二〇一家，其中屬民間經營者佔百分之九五點五二，所舉辦的活動量，已成台灣美術的主要動力及資源。加上台北、台中、高雄三大美術館的開館及籌建，更將大舉擴增美術專業人才發展的空間，除此以外，台灣已有六所大專院校設有美術科系，專業美術雜誌、刊物的數量與水準也日漸提升。台灣美術史研究隨之開拓了新境界！從地方性的田野調查整理到專題研究已次第展開，《台灣美術全集》正在公開出版發行，台灣美術編年史則正緊鑼密鼓的籌編。這些進展將發揮傳播及社會功能，以啟發大量的美術人口，一個立竿見影的事實可見一斑。在文建會委託二十一世紀基金會評估的數據指出，美術新聞已佔文化新聞版面的百分之二六點九，高居第一位。這些正在發展中的現象及事實，都在說明，由民間力量推動、由下往上的發展，將決定性的改塑在台灣美術的生態結構。

總之，本土化已成台灣人民的共識，這個共識將主導文化大趨勢的走向。事實上，美術本土化運動吸收台灣社會資源以自立成長的局面，已經打開。不過美術本土化的茁壯，尚存在著許多必須去克服的問題。

首先，必須克服的最大課題是，美術發展時空座標的明確化及持久化，也就是，落實在台灣命運共同體為文化主體的目標。此種以二千萬人及其共同生活土地為奮鬥的目標，務必在國家大政方針上確立，才能使全國美術的成就及資源，朝著明確且能夠落實的遠景累積性的成長。

四十幾年下來，統治階層對台灣人民最大的虧欠，就是無法提供明確的國家定位及政治遠景，使人民長期面對虛幻的政治目標及徬徨而不可預測的未來，造成國家文化資源投擲在不確實的方向及目標，實為令人扼腕的浪費！

其次，就是政府的文化政策，必須隨著民意大勢做徹底的調整。有人主張欲走上自由民主，政府就不該有所謂文化政策。但我認為，現階段台灣必須要有文化政策，而此文化政策務必由過去由上而下的統御指導作用，改為服務的性質；也就是服務性的文化政策，以全面迎合民主化由下而上的文化生態發展趨勢。

藝術創作的發展，根本不必由政府領導，更不必樹立教條化的預設指標。藝術的創作乃是出於主動自發，才能真誠所至，達到至善至美。因此開明的文化政策，就是致力於經營能夠讓本土美術潛力充分自由發揮的環境。這必先從最高行政階層研擬訂立具有前瞻性的法制基礎，以利藝術全面提升及普及教化的運動。筆者在此提出幾個迫切的具體建議。

在教育方面，首先應設法挽救升學主義對美術教育的扼殺。同時中小學的美術課程設計，

也要從創作扭轉到欣賞為主的方向。美術創作應只屬少數有特殊天賦者為之，但人人皆有成為美術欣賞者的條件。再者，大專院校也需開闢美術史及美術欣賞之類的選修課程，以普遍提升國民欣賞藝術的水準。

在推廣方面，美術館的體制及文化中心人員任用法規，都有必要重新修訂，以人盡其才的讓真正的專家來掌握文化推展的軟體運作。讓戒嚴體制下形成的行政官僚系統擴大至文化建設的領域，來達到管制的效率，根本是落伍而反文化的做法。因為官僚體系的人際網路不但往往成為運作的包袱，也與文化的菁華人脈分道揚鑣。

在獎勵方面，政府在擬定文化的公共政策時，要特別注重鼓勵民間企業贊助藝術相關辦法之研擬，因為這方面在台灣是全新的課題，也是發掘藝術的社會資源的根本之計。目前政府已通過「文化藝術獎助條例」及「國家文化藝術基金會組織條例」，但這只是一個起步，往後如何落實執行還存在著許多困難。特別是文化體制的釐清及事權統一的問題，也就是成立文化部，以便全權擬定文化政策及推行的工作。但在可見的未來，似乎並不樂觀。

美術不能脫離整個大時代的環境來孤立的討論，尤其是政治與經濟的變動，會影響美術及其他文化成長的環境。只要台灣的政、經自主而穩定地邁向民主化及自由化，本土化美術將能立足台灣而放眼世界。台灣美術家不但要突破反共的僵化意識型態，也將跨越唯歐美馬首是瞻的依賴性思考模式。在國際藝術的視野，會從歐美、日本擴及蘇俄、東歐、中南美洲以至其他第三世界的領域；對中國美術的印象，也會衝出國民黨式的圖騰化格局，而從直接與中國大陸的接觸觀察中，重新構圖。美術本土化的茁壯，會使台灣的美術工作者以獨立的眼光面對世界，其格局之開闊是可以樂觀期待的。

（原發表於 1993 年民主進步黨文化會議）

林惺嶽（左）在民主進步黨文化會議上發表台灣美術本土化專題

國家圖書館出版品預行編目資料

渡越驚濤駭浪的台灣美術＝To tide over a
chopping environment of art in Taiwan／林惺嶽著：
--- 初版 ---- 臺北市；藝術家， 1997 民86
　　面 ： 　公分----- （藝術論壇）
　　ISBN　957-9530-75-0（平裝）

1.美術—台灣—歷史

909.286　　　　　　　　　　　　　86006968

藝術論叢

渡越驚濤駭浪的台灣美術
TO TIDE OVER A CHOPPING ENVIRONMENT OF ART IN TAIWAN
林惺嶽◉著

發行人　何政廣
主　編　王庭玫
編　輯　王貞閔、許玉鈴
美　編　蔣豐雯、張端瑜
出版者　藝術家出版社
　　　　台北市重慶南路一段 147 號 6 樓
　　　　TEL：（02）3719692~3
　　　　FAX：（02）3317096
　　　　郵撥帳號：0104479-8
總經銷　藝術圖書公司
　　　　台北市羅斯福路三段 283 巷 18 號
　　　　TEL：（02）3620578、3629769
　　　　FAX：（02）3623594
　　　　郵撥帳號：0017620~0
分　社　台南市西門路一段 223 巷 10 弄 26 號
　　　　TEL：（06）2617268
　　　　FAX：（06）2637698
　　　　台中縣潭子鄉大豐路三段 186 巷 6 弄 35 號
　　　　TEL：（04）5340234
　　　　FAX：（04）5331186
製版印刷　欣佑彩色印刷有限公司
初　版　中華民國 86 年（1997）7 月
定　價　台幣 500 元

ISBN　　957-9530-75-0
法律顧問　蕭雄淋
行政院新聞局出版事業登記證局版台業字第 1749 號